Henri Barras

Le monde selon Graff
1966-1986

Éditions Graff, Montréal, 1987

Conception et coordination
Pierre Ayot et Madeleine Forcier

Recherche et rédaction
Jocelyne Lupien et Jean-Pierre Gilbert

Avec la collaboration de
Rose-Marie Arbour, Normand de Bellefeuille, Gilles Daigneault, Gilbert David,
France Gascon, Yves Préfontaine, Yolande Racine, Bruno Roy, Marcel Saint-
Pierre, France Théoret, Gilles Toupin et André Vidricaire

Traitement et révision des textes
Esther Beaudry

Graphisme
Jacques Lafond et Yves Thériault

Impression
Imprimerie Gagné ltée.

Distribution
Diffusion Dimédia inc.
539, boulevard Lebeau, Ville Saint-Laurent
Québec Canada H4N 1S2 (514)336-3941

Page couverture
Conception : Pierre Ayot
Photo : Daniel Roussel, Centre de documentation Yvan Boulerice

Crédits photographiques
GRAFF, à moins d'indication contraire

Dépot légal : 4e trimestre 1987
Bibliothèque nationale du Québec
Bibliothèque nationale du Canada
ISBN 2-9800919-0-1

Le monde selon Graff 1966-1986
© **Éditions Graff**
963, Est rue Rachel, Montréal
(Québec) Canada H2J 2J4
(514) 526-2616

Imprimé au Canada

Ont contribué à cette publication

Conseil des Arts du Canada
Conseil des Arts de la Communauté Urbaine de Montréal
Emploi et Immigration Canada
Ministère des Affaires culturelles du Québec
Université du Québec à Montréal

Air Canada
Bibliothèque centrale de prêt de l'Estrie
Centre de documentation Yvan Boulerice
Martineau Walker, Avocats
Moquin, Ménard, Giroux et associés
Musée d'art contemporain de Montréal
Muséotechni
Pratt & Withney Canada
La Nouvelle Barre du Jour
Les Éditions Trois
Vie des Arts

REMERCIEMENTS

Le monde selon Graff 1966-1986 a pu voir le jour grâce au concours de nombreuses personnes dont le travail, les conseils et l'appui se sont révélés fondamentaux.

Ma gratitude va tout d'abord à Jocelyne Lupien qui, dès 1984 a accepté de s'engager à plein temps dans ce projet. La méthode de recherche et de mise en place des documents qu'elle adopta, la rédaction, la révision et la participation à la production qu'elle effectua sans relâche, alliées à son enthousiasme et à son intelligence en firent une collaboratrice irremplaçable. Jean-Pierre Gilbert qui se joignit à nous en 1986, à un point crucial et déterminant pour la continuation de la rédaction, a droit à toute ma reconnaissance. Sa ferveur, sa détermination, son calme et son efficacité révélèrent également ses qualités de directeur de production. Le travail conjugué de Jocelyne Lupien et de Jean-Pierre Gilbert fut le pivot de cette réalisation. Ils ont droit à toute mon admiration. Je remercie Madeleine Forcier d'avoir participé à toutes les étapes importantes de cette publication. Par sa vigilance, sa connaissance de l'histoire et ses talents d'administratrice elle a grandement contribué au succès de l'entreprise. Les douze collaborateurs - Rose-Marie Arbour, Normand de Bellefeuille, Gilles Daigneault, Gilbert David, France Gascon, Yves G. Préfontaine, Yolande Racine, Bruno Roy, Marcel Saint-Pierre, France Théoret, Gilles Toupin, André Vidricaire -, ces auteurs qui ont cru au projet et ont investi temps et énergie en participant de manière essentielle par des textes inédits, ont toute ma gratitude; il en va de même pour les critiques et journalistes dont nous avons utilisé les extraits de textes pertinents pour parfaire les éléments de notre chronologie. C'est un devoir de remercier René Payant qui dès le début nous apporta son soutien, son expérience et sa collaboration dans la recherche et l'orientation du livre. J'aimerais rendre hommage aux artistes dont l'imagination, l'audace et les réalisations constituent en grande part cet ouvrage et plus particulièrement à ceux qui ont étoffé nos recherches et documentation et ont permis la reproduction de leurs œuvres. Que dire du travail de traitement et de révision des textes effectué par Esther Beaudry, dont l'expérience et la vigilance nous furent indispensables, sinon que ce livre n'aurait pu voir le jour sans sa contribution généreuse. Merci à Jacques Lafond et à Yves Thériault qui ont effectué une véritable course contre la montre pour réaliser tout le travail de montage et de mise en page de l'ouvrage; à Suzanne Lemerise, Élisabeth Mathieu et Marc Larochelle pour leur aide technique en ce qui concerne le traitement des textes et la photographie; puis à Paulette Villeneuve qui s'avéra une conseillère précieuse et une amie tout au long de la réalisation du projet. J'exprime aussi ma plus vive gratitude à Thérèse Dion et à Ghyslaine Lafrenière qui prirent en charge la difficile tâche de levée de fonds auprès d'institutions, de compagnies et de corporations privées. Sans l'appui financier de ces commanditaires, nous n'aurions pu mener à terme et dans les délais prévus la production de la publication; aux divers responsables des instances gouvernementales - provinciale, fédérale et municipale - qui, dès 1984 et tout au long de l'élaboration des diverses étapes, ont accordé leur confiance et leur appui financier à GRAFF. Merci enfin aux membres du Conseil d'administration de GRAFF : Raymond Montpetit, Jocelyne Lupien, Madeleine Forcier, Pierre Grenier et Pierre Mercier pour leur implication, leur disponibilité et leur encouragement.

Pierre Ayot, président

AVANT-PROPOS

Toujours dans la même librairie d'occasion, Garp
acheta une traduction en anglais des Pensées *de*
Marc Aurèle (...) Il acheta le livre uniquement parce
que le libraire lui dit que Marc Aurèle était mort à
Vienne.
«Dans la vie d'un homme, avait écrit Marc Aurèle, le
temps qui lui est imparti n'est qu'un instant, son
existence un flux incessant, sa conscience un éclair
fugitif, son corps la proie des vers, son âme un
trouble tourbillon, son avenir sombre, sa gloire
douteuse. En un mot, tout ce qui est corps est pareil
à une onde impétueuse, tout ce qui est âme pareil
aux rêves et aux brumes.»
John Irving, *Le monde selon Garp*, Éditions
du Seuil, 1980, p. 126-127

Voilà pourquoi, sans doute, les humains ont ce désir de fixer leur histoire, de raconter à leurs contemporains et aux générations à venir le «comment» de leurs rêves et de leurs réalisations.

Le monde selon nous, n'échappe pas à ce besoin vital de s'inscrire à notre façon. Cette parcelle de temps que nous venons de vivre et que vous vous apprêtez à lire, fut le théâtre changeant d'importantes trans - formations dans notre société. Graff est né au cœur de la contestation et du renouvellement, a grandi et évolué dans une société axée sur la restructuration. Nous avons choisi de présenter l'histoire de Graff imbriquée dans l'édifice des événements généraux, marquant ainsi le parcours d'un groupe d'artistes à travers l'évolution culturelle, sociale et politique.

Lorsque j'ai pensé cet ouvrage, l'intention n'était pas de faire un traitement exhaustif de l'histoire des vingt dernières années; nulle publication ne saurait objectivement relever ce défi. Les choix et l'examen que nous avons faits sont résolument réfléchis et, en ce sens, ne sauraient se soustraire à aucune forme de démarche critique. Nous avons retenu les éléments qui nous ont davantage marqués et qui ont influencé le cheminement de Graff. Les divers thèmes traités par les collaborateurs invités constituent un engagement, une opinion, une réflexion d'individus impliqués dans leur domaine respectif. Ces sons de cloche forment, en écho, un complément à la chronologie générale de vingt années d'histoire.

Le monde selon Graff, c'est une vision du monde de 1966 à 1986, une vision de Graff, la vision d'une génération. Espérons que ce document donnera à d'autres groupes ou individus le désir de faire partager leur vision de l'histoire.

Pierre Ayot

SOMMAIRE

Introduction
par Madeleine Forcier..13

«Le Monde selon Graff 1966-1986»
Chronologies
par Jocelyne Lupien et Jean-Pierre Gilbert

INTRODUCTION

par Madeleine Forcier

Faire l'histoire, faire de l'histoire

Du citoyen qui va aux urnes en passant par le militant qui «marche» pour une juste cause ou l'artiste qui décoiffe un peu l'assistance, jusqu'au politicien qui promet sa chemise pour être élu et au polémiste virulent qui alimente ces débats, tous ceux-ci (et bien d'autres) participent à des événements et font l'histoire.

Faire de l'histoire c'est, entre autres choses, faire un choix parmi ces événements et ces individus puis les questionner, les disposer en une suite, les organiser de telle sorte qu'il en résulte une histoire et pas une autre. «En histoire, tout commence avec le geste de mettre à part, de rassembler, de muer ainsi en "documents" certains objets répartis autrement(1)». Cette tâche est habituellement et traditionnellement prise en charge par des historiens, anthropologues, sociologues et essayistes qui, chacun dans leur domaine, analysent des périodes précises ou des phénomènes particuliers. L'humanité a inventé ses savants pour élaborer des perspectives d'avenir et pour nous dévoiler un peu plus le sens des gestes que nous avons posés.

Le monde selon Graff 1966-1986 ne saurait relever tous ces défis d'historicité. Issu du monde des arts visuels, il vise tout d'abord à retracer sa propre histoire et ensuite à proposer un angle d'analyse et formuler une synthèse à l'intérieur d'une «objectivité culturelle» de la société québécoise des deux dernières décennies. La présentation en parallèle de l'histoire de GRAFF et des événements choisis dans divers secteurs, complétée par les textes des collaborateurs, permet au lecteur d'effectuer sa propre démarche historique. Étant replongé dans un contexte global qui tient compte à la fois d'événements culturels, politiques et sociaux, à l'échelle nationale et internationale, il peut cheminer à travers vingt ans d'histoire tout en élaborant ses critiques et conclusions personnelles.

Histoire de GRAFF et chronologie générale

Commencée en 1984 par Jocelyne Lupien, la recherche a tout d'abord tenu compte des archives de GRAFF constituées par tous les documents témoignant, depuis 1966, des activités et événements des ateliers et de la galerie : cartons d'invitation, affiches, photographies, vidéos, bandes sonores et écrits provenant de quotidiens, périodiques culturels et catalogues d'expositions. Après avoir établi une liste exhaustive des artistes impliqués à des moments et à des degrés différents dans notre histoire, une vingtaine d'entre eux acceptèrent d'étoffer nos propres sources par leurs archives personnelles et des entrevues, précisant à la fois leur rapport à GRAFF et leur vision de ces deux décennies.

La deuxième étape consista à compiler les documents écrits et publiés concernant le champ culturel en général, soit les événements de toutes disciplines artistiques connexes susceptibles de contribuer à brosser un tableau représentatif de ces années : estampe, peinture, sculpture, photographie, vidéo, cinéma, théâtre, performance, littérature, musique, danse et architecture. À ce moment, furent pris en considération les événements nationaux et internationaux non seulement de nature artistique ou culturelle mais aussi sociale, politique, scientifique et économique, aux fins de parfaire cette chrono-nologie critique et la mise en relief de la période traitée. De cette banque imposante d'information, nous avons retenu dans les divers secteurs les points jugés essentiels pour «bâtir» les années et situer de

manière contextuelle les interrelations entre GRAFF, le milieu artistique et la société.

À partir des éléments de cette recherche choisis et classifiés, furent rédigées l'histoire de GRAFF par Jean-Pierre Gilbert et la chronologie générale par Jocelyne Lupien. Des extraits de quotidiens, périodiques culturels et catalogues publiés au moment de l'événement mentionné, constituent un commentaire d'époque pertinent et critique et viennent compléter le travail des rédacteurs.

Textes des collaborateurs

Malgré l'abondance d'information déjà recueillie pour constituer *Le Monde selon Graff*, il nous apparut essentiel d'approfondir quelques thématiques ou événements, complétant ou tirés de la chronologie. Nous fîmes donc appel à douze auteurs qui, par leur implication dans des domaines précis étaient en mesure d'analyser certains sujets d'importance et de mettre ainsi en lumière l'évolution en parallèle du culturel et du social. À ce chapitre, des préoccupations et des approches fort distinctes nous font découvrir la richesse et la diversité des réflexions qu'a pu susciter ce bilan historique.

Yolande Racine et Gilles Toupin grâce à leur vision extérieure complètent l'histoire de GRAFF. Tous deux, par des chemins différents situent GRAFF comme point de repère au cœur d'une vague d'actions et d'une période de changements. L'un décrit davantage cet esprit magique et cette détermination qui ont fait réussir presque l'impossible, alors que l'autre analyse les étapes successives, en terme d'effectifs, d'organisation et de réalisations qui ont amené GRAFF jusqu'en 1986.

Marcel Saint-Pierre et Gilles Daigneault se partagent vingt ans pour en dégager les manifestations artistiques qui ont donné à chaque décennie sa teinte, sa couleur particulière. L'effervescence des années 60 nous amène à remuer davantage de souvenirs et à se rappeler la période épique où contestation et avant-garde allaient de paire. Puis les tendances conceptuelles et pratiques parallèles des années 70 qui vont requestionner l'objet de l'art et l'objet d'art, participant ainsi (et malgré elles) à l'éclosion dans les années 80 d'une structuration nouvelle du marché et d'une volonté de ce même marché d'exister hors frontières.

Bruno Roy et Yves G. Préfontaine tout en dégageant les aspects distincts existant entre musique populaire et musique contemporaine, mettent en relief ce que l'une et l'autre ont eu d'incidence sur notre société durant ces vingt dernières années. À travers l'histoire de la chanson québécoise, on est davantage conscient d'une société en quête d'identité et à la fois sous l'emprise de l'impérialisme américain. La musique contemporaine, grâce entre autres à des organismes comme la Société de musique contemporaine et quelques éminents musiciens, voit aujourd'hui nombre de créations rendues accessibles au grand public. La recherche, la création et l'interprétation sont en ce domaine pleins de vitalité et d'avenir.

Poésie, roman et théâtre québécois, des lieux essentiels pour l'expression d'une génération qui veut à la fois rompre avec une certaine pratique littéraire et en même temps affirmer son appartenance à une nation en proie à des influences et à des changements importants. Normand de Bellefeuille et France Théoret nous parlent respectivement du projet poétique et de la transformation du roman qui ont, au niveau du contenu, de l'écriture et du langage requestionné non seulement la littérature mais aussi la société québécoise. Gilbert David fait ressortir les conséquences que le *baby boom* d'après-guerre, la plus grande scolarisation et la civilisation des loisirs ont eu sur le théâtre québécois. C'est l'ère non seulement d'une multiplication de

l'expression théâtrale mais aussi d'un phénomène des regroupements et des créations collectives.

S'il est une transformation survenue au cours des vingt dernières années qu'il faut souligner, c'est bien celle qui a trait au rôle et à la situation des femmes. Nombre d'injustices furent dénoncées dont l'oubli qu'a fait l'histoire des réalisations des femmes-artistes. Les pressions qui furent exercées par des regroupements de femmes amenèrent non seulement des prises de conscience individuelles chez les deux sexes mais surtout une volonté chez les femmes de prendre la place qui leur revient. Rose-Marie Arbour évalue l'apport des femmes dans le champ de l'art par un tour d'horizon des options et des pratiques signifiantes durant cette période d'histoire.

France Gascon analyse les relations qui devraient exister entre l'art et les artistes, le public, l'institution et la critique. Il est indéniable en effet que la critique soit à ce jour l'élément régulateur entre ces instances. Il est donc essentiel que cette pratique s'applique à juger et à plaider de façon incontestable aux fins de faire valoir les enjeux de l'art contemporain et le sortir de son isolement.

Une «philosophie québécoise à faire», c'est la proposition essentielle que dégage André Vidricaire. En effet, la philosophie québécoise ne peut dorénavant limiter ses questions en se référant uniquement aux théories et courants étrangers qui ont depuis toujours été à la base de ses enseignements. Pensée québécoise doit correspondre à action québécoise. Tout le brassage culturel et social amorcé au début des années 60 a obligé à réviser l'histoire de la philosophie au Québec et à réclamer une indépendance de pensée tenant davantage compte de notre identité.

Avant 1966

Au moment où commence la tranche d'histoire relatée dans *Le monde selon Graff*, une étape importante dans les changements survenus entre 1966 et 1986 était déjà grandement amorcée. En effet, ce que l'on nomma la «révolution tranquille», au lendemain de la mort de Maurice Duplessis et l'arrivée au pouvoir du Parti libéral avec Jean Lesage et son «équipe du tonnerre», fut le point de départ d'une série de transformations et surtout de rattrapages sur tous les plans : institutionnel, socio-politique, idéologique et culturel. L'état de stagnation qu'avait connu le Québec sous le régime trop long et trop lourd du duplessisme provoque entre 1960 et 1966 une explosion d'énergie et une volonté de donner à la société une image à la mesure de ses espoirs.

On assiste à la transformation importante des rapports entre les classes sociales, à la montée du syndicalisme et à la mise sur pied d'un nouveau code de travail. Les cultivateurs et les ouvriers se libèrent de la domination du clergé et du patronat. Les artistes qui, depuis déjà plus de dix ans, s'opposent aux institutions traditionnelles et travaillent à renverser un système de valeurs surannées, voient enfin la société se rallier à leurs idées.

1948 est une date importante dans le dégel québécois car elle voit apparaître le Refus Global *qui exprime la révolte des poètes, des artistes qui veulent faire sauter le poids des contraintes et du conformisme de cette société close et sclérosée. Ce texte est animé par une recherche de la liberté, une affirmation du droit à la dissidence, à l'originalité, à la création. Il exprime une révolte, un refus et une critique de la tradition et du conservatisme (2).*

La création du ministère de l'Éducation en 1964, résultat d'études du gouvernement Lesage (Bill 60), va permettre à tout un peuple d'avoir accès à «l'instruction». Les nouveaux programmes du ministère de l'Éducation favorisent davantage les domaines scientifique, technique et professionnel plutôt que ceux de la spiritualité et de l'humanisme.

Cette nouvelle tendance de l'éducation suit de près l'expansion économique qui débute en 1962 par une suite d'investissements dans l'industrie manufacturière, la construction résidentielle, la floraison d'édifices publics et l'amélioration remarquable des réseaux routiers. Toutes ces réalisations coïncident avec le nouveau sentiment de fierté qui anime les Québécois dans la première tranche des années 60. Une vague d'optimisme, à la limite un peu délirante, se traduit par des slogans qui deviennent les refrains des diverses campagnes électorales : *Désormais, C'est le temps que ça change, Maîtres chez-nous, On est capable, Québec sait faire...*

Derrière tous ces cris du cœur pleins d'espoir et de détermination existe une volonté bien définie «de faire connaître l'importance du rôle de l'État dans l'essor de la participation canadienne-française à l'économie»; ce réveil collectif, centré sur une idéologie de la partici - pation, fait soudain apparaître aux yeux des Québécois francophones la situation économique oppressante qu'ils vivent depuis trop longtemps comme un ordre normal des choses. En effet, en ce début des années 60, un «Canadien français» (comme on se nommait alors) n'est pas le «boss» et n'occupe que rarement un poste plus élevé que celui de contremaître. *Quand on est né pour un p'tit pain...* Il faut dire que le clergé et la religion ne valorisent pas chez ce peuple catholique, fervent de messes et de sermons dominicaux, la réussite financière et les valeurs matérielles. On se nourrit plutôt à grands coups de *Heureux les pauvres car ils verront Dieu, Le bon Dieu vous le rendra* et même *C'est trop riche pour être honnête.* Toutes ces belles paroles n'ont pas tissé une génération d'entrepreneurs mais plutôt d'êtres soumis ayant peu confiance en leurs capacités, allant même jusqu'à les ignorer. Il n'est donc pas exagéré de parler de cette époque comme celle de la «grande noirceur».

L'ère du *statu quo*, tant prôné par Duplessis, est révolue. Il est maintenant permis de poser un regard détaché sur notre entourage et même d'établir des comparaisons avec d'autres sociétés, d'y puiser des modèles d'expériences adaptables à notre renaissance. En période d'éclosion la curiosité est immense et sans limites. Toute tranche d'histoire n'implique-t-elle pas ses propres révolutions intérieures, ses désirs de changements, son monde à faire ? C'est de ce concensus positif de réflexion, de réaction et d'action que commence l'histoire du *monde selon Graff...*

(1) Michel de Certeau, «L'Opération historique», *Faire de l'histoire,* Gallimard, Paris,1974.
(2) Denis Monière, *Le développement des idéologies au Québec,* Éditions Québec/Amérique, Montréal,1977.

1966
GRAFF encore dans l'œuf

La fin des années 50 et le début des années 60 marquent une période de transition décisive dans l'histoire de l'estampe au Québec. Il est convenu d'attribuer cette genèse de l'estampe d'ici à Albert DUMOUCHEL qui quitte en 1960 l'Institut des Arts Graphiques, où il a été directeur depuis 1942, pour prendre en charge l'atelier de gravure de l'École des Beaux-Arts de Montréal (ÉBAM). Avant l'arrivée de DUMOUCHEL, l'estampe est à toute fin pratique inexistante à l'ÉBAM; il faut aussi se souvenir que l'enseignement des matières traditionnelles est demeuré très empirique et que les élèves contestent de plus en plus cet enseignement.

DUMOUCHEL s'occupe d'abord de la réorganisation de l'ensemble des ateliers, de linogravure, de bois gravé, d'eau-forte et de lithographie, en y aménageant les équipements et ressources appropriés. Très rapidement, une véritable vague d'enthousiasme pour les techniques de l'estampe aide à recruter un nombre croissant d'élèves fascinés par l'apprentissage d'un métier et de techniques nouvelles - phénomène tout à fait particulier dans le contexte québécois. Tout aussi important que l'attrait de la nouveauté, le charisme et le dynamisme de DUMOUCHEL, auxquels s'ajoutent sa joie de vivre, sa philosophie de «bon vivant» et sa satisfaction manifeste à enseigner l'amour d'un métier; tous ces facteurs réunis concourent à imprégner l'atelier d'un esprit dynamique au sein d'un apprentissage sérieux et respectueux des traditions. DUMOUCHEL est sans aucun doute le grand responsable de ce vent de liberté qui crée un réel engouement pour l'estampe. Parmi les nombreux adeptes qui travaillent avec DUMOUCHEL, certains deviennent ses assistants et plus tard professeurs à ses côtés.

Albert DUMOUCHEL (à droite) en compagnie de Gilles BOISVERT à l'École des Beaux-Arts de Montréal (1)

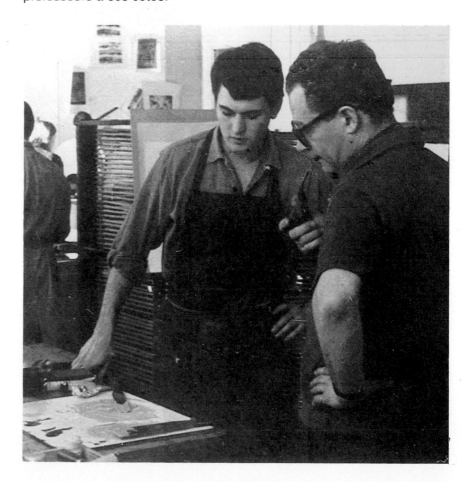

Ce que Dumouchel m'a le plus enseigné c'est la jonction délicate entre l'art et la vie (...) une façon de vivre sereinement en société avec des préoccupations d'ordre esthétique. Avec son esprit très «branché» sur l'Europe il arrivait à nous transmettre le goût de la gravure, mais aussi du vin, des voyages, de la découverte.
[Entrevue, Pierre AYOT, octobre 1985]

Albert DUMOUCHEL (2)

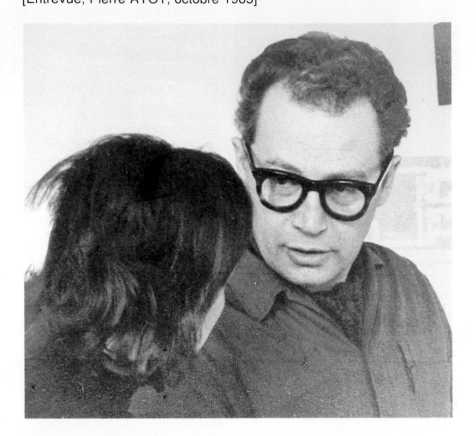

 DUMOUCHEL forme une seconde génération de graveurs qui, une fois leur formation achevée, se retrouvent dans l'impossibilité de poursuivre leurs recherches hors des murs de l'ÉBAM puisqu'il n'existe pas encore d'ateliers structurés. Par ailleurs, qu'ils soient d'anciens étudiants ou bien des artistes invités à travailler aux ateliers de DUMOUCHEL, il devient de plus en plus difficile d'accéder à l'ÉBAM car il faut s'accommoder des horaires de l'École qui privilégient d'abord les étudiants inscrits au programme.

J'ai travaillé à l'atelier de Dumouchel au début des années 60, non pas comme étudiant, mais à titre d'artiste indépendant. À l'époque, c'était à peu près le seul endroit où l'on pouvait travailler en gravure. À ce moment, je voulais expérimenter de nouvelles techniques et je me souviens qu'Albert m'avait précisé que de telles recherches seraient peut-être bonnes pour moi, mais qu'elles pourraient être un mauvais exemple pour les autres. Il acceptait qu'un graveur ayant acquis l'expérience de la technique s'exerce à modifier un procédé, mais il refusait l'appât du geste gratuit. Son enseignement était somme toute traditionnel et je ne pouvais que donner raison à ses mises en garde.
[Entrevue, Yves GAUCHER, mars 1985]

 L'accessibilité des ateliers de l'ÉBAM est d'autant plus compromise par la résurgence des vagues de contestation entourant les grèves

étudiantes des années 1965 à 1968. L'estampe québécoise vit les premières heures de l'implantation, elle en est à sa définition propre dans les rouages de la formation devant mener à une production sur la scène professionnelle. Mais le chemin devant conduire à la reconnaissance demeure à construire dans le sillage d'une «préhistoire» qui ne fait que commencer.

Généralement, c'est isolément que des ateliers de gravure individuels ou collectifs commencent à se former. Là où un artiste trouve à s'équiper d'une presse, une dizaine d'autres rêvent de l'imiter, sans toutefois parvenir à réunir les ressources nécessaires.

3 janvier 1966
Conférence tricontinentale des mouvements révolutionnaires à Cuba

Février 1966
Spectacle du ZIRMATE
Galerie Libre, rue Crescent, Montréal

Le groupe du ZIRMATE, sous la direction de Michel Bourguignon, comprend six membres : Jean-Jacques Charbonneau, technicien; Gilles CHARTIER, vidéaste; Serge LEMOYNE, peintre et performeur; Rona Nereida, expression corporelle; Claude Péloquin, poète; et Jean Sauvageau à la musique électronique.

Claude Péloquin définit les objectifs du groupe en ces termes :

ZIRMATE, c'est beaucoup plus qu'un mouvement de recherches, c'est un état d'esprit, c'est une disponibilité à une Conscience Possible un jour pour tous... Il y a un certain groupe qui canalise ces dimensions, que ce soit en spectacle ou autrement, mais il y a infiniment plus de Zirmatiens à leur façon; d'òu le fait que les membres actuels sont ouverts à toute participation nouvelle, aux idées «parties», à tout ce qui peut dimensionnaliser la pulsation Zirmatique... Même si par petitesse d'esprit ou de c... nous sommes littéralement sabotés par tous ceux qui pourraient travailler avec nous, le ZIRMATE est bien vivant dans l'esprit de tous ceux qui n'ont pas cessé de vibrer et de voyager. On peut nous séparer, on peut se servir de nous, on peut nous ignorer, mais on ne pourra jamais éteindre nos pouvoirs en constante éruption et en perpétuel voyage... Nous sommes lucides et ne nageons pas dans cette civilisation de chansonniers, dans ce peuple qui se ment à tour de siècle... et à tous points de vue... Le mouvement est donné, il appartient à ceux qui procèdent d'un infini respect pour le Caché...
[*Parti-Pris*, janvier-février 1967]

1966
Arrivée de la télévision couleur au Canada

5 février 1966
Démission de Guy Robert à titre de directeur du Musée d'art contemporain de Montréal

Fondé en pleine révolution tranquille, le 1er juin 1964, le Musée d'art contemporain de Montréal est un musée d'État relevant de la juridiction du ministère des Affaires culturelles du Québec dont, en 1964, M. Georges-Émile Lapalme était ministre. En 1965, l'ouverture du Musée est marquée par une rétrospective des œuvres de Georges ROUAULT dans l'édifice de la Place Ville-Marie du 19 mars au 2 mai. Le musée emménage ensuite temporairement au Château Dufresne et l'inauguration officielle, le 12 juillet, est présidée par M. Guy Frégault, sous-ministre des Affaires culturelles. Guy Robert fut le premier directeur du Musée d'art contemporain de Montréal de juin 1964 à février 1966.

Première localisation du Musée d'art contemporain de Montréal au Château Dufresne, à l'angle de la rue Sherbrooke et du boulevard Pie IX (3)

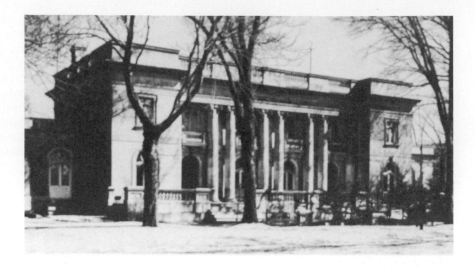

8 février 1966
Cinquantième anniversaire du mouvement Dada

19 février-3 mars 1966
Pierre AYOT
Œuvres graphiques et peintures
Galerie Agnès-Lefort, rue
Sherbrooke Ouest, Montréal

Pour Pierre AYOT (né en 1943), il s'agit d'une première exposition particulière à Montréal. Simultanément à cette exposition, la galerie Agnès-Lefort présente dans la salle adjacente des œuvres de GAUCHER, de TONNANCOUR, COMTOIS, GAGNON, McEWEN, RIOPELLE et BORDUAS.

Au moment où il expose chez Agnès-Lefort, Pierre AYOT est professeur à l'École des Beaux-Arts de Montréal où il a d'ailleurs parachevé sa formation en 1963. Presque immédiatement au sortir de l'École, mais sans interrompre sa recherche en lithographie et en peinture, Pierre AYOT s'implique dans le milieu théâtral montréalais et réalise costumes et décors pour les théâtres de L'Estérel (*L'Homme au parapluie*, 1964), de La Poudrière et de Sun Valley (*On canonise la tante*, 1965; *Réveille-toi chérie*, 1965). Cela l'amène à travailler avec, notamment, les comédiens et metteurs en scène Henri Norbert, Georges Groulx, Guy Provost, Ginette Letondal, Georges Carrère et Léo Illial. Cette étape témoigne, dans la carrière de l'artiste, d'un souci d'intégration des arts visuels dans un contexte particulier, et d'un vif intérêt pour l'installation à caractère théâtral. On perçoit déjà dans l'œuvre d'AYOT de 1964, 1965 et 1966, mais à l'état embryonnaire, certains traits des installations peintes des années 80 : mise en scène tridimensionnelle de l'œuvre, réflexion sur les sources d'éclairage de l'objet d'art, trompe l'œil, etc.

Mira Godard remarque la production du jeune AYOT au Centre Loyola-Bonsecours de Montréal en 1965 lors de l'exposition «New Gravures» et l'invite à exposer, à sa galerie (Agnès-Lefort) en 1966, des collages, des lithographies et des toiles dont l'iconographie percutante entretient des liens avec le pop américain. Les aventures de James Bond vs Goldfinger vs Bonaparte constituent des thèmes **autour** desquels l'œuvre gravée et peinte de Pierre AYOT s'articule alors. Mentionnons qu'ultérieurement, AYOT exposera chez Agnès-Lefort à de nombreuses reprises.

Ayot is quite obviously going to be a man to watch and if technique and imagination continue to keep pace with each other there is no telling what his achievement may finally embrace. In the paintings, Ayot uses stencilled numerals and letters with considerable typographical and

painterly skill, deploying them over the surface of the canvas in subtile clusters. There are suggestions here and there of his taste for the hard-edge men, particularly in an engraving like "Carré St. Louis" with its Albers like motif of a square within a square. But he can also bring off softer and looser compositions like "Soustraction interrompue" and "Sur le dos de la terre" with equal facility and excellent visual terms. Have a look for yourself.

[Michael BALLANTINE, «Recent Acquisitions Solo Shows», *The Montreal Star,* 26 février 1966]

Pierre AYOT
***King size,* 1965.**
Acrylique et gaufrage;
66 x 51 cm
(4)

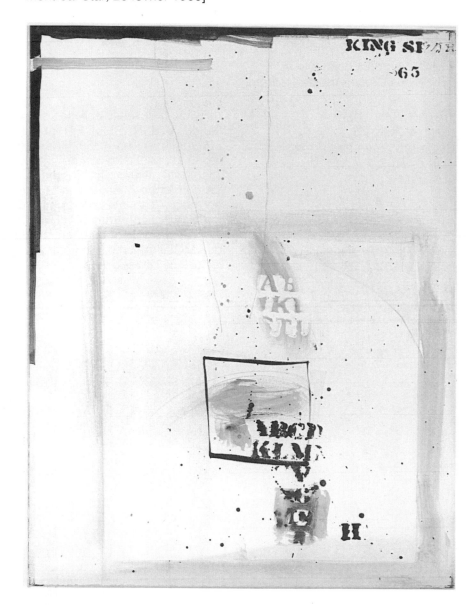

Mars 1966
Gilles Hénault est nommé directeur du Musée d'art contemporain de Montréal, rue Sherbrooke Est

Gilles Hénault prend la direction du Musée d'art contemporain de Montréal. C'est pendant son mandat (1966-1971) que sera créé l'organisme des Amis du Musée d'art contemporain.

En écoutant Gilles Hénault parler de peinture, on se prend cependant à rêver d'un musée fantastique, d'un musée actuel, un peu comme son rêve à lui : un musée qui pourrait montrer l'interaction des techniques et des arts, un musée qui pourrait faire comprendre au public et faire

accepter que les arts plastiques actuellement s'inscrivent dans le quotidien, en fait dans ce qu'il y a de plus quotidien (...) Sous le pseudonyme de Pierre Joyal, à l'époque où La Presse cachait tous ses critiques sous des pseudonymes, non par goût mais par politique semble-t-il, il fit de la critique comme les peintres peignaient : en combattant.
[*La Presse,* 15 mars 1966]

10 mars 1966
La France retire ses troupes de l'OTAN

14 mars 1966
Deuxième grève étudiante à l'École des Beaux-Arts de Montréal

16 mars-7 avril 1966
Guido MOLINARI
Peintures récentes
Galerie du Siècle, rue Sherbrooke Ouest, Montréal

Reliés à diverses activités de promotion de l'art abstrait montréalais, Guido MOLINARI et Fernand LEDUC fondent en 1955 la galerie L'Actuelle et, en 1956, l'Association des artistes non figuratifs de Montréal. MOLINARI, aussi théoricien de l'art, publie divers textes dans *L'Autorité, Situations, Canadian Art* et *Liberté*. Son œuvre, dès 1955, se démarque quelque peu de celle des premiers plasticiens par son épuration. Très près de Barnett NEWMAN, sa démarche est à relier au départ aux acquis des MALEVITCH, KANDINSKY et MONDRIAN. C'est par la couleur généralement appliquée en bandes plus ou moins larges que MOLINARI remet en question le rôle du support et les habitudes de lecture de l'objet d'art.

Guido MOLINARI
Mutation quadri-violet,
1966. Acrylique sur toile;
1,7 x 1,1 m
(5)

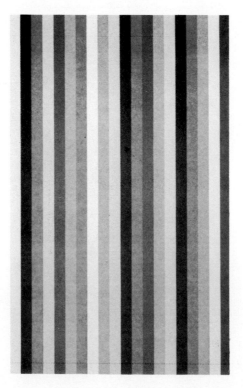

31 mars 1966
Création de la Commission royale d'enquête sur l'enseignement des arts au Québec (Rapport Rioux)

14 avril-8 mai 1966
Fernand LEDUC
Rétrospective
Musée d'art contemporain de Montréal, rue Sherbrooke Est

C'est en 1966 que paraît en Belgique le centième album du journal *Spirou* (Éd. Dupuis)

20 avril 1966
Yves GAUCHER
Moos Gallery, Toronto

Yves GAUCHER
Ondulation des quatre coins, **1966. Acrylique sur toile; 50 x 100 po. Coll. privée**
(6)

L'exposition au Musée d'art contemporain de Montréal permet de cerner la démarche de cet artiste qui, rappelons-le , **fut signataire du** *Refus Global*. Fernand LEDUC (né en 1916) a d'abord été relié stylistiquement à la peinture gestuelle de l'automatisme pour ensuite opter pour une abstraction géométrique vers 1954-1955. Vers 1963, LEDUC introduit dans ses compositions la «courbe» dont la souplesse et les modulations animeront dorénavant la surface. Les compositions binaires et l'aplat des couleurs confèrent aux œuvres de LEDUC une vibration optique particulière.

On a d'abord connu Yves GAUCHER (né en 1934) comme graveur. En 1963, il réalise le magnifique *Hommage à Webern,* à la suite d'un concert entendu à Paris en 1962. À compter de ce moment, l'œuvre de GAUCHER s'articulera sur les principes de logique et de rythme musical.

L'année 1966 marque, pour Yves GAUCHER, un tournant important : deux expositions particulières à la Moos Gallery de Toronto et à la Martha Jackson Gallery de New York. Jacques Folch fait le point sur la carrière d'Yves GAUCHER au moment de son exposition en 1966 à la Moos Gallery :

Parodiant le slogan d'un célèbre groupe de chanteurs français, on pourrait dire d'Yves Gaucher qu'il est «l'athlète complet du domaine visuel». Pendant plusieurs années, il a représenté dans l'École de Montréal presque exclusivement la gravure, mais jamais un certain type de gravure, puisqu'il semblait les aborder tous avec le même bonheur. Les reliefs qu'il introduisait s'apparentaient à la sculpture. Les taches qu'il travaillait le plaçaient tantôt dans le géométrisme pur, tantôt dans un naturalisme froid et raisonné ou encore dans un naturalisme lyrique. Puis nous avons appris à le considérer comme un peintre du géométrisme, très vite remplacé par le «hard-edge», devenu art optique, art cinétique, «op art», etc... Gaucher est de toutes les expériences. Mais à condition, semble-t-il, qu'elles soient sérieusement menées. Et lui, il les mène sérieusement, lentement, sans s'énerver. Que la mode s'empare d'une tendance qu'il est justement en train d'étudier, on dirait que cela le laisse indifférent !
Né à Montréal en 1934, il sait qu'il a le temps. Il a déjà beaucoup fait pour la gravure qu'il a travaillée durant 5 ans, en partie avec Dumouchel. Il a été le premier à créer à Montréal un relief gravé; il a été le premier à

introduire les équilibres de cellules réalisés par des techniques mixtes; il a été le premier à faire voisiner les taches lyriques et les lignes géométriques. Beaucoup de choses en si peu de temps, et les prix très nombreux qu'il a remportés (et qu'il serait fastidieux d'énumérer) ont couronné ses efforts dans un domaine difficile. Qu'il suffise de dire que le succès de la gravure de Gaucher n'est pas dû à l'indulgence locale ou à l'intérêt particulier que le Québec porte à ce moyen d'expression à la suite de l'importance qu'il a pris chez nous. L'intérêt est international : la première Biennale de gravure de Santiago du Chili en 1963, les expositions internationales de gravure de Lubjana (Yougoslavie) en 1961 et 1963, la Triennale de gravure de Grenchen (Suisse) en 1964, autant de hauts-lieux qui lui décernent leurs premiers ou seconds prix.

De cette période, qui semble déjà être du passé pour Gaucher et qui pourtant nous touche profondément, il faudrait retenir l'esprit épuré, la simplicité, le mysticisme même. Lorsqu'on sait combien les techniques mixtes en noir ou en couleurs peuvent apporter de possibilités à l'art du graveur, lorsqu'on voit la complexité et le lyrisme exacerbé que ces procédés permettent, on ne peut s'empêcher d'admirer la retenue de Gaucher, qui en use savamment, suggère plutôt qu'il ne montre, esquisse au lieu d'affirmer, polit et nettoie au lieu de «laisser» ou de «salir».

Le résultat, ce furent - il y a peu de temps - de grandes surfaces blanches devant lesquelles battaient les pulsations d'un espace toujours mouvant, et qui obligeait le spectateur à le reconstituer et à le déformer constamment. Ce fut aussi un choix fait par l'artiste entre les techniques variées, les surfaces offertes, les couleurs possibles, les formes nombreuses. Un choix toujours très simple, toujours très beau, peu de trouvailles laissées pour le plaisir de la trouvaille inédite, peu de brouillages créés pour masquer une insuffisance. Bref, une composition à la fois sérieuse et raffinée.

Ce sont d'ailleurs ces deux qualités que l'on peut facilement reconnaître chez l'homme. Et j'imagine qu'elles l'ont conduit à sa peinture actuelle. Mais je crains un peu que celle-ci ne lui vaille des étiquettes faciles qu'il n'est pas prêt à assumer.

En effet, la mode s'étant emparée, comme toujours, d'un art, la confusion et la simplification hâtive vont faire de Gaucher un peintre «op». Parce qu'en ce moment le décor des magasins, les robes de Courrèges, les coiffures géométriques pour femmes écervelées, sont «op» ou ne sont pas (c'est-à-dire ne sont pas), tout peintre étudiant ou se complaisant dans des géométries cinétiques est un membre du op-art de New York évidemment.

Or il se trouve que Gaucher va plus loin qu'une mode ou que le désir un peu infantile de trouver une École de peinture nouvelle.

Ses compositions, la position de ses lignes et de ses surfaces dans le tableau, la mise en situation de ses couleurs, tout ce qui fait son originalité à l'intérieur d'une peinture cinétique, tout cela ne fait que continuer les préoccupations du graveur, compléter sa recherche, affirmer ce qui est son caractère particulier : le raffinement, la suggestion légère, le sens du mystérieux et presque du mystique, le non-accidentel, et bien d'autres qualités que l'on peut y déceler (comme la tristesse ou la nostalgie que nous avons parfois constaté devant quelques-unes de ses anciennes gravures, et qui existe peut-être aussi dans ses tableaux actuels).

(...) On le voit, Yves Gaucher joue un jeu passionnant et dangereux, engageant à la fois ce qu'il sait et ce qu'il voudrait apprendre. Ses expositions nombreuses, à Chicago, au Musée d'Art moderne de New York, chez Martha Jackson avec «Vibrations Eleven», une manifestation internationale de grande classe, et encore récemment chez Agnès-

Lefort à Montréal, ont démontré sa tenue excellente en face des meilleurs, et un particularisme qui nous éloigne singulièrement de la «peinture de mode».

Peut-être l'op-art va-t-il passer (ce mot haïssable et infantile l'indique bien). Yves Gaucher restera. Et sa peinture actuelle constituera certainement une période féconde de sa carrière. La période du mouvement cinétique. La période des phénomènes physiologiques qui nous apprirent à voir et à raisonner l'espace et le temps. La période de la peinture mobile. (...)

[Jacques FOLCH, *Vie des Arts,* n°41, hiver 1965-1966]

27 avril 1966
«Primary Structures: Younger American and British Sculptors»
Jewish Museum, New York

Exposition organisée par K. McShine présentant des œuvres d'artistes américains et anglais engagés dès le début des années 60 dans des recherches sur la sculpture en termes réductifs. Cette manifestation marque le moment de reconnaissance formelle de la sculpture minimale. Parmi les artistes : LEWITT, BLADEN, JUDD, FLAVIN, GROSVENOR, ANDRE.

14 février 1966
Formation de l'Atelier Libre 848

Devant l'impossibilité de travailler de façon régulière à l'ÉBAM des groupes de jeunes artistes tentent de s'organiser afin de poursuivre l'aventure à laquelle DUMOUCHEL les a initiés. L'histoire de **GRAFF** débute ici, le 14 février 1966, dans le contexte où il devient pressant de se doter d'équipements de travail et pour reproduire, d'une certaine manière, l'esprit de compagnonnage qui prévalait à l'atelier de DUMOUCHEL.

Pierre AYOT dans son atelier de la rue Saint-André à Montréal
(7)

GRAFF est d'abord connu sous l'appellation d'*Atelier Libre 848,* du numéro civique figurant à l'entrée du local situé au sous-sol de la rue Marie-Anne à Montréal. Éveillé aux contraintes que rencontrent les finissants en gravure de l'ÉBAM, Pierre AYOT, alors professeur à cette école, a l'idée de rendre sa presse à eau-forte accessible à un plus grand nombre de graveurs. C'est ainsi que cette presse est déménagée de la résidence de Pierre AYOT de la rue Saint-André à la rue Marie-Anne, jetant alors les bases d'un atelier de type coopératif. Avec l'aide

de Jean BRODEUR et de Denis LEFEBVRE, Pierre AYOT structure un atelier qui adopte immédiatement une formule tout à fait originale, sans comparaison aucune à l'échelle du Canada. BRODEUR et LEFEBVRE se retirent peu de temps après l'ouverture de l'atelier et c'est Pierre AYOT qui prend seul la charge de l'*Atelier Libre 848*. Ce dernier commence par s'occuper de l'acquisition de l'équipement indispensable à la pratique de la lithographie. Dès ce moment, l'atelier adopte une politique d'ouverture fort démocratique en permettant aux membres d'utiliser les locaux et équipements 24 heures par jour, 7 jours par semaine et 365 jours par année contre un montant de location mensuel de quinze dollars.

Atelier Libre 848
(8)

Cette première année, une douzaine d'artistes travaillent côte à côte dans la promiscuité du sous-sol de la rue Marie-Anne et l'on pourrait croire que c'est à force de se marcher quotidiennement sur les pieds que se développe l'esprit particulier à l'*Atelier Libre* : un esprit forgé sur l'expérience de la production, par cette formule d'échanges spontanés d'idées et de techniques. Plus qu'un atelier de production d'estampe, l'*Atelier Libre* s'intéresse à développer un centre de recherche en arts visuels et cette recherche passe obligatoirement par la formation de ses membres de même que par l'éducation du public. C'est pour permettre à l'estampe de s'émanciper que des cours, plus ou moins officialisés, sont dispensés à l'atelier.

Puisque je n'avais pas étudié à l'ÉBAM, je n'avais à l'époque aucun lien direct avec le milieu artistique. Même si j'avais travaillé en graphisme dans le secteur commercial, j'avais toujours été attiré par les techniques de gravure. À l'Atelier Libre, j'ai pu bénéficier d'un milieu de formation, de la présence d'un groupe qui se constituait et si je n'avais pas découvert l'atelier, je crois que j'aurais difficilement pu m'engager dans une carrière artistique puisque j'étais complètement isolé. C'est Chantal DUPONT qui m'a introduit à l'atelier et ce que je cherchais, et ce que j'y ai trouvé, c'est un milieu qui s'intéressait à la gravure, qui formait une équipe...un peu pour retrouver ce que j'avais connu au Mexique lors d'un séjour dans un atelier de gravure. J'ai réalisé ma première eau-forte sur la rue Marie-Anne et c'est Pierre AYOT qui m'a initié à cette technique puisqu'il connaissait déjà toute l'alchimie des techniques qu'il avait apprises à l'ÉBAM.
[Entrevue, René DEROUIN, février 1985]

La mise sur pied d'un atelier collectif de gravure, accessible sans restriction, représente à l'époque une approche stimulante pour une jeune génération d'artistes. L'idée de s'unir va ainsi amplifier la volonté

de participer à une aventure particulière où ces artistes ne sont plus seuls devant leurs espoirs et leurs rêves. L'originalité de l'*Atelier Libre 848*, c'est celle de vouloir échapper au piège du vase clos en privilégiant d'abord et avant tout les moyens pour s'exercer à un domaine de création encore trop peu connu. Les idéologies, les philosophies ou tendances ne trouvent pas d'emprise là où s'installe le respect de la diversité. L'enthousiasme à l'*Atelier Libre* est croissant, mais de nouveaux besoins se précisent et il faut maintenant veiller à assurer une continuité à une expérience qui, résolument, a vu le jour pour se poursuivre encore longtemps.

Mai 1966
Début des procès en URSS des écrivains dissidents

5 mai 1966
Début d'une vague de terrorisme à Montréal. Thérèse Morin est tuée lors de l'explosion d'une bombe à la manufacture de chaussures «La Grenade» où les travailleurs sont en grève

5 juin 1966
Élection générale au Québec

Après six ans de pouvoir, les libéraux de Jean Lesage perdent les élections provinciales au profit de l'Union nationale de Daniel Johnson. Les indépendantistes obtiennent 8,8 pour cent du vote.

Juin 1966
«XXXIIIᵉ Biennale de Venise»

Parmi les artistes québécois au pavillon canadien de la Biennale de 1966, mentionnons la présence d'Yves GAUCHER.

Fondation du Mouvement Contemporain (1966 à 1968)

Cet organisme regroupe les metteurs en scène André Brassard et Jacques Desnoyers, et les comédiens Rita Lafontaine et Jean Archambault.

5-22 juin 1966
Jacques HURTUBISE
Peintures récentes
East Hampton Gallery, 22 West 56th Street, New York

Jacques HURTUBISE (né en 1939) prend contact avec l'expressionnisme abstrait vers 1960. Les notions de planéité, de «all-over», de grand format et de sérialité sont clairement avancées dans l'œuvre qui, pour l'artiste, est le lieu d'expression de sa propre existence.

Au moment de son exposition à la East Hampton Gallery de New York en 1966, l'art d'HURTUBISE réunit certains acquis de l'expressionnisme abstrait et du «hard-edge» tout en s'en démarquant. Les onze tableaux présentés à New York n'ont rien de littéraire ou d'intellectuel et l'expressionnisme s'y conjugue avec une certaine rigueur.

Définissant son appartenance stylistique, HURTUBISE affirme en 1966 :

Je ne crois pas aux histoires d'écoles particulières. Je crois seulement à la grande école internationale du «hard-edge». Peut-être que dans 20 ans on pourra dire que tel groupe de plasticiens a fait une peinture qui se distingue vraiment - ce qu'on peut faire avec le recul pour Borduas et Riopelle (...) Ma recherche est purement plastique. Les onze toiles que j'expose ici reproduisent les mêmes motifs. Je fais des dessins sur papier, je les découpe, j'ouvre le papier et transpose le résultat sur du «masking tape».
[Jacques HURTUBISE, *La Presse*, 16 juillet 1966]

28 juin 1966
Bombardement d'Hanoi, au Viêt-nam du Nord

En 1966, Uderzo et Gosciny publient la huitième aventure d'Astérix le Gaulois : *Astérix chez les Bretons* (Éd. Dargaud). Ce type de bandes dessinées rallie un nouveau public de lecteurs qui deviennent vite des inconditionnels du petit gaulois à moustache

9-22 juillet 1966
Robert WOLFE
Peintures
Centre d'art du mont Orford

Robert WOLFE (né en 1935) tient sa première exposition particulière de peinture en 1960 à Paris (Maison du Canada) où, suite à sa formation à l'École des Beaux-Arts de Montréal, il effectue en 1959-1960 des stages aux ateliers Desjobert et Friedlhander. De retour au Canada, il réintègre son poste à l'École des Beaux-Arts de Montréal où il enseignera jusqu'en 1969, pour ensuite être professeur à l'Université du Québec à Montréal. En 1965, Robert WOLFE se voit décerner le prix du Concours artistique de la Province de Québec (section peinture).

Il est certainement utile de préciser que l'exposition de l'été 1966 au Centre d'art du mont Orford témoignera de l'engagement de Robert WOLFE face à cette institution qui au courant des années 60 et 70 se distingue par ses programmes d'animation et de formation artistique. Robert WOLFE y enseigne, dès le début des années 60, le dessin et la peinture et il y exposera à de nombreuses reprises.

En 1965-1966, le Musée d'art contemporain de Montréal lui avait consacré une importante exposition lors de laquelle furent montrés des huiles, des gravures ainsi que des collages et des dessins.

Bien que les toiles de Wolfe exposées actuellement au Musée d'art contemporain ne soient pas en complète rupture avec les toiles antérieures présentées chez Camille Hébert, il est incontestable que ce peintre a franchi une étape. Je gardais le souvenir de teintes grisaillées, bleutées et granuleuses et disons-le un peu ternes. L'expression se révélait trop parente de celle de Poliakoff pour être vraiment personnelle. Ses compositions picturales qui étaient plus qu'une affirmation péremptoire, la recherche d'un équilibre, avaient cependant des qualités : mesure, finesse.

Aujourd'hui Wolfe emploie des coloris riches, dans des tons voisins qui vibrent comme dans les toiles optiques. Ainsi, n'hésite-t-il pas à poser côte à côte des jaune citron et des jaune doré, des rose mauve et des rose orangé. D'autre part, Wolfe a simplifié sa construction jusqu'à ne conserver que quelques masses précises, ignorant toutefois la dureté. Aux points de rencontre, les formes et les couleurs s'emboîtent, se mêlent tout en restant distinctes. Des vibrations claires et chatoyantes font que toute la toile baigne dans une atmosphère hautement colorée. Ceci est très net dans «Loin du voyant» et «Elle dormait le monde».

Wolfe travaille soigneusement sa matière, mais il n'insiste plus sur les effets de matière. Mince et subtile, sa pâte rappelle de très loin les textures vernissées de McEwen.

Sans que cette peinture se réclame directement du géométrisme, et de l'art optique, on découvre dans les nouvelles toiles une nette parenté avec ces deux expressions formelles. Plus audacieux dans le choix

chromatique dégagé des préoccupations telluriques, Wolfe résout cette jonction de deux tendances dans une peinture fraîche et épanouie qui marque pour Wolfe un progrès sûr, très intéressant à suivre.
Le Musée d'art contemporain a eu une très bonne idée en présentant dans une de ses petites salles, des dessins, esquisses et croquis d'atelier de Wolfe. Ne faisant pas «une œuvre» mais dessinant alors directement et avec naturel, l'artiste livre des indications révélatrices sur sa manière personnelle de créer.
[Laurent LAMY, «Robert Wolfe au Musée d'art contemporain de Montréal», *Le Devoir*, 8 janvier 1966]

Robert WOLFE
Sans titre, **1965-1966.**
Acrylique sur masonite;
100 x 80 cm
(9)

On identifiera ultérieurement Robert WOLFE surtout comme graveur, mais il est intéressant d'observer que la peinture et le dessin sont, tout au long de sa carrière, également présents et constamment travaillés. Les œuvres non figuratives des années 1965 et 1966 affirment déjà une volonté d'articuler un langage pictural par la couleur et par la division de l'espace pictural en zones plus ou moins géométriques non pas à la manière de MONDRIAN (WOLFE n'a rien d'un «plasticien»), mais plutôt dans l'esprit de KLEE et de DELAUNAY tout en tenant compte des acquis de l'expressionnisme abstrait : autoréférentialité, «push and pull», bord à bord, compositions déductives du cadre, etc.

Dès le début, Robert WOLFE se démarque comme peintre, privilégiant la couleur et utilisant notamment des harmonies rares et

difficiles à juxtaposer; d'abord terreuse, sa palette s'éclaircit vers 1966 et les bleus, les roses, les orangés et les pourpres ponctuent la surface du tableau. Durant cette période, la touche est mouchetée et griffue et sans doute plus «retenue» que celle des tableaux des années 80 qui, nous le verrons, témoignera de l'action de tout le bras dans l'acte de peindre, alors qu'en 1965-1966, l'échelle du traitement, en accord avec le format du tableau, est celle de la main. Mais en 1966, les unités du langage plastique de Robert WOLFE sont déjà en place. En ce qui concerne l'iconographie des œuvres des années 60, tout se passe à l'intérieur du code non figuratif mais une brève incursion sera faite au début des années 70 vers une figuration pop avec notamment la gravure et les collages où certains motifs seront choisis et répétés sur la surface non pour leur signification mais plutôt pour leur qualité formelle et plastique. Absente durant les années 60, cette figuration désertera les tableaux et les gravures des années 1975 à 1985 comme si le peintre souhaitait réduire à sa plus simple expression son langage pictural.

1966
Les vingt ans du *Journal Tintin*

(...) en 1966, pour fêter dignement ses vingt ans, Tintin *grandit encore, et passe de 52 à 60 pages. On crée le supplément* Tintin 2000, *qui prend place au centre de l'hebdomadaire. Réalisé en typographie, indépendamment du reste du journal, ce supplément peut être imprimé en dernière minute, ce qui lui permet de coller à l'actualité.*
Greg, auteur, chez Dargaud, des aventures du truculent Achille Talon, *a réuni chez lui un petit studio composé de quelques jeunes espoirs du métier : Hermann, Dany, Dupa et Bob de Groot. C'est, notamment, par eux que va passer le premier mouvement de l'offensive : celle de Greg-le-scénariste. (...)*
[Tiré de *L'aventure du Journal Tintin,* Éditions Lombard, 1986, p. 23]

1966
Jean-Noël Tremblay est nommé ministre des Affaires culturelles du Québec

Jean-Noël Tremblay succède à Pierre Laporte comme ministre des Affaires culturelles du Québec (ministère fondé en 1964). À cause de la défaite libérale, le *Livre blanc* commandé par Pierre Laporte à Guy Frégault, n'est pas mis en application.

19 juillet-4 septembre 1966
«Présence des jeunes»
Musée d'art contemporain de Montréal, rue Sherbrooke Est

Cette exposition de la jeune génération d'artistes québécois (entre 20 et 25 ans) propose une nouvelle figuration et amène une alternative au plasticisme. Regroupant Gilles BOISVERT, Pierre CORNELLIER, Serge LEMOYNE, Serge TOUSIGNANT, Louis FOREST, Michel FORTIER, André MONTPETIT, Marc NADEAU, et d'autres, cet événement annonce la critique sociale humoristique, mais impitoyable, formulée par les œuvres pop de toute la décennie 1965-1975 au Québec :

Au Musée d'art contemporain, M. Gilles Hénault présente avec beaucoup d'à-propos des travaux de huit jeunes artistes (...) Ils appartiennent à la même génération, celle qui suit Riopelle, Mousseau, Ferron, Bellefleur, Gervais... Borduas et ses émules ont découvert l'abstraction et dans leur peinture ont déroulé leur film intérieur, avec les paysages et les émotions propres à chacun d'eux. En présence de ces jeunes, on se trouve en contact avec une expression spécifique, qui se situerait dans une filiation où un Gérard Tremblay par exemple occuperait la position de transition ou de charnière.
Ces jeunes diffèrent de leurs aînés qui ont lutté sur un ton sérieux pour l'existence même de l'art avec le zèle qui caractérise souvent les néophytes. Les temps ont changé et c'est une sensibilité nouvelle qui se fait jour. Sensibilité où la violence, l'humour, la satire, cohabitent. Le

climat international et surtout le climat de la Province ne sont sans doute pas étrangers à ces manifestations brutales, où le geste devient désordonné chez Lemoyne, où la nervosité du graphisme de Boisvert est renforcée par des textes revendicateurs.

(...) Sans doute on peut retrouver dans la plupart des tableaux de ces jeunes, une réalité artistique bien connue, cette des Hartung et Mathieu, des gestuels américains. L'impétuosité de Boisvert, les textes intégrés de Nadeau, la touche caricaturale de Montpetit, le choix des images de Forest, la légèreté primesautière de Cornellier, les essais de Lemoyne, n'ont peut-être pas en eux-mêmes quelque chose de tellement original. Mais le fait que ces éléments existent côte à côte, parfois avec force dans un même tableau prouve que la tendance n'est plus à la méditation ni à la réflexion, mais à l'expression violente et dynamique, prête à faire feu de tout bois et qui pour le moment utilise simultanément le graffiti, le geste, la tache, la couleur pour donner un vocabulaire assez nouveau ici.

L'exposition bien vivante, suffisamment aboutie, fait croire que les meilleurs de ces jeunes sont des artistes capables de s'inscrire dans la tradition qui est évolution et non stagnation et prêts aussi, à prendre un jour la relève.

[Laurent LAMY, «Présence des jeunes au Musée d'art contemporain», *Le Devoir,* 3 septembre 1966]

Production du film *Docteur Zhivago* (États-Unis) en 1966

27 août 1966
Arrestation de dix felquistes à Montréal

Le Front de Libération du Québec est un mouvement politique extrémiste qui revendique l'autonomie culturelle et économique du Québec.

6-25 septembre 1966
«Concours artistiques de la Province de Québec»
Musée d'art contemporain de Montréal, rue Sherbrooke Est

Pour la première fois l'exposition des œuvres sélectionnées pour les Concours artistiques de la Province de Québec se tient à Montréal et non pas à Québec. Sur 294 œuvres soumises, une centaine sont exposées au Musée d'art contemporain de Montréal, et 55 ont été achetées par le Musée de Montréal et par celui de Québec. Mentionnons, entre autres, les œuvres de Pierre AYOT, Tib BEAMENT, COZIC, Louise DUSSAULT, Michel FORTIER, Jacques HURTUBISE, Serge LEMOYNE, et de Robert WOLFE.

8-30 septembre 1966
Spectacle de Gilles Vigneault à la Comédie-Canadienne

13 septembre-1er octobre 1966
Yves GAUCHER
Tableaux récents
Martha Jackson Gallery, 32 East 69th Street, New York

Lors de cette première exposition particulière à New York, Yves GAUCHER expose entre autres *Signals-8 Progression, Soft-Signals at Dawn, Signals in the Morning Glory* et *Grey Silences for Green.*

A 32-year-old "self-taught" Montreal artist seems to be on the verge of becoming one of the rages of the New York art world.

Yves Gaucher opened his second one-man New York show last night at the Martha Jackson Gallery with gallery officials chirping that they had a winner in their stable. According to these officials, Gaucher's paintings have been selling extremely well here at prices ranging from $550.00 to $1,500, and they expect the show to bring in even more lucre for the young Canadian.

To the uninitiated, Gaucher's work consists of a series of lines on a solid

color background. Something which your five-year-old might have turned out, providing he had precocious tendencies in the direction of geometry.

But to the aficionado, Gaucher features the "development of chromatic antagonisms" and the "use of principles of relations of inter-determination developed through visual rhythmics" - or so the blurb turned out by the gallery says.

In an interview at the gallery Gaucher was perhaps a bit more specific. He said his greatest influence **was the musician Anton Webern, who he said** "projected sound cells into space" in contrast to his own work which he said was a projection of "color elements" into space.

Gaucher was one of the three artists chosen to represent Canada at the Venice Bienale this summer - an experience he said he is not very happy about.

According to Gaucher, the Canadian exhibit at Venice was badly set up and organized. He had particular criticism for the way his work was displayed and he was positively vitriolic about the lack of support given the Canadians by the Canadian embassy in Rome.

Gesturing to the crowd in the elegant Madison avenue gallery where his work is on display, Gaucher said "this makes up for Venice."

The Montrealer must be the busiest artist in Canada. Prior to heading for Venice he had his work shown at the Gallery Moos in Toronto. After New York, he will have shows in Regina and Winnipeg before staging an exhibit in Montreal's Agnes Lefort Gallery in April.

Altough he attended the Montreal School of Fine Arts, the slim, well-dressed Gaucher maintains that he is "self taught." He says "everything I've learned I taught myself after I left school. I worked like hell - painted and painted. I didn't show until 1961 - until I was sure of myself."

In 1963 the Montrealer had his first show here but it was devoted to prints. He then gained attention by winning the second grand prize at the Triennial of Colored Graph Work in Switzerland, an honourable mention at the American Exhibition of Prints in Santiago, Chile. His works has also been shown in exhibitions in Prague, Cracovie, Tokyo and Paris. Gaucher's work is represented at New York's Museum of Modern Art; Brandeis University, London's Victoria and Albert Museums, and Yugoslavia Skoje Museum of Art.

[Aaron R. EINFRANK, *The Montreal Star,* 14 septembre 1966]

20 septembre 1966
«Eccentric Abstraction»
Fishbach Gallery, New York

Exposition organisée par L. Lippard avec des artistes de la côte atlantique et pacifique tels que ADAMS, HESSE, AMUMAN, SONNIER, POTTS; ceux-ci adoptent une attitude souple en opposition à l'art minimal.

22 septembre-29 novembre 1966
«Systemic Painting»
Guggenheim Museum, New York

Exposition organisée par L. Alloway tendant à comparer les expériences de la sculpture minimale et la même tendance en peinture. Parmi les artistes : REINHARDT, NEWMAN, KELLY, NOLAND, STELLA. Le texte du catalogue est signé par L. Alloway.

Création en 1966 à la Comédie-Canadienne de Montréal de la pièce de Marcel Dubé, *Au retour des oies blanches*

Octobre 1966
«8 Sculptors: The Ambigous Image»
Walker Art Center, Minneapolis

Le catalogue contient un texte de Michael Fried. Parmi les artistes : MORRIS et JUDD.

14 octobre 1966
Inauguration du métro de Montréal

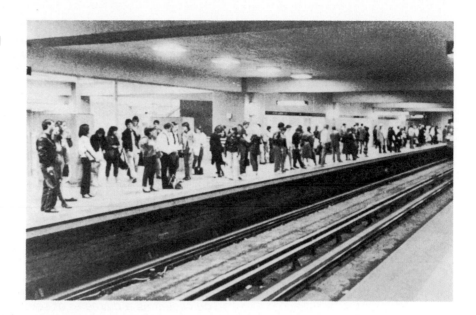

**Station Berri-de-
Montigny
(10)**

Création en 1966 à Québec de la
pièce d'Anne Hébert, *Le Temps
sauvage*, mise en scène d'Albert
Millaire

5-18 novembre 1966
Robert WOLFE
Peintures récentes
Galerie Libre, rue Crescent,
Montréal

*The exhibition of paintings by Robert Wolfe at Galerie Libre is a joyous
celebration of rich surface cnd sensuous color. He has stayed with the
right-thrust oblique until at last it is his.*
*This ease in the working of balances and flowings has enabled him to let
the color expand its range to let the shapes play into extension. The
surfaces, in fact monotonous throughout, never become so. They are
even tense, investing vitality in to the colors they are.*
*These escapades hint back to the color of moments among days, from
which they are born. Fragments of dress patterns, climbing angles,
suspended red lines, black voids all reflect their personification in the
everyday real.*
*Sometime the shapes lose their echo, fail to excite their context, or the
spaces cut too deeply and collapse away.*
But the exhibition is both playful and compelling, quiet and exotic.
[«Robert Wolfe at Galerie Libre», *The Gazette,* 12 novembre 1966]

Novembre 1966
Claude TOUSIGNANT
Galerie du Siècle, rue Sherbrooke
Ouest, Montréal

 Claude TOUSIGNANT (né en 1932) opte dès le milieu des années
50 pour le «hard-edge» dans une volonté d'objectiver la surface peinte
et d'en exclure toute référence naturaliste extérieure. Dès lors, c'est
principalement par la couleur que TOUSIGNANT choisit d'articuler son
propos pictural. En 1962, TOUSIGNANT introduit des formes rondes
dans ses compositions pour ensuite, vers 1965-1966, réaliser la série
des *Transformations chromatiques* (1965) et des *Gongs* (1966) dans
lesquelles le rapport couleur-lumière s'articule dans une structure
circulaire. En 1966 à la Galerie du Siècle, Claude TOUSIGNANT expose
des cibles à bandes concentriques dont *Accélérateur chromatique*, et
Hommage à Barnett Newman.

*Last week I was in Toronto, where I saw the fifth Guggenheim
International Exhibition - all sculpture and other three-dimensional
objects, from 20 nations - in the Art Gallery of Ontario. I'm not going to
wait until it gets here in June to write about it, but more immediate*

matters in Montreal must be dealt with first - the show of contemporary Canadian painting. Survey 68, which opened at the Museum of Fine Arts yesterday, the Dallaire retrospective, the first presentation of the Musée d'art contemporain in its new gallery at Cité du Havre, opening next Tuesday, and, the subject of today's review, two geometrical painters with some degree of the Optical in their make-up, Claude Tousignant, at Galerie du Siècle until the end of the month and the Vancouver painter Gordon Smith, at Galerie Agnes Lefort until the 22nd.

The Tousignant exhibition consists of seven liquitex paintings on canvas, all targets or "gongs," as the painter used to call them, but now listed as "Accélérateur chromatique," and "Hommage à Barnett Newman," which is designated as "sculpture" because, I suppose, it does not lie flat on the wall as the others do.

It is in three elements, suspended from the ceiling but resting on the floor. They are cut out of laminated wood and painted: a circle like the seldom-seen whole round rainbow (though Tousignant had no intention of imitating the rainbow); or simply a target with no centre, only three stripes wide; balanced by three slim verticals, three stripes thick. The circle has a diameter of seven and a half feet and the poles (which are squared) are nine feet long. The relationship of the three pieces to each other has been scrupulously worked out and this is something that has to be ovserved in any display of the Hommage; more than 18 feet has to be allowed for the spacing.

Exact measurement is of course the essence of Tousignant's painting. He says that a computer couldn't do it, but there is nothing haphazard about his researches into color: he works like a scientist, matching colors - he has a range of 32 - calculating their effort on each other and on the whole scheme before he begins taping and painting. The bands are one inch wide; this, he has found, is precisely right. Any deviation, I take it, would be a distraction, seducing the eye away from the straight and narrow contemplation of the colors and their energy. The discipline demands that the paint be spread even, without modulation or blemish, the edges perfectly cut; the whole circle is framed - bound would be a better word, for there is no sense of a frame - in aluminum.

To the superficial glance these targets may all look alike, but within the strict form there is variation, in the spacing of the repeated colors, odd or even in the count from the centre, and because they differ according to the influence of the colors next them. All the canvases are large, the smallest nearly seven feet in diameter, the largest, eight feet, so you are confronted, compelled to stand and stare until you experience the full intensity of the colors, the fluctuations, the expansion and contraction, the appearance of depth, of a circle becoming a ridge, and the feeling of rocking - and then steadying, for the circles never whirl.

"Sensation only" is what Tousignant says he is after; optical sensation of chromatic vibrations. It is an extremely limited experience and in cutting himself down to the one form he has become as straightlaced a puritan as Mondrian, to whom even the diagonal was heresy.
[Robert AYRE, *The Montreal Star*, 20 novembre 1966]

4-31 novembre 1966
«The New Image»
Galerie de l'Étable, Musée des beaux-arts de Montréal

Le Musée des beaux-arts de Montréal présente une trentaine de sérigraphies de onze artistes pop américains et anglais dont LICHTENSTEIN, ROSENQUIST, WARHOL et DINE.

Enfin, un bon choix d'œuvres à Montréal, des grands artistes «Pop» ! La Galerie de l'Étable du Musée des beaux-arts de Montréal présente sous le titre «The New Image» une trentaine de sérigraphies de la collection «Benson and Hedges Ltd.».

Pour beaucoup de gens, le pop se réduit aux «comics» de Lichtenstein et aux «Hot-dogs» de Claes Oldenburg. Il n'en est rien. Il faut voir cette exposition pour se faire une idée plus juste du pop art d'autant plus qu'ici, à Montréal, la génération des artistes de 25 ans semble travailler en ce sens.
[Yves ROBILLARD, «Le pop art : hier et aujourd'hui», *La Presse,* 17 décembre 1966]

Andy WARHOL, le «pape» de l'art pop américain (11)

Décembre 1966
Maryvone Kendergi fonde la Société de musique contemporaine du Québec

La fondation récente de la Société de musique contemporaine du Québec est sans contredit un événement majeur de notre vie musicale. Cet événement est unique par le fait qu'au départ, la société se voit attribuer une subvention du ministère des Affaires culturelles, ce qui lui permettra de démarrer de pied ferme, sans ces tâtonnements qui affligent généralement le départ de toute initiative de ce genre. Il marque aussi, et pour la première fois à l'échelle officielle, la reconnaissance de l'importance du compositeur dans la vie musicale d'une nation.
[Gilles POTVIN, «Longue vie à la Société de musique contemporaine», *La Presse,* 3 décembre 1966]

6-31 décembre 1966
Jacques HURTUBISE
Tableaux récents
Galerie du Siècle, rue Sherbrooke Ouest, Montréal

Suite à l'exposition à la East Hampton Gallery à New York, HURTUBISE présente une série de tableaux optiques où le rapport fond-forme est omniprésent.

Quelques tableaux de son exposition actuelle reprennent ce travail ancien de taches sur bandes verticales. Mais, sur ceux-ci, les taches sont devenues plus nombreuses et nous invitent, de par l'effet de répétition, à accorder plus d'attention à la structure même de leur contour.
Dans ses tableaux plus récents d'ailleurs, ses nouvelles formes ne sont plus des taches mais ressemblent aux structures symétriques et répétitives que l'on obtient dès que l'on étend une feuille de papier que l'on a auparavant pliée en quatre et découpée. Il va sans dire que les formes ainsi obtenues se répètent continuellement et prennent toujours assise sur les axes géométriques de la feuille de papier.

Chaque nouveau tableau d'Hurtubise est la répétition de plusieurs de ces jeux de formes.

Hurtubise emploie dans chacun de ses tableaux toujours deux seules couleurs, une pour les formes, une pour le fond. Mais comme ses jeux de formes sont répétés sur toute la surface, le fond devient à son tour un jeu de formes, le négatif des structures répétitives.

Et l'intérêt de ces tableaux est qu'il y a toujours ambiguïté fond-forme, que ces formes, apparemment libres et organiques, tendent à une organisation géométrique de la surface et enfin que l'œil peut établir entre chaque jeu de formes et son entourage immédiat diverses relations, semblant accidentelles, mais qui, en fait, ne le sont pas du tout.

[Yves ROBILLARD, «Hurtubise et le géométrisme», *La Presse*, 17 décembre 1966]

1966
Serge TOUSIGNANT
Bourse Leverhulme Canadian Painting

Serge TOUSIGNANT se voit octroyer la bourse d'études Leverhulme Canadian Painting Scholarship qui permet à l'artiste d'effectuer un stage de perfectionnement en lithographie et en peinture au Slade School of Fine Arts and University College of London, en Angleterre.

En 1966, TOUSIGNANT reçoit un prix (lithographie) à la 5e Biennale Internationale d'Estampes de Tokyo.

Serge TOUSIGNANT
***Pliage noir n° 3*, 1966.**
Lithographie pliée
(12)

Dès le début des années 60, Serge TOUSIGNANT (né en 1942) réalise simultanément gravure, peinture, sculpture, dessin, papiers pliés et photographie. Il fréquente les ateliers libres de l'École des Beaux-Arts de Montréal où il effectue une recherche en lithographie sous la direction d'Albert DUMOUCHEL. Dans les œuvres de cette époque (1962 à 1964), l'espace est organisé selon une grille rigoureuse que l'artiste contrecarre par des mouvements et une gestualité graphique quasi automatiste.

1966
Principales parutions littéraires au Québec

Contes pour buveurs attardés, de Michel Tremblay (Jour)
Joli Tambour, de Jean Basile (Jour)
Mère, de Michel Beaulieu (Estérel)
Miron le magnifique, de Jacques Brault (P.U.M.)
Le monde sont drôles, de Clémence DesRochers (Parti Pris)
Mordre en sa chair, de Nicole Brossard (Estérel)
Marie-Claire Blais reçoit le prix Médicis 1966 pour son ouvrage *Une saison dans la vie d'Emmanuel.*

En 1964, 1965 et 1966, les romans québécois remettent en question la langue, la forme romanesque, ainsi que la dimension imaginaire. On parle maintenant non plus de littérature canadienne-française mais de littérature québécoise.

1966
Fréquentation de l'Atelier Libre
848

1966
Sélection d'œuvres
produites à l'Atelier Libre 848

Pierre AYOT, Fernand BERGERON, Lise BISSONNETTE, Claudette COURCHESNE, René DEROUIN, Chantal DUPONT, Pnina GRANIRER, Jacline JASMIN, Serena KOTTMEIER, Yolande LANGUIRAND, Thaira RAPPOPORT, Suzanne RAYMOND.

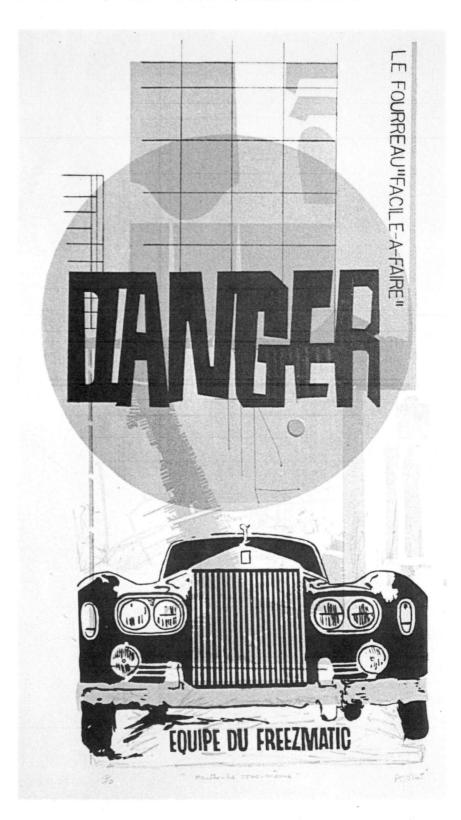

Pierre AYOT
Faites-le vous-même,
1965. Lithographie;
56 x 76 cm
(13)

Lise BISSONNETTE
Départ pour FIKO, 1966.
Linogravure
(14)

1967
Première subvention accordée à
l'Atelier Libre 848

L'esprit qui préside à la formation de l'*Atelier Libre 848* est initié par un groupe de jeunes rassemblés pour créer une force collective. Dès la première année de fonctionnement les moyens dont ils disposent sont grandement simplifiés, à la mesure des ressources qui leur sont permises. Car il faut bien le dire, l'atelier de la rue Marie-Anne ne renferme alors que les commodités minimales pour rendre les lieux opérationnels. Même dans ces conditions rudimentaires, en une seule année d'opération, l'atelier passe d'une douzaine de membres à maintenant près de quarante. Cette augmentation de la fréquentation de l'atelier nécessite donc certains investissements pour réorganiser l'aménagement des locaux et améliorer les équipements de travail. Pierre AYOT, le directeur de l'atelier, adresse en ce sens une demande d'aide au Conseil des Arts du Canada, demande à laquelle le Conseil répond favorablement.

Cher monsieur,
J'accuse réception de votre lettre du 28 février par laquelle vous m'informez qu'une subvention au montant de $ 5,000.00 a été accordée en faveur de l'Atelier Libre 848.
(...) Cette subvention permettra à l'atelier d'atteindre son but premier en offrant aux artistes, qui s'y produisent et qui s'y produiront, de meilleures possibilités tant au point de vue espace, matériel et équipement (...)
[Extrait d'une lettre de Pierre AYOT adressée à M. Peter Dwyer, le 7 mars 1967]

Atelier Libre 848
(15)

L'*Atelier Libre 848* devient ainsi le second atelier au Canada à bénéficier du soutien du Conseil des Arts, aide qu'il renouvellera annuellement pendant toute l'existence de l'atelier. En examinant cette époque où tout semble à instituer, on est frappé par la détermination particulière que ces artistes mettent à défendre leurs objectifs. Il faut ajouter à cela l'ouverture manifestée par le Conseil face à une situation d'urgence où l'art contemporain canadien et l'estampe en particulier ont besoin d'un soutien direct pour s'affirmer. L'entreprise subventionnée que devient l'*Atelier Libre 848* va aider ses artistes à poursuivre un idéal de création pendant les deux prochaines décennies.

3-15 janvier 1967
Serge LEMOYNE
«Peintures miniatures»
École d'Architecture de l'Université de Montréal

Au début des années 60, la production de Serge LEMOYNE (né à Acton Vale en 1941) doit beaucoup à l'expressionnisme abstrait. On y trouve des gestes larges, presque des taches ou des éclaboussures de matière picturale, des points et des gouttelettes, mais non encore des «drippings» comme ce sera le cas dans les œuvres ultérieures. Serge LEMOYNE est déjà en 1967 identifié au happening puisque dès 1965 il

exécute des dessins et tableaux en spectacle. LEMOYNE expose en 1965, au Musée des beaux-arts de Montréal, des dessins de format moyen aux couleurs vives et aux compositions extrêmement violentes puisqu'il s'agit de véritables «splash» de couleurs. La production ultérieure de LEMOYNE sera très prolifique et connaîtra de multiples changements périodiques. Marcel Saint-Pierre situe la production de 1967 de Serge LEMOYNE en ces termes :

(...) Montrés pour la première fois à l'École d'Architecture ces dessins cosmiques sur fond noir et de très grand format (4 x 8 pieds) [120 x 240 cm] furent présentés dans une salle éclairée au néon ultraviolet. Lemoyne y fait un emploi systématique de couleurs au phosphore vaporisant ainsi en halos lumineux quelque nébuleuse traversée çà et là de fines gouttelettes aux teintes vives et de traits cinglants parcourant de part en part ces surfaces poudrées de luminescence. (...) Devant des espaces intersidéraux où chaque image s'organise selon un principe organique en opposition avec des traits ou fragments linéaires appartenant à des géométries dont on ne pourrait voir les figures qu'en réorganisant la surface globale où furent découpées et retranchées ces images. C'est le principe même d'exécution de ces «tableaux miniatures» sur fond noir de 1966 qui explique cet effet. (...)
Ainsi, on serait peut-être en droit de penser que si cette première période dans l'œuvre de Lemoyne est surtout identifiée à sa participation à des spectacles d'improvisation picturale, elle n'est cependant pas exempte, comme ce sera d'ailleurs le cas pour sa période bleu-blanc-rouge ultérieure, d'une phase figurative. Mais, si cette première période se termine sur un effet de figuration, il faut souligner qu'il diffère beaucoup de celui de la période tricolore. Le caractère figuratif de cette dernière appartient au reportage sportif tandis que celle-ci relèverait de la photographie scientifique relative à la recherche spatiale. À noter également qu'il y a dans le travail antérieur de Lemoyne des aspects «biologiques», eux aussi en rapport assez étroit avec le développement de la photographie intra-utérine et l'univers de l'infiniment petit. Dans tout cela, bien sûr, un champ référentiel est impliqué, mais, qu'il se situe dans le micro ou le macrocosme, ne change rien au fait que nous n'avons pas affaire ici à de l'illustration, mais une virtuosité gestuelle qui laisse voir la peinture dans ses effets matériels.
[Marcel SAINT-PIERRE, «Extraits d'inventaire de Serge Lemoyne», *5 Attitudes/1963-1980*, catalogue d'exposition, Musée d'art contemporain de Montréal, 1981]

Janvier 1967
Aménagement de la «galerie d'art» pouvant accueillir les expositions durant l'Expo 67. Cet édifice allait, plus tard, accueillir le Musée d'art contemporain de Montréal

(...) Les salles d'expositions, toutes situées à l'étage, par dessus un rez-de-chaussée réservé à l'administration, forment une surface 17 000 pieds carrés [environ 1500 mètres carrés]. La galerie (qui restera après l'Expo comme une des constructions les plus essentielles dans une ville qui n'a pas trop de musées de cette qualité) est un fort beau bâtiment. Les architectes sont Gauthier, Guité et Côté. C'est une équipe de la Galerie nationale du Canada qui prendra charge de la galerie durant l'Expo. Quant à la mise en place, le Comité international des Beaux-Arts a recommandé qu'elle soit confiée au professeur Giorgio Vigni de Rome.
[Yves MARGRAFF, *Le Devoir*, 21 janvier 1967]

Succès en 1967 du film américain *The Graduate* mettant en vedette Dustin Hoffman

Janvier 1967
Joseph ALBERS
«Hommage au carré»
Peintures et gravures récentes
Galerie Angès-Lefort, rue
Sherbrooke Ouest, Montréal

8 janvier-8 février 1967
«Première Foire de la gravure»
*Galerie de l'Étable, Musée des
beaux-arts de Montréal*

11-30 janvier 1967
Jacques HURTUBISE
Isaacs Gallery, Toronto

12-26 février 1967
«Peinture fraîche»
*Galerie de l'Étable, Musée des
beaux-arts de Montréal*

Pierre AYOT
L'Autre, 1967. **Gouache
et collage; 66 x 51 cm**
(16)

Cette exposition regroupe les peintres suivants : Pierre AYOT, Lise BISSONNETTE, Yvon COZIC, Antoine LAMARCHE, Denis LANGLOIS et Francine LÉGER.

Ces jeunes peintres (...) ont-ils une idéologie commune ? Cela m'étonnerait. Mais ils ont sans doute entre eux certaines affinités et c'est pourquoi il exposent ensemble. (...) Ce qui les unit me semble être un usage de la couleur propre, c'est-à-dire sans mélange, et surtout une suggestion de mouvement, qui, au lieu d'être comme chez les plasticiens, lié avant tout à la création d'un espace structural, a comme fonction ici de rendre un message symbolique. Cela est évident avec Ayot, Langlois et Cozic, peintres inspirés du pop art, où le mouvement a une valeur narrative, mais existe aussi chez Lamarche et Léger, artistes géométriques, dont on ne peut comprendre le jeu des formes sans le recours à un certain sentiment symbolique qui oriente la structure (...)
[Yves ROBILLARD, «Allez voir l'exposition des six jeunes peintres à l'Étable; la plupart feront parler d'eux», *La Presse,* 16 février 1967]

L'Orchestre symphonique de Montréal se dote d'un nouveau directeur musical en la personne de Franz-Paul Decker qui remplace Zubin Mehta

21 mars-16 avril 1967
Fernand TOUPIN
«Seize ans de peinture»
Musée d'art contemporain de Montréal, rue Sherbrooke Est

Parution du premier disque sous étiquette commerciale de l'Orchestre symphonique de Montréal. Ce microsillon RCA Victor groupe des œuvres de compositeurs canadiens : Matton, Mercure, Prévost et Somers

La première transplantation cardiaque est effectuée en 1967 par le docteur Christiaan Barnard

Adoption de la Loi sur le cinéma (Bill 52) à la suite d'un violent débat sur la censure. De cette adoption découle la formation du Bureau de surveillance du cinéma qui remplace l'ancien Bureau de censure. Les films québécois sont désormais classifiés par catégories de spectateurs. Cette loi permet en outre l'aménagement de ciné-parcs.

5 avril-4 juin 1967
Jackson POLLOCK
Museum of Modern Art, New York

Fondation du Théâtre des
Pissenlits (Jean-Yves Gaudreault)

14 avril 1967
Inauguration de deux nouvelles
salles à la Place des Arts de
Montréal : Port-Royal (800 places)
et Maisonneuve (1 300 places)

(...) Construites dans un temps record, dotées de l'appareillage théâtral le plus moderne, elles participent toutes les deux étroitement à l'ambition qu'a Montréal de devenir un des foyers importants de culture en Amérique du Nord.
[*Le Devoir,* 15 avril 1967]

**La salle Wilfrid-Pelletier
de la Place des Arts à
Montréal
(17)**

La compagnie Lavalin effectue en
1967 ses premières acquisitions
d'œuvres d'art, inaugurant ainsi
une collection appelée à devenir
l'une des plus importantes en art
contemporain canadien

27 avril 1967
Ouverture de l'Expo 67 à Terre des
Hommes (fermeture, le 29
octobre)

*Le Canada, le Québec, Montréal, et vingt millions de contribuables surtaxés, célèbrent dans quelques heures la plus grande fête de leur histoire. À 4 h exactement, cet après-midi, hurleront les sirènes, sonneront les cloches, chuinteront les réactés, s'élanceront les jets d'eau, tonneront les salves dans un pied-de-nez de première magnitude aux pessimistes qui n'avaient jamais cru la chose possible.
Mais elle est là, la chose, toute fin prête, quelques pieds carrés de*

pelouse en moins, et c'est dans un merveilleux chaos, un splendide désordre, un fouillis ravissant et une délectable odeur de friture que la rue, à son tour, va s'emparer demain de son inénarrable joujou, symbole d'affluence, de prospérité - la poussière est sous le tapis - et de budgets crevés.

Mais le protocole est comme une vieille savate qui colle au talon, et c'est aux accents du «God Save the Queen» que le Canada cet après-midi, jour de l'inauguration officielle, célèbre son premier centenaire, en traînant nostalgiquement dans le deuxième les vestiges d'un passé qu'on croyait révolu.

C'est en effet aux accents du «Salut Royal», après une visite à l'hôtel de ville chez le maire Drapeau dans la matinée et un déjeuner de grand style au restaurant Hélène-de-Champlain, que sera accueilli à la Place-des-Nations à 14 h 50 le nouveau gouverneur général du Canada Son Excellence Roland Michener, qu'une multitude d'invités et de journalistes, quelques 3 000 personnes, auront précédé dans un ordre protocolaire minutieusement respecté. Réunis dans une oppposition solidaire, MM. Jean Lesage et John Diefenbaker se trouveront dans le même autobus.

Hier déjà la Place-des-Nations, située à l'extrémité occidentale de l'île Sainte-Hélène, avait pris son air de fête, sous un soleil de qui l'on n'exigera pas le coupe-fil s'il se présente à la barrière aussi radieux aujourd'hui. Des hôtesses, des gardes aux costumes rutilants de tous les pays déambulaient sur le square qui avait presque le charme de la place Saint-Marc à Venise. Dans le ciel, à basse altitude, les acrobates de l'aviation canadienne répétaient leurs voltiges impensables, en formation dangereusement serrée. À quelques pas, dans le port, les bateaux-pompes disparaissaient sous les fougères de leurs jets d'eau et, venue de nulle part, l'artillerie tirait ses salves à crever le tympan. Gentiment assises, impatientes de se débarrasser de leur manteau de pluie en plastique qui dissimule leur gracieux uniforme, les hôtesses de l'Expo en blanc et bleu avaient pris place dans un ordre géométrique aux quatre coins de la place. Sous le grand sigle de l'Expo, la fanfare polissait les dernières mesures de la chanson thème de Stéphane Venne, «Un jour un jour».

Pour le commissaire général de l'Exposition universelle de Montréal, Son Excellence Pierre Dupuy - il est, juché sur cet immense gâteau de fête, la bougie la plus petite mais la plus brillante - la journée d'aujourd'hui, qui marque le terme de quatre années de travail et d'épuisants voyages, commence à 11 h 45 avec l'accueil des invités au déjeuner officiel du Hélène-de-Champlain, que la Ville de Montréal, on le sait, a prêté à l'Expo pour toute sa durée.

M. Dupuy accueillera d'abord Son Exc. Roland Michener et son épouse, Monsieur et Madame Lester B. Pearson, les premiers ministres des dix provinces et les commissaires des Territoires du Nord-Ouest et du Yukon, le maire et madame Jean Drapeau, qui rêva le premier de l'Expo et qui sans doute rêve déjà à d'autres incroyables projets, et enfin les grands directeurs de la compagnie de l'exposition et les dignitaires ecclésiastiques.

Cependant, entre 13 h 30 et 14 h 30, quelque 650 reporters en service commandé, près de 450 distingués journalistes invités, 1 200 personnalités diverses et près de 600 participants auront pris place dans les gradins qui surplombent la Place-des-Nations. Tout autour, et jusque sur le toit de la Tour de la Bourse, les caméras du Centre international de radiotélédiffusion transmettront en direct et en couleurs à quelque 650 millions de téléspectateurs l'inauguration de l'Expo par le truchement d'un satellite radio.

Parmi les invités : les députés fédéraux, les membres de l'Assemblée

législative de Québec, le Conseil municipal de Montréal, les membres du Conseil Privé et du Sénat, les commissaires des pavillons nationaux, les membres de la Commission du centenaire canadien, les dignitaires de l'Église, et quelques chanceux qui auront réussi à s'y fourvoyer s'il est possible de le faire malgré un contôle nécessairement rigoureux.

À 14 h, la fanfare de l'Expo attaque ses flonflons et le gouverneur général fait son arrivée en carrosse vingt minutes plus tard, devant une garde d'honneur du 22e Régiment et dans le tonnerre d'une salve de 21 coups de canon.

Les principaux invités, MM. Pierre Dupuy, Jean Drapeau, le président du Collège des commissaires généraux M. Jan Goris, le premier ministre du Québec, M. Daniel Johnson, son homologue M. Pearson et enfin le gouverneur général seuls prononceront une allocution d'une durée de sept minutes, deux minutes s'il pleut. Alors la flamme de l'Expo sera allumée, M. Dupuy fera l'appel des nations, les drapeaux seront envoyés et, à 4 h précises, Son Exc. Roland Michener, dans les deux langues, proclamera l'inauguration officielle. La fanfare de l'Expo entonnera le «God Save the Queen» et puis enfin - il était temps, tout de même - le «O Canada», que le menu des grands nostalgiques de ce pays nous offre en dernier comme un pousse-café.

*Du même coup, toute l'île - l'île de Montréal aussi - s'animera, depuis les cloches des églises aux bateaux-pompes, aux jeux d'eau et, dans le ciel, stridents, les «Golden Centenaires» qui ont troqué les vieux **Sabres** de la guerre de Corée pour un avion d'entraînement extrêmement maniable dessineront - on ne sait trop comment - le symbole de l'Expo et autres graffiti aériens.*

À 18 h, dernière cérémonie officielle, pour aujourd'hui : M. Dupuy et ses invités inaugurent l'incroyablement riche musée d'art à proximité de la Place de l'Accueil. Quant à la soirée, la compagnie de l'Expo livre les deux îles à la joie des 16 000 employés qui l'ont bâtie, et à leurs familles.

La Ronde, le grand Luna-Park de l'Expo, à la pointe orientale de l'île Sainte-Hélène, sera ouverte jusqu'à minuit, gratuitement, faut-il comprendre, car les règlements de l'Exposition universelle stipulent 183 jours au total, et aujourd'hui n'est que la veille de l'Expo. Il appert que les concessionnaires se sont fait tordre le bras.

[Jean V. DUFRESNE, *Le Devoir*, 27 avril 1967]

La biosphère d'Expo 67 à Terre des Hommes (18)

Les expositions universelles sont axées sur l'avenir; celle qui s'est déroulée dans les îles artificielles du Saint-Laurent, durant l'été 1967, aura influencé l'avenir du Canada tout autant que l'avenir des sciences,

de l'architecture, de l'enseignement et de la cinématographie. (...)

Le jour de l'ouverture, le 28 avril, Peter Newman écrivait dans le Star de Toronto : «Les feux d'artifice qui ont marqué l'inauguration de l'Expo... nous apparaîtront peut-être rétrospectivement comme l'un des moments rares qui marquent un tournant dans la destinée d'un peuple. C'est la plus grande réalisation dont puisse s'enorgueillir notre pays et c'est de ce moment qu'on datera la modernisation du Canada, de ses édifices, de ses styles, de ses institutions... Plus vous examinez l'Expo, plus vous êtes convaincu que si un petit pays subarctique de 20 millions d'habitants, incertains de leur identité, peut réussir un tel spectacle, rien ne lui est impossible.» (...)

Ce qu'il y a de plus remarquable dans l'Expo, c'est qu'elle a failli ne jamais avoir lieu. Quarante-deux mois seulement avant l'ouverture, on songeait sérieusement et publiquement à renoncer à toute l'affaire. «La solution la plus simple, c'est de tout laisser tomber», écrivait le rédacteur de la page financière du Star de Toronto en septembre 1963. Il n'était pas le seul. Certains ministres du gouvernement Pearson, au pouvoir depuis cinq mois, conseillaient vivement au premier ministre d'abandonner l'Expo. M. George Hees, ancien ministre conservateur et l'un des administrateurs de l'Expo depuis 1963, devait écrire plus tard : «J'estimais que l'Expo n'avait pas une chance de réussir. Pas une seule.» Et M. Hees passait pour optimiste. (...) Mais l'histoire de l'Expo commence cinq ans avant l'arrivée au pouvoir des Libéraux.

En 1958, un sénateur, M. Mark Drouin, revient de l'Exposition universelle de Bruxelles persuadé que l'exposition universelle de 1967 devrait avoir lieu au Canada en l'honneur du centenaire de la Confédération. L'idée fait son chemin, à Ottawa et ailleurs. Étudiée à Toronto, elle est rejetée par les politiciens municipaux. À Montréal, cependant, elle plaît au maire Sarto Fournier. Le gouvernement canadien demande au Bureau des Expositions Internationales à Paris l'autorisation d'organiser une exposition de première catégorie où chaque pays construit son propre pavillon et qui constitue «un témoignage vivant de l'époque contemporaine». L'Union soviétique, qui allait célébrer son cinquantième anniversaire en 1967, avait présenté la même demande. Comme il ne peut y avoir deux expositions semblables la même année, le Canada dut faire campagne contre les Soviétiques qui l'emportèrent par un vote de seize membres contre quatorze, la Biélorussie et l'Ukraine ayant voté pour la Russie. Mais deux ans plus tard, Moscou renonçait à son projet à cause, dit-on, du coût énorme de l'entreprise. Dans l'intervalle, M. Jean Drapeau était devenu maire de Montréal; il décida d'obtenir l'exposition. (...)

M. Drapeau alla en Europe supputer les chances du Canada et en revint satisfait. Il persuada le premier ministre M. John Diefenbaker de renouveler sa demande; la rumeur veut que dans sa lettre à M. Diefenbaker, M. Drapeau ait dit qu'une exposition semblable renforcerait l'unité du Canada. Le 13 novembre 1962, le Bureau international autorisait le Canada à tenir la première exposition de première catégorie de l'hémisphère occidental.

Alors commencèrent les conflits, non pas entre M. Drapeau et M. Diefenbaker, mais entre M. Drapeau et presque tout le monde. On étudia une demi-douzaine de sites pour l'Expo; le monde de la spéculation foncière était en ébullition. Mais M. Drapeau avait déjà fait son choix : il avait décidé d'agrandir l'île Sainte-Hélène, parc public dans le Saint-Laurent, et de créer une autre île, l'île Notre-Dame. (...) On déversa dans le fleuve vingt-cinq millions de tonnes de terre, et les îles émergèrent, saines et sauves; et l'eau elle-même, celle du fleuve et celle des canaux, eut son rôle à jouer dans l'Expo.

Le 13 août 1963, quand le premier ministre M. Pearson inaugura les

travaux de l'Expo dans l'île Sainte-Hélène, il exprima tout haut un sentiment général : «Je manquerais à la franchise si je ne disais pas que nous avons tous raison d'être inquiets devant l'ampleur des tâches qui nous attendent si nous voulons que l'Expo ait le succès qu'elle doit avoir».

Vingt-cinq jours plus tard, le gouvernement annonçait qu'un diplomate âgé de 67 ans, M. Pierre Dupuy, ambassadeur du Canada en France et diplomate canadien chevronné, avait été nommé commissaire général de l'Expo. M. Dupuy avait travaillé au Bureau international de Paris; il avait participé à la foire de Paris en 1937 et à celle de Rome en 1942 (qui n'eut jamais lieu). Il consacra toute son énergie à attirer les pays étrangers à l'Expo. Par le dynamisme de sa personnalité, grâce aux nombreuses amitiés qu'il s'était faites comme diplomate, il attira sur l'Expo l'attention du monde entier. Il parcourut 250 000 milles et en 1967, il avait obtenu la participation de soixante-deux pays. Cela ne s'était encore jamais vu dans une exposition internationale ! (...)

Le thème de l'Expo avait aussi son importance. Une seule chose était connue au départ : selon le Bureau international, l'Expo ne devait pas être commerciale et elle devait refléter son époque. Le thème fut choisi à une réunion à laquelle se trouvaient M. Drapeau, M. Drouin, le ministre associé de la Défense, M. Pierre Sévigny, et quelques autres. L'un d'eux - M. Sévigny croit que c'est lui -, proposa Terre des Hommes, *titre de l'une des œuvres de Saint-Exupéry (1900-1945), écrivain que préoccupait beaucoup le sort de l'homme sur terre. Dans les mois qui suivirent, on cita souvent, à l'Expo, cette parole significative de Saint-Exupéry : «Etre homme, c'est sentir, en posant sa pierre, que l'on contribue à bâtir le monde».*

Lors d'une conférence d'intellectuels à Montebello (Québec), on développa ce thème et on en tira une série de thèmes secondaires qui allaient se révéler d'une incroyable richesse. L'Homme interroge l'Univers. (...) Le Génie créateur de l'Homme, par exemple, groupa une superbe galerie d'art, une exposition internationale de photos, une exposition d'esthétique appliquée, un jardin de sculptures et un festival mondial des arts d'interprétation.

Terre des Hommes devint non seulement le thème des pavillons propres à l'Expo, mais aussi celui de plusieurs pavillons nationaux. (...)

[Robert FULFORD, *Portrait de l'Expo,* McClelland and Stewart Ltd./Maclean-Hunter Ltée, Toronto/Montréal, 1968, p. 8-12]

À la fermeture de l'Expo 67, le 29 octobre, 50 306 648 visiteurs avaient franchi les tourniquets.

Création de l'Association des Producteurs de Films du Québec

2 mai-4 juin 1967
«Canada 67 - Prints»
Museum of Modern Art, New York

Y participent, entre autres, Pierre AYOT, James BOYD, Jack BUSH, Michel FORTIER, Yves GAUCHER, Richard LACROIX, Jean-Paul RIOPELLE, Harold TOWN.

La mode de 1967 est dominée par le style «Twiggy»

22 mai-1er juin 1967
Guido MOLINARI
East Hampton Gallery, 22 West 56th Street, New York

En 1967, les revues européennes s'intéressent au cinéma québécois: *Premier plan* ainsi que *Les Cahiers du cinéma* publient des panoramas sur «le jeune cinéma canadien». Geneviève Bujold, Johanna Shimkus, Francine Racette et Michael Sarrazin prennent place au firmament des étoiles internationales

8 juillet-10 septembre 1967
«Perspective 1967»
Art Gallery of Ontario, Toronto

 Exposition d'œuvres primées lors du Concours de la Commission du Centenaire, ouvert aux artistes canadiens de moins de 35 ans. Sur 300 envois, 37 œuvres ont été sélectionnées, dont celles de Pierre AYOT, Serge COURNOYER, Charles GAGNON, Jacques HURTUBISE, Jean-Charles LAJEUNIE, Jan MENSES, Guido MOLINARI, Claude TOUSIGNANT et Serge TOUSIGNANT.

Le Bureau de surveillance du cinéma et l'Office du Film du Québec deviennent en 1967 juridiction du ministère des Affaires culturelles du Québec

Juillet 1967
«AYOT-WOLFE-GRAVEL»
Galerie nationale du Canada, Ottawa
Exposition itinérante (jusqu'en 1969)

Robert WOLFE
Sans titre, **1967.**
Acrylique sur toile;
90 x 90 cm
(19)

Le Théâtre du Nouveau Monde
s'installe en 1967 à la salle du Gesù
et, quelques mois plus tard, à la
salle Port-Royal de la Place des
Arts

23-26 juillet 1967
Visite officielle au Québec du
président de la République
française, le général Charles de
Gaulle

Le 24 juillet 1967, le président français prononce du haut du balcon de l'hôtel de ville de Montréal un discours émouvant qui se termine par «Vive le Québec libre». De Gaulle attire ainsi l'attention du monde entier sur le problème spécifique de la culture québécoise francophone au sein d'un Canada majoritairement anglophone.

16 septembre-7 octobre 1967
Jacques HURTUBISE
East Hampton Gallery, 22 West
56th Street, New York

Le film *Il ne faut pas mourir pour ça*,
de Jean-Pierre Lefebvre remporte
le premier prix du Festival du
cinéma canadien

18 septembre 1967
Le député libéral de Laurier, René
Lévesque publie un manifeste sur
la place et l'avenir du Québec dans
l'ensemble canadien

Automne 1967
Les Ballets Africains en tournée à
Montréal

Une cocasse histoire fait manchette en 1967 dans le monde du spectacle : cinq danseuses des Ballets Africains en tournée à Montréal sont accusées d'avoir présenté des spectacles «indécents». La Ville de Montréal censure le spectacle en vertu du raisonnement que «tout ce qui bouge est indécent», ce qui donne lieu à un drôlatique débat sur la notion d'«indécence».

14 octobre 1967
René Lévesque quitte le Parti
Libéral et forme avec d'autres
militants le comité politique du
M.S.A.

Octobre-novembre 1967
Yvon COZIC
Galerie Au Tandem, rue Notre-
Dame Est, Montréal

La production de COZIC (né en France en 1942) se caractérise surtout par une utilisation de matériaux non nobles : feutre, pelon, papier kraft, plumes, peluche, etc., choisis pour leurs qualités plastiques, ainsi que par une volonté de «désacralisation de l'activité créatrice et des lieux de diffusion de l'art contemporain. On perçoit chez l'artiste, dès les années 1967-1968, une volonté de remise en question, par l'humour, du statut de l'œuvre d'art dans la société contemporaine occidentale. L'œuvre prolifique de COZIC évoluera dans des directions multiples, du tableau bidimensionnel, à l'installation in situ intérieur ou extérieur en tenant compte, dans ce dernier cas, de l'action du temps sur les matériaux fragiles, dégradables et sensibles.

En 1967, COZIC présente à la galerie Au Tandem, une série de peintures à l'acrylique sur masonite qui rappelle les gouaches et en reprend la structure géométrique quadrifide, l'utilisation des chiffres et

des lettres ainsi que de légers reliefs. Toutefois, les acryliques de 1967 délaissent les «drippings» visibles dans les gouaches de 1966 pour ne garder que la structure géométrique dans des formats carrés ou en losanges (120 x 120 cm, 60 x 60 cm).

Yvon COZIC
Abu-Al-Abas, **1967.**
Acrylique sur bois;
1,20 x 1,20 m. Coll. Yves
Hébert
(20)

(...) Des structures géométriques qui se superposent recréant l'espace en trois dimensions, des formes qui s'achèvent en dehors de la toile, des signes graphiques, des contrastes de couleurs vives, voilà ce qui caractérise les toiles qu'expose en ce moment Yvon Cozic à la galerie Au Tandem. (...) Dans certaines toiles on sent bien cette tension qui repousse les divers éléments du tableau sans le disloquer. (...) Cozic connaît bien les possibilités de la couleur. Il sait que chacune d'elles crée son propre espace, que la combinaison de certaines couleurs détermine la profondeur du tableau et engendre le mouvement.(...)

[Marcel HUGUET, «Cozic au Tandem», *Photo-Journal,* 25 octobre-1er novembre 1967]

En 1967, sortie de l'album *Their Satanic Majesties Request* (étiquette Polygram), par le groupe anglais The Rolling Stones

Mick Jagger, chanteur
des Rolling Stones
(21)

7 novembre-10 décembre 1967
«Concours artistiques de la
Province»
*Musée d'art contemporain de
Montréal*, rue Sherbrooke Est

La sélection des concours de 1967 a été généralement contestée à cause de la prédominance des plasticiens sur la nouvelle figuration qui s'affirme de plus en plus comme avant-garde au Québec vers la fin des années 60.

(...) Les jeunes qui ont exposé depuis un an, ceux qui regénèrent le milieu de leur ardeur sont les suivants : McComber, Lepage, Lajeunie, Ayot, Paradis, Langlois, Lamarche, Heather, etc., et de nombreux autres dont j'oublie les noms. Aucun de ceux-là n'est présent au **concours**. *(...) Les grandes lignes du salon : un relent d'expressionnistes dont les tableaux sont de plus en plus construits, une prédominance des plasticiens, de nombreux nouveaux venus, quelques recherches nouvelles mêlant le op et le pop et surtout un renouveau ici de la sculpture.*
[Yves ROBILLARD, «Les concours du dimanche», *La Presse*, 25 novembre 1967]

Novembre 1967
«Espace dynamique»
Rétrospective, dix ans de
plasticiens
Galerie du Siècle, rue Sherbrooke
Ouest, Montréal

Le financier Aubert Brian fonde la Galerie du Siècle en 1963 (fermeture en 1968) que dirigera **dès le début** Denise Delrue. Après la Galerie Dominion (rue Sherbrooke à Montréal), la Galerie du Siècle est la deuxième galerie commerciale montréalaise qui offre des contrats d'achat d'œuvres à ses artistes.

Le concept et la sélection des œuvres de l'exposition «Espace dynamique» incombent à Bernard Tesseydre qui rédige un texte pour l'occasion. L'événement veut rendre compte de la production de ceux qu'on baptisait la deuxième génération de plasticiens : Guido MOLINARI, Claude TOUSIGNANT, Jean GOGUEN et Denis JUNEAU. Ces artistes se démarquent de la première génération de plasticiens par une utilisation des couleurs vives et par un abandon du cubisme.

22 novembre 1967
Bernard Tesseydre
«Coloris et structures chez deux
peintres de Montréal : Molinari et
Gaucher»
Conférence
*Musée d'art contemporain de
Montréal*

(...) Un certain nombre de tableaux de Gaucher sont directement inspirés, même quant à leur titre, par les raga, par exemple celui qui s'appelle tout simplement «Raga bleu». Gaucher connaît bien les raga d'Ali Akbar Khan. L'œuvre de Gaucher est aussi inspirée de théâtre Nô, avec ses sentiments figés, ses visages de marques, ses gestes qui sont une danse cérémonielle (...)
[Extrait de la conférence de Bernard TESSEYDRE]

En décembre 1967, Armand
VAILLANCOURT gagne le
concours pour la sculpture-
fontaine de **l'Embarcadero Plaza**,
San Francisco

5 décembre 1967
Le premier volume du rapport de la
Commission royale d'enquête sur
la bilinguisme et le biculturalisme
demande l'égalité des langues
française et anglaise dans les
activités fédérales

1967
Principales parutions littéraires au
Québec

Le nez qui voque, de Réjean Ducharme (Gallimard)
Salut Galarneau, de Jacques Godbout (Seuil)
La francophonie en péril, de Gérard Tougas, (C.L.F.).

Les lauréats des prix littéraires du Québec 1967 sont,
pour le roman : Réjean Ducharme (*L'Avalée des avalées*);
pour la poésie : Gatien Lapointe (*Premier mot*);
pour l'essai littéraire : Jean-Éthier Blais (*Signets*);
pour l'essai philosophique : Jacqueline Dupuy (*Dialogue dans l'infini*);
pour l'étude historique : Fernand Ouellet (*Histoire économique et sociale du Québec*).

Automne-hiver 1967
Atelier Libre 848
Projet d'édition «Pilulorum»

Cette année, il se produit aux ateliers plus d'une centaine d'éditions. Le marché de l'estampe lui, n'en est qu'à ses premiers balbutiements. L'estampe doit se tailler une place, acquérir un statut d'art autonome dans des rouages de diffusion demeurés traditionnels. C'est devant ces considérations que les artistes de l'atelier cherchent une manière de rendre leurs productions publiques. Bien qu'il y ait déjà à l'époque quelques galeries intéressées à la diffusion de l'estampe, leur nombre insuffisant et la précarité du marché du multiple, nous montrent une situation figée. Par ailleurs, il faut souligner la difficulté de transmettre le goût d'une estampe non traditionnelle qui sort des «canons» du marché de l'art.

Les subsides obtenus cette année-là servent au réaménagement des ateliers qui, comme si cela allait devenir une habitude, ne cessent de se retransformer. L'adjonction de l'équipement nécessaire au travail de la linogravure, en plus des procédés déjà existants (eau-forte, lithographie et sérigraphie) permet maintenant aux membres de l'atelier de se lancer dans une expérience originale en produisant leur tout premier album collectif d'estampes. Ce projet ouvre les portes à une forme de tradition dans le domaine de l'estampe québécoise où l'on verra se succéder dans les années à venir plusieurs collectifs de livres d'art.

C'est du mois de septembre 1967 au mois de février 1968 que Pierre AYOT, Tib BEAMENT, Lise BISSONNETTE, Lucie BOURASSA, René DEROUIN, André DUFOUR et Chantal DUPONT travaillent à la conception de l'album «Pilulorum».

Le thème de l'album, la pilule, démontre l'esprit dans lequel les membres de l'atelier s'attachent aux idées et débats de l'heure. Une «image de l'atelier» accolée à un mouvement de l'art tourné vers le quotidien, le plus près possible de ce que ces artistes ont à vivre et le plus souvent dans une ambiance ludique. Il faut croire que les projets collectifs deviennent, au cours des années, la marque de commerce de l'*Atelier Libre 848*. On peut même se demander si cette option d'humour développée à l'*Atelier Libre* ne représente pas en elle-même une réponse aux questionnements sociaux posés par la culture québécoise au milieu des années 60. Chose certaine, en se regroupant, ces graveurs cherchent collectivement une façon de se structurer et de s'affirmer au sein d'une aventure pleine d'inconnu.

1967
Fréquentation de l'Atelier Libre
848

Pierre AYOT, Tib BEAMENT, Gilles BEAUDOIN, Fernand BERGERON, Lise BISSONNETTE, Lucie BOURASSA, Lucien COMPERNOL, Karen COSHOF, Claudette COURCHESNE, Muriel DALPHOND, Mary DARMEN, Danielle DEMERS, René DEROUIN, André DUFOUR, Chantal DUPONT, Michelle ÉLIE, Giuseppe FIORI, Pnina GRANIRER, Francine GRAVEL, Jacline JASMIN, Serena KOTTMEIER, Astrid LAGOUNARIS, Lucie LAPORTE, Louise LETOCHA, Mike MASUREK, Denise MORIN, Madeleine MORIN, Charles PACHTER, Olive PALMER,

Linda PARNASS, Yves PERRAULT, Mariel PILON, Shirley RAPHAEL, Thaira RAPPOPORT, Suzanne RAYMOND, Georgine SAINT-LAURENT, Ghislaine THÉRIAULT, Albert WALLOT, Natacha WRANGEL.

1967
Sélection d'œuvres
produites à l'Atelier Libre 848

Serge TOUSIGNANT
Diamant IV, 1967.
Sérigraphie pliée; 28 x 28 po.
(22)

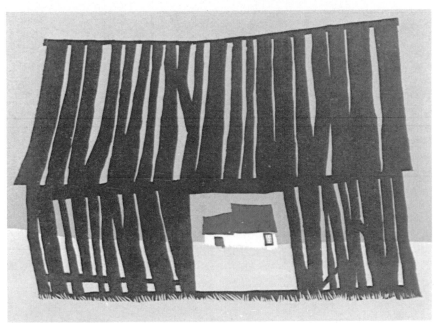

Fernand BERGERON
Sans titre, 1967.
Linogravure
(23)

Charles PACHTER
... and will all be there...,
1967. Lithographie
(24)

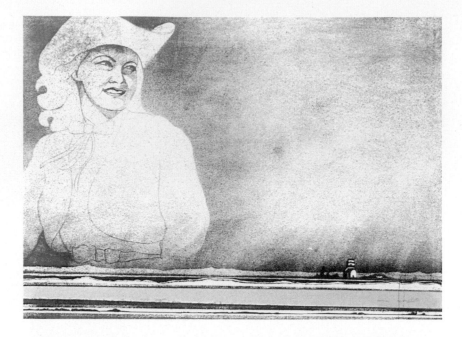

Charles PACHTER
Chester's Folley, 1967.
Lithographie
(25)

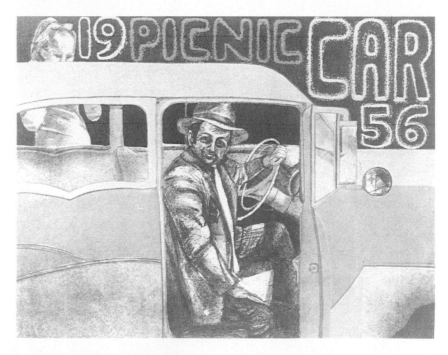

15 février 1968
Ouverture de la Galerie de l'Atelier,
Montréal
Lancement de l'album «Pilulorum»

L'un des moyens mis de l'avant par les graveurs de l'*Atelier Libre 848* pour promouvoir la diffusion de leurs productions sera de créer un lieu d'exposition à l'intérieur même des murs de l'atelier : la *Galerie de l'Atelier*. Cet espace d'exposition sert de vestibule aux ateliers situés au sous-sol et est entièrement aménagé selon les plans de l'architecte Pierre MERCIER. Bien que modeste, cet espace de montre vient répondre à un besoin de donner pignon sur rue à une production de plus en plus florissante et engagée. La *Galerie de l'Atelier* devient alors la première galerie à s'implanter sur le Plateau Mont-Royal alors que la plupart des autres galeries sont regroupées dans l'ouest de Montréal à proximité du centre-ville.

Affiche de l'album
***Pilulorum.* Sérigraphie**
(26)

S'il est vrai que le fait de se réunir pour donner forme à un projet de création d'envergure dans des voies inexplorées ne peut représenter en soi un gage de réussite, l'entreprise elle-même a au moins le mérite de définir des ambitions, d'apprendre et de chercher. Peut-être n'est-ce

pas vraiment un hasard si sept artistes de l'atelier se sont regroupés pour produire l'album «Pilulorum». Peut-être cherchent-ils par ce moyen une suite au travail collectif qu'ils ont vécu (pour la plupart) lors de leur formation. Ou bien veulent-ils tenter de créer une force collective pour accroître leur rayonnement. Ou encore veulent-ils rassembler leur imaginaire pour communiquer, se confronter ou se découvrir. L'album «Pilulorum» présente l'avantage de laisser des traces palpables dans l'immédiat et dans l'avenir sous une forme unique et précieuse de l'édition d'art à tirage limité.

René DEROUIN
Pilule rouge dans la toundra, 1968. **Bois gravé de l'album** *Pilulorum;* 76 x 56 cm (27)

L'album est tiré à 50 exemplaires dans les ateliers de la rue Marie-Anne avec le concours d'André GOULET en ce qui a trait à la composition manuelle de la page de justification et de Pierre OUVRARD en ce qui touche la réalisation de l'emboîtage. Soulignons que le concept du boîtier et celui de l'affiche ont été imaginés par Pierre AYOT et que leur impression a été confiée à une entreprise commerciale puisqu'on ne maîtrise pas encore à l'atelier toutes les étapes du procédé de transfert photomécanique. L'ouvrage d'assez grand format

(50,8 X 66 cm) est lancé à la *Galerie de l'Atelier* le 15 février et y est exposé jusqu'au 15 mars pour être présenté par la suite à la Hart House Gallery de l'Université de Toronto du 27 février au 19 mars. Yves Robillard journaliste à *La Presse* et Kay Kritzwiser journaliste au *Globe and Mail* relatent dans leur rubrique la tenue de ces expositions :

Voilà une entreprise fort sympathique. De jeunes graveurs travaillant dans un atelier libre ont décidé d'ouvrir sur la rue une galerie, attenante à l'atelier, pour y exposer leurs œuvres. Et comme première réalisation, ils présentent un album sur le thème de la «Pilule». Un album remarquable, fort soigné, agréable, drôle (...)
[Yves ROBILLARD, *La Presse*, 28 février 1968]

Seven young Montreal printmakers took The Pill for a theme and brought a distinctly contemporary - and, praise be, humourus - look to Hart House Art Gallery (...)
[Kay KRITZWISER, *Globe and Mail,* 9 mars 1968]

André DUFOUR
Pilules pour Martiennes averties, **1967. Lithographie de l'album** *Pilulorum;* **76 x 56 cm**
(28)

À défaut de pouvoir rendre compte de toutes les étapes ayant conduit à la finalisation de l'album, il nous faut néanmoins souligner l'aspect novateur de l'entreprise. Car faute d'un succès commercial appréciable, l'album «Pilulorum» s'est aventuré dans une avenue peu développée à l'époque, et a permis de confronter les graveurs à de nouvelles problématiques, mais surtout, il a représenté le premier défi collectif de l'*Atelier Libre*. Ce projet thématique questionne des tabous ancrés dans la culture populaire et si aujourd'hui une telle manœuvre peut nous sembler démodée c'est qu'on a trop vite oublié les contestations majeures et les revendications sociales au tournant de la révolution «tranquille» et politique de la fin des années 60. Mai 1968 est une période d'explosions revendicatrices dans plusieurs régions du monde, cette explosion est, pour l'*Atelier Libre 848* et ses membres, l'occasion d'exprimer un changement.

Pierre AYOT
Si Marie avait su, 1967.
Sérigraphie de l'album
Pilulorum; 76 x 56 cm
(29)

Lors de l'exposition de l'album «Pilulorum» à la *Galerie de l'Atelier*, Luke Rombout (alors directeur de la Mount Allison Gallery de l'Université du Nouveau-Brunswick) fait l'acquisition d'une copie de l'album et organise une exposition des œuvres de Pierre AYOT dans les

Maritimes. Suite à cette présentation, trois artistes des Maritimes viennent exposer à la *Galerie de l'Atelier* du 16 avril au 10 mai 1968 : David SAMILA, Donald MacKAY et George TIESSEN.

Galerie de l'Atelier, 848 Marie-Anne St. East, has brought a small show of prints by three Maritime artist, David Samila, George Tiessen, and Donald MacKay, all of whom are with the Fine Arts Departement of Mount Allison University. This is the second show in the gallery, which is a new addition to the Atelier Libre 848, and it maintains the high standard set by the first, the "Pilulorum" prints by seven printmakers who work in the atelier.

These three Maritimers; Samila and Tiessen in particular, have a kind of rhythmic placidity and a strong sense of light in their work, qualities. I have noticed in many artists who live by the sea.

The sun seems to shine on the colors and the composition is precise yet comfortable. Samila's silk screen abstraction of a house, for example, with its head-on, four-paned window framed in clear blue form vaguely suggestive of an anchor, against tarry black.

These prints are distinctly less agitated than most of the work I have seen from other parts of the country and their persuasive calmness is very attractive.

MacKay's work is a little more "national". Two of his silk screens repeat a small abstract design in different colors while the other two are more textured and free flowing. The exhibition continues until May 10.
[Barbara LAMBE, *The Gazette*, 20 avril 1968]

Lise BISSONNETTE
167-336, Usage connu,
1968. Linogravure de
l'album *Pilulorum;*
56 x 76 cm
(30)

Fondation en 1968 du Grand Western Canadian Screen Shop, à Winnipeg par Bill Lobchuck, sur le modèle de l'Atelier Libre 848 de Montréal

6 janvier 1968
Publication aux Éditions de
l'Homme à Montréal, du livre
Option Québec, de René
Lévesque.

12 janvier-18 février 1968
«Canada, Arts d'aujourd'hui»
Musée national d'Art moderne,
Paris

Cette importante exposition est aussi présentée en Belgique, en Italie et en Suisse. L'exposition, par sa ressemblance à l'art américain, semble mal accueillie. Les participants sont Michael SNOW, Paul Émile BORDUAS, Yves GAUCHER, Greg CURNOE, Guido MOLINARI, Claude TOUSIGNANT, Charles GAGNON, Henry SAXE, Jack BUSH, Jacques HURTUBISE.

Enfin l'art canadien contemporain est à l'honneur. Paris si porté à se satisfaire de soi, constate avec stupeur qu'il serait temps de gratter un peu sous ces «quelques arpents de glace» dont lui parlait Voltaire. Pour beaucoup, l'exposition du Musée d'Art moderne équivaut à une découverte. Mais c'est une découverte difficile, et peut-être déviée. Je vois à cela deux raisons. L'une, c'est que le public européen, pour mal informé qu'il soit sur les développements récents de l'art des États-Unis, l'est tout de même un peu mieux que sur ceux du Canada. Par conséquent, dans son besoin de prendre appui sur quelques points de repère, il est tenté de chercher à Montréal ou à Toronto un simple reflet de New York. «C'est du Kelly, du Noland, du Stella» entendais-je déclarer devant certains tableaux plasticiens; ces critiques si bien informés seraient fort surpris d'apprendre que, dès 1956, en un temps où les futurs grands noms du «hard-edge» restaient à peu près inconnus, Molinari et Tousignant exposaient à L'Actuelle des œuvres d'une audace extrême. (...) Que Montréal soit en Amérique, voilà qui est certain, et qu'il n'est pas mauvais de rappeler aux Français, mais on aurait tort d'en conclure que l'Amérique entière soit aux Yankees.
[Bernard TESSEYDRE, «Canada, art d'aujourd'hui : Musée d'art moderne de Paris», *Vie des Arts,* n° 50, printemps 1968]

Présentation du Bill Omnibus,
statuant entre autres sur
l'homosexualité et l'avortement.
Déposé en chambre en décembre
1967, le Bill C-195, n'a toujours
pas, en 1968, été adopté

20 janvier-1er février 1968
Pierre AYOT
Galerie Bau-XI, Vancouver

24 janvier-25 février 1968
James ROSENQUIST
Galerie nationale du Canada,
Ottawa

La Société de musique
contemporaine du Québec
(S.M.C.Q.) crée en 1968 à
Montréal le *Pierrot lunaire* de
Schönberg

30 janvier 1968
Début de l'offensive du Têt au
Viêt-nam du Sud

8 février-3 mars 1968
Robert WOLFE et Charles
DAUDELIN
*Galerie d'art de l'Université de
Sherbrooke*

*(...) Alors que Daudelin avoue préférer travailler à partir d'un problème
qu'on lui propose, Wolfe, pour sa part, se consacre à son art un peu à la
façon d'un ouvrier, c'est-à-dire à heures fixes. Il peint jusqu'à sept ou
huit toiles à la fois passant invariablement de l'une à l'autre. Wolfe utilise
la plupart du temps l'acrylique et peint sur masonite. Daudelin lui, traite
d'abord sa sculpture dans la mousse de polystyrène avant de la mouler
en bronze.*
[*La Tribune*, 17 février 1968]

Février 1968
Création de l'Association
professionnelle des Marchands de
tableaux du Canada regroupant 21
galeries, et présidée par madame
Mira Godard propriétaire de la
galerie Agnès-Lefort de Montréal

19 février 1968
Rupture des relations
diplomatiques entre le Canada et le
Gabon qui a invité le Québec à une
conférence internationale sur
l'éducation, sans passer par Ottawa

C'est en 1968 que le chorégraphe
Béjart et les Ballets du xxe siècle
présentent à Montréal *Messe pour
un temps présent*, sur la musique
de Pierre Henry

22 février 1968
Daniel Johnson annonce la
création de la chaîne de télévision
Radio-Québec

7 mars-7 avril 1968
Yves GAUCHER remporte avec
Alap (acrylique sur toile) le grand
prix à Sondage 1968 au Musée
des beaux-arts de Montréal

Mars-avril 1968
Claude TOUSIGNANT
Galerie du Siècle, rue Sherbrooke
Ouest, Montréal

Sont présentés à cette exposition particulière les *Accélérateurs
chromatiques* et les sculptures réalisées en hommage à Barnett
NEWMAN.

Avril 1968
Yvon COZIC et Claude DUBOIS
«Environnement blanc +»
*École d'Architecture de l'Université
de Montréal*

*(...) L'environnement est constitué, premièrement d'une sorte de
déambulatoire surélevé, à trajet formant un Z, diverses pentes, et
panneaux lumineux qui s'allument si le visiteur pose en marchant son
pied sur un commutateur, deuxièmement d'une douzaine de tableaux-
objets disposés sur les quatre murs de la pièce et troisièmement de*

boudins en vinyle transparent, remplis de petits cylindres de styrofoam, morceaux qui entrent ici dans un mur, ressortent là à travers un tableau et sont disposés un peu partout de façon à suggérer un lien entre les diverses parties de l'environnement.
[Yves ROBILLARD, *La Presse*, 20 avril 1968]

COZIC
Environnement Blanc +
(détail), 1968. Mousse,
bois, peinture, ampoule
(31)

4 avril 1968
Assassinat du pasteur Martin
Luther King, à Memphis,
Tennessee

6 avril 1968
Pierre Elliott Trudeau est élu chef
du Parti Libéral du Canada. Le 20
avril, il devient le troisième premier
ministre francophone du Canada

Création de la pièce *Les Belles-
Sœurs* de Michel Tremblay, mise
en scène d'André Brassard au
Théâtre du Rideau Vert, Montréal

En 1968, avec une seule pièce, Les Belles-Sœurs, *deux jeunes gens dans la vingtaine, Michel Tremblay et André Brassard, ont fissuré l'édifice du théâtre traditionnellement français au Québec et engagé, derrière eux, toute une génération de dramaturges dans un mouvement de décolonisation de la scène.*
«Après Les Belles-Sœurs, *dit Michel Tremblay, André et moi nous nous sommes pris pour des messies et nous avons voulu sauver le monde. C'est correct. Mais en vieillissant, au lieu de te poser des questions sur les autres, tu en viens à t'en poser sur toi-même. Puis tu découvres que tu peux toujours poser des questions à la société, mais sans la juger.»*
(...) Lorsque Les Belles-Sœurs *furent créées, sa mère était décédée. Il s'est bien inspiré de quelques tantes, de gens de son entourage mais sans plus. (...) C'est vrai j'ai travaillé à l'Imprimerie Judiciaire, à l'intersection de Wolfe et La Gauchetière de 1963 à 1966. J'avais 21 ans lorsque j'ai été embauché dans cette entreprise. Nous faisions le* Court House, *le journal de la Cour, et l'on m'avait même assermenté pour accomplir cette tâche. Je travaillais aussi à l'impression des petits romans à dix cents de Pierre Daigneault les X-13.*

C'était pratique parce que je travaillais la nuit alors que le patron était absent. J'en profitais pour occuper son bureau et écrire mes propres textes. Les Belles-Sœurs a été rédigée dans ce bureau, à raison de quelques pages par jour. J'ai abandonné le métier en 1966 lors de la publication de mon livre Contes pour buveurs attardés.

«Mais j'ai commencé à écrire bien avant. C'est à 13 ans que j'ai décidé de devenir écrivain.»

Tremblay a grandi dans un milieu ouvrier. Le revenu familial ne lui permettait pas de faire son «cours classique» mais, comme il avait obtenu des résultats scolaires supérieurs à la moyenne dans le système public, on voulut bien «l'admettre» gratuitement parmi les fils de riches pourvu qu'il consente à faire cause commune avec la future crème de la société en se désolidarisant de son milieu populaire. Alors Tremblay a claqué la porte et décida de devenir par ses propres moyens un grand écrivain. Il pourrait de cette manière aller au bout de ses possibilités sans renier les siens en adhérant à une caste de professionnels. (...)

Et qu'est-ce qui a bien pu donner l'idée à Michel Tremblay de s'engager à 13 ans dans une carrière d'écrivain ?

«La télévision. J'avais 10 ou 11 ans et il y avait une émission que j'aimais beaucoup. Il y avait un vieux monsieur, grand-père Cailloux, qui racontait des histoires merveilleuses à sa marionnette. Moi je croyais que c'était un vrai grand-père, qui parlait comme ça, spontanément. Puis un jour mon univers s'est écroulé. Ma mère m'a expliqué que ce n'était pas un vrai grand-père, qu'il s'agissait d'un comédien qui jouait un personnage. Et j'ai appris aussi que ce qu'il disait avait été écrit par quelqu'un d'autre. J'étais tellement déçu que cela m'a pris deux ou trois jours pour m'en remettre. Puis je me suis dit que c'était extraordinaire : on pouvait donc écrire n'importe quoi et faire dire ces choses-là par quelqu'un d'autre !»
(...)

[Raymond BERNATCHEZ, «Michel Tremblay remet son rôle en question», *La Presse,* 25 avril 1987]

Le groupe de musiciens pop Les Sinners change de nom pour celui de La Révolution Française. De cette formation, rappelons la célèbre chanson *Québécois* où le monologue de 23 minutes du soliste François Guy est entrecoupé de commentaires et d'effets de son en tout genre

Mai 1968
Contestation étudiante en France

Le Quartier latin à Paris
en mai 1968
(32)

Le chanteur Bob Dylan rallie la jeunesse et le «flower power» avec des chansons comme *Like a rolling stone,* ou *Mr. Tambourine Man*

Bob Dylan
(33)

5 juin 1968
Assassinat du sénateur Robert Kennedy

En 1968, la comédie musicale américaine *Hair* remporte un succès phénoménal

21-24 juin 1968
Serge LEMOYNE est nommé président des Fêtes de la Saint-Jean-Baptiste à Acton Vale

LEMOYNE poursuit sa série d'événements (*Événement 6* : discothèque à Acton Vale, avec en vedette les Mersey's et les Sinners; *Événement 7* : spectacle multidisciplinaire) commencée en janvier 1968 (cf. *Québec Underground*, tome 1, p. 155-165), et organise :
• un symposium de sculpture où Pierre HEYVEART, Jean NOEL, Pierre MONAT, Claude PARADIS participent à la réalisation d'une sculpture collective;

• une exposition à laquelle participent, entre autres, Pierre AYOT, Tib BEAMENT, Lise BISSONNETTE, Gilles BOISVERT, Lucie BOURASSA, René DEROUIN, André DUFOUR, Chantal DUPONT, Michel FORTIER, Jacques HURTUBISE, Serge LEMOYNE, Serge TOUSIGNANT et Armand VAILLANCOURT. Soulignons que Pierre AYOT, Lise BISSONNETTE, Serge LEMOYNE et Serge TOUSIGNANT réalisent des chars allégoriques pour ces fêtes de la Saint-Jean à Acton Vale;

• des spectacles avec Denise Filiatrault et Dominique Michel, Claude Dubois, Louise Forestier, Robert Charlebois, le Quatuor du nouveau jazz libre;

• et différentes activités dont une messe à gogo, un numéro de parachutistes, une parade de mode, un souper aux fèves au lard, une

partie de softball des *has been*, et un grand défilé qui a comme thème «Les générations se suivent» (5 des 30 chars allégoriques sont consacrés respectivement à la peinture, la sculpture, le cinéma, la musique et la poésie).

Création en 1968 de *L'Osstidcho* de Robert Charlebois, Yvon Deschamps, Louise Forestier, Mouffe et le Quatuor du nouveau jazz libre du Québec, au Théâtre de Quat'Sous

Cela s'est tout d'abord intitulé «... de chaux», les promoteurs du spectacle en question espérant que le public comblerait facilement lui-même les points de suspension (un peu comme on écrit poliment «m...» ou «f...»). et c'est ainsi que , lors du lancement du spectacle en question, il y a quelques semaines, au Théâtre de Quat'Sous, tout le monde appelait la chose par son nom, sans l'écrire. (...)
[Claude GINGRAS, «*Osstidcho* : troupe russe ou nouveau produit», *La Presse*, 24 août 1968]

«L'Osstidcho King Size» (...) Première hier soir. (...)
C'est la nouvelle version, revue, corrigée, augmentée et agrandie (le terme «King Size» l'indique) du spectacle que les mêmes artistes présentaient en mai dernier au Théâtre de Quat'Sous sous le titre plus discret mais aussi plus énigmatique de «... de chaux». Cette fois, nos deux quatuors les plus originaux sans doute (celui du jazz libre et l'autre), ont décidé de faire plus gros et d'y aller plus directement aussi. (...)
De même, comme c'était le cas de la présentation au Théâtre de Quat'Sous, le spectacle est déjà commencé lorsque les spectateurs arrivent. L'heure annoncée est 8h30 mais dès 8h15 hier soir les artistes procédaient à «une mise au point» des micros et saluaient qui au parterre, qui au balcon.
Première partie du spectacle donc : un long tour de chant de Charlebois et Forestier. Musique et paroles du premier, bien sûr. On y réentend avec plaisir quelques-unes des chansons de son dernier microsillon et aussi certaines plus récentes qui cependant m'ont paru moins heureuses. (...)
La seconde partie du spectacle est quand même, à mon point de vue, la meilleure. La très longue chanson qui la compose (près d'une heure) est faite de variations à partir du thème «On chante des chansons d'amour» - dans nos familles, à l'hôtel de ville, dans nos sanatoriums, dans les opéras, etc. Chaque variation ou presque donne lieu à un monologue ou des sketches, qui constituent peut-être les moments les plus intéressants du spectacle. Et ici, le talent de comédien d'Yvon Deschamps brille tout particulièrement. Son monologue exploité sans le savoir est un chef-d'œuvre de sadisme.
C'est drôle mais en même temps cela porte à réfléchir (tout comme la voix de Martin Luther King, qui arrive plus tard comme un cheveu sur la soupe). (...)
Et depuis la première version du «show», il s'est passé ici un certain nombre d'événements que le spectacle sait exploiter. Exemple : la bagarre du 24 juin. Sur scène, Yvon Deschamps revit la scène du modeste petit citadin qui est venu voir la parade et qui tout à coup s'écroule sous la matraque d'un policier. La salle, qui a été extrêmement enthousiaste pendant tout le spectacle, manifeste ici avec une véhémence inquiétante. De Deschamps encore, le discours du réactionnaire est une autre réussite, sans parler du dialogue des employés municipaux, compagnons de golf de monsieur le maire...
Pour tout dire, le spectacle se déroule, à plus d'un moment, de part et d'autre de la rampe. Les gens scandent le rythme musical de leurs mains et ils sont prêts à rire à la moindre blague, à la moindre allusion. Quand on leur a lancé hier soir : «Si vous êtres fiers d'être Québécois, levez-vous !... la salle entière, d'un bond, s'est levée ! On aurait dit, en fait,

une claque et non pas un public de première. J'ai rarement vu un auditoire aussi réceptif. Il reste à souhaiter que tous, interprètes et spectateurs, soient d'une telle humeur à chaque représentation de «L'Osstidcho King Size» car il s'agit là, en fin de compte, d'un «happening» où la réaction des seconds est plus importante que n'importe où ailleurs.
[Claude GINGRAS, «Happening à la Comédie-Canadienne», *La Presse*, 3 septembre 1968]

25 juin 1968
Pour la première fois depuis 1958 au Canada, une élection fédérale donne à un parti la majorité absolue des sièges à la Chambre des Communes. Les libéraux l'emportent avec 45,5 pour cent des voix et 155 sièges

1er juillet 1968
Entrée en vigueur du marché commun européen

5 juillet-1er septembre 1968
«VIIe Biennale de la peinture canadienne»
Galerie nationale du Canada, Ottawa

William Seitz, directeur du Rose Art Museum, University of Brondeis (Massachusetts), a été invité à choisir 70 artistes dont l'œuvre est de tendance «hard-edge».

6 juilet-3 août 1968
Peter GNASS, Jean NOEL et Serge TOUSIGNANT
«Expofantasque»
Centre d'art du mont Orford

Lors de cette exposition Peter GNASS présente ses *Lumenstructures* en aluminium et en plastique; Jean NOEL, ses *Multiples* et Serge TOUSIGNANT, ses modules *Garou-Garou* et *Pinces-Vertes* en acier peint et en acier inoxydable poli.

En 1968, Hergé publie *Vol 714 pour Sydney* (Casterman)

24 juillet-1er septembre 1968
Pierre SOULAGES
Musée d'art contemporain de Montréal, rue Sherbrooke Est

18 août-27 septembre 1968
«Canada 101»
Festival international d'Édimbourg, Écosse

Exposition organisée par le Conseil des Arts du Canada lors du Festival international d'Édimbourg en Écosse
Vingt-deux artistes y sont présents, dont Ian BAXTER, Claude BREEZE, Yves GAUCHER, Jacques HURTUBISE, Michael SNOW, Claude TOUSIGNANT et Joyce WIELAND.

3 août-15 septembre 1968
Robert WOLFE
Centre d'art du mont Orford

Création de *La guerre, yes sir,* de Roch Carrier au Théâtre du Nouveau Monde, à Montréal

La guerre, yes sir !, de Roch Carrier, production du T.N.M., Montréal. Photo : André Le Coz (34)

4-19 septembre 1968
«Le Refus Global»
Musée des beaux-arts de Montréal

Vingtième anniversaire du *Refus Global* dont la proposition apparaît d'actualité et qui connaît une réimpression (qui circule avec intérêt à l'École des Beaux-Arts de Montréal où la structure et les programmes sont contestés).

14 septembre 1968
Inauguration officielle du Musée d'art contemporain de Montréal à la Cité du Havre

Le Musée d'art contemporain de Montréal à la Cité du Havre (35)

26 septembre 1968
Le premier ministre Daniel Johnson meurt lors d'un séjour à la Baie James à l'occasion de l'inauguration du barrage Manic V

Manic V, barrage d'Hydro-Québec à la Baie James (37)

Daniel Johnson (36)

11 octobre 1968
Occupation de l'École des Beaux-
Arts de Montréal

4-22 octobre 1968
Pierre AYOT
Galerie Pascal, Toronto

Il s'agit de la première exposition particulière de l'artiste à Toronto.

11-27 octobre 1968
Pierre AYOT
Gravures, sérigraphies, dessins
*Owens Art Gallery, Mount Allison
University,* Sackville (Nouveau-
Brunswick)

Organisée par Luke Rombout, l'exposition voyage dans les centres d'exposition suivants :
en novembre 1968, à l'Acadia University Art Gallery, Wolfville (Nouvelle-Écosse);
en février 1969, à l'U.N.B. Art Center;
en mars 1969, à l'Université de Moncton (Nouveau-Brunswick);
en avril 1969, à la Memorial Art Gallery, Saint-Jean (Nouveau-Brunswick);
en mai 1969, à la St. Mary's University, Halifax (Nouvelle -Écosse);
en juin 1969, à la Confederation Art Gallery, Charlottetown (Ile-du-Prince-Édouard).

21 octobre-18 novembre 1968
Jackson POLLOCK
Musée des beaux-arts de Montréal

Cinquante-six œuvres sur papier de POLLOCK sont présentées au Musée des beaux-arts de Montréal. Organisée par le Museum of Modern Art de New York, l'exposition fait suite à la tenue d'une rétrospective mise sur pied à New York en avril 1967.

(...) Une comparaison avec le Québec ne manque pas d'à-propos lorsqu'on parle de Pollock. Quand il arrive à une peinture gestuelle, il fait la même démarche picturale qu'avaient faite ici les automatistes (Bernard Tesseydre... disait même que certains tableaux de Barbeau étaient antérieurs à certains du même type de l'année 1947 chez Pollock)...
[Normand THÉRIAULT, «Pollock : le geste à l'état pur», *La Presse*, 2 novembre 1968]

26 octobre 1968
Les délégués au congrès spécial du Rassemblement pour l'indépendance nationale (R.I.N.) réunis sur la rive sud sous la présidence de leur chef, Pierre Bourgault, se prononcent pour la dissolution de leur parti et leur adhésion au Parti Québécois. Pour la première fois les forces indépendantistes sont unifiées

Création en 1968 de la revue satirique *Peuple à genoux* avec Robert Charlebois, Louise Latraverse, Mouffe, Yvon Deschamps, Jean-Guy Moreau et Michel Robidoux; mise en scène de Paul Buissonneau

Création de la pièce *Double Jeu*, de Françoise Loranger; mise en scène d'André Brassard à la Comédie-Canadienne

1968
L'équipe de hockey Les Canadiens
de Montréal remporte la coupe
Stanley. Après les exploits de
Maurice Richard, c'est maintenant
Jean Béliveau qui devient une
légende nationale

Jean Béliveau
(38)

Les lauréats des Prix du
Gouverneur général du Canada en
1968 sont : Jacques Godbout,
Françoise Loranger et Robert-
Lionel Séguin

Ouverture en 1968 du Grand
Théâtre de Québec

Le Grand Théâtre de
Québec
(39)

5 novembre 1968
Richard Nixon est élu président
des États-Unis

1968
Atelier Libre 848
Fortifier l'estampe

 L'*Atelier Libre 848* participe à la montée progressive de la
reconnaissance de l'estampe et l'aide du Conseil des Arts du Canada y
concourt par le développement des ateliers de gravure. Cette année,
les subsides du Conseil servent en outre à l'aménagement d'une
section réservée à la sérigraphie. Cette section est localisée dans un
nouvel espace, loué pour l'occasion par Pierre AYOT, et qui est situé
au-dessus des ateliers déjà existants. On communique d'un étage à
l'autre par un petit escalier en colimaçon donnant sur un appartement
divisé en plusieurs sections, dont l'une sert à l'impression en
sérigraphie et l'autre au procédé photographique (photomécanique et
photogravure). Si la sérigraphie trouve de nombreux modes
d'application dans le domaine publicitaire, son utilisation à des fins
artistiques ne débute que vers la fin des années 50. Mentionnons que

cette technique n'est admise aux concours internationaux - et du fait reconnue comme estampe originale -, que vers la fin des années 60. La sérigraphie, telle qu'on la connaît aujourd'hui, s'est rapidement développée. Bien qu'elle existe déjà à l'Institut des Arts Graphiques dans des applications commerciales, ce n'est qu'à l'École des Beaux-Arts que DUMOUCHEL fait les premières tentatives pour l'utiliser à des fins artistiques. Pour sa part, le procédé photomécanique trouve ses premières applications à l'*Atelier Libre 848* vers la fin de l'année 1968.

De tous les procédés d'impression, c'est sans doute la sérigraphie qui offre les meilleures possibilités pour créer une tradition québécoise de l'affiche. Autant par sa rapidité d'impression que par ses ressources de report direct d'images photographiques, la sérigraphie devient vite la technique privilégiée pour l'exécution de cartons d'invitation et d'affiches. Tout en permettant des reproductions de grand format, ce procédé vient renouveler une «imagerie de la communication» où l'esprit de création rivalise avec celui de l'estampe.

Atelier Libre 848
(40)

7-11 novembre 1968
«Opération Déclic»

Au cours de l'automne 1968, Gilles BOISVERT vient se joindre à l'équipe de l'*Atelier Libre 848* pour concevoir une affiche annonçant l'événement «Opération Déclic». Par ce type d'association, l'atelier va de plus en plus développer l'image publique d'un projet collectif. «Opération Déclic» prend la forme d'une contestation visant à redéfinir la situation de l'activité créatrice dans la société québécoise. Dans ce sens, se tiennent à la Bibliothèque nationale, des sessions d'étude, où se regroupent chaque jour plus de 150 personnes. La Bibliothèque nationale et le Musée d'art contemporain ferment temporairement leurs portes pour appuyer cette contestation. Diverses activités et spectacles se déroulent pendant cinq jours.

Les manifestations Déclic se poursuivent avec la formation du Front commun des artistes et créateurs (d'abord dirigé par le comédien Lionel Villeneuve). Mentionnons par ailleurs la publication du manifeste-agit «Place à l'orgasme», lu en public à l'église Notre-Dame de Montréal lors de la cérémonie d'investiture des nouveaux chevaliers de l'Ordre du Saint-Sépulcre.

Toujours dans le même sens, le 9 janvier 1969, des poules, portant aux pattes des messages, **seront lâchées** au Musée des beaux-arts de Montréal lors du vernissage de l'exposition «Rembrandt et ses élèves».

Tous se sont cependant entendus pour admettre que «L'Opération Déclic» aura été la première occasion où des artistes ont analysé ensemble leur situation. Il y avait des gens du monde du théâtre, de la poésie, de la peinture, des architectes et des publicistes. Aussi est-il normal qu'une des premières conclusions auxquelles on est parvenu s'attaquait à l'isolement de l'artiste dans la société actuelle. On voulait qu'à l'avenir il garde des relations étroites avec les autres créateurs et qu'il soit un personnage entièrement intégré à son milieu (...)
[Normand THÉRIAULT, «Les artistes contestent, mais quoi !», *La Presse*, 16 novembre 1968]

Mi-novembre 1968
Festival des Dix jours du cinéma politique au Verdi. Roland Smith, coordonnateur de l'événement, deviendra par la suite propriétaire du Cinéma Outremont

L'auteur Alain Grandbois reçoit en 1968 la médaille d'or du Prix de la langue française

10 décembre 1968
Création du réseau de l'Université du Québec comprenant des constituantes à Montréal, Trois-Rivières et Chicoutimi

**L'Université du Québec à
Montréal
(41)**

Fondation en 1968 de la revue littéraire *Les Herbes Rouges*, à Montréal

Décembre 1968
Première exposition personnelle
de Giuseppe PENONE à Turin, à la
galerie *Deposito d'Arte*

24 décembre 1968
L'équipage de la fusée *Apollo-8*
contemple la face austère de la
Lune. Les astronautes américains
projettent de se poser sur la Lune
vers le milieu de l'année 1969.
C'est le 27 décembre 1968 que,
grâce au réseau de satellites de la
Comsat, des millions de
téléspectateurs en Amérique du
Nord, en Europe occidentale et au
Japon, assistent en direct au retour
des trois astronautes d'*Apollo-8*

1968
Prix du Québec

L'origine des Prix du Québec remonte à 1922. Athanase David, secrétaire de la province de Québec, crée alors les Concours littéraires et scientifiques du Québec pour soutenir le travail d'écrivains et de chercheurs chevronnés.

Jusqu'en 1966, le prix David sera décerné pour une œuvre littéraire en particulier tandis que le Prix scientifique le sera pour un ouvrage de recherche. À partir de 1967, ces deux prix seront accordés pour l'ensemble de l'œuvre d'un écrivain ou d'un scientifique.

En 1977, pour refléter la diversité de la vie culturelle, sociale et scientifique, le gouvernement du Québec porte de deux à cinq le nombre des Prix du Québec. Le prix Athanase-David couronne une carrière littéraire et le prix Marie-Victorin, une carrière scientifique. S'y ajoutent le prix Léon-Gérin pour les sciences humaines, le prix Paul-Émile-Borduas pour les arts visuels et le prix Denise-Pelletier pour les arts d'interprétation. En 1980, un sixième prix est créé, le prix Albert-Tessier, qui souligne un apport exceptionnel dans le domaine du cinéma.

En 1968, le prix Athanase-David est décerné à Félix-Antoine Savard.

1968
Principales parutions littéraires au
Québec

Une littérature en ébullition, de Gérard Bessette;
L'Inavouable, de Paul Chamberland;
Lettre à un Français qui veut émigrer au Québec, de Carl Dubuc;
La Voix, de Roger Fournier;
Les Cormorans, de Suzanne Paradis;
Alain Grandbois, de Jacques Godbout;
Trou de mémoire, d'Hubert Aquin;
Mater Europa, de Jean-Éthier Blais;
Le Vent du diable, d'André Major;
La guerre, yes sir, de Rock Carrier.

1968
Principales œuvres
cinématographiques au Québec

Le règne du jour, de Pierre Perrault;
Il ne faut pas mourir pour ça, de Jean-Pierre Lefebvre;
Le viol d'une jeune fille douce, de Gilles Carle;
Kid Sentiment, de Jacques Godbout;
Entre la mer et l'eau douce, de Michel Brault.

1968
À l'heure où la démocratisation de l'enseignement est à l'ordre du jour, le Québec dénombre en 1968 plus de 150 avocates, 17 ingénieures, 7 architectes, 6 urbanistes, 2 psychanalystes... La relève féminine dans le secteur professionnel est cependant en progression.

1968
Fréquentation de l'Atelier Libre 848

Ginette ANFOUSSE, Jocelyne ARCHAMBAULT, Pierre AYOT, Tib BEAMENT, Fernand BERGERON, Lise BISSONNETTE, Gilles BOISVERT, Lucie BOURASSA, Gloria DEITCHER, Danielle DEMERS, René DEROUIN, Geneviève DESGAGNÉS, André DUFOUR, Chantal DUPONT, Michel FIORITO, Violaine GAUDREAULT, Nicole JULIEN, Claudette LALONDE, Francine LARIVÉE, Denis LEFEBVRE, Paul LUSSIER, Diane MOREAU, Murielle PARENT, Aloys PERREGAUX, Shirley RAPHAEL, Francine SIMONIN, Hannelore STORM, Serge TOUSIGNANT, Robert WOLFE.

1968
Sélection d'œuvres produites à l'Atelier Libre 848

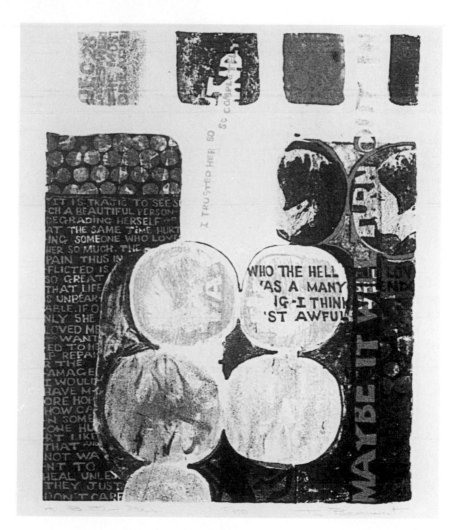

Tib BEAMENT
A Bitten Pill, 1968.
Lithographie de l'album
Pilulorum; 76 x 56 cm
(42)

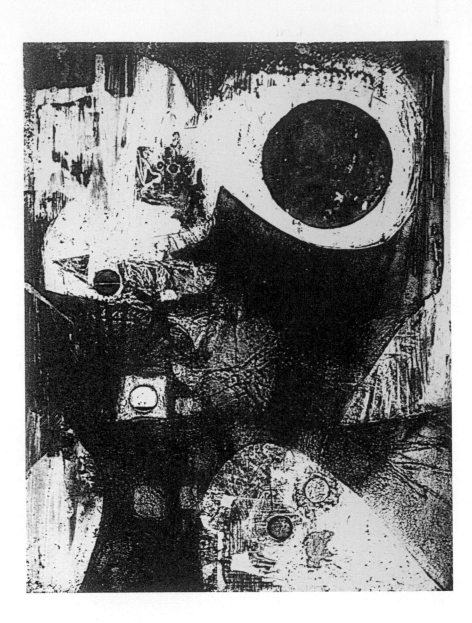

Lucie BOURASSA
Au lever et au coucher,
1968. Eau-forte de
l'album *Pilulorum;*
76 x 56 cm
(43)

1969
Au cœur de l'estampe

Après trois années d'existence l'*Atelier Libre 848* démontre qu'il a été mis sur pied pour demeurer à l'écoute des attentes de ses membres en répondant aux besoins de leur activité créatrice. Un peu mieux outillé qu'auparavant, on peut maintenant y développer des recherches de pointe dans le domaine de l'estampe. En conséquence, il devient possible d'accroître le nombre de ses adhérents et le volume des œuvres produites.

Atelier Libre 848
(44)

Grâce à l'adjonction d'équipements spécialisés permettant la réalisation de transferts photographiques, l'*Atelier Libre* s'associe au département d'arts plastiques de l'Université du Québec à Montréal dans le but de dispenser à une quinzaine d'étudiants une formation de base en sérigraphie photomécanique. L'expérience ne se renouvelle pas l'année suivante puisque l'UQAM se dote d'équipements similaires. Toutefois, les liens entre l'UQAM et l'*Atelier Libre 848* sont voués à s'accroître, notamment en raison du nombre significatif de finissants de l'école qui s'y joignent. L'atelier offre un support réel à une jeune relève tout en définissant les bases de ce qui est en train de devenir une tradition de la pratique de l'estampe.

Une fois les bases de production architecturées, le problème de la diffusion des œuvres fait à nouveau surface. La *Galerie de l'Atelier* a permis aux graveurs d'exposer leurs œuvres entre les murs de l'atelier, et il faut maintenant travailler à élargir l'auditoire en se confrontant aux idées et aux objets extérieurs. Il s'agit là d'une question de survivance visant à faire reconnaître l'œuvre multiple comme œuvre d'art à part entière. Car en toute vraisemblance, les graveurs de l'époque se sont épris d'une «façon de faire» plus que d'une philosophie visant à rendre

l'œuvre accessible. La démocratisation de l'œuvre d'art par le multiple (réduisant ainsi son coût de vente unitaire) n'est alors qu'une théorie abstraite. En effet, la situation du marché de l'art canadien ne peut être comparée au marché européen qui, lui, est en mesure de citer une longue tradition de grandes maisons d'édition. On pourrait dire que le concept propre au processus de fabrication de l'estampe a désormais pris le pas sur le caractère multiple de la technique. Car ce ne sont pas des peintres qui viennent transposer leur image en gravure, mais plutôt des artistes de tous les secteurs qui viennent apprendre à utiliser une technique pour ses particularités. L'édition à tirage limité offre à un public encore profane une marchandise «démocratisée»; pour ces artistes qui s'y adonnent elle n'est qu'un modèle d'expression à explorer.

Robert WOLFE travaillant en sérigraphie à l'Atelier Libre 848 (45)

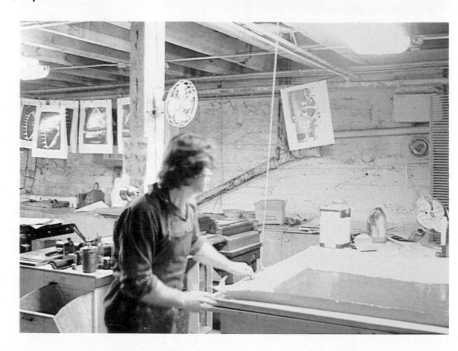

Janvier-février 1969
«1969 Annual Exhibition Sculpture»
Whitney Museum, New York

Cette exposition regroupe John ANNERSON, Alex HAY, Donald JUDD, Roy LICHTENSTEIN, Robert MORRIS, Dennis OPPENHEIM, Larry RIVERS, George SEGAL et Tom WESSELMAN. Organisé par Henry Ged, l'événement donne lieu à un catalogue d'exposition qui devient l'une des sources les plus importantes pour l'art américain : *New York Painting and Sculpture 1940-1970* (Dutton, 1969).

Janvier 1969
L'équipe de *La Barre du Jour* publie un document exceptionnel et indispensable intitulé *Les Automatistes* (nos 17 à 20)

Ce numéro spécial de 392 pages réunit des textes de Paul Émile BORDUAS, Claude Gauvreau, Marcel Fournier, Bernard Tesseydre, François Gagnon, Gilles Hénault, Paul-Marie Lapointe.

7 janvier-1er février 1969
Yves GAUCHER
Galerie Godard-Lefort,
Montréal

Depuis quelques temps Gaucher travaille au laboratoire électronique de l'Université McGill à des bandes magnétiques. Et si, jusqu'ici, il s'est intéressé à la production de sons électroniques, la voix humaine commence à l'intéresser comme domaine de ses recherches. Dans cet ordre d'idée, et cela paraît étrange, il définit ses dernières peintures comme «lyriques». Bien sûr, le mot est pris dans son sens le plus large

et ne fait pas référence à un style pictural. On le comprend lorsqu'on voit ces toiles. Elles forment un ensemble impressionnant, car elles sont d'une couleur unique, de gris, et les seules variations qui existent entre elles sont dans les tonalités, qui peuvent être de rose, de mauve, de bleu et ainsi de suite. Et sur les fonds monochromes, toujours les «signaux», qui sont de gris ou de blanc, ou d'une couleur intermédiaire (...)
[Normand THERIAULT, «Gaucher : prélude à une exposition», *La Presse,* 4 janvier 1969]

En 1969, Albert Millaire est nommé directeur artistique du Théâtre Populaire du Québec

22 janvier 1969
Ouverture de la Galerie Sherbrooke, rue Sherbrooke à Montréal

Dirigée par Henri Federer, la galerie expose l'art américain contemporain (op et pop) et des Canadiens comme Ian BAXTER (président de N.E. THING CO.), Ronald BLOORE, Greg CURNOE, Guido MOLINARI, Henry SAXE et Claude TOUSIGNANT.

15 février 1969
Durant une représentation de la pièce *Double Jeu* de Françoise Loranger à la Comédie-Canadienne de Montréal, cinq personnes font un «strip-tease» et égorgent des volatiles sur scène devant un public de plus de 600 personnes dans le but de bousculer les valeurs et les institutions culturelles québécoises

C'est dans la nuit du 15 au 16 février que, frémissant d'une bienfaisante exaltation, j'écris le présent texte. Samedi soir, l'auditoire nombreux de la Comédie-Canadienne a été témoin d'un geste collectif fulgurant, exemplaire, sublime, et j'ai le privilège d'avoir été parmi la foule qui a connu ce choc salutaire. Profitant de la possibilité d'improvisation offerte aux spectateurs par la pièce de Françoise Loranger, quelques jeunes gens émancipés et émancipateurs sont montés sur le plateau, se sont mis entièrement nus dans la plus altière noblesse et ont accompli un cérémonial majestueux. (...) Ce n'est qu'au moment du cérémonial où quelques volatiles furent mis à mort qu'une partie de l'auditoire s'est mise à protester.
[Glaude GAUVREAU. Cf. *Québec Underground*, tome 1, p. 385-386]

28 mars 1969
Manifestation «McGill français» à Montréal

Fondation à Montréal en 1969 du Grand Cirque Ordinaire par Paule Baillargeon, Jocelyn Bérubé, Raymond Cloutier, Suzanne Garceau, Claude Laroche, Gilbert Sicotte et Guy Thauvette

17 avril 1969
Dépôt du Rapport Rioux, par la Commission d'enquête sur l'enseignement des arts, au Conseil des ministres du gouvernement du Québec

En 1969, la population
mondiale atteint près de
quatre milliards d'individus

22 avril-1ᵉʳ juin 1969
«Voir Pellan»
*Musée d'art contemporain de
Montréal*

23 avril-18 mai 1969
Yves GAUCHER
Vancouver Art Gallery

Cette **exposition** itinérante importante (Vancouver, Edmonton et Londres) **rend compte des** intérêts musicaux et picturaux d'Yves GAUCHER. **La série de** lithographies «Transitions» ainsi que «Hommage à Webern» **sont** présentés au Canada et à Londres à la White Chapel Art Gallery.

27 avril 1969
Georges Pompidou devient
président de la France

Georges Pompidou
(46)

1ᵉʳ-14 mai 1969
Claude TOUSIGNANT
Galerie Sherbrooke, Montréal

Est présentée à cette occasion la nouvelle série de peintures ovales polychromes.

(...) L'innovation majeure et la nouveauté de l'actuelle exposition est constituée par ces tableaux qui «s'étirent» pour finalement devenir beaucoup plus rectangulaires que circulaires. Mais le mouvement centrifuge-centripète est ici conservé par une organisation ovale des bandes, celles-ci étant des segments de cercle qui se rencontrent et se repoussent sur une ligne médiane idéale (...) le spectateur étant complètement entouré par le tableau lorsqu'il se tient assez près de la toile.
[Normand THÉRIAULT, «Un cercle qui n'est plus rond», *La Presse,* 10 mai 1969]

Mai 1969
Serge LEMOYNE
«Événement 21 : Couvre-
pieds»
*École d'Architecture de
l'Université de Montréal*

3 juin-5 juillet 1969
«New York 13»
*Musée d'art contemporain de
Montréal*

1969
Abolition de toute publicité
concernant le tabagisme à la
radio et à la télévision
canadienne

4 juin-6 juillet 1969
N.E. THING CO.
Galerie nationale du Canada,
Ottawa

Été 1969
Festival de musique pop de
Woodstock, États-Unis

15 juillet-2 août 1969
Peter GNASS, Jean NOEL,
Serge TOUSIGNANT
Centre d'art du mont Orford

3 août-6 septembre 1969
Rober WOLFE et Michel
SAVOIE
Centre d'art du mont Orford

1er septembre 1969
Proclamation de la république
de Libye. Kadhafi devient
chef du gouvernement

3 septembre 1969
Début des négociations de
Paris au Viêt-nam. Mort de Hô
Chi Minh

En 1969, les astronautes
américains Armstrong et
Aldrin sont les premiers
hommes à marcher sur la
Lune

14 septembre-7 décembre
1969
Hans HARTUNG
*Musée d'art contemporain de
Montréal*

L'événement regroupe des peintures et des sculptures new-yorkaises de 1940 à 1969 de POLLOCK, JOHNS, RAUSCHENBERG, OLDENBURG, LICHTENSTEIN, ROSENQUIST, WARHOL, SEGAL, MORRIS, JUDD, FLAVIN et CORNELL.

23 septembre-23 novembre
1969
Claes OLDENBURG
Dessins
Museum of Modern Art, New
York

Inauguration en 1969 du
Centre national des Arts à
Ottawa. Le Théâtre du
Nouveau Monde inaugure le
Centre en y présentant
Lysistrata d'Aristophane dans
une adaptation de Michel
Tremblay. *Lysistrata* est par la
suite présentée à la salle
Port-Royal de la Place des
Arts de Montréal; en pleine
représentation, des
comédiens québécois
manifestent leur désaccord
face à l'adoption du Bill 63

15 octobre 1969
Aux États-Unis, 15 millions de
personnes descendent dans
la rue pour manifester contre
la guerre au Viêt-nam

18 octobre-1^{er} novembre
1969
Jacques HURTUBISE
Galerie Godard-Lefort,
Montréal

Jacques Hurtubise expose ses «néons» à la Galerie Godard-Lefort. Il prouve présentement que sa pièce présentée au Concours de la province signifiait une nouvelle orientation dans ses recherches.
«En 1967-1968, tous mes tableaux devenaient pour moi lumineux. Je n'utilisais que des couleurs pâles. En 1960, j'employais déjà de l'argent dans mes peintures; peut-être à la suite de Pollock. Puis, ce furent les verts, les jaunes, les roses et, pour les rendre plus lumineux, il m'aurait fallu employer le blanc. Si j'ai fait des néons, c'est parce que je ne pouvais pas avoir de la peinture électrique en pot !»
Il est en effet étrange de voir comment chez Hurtubise une transformation aussi importante au niveau des médiums n'a pas amené un nouvel univers formel.
«Je fais présentement des tableaux et il n'est pas dit que je ne reviendrai pas à des tableaux plus conventionnels. Mes néons ne sont pas pour moi des sculptures : ce sont des tableaux. J'aime le tableau parce que c'est le moyen le plus discret, le plus complet pour m'exprimer. Pour moi, faire un environnement serait faire un immense tableau qui écraserait le spectateur.
«Ainsi, je ne ferais pas un plancher en néon, tout simplement parce que le spectateur ne pourrait pas le voir. Je tiens à l'œuvre. Je tiens aussi à l'élément composition. Dans mon œuvre, a toujours dominé une expression qui soit d'abord plastique.»
Cependant, où Hurtubise se distingue des autres artistes qui utilisent d'une manière ou l'autre le hard-edge, c'est dans sa volonté de vouloir

conserver une forme expressionniste dans son œuvre. (...)
[Normand THERIAULT, «Hurtubise : *Je suis instinctif*», *La Presse,* 25 octobre 1969]

Bozarts constitue un document explorant le problème de l'écart entre l'art contemporain et le grand public, un plaidoyer en faveur de l'expression artistique individuelle.

Production du film *Bozarts* de Jacques Giraldeau (Office national du Film, Montréal, 1969, 16 mm couleur, 58 min)

En 1969, le Grand Cirque Ordinaire présente au Théâtre Populaire du Québec la création collective, *T'es pas tannée Jeanne d'Arc*

Parution en 1969 du livre de Germano Celant, *Arte povera,* publié aux éditions Marzzotta en Italie

Novembre 1969
Naissance de Média Gravures et Multiples

En novembre 1969, Lise BISSONNETTE met sur pied Média Gravures et Multiples avec l'objectif de diffuser et de promouvoir l'estampe et le multiple. Son implication à l'*Atelier Libre 848* en tant que graveure et au titre de collaboratrice à la gestion administrative de l'atelier l'a initiée aux problèmes de diffusion que connaît la gravure. BISSONNETTE prend en quelque sorte le rôle d'agent en regroupant Pierre AYOT, Fernand BERGERON, Gilles BOISVERT, René DEROUIN, Jean NOEL, Robert SAVOIE et Robert WOLFE qui, en majorité, travaillent déjà à l'*Atelier Libre*. Le projet revêt une forme publique lors de la location d'un espace de vente alors située au 2150 rue Bleury à Montréal. La première manifestation du groupe est sa présence en décembre 1969 au Salon des Métiers d'Art du Québec tenu au Palais du Commerce de Montréal. Avec la présence de Média, le Salon élargit l'éventail de ses exposants en faisant place pour la première fois à l'estampe.

(...) déjà certains artistes, conscients de cette absence morbifique de diffusion du fait artistique québécois, ont pris les devants.
Pierre Ayot, Fernand Bergeron, Gilles Boisvert, René Derouin, Jean Noël, Robert Savoie et Robert Wolfe ont pris le taureau par les cornes. Avec pour muse-secrétaire-relations publiques la jeune Lise Bissonnette, ils ont formé le groupe Média Gravures et Multiples. Média, comme le dit son manifeste programme, entend, pour enrayer la non-distribution et donc la non-consommation des œuvres graphiques, pour tenter de résoudre les problèmes de la diffusion actuelle, qui «relèvent surtout du fait consignation», travailler lui-même à la mise en marché de ses œuvres : en les diffusant dans des endroits de types différents, en recrutant une clientèle à tout niveau, en repensant et en établissant au besoin de nouvelles conditions de vente selon la nature des clients. Il s'agit d'une prise de conscience nette et précise du fait que l'art est commercial, dans le système où nous vivons, et que l'artiste professionnel, pour continuer à produire, doit vivre de son art. Rien n'a l'air plus simple, et pourtant rien n'est plus difficile à réaliser (...)
L'artiste devra donc organiser sa distribution s'il veut que ses œuvres deviennent présentes aux Québécois : la chose s'avère même rentable

et il peut ainsi cesser d'être à la merci d'un système de subventions.
Il ne s'agit cependant pas encore d'une véritable guérilla culturelle : c'est l'utilisation au maximum d'un système économique qui nous dit que le meilleur marché d'art en Amérique est présentement le Québec, par son potentiel d'achat, peu de Québécois possédant chez eux des œuvres d'art.
Aussi, on peut prévoir pour très bientôt d'autres groupes de vente, que les artistes contrôleront. Média est de ceux-là, où sept artistes se sont associés, sous la formule coopérative, pour organiser la diffusion de leurs œuvres et aussi assurer leurs revenus ! (...)
Il revient donc à l'artiste de décider que l'art n'est plus un problème de distribution, de diffusion, de public, de vente ou de «public relations», mais un de création. À lui de garantir ses arrières pour ne pas avoir toujours à attendre le printemps, où tombent du ciel les bourses bienfaisantes !
[*La Presse*, 4 avril 1970]

1969
Prix du Québec

Alain Grandbois (prix Athanase-David)

1969
Principales parutions
littéraires au Québec

L'Alphonaire, d'Hubert Aquin
Le Ciel de Québec, de Jacques Ferron
La Fille de Christophe Colomb, de Réjean Ducharme
Jimmy, de Jacques Poulin
Non monsieur, de Jovette Marchessault
Rimbaud, mon beau salaud, de Claude Jasmin
Les Voyageurs sacrés, de Marie-Claire Blais

1969
Fréquentation de l'Atelier
Libre 848

Pierre AYOT, Fernand BERGERON, Lise BISSONNETTE, Lucie BOURASSA, Helen CHARAP, Sabine DECELLES, Roland DEMURGER, René DEROUIN, André DUFOUR, Marc DUGAS, Chantal DUPONT, Michel FIORITO, Gérard GENTIL, Mike GOLDBERG, Denis LANGLOIS, Murielle PARENT, Aloys PERREGAUX, Shirley RAPHAEL, Henry SAXE, Hélène SKIRA, Francine SIMONIN, Hannelore STORM.

Diane MOREAU dans l'atelier de la rue Marie-Anne
(47)

1970
Média en transformation

Le premier objectif qui prévaut à la fondation du groupe Média s'intéresse à promouvoir la gravure et le multiple et ce serait fausser son esprit que de prétendre qu'il peut défendre une idéologie, une tendance ou un groupe précis. Média a en quelque sorte émané de l'*Atelier Libre 848*, surtout en raison de la présence de plusieurs membres de l'atelier. Mais ce noyau d'individus qui s'est lui-même doté de moyens pour diffuser ses œuvres ne s'est pas construit comme un cercle fermé aux nouveaux arrivants. À ce titre, nous verrons plus tard que le groupe connaîtra des transformations déterminantes.

Média oriente d'abord ses énergies vers une multiplication des points de diffusion. En plus d'être présent à diverses manifestations au cours de l'année 1970, par exemple, à la Fleet Gallery de Winnipeg en février, à la Tour de la Bourse de la Place Victoria à Montréal d'avril à mai au Centre culturel de Sherbrooke en septembre ou au Salon des Métiers d'Art de Montréal en décembre, Média travaille à l'organisation de différents points de chute dans des galeries montréalaises. En s'associant à ces galeries, Média veut ainsi élargir le réseau de diffusion des œuvres et du même coup, mieux faire connaître le multiple à un public qui devient de plus en plus nombreux. Mentionnons que durant les premières années d'existence du groupe, Média demeure intimement lié aux inquiétudes de diffusion que vivent les graveurs de l'*Atelier Libre* et que son rôle de pionnier dans un marché demeuré traditionnel est bientôt appelé à se modifier.

GRAFF une fois pour toute

Au printemps 1970, l'*Atelier Libre 848* change d'appellation pour dorénavant adopter le nom de *GRAFF, Centre de conception graphique*. Cette nouvelle désignation, née de discussions, emprunte ainsi une voie raccourcie, synthétisée, et veut préciser la vocation que va se donner l'atelier, plus tourné vers l'expérimentation et la recherche dans le domaine visuel. Un mot scindé à l'étymologie du terme graphique, tout aussi significatif en français qu'en anglais.

Les Beatles font accourir les foules et marquent les années 60 et 70 avec des chansons comme *Hey Jude, Revolution, Lady Madonna, Can't buy me love, Don't let me down, Rain, Here comes the sun*

Les Beatles : Ringo Star, Paul McCartney, George Harrison, John Lennon (48)

11 janvier-1^{er} février 1970
Robert WOLFE
Centre Saidye Bronfman, Montréal

Lors de cette exposition particulière, Robert WOLFE présente des toiles et estampes récentes où l'on trouve une figuration spécifiquement pop comme dans *Pas d'épitaphe pour la marquise* et *Boutonne-moi dans le dos*. Rompu à l'abstraction au cours des années 60, Robert WOLFE, tout en conservant de nombreux motifs non figuratifs, se permet au début des années 70, une utilisation d'éléments

iconographiques tirés du quotidien. Toutefois, ces détails figuratifs sont traités et composés sur la surface d'abord pour leur qualité plastique et colorée, et non pas pour «l'historia» qu'ils suscitent dans l'esprit du récepteur.

(...) Wolfe concentrates on the fine interplay of color and geometric design. It is particularly evident in his small, but very colorful, linographs. Hot pinks and bright blues, yellow and blacks are skillfully juxtaposed, creating an organized whole. The large paintings carry over the same theme: colors and shapes. Wolfe's style evokes a response to the geometric construction of his work.
[«Geometric paintings by Wolfe», *The Gazette,* 15 janvier 1970]

Robert WOLFE
On a marché sur la Lune,
1969. Acrylique sur masonite
(49)

1970
Aux États-Unis, Masters et Johnson publient
Human Sexual Inadequacy

13-28 janvier 1970
Gilles BOISVERT
Galerie Jolliet, Québec

Barbara HALL, Richard
SEWELL et Don HOLINAN,
fondent en 1970 *Open
Studio,* Queen Street
West, Toronto

Open Studio reprend le modèle «atelier libre» existant au Québec depuis déjà quelques années. Les buts et objectifs sont semblables, soit mettre à la disposition d'artistes des lieux, équipements et services pour la recherche et la production des diverses techniques de l'estampe.

Janvier 1970
Bill VAZAN
«Ligne transcanadienne»
*Musée d'art contemporain
de Montréal*

Bill VAZAN
*La ligne transca-
nadienne,* 1969-1971
(50)

22 janvier-15 février 1970
Serge TOUSIGNANT
«Duo-Reflex»
COZIC
«Jongle-Nouille»
*Musée d'art contemporain
de Montréal*

Serge TOUSIGNANT
Duo-Reflex, 1970.
**Installation-participation
(51)**

Allons-y. Pénétrons dans «Jongle-Nouille» puisque c'est un environnement pénétrable de près de 75 pieds de diagonale. Le spectateur se retrouve dans une véritable forêt de cylindres de plastique, des rouges et des blancs, suspendus à des fils. Multipliant les éléments suspendus dans un espace déterminé, Cozic modifie cet espace et crée l'image symbolique d'une forêt. Pour y circuler - alors qu'une fois dedans on en voit difficilement les limites - le spectateur doit se frayer un passage (donc nécessité de toucher) à travers ces centaines d'éléments, et y perd parfois de vue son voisin ou encore le retrouve dans un «détour». C'est presque la forêt rêvée et inoffensive de nos imaginaires d'enfants. Une bande sonore, collage de bruits concrets accompagne l'exposition. «Il m'importe, de dire Cozic, de faire

saisir que l'objet est un jeu où tous peuvent découvrir, grâce à des stimuli sensoriels les multiples possibilités de composition.»
On a tous en soi un petit Narcisse qui sommeille et combien de fois par jour ne passe-t-on pas devant une glace ou une vitre de magasin sans y jeter un regard... d'admiration. Mais vous est-il déjà arrivé de retrouver l'image réfléchie de votre corps avec les jambes ou la tête d'un autre. La chose est plus alarmante encore quand l'autre partie du corps est de sexe différent. C'est le jeu que nous propose Serge Tousignant avec Duo-Reflex. Trois miroirs placés à des hauteurs différentes renvoient à celui qui s'arrête devant une image sectionnée de son corps. (...) Tousignant explique que c'est par l'emploi de réflexion comme effet optique qu'il peut établir de nouveaux espaces où les formes, les volumes, les objets se modifient et se complètent par eux-mêmes : morceaux d'espace réfléchi bougeant dans l'espace environnant.
[André Luc BENOIT, «Du *Jongle-Nouille* de Cozic au *Duo-Reflex* de Tousignant», *Le Devoir,* 24 janvier 1970]

Fondation en 1970 de la galerie parallèle «A Space» à Toronto

Ouverture du Centre d'Essai de l'Université de Montréal (Gilbert David, Michel Demers), qui se distinguera, durant les années subséquentes, par la présentation de créations théâtrales d'avant-garde

10-31 mars 1970
Betty GOODWIN
Gravures
Galerie 1640, Montréal

C'est à la fin des années 60 que Betty GOODWIN (née en 1923) se manifeste pour la première fois sur la scène artistique montréalaise, par le biais de la gravure. Rétrospectivement, Alain Parent, directeur des expositions au Musée d'art contemporain de Montréal, décrit sa démarche lors de son exposition à la Galerie 1640 :

(...) Depuis 1969, les gravures, eaux-fortes et tailles-douces de Betty Goodwin, puis ses collages, ses gouaches et dessins, ont progressivement imposé leur marque. L'originalité et la richesse du propos de l'artiste, font de son apport l'un des plus importants que la scène artistique de Montréal ait pu offrir depuis les développements de l'abstraction chromatique au Québec dans les années 1970.
Nous connaissons peu l'œuvre de Betty Goodwin antérieure à 1969. Après avoir maîtrisé toutes les techniques de la gravure, et surtout de l'eau-forte, après ce que l'on pourrait appeler une longue période de latence, l'artiste eut la révélation, presque accidentelle, du sens de son œuvre. (...) Tel un signe prémonitoire, c'est en 1963, soit dans un moment que nous situons comparativement comme latent dans l'évolution de l'œuvre, que nous trouvons un monotype riche de toutes les possibilités développées seulement à partir de 1969. Notons qu'il s'agit techniquement d'un procédé de report, dans lequel le travail «primaire» ne sert que de support au résultat «secondaire», comme dans la gravure. Nous pourrons suivre cette distance entre un acte premier (par exemple le choix d'un objet particulier), puis son traitement (passage de l'objet sous une presse, pliage, griffonnage, plâtrage, peinture, etc.). Au lieu de représenter l'objet, c'est-à-dire de représenter, par la gravure, ou le dessin, tel objet choisi (par exemple un

gilet), elle s'en sert comme support, donc comme moyen d'expression d'un but particulier, ou d'un aspect particulier de la représentation de l'objet qui a servi de support en combinant le plus souvent plusieurs techniques. (...)
[Alain PARENT, *Betty Goodwin*, catalogue d'exposition, Musée d'art contemporain de Montréal, 1976]

13 mars-9 avril 1970
Robert WOLFE
Galerie l'Apogée, Saint-Sauveur

17 mars-4 avril 1970
Jacques HURTUBISE
Galerie Jolliet, Québec

Fondation en 1970 de la troupe de théâtre La Quenouille Bleue (Pierre Huet, Michel Rivard)

8 avril-8 mai 1970
AYOT, GRAVEL, WOLFE
Galerie du Centre culturel de Joliette

15-30 avril 1970
Claude TOUSIGNANT
Galerie Jolliet, Québec

29 avril 1970
Élections générales au Québec. Victoire du Parti Libéral. À 36 ans, Robert Bourassa devient premier ministre

**Robert Bourassa
(52)**

2-20 mai 1970
GRAFF à la Galerie des nouveaux grands magasins, Lausanne, Suisse

Loin de rompre avec sa vocation première ou avec les antécédants de l'*Atelier Libre 848*, **GRAFF** réaffirme son dynamisme en participant à une exposition d'envergure à Lausanne en Suisse. Les premières démarches entreprises par Francine SIMONIN (artiste d'origine suisse, elle se joint à GRAFF à partir de 1969 grâce à une aide du Conseil des Arts du Canada) et Pierre AYOT, débutent vers la fin de l'année 1969. Leurs efforts conjugués permettent à treize graveurs canadiens de présenter leurs œuvres à la Galerie des nouveaux grands magasins à Lausanne du 2 au 20 mai 1970. Suite à cette présentation, de nouveaux contacts permettent la programmation d'un échange d'expositions avec la Galerie Impact, à Lausanne. Dix artistes suisses viendront en mars 1971 exposer leur travail à la Galerie de l'Étable du Musée des beaux-arts de Montréal.

**L'exposition GRAFF à
Lausanne
(53)**

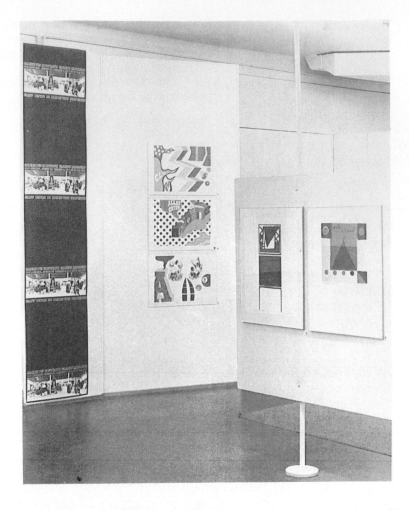

**Pierre AYOT
Affiche pour la Galerie
des nouveaux grands
magasins de Lausanne,
101 x 71 cm
(54)**

(...) Robert Savoie, Lise Bissonnette, Serge Tousignant, Hannelore Storm, Shirley Raphaël, René Derouin, Gilles Boisvert, Lucie Bourassa, Robert Wolfe, Fernand Bergeron, Pierre Ayot et Charles Pachter et une artiste suisse déjà fort connue : Francine Simonin.
Cette exposition est passionnante de par la diversité des tempéraments qui y sont représentés. Contrairement à une exposition de gravures où toute œuvre est aboutie, on se trouve ici devant un choix très important d'études graphiques, d'étapes en quelque sorte, qui jalonnent la vie de ce groupe de conception. Recherches dans les techniques, recherches dans les formes et le relief, telles sont les raisons qui font de cette exposition un centre extrêmement vivant.
Si l'internationalisation inhérente à notre époque, où tout se transmet si vite, fait qu'on ne trouve finalement pas de différences sensibles entre ces artistes d'outre-Atlantique et les nôtres, on se plaît à relever cependant, chez chacun d'eux, beaucoup de personnalité et d'originalité.
[B.-P. CRUCHET, «La jeune gravure canadienne», *La Gazette*, Lausanne (Suisse), 1970]

(...) Thirteen of the Graff artists recently exhibited in Lausanne, Switzerland, at the Galerie des nouveaux grands magasins, and Miss Raphael, who was one of them, reports that it was a great success.
So did Swiss critics. "Research into techniques, research into forms of relief are some of the reasons that this exhibition is extremely alive," said critic B.P. Cruchet.

Participating artists from Graff included Charles Pachter, René Derouin, Lise Bissonnette, Hannelore Storm, Robert Savoie, Serge Tousignant, Gilles Boisvert, Pierre Ayot, Lucie Bourassa, Robert Wolfe and Fernand Bergeron besides Miss Raphael.

Francine Simonin, who is well known in Switzerland, showed her work too, which means that she must have worked with the Graff artists in Canada.

"Internationalism is inherent to our age," says Lausanne critic B.P. Cruchet at the end of his piece on the Graff exhibit there. "Ideas travel quickly, it is hard to distinguish exact differences between artists working here and those abroad."

The artists of Graff would like to become even more international. They want to participate in exhibitions of stature around the world and compete with the world's best.

They feel that by getting into the international stream they will avoid "provincialism."

"By exposing oneself to the world one can be stimulated to realize a higher potential," says Shirley, "by seeing what is going on around the world one can develop."

In the meantime the Graff workshop at "848" - as many members still call it, offers a home-base with a chance to use presses, silk screens and much of the expensive equipment individual artist find hard to set up in their own studios. (...)

[Irene HEYWOOD, «Montreal graphic artists show work in Switzerland», *The Gazette,* 1er octobre 1970]

L'exposition GRAFF à Lausanne (55)

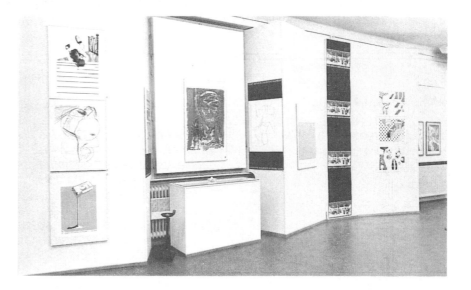

Pierre AYOT et Robert WOLFE sont délégués par les exposants québécois pour les représenter lors de l'ouverture de cet événement. Ils profitent de leur séjour en Europe pour visiter des ateliers de gravure en Suisse, en France et en Angleterre; démarche de découverte et de comparaison qui leur montre que l'estampe québécoise connaît, dès 1970, ses premières heures de gloire.

Mai 1970
Gilles BOISVERT
«PFFF..PAF»
Musée d'art contemporain de Montréal

Robert WOLFE réalise en 1970 une murale pour l'édifice de la Sûreté provinciale à Montréal

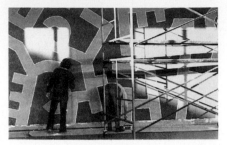

**Robert WOLFE
Murale de la Sûreté
provinciale, rue
Parthenais à Montréal,
1970-1971. Acrylique
marouflée sur toile;
12,6 x 4,2 m. Photo :
Diane Gervais
(57)**

**Robert WOLFE
(56)**

D'une superficie de 46 x 96 pieds, la murale est réalisée à l'acrylique sur toile marouflée et présente une série de signes graphiques se découpant sur le fond.

Trente-quatre artistes sont sélectionnés. COZIC, Claude TOUSIGNANT et Serge TOUSIGNANT sont au nombre des participants.

«Panorama de la sculpture québécoise, 1945-1970»
23 juin-6 septembre 1970
Musée d'art contemporain de Montréal
27 octobre 1970-4 janvier 1971
Musée Rodin, Paris

2 août-27 septembre 1970
«Sensory Perception»
Art Gallery of Ontario, Toronto

(...) Sound sculptures, tactile floors, experiences involving our senses of smell, rocking and crawling - tactile ceilings - a special selection of tactile sculptures inviting our fingers to explore the sensuous forms - the display units of intriguing objects where we are invited to use our hands in relating to the adventure of 3-dimensional concepts, present a variety of surfaces, shapes and textures - all these offer a minimum of at least two hours involvement if we wish. (...) In addition to a collection of specially designed objects by artists and designers for tactile handling and exploration, the public is invited to participate by personal action. (...)
[Anita AARONS, «Tactile sculpture and the various environments», *Sensory Perceptions*, catalogue d'exposition, Art Gallery of Ontario, Toronto, 1970]

Mentionnons la participation de COZIC à cette exposition importante qui fait une tournée à travers le Canada, en 1970.

5 octobre 1970
Enlèvement de James Richard Cross, attaché commercial britannique à Montréal, par le FLQ. Début de la «crise d'octobre»

À Montréal en 1970, se tient
au Gesù «La Nuit de la
poésie» qui réunit un grand
nombre de poètes
québécois dont Gilbert
Langevin, Gaston Miron,
Paul Chamberland et Denis
Vanier. Les participants, y
font une lecture de leurs
plus récents textes

10 octobre 1970
Le FLQ enlève le ministre
du Travail et de l'Immigration
Pierre Laporte à sa propriété
de Saint-Lambert, vingt
minutes après la conférence
de presse où le ministre de
la Justice, Jérôme
Choquette, avait refusé les
conditions des ravisseurs
de James Richard Cross

10-29 octobre 1970
Jacques HURTUBISE
Carmen Lamanna Gallery,
Toronto

16 octobre 1970
Le gouvernement fédéral
proclame la Loi des mesures
de guerre; début des
arrestations de gens
soupçonnés de sympathie
envers le FLQ

17 octobre 1970
Découverte à Saint-Hubert,
près de la base militaire, du
corps de Pierre Laporte
mort par strangulation

24 octobre 1970
Salvador Allende est élu
président du Chili

31 octobre 1970
Lancement de l'album *Les
Plottes*
Galerie de l'Atelier, Montréal

La vogue des éditions d'albums de gravure trouve de nombreux
adeptes et c'est dans cette foulée que Marc DUGAS et Jacques Fortier
lancent le 31 octobre 1970 l'album *Les Plottes*. Cet album de vingt
exemplaires édité à l'atelier **GRAFF** réunit dix sérigraphies de DUGAS
illustrant cinq récits de Fortier. Au contenu parfois ironique, l'album
explore une certaine mythologie de la sexualité en même temps que les
stéréotypes ancrés dans la culture populaire. **GRAFF** est déjà réputé
pour ses vernissages très animés : ainsi, lors du lancement de l'album

Les Plottes, le visiteur est accueilli par trois personnages féminins à l'allure très évocatrice. Ces rendez-vous très courus transforment **GRAFF** en une sorte de grand bar, volubile et ennivrant.

Photographie produite pour le lancement de l'album *Les plottes* **(58)**

(...) Le climat sera tout autre avec «Les Plottes». Cette édition de gravures de Marc Dugas reprend, accompagnée d'un texte de Jacques Fortier, une imagerie et un climat inspirés de l'aventure américaine. Si l'artiste utilise des photographies, il ne va jamais jusqu'à la pornographie de la dernière extrémité. Le choix des photos dénonce plutôt un sensualisme fabriqué pour consommation dans le grand public.
Cette dénonciation se fait surtout par le texte et l'utilisation du médium gravure. Au niveau traitement, le graveur s'est surtout attaché à rendre fidèlement le sujet choisi. Il demeure cependant qu'après l'explosion d'érotisme que nous connaissons maintenant, qui va jusqu'à «Jours tranquilles à Clichy», «Les plottes» sont des œuvres fort douces : leur grande valeur est dans la franchise de l'affirmation plastique, qui ne se déguise sous aucun prétexte (...)
[Normand THÉRIAULT, «Sexe et liberté», *La Presse,* 24 octobre 1970]

3 décembre 1970
Libération de James Richard Cross. Les ravisseurs obtiennent des sauf-conduits pour Cuba

Décembre 1970-janvier
1971
Carl ANDRE
*Galerie nationale du
Canada*, Ottawa

28 décembre 1970
Arrestation des felquistes
Paul Rose, Jacques Rose et
Francis Simard à Saint-Luc,
dans la maison de Michel
Viger

Automne-hiver 1970
Média Gravures et Multiples
Projet «Pack-sack»

Prototype du projet
Pack-sack
(59)

Les derniers mois de 1970 représentent un tournant difficile dans l'histoire de Média. Après une première année d'existence, les membres du groupe de diffusion se trouvent devant un bilan financier déficitaire. Média a d'autres ressources, celles-là même qui ont motivé sa création : la détermination collective.

Le groupe vient de quitter son premier âge pour ne plus y revenir et il va survivre aux exigences d'un marché sclérosé en formulant une demande de bourse fort originale à l'intention du Conseil des Arts du Canada. Cette demande d'aide va prendre la forme d'un album d'édition «Pack-sack», projet qui fait boule de neige au sein du groupe.

(...) J'étais déjà très près du groupe Média dès sa fondation, mais ce n'est qu'à la fin de l'année 1970, début 1971 que je me joindrai au collectif sur l'invitation de Pierre Ayot et de Jean Noël. Je n'étais pas graveur au sens strict du terme, mais comme le multiple était devenu pour moi une ouverture en même temps qu'un prolongement de ma recherche, j'ai facilement pu adhérer aux objectifs du groupe Média Gravures et Multiples. Le projet «Pack-sack» fut en quelque sorte ma première implication à Média. Cette réalisation représentait pour nous une volonté de redéfinir l'intervention artistique hors des lieux traditionnels d'exposition. Il ne s'agissait pas de transformer les œuvres pour qu'elles répondent à cet objectif, mais de leur conserver leur caractère individuel même englobé dans un grand ensemble. «Pack-sack» se voulait à la fois un environnement en même temps qu'une performance (...)
[Entrevue, Yvon COZIC, mars 1985]

Pack-sack, vue partielle
(60)

De par son rayonnement **GRAFF** intéresse un public de plus en plus grand autant pour l'originalité de fonctionnement qu'adopte l'atelier que pour la qualité des œuvres qui y sont produites.

The expensive and bulky equipment requisite to printmaking often imposes a frustrating burden on the graphic artist. Many artists do not become involved in graphics simply because of such extraneous difficulties.
In view of theses problems Pierre Ayot organized, a few years ago, an open studio where artists could work for a minimal fee. Since then the studio has flourished, accommodating at different times such artists as Serge Tousignant, Henry Saxe, Lise Bissonnette and Robert Wolfe.
There is small display area in front of the studio (...) There are the very refined lithographs of Tib Beament. René Derouin's mysterious mechanical landscapes are sometimes notable. Nancy Petry's work is often very successful, although her most recent simplifications have not yet discovered themselves. The few works I have seen by Carl Daoust suggest a rather potent involvement.
Some lithographic work by Hannelore Storm is particularly fine. Her motorcycle series is intense and very striking, the fruit of a powerful and genuine involvement. I am not certain that her more recent Skin series derives from wells as authentic or as deep. At any rate, it has not yet crystalized, found its true shape.
Pierre Ayot's work continues to be very successful, very striking, and often very very amusing (...)
[Tom DEAN, «Graff's artists' work fine, striking», *Montreal Star,* 3 juin 1970]

1970
Prix du Québec

Gabrielle Roy (prix Athanase-David)

1970
Principales parutions
littéraires au Québec

Le Centre blanc et *Suite logique,* de Nicole Brossard
L'Homme rapaillé, de Gaston Miron (prix des Études françaises)
Kamouraska, d'Anne Hébert (porté à l'écran en 1972 par Claude Jutra)
Réflexions d'un dramaturge débutant, de Claude Gauvreau

**La romancière et poète
Anne Hébert
(61)**

1970
Fréquentation de l'atelier
GRAFF

Pierre AYOT, Lucie BOURASSA, Marielle BRONSKILL, Michelle COURNOYER, Mireille DANSEREAU, Carl DAOUST, Roland DEMURGER, Marc DUGAS, Chantal DUPONT, Gérard GENTIL, Diane GERVAIS, Deborah HART, Ingeborg HISCOX, Yvan LAFONTAINE, Lucie LAPORTE, Nancy PETRY, Shirley RAPHAEL, Ginette SAUVÉ, Robert SAVOIE, Francine SIMONIN, Hannelore STORM, Pierre THIBODEAU, Robert WOLFE.

1970
Sélection d'œuvres
produites à l'atelier GRAFF

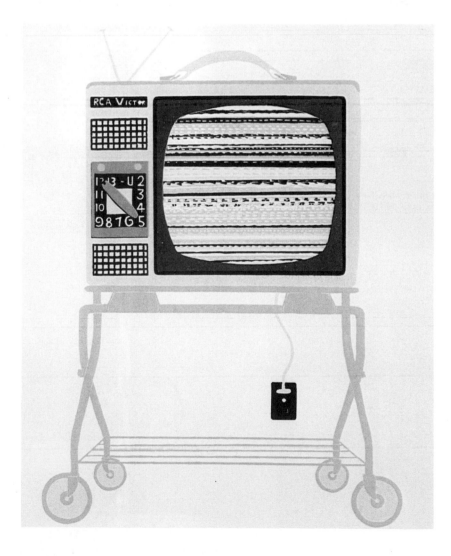

**Michel LECLAIR
L'op in the pop, 1970.
Linogravure; 76 x 51 cm
(62)**

Francine SIMONIN
Plexus IV, 1970. Pointe
sèche
(63)

1971
Renaissance de Média

«Pack-sack» a été le projet initiateur d'une renaissance du groupe Média en lui permettant d'obtenir un soutien financier et en lui assurant ainsi une continuité pour l'avenir. Ce n'est qu'après quelques rencontres que le concept du projet prend une forme définitive. «Pack-sack», comme son nom l'indique, se veut un contenant de transport, de voyage, un havresac pouvant véhiculer une idée de liberté, un peu à l'image d'une aventure de camping. L'idée du contenant dans lequel on a réuni des œuvres multiples de toutes formes devient le prototype du projet «Pack-sack» qui sera acheminé en personne par quelques membres du groupe Média au bureau de madame Suzanne Rivard dans les locaux du Conseil des Arts du Canada à Ottawa. C'est là que l'immense sac à dos est déballé pour la première fois dans des conditions plutôt impromptues. La réaction des employés du Conseil en est d'abord une de surprise, mais une fois le projet déballé et mis en place, c'est avec enthousiasme que le Conseil accepte de s'impliquer dans l'entreprise en accordant à Média des subsides qui vont lui donner un nouveau souffle.

L'entrée du projet *Pack-sack* dans les locaux du Conseil des Arts du Canada
(64)

Huit artistes sont impliqués durant les sept mois que dure la préparation de «Pack-sack» : Pierre AYOT, Fernand BERGERON, Lise BISSONNETTE, Gilles BOISVERT, Yvon COZIC, Jean NOEL, Francine SIMONIN et Robert WOLFE. *Média*, pour sa part, se charge de la circulation du projet qui s'échelonnera de 1971 à 1973, dans une vingtaine de centres.

«Pack-sack», de sa conception à sa présentation, est en soi un événement collectif. Chaque vernissage est l'occasion de solliciter la participation du public et cet appel se transforme souvent en une grande fête, sorte de kermesse qui est l'objet d'un film tourné à l'occasion de la présentation de «Pack-sack» au Chalet de la Montagne sur le mont Royal à Montréal.

Présentation du projet
Pack-sack
(65, 66, 67, 68)

(...) Pack-sack avait pour point de départ le thème du camping, la vie en plein air et, bien sûr, cette dimension de surprise qui en ferait une œuvre de participation collective autant de la part du public que de la part des artistes. Dans une énorme boîte rouge, on plaça un énorme sac à dos qui contenait une espèce de catalogue des possibilités de chacun des membres du groupe. Lorsque la bande à Média arrivait sans crier gare dans une ville quelconque de la province et s'installait avec pack-sack dans un lieu public, c'était le début de la fête. J'ai vu le film qui témoigne d'une telle expérience au chalet de la montagne, une journée d'hiver. Le groupe arrive sans s'annoncer au grand étonnement des gens. Il ouvre pack-sack, les enfants curieux s'avancent; les parents craintifs les retiennent. À l'aide d'escabeaux, on fixe des cordes multicolores partout auxquelles on suspend des gonflables, des bonshommes, des fanions, etc. Les enfants assemblent des éléments de plastique, ils courent, ils dansent, ils gonflent des ballons, Une véritable atmosphère de carnaval règne. La réalisation du film est, en quelque sorte, la continuité du projet. Issu des tendances du happening, pack-sack fut une sorte d'appel à la fête et à la joie (...)
[Gilles TOUPIN, «L'enfance bienheureuse de Média», *La Presse*, 6 janvier 1973]

Expositions de «Pack-sack» par le groupe Média

1971
Septembre : *Galerie Pascal* à Toronto
Octobre : *Fleet Gallery*, Winnipeg; *Galerie Impact*, Lausanne (Suisse)
Novembre : *Galerie Katakombe*, Bâle (Suisse); *Galerie Média*, Montréal
1972
Janvier : *Centre culturel canadien*, Paris
Février : *Centre d'art*, Pointe Lebel
Mars : *Lac des Castors*, Montréal
Avril : *Radio-Canada*, Montréal; *Théâtre du Cuivre*, Rouyn; *Musée Rothman's*, Stratford
Juillet : *Galerie de l'Université de Sherbrooke*

De novembre 1972 à mai 1973 : Tournée de dix centres culturels québécois, organisée par la Fédération des Centres culturels du Québec.

Ouverture du Vidéographe en 1971, rue Saint-Denis à Montréal

17 janvier 1971 Décès d'Albert DUMOUCHEL

Albert DUMOUCHEL
Autoportrait, **1968.**
Dessin
(69)

Lundi matin, le 18 janvier, jour de la rentrée, à l'Université du Québec à Montréal, la famille des arts apprenait avec stupeur la mort d'Albert Dumouchel alors qu'il devait revenir au travail en tant qu'artiste résidant, après une grave opération et une dure convalescence de plusieurs mois et alors aussi que doit sortir des Presses de l'Université du Québec la monographie que Guy Robert a consacrée à celui qui fut l'un des plus éminents artistes canadiens de la génération des plus de cinquante ans.
[Jacques de TONNANCOUR, «Un maître à faire et à penser», *Modulex*, Université du Québec à Montréal, 26 janvier 1971, p. 7]

Ouverture en 1971 de la galerie Espace, galerie de l'Association des sculpteurs québécois, au 1237 de la rue Sanguinet à Montréal

23 janvier 1971
L'Américain Charles Manson et trois jeunes femmes sont trouvés coupables de l'assassinat de l'actrice Sharon Tate et de trois autres personnes en août 1969

Fondation en 1971 à Montréal de la compagnie de théâtre L'Eskabel par Jacques Crête

Février 1971
Fondation du Saint Michael's Print Shop, à la Memorial University de Saint-Jean (Terre-Neuve)

13 mars 1971
Dans une lettre adressée au ministre de la Justice, le protecteur du citoyen, Louis Marceau, critique sévèrement la conduite des forces policières pendant la crise d'octobre 1970. Le même jour, le ministre Jérôme Choquette annonce que le Gouvernement indemnisera les victimes innocentes de l'application de la Loi des mesures de guerre

Nomination d'Henri Barras à
la direction du Musée d'art
contemporain de Montréal

3 mars-18 avril 1971
«Borduas et les
automatistes»
*Musée d'art contemporain
de Montréal*

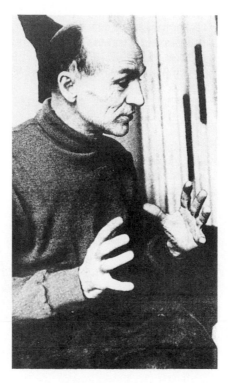

Paul Émile BORDUAS
(70)

L'exposition est aussi présentée à Paris aux Galeries Nationales du
Grand Palais de juin à septembre 1971. Un catalogue est publié, avec
un texte de Bernard Tesseydre.

17 mars-16 avril 1971
La Galerie Impact de
Lausanne expose à la
*Galerie de l'Étable du
Musée des beaux-arts de
Montréal*

On se souviendra de l'exposition de treize graveurs canadiens à la
Galerie des nouveaux grands magasins à Lausanne au mois de mai de
l'année dernière. Suite à cette présentation, dix artistes suisses
viennent présenter leur travail à la Galerie de l'Étable du Musée des
beaux-arts de Montréal du 17 mars au 16 avril 1971. Normand Thériault
dans un article fort controversé nous présente une comparaison entre
l'art d'ici et celui qui se fait en Suisse.

*(...) Comme l'exposition nous le montre, les artistes d'Impact œuvrent
fort différemment des nôtres. Chez tous, du moins dans les œuvres
actuellement exposées à l'Étable, on remarque comment les œuvres
sont beaucoup moins violentes que les œuvres d'artistes québécois et
qu'un souci d'équilibre, de mesure, marque continuellement le travail de
l'artiste. En fait, le tableau ou la gravure, ou la sculpture, est beaucoup
plus un produit fini, qui recherche une définition à un niveau plastique
d'abord, qu'un instant de création. Les œuvres sont alors calmes,
pondérées, et on voit que l'artiste juge encore efficace une action qui
soit d'abord faite à partir d'objets, par des artistes qui croient que
l'œuvre, limitée dans l'espace, suffit pour signifier. Ce sont là des
critères que l'on retrouve de moins en moins ici et une orientation qui
perd beaucoup en actualité : il faut rappeler les divergences entre les
deux milieux culturels (...)*
[Normand THERIAULT, «Les Suisses arrivent», *La Presse,* 27 mars
1971]

Encore cette année, l'aide renouvelée du Conseil des Arts du Canada permet à **GRAFF** de poursuivre ses activités habituelles. Le travail est concentré sur les ateliers alors qu'une trentaine de graveurs bénéficient des services et équipements; ce nombre de participants va doubler trois années plus tard. Parmi les nouveaux membres on note les noms de plusieurs artistes qui laisseront, à différents niveaux, des marques profondes dans l'histoire future de l'atelier : Carl DAOUST, Madeleine FORCIER, Michel LECLAIR, Serge TOUSIGNANT, Josette TRÉPANIER, Bé VAN DER HEIDE...

Quelques membres de GRAFF à l'époque des rassemblements sur la rue Marie-Anne (71)

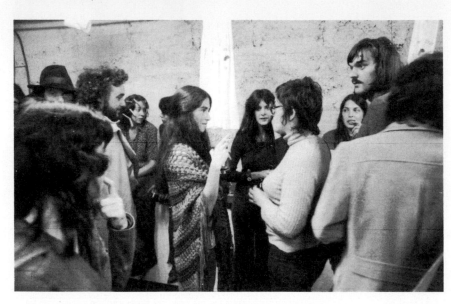

19 mars-18 avril 1971
«1971 Seattle Print International»
(Northwest Printmakers 42nd Annual Exhibition)
Seattle Art Museum Pavillon

Pierre AYOT participe à cette exposition : il y gagne un prix avec la sérigraphie *Sleeping Bag*.

Fondation à Montréal en 1971 de la compagnie de théâtre de marionnettes géantes, le Théâtre Sans Fil

Le Théâtre du Nouveau Monde s'installe dans l'ex-Comédie-Canadienne, rue Sainte-Catherine à Montréal

Inauguration en avril 1971 du Centre culturel canadien à Paris, au 5 de la rue de Constantine. Le premier directeur est Guy Viau; et le directeur de l'animation culturelle est Guy Plamondon

Avril 1971
«Nouvelle sculpture de
Montréal»
Centre Saidye Bronfman,
Montréal

9 avril-9 mai 1971
Frank STELLA
Art Gallery of Ontario,
Toronto

17 avril 1971
Le Bangladesh accède à
l'indépendance

Mimo PALADINO
Première exposition
personnelle de l'artiste à
l'Office de Tourisme de
Bénévent en Italie. Il y
présente des collages et
des toiles

29 avril 1971
Robert Bourassa annonce
devant une assemblée de
7 000 libéraux, son «projet du
siècle» : le développement
hydro-électrique de la Baie
James. Bourassa prévoit
que le projet coûtera 6
milliards alors qu'il coûtera
en définitive plus de 15
milliards

1971
Fondation des Éditions
Formart

Création en 1971 à Montréal
de la pièce *À toi, pour
toujours, ta Marie-Lou* de
Michel Tremblay, dans une
mise en scène d'André
Brassard au Théâtre de
Quat'Sous

L'Amérique se passionne
en 1971 pour les «lits d'eau»

L'exposition regroupe Yvon COZIC, Jean-Marie DELAVALLE, Andrew DUTKEWYCH, Betty GOODWIN, Henry SAXE, Gunter NOLTE, Mark PRENT, etc.

La série «Initiation aux métiers d'art», sous la direction de René DEROUIN, comprend un jeu de diapositives et des textes expliquant les diverses techniques. Les artistes impliqués sont Pierre AYOT, René DEROUIN, Albert DUMOUCHEL, Pierre OUVRARD et Robert WOLFE. Hélène Ouvrard et Louise Letocha signent les textes alors que Vallée, Beaudin et Norbert Inc. prennent en charge l'aspect photographique du projet.

1^{er} mai-13 juin 1971
Andy WARHOL
Whitney Museum, New York

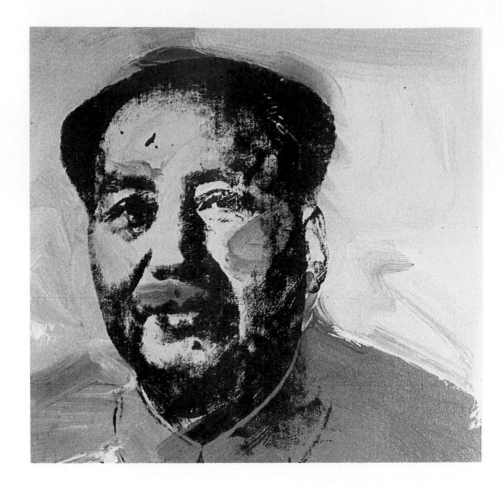

Le *Mao* d'Andy WARHOL
(détail)
(72)

8 mai 1971
Les chefs syndicaux Marcel
Pepin, Louis Laberge et
Yvon Charbonneau sont
condamnés à un an de
prison à la suite d'une
accusation d'outrage au
tribunal pour avoir incité les
travailleurs à passer outre à
certaines injonctions des
tribunaux

14-16 juin 1971
Conférence fédérale-
provinciale sur la
Constitution canadienne à
Victoria. Le gouvernement
du Canada refuse d'accorder
au Québec la primauté
législative en matière sociale.
Le 23 juin, devant les
pressions nationalistes du
Québec, Bourassa refuse la
Charte constitutionnelle
rédigée à Victoria

Guy Lafleur est le premier
choix au repêchage de 1971
du club de hockey des
Canadiens. Il sera qualifié
pendant quelques années
de meilleur joueur de hockey
au monde

30 juin 1971
Trois astronautes
soviétiques meurent
pendant leur retour vers la
terre, après un voyage
record en orbite

15 août 1971
Le gouvernement du
Québec concède à ITT
(International Telephone and
Telegraph) une forêt sur la
Côte-Nord d'une superficie
égale à quatre fois celle de la
Belgique

Automne 1971
Média devient la première
galerie parallèle à Montréal,
soit une galerie entièrement
gérée par des artistes, sans
but lucratif et subventionnée

 Au cours de l'été, Pierre AYOT réalise à l'atelier les maquettes
devant servir à l'affiche pour le lancement de «Pack-sack» à Montréal
chez Média. On utilise aussi les locaux de **GRAFF** pour visualiser l'effet
d'ensemble du projet maintenant finalisé. L'aide gouvernementale que
vient de recevoir le groupe Média lui permet de louer un nouveau local,
plus apte à la présentation d'expositions. La nouvelle galerie Média
ouvre ses portes en novembre avec le lancement de «Pack-sack».
Maintenant située au 176 ouest de la rue Sherbrooke, Média devient
ainsi la première galerie à vocation «parallèle» à être fondée au Québec.
Née pour la diffusion de la gravure et du multiple, Média va
graduellement diversifier son activité en s'impliquant davantage dans
des projets de types expérimentaux. Ces changements impriment au
groupe l'image d'un collectif d'artistes réunis pour travailler à la défense
et à la promotion de productions marginales.

Septembre 1971
Exposition commémorant les
vingt ans de la galerie
Godard-Lefort

*La galerie Godard-Lefort célèbre cette année son vingtième
anniversaire. Établie en 1951 à Montréal, sous le nom de galerie Agnès-
Lefort, cette galerie joua un rôle prépondérant dans l'encouragement*

porté aux artistes canadiens contemporains. Depuis 1961, Madame Mira Godard assume la direction de la galerie (...)
[Françoise LE GRIS, «Une galerie qui tient 20 ans, c'est un phénomène», *La Presse,* 19 septembre 1971]

24 septembre-1er novembre 1971
Septième Biennale de Paris
Parc Floral de Paris

Yvon COZIC, Jean-Marie DELAVALLE et Gar SMITH représentent le Canada à la Biennale de 1971. Ces trois artistes exposent au même moment au Centre culturel canadien à Paris, sous le titre «Canada 4+3» avec Claude BREEZE, Brian FISHER, John HALL et Ron MARTIN.

«La section Intervention, *m'ont-ils déclaré, regroupe tous les artistes qui échappent à la notion d'hyperréalisme ou d'art conceptuel, sculpture ou peinture, mais qui tourne autour du Land Art. En fait* Intervention *est un mot très vague qui avait été décidé lorsque nous étions sept et où l'on pensait à un art à incidence architecturale ou politique. Maintenant l'intervention comprend des réalisations éphémères faites à l'intérieur*

COZIC
Corde à linge, 1971.
Intervention dans la nature sous l'égide de la Société protectrice du noble végétal. Objet dégradable, nylon, poulie, épingle à linge, papier de soie
(74)

ou à l'extérieur de la Biennale, des happenings ou des films d'artistes, non pas conçus comme films, mais comme tableaux au même titre qu'une peinture, d'autant plus que dans la situation actuelle de l'art on ne peut pas tout déterminer absolument; cependant nous sommes allés, dans notre choix, vers ceux qui recherchent plutôt un contact direct avec le public; ainsi y a-t-il des performances d'artistes venus des arts plastiques et qui débouchent finalement sur le théâtre d'artistes en arrivant à se mettre eux-mêmes en scène, devenant eux-mêmes œuvre d'art. Mais l'intervention, c'est aussi l'environnement, le fait d'intervenir dans ce dernier, d'agir sur lui, de le transformer; c'est la remise en question de l'habitude visuelle, la reprise de conscience de l'univers qui nous entoure; en fait l'intervention couvre un champ très vaste.»

Pour nous, cette section est, sans doute, la plus passionnante, la plus variée, souvent la plus dimensionnelle puisqu'elle s'étale également dans le parc floral, et nous avons particulièrement remarqué : la somptueuse coloration d'Uriburu, les filets de camouflage *de Peter Valentiner;* la corde à linge *d'Yvon Cozic; les sculptures de Susumu Koshimizu;* le Requiem pour le dernier artiste *de Jose Tarcisio;* l'environnement *de Karavela;* les objets lumineux *de Dalibor Martinis; le mur de Kaji Enokura; les ornementations électroniques de Zoran Radovic; les réalisations cybernétiques de Vladimir Bonacic.*

Parfois très proches de l'intervention et très parallèlement, se confondant même avec ce dernier, certains travaux d'équipe *qui nous sont apparus comme étant des plus intéressants, comme ceux de Moreau (...)*

[Henry GALY-CARLES, «La Septième Biennale de Paris au Parc Floral, sous le signe du constat, de la réflexion et de l'intervention», *Lettres françaises,* 29 septembre 1971]

15 octobre-23 novembre 1971
Yvon COZIC, Jean-Marie DELAVALLE et Monic BRASSARD
«Enveloppes»
Galerie de l'Étable, Musée des beaux-arts de Montréal

16 octobre 1971-10 janvier 1972
«Peinture québécoise : de Borduas aux automatistes»
Galeries Nationales du Grand Palais, Paris
Cette exposition est présentée en même temps qu'une rétrospective Fernand LÉGER

Ootobre 1971
Roger Bellemare fonde la Galerie B, au 2175 de la rue Crescent à Montréal

Dès l'ouverture, la programmation de la Galerie B est audacieuse : GENERAL IDEA, Betty GOODWIN, Eric FISCHL, John HEWARD, Frank STELLA, Roy LICHTENSTEIN, Jasper JOHNS, Joseph BEUYS, Arnulf RAINER. Steve REICH et Philip GLASS sont invités à prononcer des conférences durant la première année.

La Galerie B ferme ses portes en 1979.

25 octobre 1971
La république populaire de
Chine est admise au sein de
l'O.N.U.

Création de *La Sagouine*
d'Antonine Maillet au
Théâtre du Rideau Vert à
Montréal

Fondation en 1971 à
Montréal de la galerie
parallèle Véhicule Art

Octobre-novembre 1971
Jacques HURTUBISE
«Jalons»
*Galerie d'art de l'Université
de Sherbrooke*

En 1971, la troupe du Grand
Cirque Ordinaire présente
T'en rappelles-tu, Pibrac ?

3 décembre 1971
L'Inde déclare la guerre au
Pakistan

Décembre 1971
Média au Salon des Métiers
d'Art de Montréal

En décembre de cette année, le groupe Média fait une dernière apparition au traditionnel Salon des Métiers d'Art de Montréal puisque désormais, il lui est possible de tenir dans ses propres locaux des manifestations annuelles telles «Noël c'est pas un cadeau à 99 ¢» (décembre 1972) ou «Conte de Noël ou la vraie nature du père Noël» (photo-roman présenté en décembre 1973).

1971
Prix du Québec

Paul-Marie Lapointe (prix Athanase-David)

1971
Principales parutions
littéraires au Québec

Le Cycle, de Gérard Bessette (Éd. du Jour)
Exergues, de Gilles Vigneault (Nouvelles éd. de l'Arc)

**L'auteur et chansonnier
Gilles Vigneault
(75)**

L'Outaragasapi, de Claude Jasmin (Actuelle)
Paysage, de Michel Beaulieu (Éd. du Jour)
Les Roses sauvages, de Jacques Ferron, (Éd. du Jour)
La Sagouine, d'Antonine Maillet (Leméac)
Stress, de Gilbert Langevin (Éd. du Jour)
Un siècle de peinture canadienne, 1870-1970, de Jean-René Ostiguy
(Presses de l'Université Laval)

En 1971, les «communes
hippies» prolifèrent en
Amérique. Sur le modèle
utopiste de la Côte Ouest
américaine, des
«communes» voient le jour
au Québec (en Estrie et dans
la région des Bois Francs)

1971
Fréquentation de l'atelier
GRAFF

Pierre AYOT, Hélène BLOUIN, Gilles BOISVERT, Marc BRAULT, Mireille
DANSEREAU, Roland DEMURGER, Christiane DOROIS, Chantal
DUPONT, Louise ÉLIE, Madeleine FORCIER, Marie-Claude GATINEAU,
Diane GERVAIS, Ingeborg HISCOX, Lucie LAPORTE, Daniel
LEBLANC, Michel LECLAIR, Marc LEDOUX, Gabriel LEFEBVRE, Denis
MALO, Diane MOREAU, Louise NEVEU, Renée PELLETIER, Nancy
PETRY, Shirley RAPHAEL, Serge TOUSIGNANT, Josette TRÉPANIER,
Bé VAN DER HEIDE.

1971
Sélection d'œuvres
produites à l'atelier GRAFF

Jacques HURTUBISE
Nadja, **1971. Sérigraphie;**
80 x 66 cm
(76)

Pierre AYOT
Go back to the rear,
please, 1971.
Sérigraphie; 76 x 56 cm
(77)

Tib BEAMENT
*Hommage à Albert
Dumouohel,* 1971. Eau-
forte (tirée d'un album
édité aux Presses de
l'Université du Québec);
76 x 65,5 cm
(78)

1972
La Banque d'œuvres d'art
du Canada effectue son
premier achat à l'atelier GRAFF

Une préoccupation d'organisation demeure à la base des prochains changements que va connaître **GRAFF**. Avec la nomination de Normand ULRICH au titre de chef d'atelier, **GRAFF** instaure une tradition vouée à se renouveler annuellement. L'ampleur qu'a prise l'atelier exige maintenant une supervision étroite, un support technique, autant pour assurer l'entretien de tout l'appareillage que pour renseigner les membres sur son fonctionnement. L'atelier est maintenant outillé pour l'exploration des techniques de base en linogravure, en eau-forte, en lithographie et en sérigraphie. L'installation d'un laboratoire de photographie permet non seulement de développer de nouvelles recherches, mais aussi d'explorer des applications dans les procédés de transfert en sérigraphie photomécanique, en photogravure et en photolithographie.

Cette année **GRAFF** voit apparaître les premiers signes d'une reconnaissance officielle de la qualité du travail exécuté à l'atelier. Fondée en début d'année, la Banque d'œuvres d'art du Canada (dont le premier jury est entre autres formé d'Yves GAUCHER, Suzanne Rivard et Luke Rombout) manifeste un appui significatif à l'atelier en y effectuant son premier achat d'estampes au Canada dont profitent une dizaine de graveurs de **GRAFF**. La Banque veut ainsi fournir une aide directe aux artistes canadiens en formant une collection, ce qui, subséquemment, amène une diffusion élargie.

(...) Votre visite à l'atelier nous a fait grand plaisir et nous sommes très heureux d'avoir été les premiers sur la liste d'achat de votre merveilleux projet (...)
[Extrait d'une lettre de Pierre AYOT adressée à Luke Rombout, le 12 juillet 1972]

(...) La Banque a pour mission de louer des œuvres d'artistes canadiens aux ministères et organismes fédéraux qui désirent les exposer dans des lieux publics. En plus d'encourager les artistes, elle donnera ainsi au public l'occasion de se familiariser avec la production canadienne contemporaine. Le Conseil espère que cette initiative stimulera l'activité des collectionneurs et servira d'exemple à l'entreprise privée (...) Selon le responsable de la Banque, M. Luke Rombout, tout artiste sérieux aura plusieurs occasions de présenter des œuvres puisque le programme doit s'étendre sur cinq ans (...)
[Gilles TOUPIN, «Choix de la Banque d'œuvres d'art», *La Presse,* 26 janvier 1973]

GRAFF a vu naître une âme, de l'intérieur. Ce phénomène magique qui a trouvé à se loger sur la rue Marie-Anne est dès lors destiné à conserver quelque chose d'irremplaçable, au-delà même des murs de l'atelier; une aventure pour la simple passion de l'art, vouée à grandir de l'intérieur, à se transformer et à s'organiser pour se mériter une écoute. L'objectif collectif de réconciliation entre «l'expression» et la valeur économique de l'œuvre a été entrepris dans l'espérance d'assurer une survie aux artistes comme aux œuvres. L'appui de la Banque d'œuvres d'art vient, lui aussi, attiser la flamme de la réussite et créer des espérances pour demain. L'idéal commun autour duquel l'on s'est regroupé pour produire ensemble, contient en ses germes un autre objectif, celui de s'inscrire dans la réalité d'un marché de consommation. Mais réussite financière ou pas, en art, il n'y a pas là un gage de gloire pour aujourd'hui ou pour demain. Ce que **GRAFF** et ses membres continuent à chercher, c'est une voie d'acceptation de leur expression. Qu'il y ait ou non un succès, c'est d'abord du *travail* dont il nous faut parler chez **GRAFF**, et, à l'intérieur de ce labeur, de sa qualité.

Plus souvent qu'autrement, la diffusion de l'estampe doit encore aujourd'hui s'effectuer par l'étape nécessaire de l'éducation du public, par la communication de son caractère propre. Ce rôle d'intervenant culturel est pour **GRAFF** l'un des maillons essentiels de la chaîne tendue entre l'œuvre et sa divulgation. À commencer par les cours dispensés à l'atelier qui, avec les années, vont en s'officialisant. Ou encore la présence renouvelée de **GRAFF** au Salon des Métiers d'art de Montréal, version 1972, de concert avec l'Association des Graveurs du Québec. Ou bien l'exemple d'animation de lieux publics au cours de l'été 1973 où **GRAFF** est présent en Gaspésie dans le cadre d'un projet de diffusion de l'estampe subventionné par le ministère des Affaires culturelles du Québec. Ajoutons à cela les expositions ponctuelles à la *Galerie de l'Atelier* ainsi que les visites informelles des lieux d'impression, plus les expositions à l'extérieur, autant d'occasions réunies qui aident à communiquer l'art le plus simplement et le plus directement possible.

Inauguration en 1972 de la Galerie d'art du Centre culturel de l'Université de Sherbrooke

5 janvier-5 février 1972
Yves GAUCHER
Galerie Godard-Lefort

Fondation en 1972 de la
Galerie Optica, rue Saint-
François-Xavier à Montréal
(actuel emplacement du
Théâtre du Centaur)

9 février-12 mars 1972
Lucio De HEUSCH
*Galerie de l'Étable, Musée
des beaux-arts de Montréal*

Lucio De HEUSCH
Rythmes sur fond d'eau,
1972. Lithographie;
50 x 65 cm
(80)

Le fondateur d'Optica est Bill Ewing. C'est en 1976 qu'Optica devient un collectif d'artistes. En 1972, la galerie se consacre exclusivement à la diffusion de la photographie.

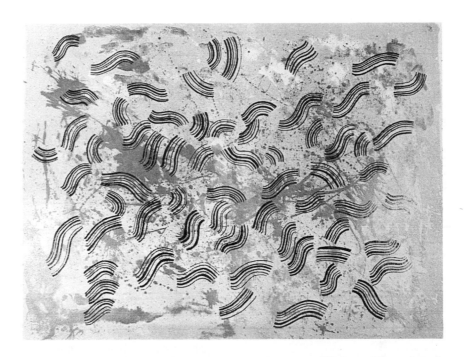

(...) Seize peintures à l'acrylique sur toile, deux lithographies et trois sérigraphies de l'artiste montréalais Lucio de Heusch (...) ainsi qu'une série de notes et d'esquisses ayant servi à la réalisation de ces œuvres. De Heusch appartient à la tendance plasticienne. Il explore le mouvement de ligne et de couleur sur une surface. L'action essentielle que cette peinture exerce sur l'observateur est l'interaction des lignes entre elles, l'interaction des couleurs qui forment ces lignes et finalement, la réaction de ces deux éléments avec le fond de la toile.
Né en 1946, cet artiste a étudié à l'École des Beaux-Arts de 1966 à 1969. Albert Dumouchel a été l'un de ses professeurs. De Heusch a remporté un prix au Concours des créateurs du Québec l'an dernier. Il a participé à de nombreuses expositions de groupe et a tenu une exposition solo à Sorel en 1968.
L'artiste se situe lui-même «quelque part dans un cheminement plastique que j'intuitionne, mais que je ne comprends pas. L'art est une question d'ouverture d'esprit à tous les temps et à toutes les dimensions. Chaque image est nouvelle partie d'une synthèse totale qui ne pourra être achevée».
[Jean-Claude DUSSAULT, «Lucio de Heusch au Musée des beaux-arts», *La Presse,* 12 février 1972]

14 février-10 mars 1972
Exposition inaugurale de la
Galerie Espace 5 à Montréal

Parution en 1972 au
Québec du film *Quelques
arpents de neige* du
cinéaste Denis Héroux

10-26 février 1972
Jacques HURTUBISE
Galerie Godard Multiples,
Montréal

Création en 1972 de la
comédie musicale de Michel
Tremblay et de François
Dompierre :*Demain matin,
Montréal m'attend* à la salle
Maisonneuve de la Place
des Arts

28 mars 1972
Bill VAZAN lance à Média le
livre *Ligne mondiale 1969-
1971*

*(...) Le livre comprend toute la documentation en cartes géographiques,
photos, lettres, etc., relative à la ligne mondiale, qui passait par dix-huit
pays. Vazan, qui faisait du hard-edge avant 1968 est passé au
conceptuel cette même année en traçant avec sa petite fille des lignes
dans le sable, à marée basse. Il a aussi travaillé à partir des formes
mêmes du passage en établissant toujours trois fois la distance
précédente entre une ligne et une autre. Les expériences de lignes
imaginaires reliant un endroit à un autre se sont ensuite succédé. (...)
Cette dernière qui avait demandé plus d'un an de préparation,
d'échanges de courrier, etc. a vu le jour simultanément dans 18 pays
différents le 5 mars 1971, alors que les 25 segments qui la composent
ont été délimités symboliquement dans les musées et galeries. Le livre
que Vazan nous présente aujourd'hui est ainsi composé de tous les
documents, lettres et photographies relatifs à l'événement.*
[France RENAUD, «Qu'est-ce qu'une ligne ? Une série de points... Que
fait Vazan ? Une série de lignes», *Médiart,* vol. I, n° 5, avril 1972]

30 mars 1972
Offensive au Viêt-nam. Les
Nord-Vietnamiens
déclenchent une invasion
massive du Sud-Viêt-nam, à
travers la zone démilitarisée.
Le 8 mai 1972, le président
Nixon fait miner les ports
nord-vietnamiens

Fondation en 1972 de
l'Atelier de Réalisations
graphiques par Marc Dugas,
rue Sainte-Claire à Québec

Le comédien Jean-Louis
Barrault met en scène *Le
Mariage de Figaro* au Théâtre
du Nouveau Monde à
Montréal

Création en 1972 de la
production théâtrale *Les
oranges sont vertes* de
Claude Gauvreau, mise en
scène de Jean-Pierre
Ronfard au Théâtre du
Nouveau Monde à Montréal

7-22 avril 1972
Yvon COZIC
Gallery 93, Ottawa

5-22 avril 1972
Yves GAUCHER
Galerie Marlborough-Godard,
Toronto

11 avril-29 mai 1972
James ROSENQUIST
Whitney Museum, New York

30 avril-22 mai 1972
«Pop Québec Pop»
Centre Saidye Bronfman,
Montréal

L'exposition regroupe des œuvres de Pierre AYOT, Gilles BOISVERT, François D'ALLEGRET, Michel FORTIER, André MONTPETIT et Marc NADEAU.

(...) La grande caractéristique des œuvres présentées, c'est en général cet humour. S'il y avait à faire une différence avec l'art «pop» américain ce serait à ce niveau. Ce serait là bien sûr, une différence extrêmement difficile à souligner puisque le pop américain est aussi humoristique. C'est plutôt dans le style d'humour que le pop québécois est original. Il ne fait pas seulement sourire, il fait rire. Je pense aux abeilles de Pierre Ayot qui sont affairées dans leur ruche. La gravure porte le titre Poussez pas *(...)*
[Gilles TOUPIN, «Pop Québec», *La Presse*, 6 mai 1972]

16 mai-3 juin 1972
Yvon COZIC
«Objets tactiles»
Galerie Média, Montréal

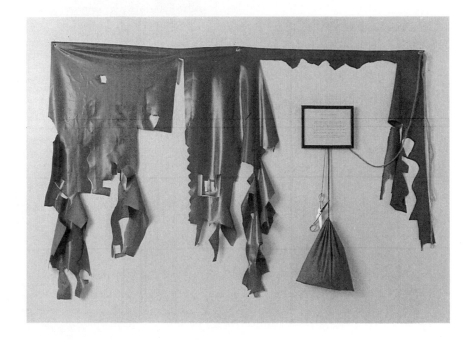

COZIC
Surface à découper,
**1972. Objet tactile :
vinyle, ciseaux, sac,
règles du jeu; 1,2 x 2,1 m
(81)**

Fondation au Québec en
1972 des troupes de
théâtre L'Organisation O, Le
Théâtre de Carton, Le
Théâtre du 1er Mai

Juillet 1972
Festival de jazz de Newport,
à New York. Pendant dix
jours, le jazz noir envahit
New York

En 1972, Radio-Canada
fête son vingtième
anniversaire de télédiffusion

18 septembre 1972
«Collection de l'atelier»
Galerie de l'Atelier, Montréal

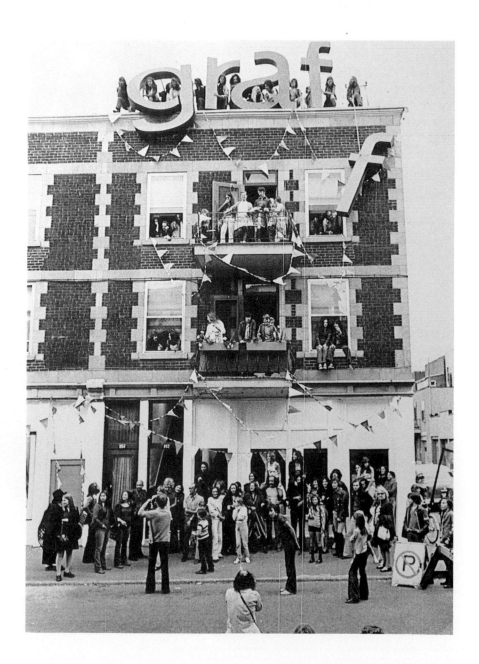

**Vernissage de
l'exposition** *Collection
de l'atelier*
(82)

Après six années d'existence, et pour rendre compte de sa croissance et de sa vitalité, l'atelier **GRAFF** présente au public un bilan de ses productions. L'exposition «Collection de l'atelier» regroupe plus de 80 œuvres réalisées aux ateliers depuis 1966, de même qu'une sélection d'estampes d'artistes invités. Afin de contenir ce grand nombre d'œuvres, tous les murs disponibles des ateliers et de la galerie sont envahis. Le vernissage de l'exposition est tout aussi démesuré que la quantité d'estampes réunies, alors que les graveurs et le public prennent littéralement d'assaut tout l'immeuble de la rue Marie-Anne. L'événement prend des proportions telles que les policiers doivent fermer provisoirement l'accès d'une section de la rue.

28 septembre 1972
L'équipe canadienne de hockey l'emporte contre celle des soviétiques

7 novembre 1972
Richard Nixon est réélu président des États-Unis

8 novembre-4 décembre 1972
Michel LECLAIR et André PANNETON
Sérigraphies et photographies
Galerie Média, Montréal

J'ai déjà fait un rapprochement entre Michel Leclair et l'artiste français J.P. Raynaud dans un article antérieur où je soulignais que Leclair reprenait les idées de Raynaud à son propre compte. Après vérification, je me suis aperçu que j'étais dans l'erreur. Il est intéressant de voir la parenté qui existe entre ces deux artistes. Même si Leclair expose des panneaux de signalisation routière et de pompes à incendie comme Raynaud et même si les deux artistes présentent ces différents codes sociaux comme pouvant être aussi beaux qu'un tableau de chevalet, leur démarche n'est pas identique en tout point. Leclair, en élaborant cette remise en question du terme subjectif *de beauté, ignorait complètement l'existence de Raynaud. Ainsi, ses sérigraphies qui nous rappellent étrangement le théâtre d'un Michel Tremblay, traduisent en Pop typiquement montréalais les obsessions de l'homme de la rue d'une espèce de prototype du travailleur (ou du chômeur) que l'on retrouve, par exemple, dans les tavernes de Montréal. L'humour de Leclair qui dépeint souvent les obsessions de ce prototype («la boisson pis les femmes») est parfois assez mordant. Notre sourire à quelque chose d'amer.*
André Panneton à l'aide de la photographie et de quelques objets présente des ensembles humoristiques qui reposent sur des jeux formels très amusants. Une femme photographiée dans une position recroquevillée très mal aisée est cernée par une boîte en bois véritable, extérieure à la photographie. Elle est «toute pognée». Un homme joufflu a une flèche plantée en plein front. Sur sa tête on peut voir une pomme, intacte. Encore une fois, l'humour est à l'honneur, s'opposant à tout système cérébral traumatisant. Panneton trouve toujours l'arrangement et l'idée qui provoquent le sourire. Avec lui, rien n'est crispé; c'est la détente complète, celle de l'amuseur. Cela fait parfois grand bien.
[Gilles TOUPIN, *La Presse,* 18 novembre 1972]

C'est en 1972 que sont construites les deux tours jumelles du World Trade Center à New York

En 1972, les femmes
canadiennes établissent
plusieurs records dans le
domaine politique. Cette
année-là, 71 femmes sont
candidates lors des
élections fédérales

Novembre 1972
Serge LEMOYNE
«Événement Slap Shot»
Galerie Véhicule Art,
Montréal

Serge LEMOYNE
(83)

LEMOYNE décrit en ces termes l'événement «Slap Shot» de 1972 :

Les gens sont invités à un endroit déterminé, là se trouve une équipe
d'animateurs avec tout le matériel nécessaire à l'exécution du projet.
Les arbitres distribuent les bâtons de hockey aux participants placés
sous une cage fabriquée en polyéthylène, afin de protéger murs,
planchers, plafonds. Ceux-ci doivent exécuter le plus rapidement
possible un lancé frappé, après que l'arbitre ait mis «la couleur» au jeu.
(...) La couleur utilisée sera du polymère.
[Serge LEMOYNE, *Média,* vol. I, n° 12, novembre 1972]

La Compagnie Renaud-
Barrault monte en 1972
L'Amante anglaise de
Marguerite Duras au Théâtre
du Rideau Vert à Montréal

30 novembre 1972-27
janvier 1973
GRAFF au Centre culturel
canadien à Paris

Faisant suite à une première présentation tenue en septembre de cette année, l'exposition «Collection de l'atelier» est expédiée au Centre culturel canadien à Paris pour y être présentée du 30 novembre 1972 au 27 janvier 1973. L'exposition a été préparée deux années auparavant en collaboration avec Guy Viau (alors responsable du Centre à Paris). Normand Thériault signe le texte de présentation du catalogue fort ingénieux qui accompagne les œuvres.

Graff, c'est un atelier de gravure. D'accord. Mais c'est aussi un état d'esprit. À savoir : les vernissages-lancements-happenings ont autant d'importance que les œuvres qui y sont produites. Aller chez Graff quand c'est la fête, c'est rencontrer chez les gens ce que les œuvres contiennent. Un climat d'images animées. Bien sûr, officiellement, les gens se retrouvent là pour travailler. Mais ce ne serait pas pour les seules facilités techniques qu'un étudiant en «beaux-arts» irait un jour s'inscrire dans ce qui ne serait alors qu'un atelier de production. Centre de rencontre donc. Les œuvres qui constituent la collection de l'atelier ont ainsi été lentement rassemblées sur la base d'échanges entre les individus, membres et non-membres de l'atelier. Qu'il ne soit plus

possible aujourd'hui d'exister comme artiste en étant seulement un fabricant artisanal d'images, Graff le prouve. Et plus même. S'inscrire dans un milieu ne se fait pas seulement sous l'angle du marketing-galerie. On peut aussi penser à être, humblement, des animateurs inscrits dans la réalité. Dans une réalité ici basée sur ce qu'on appelait autrefois le monde de l'art. Dire Graff en pensant seulement gravure serait donc faire une erreur.
[Normand THÉRIAULT, extrait du catalogue d'exposition du Centre culturel canadien à Paris]

Les participants à l'exposition «Collection de l'atelier» au Centre culturel canadien à Paris sont : Helka AGERUP, Pierre AYOT, Tib BEAMENT, Fernand BERGERON, Lise BISSONNETTE, Gilles BOISVERT, Peter DAGLISH, Carl DAOUST, Gloria DEITCHER-KROPSKY, René DEROUIN, André DUFOUR, Marc DUGAS, Albert DUMOUCHEL, Vera FRENKEL, Richard GARNEAU, Jacques HURTUBISE, Daniel LEBLANC, Michel LECLAIR, Jacques LAFOND, Lucie LEMIEUX-BOURASSA, Gilbert MARCOUX, Guy MONTPETIT, Diane MOREAU, Indira NAIR, Charles PACHTER, Nancy PETRY, Shirley RAPHAEL, Raynald ROMPRÉ, Pierre SARRAZIN, Robert SAVOIE, Francine SIMONIN, Hannelore STORM, Pierre THIBODEAU, Serge TOUSIGNANT, Josette TRÉPANIER-DAOUST, Normand ULRICH, Be VAN DER HEIDE, Irene WHITTOME, Robert WOLFE.

André DUFOUR, Michel LECLAIR, André PANNETON, Pierre THIBODEAU, Pierre AYOT, Jean BRODEUR, Jacques LAFOND, Carl DAOUST, Normand ULRICH, Lyne RIVARD, Gloria KROPSKY.
Photo : Diane Gervais
(85)

À toute époque, l'artiste tente de se libérer avec force et parfois brutalité des contraintes les plus diverses qui l'asservissent, comme homme et comme créateur. Il a raison, car c'est en se dégageant des structures établies par ses aînés qu'il a une chance de trouver quelque chose de nouveau et d'être lui-même, profondément, véritablement, tant sur le plan humain qu'artistique. Cette liberté il doit la gagner et, pour se faire, tout raser, détruire, quitte ensuite à retrouver certaines constantes, revalorisées, qui sont celles des hommes et des générations; à retrouver l'Esprit mais en l'exprimant dans un langage nouveau. Telle est, précisément, l'une des constantes de tout créateur véritable. (...)
Cette liberté de création, et de recherche du moyen d'expression propre à soi-même, médium essentiel entre l'artiste et sa vision, tel est l'objectif de ce Centre de conception graphique, plus connu sous le sigle de Graff. (...) Ouvert à tous, Graff, a reçu des artistes venus de France, de Suisse, et d'Angleterre en particulier.
Ayant été exposé au Canada, aux USA, en Suisse, voici que le Centre culturel canadien de Paris montre à son tour un ensemble des divers travaux dus aux artistes de Graff.
Parmi ces réalisations, qui démontrent la diversité des techniques et des inspirations - seconde liberté - nous avons noté celles de Pierre Ayot lui-même, avec les deux humoristiques : T'as encore laissé brûler mes toasts, *et* Cot... Cot... Cot...; *puis la très colorée* Femme *de Gilles Boisvert;* Ma sœur *de Gloria Deitcher Kropsky;* Poème pour Albert *de Vera Frenkel;* Niti *et* Naraboumba *de Jacques Hurtubise;* Équations mobiles *de Daniel Leblanc;* Cé d'la bouillie pour les chats *de Michel Leclair;* Good bye Mc. Gee *de Hannelore Storm;* Diamant jaune, *et* Diamant IV *de Serge Tousignant;* L'envie, *et* La gourmandise *de Normand Ulrich; ainsi que le très intéressant* Narcisse, *d'Irene Whittome. Citons encore les noms de René Derouin, André Dufour, Marc Dugas et Pierre Thibodeau.*
Graff, une formule sans formules, fort original.
[Henry GALY-CARLES, «Au Centre culturel canadien : Graff, une formule sans formules», *Nouvelles littéraires,* janvier 1973]

1er décembre 1972-15 février 1973
COZIC
«Vêtir ceux qui sont nus»

 Sous l'égide de la Société protectrice du noble végétal, Monic BRASSARD et Yvon COZIC, lors d'une intervention écologique, «habillent» 50 arbres avec de la jute, de la peluche, du papier, de la ficelle, du faux gazon et de l'ouate. L'opération fut répétée dans des jardins et des vergers de Saint-Lambert, de Saint-Hilaire, de Longueuil, ainsi que devant le Musée d'art contemporain de Montréal.

11 décembre 1972-28 janvier 1973
Bill VAZAN
«Topographies»
Musée d'art contemporain de Montréal

13 décembre 1972
En France, adoption définitive par le Sénat du projet de loi assurant l'égalité de rénumération entre les hommes et les femmes

18 décembre 1972
Au Viêt-nam, reprise des
bombardements massifs au-
dessus du 20ᵉ parallèle, à la
suite de l'échec des
négociations Kissinger-le
duc Tho à Paris. Les B-52
participent aux raids
concentrés dans la région
de Hanoi et Haiphon. Les
Nord-Vietnamiens mettent
fin au mythe de
l'invulnérabilité de ces
forteresses volantes

Décembre 1972
Nomination de Fernande
Saint-Martin à la direction du
Musée d'art contemporain
de Montréal

(...) Il faut du courage et beaucoup d'idéal pour accepter de diriger un musée d'art contemporain au Québec en ces jours agités. Fernande Saint-Martin, la nouvelle directrice du musée de la Cité du Havre, n'en manque pas. Résolue, patiente, forte d'une expérience réussie comme rédactrice en chef de la revue Chatelaine, *après une carrière fort active dans le journalisme, elle continue, depuis son entrée en fonction en décembre dernier, à se préoccuper du développement de la création artistique et de sa diffusion. Comme critique, Madame Saint-Martin s'intéresse depuis plusieurs années à l'esthétique et aux lignes d'orientation des grandes expériences contemporaines. Auteur de* Structure de l'espace pictural *et de nombreux articles et monographies, ses recherches portent sur les mécanismes de toute expression créatrice. (...)*
[Andrée PARADIS, *Vie des Arts,* vol. XVIII, automne 1973]

1972
Prix du Québec

Hubert Aquin (prix Athanase-David)

1972
Principales parutions
littéraires au Québec

Après la boue, de Gilbert La Rocque
Loup, de Marie-Claire Blais
Les Récréants, de Jean-Marie Poupart
La Petite Patrie, de Claude Jasmin
Québec occupé, de Jean-Marc Piotte

1972
Fréquentation de l'atelier
GRAFF

Helga AGERUP, Yves AUCLAIR, Pierre AYOT, Tib BEAMENT, Gilles BOISVERT, Cécile BOURGEOIS, Stange COWAN, Mireille DANSEREAU, Carl DAOUST, Gloria DEITCHER, Francine DESROSIERS, Diane DUCLOS, Louise ÉLIE, Madeleine FORCIER, Paul-André GAGNON, Arlyne GÉLINAS, Diane GERVAIS, Raymond HUDON, Jacques HURTUBISE, Jean JEUHENS, Estelle LACERTE, Jacques LAFOND, Richard LAROSE, Daniel LEBLANC, Michel LECLAIR, Gilbert MARCOUX, Indira NAIR, André PANNETON, Louise PARENT, Diane PETIT, Shirley RAPHAEL, Suzanne REID, Lyne RIVARD, Geneviève ROCHER, Raynald ROMPRÉ, Hannelore STORM, Pierre THIBODEAU, Serge TOUSIGNANT, Josette TRÉPANIER, Normand ULRICH, Bé VAN DER HEIDE, James WARREN FELTER.

1972
Sélection d'œuvres
produites à l'atelier GRAFF

Gloria DEITCHER
And God Created Man,
1972. Eau-forte;
66 x 51 cm
(86)

Albert SÉVIGNY
*Plus rien dans le
frigidaire, pourquoi ?*,
1972. Linogravure
(87)

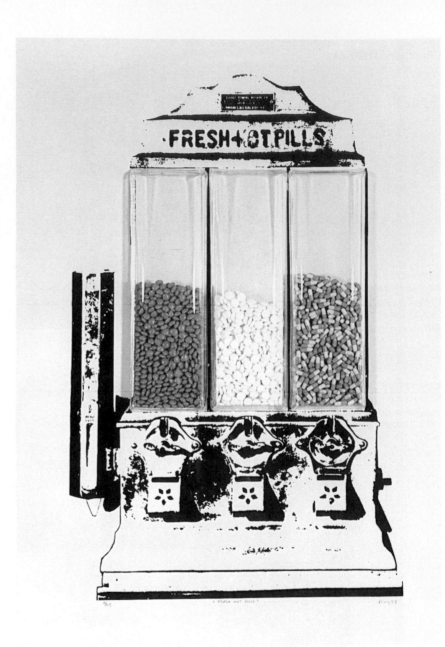

Pierre AYOT
Fresh Hot Pills, 1972.
Sérigraphie-montage;
101 x 76 cm
(88)

1973
GRAFF et Média, dernier
chapitre

Les épisodes entre **GRAFF** et Média contiennent dans l'esprit populaire autant de versions différentes que de rebondissements. Les liens étroits qui unissent ces deux organismes ont déjà été exposés; l'histoire qu'il nous reste à raconter est celle d'une séparation définitive entre ces deux groupements. Les départs successifs de René DEROUIN et de Robert SAVOIE, et plus tard de Pierre AYOT, Robert WOLFE, Fernand BERGERON et enfin de Lise BISSONNETTE concluront dans le temps les relations qui ont amené la fondation même du groupe de diffusion Média.

Le trajet qu'emprunte l'estampe québécoise commence au début des années 60 par une production de plus en plus importante, mais aussi par la mise sur pied de ses premiers centres de diffusion dont la Galerie 1640 Gravure contemporaine qui ferme ses portes en 1974 et la Galerie Claude Haeffeley qui ferme en 1965. **GRAFF** à partir de 1966, apporte sa contribution au développement et à la quête d'autonomie de l'estampe. Lise BISSONNETTE en créant Média (1969) recrute ses premiers membres chez **GRAFF** jusqu'à ce que le projet «Pack-sack» vienne redonner vie à l'entreprise. Mais au tournant de l'année 1972, **GRAFF** prend la décision d'assumer lui-même la diffusion des œuvres produites à l'atelier. Cet objectif légitime de prendre en main son autonomie a commencé six ans auparavant avec l'ouverture de la *Galerie de l'Atelier*, tribune qui va rapatrier les énergies de diffusion pour les concentrer là où elles ont pris naissance. Après cette scission entre **GRAFF** et Média, ce dernier poursuit encore quelque temps sa démarche de diffusion de l'œuvre multiple avant de se redéfinir entièrement comme organisme à vocation expérimentale.

(...) Leur champ d'action est vaste et expérimental. En cela, ils sortent des cadres des médiums traditionnels. C'est un art d'intégration à l'individu, au milieu et à la vie en général. C'est aussi un art de l'éphémère. Les objets créés sont des portions de vie et ne vivent que le temps de leur durée, moment très précieux puisqu'il n'est plus récupérable. Ces manifestations visuelles et temporelles exigent la participation physique de l'individu et visent à faire naître des perceptions visuelles et tactiles, qui amènent une prise de conscience des formes, de l'espace et du temps (...)
[Luce VERMETTE, «Les Multiples de Média Gravures», *Vie des Arts,* été 1973]

1^{er} janvier 1973
La Grande-Bretagne entre
dans la Communauté
économique européenne

3-11 janvier 1973
Serge LEMOYNE
«Party d'étoiles»
Galerie Média, Montréal

4-25 janvier 1973
Jaoques HURTUBISE
Rétrospective
*Musée d'art contemporain
de Montréal*

L'exposition rend compte de plus de quinze années de recherche plastique chez HURTUBISE. La presse note en ces termes la tenue de l'événement :

(...) si on prend le temps de parcourir chronologiquement la rétrospective de Hurtubise, on s'aperçoit que depuis 1960 la progression de l'œuvre et les recherches qui la justifient s'articulent de

façon assez logique en soutenant certaines impulsions récurrentes qui nous permettent de comprendre les tensions majeures des tableaux. (...) Les derniers tableaux de 1972 et ceux de 1973 sont une sorte de synthèse de toutes les étapes précédentes de l'œuvre. Chacun des modules contient en soi l'affirmation de sa propre identité. Il est comme un petit tableau ouvert vers l'extérieur, au sein du vaste ensemble que constitue le tableau. On regarde ces grandes œuvres comme étant d'étonnantes confrontations entre l'unité et la multiplicité. (...) On ne regarde plus ces grands tableaux envahissants comme étant la solution à d'austères problèmes d'espace et de couleur. On les voit dans leur finalité, au travers de ces grands foisonnements de trouvailles plastiques (...)
[Gilles TOUPIN, «Ces tableaux à noms de femmes», *La Presse,* 10 février 1973]

12 janvier 1973
Pierre Bourgault annonce qu'il abandonne la politique active

23 janvier 1973
Le président Nixon annonce la fin de la guerre du Viêt-nam; le cessez-le-feu est fixé au 27 janvier 1973. Cette guerre aura duré onze ans

GRAFF et la diffusion

GRAFF rouvre officiellement ses locaux au public en janvier 1973 en confiant à Francine Paul le soin d'échafauder l'organisation de la diffusion. Organisme subventionné par le Conseil des Arts du Canada depuis 1967 et pour la première fois de son histoire pour un montant de 5 000 $ par le ministère des Affaires culturelles du Québec, **GRAFF** fait une fois de plus figure de pionnier en jetant les bases de politiques qui vont concrétiser l'instauration de rétributions versées aux individus. Supportant ainsi une partie du coût de fonctionnement des ateliers et de la diffusion, les gouvernements reconnaissent l'importance de soutenir concrètement un domaine qui en a largement besoin. Cette aide additionnelle contribue à officialiser les désirs des graveurs de l'atelier qui voient se profiler dans cet élan et cet engagement des développements concrets pour l'avenir.

Luc BÉLAND au moment de son adhésion à GRAFF
(89)

Luc BÉLAND
Image, 1973.
Photographie
(90)

(...) Ma venue chez Graff vers 1973 coïncide avec l'arrivée de mon «bébé» : la grande presse litho aménagée dans un local situé juste à côté des ateliers principaux. À l'époque, je cherchais un «trou» pour travailler et l'atelier de Pierre AYOT m'est apparu comme le plus ouvert pour y effectuer des recherches. On y sentait un esprit de solidarité dans le groupe et puis il y avait aussi la diffusion qui s'organisait... un ensemble d'éléments qui devenaient très stimulants pour - permettez-moi l'analogie - un jeune poulain comme moi... Mise à part la Guilde Graphique à titre d'exception, potentiellement, Graff était dans les années 70 le lieu de la gravure au Québec (...)
[Entrevue, Luc BÉLAND, automne 1985]

**Diane Dufresne et
François Cousineau
(91)**

1973
«Collection de l'atelier»
Simon Fraser Gallery,
Vancouver
Pencticton Art Gallery,
Vancouver
Open Space, Victoria

L'exposition tenue au Centre culturel canadien en novembre 1972 est reprise à la Simon Fraser Gallery de Vancouver, puis à la Penticton Art Centre Gallery, pour finalement se rendre à Open Space à Victoria.

(...) Now, at the Simon Fraser Gallery, we have a third - a fireworks display of wit, verve, fantasy, poetry and technical virtuosity which comes to us directly from the Canadian Cultural Centre in Paris. It is to travel on to the Penticton Art Centre Gallery and to Open Space in Victoria - and hopefully to other locations as well, as it is available for booking through SFU. It will bring joy wherever it goes.
The nearly 80 prints are from the permanent collection of the Montreal Centre of Graphic Conception, Graff for short. (...) Graff, moreover, is not just a workshop. It has its own gallery and it has published portfolios of prints. Most importantly, it has its own atmosphere - an easy give-and-take of ideas.
This explains, in part, the spirited nature of this exhibition and its diversity. (...) So why not begin with the director Pierre Ayot? He is represented by four works, all smashers. What could be more fun than his black silkscreen on gleaming white plexiglass entitled reproachfully "You've Let My Toast Burn Again." Affixed to it are two real slices of burned bread. Another outrageously unexpected print incorporates real chicken wire on a black ground. Atop it are two very faintly photo - silk-screened hens.
Serge Tousignant is equally original with his prints of brilliantly - hued folded papers on white grounds. Elegant, big impact hard-edge. A print in this manner by Tousignant is in the former Canada Council collection inherited by the department of external affairs.
Michel Leclair's lino - engraving of a fire extinguisher and hose is so deceptive in its relief and coloring you almost mistake it for part of the equipment at SFU. You could call it super-pop.
Equally exuberant in attack but relying on a totally different imagery is Guy Montpetit's Flying Man. One of his stylized abstract icons, it is also a dancing man in electric blue, green and respattered with big gold spots.
One must gratefully acknowledge at this point the ongoing Montreal

Tradition of the "plasticiens." There is a Montreal palette, expressed in statements of pure clear color of fantastic vitality. To this, the print makers add a special opulence with their golds, silvers, bronzes and coppers, achieved by mixing powder with their inks.

René Derouin, seen a couple of years ago in a one-man show at the Avelle Gallery, is outstanding in this regard. However, Boisvert and Diane Moreau also do not hesitate to enrich the spectrum with these scintillating metallic touches. Diane Moreau's swimming female figure, for example, cleaves a sea of silver stars, while silver-winged angels watch over her. This print has some of the delicious naivete of the votive paintings in Quebec churches of the 18th century.

[Joan LOWNDES, «Prints at SFU show verve, fantasy», *Vancouver Sun*, 11 avril 1973]

Février 1973
Giuseppe PENONE
Galerie Multiples, Turin

L'artiste expose *Assumer sa propre peau* (1970), *Écrit, lit, se souvient* (1972), *Alphabet* (1972), *Gant* (1972), *Arbre* (1972).

Œuvre de Giuseppe PENONE, 1973 (92)

6 février-4 mars 1973
Claes OLDENBURG
Gravures récentes
Galerie B, Montréal

La Galerie B présente une série récente de sept gravures pop de l'artiste américain.

(...) Avec le dessin et la gravure, il poursuit son jeu ambivalent de destruction de l'art. On verra notamment dans la galerie de la rue

Crescent, une sorte de lever de soleil traditionnel (selon les règles de l'art) représenté avec une tranche de pain grillé qui se reflète de façon renversée. Les w.c. sont dessinés comme s'il s'agissait d'un fusain de Matisse tandis que d'autres, roses et bleus, se détachent sur un fond vert. Il y a là une nette intention d'ironiser l'objet du quotidien tout en ridiculisant la fonction traditionnelle de l'art (...) Une immense lettre Q sert de maison de plage devant laquelle un petit voilier vogue. L'image déborde de son cadre, la nature des choses est décantée; l'équivalent sémantique d'un objet ne se justifie plus selon sa fonction. Le monde et l'art sont recréés.
[Gilles TOUPIN, *La Presse*, 17 février 1973]

Inauguration en 1973 de la Maison de Radio-Canada, boulevard Dorchester Est à Montréal

Robert WOLFE réalise en 1973 deux murales pour l'édifice de Radio-Canada à Montréal

La murale est réalisée sur toile marouflée et se déploie sur plusieurs paliers dans l'édifice. Les surfaces offrent des contrastes de couleurs chaudes/froides et des motifs de pastilles distribués sur des bandes colorées.

Pierre AYOT réalise en 1973 une murale pour l'édifice de Radio-Canada à Montréal

(...) On n'hésite pas cependant à contester le mobile de Peter Gnass et à trouver scandaleuse la pièce extraordinaire que Pierre Ayot a construite dans le restautant «Chez Miville». C'est un véritable pied de nez à la consommation alimentaire de style américain. Bouteilles de bière et de boissons gazeuses vides, restants de tout genre, moutarde, réclames de Coca-Cola défraîchies, fontaines, prix d'aliments présentés à la façon des casse-croûte routiers, etc., et le tout «nature» derrière un carrelage de vitrines éclairées par derrière. Et le plus cocasse, c'est que vous avez ça devant les yeux pendant tout le temps que vous mangez. Comme ironie, jamais je n'en ai vu d'aussi mordante ! Et si l'on se scandalise devant un tel chef-d'œuvre d'humour, c'est que dans «La Maison» l'humour est peut-être devenu une chose vétuste et ancienne que l'on essaie de faire revivre une fois l'an à l'occasion de la Saint-Sylvestre (?). Enfin... Heureusement qu'il y a des exceptions à toute règle.
[Gilles TOUPIN et Paul-Henri TALBOT, *La Presse*, 26 janvier 1974]

27 mars-17 avril 1973
Pierre AYOT
Galerie Marlborough-Godard, Montréal
Présentation de l'album
Rose Nanan sucé longtemps

I've commented favorably before on the light hearted works of Pierre Ayot. Seen in an overly serious group show, his humor is always refreshing. He's having a major showing now at Marlborough-Godard, and though some of the multiples brought a smile to my face again, a whole show is a bit like reading a joke book. The first few are great, the next few funny, and then you put the book down, content to spot-read later.
The major part of the display is of the 23 prints that go in his edition of 30 giant candy boxes. The edition is called Rose Nanan. Each print in it is a silk-screen of variously colored and shaped candy images arranged in the traditional print format. On top of each one, Ayot has printed imitation candy company insignia (Graft for Kraft) on transparent cellophane, which is then krinkled to resemble the random light reflecting qualities of candy wrappers (...)
[Catherine BATES, *The Montreal Star*, 7 avril 1973]

(...) En fait le travail d'Ayot, un peu comme celui des artistes pop américains est une sorte de commentaire sur le quotidien, sur un mode

de vie bien caractéristique de l'Amérique du Nord. C'est le monde des machines à boule de gomme, des gadgets, des machines enregistreuses qui se détériorent, et le reste. Dans «Rose Nannan (sucé longtemps)» tout y est. La garantie de qualité (comme dans les boîtes de chocolat) qui nous permet d'échanger la boîte si son contenu n'est pas frais, les cartons qui séparent les étages de chocolat et l'emballage participent à cette entreprise à la fois éminemment plastique et humoristique. C'est un album exceptionnel, parmi les plus originaux en Amérique.
[Gilles TOUPIN, *La Presse*, 7 avril 1973]

27 mars-15 avril 1973
COZIC
«Touchez»
Galerie Jolliet, Québec

(...) D'abord peintre, Cozic fut très tôt sensibilisé au caractère tactile des matériaux.
Ainsi, à l'exposition de la galerie Jolliet, une de ses œuvres s'intitule : Surface à caresser avec un gant. *Il s'agit en fait d'une surface de fourrure synthétique et d'un gant troué s'y rattachant par une longue corde. Il suffit de mettre le gant et de promener sa main sur la surface, pour éprouver diverses sensations. Allez demander à un monsieur bien mis et sérieux de tenter l'expérience ?*
Mais ses jeux, il les a expérimentés avec succès récemment dans des classes maternelles, et certains sont intéressés par exemple à les voir accrochés aux murs animant la salle d'attente d'une clinique pour enfants. C'est une forme de l'art pour le moins... amusante.
[*Le Soleil*, 7 avril 1973]

8 avril 1973
Pablo PICASSO meurt à
Mougins (France) à l'âge de
91 ans

Pablo PICASSO (1881-1973)
(93)

16 avril-10 mai 1973
Yves GAUCHER
«Neuf variations en bleu-gris et brun»
Galerie Marlborough-Godard, Montréal

3 mai-4 juin 1973
«Deuxième Symposium international de sculpture du Québec»
Parc des Champs de Bataille, Musée du Québec, Québec

8 mai 1973
Lancement des Éditions
Graffofones
Galerie de l'Atelier, Montréal

L'expression à l'état fou, intense, quasi-démesurée. Depuis la révolution sonore du gramophone, peu de nouveautés feront autant de bruit que le lancement simultané des quinze albums de gravure «Les Graffofones». Le projet débute un peu par hasard alors que quelques artistes de **GRAFF** travaillent déjà de façon individuelle à la conception d'albums d'estampes. L'idée d'inviter les graveurs à former un groupe pour programmer un lancement collectif d'albums, fait littéralement boule de neige. Pour plusieurs des artistes qui s'impliquent dans l'aventure, cela représente une expérience nouvelle, tandis que pour d'autres, c'est l'occasion de renouer avec une aventure exceptionnelle. Quinze artistes de l'atelier présentent chacun leur projet lors du lancement qui a lieu le 8 mai 1973 à Montréal chez **GRAFF** et simultanément chez Marlborough-Godard à Toronto. Les participants sont Pierre AYOT, Fernand BERGERON, Jean BRODEUR, Carl DAOUST, Gloria DEITCHER, André DUFOUR, Jacques LAFOND, Michel LECLAIR, André PANNETON, Hannelore STORM, Pierre THIBODEAU, Josette TRÉPANIER, Lyne RIVARD, Normand ULRICH et Bé VAN DER HEIDE. Ce tour de force sans précédent enclenche un vaste mouvement de collaboration dont témoigne Michel LECLAIR dans cet extrait d'entrevue.

(...) Ce qui se dégage de mon expérience vécue chez Graff au début des années 70, c'est le goût de vivre, l'envie de faire de grandes choses et d'aller jusqu'au bout de ses idées. Tout le reste m'apparaissait comme secondaire car le plus important, c'était de trouver les moyens de rendre mes idées. À cette époque, il n'y avait pas encore de sélection des futurs membres de l'atelier, même s'il y avait une sélection naturelle qui se faisait. L'atmosphère de l'atelier, surtout lors des grandes fêtes, des vernissages, reproduisait ce que Pierre Ayot avait pu connaître à l'atelier de Dumouchel et cet esprit me stimulait à coopérer parce que je me sentais impliqué dans les objectifs du groupe. Comme plusieurs artistes de Graff, j'ai pu profiter du rayonnement de l'atelier, de certains contacts mis de l'avant par Pierre Ayot en particulier. Le plus bel exemple pour moi d'échange et de participation, c'est lorsqu'on a aidé Pierre à imprimer son album Rose Nanan. *C'était une folie furieuse de mener à terme les projets de chacun. On imprimait jour et nuit en se relayant parce qu'il fallait que ça sorte à temps... tout le monde participait à cette belle folie. L'accrochage et le lancement finalisaient un projet qui avait demandé des mois de travail (...)*
[Entrevue, Michel LECLAIR, automne 1985]

J'ai l'impression que ça va faire du bruit. C'est en tout cas quelque chose d'unique chez nous. Un tel déploiement de force, à ma connaissance, ne s'est encore jamais vu dans le domaine de la gravure. Je me disais que ce silence qui durait depuis l'exposition du Centre culturel canadien en novembre 1972, cachait quelque chose. Et voilà que ça éclate d'un coup ! Les Éditions Graffofone du Centre de conception graphique publient, coup sur coup, quinze albums.
C'est le 8 mai prochain que le vernissage aura lieu. Et on sait que les vernissages de Graff ne sont pas à manquer. De 20 h à 22 h on fêtera l'événement au 848 de la rue Marie-Anne. Il y aura un peu de tout : des photos de Panneton au «Rose Nanan sucé longtemps» d'Ayot, en passant par la série noire d'Ulrich (le censuré de La Sauvegarde) jusqu'aux «Nuits blanches de Nini de Saint-H la petite» de Fernand Bergeron. Michel Leclair qui rêvait depuis longtemps de travailler avec Michel Tremblay lancera son album intitulé «Chez Fada», textes de Tremblay. Et j'en passe...
[Gilles TOUPIN «Les Graffiens nous envahissent», *La Presse,* mai 1973]

«Chez Fada»
Sérigraphies de Michel
LECLAIR
Textes de Michel Tremblay

Michel LECLAIR
Chanteur dansant, 1973.
Sérigraphie, tirée de
l'album *Chez Fada;*
26 x 40 cm
(94)

(...) «Chez Fada», gravures de Michel Leclair et textes de Michel Tremblay, on y trouve ces hommes qui chavirent dans l'alcool avec des rêves de femmes nues dans la tête. On attend «la nouvelle étoile de la danse» Élisabeth Monroe, de son vrai nom Claudette Sabourin. Une gravure nous montre, au-dessus des urinoirs, une série de graffitis obscènes. Tremblay y raconte avec ce langage qui lui est propre, une soirée dans ce «Club». Leclair y va de ces images de caisses de bière, de clichés («Waiter la même chose»), d'hommes attablés autour d'un lot de bouteilles. Il s'attache à cet univers précis, réel, limité comme s'il voulait l'exorciser, en démontrer, à la fois, les contraintes pour l'homme et les aspects éminemment véridiques. Double démonstration qui s'appuie sur des images troublées, dédoublées, criardes en couleurs comme cette Élisabeth Monroe vue de face et de... fesse.

«Ring Side»
Photographies de Jacques
LAFOND

(...) La série de photographies de Jacques Lafond, intitulée «Ring Side», en Espagne. La lutte et ses bouffonneries publicitaires en sont le thème. Les hommes à cagoule, les visages grimaçant d'une fausse douleur, les indiens et leurs têtes empanachées, prêts au combat, le fanatisme des spectateurs sont ses sujets de prédilection.

Jacques LAFOND
Photographie tirée de
l'album *Ring Side*, **1973.**
20 x 16 cm
(95)

«Les primatapatates»
Sérigraphies d'André
DUFOUR
Textes de Jean Gauguet-
Larouche

(...) «Les primatapatates» d'André Dufour accompagnées de textes de Gauguet Larouche illustrent de grandes femmes nues, rouges au milieu d'atmosphères colorées, presque édéniques.

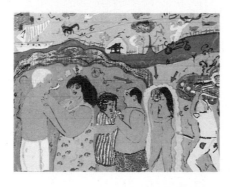

André DUFOUR
Une tonne de viande
gesticulante, **1973.**
Sérigraphie
(96)

«Fait à la main»
Photographies d'André
PANNETON

(...) Les photographies d'André Panneton jouent sur l'illusion de la photo. Le sujet de Panneton est la photographie en soi. «Fait à la main» est un ensemble de situations où la main humaine, intérieure à la photo, semble agir sur la surface même de la photographie.

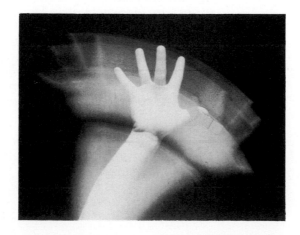

André PANNETON
Fait à la main, **1973.**
Photographie
(97)

«Rose nanan sucé
longtemps»
Sérigraphies de Pierre
AYOT
Recettes de Jehane Benoît

Pierre AYOT
Tiré de l'album *Rose*
Nanan, 1973.
76 x 56 cm
(99)

(...) On connaît l'album d'Ayot «Rose Nanan sucé longtemps» qu'il
exposa dernièrement chez Marlborough-Godard. Ces grosses boîtes
enrubannées comme des boîtes de chocolat contiennent des
sérigraphies qui illustrent une gamme impressionnante de bonbons
dont Jehane Benoît a écrit les recettes. Ici, l'humour est évident.
Derrière le soin porté à l'apparence plastique des sérigraphies, il y a une
mièvrerie de fait qui trahit tout un commerce, une attitude, une façon
d'être - épisodique dans la vie de chacun - précieuse et fade.

«Animofemmes et
plantoiseaux»
Textes et linogravures de
Jean BRODEUR

(...) Les images et les textes de Jean Brodeur semblent opérer une
fusion entre l'observation de ce qui l'entoure et l'abandon à certaines
houles intérieures, conscientes ou inconscientes. Le trait est libre,
puissant et expressif. En quelques lignes, beaucoup est dit. Le lyrisme
du dessin qui anime ce travail intuitif implique quelque chose de
tragique et sincère...

Jean **BRODEUR**
Linogravure tirée de
l'album *Femmes-Fleurs,*
1973. 13 x 20 po.
(100)

«Pour les nuits blanches de
Nini de St-H, la petite»
Textes et linogravures de
Fernand BERGERON

(...) Fernand Bergeron raconte dans son grand livre de belles histoires imprimées sur un parterre de feuilles d'été, alors que les neuf images parlent d'arbres, de soleil, d'eau, de plages et de la jouissance qui se dégage de cette nature qui est probablement, en partie, celle de la Côte Nord où il demeure.

Fernand **BERGERON**
Linogravure tirée de
l'album *Pour les nuits
blanches de Nini de St-H
la petite,* 1973.
22,5 x 28 po.
(101)

«Les lettres mortes»
Textes et eaux-fortes de
Carl DAOUST

(...) «Les lettres mortes» de Carl Daoust (12 eaux-fortes originales ainsi que 12 textes-lettres écrits à la main par l'auteur) en sont un merveilleux exemple. Elles sont le précieux témoignage d'un amour dont les joies et les tristesses prirent la forme de poèmes et d'illustrations. Le coffret qui les contient s'ouvre comme un écrin rare où l'on y trouve des enveloppes aux timbres du Québec. La présentation est admirable, dépouillée comme un simple cercueil enfermant un trésor qui ne fut jamais envoyé à celle à qui il était destiné...
[Gilles TOUPIN, «Des bonbons, des amours et des hommes», *La Presse,* 12 mai 1973]

Carl DAOUST
La tricoteuse, 1970. Eau-
forte tirée de l'album
Lettres mortes
(6 x 9 po.), 1973;
2,5 x 2,5 po.
(102)

«La série noire»
Sérigraphies de Normand
ULRICH
Textes de Carl DAOUST

Cet univers de l'inutile, d'un rêve dont les assises reposent sur une terre meule est dénoncé de tout autre façon par «La série noire», sérigraphies de Normand Ulrich et textes de Cart Daoust. Les images nous rappellent les techniques d'un Beardsley mais elles sont plus denses, moins dépouillées.

Normand ULRICH
Sérigraphie noir et blanc
tirée de l'album *Fan-
tasmes*, 1973.
20 x 26 cm
(103)

«L'apprivoiseau»
Linogravures de Josette
TRÉPANIER
Textes de Carl DAOUST

(...) Ce rire, c'est le même qui s'échappe de «L'apprivoiseau». C'est celui du jeu, de l'enfance, des contines que Carl Daoust a écrites pour les linogravures de Josette Trépanier. (...) Cet album est comme un petit poème dédié à la rue Marie-Anne. Les gravures accompagnées de textes poétiques laissent entrevoir à travers les masses de couleurs tendres, les fils électriques, les escaliers des maisons, les fenêtres. Tout cela vit dans ce qu'un des poèmes appelle «a clean air».

Josette TRÉPANIER
Linogravure tirée de
l'album *L'apprivoiseau,*
1973. 15 x 20 cm
(104)

«Family album»
Sérigraphies de Gloria
DEITCHER

(...) C'est aussi le propos du «Family album» de Gloria Deitcher. Un monde de réminiscences, de recherche du passé dans un esprit nouveau émane de tout cela. Ses personnages sont parfois dessinés ou directement représentés par des photographies qu'elle intègre à la gravure.

Gloria DEITCHER
Private Property, **1973.**
Sérigraphie; 51 x 66 cm
(105)

«Histoire d'A»
Linogravures de Lyne
RIVARD

(...) La fantaisie et le lyrisme caractérisent davantage les ondes mouvantes du dessin de Lyne Rivard. Humains, animaux, végétaux et choses de toute sorte déferlent d'une corne d'abondance remplie d'images qui prennent vie l'une après l'autre. Histoire d'A, comme le dit l'artiste, est une sorte de bande dessinée où vivent une multitude d'éléments se nommant tous «A» et auxquels s'entremêlent des récits.

Lyne RIVARD
Sérigraphie en noir et
blanc tirée de l'album
Histoire d'A, 1973.
20 x 26 po.
(106)

«Lara»
Sérigraphies de Bé VAN
DER HEIDE

Il y a aussi «Lara» toute petite fille qui écrit ce qui lui est arrivé ces derniers temps avec des tas de fautes, parce qu'elle apprend sans doute le français qui n'est pas sa langue maternelle. Et Bé van der Heide (sa mère) illustre les sept textes.

Bé VAN DER HEIDE
L'anniversaire de
naissance, 1973.
Sérigraphie; 72 x 57 cm
(107)

«En marchant vers l'atelier»
Lithographies de Hannelore
STORM

(...) Hannelore Storm est allemande et elle est la seule à utiliser la technique de la lithographie comme moyen d'expression. Ayant vécu un peu partout, elle cherche à canaliser, dans ce qu'elle appelle ses «paysages», l'esprit, l'atmosphère de ces pays, de ces villes et de ces campagnes qu'elle a connus et sentis.

Hannelore STORM
Shirley and I, 1973.
Lithographie;
28 x 38 cm
(108)

«Stérilet pour myope averti»
Sérigraphies de Pierre
THIBODEAU

(...) Pierre Thibodeau, aussi, remonte aux sources. Il travaille de petits éléments quasi bactériels en forme de bâton, spiralés ou simplement arrondis et dont les tonalités sont en général pastel...
[Michèle GILLON, *Vie des Arts,* été 1973]

 Comme en témoigne la couverture de presse, l'exposition des albums des Éditions Graffofones est un véritable succès. L'objectif premier est atteint, soit celui de mener à terme un projet collectif d'envergure. Toutefois, les raisons sont nombreuses pour expliquer que le succès des Éditions Graffofones relève davantage du prestige que d'une réussite commerciale. Sans doute les contenus des albums regroupant des «images peu traditionnelles» contribuent-ils à n'intéresser qu'un public restreint. Par ailleurs, il faut croire que la clientèle des initiés est peu habituée au livre d'art à tirage limité, expression encore peu répandue. Pour les graveurs, les intentions mercantiles passent au second plan puisque l'essentiel réside, là encore, dans l'expression. Dans ces albums, l'estampe est une fois de plus employée à titre d'outil de recherche, plus que comme un simple moyen d'illustrer platement le texte. Loin de décourager les graveurs devant l'avenir de l'estampe, les projets collectifs comme celui des Éditions Graffofones vont rallier les graveurs à la cause de l'estampe, là où la création domine la raison économique.

22 juin 1973
Par un vote du Conseil de
sécurité, l'Allemagne de
l'Ouest et l'Allemagne de
l'Est sont admis à l'O.N.U.

Création en 1973 de la pièce
Hosanna de Michel Tremblay
au Théâtre de Quat'Sous à
Montréal

***Hosanna* de Michel
Tremblay
(109)**

10 juillet-23 septembre 1973
«Peintres du Québec, 1960-
1970»
*Musée d'art contemporain
de Montréal*

L'exposition regroupe entre autres, les artistes Tib BEAMENT,
Gilles BOISVERT, Albert DUMOUCHEL, Jacques HURTUBISE, Guido
MOLINARI et Claude TOUSIGNANT.

16 août-23 septembre 1973
Yvon COZIC-Jean NOEL
«Œil pour Œil - Doigt pour
Doigt»
*Musée d'art contemporain
de Montréal*

Deux expositions individuelles tenues simultanément : «Œil pour
Œil» par Jean NOEL et «Doigt pour Doigt» par Yvon COZIC qui invitent
le visiteur à une participation active dans l'espace avec des matériaux
éphémères.

27 août 1973
Claude TOUSIGNANT reçoit
la bourse de l'Institut culturel
canadien de Rome. Cet
octroi permet au bénéficiaire
d'étudier et de travailler en
Italie pendant un an

11 septembre 1973
Le président du Chili,
Salvador Allende est tué lors
d'un coup d'état militaire

14 septembre-21 octobre
1973
Huitième Biennale de Paris
*Musée d'art moderne de la
Ville de Paris* et *Musée
national d'Art moderne*

La participation canadienne est assurée par les artistes Mark PRENT
et Colette WHITER.

25 septembre 1973
Mort de l'écrivain chilien
Pablo Neruda, lauréat du
prix Nobel en 1971

Automne 1973
Film tourné à GRAFF par
l'équipe de tournage de *Via
Le Monde* et présenté à la
télévision de Radio-Canada
à l'émission *Des formes et
des couleurs*

Création en 1973 de la
pièce *Salut Galarneau !*,
d'après le roman de
Jacques Godbout, par la
troupe Le Sainfoin, à
Sainte-Thérèse

10 octobre-5 novembre
1973
«Borduas New York/Paris»
*Musée d'art contemporain
de Montréal*

12 octobre 1973
Le président Nixon nomme
Gerald Ford vice-président
pour succéder à Spiro
Agnew qui a démissionné
après avoir plaidé non
coupable à une accusation
de fraude fiscale

16 octobre-3 novembre
1973
Irene WHITTOME
Collages et dessins
Galerie Martal, rue
Sherbrooke Ouest,
Montréal

17 octobre 1973
Les États arabes réduisent
la livraison de pétrole aux
États-Unis et aux autres
pays qui appuient Israël

Pour montrer l'exceptionnelle effervescence de la gravure, l'équipe de tournage de *Via le Monde, Canada*, vient tourner chez **GRAFF** un documentaire sur l'estampe. Ce film de 30 minutes, tourné en 16 mm pour la télévision, sera pour la première fois présenté au Festival du Film 16 mm de Montréal.

(...) Les boîtes d'Irene Whittome ont ceci de particulier qu'elles ne sont pas du tout abstraites. Cependant, l'œil habitué à lire toute proposition murale contemporaine selon ses modes d'élaboration et non selon son contenu anecdotique perçoit le travail de Whittome comme étant abstrait. En fait, l'objet ne véhicule guère ici de symbolique particulière; il est avant tout matériaux. Ses relations avec le réel ne suffisent pas à lui attribuer des significations extérieures autres que celles qui font qu'une corde sert à lier et à relier, un sac empli d'une substance poussiéreuse à exercer un poids vers le bas lorsqu'il est suspendu à une corde, etc. (...)
[Gilles TOUPIN, *La Presse,* 27 octobre 1973]

24 octobre-17 novembre
1973
«Gravures américaines»
*Musée d'art contemporain
de Montréal*

29 octobre 1973
Victoire du Parti Libéral aux
élections provinciales

11 novembre 1973
Armistice entre l'Égypte et
Israël

En 1973, au Québec, c'est
le «boom» des créations
collectives et aussi celui de
la formation de nouvelles
troupes de théâtre : La
Cannerie (Drummondville);
La Compagnie Jean
Duceppe (Montréal); Les
Gens d'En Bas (Rimouski);
Groupe de la Veillée
(Montréal); Les Pichous
(Montréal)
La Rallonge (Montréal);
Théâtre des Cuisines
(Montréal); Théâtre de la
Marmaille (Montréal);
Théâtre de l'Œil (Montréal);
Théâtre du (Cent) Sang
Neuf (Sherbrooke); Théâtre
Parminou (Québec)

13 novembre 1973
Un jury montréalais acquitte
le docteur Henry
Morgentaler, accusé d'avoir
pratiqué un avortement
illégal

15 novembre-10 décembre
1973
Joseph BEUYS
«Gravures et multiples»
Galerie B, Montréal
Première exposition de
l'artiste au Canada

Décembre 1973
Ouverture de la galerie Olga
Korper à Toronto, au 602
Markham Street

L'exposition réunit des gravures de Jim DINE, Claes OLDENBURG, Robert RAUSCHENBERG, Elsworth KELLY, Richard SERRA.

1973
Principales parutions
littéraires au Québec

Adéodat, d'André Brochu (Éd. du Jour)
Le chant du sink, de Jean Barbeau (Leméac)
Le combat québécois, de Claude Morin (Boréal Express)
Hosanna, suivi de la Duchesse de Langeais, de Michel Tremblay
(Leméac)
Lieu de naissance, poèmes, de Pierre Morency (Hexagone)
Le mangeur de neige, poésie, de Pierre Châtillon (Éd. du Jour)
Le nouveau théâtre québécois, de Michel Bélair (Leméac)
Ozias Leduc et Paul Émile Borduas, de Jean-Éthier Blais et François-
Marc Gagnon (P.U.M.)
Pulsions, de Michel Beaulieu (Hexagone)
Sold-out, étreinte/illustration, de Nicole Brossard (Éd. du Jour)

1973
Prix du Québec

**Le dramaturge Marcel
Dubé
(110)**

Marcel Dubé (prix Athanase-David)

1973
Éditions à l'atelier GRAFF

Cette année encore, **GRAFF** agit à titre d'imprimeur pour différents
artistes dont Tib BEAMENT et James WARREN FELTER de même que
pour Média Gravures et Multiples.

1973
Fréquentation de l'atelier
GRAFF

Pierre AYOT, Cécile BOURGEOIS, Jean BRODEUR, Carl DAOUST,
Gloria DEITCHER, Réal DUMAIS, Louise ÉLIE, Madeleine FORCIER,
Arlyne GÉLINAS, Jacques GÉLINAS, Diane GERVAIS, Rose-Marie
GRICHTING, Lise JULIEN, Jacques LAFOND, Michel LECLAIR, Gilbert
MARCOUX, Paule-Andrée MORENCY, Indira NAIR, Louise NEVEU,
André PANNETON, Francine PAUL, André PLAMONDON, Suzanne
REID, Lyne RIVARD, Hannelore STORM, Pierre THIBODEAU, Serge
TOUSIGNANT, Josette TRÉPANIER, Normand ULRICH, Bé VAN DER
HEIDE, Christiane VÉZINA, Robert WOLFE.

1973
Sélection d'œuvres
produites à l'atelier GRAFF

Luc BÉLAND
*Saint-Jean-Baptiste de
Rouville chez Lancelot,*
**1973. Lithographie;
76 x 56 cm**
(111)

Diane MOREAU
Cerbère de mes enfers,
**1973. Linogravure;
76 x 56 cm**
(112)

Hannelore STORM
The Waitress at
Kravitz's, 1973.
Lithographie; 28 x 38 cm
(113)

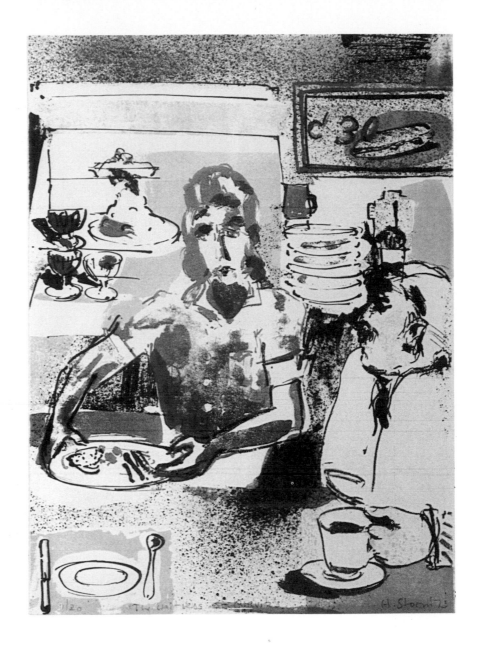

Robert WOLFE
Mécano, 1973.
Sérigraphie et collage;
20 x 26 po.
(114)

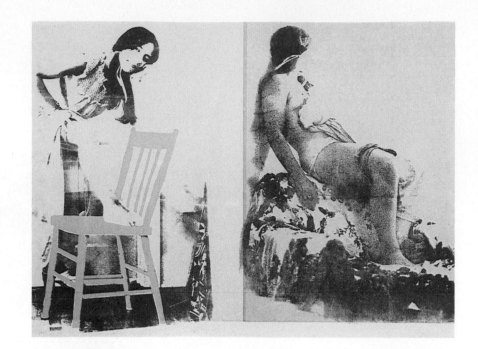

Gloria DEITCHER
Woman waiting, waiting woman, 1973.
Sérigraphie
(115)

Gilles BOISVERT
Strip-tease en couleur,
1973. Sérigraphie
(116)

1974
GRAFF : l'époque héroïque

L'histoire de la participation de **GRAFF** à l'évolution des arts visuels au Québec n'est pas simplement l'effet de circonstances favorables. En effet, les conditions minimales dans lesquelles l'atelier a été fondé en 1966 venaient répondre à un besoin urgent de structurer le domaine des arts visuels en général et celui de la gravure en particulier. L'engouement considérable que provoquent les techniques de l'estampe dans le courant des années 70, fonde une pratique reposant essentiellement sur une passion, remplie d'une réelle ferveur. L'aide accrue des gouvernements en ce qui touche l'implantation même des ateliers de gravure collectifs à travers le Québec et le Canada, et plus tard des nouveaux réseaux et organismes de diffusion parallèles consacrés à l'art contemporain, nous montre les efforts qu'il fallait collectivement déployer dans la perspective de l'avancement d'un domaine trop longtemps laissé pour compte.

L'époque héroïque commence à germer dans les années 60 pour éclore véritablement dans les années 70 avec un enthousiasme peu commun dans les annales de l'art d'ici. De l'outil naît une forme à communiquer et le plus difficile va se trouver là, dans le bâtiment complexe de l'offre, puis de la demande.

Dès la fondation de l'atelier de Pierre Ayot, je voyais d'un très bon œil cette initiative qui allait offrir aux artistes la possibilité de travailler dans un contexte ouvert avec le plus de liberté possible. C'était loin de reproduire la structure des ateliers européens comme Desjobert ou Lacourrière, mais c'était déjà extraordinaire d'avoir un atelier aussi ouvert que l'Atelier Libre 848. (...) En 1963, alors que je revenais de mon premier séjour en Europe, le Conseil des Arts du Canada, par l'entremise de David Silcox, m'avait approché pour me demander si je serais intéressé à ouvrir un atelier de gravure à Montréal. J'avais dû refuser parce que je ne me sentais pas disponible à m'engager dans une telle entreprise. Cette sollicitation montrait l'intérêt du Conseil pour le développement de ce domaine, alors qu'il n'existait encore rien d'implanté en gravure au niveau professionnel. (...) Au Conseil des Arts, il y avait une certaine hésitation à subventionner deux ateliers de gravure dans la même ville (l'Atelier Libre 848 et l'Atelier libre de recherches graphiques) pendant qu'il n'y avait pas encore d'atelier ni à Toronto ni à Vancouver. J'ai été mis dans la position de défendre auprès du Conseil des Arts (alors que je siégeais à la Commission consultative du Conseil de 1972 à 1975) la pertinence de la présence de deux ateliers nettement différents dans leur fonctionnement et leurs opérations. Graff devenait un point de chute idéal, une continuité naturelle et le lieu de convergence de la gravure au Québec tant pour les artistes que pour les diplômés des écoles d'art. Graff comblait non seulement des lacunes en gravure, mais aussi dans l'animation, dans l'intégration de l'art au milieu culturel et social. Graff par ses dirigeants, a toujours été conscient du rôle qu'il avait à jouer et en même temps attentif à aller plus loin, à en faire encore un peu plus pour faire avancer les choses... une vitalité continue. Sortir la gravure de son état artisanal pour en faire une aventure plus formelle, plus créative, qui se libérerait des barrières - c'est cette mentalité qu'il fallait faire évoluer au Québec. (...)
[Entrevue, Yves GAUCHER, mars 1985]

Fondation en 1974 de la galerie Powerhouse, rue Saint-Dominique à Montréal

La galerie parallèle Powerhouse se voue exclusivement à la diffusion de l'art des femmes.

Fondation en 1974 de
l'atelier Arachel, par Paul
Lussier (rue Rachel, à
Montréal)

12 janvier-17 février 1974
Jim DINE
Gravures
*Musée d'art contemporain
de Montréal*

L'artiste présente la série des *Car Wash.*

13 février 1974
L'écrivain soviétique
Aleksandr Soljenitsyne est
déporté en Allemagne de
l'Ouest

14 février 1974
Sous la direction de Martha
Landsman, ouverture de la
galerie Espace 5, au 115 de
la rue Sherbrooke Ouest à
Montréal

L'exposition inaugurale réunit des artistes tels que COZIC, Jean-Marie DELAVALLE et Irene WHITTOME.

28 février-20 mars 1974
Robert WOLFE
Galerie l'Apogée, Saint-
Sauveur

Trois facettes comme autant de media de l'œuvre de Robert Wolfe nous sont dévoilées avec cette exposition qu'il présente à la galerie l'Apogée. La peinture, la sérigraphie ainsi que le dessin témoignent de sa volonté de mettre en forme tel un soldat qui se battrait sur trois fronts à la fois.

La peinture de Wolfe est essentiellement une dynamisation pure de l'espace par la couleur. Ses formes qui proviennent d'un éventail d'éléments récurrents varient entre le petit cercle répété et les fonds chromatiques de diverses densités qui, malgré ce qu'un premier regard pourrait nous faire croire, n'ont rien de géométriques. En fait, il semble que Wolfe veuille tromper notre attention et nos habitudes de catégorisation en donnant à une forme quasi géométrique une inflexion due au hasard. Parfois même, une lettre est là au sein de l'espace qui vient troubler la quiétude d'un fond monochrome.

Il existe donc chez Wolfe (du moins dans ses tableaux) une notion de profondeur ainsi qu'une ambiguïté créée entre les notions d'ordre et de désordre. Ses sérigraphies telles que «Tangerine» et «Mécano» sont des mosaïques de formes libres non assujetties à un fond prémédité. Elles revendiquent une sorte de retour à un mode de dessin à connotations artisanales.

L'intérêt véritable de cette exposition réside principalement dans la série de dessins que l'artiste travaille en y insérant un peu de photographie. La présence humaine est partout dans ces dessins sous les traits de femmes qui ne sont pas sans installer une quête érotique. Les fonds sont généralement monochromes et tout se passe en surface. Le tout ressemble à de petits jeux de bâtonnets que nous aurions à réorganiser. Les éléments de ces dessins ne sont pas vraiment picturaux dans le sens qu'ils peuvent être manipulés par l'esprit comme des objets. Les définitions spatiales sont de second intérêt par rapport à cette palpabilité ludique des éléments du dessin. (...)
[Gilles TOUPIN, «Wolfe et ses dessins», *La Presse,* 9 mars 1974]

28 février 1974
Première parution du
quotidien indépendantiste
Le Jour dirigé par Yves
Michaud. Un mois après, le
tirage atteint 34 000
exemplaires

Le groupe Beau Dommage
lance en 1974 son premier
microsillon

**Beau Dommage : Marie-
Michèle Des Rosiers,
Pierre Bertrand, Michel
Rivard, Réal Desrosiers
et Robert Léger
(117)**

28 mars-28 avril 1974
«35/35 Jeune Gravure
Québécoise»
*Musée d'art contemporain
de Montréal*

(...) *le Musée d'art contemporain présentera une sélection de 35
gravures d'artistes québécois de moins de 35 ans. Cette présentation
de la jeune gravure du Québec sera ensuite envoyée au Festival
international de Bayreuth en Allemagne, au mois de juillet 1974. (...) Au
mois de décembre dernier, le Musée répondait à l'invitation du centre
culturel allemand de Montréal, l'Institut Goethe, de coordonner cette
participation des jeunes artistes québécois au Festival de Bayreuth. (...)
L'exposition est composée des gravures des 29 artistes dont les noms
suivent : Marc Beaulé, Luc Béland, Gilles Boisvert, Carmen Coulombe,
Gloria Deitcher, Marc Dugas, David Duchow, Chantal Dupont, Denis
Forcier, Michel Fortier, André Dufour, Susan Hudson, Jacques
Hurtubise, Richard Lacroix, Michel Leclair, Manon Léger, Michel
Lancelot, Tin Yum Lau, Kevin Lucas, André Montpetit, Lauréat Marois,
Jean Noël, Marc Nadeau, Jean-Pierre Séguin, Pierre Tétreault,
Normand Ulrich, Christiane Vézina, François Vincent. (...)*
[*Ateliers*, janvier-mars 1974]

C'est en 1974 qu'est publié
le Rapport Miville-Deschênes
sur la situation du théâtre
au Québec, par le ministère
des Affaires culturelles
du Québec

3 avril 1974
Mort du président français
Georges Pompidou

La galerie Média Gravures et Multiples présente "Art à vendre" de

Michel Leclair & Cie.

exposition de sérigraphies au 276 Sherbrooke O. du 9 au 31 mai 1974

**Affiche de Michel
LECLAIR. Sérigraphie,
1974
(118)**

1974
GRAFF et l'art pop

L'esprit qui s'est formé chez **GRAFF** depuis 1966 est, dans l'image populaire, teinté «d'espiègleries», au sein d'un contexte politique et culturel qu'on a choisi de surnommer «tranquille». Cet aspect ludique se retrouve tout aussi bien dans l'ambiance de l'atelier que dans les images qui y sont produites. Graduellement, il se développe un «trade mark un peu fou» où le plaisir semble participer à la vie de **GRAFF** comme s'il s'agissait d'un ingrédient désormais indissociable. L'évolution même de l'estampe québécoise, à laquelle **GRAFF** participe largement, présente une imagerie bien personnelle (souvent empreinte d'ironie et d'humour) dans l'ensemble des propositions nord-américaines. Peu de comparaisons avec les propositions des Américains, mais surtout des différences notables avec les représentations mythologiques d'un WARHOL, les recherches structurelles d'un JOHNS, les interprétations fragmentées d'un LICHTENSTEIN ou l'aspect de gigantisme du travail d'un ROSENQUIST. En cherchant un caractère spécifique à l'imagerie d'ici on constate simplement une forte propension à camper la réalité quotidienne dans une reformulation de cette même réalité. À croire que la spécificité émerge d'elle-même, sans improvisation, à force de travail

et de sérieux. Chez **GRAFF**, le plaisir lié au travail nous montre la bonne santé d'un questionnement critique. En ce sens, les photographies que produit l'atelier pour le numéro d'été de la revue *Vie des Arts* constituent un bel exemple de l'originalité avec laquelle on s'intéresse à tous les aspects de la communication graphique. La théâtralité que requièrent ces montages photographiques préside à chaque fois à un grand remue-ménage où tous les membres de l'atelier se font un devoir de participer à ces défis «historiques».

L'équipe de GRAFF
(119)

En 1974, Jean-Pierre Ronfard fonde le Théâtre expérimental de Montréal

Naissance en 1974 du groupe de musiciens québécois Harmonium

Création à Ottawa de la pièce de Michel Tremblay, *Bonjour, là, bonjour*, par la Compagnie des Deux Chaises

20 juin-15 septembre 1974
COZIC
«Touchez»
Centre culturel canadien à Paris

Printemps 1974
Voyage annuel de GRAFF à New York

Autre occasion de rassemblement : le voyage annuel organisé par **GRAFF** à New York où l'on se charge de noliser un autobus et de réserver des chambres pour les membres de l'atelier, mais aussi pour

des personnes de l'extérieur (professeurs, étudiants en arts visuels, critiques et conservateurs...) qui vont, pendant quelques jours, se mêler à l'activité culturelle de la «jungle new-yorkaise». Le dynamisme de l'atelier se retrouve tout autant dans le travail que dans les idées, les fêtes, vernissages, bouffes ou séjours à l'étranger.

Denis FORCIER
T'as de beaux œufs,
1974. Sérigraphie;
40 x 65 cm
(120)

31 juillet 1974
La Loi 22 fait du français la langue officielle du Québec

8 août 1974
Démission du président américain Richard Nixon

Le président Nixon est acculé à la démission suite au scandale du Watergate, du nom de l'immeuble de Washington où le parti démocrate avait installé en 1972 le siège de sa campagne présidentielle. L'édifice fut cambriolé en juin 1972 au profit du parti républicain. Nixon nia longtemps que la Maison-Blanche et lui-même eussent été impliqués dans le délit. Mais les aveux de collaborateurs du président, et les bandes magnétiques sur lesquelles ils avaient enregistré toutes ses conversations le convainquirent d'imposture et le contraignirent à démissionner.

C'est en 1974 que, lors de divers événements publics, l'on est régulièrement surpris par l'intervention non violente des «nu-vite»

Les études du ministère des Loisirs révèlent que depuis 1974, le vélo est le sport le plus pratiqué au Québec. Le véritable «bike boom», c'était en 1974 où l'on a vendu plus de bicyclettes que de voitures en Amérique du Nord

13-24 août 1974
«Festival international de la
jeunesse francophone» à
Québec (superfrancofête)

14 septembre-5 octobre
1974
«Printmakers»
*Marlborough-Graphics
Gallery*, 40 West 57th
Street, New York

Pierre AYOT, Jacques HURTUBISE et Michel LECLAIR participent à cette exposition qui regroupe 21 artistes canadiens à New York.

24 septembre-13 octobre
1974
Luc BÉLAND et Michel
LANCELOT
Galerie Média, Montréal

Luc BÉLAND présente des radiographies, des dessins et des gravures imprimées sur papier et sur tissu ainsi que des montages tridimensionnels où l'iconographie des «dents humaines» confère aux œuvres un caractère expressionniste et violent.

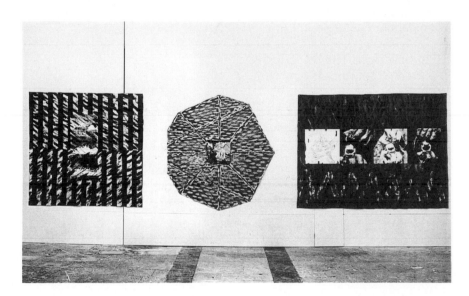

Luc BÉLAND
Galerie Média en 1974
(121)

En 1974, la troupe du Grand
Cirque Ordinaire présente
au Patriote de Montréal, la
création collective *Un
prince, mon jour viendra*

28 septembre-25 octobre
1974
Donald JUDD
*Galerie nationale du
Canada*, Ottawa

Création en 1974, au
Théâtre d'Aujourd'hui, à
Montréal, de la pièce de
Jean-Claude Germain : *Les
Hauts et les bas d'la vie
d'une diva : Sarah Ménard
par eux-mêmes*

7 octobre-7 novembre 1974
Jacques HURTUBISE
*Galerie Marlborough-
Godard*, Montréal

13 octobre-10 novembre
1974
Albert DUMOUCHEL
«Rétrospective de l'œuvre
gravé»
*Musée d'art contemporain
de Montréal*

Création à Montréal en 1974
de la pièce *Wouf-Wouf,*
d'Yves Sauvageau, par les
Ateliers de la Nouvelle
Compagnie Théâtrale

3-24 novembre 1974
Pierre AYOTet Robert
WOLFE
*Galerie d'art du Centre
culturel de l'Université de
Sherbrooke*

Novembre 1974
«Italian Avant-Garde»
Max Protetch Gallery, New
York

7-8-9 novembre 1974
Premier encan GRAFF

L'exposition, organisée par L.M. Venturi, regroupe des œuvres d'ONTANI, ZAZA, LUNANUOVA et CLEMENTE.

Un événement marquant va canaliser les énergies de la «machine **GRAFF**» : la mise sur pied de son tout premier encan de gravures. Depuis 1966, le local situé au sous-sol de la rue Marie-Anne est sans cesse remodelé, tout en demeurant inadéquat par rapport aux développements futurs que projette l'atelier. De plus, il devient utopique d'envisager une mise en valeur potentielle d'un espace en location, local devant maintenant répondre aux nouvelles exigences de l'atelier et de la diffusion. Ajoutons à cela l'isolement des locaux sur une avenue secondaire, situation qui n'offre plus les prérogatives requises pour espérer s'ouvrir aux conditions du marché. Bref, demeurer sur la rue Marie-Anne c'est tourner l'atelier dans tous les sens pour en revenir au même point de départ; tourbillonnement dont tous les graveurs sont conscients. Pour pallier à cet état de fait, il faut désormais trouver des moyens et des idées nouvelles pour donner aux graveurs de **GRAFF** ce qu'ils sont en droit d'attendre, un nouvel espace de travail.

(...) L'idée était déjà dans l'air depuis un moment, le rêve de transporter Graff dans un bâtiment plus approprié et plus adapté aux besoins particuliers de l'atelier; besoins qui allaient de la production de gravures à la promotion de celles-ci en passant par la vente et l'édition. Nous avons été les premiers au Canada à mettre sur pied ce type d'encan de gravures dans le but d'aider un atelier à survivre. À cette première expérience, on ne se doutait pas de l'énorme organisation que cela représentait, mais on a vite appris. J'ai réuni la collection de gravures

que j'avais personnellement montée depuis 1966 et les membres de l'atelier ont spontanément «embarqué» dans l'aventure qui devait conduire à l'achat d'une maison. Ce premier encan a duré trois jours dans le sous-sol de la rue Marie-Anne où l'on est parvenu à vendre près de 300 gravures. Le projet était risqué mais ça a marché.
[Entrevue, Pierre AYOT, 4 avril 1986]

Michel LECLAIR
Vendredi soir, ouvert jusqu'à 9 heures, 1974.
Sérigraphie; 73 x 58 cm
(122)

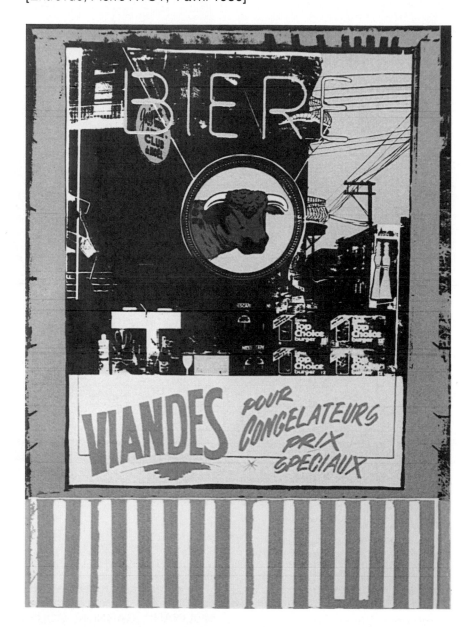

Le rêve se concrétise rapidement, puisqu'à peine quelques semaines après l'encan, s'effectue l'achat d'un édifice de trois étages situé à quelques rues des anciens locaux au 963 de la rue Rachel Est à Montréal. Le choix du nouvel emplacement des locaux sera guidé par un constat social qui voudra tenir compte du passé de l'atelier. Re-situer **GRAFF** dans le même quadrilatère, dans le même quartier, sur le même plateau, c'était respecter l'implantation de la majorité des membres de l'atelier dans ce secteur populaire et francophone de la ville. **GRAFF** ne devait pas être déraciné, il devait simplement s'agrandir et chercher à retrouver cet esprit qui l'avait vu naître.

Bé VAN DER HEIDE
It's all in my hand, 1974.
Sérigraphie et photostat;
40 x 30 cm
(123)

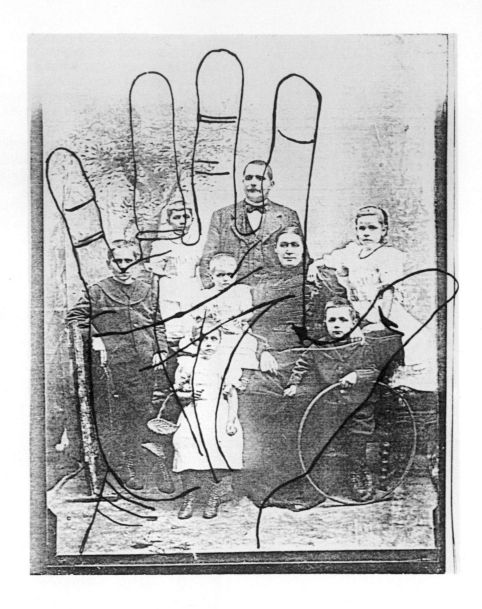

20 novembre-8 décembre
1974
Ginette BÉGIN, Raymond
LAVOIE, France TAPP
Comme Galerie, Québec

Ouverture de la Galerie
Yajima, au 1625 de la rue
Sherbrooke Ouest à
Montréal

La galerie est fondée en décembre 1974 par Michiko Yajima et présente dès la première année les œuvres d'artistes comme JAMES, MOLINARI., GAGNON, COUSINEAU, WHITTOME, SHIER, FRANK, LEAF, etc.

La galerie Yajima déménagera en 1978 au 1434 de la rue Sherbrooke Ouest, et, en 1981, au 307 de la rue Sainte-Catherine Ouest.

30 novembre 1974-21
janvier 1975
Claude TOUSIGNANT
Art Gallery of Ontario,
Toronto

7-31 décembre 1974
Pierre AYOT
Sérigraphies
Galerie Marlborough-Godard,
Montréal

Pierre Ayot expose actuellement, chez Marlborough-Godard, une vingtaine d'assemblages différents produits au cours de l'été dernier. L'exposition se terminera cette semaine. Il s'agit d'un ensemble de sérigraphies sur plexiglass translucide montrant un objet usuel (patins à roulettes ou à lame, souliers de course, corset féminin, brouette, moppe et moppette, etc.) auquel a été joint, au bon endroit, un élément réel appartenant à chacun : lacets, bâton, roues, etc.

L'idée de traiter ainsi le sujet date déjà de deux ans, me dira Ayot, c'est-à-dire au moment où il réalisait son premier «bolo». C'était une balle pendue à un élastique devant une plaque de plexiglass derrière laquelle une balle identique était sérigraphiée sur papier.

La constatation de l'effet produit allait avoir une grande importance, au point de générer toute une série d'œuvres. Elle allait, du même coup, permettre de dévoiler le caractère propre de la démarche de l'artiste, démarche que certains critiques ont située trop sommairement dans le courant de l'art pop américain. En fait, la réalité est tout autre.

L'art populaire américain, le «pop art», tire son nom des sujets qu'il montre : la boîte à savon de marque Brillo par Andy Warhol, le hamburger par Oldenburg, etc. : les objets quotidiens que tous les Américains ont eu entre leurs mains au moins une fois dans leur vie. L'art pop américain récupère certaines images au profit d'un arrangement répétitif/décoratif (tout l'œuvre de Warhol), ou ironise alors sur certains produits (hot-dog, coke,...) ou sur la famille Kitsch.

Pierre AYOT
Ma gaine 18 heures,
**1974. Sérigraphie,
montage, plexiglas
(124)**

L'œuvre de Pierre Ayot se situe à un autre niveau. Certes il emprunte à la réalité quotidienne ses objets communs - balais, chaises, escabeau, abeilles -, mais contrairement à l'art pop qui n'a d'autre signification que celle de l'identification simple d'un produit (souvent de consommation), Ayot cherche à provoquer l'illusion et l'équivoque.

Dès 1969, dans une sérigraphie intitulée «Sleeping Bag», il coud réellement avec du fil la partie de l'œuvre représentant une pièce de tissu rajoutée. En 1971, dans la suite des «Abeilles», la sérigraphie titrée «Go back to the rear» montre une abeille comme sortie ou tombée de la ruche. Cette fois, tout est imprimé, mais le fait de voir une abeille isolée et comme hors de l'œuvre nous laisse croire qu'elle est réelle. J'ai personnellement constaté l'effet de surprise chez certaines personnes qui ont dû s'approcher du tableau pour constater que le tout était en aplat. On pourrait citer d'autres exemples où le papier de toilette et les sacs de plastique sont utilisés.

Si Ayot ne fait remonter qu'à 1972 l'esprit dans lequel il travaille actuellement, c'est qu'il situe à cette période son renoncement à vouloir tout inclure sur un plan plat les éléments dont il a besoin. C'est dans ce sens que le «bolo» marque une étape. Ayot, pour la première fois, place hors de l'encadrement régulier d'un tableau, un élément qui fait partie de l'œuvre, en l'occurrence, la balle et l'élastique. Toute l'exposition actuelle reprend cette idée et la développe avec beaucoup d'humour.

Une pièce comme «L'aquarium» ne manque pas d'effet. À ce sujet, Ayot me dit qu'il se plaît à imaginer des aquariums qui ne soient pas tous déposés sur le sol ou sur une table. Pourquoi ne verrions-nous pas aux murs des maisons des bols d'eau avec poissons, le tout intégré à une œuvre ?

L'imagination d'Ayot se retrouve tout aussi souriante dans son «Escabeau». Il a sérigraphié sur le plexiglas translucide la moitié d'un escabeau en métal puis rattaché à celle-ci l'autre moitié réelle. Bien qu'il serait peut-être préférable de voir l'œuvre debout plutôt qu'appuyée au mur, il n'en demeure pas moins qu'elle crée des réactions amusantes. Sur une autre partie du mur, une longue canne à pêche apparaît comme un trophée de chasse.

C'est une autre caractéristique de l'œuvre d'Ayot que celle de témoigner d'une certaine joie de vivre. Ayot lui-même a pris le parti de profiter de la vie et de travailler à créer son monde insolite. Bon vivant, il regarde avec curiosité tout ce qui l'entoure et s'approprie à l'occasion le sourire passager d'une jeune fille. Les thèmes de son œuvre ne seront donc pas tragiques. Bien au contraire, le bonheur retrouvé dans le jeu ou le sport, le repos ou le souvenir, le voyage ou l'étude seront le plus souvent les préoccupations sous-jacentes à l'imagerie développée. Avec les mêmes intérêts, un esprit pessimiste aurait inventé un tout autre monde. Ayot, pour sa part, aime le contact dynamique qu'il peut maintenir avec les artistes de l'Atelier (...). Pour eux, il déborde d'optimisme et d'entrain. Son enthousiasme anime une volonté créatrice bénéfique à plusieurs jeunes graveurs du Québec. Son œuvre ne peut que s'en ressentir et en témoigner.

L'œuvre d'Ayot ne dit pas plus que ce qu'il montre. Il ne cache pas derrière les images/objets une signification abstraite pour l'intellectuel désœuvré. Il dit seulement le bonheur d'un artiste qui trouve dans la façon de présenter certains objets sans prétentions artistiques ou culturelles le moyen de troubler celui ou celle qui les voit. Ayot joue sur l'ambiguïté d'une situation et les réflexes qu'elle provoque. Il s'amuse de la double réalité qu'il donne à ses assemblages.

On comprendra alors pourquoi le tirage de chaque œuvre soit si limité. Bien sûr, il y a un facteur monétaire qui entre en jeu. Le coût d'investissement pour la production d'un ensemble de sérigraphies/objets représente déjà un montant important. Mais il y a aussi la nature même du travail, et la personnalité d'Ayot, qui font que les séries sont si restreintes en nombre. D'abord Ayot cherche l'effet de surprise. Son plaisir est de le découvrir et de l'immobiliser. Une fois saisi,

étudié puis répété au cours de l'exécution, l'intérêt disparaît, la surprise originale perd son effet. Et puis Ayot s'ennuie à reprendre toujours le même travail. Il trouve son plaisir beaucoup plus dans l'action créatrice que dans l'exécution de sérigraphies. Aussi, il produit beaucoup d'images et son imagination vive retire du quotidien objets et situations que chacun d'entre nous pouvons vérifier. En ce sens, son œuvre est populaire.

L'actuelle exposition d'Ayot présente une recherche originale dans l'art québécois. Elle individualise une démarche visuelle sans doute rattachée indirectement au mouvement de l'art populaire issu de l'esprit même de notre époque qui cherche à planter ses racines dans le peuple et son contenu culturel.

Mais là où il s'éloigne de l'art pop américain, c'est dans l'utilisation même de l'image créée. Chez Ayot, l'œuvre ne se suffit pas de contemplation, elle demande une participation souvent physique, toujours intellectuelle, à une situation étrange et joyeuse. C'est le jeu de l'illusion et la magie du quiproquo.

Il est sain de retrouver chez nous un artiste avec autant de verve et d'imagination. L'éventail des dernières productions d'Ayot laisse entrevoir une loterie encore pleine d'images renouvelées. (...)
[Claude GOSSELIN, «Mesdames, Messieurs, ... Pierre Ayot, illusionniste», *Le Devoir,* 21 décembre 1974]

Novembre-décembre 1974
GRAFF
Achats de la Banque
d'œuvres d'art du Canada
Présence au Salon des
Métiers d'Art de Montréal

On a souvent parlé de la production phénoménale d'estampes réalisées au Québec entre les années 70 et 80. Sans pouvoir quantifier avec précision cette production, nous pouvons néanmoins relever les efforts de la Banque d'œuvres d'art du Canada visant à constituer une collection représentative de cette remarquable effervescence. Cette année, la Banque d'œuvres transige avec **GRAFF** l'achat d'une centaine de gravures de plusieurs artistes de l'atelier.

Pour aider à la diffusion des œuvres et par le fait même des artistes de l'atelier, **GRAFF** participe en décembre de cette année au Salon des Métiers d'Art de Montréal en association avec la Galerie Marlborough-Godard pour qui **GRAFF** édite des tirages de Jacques HURTUBISE et de Jean McEWEN. En plus de présenter des gravures, **GRAFF** anime son kiosque d'exposition durant toute la durée du Salon par des démonstrations techniques de procédés d'estampe.

Jacques HURTUBISE
Clo, 1974. Sérigraphie;
37 x 57 cm
(125)

(...) Over at the Graff counter things are equally busy. Pierre Ayot's group is selling original, framed prints for as little as $22. An even more remarkable aspect of the Graff display is the participation of the Marlborough-Godard Gallery, which has permitted the pulling of special editions of works by two of their artists. Thus you can buy a signed print by Jacques Hurtubise or Jean McEwen for the same $22.
[«Crafted in Quebec», *The Montreal Star,* 14 décembre 1974]

1974
Prix du Québec

Rina Lasnier (prix Athanase-David)

1974
Principales parutions
littéraires au Québec

Dead Line, de Claude Beausoleil (Éd. Danielle Laliberté)
En attendant Trudot, de Victor-Lévy Beaulieu (Aurore)
L'enfirouapé, d'Yves Beauchemin (La Presse)
Journal dénoué, de Fernand Ouellette (P.U.M.)
Neige noire, d'Hubert Aquin (La Presse)
Speak white, poème affiche, de Michèle Lalonde (Hexagone)

1974
Fréquentation de l'atelier
GRAFF

Pierre AYOT, Freda BAIN, Luc BÉLAND, Yvon BENOIT, Hélène BLOUIN, Gilles BOISVERT, Lucie BOURASSA, Louis BRIEN, Michèle COURNOYER, Serge COURNOYER, Stange COWAN, Maurice D'AMOUR, Francine DANIS, Carl DAOUST, Jean DAVID, Gloria DEITCHER, Évelyne DUFOUR, Marie EKSTEIN, Louise ÉLIE, Anna EVANGELISTA, Denis FORCIER, Madeleine FORCIER, Pnina GAGNON, Suzanne GAUTHIER, Arlyne GÉLINAS, Diane GERVAIS, Jacques HURTUBISE, Jacques LAFOND, Jacques LALONDE, Michel LANCELOT, Richard LAROSE, Francine LAUZON, Michel LECLAIR, Manon LÉGER, Jocelyne LUPIEN, Marnie McDONALD, Gilbert MARCOUX, Andrée MASSICOTTE, Paule-Andrée MORENCY, Indira NAIR, André PANNETON, Michèle PARADIS, Shirley RAPHAEL, Lyne RIVARD, Ginette ROBITAILLE, Leigh ROSENBERG, Sylvia ROUSSEAU, Vera SAMPLE, Gar SMITH, Hannelore STORM, Daniel THIBEAULT, Pierre THIBODEAU, Serge TOUSIGNANT, Normand ULRICH, Bé VAN DER HEIDE, Christiane VÉZINA, François VINCENT.

1974
Sélection d'œuvres
produites à l'atelier GRAFF

Luc BÉLAND
Modification II, **1974.**
Lithographie; 56 x 76 cm
(126)

Maurice D'AMOUR
Gardien Goaler, 1974.
Sérigraphie, 40 x 30 cm
(127)

Bé VAN DER HEIDE
*The naled babies visiting
the party,* 1974.
Sérigraphie; 50 x 65 cm
(128)

Fernand BERGERON
Que'q part dans
Montréal ou ailleurs qu'à
Genève, 1974. Lithogra-
phie
(129)

1975
GRAFF, second épisode

La mise sur pied de l'*Atelier Libre 848* sur la rue Marie-Anne était déjà une entreprise audacieuse, mais le déménagement complet des ateliers dans des nouveaux locaux va l'être encore davantage. L'acquisition récente de l'édifice de la rue Rachel a, comme on l'a vu, été rendu possible grâce en partie aux recettes du premier encan de l'atelier. Le nouveau bâtiment va lui aussi être «assaisonné» au goût de **GRAFF**. En plusieurs étapes, il sera entièrement repensé et remodelé selon un concept architectural devant répondre spécifiquement aux nouvelles réalités de **GRAFF**.

Les cinq premiers mois de l'année 1975 prennent la forme de longs préparatifs en prévision du déplacement définitif des ateliers qui ne s'effectue qu'au cours du mois de juin. Par ailleurs, les efforts de structuration et de consolidation d'un réseau de diffusion instauré l'année précédente, portent déjà leurs fruits. En effet, grâce à cette initiative, **GRAFF** figure cette année à plusieurs expositions de groupe :

Gallery Graphics, à Ottawa;
The Winnipeg Art Gallery, à Winnipeg;
Musée d'art contemporain de Montréal;
Glenbow Institute, en Alberta;
Salon des Métiers d'Art de Montréal, au Palais du Commerce de Montréal.

GRAFF, façade de l'édifice au 963 Rachel Est, à Montréal (130)

Les travaux de reconstruction du nouvel emplacement de la rue Rachel, à l'été 1975, s'avèrent plus complexes et plus longs que prévu. Pour ces raisons, on improvise temporairement un atelier de sérigraphie au rez-de-chaussée de l'édifice afin de permettre à quelques graveurs de poursuivre leurs recherches. La conception des plans de l'édifice de trois étages est, une fois encore, confiée aux soins de l'architecte Pierre MERCIER.

Le premier aménagement que m'a demandé de réaliser Pierre Ayot date de la fin 1966. À ce moment, on avait accès à l'Atelier Libre 848 par un plain-pied au rez-de-chaussée qui descendait directement au sous-sol, là où travaillaient les graveurs. Les plans que j'avais conçus permettaient de transformer cette entrée en un petit local d'exposition d'environ 10

pieds sur 15 avec un plafond en pente et un éclairage indirect. Le sous-sol avait été à peine modifié, on entrait dans une forêt de gravures épinglées à des cordes où ça sentait l'encre à plein nez, mais ce que je trouvais intéressant et ce qui désormais allait m'attacher à Graff, c'était la poursuite de certains objectifs de l'atelier de Dumouchel. Graff était vraiment un atelier ouvert, sans prétention aucune. Suite à la mort de Dumouchel en 1971, Graff devenait un peu l'héritier de toute la tradition implantée par le «maître» - rôle qu'il avait déjà commencé à assumer depuis 1966.

Pour l'aménagement des locaux du 963 rue Rachel en 1975, Graff demandait de relever le défi suivant : conserver l'esprit de groupe qui avait germé dans les anciens locaux tout en séparant sur trois étages les divers secteurs de gravure. Le but premier consistait à trouver un concept permettant de maintenir les gens en contact et c'est ainsi que j'ai pensé ouvrir un immense puits de lumière au centre de l'édifice qui, en plus de répandre la lumière à tous les niveaux, favorisait la diffusion du son à chaque palier. Une sorte de sixième sens qui agirait contre l'isolement et où l'on sentirait une présence, peu importe où l'on se trouverait. J'ai ressenti beaucoup de fierté à mettre mon «sceau» sur Graff et c'était pour moi un très grand honneur d'apporter une contribution qui était dans l'ordre de mes moyens puisque j'étais architecte et non graveur.

[Entrevue, Pierre MERCIER, mars 1985]

4-25 janvier l975
«Camerart»
Galerie Optica, Montréal

Les artistes participant à cette exposition sont Pierre BOGAERTS, Gloria DEITCHER, Jean-Marie DELAVALLE, Tom DEAN, Christian KNUDSEN, Suzy LAKE, Michel LECLAIR, Jean NOEL, Françoise SULLIVAN, Robert WALKER, Irene WHITTOME

7-31 janvier l975
Yves GAUCHER
Galerie Marlborough-Godard, Montréal

Jean-Paul L'Allier devient en l975 ministre des Affaires culturelles du Québec. Son *Livre Vert* propose la création d'un Conseil de la culture pour définir une politique d'aide à la création et à la diffusion

Fondation à Montréal en l975 de la troupe de théâtre Carbone l4, par Gilles Maheu

l0 janvier-l6 février l975
«Peintres actuels canadiens»
Musée d'art contemporain de Montréal

Exposition itinérante jusqu'en mars 1976 dans neuf villes canadiennes. L'exposition regroupe des artistes tels que Denis JUNEAU, Fernand LEDUC, Rita LETENDRE, Guido MOLINARI et Claude TOUSIGNANT.

(...) Donc, apartheid des Plasticiens québécois dans ce survol impressionnant de la peinture canadienne; parce qu'ils utilisèrent des voies d'approche pragmatiques qui les menèrent vers des solutions

spectaculaires et fraîches en accord avec les plus intimes développements de la pensée contemporaine (...)
[Gilles TOUPIN, «Une peinture belle et bien vivante», *La Presse,* 18 janvier 1975]

C'est en 1975 que La Librairie des Femmes ouvre ses portes à Montréal sur la rue Rachel

16 janvier-16 février 1975
Serge TOUSIGNANT
«Dessins-Photos, 1970-1974»
Musée d'art contemporain de Montréal

(...) Les trois séries de dessins et photomontages de Serge Tousignant présentées dans cette exposition, portent témoignage de la remarquable constance de la pensée de l'artiste. Depuis le début des années 60, Tousignant, avec ses sculptures intégrant un miroir essentiel à leur fonctionnement, puis avec ses papiers pliés et collés, offre une réflexion sur la nature de l'objet esthétique dans ses rapports avec la perception du spectateur. À propos des papiers pliés, l'artiste écrivait : «Les formes proposées deviendront alors tridimensionnelles, ou demeureront des surfaces si on se laisse prendre ou non par des perspectives illusoires qui nous sont suggérées. «Quant au principe de fonctionnement de ses œuvres tridimensionnelles, il en dit, dès la même époque : «Par l'emploi de réflexions comme effet optique, je peux établir de nouveaux espaces, où les formes, les volumes, les objets se modifient et se complètent par eux-mêmes : morceaux d'espace réfléchi bougeant dans l'espace environnant. (...) Une grande partie de l'intérêt du propos est qu'il pose le phénomène de l'ambiguïté de la perception, de la création d'un espace sériel et séquentiel par opposition de volumes en creux ou en plein, non pas comme les étapes d'un travail conceptuel, mais comme support à l'appréciation d'un objet à valoriser pour ses qualités esthétiques. (...)
[Alain PARENT, *Dessins-Photos, 1970-1974* , catalogue d'exposition, Musée d'art contemporain de Montréal, 1971]

Serge TOUSIGNANT
Mona, **1975. Installation vidéo; trois variations de point de vue de la caméra**
(131)

20 février-22 mars 1975
Louise ROBERT
Galerie Guernica, Montréal

Les œuvres de 1975 de Louise ROBERT présentent en surface une écriture graphique dont le but n'est pas de communiquer un contenu littéraire comme tel mais qui se présente comme un signifiant plastique

ayant pour visée l'évocation d'un langage pictural. L'œuvre «n° 270» est avare de couleurs; la toile brute est cousue grossièrement à plusieurs endroits et les signes s'y inscrivant tiennent du graffiti plus que du texte.

Louise ROBERT
N° 270, 1975. Crayon feutre sur toile; 112 x 122 cm
(132)

Fondation à Montréal en 1975 du Théâtre Expérimental de Montréal par Jean-Pierre Ronfard, Pol Pelletier et Robert Gravel

Mars l975
«Yves Gaucher (l960-1975)»
New York Cultural Center, New York

27 mars-24 avril l975
Lucio De HEUSCH
Musée d'art contemporain de Montréal

La série d'encres sur papier présentée au Musée d'art contemporain de Montréal est accompagnée d'un commentaire critique de Lucio De HEUSCH :

(...) Ces encres sur papier sont une tentative de préciser (codifier) un processus analytique sur le plan pictural. Un essai d'appréhender un univers visuel dans lequel au fur et à mesure de la progression sérielle,

un code se découvre, s'organise; une transformation en appelant une autre, la logique visuelle se développant elle-même.

Ces encres ne sont pas qu'une extériorisation dans le sens lyrique et expressionniste, ni une simplification-épuration dans le sens minimal, mais plutôt l'investigation (analyse) d'un espace bi-dimensionnel et la prise de possession physique de cet espace. L'investigation d'un espace qui n'est pas neutre, mais qui possède déjà son code pictural et que le geste du peintre tente de dégager, déchiffrer, de rendre lisible.

La majorité de ces encres sur papier relève d'une répétition non systématique; elles ont sensiblement le même type d'articulation, les mêmes données essentielles, mais l'organisation et leur lecture ne sont jamais les mêmes.

Le blanc est le point de départ de mon travail. Il en fait partie intégrante et il est le moteur du développement de ces encres. En considérant le blanc comme le début, le regroupement et la fin de la couleur, il devient le point d'où naissent toutes les autres couleurs et où elles viennent s'abîmer. Il est une couleur et il implique toutes les couleurs. Dans cette série d'encres sur papier, le blanc me sert de structure-réserve. Au départ, il est déjà là, à la fois fond, espace et surface. La couleur (bleu, rouge, jaune, ocre, brun) elle, par son traitement (frottage) et par ses rapports avec le blanc, devient surface et forme. Là entre en jeu la contradiction entre deux types de surface et parfois plusieurs sortes d'espaces et de mouvements. Là aussi se crée l'opposition entre le blanc et les couleurs, l'interaction du blanc qui est présence et absence de la couleur et des couleurs nées du blanc.

Ce processus pictural m'amène à saisir de façon précise toute une série de contradictions qui sont à la base de ma démarche. Contradictions entre ce qui est limité et ce qui ne l'est pas, ce qui est stable et instable, ce qui est inertie et énergie, ce qui est contraction et expansion, ce qui est «déconstruction» et construction.

Les structures de ces encres sont fragmentées, morcelées d'une série de pleins et de vides (qui n'en sont pas), de formes parfois discontinues colorées et blanches qui proposent une surface qui se nie, un espace qui s'annule. La répartition de ces formes est déterminée et reliée à notre façon de voir et de lire.

Vision : Diagonales allant généralement d'un mouvement ascendant du bas vers le haut.

Lecture : D'un mouvement allant généralement de gauche à droite.

Le phénomène contraction-expansion imposé par la couleur en rapport avec le dynamisme de la structure et avec le mouvement de lecture propose un espace pictural qui se réfute et s'accomplit.

[Lucio De HEUSCH, *Atelier*, Musée d'art contemporain de Montréal, vol. IV, n° I]

Le chanteur Raoul Duguay lance son microsillon «Allô Tôulmond» (étiquette Capitol), en 1975

Le poète et chansonnier Raoul Duguay (133)

C'est en I975 que paraît le premier numéro du journal *Têtes de Pioche*. Deuxième journal féministe après *Québecoise deboutte*, *Têtes de Pioche* publiera, jusqu'en 1979, 23 numéros

3 avril-11 mai I975
«Art femme 1975»
Musée d'art contemporain de Montréal
Centre Saidye Bronfman,
Montréal
Galerie Powerhouse,
Montréal

Fernande Saint-Martin, directrice du Musée d'art contemporain de Montréal qui assume une partie de la présentation des œuvres de cette exposition, répond en ces termes à *La Presse* l'interrogeant sur l'art des femmes au Québec :

(...) Si on pose que l'art est destiné à communiquer, affirme-t-elle, il faut reconnaître que le langage de cette communication a été élaboré par des hommes. Depuis I970, certaines femmes artistes américaines ont voulu renverser la vapeur. Elles se sont aperçues que toute la société occidentale a été produite par des hommes et que notre relation au monde était masculine. Il fallait donc refuser la culture masculine. Il fallait élaborer de nouvelles structures. C'est là, je considère, une étape essentielle.
La domination de la pensée occidentale mâle ne s'est pas perpétuée que dans le champ de l'activité créatrice, dit madame Saint-Martin. Pour que cesse cette situation, les changements doivent être radicaux, sinon c'est le cul-de-sac. Il faudrait même élaborer une mathématique différente qui rendrait compte de la relation féminine au monde. Depuis Freud, on sait, à cause des divergences érotiques et émotives, que les structures masculines ne sont pas comme les structures féminines. On ne connaît cependant qu'un seul inconscient, défini implicitement comme étant de nature masculine. Quel est donc l'inconscient féminin ? Les femmes ne le connaîtront que lorsqu'elles l'exprimeront.
[Propos recueillis par Gilles TOUPIN, *La Presse*, 12 avril I975]

I0-22 avril I975
Marcel SAINT-PIERRE
«Récit-Toiles»
Média, Gravures et Multiples,
Montréal

Fondation à Montréal en I975 du Théâtre de la Manufacture par Jean-Denis Leduc et Christiane Raymond

29 avril-25 mai I975
«Processus 75»
Musée d'art contemporain de Montréal

Sept artistes montréalais réalisent des œuvres dans le studio du Musée d'art contemporain de Montréal, de la préparation de la toile aux dernières retouches. Il s'agit de Mel BOYANER, Lucio De HEUSCH, Jocelyn JEAN, Christian KIOPINI, Serge LEMOYNE, Normand MOFFAT et Nancy PETRY.

1975
GRAFF et la mise en pratique

Au fil des ans, **GRAFF** est identifié comme un groupe hétérogène, sans tendances idéologiques ou formelles prédéterminées. En optant pour une attitude d'ouverture vis-à-vis des nombreuses manifestations de l'art, il favorise le décloisonnement de ses propres structures. Néanmoins, le seul parti pris qu'il adopte va vers une valorisation des

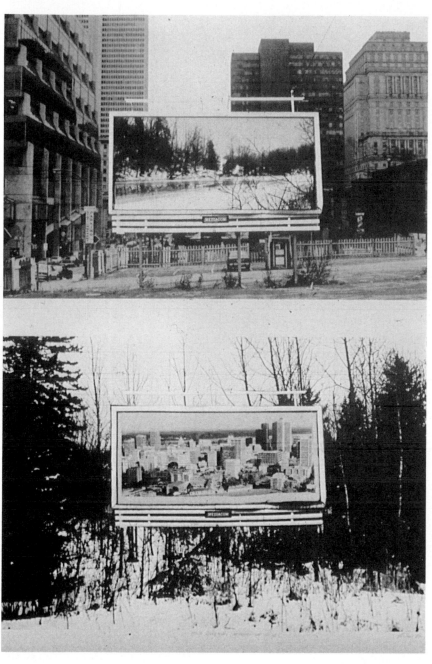

Michel **LECLAIR**
*Pour quelques arpents
de neige*, 1979.
Sérigraphie; 70 x 99 cm
(134)

approches et des recherches actuelles et contemporaines. La
génération d'artistes qui constituent l'atelier **GRAFF** de l'époque est
l'héritière d'un passé historique bien particulier; chevauchant les
années d'histoire d'un discours *automatiste* à un discours *formaliste*.
Sans vouloir discréditer les pratiques fondées sur un discours de la
théorie, **GRAFF** choisit d'orienter ses recherches dans la direction
d'applications concrètes. Pour retracer les signes réels de cette
préférence pour la pratique avant toute théorie, il nous faut revisiter les
productions antérieures de l'atelier pour y voir que l'expérimentation a
d'abord été la formule de maturation du travail des individus au sein du
groupe.

Faire l'expérience avant même que n'intervienne la théorie là où
GRAFF attire en ses murs les individus capables d'évoluer dans la
pratique sans se soucier de faire école. Sa «sagesse» c'est d'avoir

poussé l'humour au devant d'un «intellectualisme de l'art»; l'humour mais aussi le travail, sans même chercher de cheval de bataille, avec une intelligence critique plus rapprochée des réalités quotidiennes que du rêve envolé en mal d'apesanteur. Cette étape coïncide avec un changement de personnel, alors que Francine Paul et Normand ULRICH sont remplacés par Madeleine Forcier à titre de coordonnatrice et par Denis FORCIER à titre de chef d'atelier.

La découverte, la curiosité, la traditionnelle expédition de la «gang» de **GRAFF** à New York illustrent aussi cette attitude de prendre le plaisir au sérieux. Par extension, la démarche de Michel LECLAIR qui prélève dans le quotidien urbain des images photographiques devant être réutilisées en sérigraphie, témoigne d'un souci de se réapproprier l'actualité du présent. Pour plusieurs, ces séjours new-yorkais agissent comme un ressourcement autant pour se tremper dans l'effervescence printanière de New York que pour y dénicher les traces de l'avant-garde artistique américaine.

Le Théâtre de Quat'Sous de Montréal fête en l975 son dixième anniversaire de fondation. Pour l'occasion, Paul Buissonneau reprend la pièce *Orion le tueur*, un mélodrame lyrique qu'il avait monté en l965

30 avril l975
Les Nord-Vietnamiens entrent à Saïgon. Le gouvernement du Viêt-nam du Sud tombe. Naissance de l'État unitaire du Viêt-nam

23 mai l975
Prix du gouverneur général

Victor-Lévy Beaulieu et Nicole Brossard acceptent ce prix, mais sous l'influence d'articles parus dans le journal *Le Jour,* ils dénoncent la signification politique de l'événement en déclarant : «Vive le Québec libre et socialiste».

25 juin-21 août l975
«Tendances actuelles de la nouvelle peinture américaine»
Musée national d'Art moderne, Paris

L'exposition est organisée par Marcelin Pleynet et regroupe des œuvres de deux générations d'artistes américains dont MANGOLD, MARDEN, MARTIN, BOCHNER, ROCKBRUNE, TUTTLE, HAFIF, HIGHSTEIN, POZZI et RENOUF.

30 juillet-3l août l975
«Nouvelle peinture en France»
Musée d'art contemporain de Montréal

L'exposition regroupe principalement les représentants de la tendance support/surface : DEZEUZE, PINCEMIN, VIALLAT, BIOULES, etc.

Août l975
Coup d'état au Bangladesh et au Pérou

23 septembre-7 octobre
1975
Pierre AYOT-Robert
WOLFE
Gallery Graphics, Ottawa

(...) Once and a while an Ottawa gallery stages a lyrically fun exhibition. On this occasion one must go to Gallery Graphics, 23 Murray St. for their two-man show combining the talents of Pierre Ayot and Robert Wolfe.
Both artists are Montreal born, both attended l'École des Beaux-Arts and both are members of Graff (centre de conception graphique). There the similarity ends.
Where Wolfe appears interested with the interplay of subtle colors and geometric shapes, Ayot prefers to have people smile by presenting us with extraordinary fantasies involving everyday objects.
Working primarily with photosilkscreened plexiglass, Ayot explores the realm of Pop realism adding surprising touches from existing objects. His wagon, for instance, consists of a serigraphed top view of a children's wagon, while underneath are the real wheels. A silkscreened enema bag on plexiglass is suspended above a gold fish bowl and casually opened set of Venetian blinds comes complete with cords. (...)
Robert Wolfe's collection is an interesting blend of two styles, one painterly and impressionistic, the other cool and linear. The first stems from a two year period when he was involved with murals in the Radio-Canada building in Montreal. Using pastel colors, he has created shapes that bear a strong resemblance to Indian pictographs.

Robert WOLFE
Sérigraphie, 1975.
Photo : Chantal DuPont
(135)

His more recent work is a return to a more draughtsman-like approach. Soft pencil renditions of the nude human figure are combined with stronger geometric shapes, inked lines and, occasionally, letters and numbers. They are beautifully subtle prints and drawings that itch the viewer unaware and must be studied closely.
[Texte de présentation de l'exposition «Ayot-Wolfe» à la Gallery Graphics, septembre l975]

Pierre AYOT
Spaghetti et running shoes, 1974. Sérigraphie sur plexiglas; 45 x 60 cm (136)

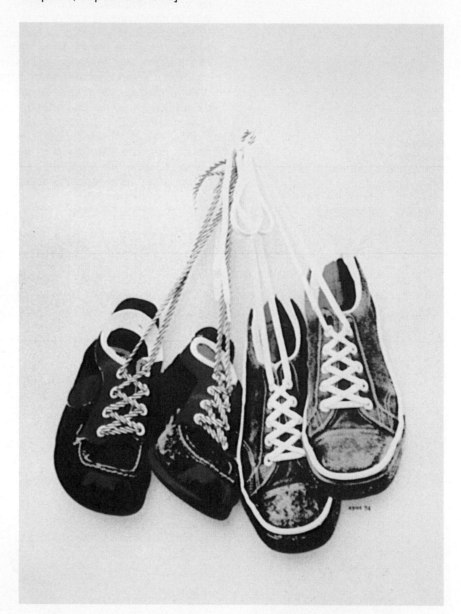

En 1975, le film américain *Jaws,* de Steven Spielberg, remporte un succès monstre au box-office

Les troupes américaines se retirent du Viêt-nam en 1975

Dix fois GRAFF
24-26 septembre 1975
Encan annuel

GRAFF fête en 1975 (un peu prématurément !) sa dixième année d'existence en ouvrant ses nouveaux locaux au public. Pour montrer aux visiteurs le visage neuf que l'atelier va se donner, on expose au rez-de-chaussée les plans d'aménagement conçus par Pierre MERCIER. Jumelé aux événements du dixième anniversaire, l'atelier présente son deuxième encan annuel dont le fruit des ventes sert au financement des derniers travaux d'aménagement. L'encan se déroule en face de l'atelier dans les locaux de la Galerie Média maintenant située au 970 de la rue Rachel - les 24, 25 et 26 septembre 1975.

L'année précédente, lors de l'achat de la «maison de **GRAFF**» on ne soupçonnait qu'à moitié le travail gigantesque qu'allait exiger le déménagement et la remise en place des ateliers. Comme par habitude, le sens créatif vient seconder le projet d'aménagement jusque dans les formes architecturales en défiant le mythe de «l'atelier-fourbi» pour créer une nouvelle image préoccupée d'esthétisme; un environnement où il fait bon vivre et travailler.

Denis FORCIER
Carton d'invitation
Bonne Fête Graff
(137)

Affiche conçue par Denis FORCIER
(138)

Des ateliers de travail équipés pour les artistes, il en existe peu. De fait, à part les ateliers des écoles spécialisées, cégeps et universités, d'abord accessibles aux étudiants et aux professeurs, à part le «projet pilote en arts visuels» né de la collaboration du ministère des Affaires culturelles et du Cégep du Vieux-Montréal, je ne connais que des ateliers pour graveurs et photographes où les artistes peuvent eux-mêmes réaliser leurs œuvres. Et parmi ceux-ci, Graff, Centre de conception graphique se dresse fièrement, aujourd'hui fort de ses dix ans. Dix ans pendant lesquels Graff a insufflé au milieu de la gravure québécoise un esprit dynamique et enthousiaste. (...) Et aujourd'hui, non seulement ils animent un atelier complexe en gravure et photographie, mais aussi ils tiennent des expositions permanentes sur les lieux, offrent un service de vente d'œuvres (...) il fallait voir le monde qui se pressait mardi soir dernier à la Galerie Média où étaient exposées les œuvres des artistes de Graff. Tout cela ne peut tenir uniquement que par des services matériels. Il faut plus et Graff à Montréal a su offrir plus.
[Claude GOSSELIN, «Bonne fête à Graff pour ses dix ans», *Le Devoir*, 20 septembre l975]

Ouverture en l975 à Montréal de la Galerie Curzi, au 2140 de la rue Crescent

Georges Curzi ouvre officiellement sa galerie à l'automne 1975. Mentionnons les noms de quelques artistes dont il expose la production au courant des premières années : Louise ROBERT, Louis COMTOIS, Gilles BOISVERT, Jean-Pierre SÉGUIN, Richard MILL, Francine SIMONIN, Michel LAGACÉ et Françoise TOUNISSOUX. La Galerie Curzi ferme ses portes en juin 1978.

3 octobre-23 novembre l975
Irene WHITTOME
«Eléments I,II,et IV du Musée blanc»
Galerie Espace 5, Montréal

(...) Les objets que fabrique Irene Whittome et qui constituent les premiers éléments de ce qu'elle appelle déjà «Le Musée blanc» sont des objets compacts, c'est-à-dire des objets dont la manifestation physique est des plus immédiate pour l'observateur. Bâtons emmaillotés de toutes les manières et casés sous verre dans ce qui ressemble à des tombeaux blancs verticaux - à des momifications -, galettes de papier moulé ficelées et assemblées dans des boîtes superposées, ces œuvres récentes de Whittome font appel à une sensibilité liante de l'observateur, à une sensibilité concentrée où des

images complexes s'abreuvent à même une simplicité manifeste.
(...) Derrière les formes et les structures des œuvres de Whittome tout
un monde de fétiches et de significations se tapit. (...)
[Gilles TOUPIN, *La Presse,* 18 octobre 1975]

8 octobre 1975
Fondation de la revue
Parachute par France Morin
et Chantal Pontbriand. Le
lancement a lieu au Musée
d'art contemporain de
Montréal

**Sortie remarquée en
1975 du disque des
Séguin (Richard et
Marie-Claire)
(139)**

Les éditions de La Pleine
Lune de Montréal publient
en 1975, *Journal d'une folle,*
de Marie Savard

«Échange/Exchange»
8 octobre-9 novembre 1975
*Musée d'art contemporain
de Montréal*
14 octobre-11 novembre
1975
Winnipeg Art Gallery

Serge TOUSIGNANT
*Environnement trans-
formé n° 1 - Dotscape,*
**1975. Impression offset;
45 x 65 cm
(140)**

En plus des activités entourant son dixième anniversaire, **GRAFF** va
participer à une importante exposition au Musée d'art contemporain de
Montréal. L'événement présente simultanément une sélection
d'œuvres de l'atelier **GRAFF** et d'un atelier de Winnipeg, le Grand
Western Canadian Screen Shop. Les expositions se tiennent à

Montréal du 8 octobre au 9 novembre puis à la Winnipeg Art Gallery du 14 octobre au 11 novembre.

(...) The Musée d'art contemporain is presenting a show of 35 prints made by 18 Montreal artists (...) It's a cheerful and varied exhibition too varied really to furnish the intellectual coherence one looks for in a first-rate group show. The pleasures here come piecemeal and derive more from seeing again some of these familiar images than from any discoveries (...)
[George BOGARDI, *The Montreal Star,* 12 novembre 1975]

Carl DAOUST
Je vis ou je vais, 1975.
Eau-forte; 41 x 51 cm
(141)

l6 octobre-23 novembre 1975
«Québec 1975»
Musée d'art contemporain de Montréal

Organisée par Normand Thériault pour l'Institut d'art contemporain de Montréal. Travaillent à la présentation de ces manifestations (arts, cinéma, vidéo) : Jean-Pierre Bastien, Yves Chaput, Claude De Guise, Gérard Henry, Diane Poitras, France Renaud, Ronald Richard, et Michel Van Der Valde.

L'exposition est aussi présentée à :
Rimouski, du l7 décembre l975 au 28 janvier l976;

Sherbrooke, du 2 février au l^{er} mars l976;

Vancouver, du 10 février au 7 mars l976;

Winnipeg, du 29 mars au 9 mai 1976;

Charlottetown, du 15 mai au 15 juin 1976;

Toronto, du 20 mai au 27 juin 1976;

Regina, du 1^{er} septembre au 15 octobre 1976;

Calgary, du 12 novembre au 12 décembre 1976.

Edmund ALLEYN, Pierre AYOT, Jean-Serge CHAMPAGNE, Yvon COZIC, Melvin CHARNEY, Christian KNUDSEN, Réal LAUZON, Suzy LAKE, Gilles MIHALCEAN, Claude MONGRAIN, Gunter NOLTE, Leopold PLOTEK, Roland POULIN, Garfield SMITH, Serge TOUSIGNANT, William VAZAN, Irene WHITTOME, Robert WALKER participent à l'exposition.

• La section vidéo (semaines des l0 et l7 novembre l975) fait le point sur la situation de la vidéographie québécoise. • La section cinéma (28 octobre-7 novembre l975) à la Cinémathèque québécoise retrace la production cinématographique québécoise de l970 à l975.

• Semaine sur le système de l'art au Québec : 20-24 octobre l975 (les groupes, la notion d'artiste, défense et illustration de l'objet d'art, galeries et musées, critique d'art). La situation de l'art au Québec est discutée durant des conférences, les dimanches 26 octobre (F. Saint-Martin), 2 novembre (Marcel Rioux), 9 novembre (Raoul Duguay), l6 novembre (Pierre Vallières). Les artistes participant à l'exposition donnent des exposés du 28 octobre au 7 novembre l975.

2 novembre 1975
À Rome, assassinat du
poète et cinéaste Pier Paolo
Pasolini

20 novembre l975
En Espagne, mort du
général Franco. Le pouvoir
passe aux mains du roi Juan
Carlos

Novembre l975
Jacques HURTUBISE
*Galerie Marlborough-
Godard*, Montréal

Décembre 1975
GRAFF, de la cuisine au salon
*Salon des Métiers d'Art de
Montréal*

Comme par le passé, **GRAFF** tient encore en décembre de cette année un kiosque au Salon des Métiers d'Art de Montréal. La préparation qui entoure la venue de l'atelier à ce Salon annuel est à chaque reprise l'occasion d'un déploiement d'efforts considérable compte tenu du temps relativement court de durée du Salon. **GRAFF** prend donc l'option, pour les années à venir, de remplacer sa présence annuelle au Salon des Métiers d'Art de Montréal par une exposition dans ses propres locaux de la rue Rachel qui reviendra année après année sous l'intitulé «Spécial GRAFF».

1975
Prix du Québec

Fernand Dumont (prix Athanase-David)

1975
Principales parutions
littéraires au Québec

Comme miroirs en feuilles, de Denise Desautels (Noroît)
La Commensale, de Gérard Bessette (Quinze)
Emmanuel à Joseph à Dâvit, d'Antonine Maillet (Leméac)
L'été sera chaud, de Suzanne Paradis (Garneau)
Le fond de l'errance irradie, de Jacques Renaud (Parti Pris)
Le jardin des délices, de Roch Carrier (La Presse)
Une liaison parisienne, de Marie-Claire Blais (Quinze)
Liberté surveillée, de Gérald Godin (Parti Pris)
Pamphlet sur la situation des arts au Québec, de Laurent-Michel Vachon (Aurore)
La partie pour le tout, de Nicole Brossard (Aurore)

1975
Fréquentation de l'atelier
GRAFF

Pierre AYOT, Hélène BLOUIN, Carl DAOUST, Gloria DEITCHER, Louise ÉLIE, Denis FORCIER, Madeleine FORCIER, Diane GERVAIS, Jacques LAFOND, Jacques LALONDE, Daniel LEBLANC, Indira NAIR, Daniel THIBAULT, Normand ULRICH, Bé VAN DER HEIDE, Robert WOLFE.

1975
Sélection d'œuvres
produites à l'atelier GRAFF

Maurice D'AMOUR
Figure 33-A, 1975.
Sérigraphie; 57 x 73 cm
(142)

Michel FORTIER
Sans titre, 1975.
Sérigraphie; 41 x 51 cm
(143)

Jacques HURTUBISE
Mirabel, 1975.
Sérigraphie; 33 x 51 cm
(144)

Freda BAIN
Lilith, 1975. Sérigraphie;
72 x 56 cm
(145)

Serge TOUSIGNANT
Laissez faire les
sphères, correction
analytique n° 1, 1975.
Sérigraphie, offset;
75 x 75 cm
(146)

Bé VAN DER HEIDE
What's it all about, 1975.
Sérigraphie et photostat;
36 x 46 cm
(147)

1976
GRAFF, démarche sélective

La tournée d'expositions collectives instaurée par **GRAFF** en 1975 va se poursuivre encore cette année. Cette présence soutenue hors des murs de l'atelier vise essentiellement à s'organiser pour faire de la diffusion un élément vital pour la survie même de l'estampe et, conséquemment, de l'atelier lui-même. **GRAFF**, pièce motrice de l'estampe canadienne se voit accorder des honneurs pour l'originalité de ses productions de même que pour l'innovation technique qu'il met sans cesse de l'avant. L'augmentation du taux de fréquentation des ateliers de même que la volonté d'améliorer le niveau de professionnalisme imposent maintenant un mode de sélection des membres de l'atelier. En devenant plus critique vis-à-vis de la technique, on ne va pas pour autant modifier la philosophie de base en regard des contenus ou des tendances artistiques. Attentif aux propositions prometteuses, et pour pallier un manque de formation, l'atelier met sur pied un programme de cours dans chaque technique d'impression permettant aux futurs membres de parfaire leurs connaissances. Dans cette foulée, l'atelier constitue un centre de documentation sur l'estampe pour aider les membres dans leurs recherches.

(...) La démarche de Graff depuis sa mise sur pied demeure très valable en soi. L'atelier voulait être à l'écoute de tous ceux qui s'intéressaient de près ou de loin à la gravure, sans imposer de distinctions ou de hiérarchies. À mesure que l'atelier a évolué, il s'est opéré une sélection naturelle, sélection qui ne donnait pas toujours les résultats attendus. Il est certain que tout ce qui s'est fabriqué chez Graff n'a pas toujours donné lieu à une qualité uniforme et pour aider à corriger cette situation, il nous a fallu commencer à effectuer une sélection des candidats désireux de venir se joindre à l'atelier. C'était devenu essentiel de réviser nos politiques car l'atelier avait atteint une certaine maturation et se devait alors de prendre position (...)
[Entrevue, Robert WOLFE, février 1985]

Création de ANNPAC/
RACA (Association of
National Non-Profits Artists'
Centres) et lancement, en
1976, de la revue
Parallélogramme

8 janvier 1976
En Chine : mort de Tcheou
Ngen-lai; Houa Kouo-fong
est élu premier ministre

10 février-3 mars 1976
COZIC
«Objets critiques»
Média Gravures et Multiples,
Montréal

L'exposition sera aussi présentée à Paris au Centre culturel canadien du 1er décembre 1976 au 2 janvier 1977.

(...) La suite rectiligne de carrés (quinze petits tableaux individuels sous un plexiglas retenu par quatre serres) explorent la flèche sous multiples aspects et significations que lui confèrent l'imagination et la vitalité de Cozic. L'œuvre nous fait pénétrer la multiplicité des signes matériels révélateurs du langage de Cozic, tant par leur nature que par leur présentation. Par exemple : X en ficelle rejoignant les quatre coins du papier, flèche en carton découpé, collé par un ruban transparent, tache orangée appliquée sur le point de rencontre de deux diagonales, faisant écho, tout en le décalant, au vocabulaire de Lichtenstein. L'œuvre dans laquelle on découvre un escargot réuni à un texte qui

*décrit la fonction hermaphrodite de ce coquillage, est une île secrète.
L'accomplissement génétique des escargots diffère de celui des
humains : ici, des vivants de même sexe se fécondent mutuellement, tel
que l'a délibérément observé Yvon Cozic. (...)*
[Danielle CORBEIL, *Vie des Arts,* printemps 1976]

COZIC
*Objet critique : Pliage
cocotte de papier,* 1975.
**Acier, papier, aluminium;
30 x 60 cm.
Coll. Antoine Saris.
Photo : Y. Boulerice
(148)**

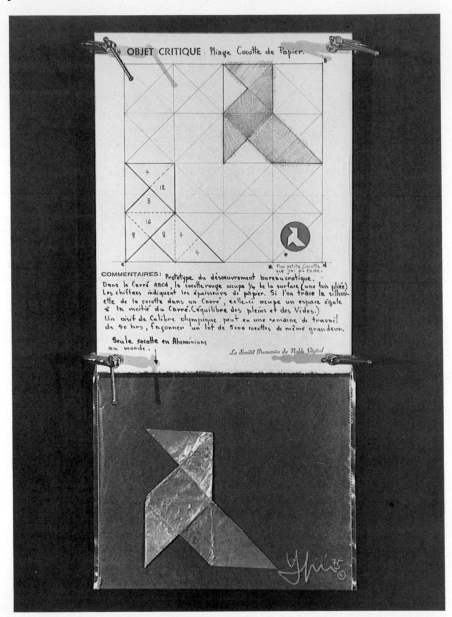

14 février-4 mars 1976
Jean-Pierre SÉGUIN
«Rapports entre la matière»
Galerie Curzi, Montréal

29 février-28 mars 1976
Francine SIMONIN
«Gravures sur bois»
*Musée d'art contemporain
de Montréal*

Mars 1976
Création à Montréal du
Conseil de la Gravure du
Québec

Dans les premiers mois de
l'année 1976, le film de
Bernardo Bertolucci *Le
Dernier Tango à Paris* est
interdit dans certains pays,
notamment en Italie, à cause
de son contenu jugé
scandaleux

17 mars 1976
Mort du cinéaste Luchino
Visconti

1er avril-9 mai 1976
«Cent onze dessins du
Québec»
*Musée d'art contemporain
de Montréal*

Luc BÉLAND, Gilles BOISVERT, Carl DAOUST, Yves GAUCHER, Jacques HURTUBISE, Serge LEMOYNE, Nancy PETRY, Louise ROBERT, Serge TOUSIGNANT et Irene WHITTOME y participent.

2 avril-9 mai 1976
Serge LEMOYNE
Peinture
*Musée d'art contemporain
de Montréal*

Le dernier album d'Hergé,
Tintin et les Picaros, paraît
en 1976 chez Casterman

1976
Parution du roman de John
Irving, *The world According
to Garp* (Dutton, New York)

3 avril-9 mai 1976
Claes OLDENBURG
Art Gallery of Ontario,
Toronto

25 avril 1976
Des élections
démocratiques - les
premières en trente ans -
ont lieu au Viêt-nam

Parution à Montréal en
1976, des *Cahiers de
théâtre Jeu,* sous la
direction de Gilbert David

En 1976, Isabelle Adjani est proclamée «meilleure actrice» par le Cercle des critiques du cinéma new-yorkais pour son rôle dans *L'Histoire d'Adèle H.*

En 1976, Les Éditions du remue-ménage de Montréal publient des textes de femmes. Elles publient des écrits de théâtre, des essais, des anthologies, de même qu'un agenda et des livres d'artistes

C'est en 1976 que CHRISTO réalise l'œuvre *Running Fence* qui court sur près de 40 kilomètres le long de la côte californienne

Juin 1976
«Rooms P.S.I.»
The Institute of Art and Urban Resources, New York

Juillet 1976
«Corridart»

Les artistes participant à cette exposition choisissent un espace pour réaliser leurs travaux. Mentionnons quelques noms : De MARIA, OPPENHEIM, MATTA-CLARK, KOSUTH, FISCHER, BURDEN, ACCONCI, PAIK, ANDRE, SERRA, NAUMAN et POZZI.

Depuis l'Exposition universelle de Montréal en 1967, la métropole canadienne avait peu eu l'occasion de se manifester sur la scène mondiale. Cette année, l'événement très attendu des Jeux de la XXIe Olympiade de Montréal va drainer avec lui une kyrielle d'activités culturelles. **GRAFF** n'est pas directement impliqué dans le programme culturel des Jeux, sinon par le biais de certains artistes de l'atelier ou de d'autres l'ayant déjà fréquenté.

Outre les déboires financiers et les contestations entourant la construction du stade olympique de Montréal, un autre projet d'envergure, celui-là culturel, va mobiliser l'intérêt de l'opinion publique.

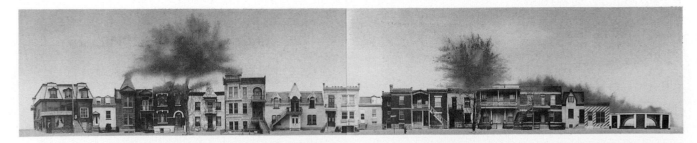

Corridart 1976, œuvre de Marc Cramer (149)

«Corridart» est un vaste projet d'exposition d'œuvres contemporaines implantées en milieu urbain. Il retrace sur un parcours de neuf kilomètres bordant la rue Sherbrooke - de la rue Atwater à la rue Bleury - la mémoire de cette artère de la ville qui, depuis toujours, a été une aire de prédilection à l'occasion de manifestations publiques. «Corridart» est l'un des volets culturels mis sur pied par le Comité organisateur des Jeux Olympiques (COJO) dans le cadre des Olympiades de Montréal se déroulant à compter de juillet 1976.

Subventionné à 400 000 $ par le ministère des Affaires culturelles du gouvernement du Québec, le projet est confié au programme Art et Culture du COJO. «Corridart» regroupe plus d'une vingtaine de projets à caractère environnemental qui manifestent un point de vue essentiel sur l'art actuel en milieu urbain.

McKENNA
Rues-Miroirs, 1976
(Corridart). Photo
Gabor Szilazi
(150)

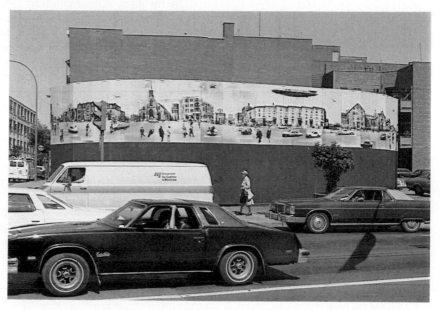

La rue Sherbrooke est ainsi transformée en un vaste atelier de propositions, dépassant les frontières stratégiques de l'ouest et de l'est de la ville, tout le long d'un important axe de développement. En une seule nuit, entre le 13 et le 14 juillet 1976, un jour seulement avant l'ouverture officielle des Jeux, et sur ordre du Conseil exécutif de la Ville de Montréal, «Corridart» est entièrement démantelé. Les œuvres sont détruites ou conduites à la fourrière municipale. Le maire de Montréal, Jean Drapeau, justifiera ainsi cette intervention : «l'une des plus incroyables fumisteries, fraudes, je vais jusqu'au mot fraude, qu'on pouvait imaginer».

Kina REUSCH
Installation rue Sher-
brooke (Corridart). Photo
Gabor Szilazi
(151)

«Corridart» est injustement classé au rang des «manifestations dangereuses et nuisibles à la sécurité publique», alors que la majorité des projets avaient, au préalable, été étudiés par les autorités de la Ville puisqu'ils étaient aménagés sur des terrains choisis par la Ville elle-même.

Ce ne sera ni le ministère des Affaires culturelles du Québec ni le COJO qui seront habilités à intenter des poursuites judiciaires contre le geste de censure de la Ville de Montréal, mais les artistes eux-mêmes, individuellement, qui seront appuyés juridiquement par le gouvernement du Québec. On devra attendre le mois de mai de l'année 1981 avant que le juge chargé du procès, Ignace DESLAURIERS, ne rende sa décision.

Au lendemain de ce geste de censure, les artistes qui s'étaient associés au COJO constatèrent que leur droit à la liberté d'expression venait d'être bafoué par un décret inadmissible, décision fondée sur un jugement de valeur ne reposant que sur des considérations d'ordre esthétique. Devant cet abus d'autorité des dirigeants de la Ville, les artistes concernés se regroupent pour former une coalition et choisissent les locaux de **GRAFF** comme point de ralliement pour mener leurs actions. Un peu à l'image de la collectivité artistique québécoise, c'est spontanément que l'atelier prête son concours à la défense de ce qui portera désormais le nom de la «cause Corridart». Il est vrai que le débat lui-même touche une corde sensible et que se sentir concerné par un débat portant sur la sauvegarde de la liberté d'expression est pour **GRAFF** un geste moral, où il est essentiel de s'impliquer dans ce qu'il défend lui-même depuis sa fondation. Toutes les ressources de l'atelier se conjuguent avec l'objectif de redonner au droit à l'expression une place inaliénable.

Expositions présentées
dans le cadre du programme
culturel du COJO lors de la
XXIe Olympiade à Montréal

29 juin-8 août 1976
«Imprint 76»
Centre Saidye Bronfman,
Montréal

Organisée par le Print and Drawing Council of Canada, avec le concours du Service de diffusion de l'Art Gallery of Ontario.
Prix : David ANDREW, Eric METCALFE, Bruce PARSONS, Gaston PETIT, Bonnie SHECKTER, Serge TOUSIGNANT, Irene WHITTOME.
Y participent aussi, du Québec : Freda GUTTMAN-BAIN, Carl DAOUST, Denis FORCIER, Michel FORTIER, Luba GENUSH, Jacques HURTUBISE, Roslyn SWARTZMAN.

1er-30 juillet 1976
«Gravures contemporaines
du Québec, 1965-1975»
*Hall de la salle Maisonneuve
de la Place des Arts,*
Montréal

Les œuvres de Pierre AYOT, Luc BÉLAND, Gilles BOISVERT, Carl DAOUST, René DEROUIN, André DUFOUR, Albert DUMOUCHEL, Yves GAUCHER et Serge TOUSIGNANT sont au nombre des pièces exposées.

(...) En remontant dans le temps, à partir de la production la plus récente, celle des années 70, à prédominance figurative, on peut émettre l'hypothèse suivante : jouant très souvent et avec humour, à la fois sur la dualité des niveaux de l'imagerie et de la représentation, les gravures d'un Ayot, d'un Forcier, d'un Leclair et d'un A. Montpetit, utilisent la couleur en aplat depuis longtemps utilisée dans l'abstraction des Plasticiens de Montréal. Mais leurs images frontales sont chargées de connotations anecdotiques ou même illustratives évidemment aussi éloignées des préoccupations d'un Tousignant ou d'un Molinari que peuvent l'être les espaces sidéraux et oniriques d'un Pierre Tétreault et d'un Tin Yum Lau.

On peut se demander aussi si ce n'est pas en réaction à la fois contre la saturation chromatique de la sérigraphie, l'espace en aplat et l'anecdote du folklore urbain, que plusieurs artistes tels Nadeau ou Lussier utilisent actuellement l'eau-forte ou la lithographie pour retrouver un espace expressionniste et lyrique, tandis qu'un Carl Daoust, avec une maîtrise remarquable donne grâce à l'eau-forte une historicité à ses obsessions, comme Luc Béland structurait ses recherches conceptuelles.

Ainsi des artistes tels Serge Tousignant ou Gilles Boisvert, surent trouver leur propre voie, le premier dans une analyse conceptuelle de la dualité de la perception spatiale, le second dans un univers où la «pop culture» imprégnait de politique et d'érotisme les éléments plastiques de l'œuvre, tandis que l'un et l'autre, ainsi qu'André Dufour, avaient produit lithographies et eaux-fortes remarquables dans l'esprit lyrique de Dumouchel au début des années 60.

(...) En cette fin des années 70, tous les artistes évoqués travaillent simultanément, soit à prolonger soit à remettre en question ou à renouveler leurs créations. Nous espérons que cette présentation, choisie pour chaque artiste parmi les meilleures gravures produites au cours des dix dernières années, saura vous révéler la richesse et la diversité des options techniques et esthétiques de la gravure du Québec.

[Alain PARENT, responsable de l'exposition «Gravures contemporaines du Québec», présentée dans le hall de la salle Maisonneuve de la Place des Arts, du 1er au 30 juillet 1976]

CENSURÉ

Etant donné que le comité exécutif de la ville de Montréal s'arroge le droit de détruire les oeuvres artistiques de CORRIDART.

Etant donné que la liberté d'expression n'a aucune valeur pour ce même comité,qui veut nous endormir non pas avec du pain et des jeux,mais seulement des jeux.

Je "CENSURE" mon oeuvre d'un carré noir en signe de deuil pour la liberté d'expression qui agonise sous le poids d'une dictature prestigieuse qu'un peuple inconscient applaudit.

En signe de solidarité envers les artistes de Corridart une douzaine d'artistes de GRAFF apposent cet autocollant sur leurs œuvres exposées à la Place des Arts de Montréal (152)

1er-31 juillet 1976
«La Chambre nuptiale» de
Francine LARIVÉE
(GRASAM)
Complexe Desjardins,
Montréal

(...) Liée sous certaines aspects au processus de transformation, de questionnement et d'identité de société, la Chambre nuptiale s'inscrit dans un prolongement social de l'art des années 1965-1975 au Québec. Redéfinissant la fonction de l'art, avec les notions de participation et de communication, la Chambre nuptiale est une œuvre monumentale à l'effigie du couple et du mariage.

Toute en beauté et en douleur, elle remet en cause la base des relations humaines, fondement de toute société. Elle propose la réappropriation par les individus, en tant qu'êtres égaux, de leurs rapports amoureux et/ou sexuels, avec la pluralité des types d'échanges, de l'égalité des droits et des responsabilités pour un dépassement des rapports dominants-dominés, des rôles et des stéréotypes de comportements projetés de génération en génération. (...)

Module circulaire de 12,2 mètres de diamètre par 6 mètres de hauteur au centre, la Chambre nuptiale, pavillon thématique itinérant, s'aménage en deux salles. La première forme un collet avec la régie technique qui encercle l'autre salle. Elle a 21,35 mètres de longueur, sa hauteur étant de 2,3 mètres et sa largeur de 1,5 mètre. Soixante-treize personnages-sculptures, grandeur nature habitent ce lieu-catacombe qui symbolise

les stratifications du développement affectif. La salle 2, la chambre-chapelle, occupe une surface de 50 mètres carrés par 5,5 mètres de haut. Elle illustre le quotidien de l'homme, de la femme, du couple et de leurs idéaux. L'ensemble du décor se divise en trois autels composés d'à peu près 75 peintures sur satin coussiné et brodées à la main. Le contenu de ces tableaux confronte les cultes, l'idéal et la réalité. Au centre, dans le lit-tombeau, baisent des automates tandis que git dans le bas, une mariée morte ce jour en elle-même. (...)
[Francine LARIVÉE, 1976-1982]

1er juillet-29 août 1976
«Trois générations d'art québécois, 1940-1950-1960»
Musée d'art contemporain de Montréal

Y participent : Pierre AYOT, Gilles BOISVERT, Yvon COZIC, Albert DUMOUCHEL, Yves GAUCHER, Jacques HURTUBISE, Serge LEMOYNE, Claude TOUSIGNANT et Serge TOUSIGNANT.

5-31 juillet 1976
«Spectrum Canada»
Complexe Desjardins,
Montréal

Concours organisé par l'Académie royale des Arts du Canada (peinture, sculpture, architecture, arts graphiques, photographie).

18-27 juillet 1976
«Timbres, monnaies et posters olympiques»
Hall de la Piscine olympique,
Montréal

Affiche de Pierre AYOT, 1976. Offset (153)

Posters primés au concours «Artists-Athletes Olympic Poster Project» organisé en 1974 par The Artists-Athletes Coalition.
Participants : Pierre AYOT, N.E. THING CO., Jacques HURTUBISE, Ken LOCKHEAD, LUCY, Robin MACKENZIE, Jean McEWEN, Guido MOLINARI, Michael SNOW, Claude TOUSIGNANT.
L'exposition a aussi été présentée en avril à l'Art Gallery of Ontario (Toronto).

17 juillet-1^{er} août 1976
À Montréal : jeux
Olympiques. La grande
étoile des Jeux a été la
gymnaste roumaine de 14
ans Nadia Comaneci qui
obtint une note parfaite, soit
un 10, en gymnastique. Les
Jeux ont coûté 1,5 milliard;
le déficit est alors évalué à
896 millions de dollars

**Cérémonie d'ouverture
des jeux Olympiques de
Montréal, 1976
(154)**

Création en 1976 au
Théâtre du Nouveau Monde
à Montréal, de la pièce *La
Nef des sorcières* écrite par
Marie-Claire Blais, Marthe
Blackburn, Nicole Brossard,
Odette Gagnon, Luce
Guilbault, Pol Pelletier et
France Théoret

25 août 1976
Le quotidien montréalais *Le
Jour* suspend sa
publication. Le 4 février
1977 naîtra un hebdo du
même nom

9 septembre 1976
Chine : Mort du président
Mao Tsö-tong

11 septembre-9 octobre
1976
Lucio De HEUSCH
Le Cadre Gallery, Toronto

Septembre 1976
CHRISTO
Galerie Curzi, Montréal

Automne 1976
GRAFF, publiciste attitré du
Salon des Métiers d'Art de
Montréal

À l'automne 1976, sept artistes de l'atelier sont impliqués dans la préparation du programme de publicité du Salon des Métiers d'Art de Montréal. N'étant plus présent au Salon à titre d'exposant, **GRAFF** peut perpétuer son «image» à titre de concepteur graphique chargé de

l'identification visuelle de ce Salon annuel. Pour «Le Salon est tout vert», Pierre AYOT, Carl DAOUST, Louise ÉLIE, Denis FORCIER, Madeleine FORCIER, Michel FORTIER et Jacques LAFOND développent une stratégie publicitaire fort originale qui ne manque pas de retenir l'attention du public. Le groupe conçoit un carton d'invitation qui prend la forme d'un casse-tête, dont l'information ne se forme qu'une fois les pièces assemblées. L'affiche présente un grand aplat vert, d'une facture très simple où figure la description de l'événement tout au bas de l'image. En plus des panneaux destinés aux stations de métro et d'une publicité annonçant le Salon dans les journaux, les sept artistes proposent une «chemise de presse» destinée aux journalistes, dossier sur lequel est reproduite une véritable chemise (à carreaux, bien entendu). Le projet se complète d'un dépliant souhaitant la bienvenue aux visiteurs et de cartes postales énigmatiques qui, en principe, doivent être réadressées aux artisans en provenance d'un pays «ensoleillé». En novembre, le public est invité à l'ouverture du Salon par un envoi tout verdoyant estampillé à Porto Rico. Le «Salon est tout vert» à compter du mois de décembre 1976.

Le salon est tout vert. **Chemise de presse imprimée en sérigraphie sur carton avec, sur l'emballage de cellophane, les instructions de lavage (155)**

Denis FORCIER, Michel
FORTIER, Louise ÉLIE,
Jacques LAFOND,
Madeleine FORCIER,
Carl DAOUST à Porto
Rico, 1976. Pierre AYOT,
photographe
(156)

Graff... une vraie «gang» comme celle des cirques d'autrefois, des troupes de théâtre ambulant mais dont l'univers est celui de l'espace visuel et la route, celle de la recherche, presque de l'acharnement. (...)
Ils ont un parti d'humour et cela dure depuis dix ans, date de la fondation du groupe. C'est certainement contagieux puisque des quatre ou cinq individus qui formaient le noyau de base, ils sont maintenant une vingtaine à fréquenter l'atelier de façon régulière. Plusieurs autres viennent y faire un tour, pour quelques semaines ou le temps d'un projet et cette volonté de ne pas se prendre au sérieux devient une sorte de catalyseur qui agit tant sur le plan du travail que sur celui de l'esprit d'équipe.
(...) Ainsi, Graff s'est vu attribuer cette année un «gros» contrat, le premier leur permettant de réaliser une œuvre collective. Il s'agit de la conception et de la réalisation du programme d'identification visuelle du Salon de Métiers d'Art du Québec (...)
[Lyse CARTIER, *Décormag*, décembre 1976]

1er-20 octobre 1976
Claude TOUSIGNANT
Forest City Gallery, London
(Ontario)

Octobre 1976
Premières élections
générales à Cuba

7 octobre-7 novembre 1976
Yves GAUCHER
«Perspective 1963-1976»
*Musée d'art contemporain
de Montréal*

(...) Voici quelques commentaires d'Yves Gaucher à propos de son exposition au Musée : «J'ai choisi d'intituler cette exposition «Perspective» parce que, pour la première fois, l'occasion m'était offerte de présenter ici à Montréal, la synthèse de mon œuvre. Du point de vue spécifique, le thème en sera : «La Structure»... Chaque pièce est considérée comme témoin d'un moment précis du processus évolutif, afin d'en faciliter la perception. L'exposition présente mon travail de 1963 à maintenant, et tous les tableaux exposés, sauf quatre, le sont pour la première fois à Montréal, bien qu'ils aient été exposés de façon extensive à l'extérieur. Une perspective à mon avis se révèle l'occasion la plus efficace pour témoigner des lignes et des forces essentielles de l'évolution de l'œuvre. Le mot est explicite : c'est un point de vue,... à une certaine distance,... dans une position donnée. Par opposition, une Rétrospective se rapporte à l'histoire, au passé, à une documentation complète de l'œuvre de l'artiste,... habituellement l'œuvre achevée de l'artiste.» Cette exposition comprenait des peintures et des gravures. Les premières œuvres présentées étaient les gravures : En Hommage à Webern, *de 1963 et la suite de lithos* Transitions *de 1967. Ces œuvres pour Gaucher renferment la clé de son processus évolutif :*
1. le passage d'un problème rythmique symétrique à un langage asymétrique, et
2. à l'intérieur du langage asymétrique, le discours basé sur la diagonale; l'essence ininterrompue de mon œuvre jusqu'à la fin de 1969.
[*Parachute*, n° 5, hiver 1976]

Octobre 1976
«Prospectretrospect,
Europa, 1946-1976»
Städtische Kunsthalle,
Düsseldorf

Organisée par Buchloh, Fuchs, Fischer, Matheson et Strelow, cette exposition fait le point sur l'art présenté dans les musées et galeries d'Europe entre 1946 et 1976.
Parmi les artistes : DUBUFFET, CALDER, LÉGER, HARTUNG, FONTANA, DE KOONING, PICABIA, POLLOCK, REINHARDT, ROTHKO, BURRI, KELLY, BEUYS, RAUSCHENBERG, JOHNS, TINGUELY, ARMAN, KLEIN, MANZONI, TWOMBLY, CAGE, KOUNELLIS, NOLAND, LOUIS, STELLA, CHRISTO, HAACKE, MERZ, LICHTENSTEIN, OLDENBURG, ROSENQUIST, WARHOL, WESSELMAN, SEGAL, PAOLINI, FLAVIN, PALERMO, PISTOLETTO, SCHIFANO, LONG, ANDRE, ANSELMO, FABRO, ZORIO, LEWITT, JUDD, NAUMAN, De MARIA, GILBERT & GEORGE, PENONE, MARISA MERZ.

2 novembre 1976
Aux États-Unis : élection du
président Jimmy Carter,
membre du parti démocrate

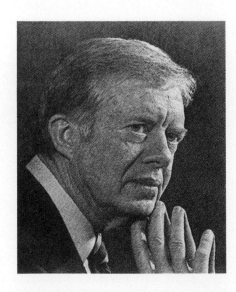

11 novembre-12 décembre
1976
Betty GOODWIN
*Musée d'art contemporain
de Montréal*

11 novembre-30 décembre
1976
Luc BÉLAND
«Études 1976»
*Musée d'art contemporain
de Montréal*

Le point de départ iconographique du «vieux gilet» s'impose dès 1969 comme thème dans l'œuvre de Betty GOODWIN, et sera récurrent jusqu'en 1976, soit au moment de la tenue de la rétrospective de son œuvre au Musée d'art contemporain de Montréal.

Luc BÉLAND
Peinture/six, 1976-1977.
Acrylique sur toile;
183 x 183 cm
(158)

employées), je «construis», je peux aussi dire je «déconstruis» des tableaux qui agissent par l'interaction et la tension des couleurs et des formes entre elles, par l'action du peint et du non-peint et par la qualité de relation de ces éléments entres eux.

Les formes-structures colorées (le peint) et les réserves-structures (le non-peint) par leur interaction proposent une perception de différents plans et de différents mouvements (pulsions énergétiques) qui se contredisent, parfois s'annulent, permettant de rendre lisible la dimension réelle de la couleur et la dimension virtuelle (notion de l'illusion en peinture) de la surface picturale.

Dans cette série de toiles peintes (1975-1976), qui a eu pour prémisses la suite de 98 encres sur papier (1974-1975), le «geste» de peindre est confronté à une appréhension rationnelle de l'espace pictural et aux effets formels (taches estompées, colonnes colorées, réserves non peintes) qui constituent les contradictions du tableau.

[Lucio De HEUSCH, pour le Bulletin du Centre culturel canadien à Paris]

Décembre 1976
«Spécial GRAFF»
GRAFF

GRAFF, l'espace d'exposition, l'atelier d'eau-forte et de lithographie

Fondation en 1976 de la
Société d'histoire du théâtre
du Québec

1976
Prix du Québec

Pierre Vadeboncœur (prix Athanase-David)

1976
Principales parutions
littéraires au Québec

Blanche forcée, de Victor-Lévy Beaulieu (VLB)
Les dents volent, de Philippe Haeck (Herbes rouges)
L'Euguélionne, roman triptyque, de Louky Bersianik (La Presse)
Griefs, de Gilbert Langevin (Hexagone)
Moi, Pierre Huneau, narration, d'Yves Thériault (Hurtubise HMH)
La montagne secrète, de Gabrielle Roy (Beauchemin)
Le prince de Sexamour, de Paul Chamberland (Hexagone)

1976
«Encan GRAFF»
GRAFF

1976
Fréquentation de l'atelier
GRAFF

Pierre AYOT, Hélène BLOUIN, Carl DAOUST, Bernadette DELRIEUX, Louise ÉLIE, Denis FORCIER, Madeleine FORCIER, Michel FORTIER, Diane GERVAIS, Jacques LAFOND, Jacques LALONDE, Michel LECLAIR, Hannelore STORM, Serge TOUSIGNANT, Bé VAN DER HEIDE, Christiane VÉZINA, Robert WOLFE.

1976
Sélection d'œuvres
produites à l'atelier GRAFF

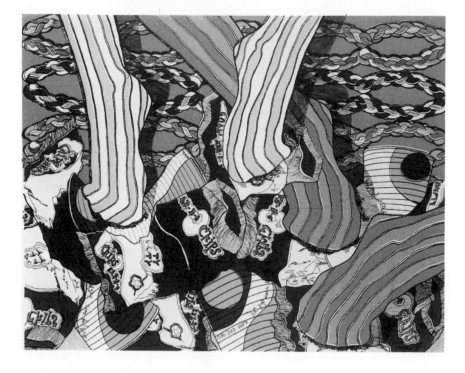

Christiane VÉZINA
1-2-3 cha cha cha, 1976.
Sérigraphie; 76 x 57 cm
(161)

Indira NAIR
Au secours!, 1976. Eau-
forte; 65 x 50 cm
(162)

Carl DAOUST
Portrait No. 2, 1976,
Eau-forte, 40 X 50 cm

1977
GRAFF au quotidien

Depuis maintenant dix ans, **GRAFF** poursuit un double but : d'abord se doter de ressources pour produire une estampe contemporaine, et par là même provoquer le désir de créer, ensuite en diffuser les résultats dans le but d'intéresser le public à des propositions originales. Certes, **GRAFF** est né de la gravure et sans vouloir réduire ses interventions à un cadre trop quotidien, c'est pourtant là qu'on y trouve inscrit jour après jour cette passionnante aventure; question de remodeler un peu le sens du présent, de donner une forme palpable aux conditions de l'avenir. Sous une formule parée d'éclectisme, l'atelier reproduit (de la rue Marie-Anne à la rue Rachel) un espace «magique» où l'importance attachée à la spontanéité devient le fer de lance de toute une génération d'artistes. Faire *son monde* en lui donnant sa couleur propre, sa saveur «locale». Groupement d'artistes qui optent pour la vocation de l'estampe; ils inscrivent dans la technique un propos de l'image et fondent sur un consensus collectif une énergie dynamique. Voilà l'image de **GRAFF**, une «gang» pour foncer imaginativement.

GRAFF débute ici, comme hier, au départ du petit déjeuner, là où se précisent les idées dans la nouveauté de l'intouché. Évoquer l'esprit de l'atelier en parlant de sa vie intérieure c'est vouloir le personnaliser et soulever la différence du simple instrument de travail par rapport à son monde émotif. Cette complicité ne s'improvise pas, elle s'installe indissociablement pour donner un cœur à l'outil - sans doute à la recherche d'une forme de poétique proche de ce qu'on pourrait nommer «l'art en quête d'authenticité». C'est probablement toutes ces raisons, et d'autres encore, qui laissent des traces profondes dans la mémoire des membres de **GRAFF**. Entre travail et passion, au-delà même du simple projet d'implantation, il y a un groupe construit sur les bases d'une aspiration collective.

31 janvier 1977
Inauguration du Centre
national d'art et de culture
Georges-Pompidou à Paris

Cet établissement public regroupe le Musée national d'Art moderne, un centre de création industrielle, un institut de recherche et de coordination acoustique-musique, ainsi qu'une vaste bibliothèque et des espaces pour l'animation. Le complexe suscite tant par son emplacement que son architecture une vive contestation. En effet, l'érection du Centre national d'art et de culture Georges-Pompidou nécessite la démolition d'une partie importante du quartier des Halles. De plus, le concept architectural des plus audacieux remet en question la tradition d'intégration des nouveaux bâtiments du quartier Beaubourg. Pontus Hulten en est le premier directeur et l'une des expositions inaugurales au Musée national d'Art moderne, le 31 mars 1977, est une rétrospective de Marcel DUCHAMP.

1er février-13 mars 1977
«06 ART 76»
*Musée d'art contemporain
de Montréal*

Exposition d'œuvres d'artistes français tels que AILLAUD, ERRO, POIRIER, ROUAN, TITUS-CARMEL et VIALLAT. C'est à cette occasion que sont présentés à Montréal les 58 dessins de Gérard TITUS-CARMEL, tirés de la série *The Pocket Size Tlingit Coffin* .

3-27 février 1977
GENERAL IDEA
Galerie Optica, Montréal

General Idea c'est tout d'abord une tribu indissoluble d'artistes excentriques de personnages à multiples personnalités. C'est ensuite un groupe réuni depuis plus de dix ans - phénomène bien rare - qui vit à Toronto, qui entretient des rapports avec le Western Front Lodge de Vancouver, autre groupe du même genre. C'est aussi une façon d'être, de vivre, c'est une façon de jouer à l'art sans trop le prendre au sérieux, dans des attitudes marginales et non traditionnelles : c'est une sorte de néo-dadaïsme canadien un «Canadada». L'activité de General Idea tourne autour d'une légende qui scintille de tous ses feux dans chacune des actions, des rêves et des désirs du groupe. Cette légende inventée de toute pièce se nomme Miss General Idea. Personnage

irréel, idéalisé, adulé, Miss General Idea soutient sans relâche l'intérêt et les aspirations du groupe (...) Sous le couvert d'une présentation onirique mais quand même séduisante, le groupe torontois nous révèle, au travers des images et des textes qu'il appose sur des cartons bleus calibrés, cette recherche farfelue et dérisoire de «l'esprit de Miss General Idea». Des portes débridées nous entretiennent d'un pavillon imaginaire qui abriterait le monde de Miss General Idea, des projets d'œuvres d'art du concours de beauté, de concepts choyés tels ceux du charme et du prestige. (...)
[Gilles TOUPIN, «La légende et les mythes de General Idea», *La Presse*, 5 février 1977]

Ouverture du Cinéma
Parallèle rue Saint-Laurent,
à Montréal (Claude
Chamberland)

Janvier-février 1977
Elsworth KELLY
Galerie B, Montréal

Les toutes dernières estampes de KELLY sont montrées à la Galerie B. Elsworth KELLY, âgé de 54 ans, a réalisé ces six œuvres en 1976 sur du papier fait main, et leur iconographie fait allusion à un monde biomorphique. La surface de ces images est non perspectiviste ou non illusionniste et une texture chromatique fait corps avec les qualités du papier.

Janvier 1977
Jannis KOUNELLIS
Rétrospective (1968-1973)
*Museum Boymans-Van
Beuninger*, Rotterdam

27 janvier-20 février 1977
Serge LEMOYNE
Galerie Média, Montréal

Serge LEMOYNE
Larouche, 1977.
Sérigraphie; 56 x 72 cm
(163)

3-23 mars 1977
«03-23-03»
1306, rue Amherst,
Montréal

Événements d'art contemporain organisés par la revue *Parachute* et l'Institut d'art contemporain, qui donnent lieu à une exposition, un colloque-débat et des performances réunissant des artistes canadiens, américains et européens. Mentionnons la participation des intervenants

suivants : Jean-Christophe Amman, A.S. Antal, Theodor W. Adorno, Carl ANDRE, Germano Celant, Francesco CLEMENTE, Hervé FISCHER, Raymond GERVAIS, Peter GNASS, GENERAL IDEA, Jean-Claude LEFEBVRE, Serge LEMOYNE, Umberto MARIANI, Annette MESSAGIER, Gérald MINKOFF, Giuseppe PENONE, Roland POULIN, Charlemagne PALESTINE, Steve REICH, Ernesto TATAFIORE, Irene WHITTOME.

24 mars-17 avril 1977
Serge TOUSIGNANT
«Perceptions 70-73»
Gallery Graphics, Ottawa

Serge TOUSIGNANT présente à la Gallery Graphics les œuvres suivantes : *Transformation cubique, Ruban gommé sur coin d'atelier, Environnement transformé n° 1, Dotscape, Laissez faire les sphères.*

Serge TOUSIGNANT
Ruban gommé sur coin d'atelier, 9 points de vision, 1973-1974.
Photographie
(164)

Avril 1977
Le Conseil des Arts du Canada organise la première rencontre des ateliers de gravure canadiens

GRAFF se développe dans la foulée des organismes soutenus financièrement (ateliers collectifs, galeries parallèles, associations d'artistes, périodiques...) dont il est en quelque sorte l'un des pionniers puisqu'il bénificie de subsides depuis 1967. Dans l'intention de dresser un constat des diverses expériences des ateliers fondés au Canada depuis le milieu des années 60, le Conseil des Arts du Canada organise la première rencontre des ateliers de gravure qui se tient au mois d'avril 1977. En plus de faire le point sur les pratiques de chacun des intervenants, cette rencontre aide à élaborer des politiques d'échange entre les ateliers et permet au Conseil de s'impliquer directement dans le domaine de l'édition en confiant à certains ateliers la réalisation de tirages exclusifs. Sont présents à cette rencontre : Bill LOBCHUK du Grand Western Canadian Screen Shop de Winnipeg, Jini STOLK de Open Studio de Toronto, Heidi OBERHEIDE du Michael's Printshop de Terre-Neuve, Ed ZINGRAFF de Three Schools de Toronto, Marc DUGAS de l'Atelier de réalisations graphiques de Québec, Deborah KOENKER de Malaspina Printmakers Society de Vancouver, Pierre AYOT et Madeleine Forcier de GRAFF, Centre de conception graphique de Montréal, Richard LACROIX de l'Atelier libre de recherches graphiques de Montréal, Graham CANTIENI de l'Atelier de gravure de Sherbrooke, ainsi que Paul LUSSIER et Paul SÉGUIN de l'Atelier Arachel de Montréal. Déjà en 1975, le Conseil s'implique dans un

échange entre **GRAFF** et The Grand Western Canadian Screen Shop en permettant à Bill LOBCHUK de réaliser une édition à Montréal et à Pierre AYOT d'en réaliser une à Winnipeg.

2 avril 1977
Deux mille femmes défilent à Montréal pour revendiquer le droit à l'avortement libre et gratuit

7-30 avril 1977
Louise ROBERT
Galerie Curzi, Montréal

Louise ROBERT
N° 300, 1976. Pastel sec et à l'huile; 80,5 x 121cm.
Coll. particulière
(165)

Avant 1975, Louise ROBERT réalise des tableaux aux couleurs vives. Vers la fin des années 70, elle amorce un virage important et utilise essentiellement les gris, les bruns et les noirs. Une écriture en tracés, en hachures et en griffonnages apparaît dans certaines zones des tableaux ou parfois recouvre toute la surface; cette écriture n'a toutefois pas comme visée d'être clairement significative bien que parfois certains mots peuvent être déchiffrés. C'est la qualité plastique du signe graphique qui prévaut sur le signifié du texte. René Payant commente en ces termes l'exposition à la Galerie Curzi :

Pages blanches et tableaux noirs, les écritures de Louise Robert indiquent dans leur profonde et problématique relation de coprésence les rapports du verbe et de l'image. Par un système de transferts et d'équivalences dans la texture du verbe, dans la matérialité du texte écrit travaillée comme partie autonome de la parole faite chair,

transparente par effacement et superposition simultanée de l'opacité de l'image, dont la figure se joue du spectateur dans l'exploitation de sa béance attirante et de sa fermeture. (...)

Tous ces tableaux, peintures ou dessins, fusionnent les catégories de l'image et du texte écrit. La dimension des œuvres et leur relation numérique spécifiée jouent sur l'ambiguïté de leur statut et sur l'ambivalence de leur signification. Et le jeu n'est pas que métaphorique. À lui seul le format présente la page écrite comme tableau. Les dimensions sont les proportions traditionnelles de la page plus haute que large. Quant au format de l'écriture, il est à l'échelle du format de la page. Il n'y a donc pas d'écart entre la grandeur du support et celle de l'écriture. L'écart ici vient du caractère excessif, hyperbolique ou gigantesque, de la présentation. Excès qui est celui du grossissement microscopique ou de la lecture à la loupe dont l'effet, qui déplace l'objet de son milieu naturel, est mise en évidence, révélation du presque invisible. par ce déplacement double de petite à grande, de tenue dans les mains à présenter dans un cadre vitré, la page au mur se signale à voir plus qu'à lire. À voir dans son caractère d'unicité et de totalité. (...)

[René PAYANT, «Images d'écriture», extrait du catalogue d'exposition, Galerie Curzi, 1977]

L'acteur Charlie Chaplin meurt à Corsier-sur-Vevey en Suisse à l'âge de 88 ans

20 avril-22 mai 1977
Carl DAOUST
«Œuvres Anthumes»
Musée d'art contemporain de Montréal

L'exposition au Musée d'art contemporain regroupe des tableaux, gravures et dessins récents qui suscitent les commentaires suivants :

Affiche de Carl DAOUST, 1977. Sérigraphie (166)

Carl Daoust est certainement l'un des artistes qui ait le plus marqué notre imagerie du fantastique au cours des dernières années. La critique d'art soulignait en 1968 que l'imagerie de Daoust s'apparentait à celles des illustrations des revues comme Plexus *et* Planète. *Ce monde des sciences occultes et de l'énigmatique, Daoust semble l'avoir cotoyé, et l'avoir exploité dans la bande dessinée. Un certain attachement pour le surréalisme ressort également de l'œuvre de Daoust, en particulier dans la peinture où les gammes de couleur ramènent sans cesse à un espace onirique (...)*
[Francine COURNOYER, «Les réminiscences fantastiques de Carl Daoust», *Atelier,* vol. 5, n° 5, mars-avril 1977]

Carl DAOUST
Le jour aveugle. **Eau-
forte; 40 x 50 cm
(167)**

Mai 1977
Giuseppe PENONE
Rétrospective
Kunstmuseum, Lucerne

26 mai-3 juillet 1977
Luc BÉLAND, Lucio De
HEUSCH, Jocelyn JEAN,
Christian KIOPINI
*Musée d'art contemporain
de Montréal*

Parmi les œuvres regroupées lors de la première rétrospective de l'artiste, on trouve *Pressione* réalisée en exerçant une pression sur une partie du corps après l'avoir couverte de poudre noire. Une empreinte est obtenue; PENONE l'agrandit et la projette sur un mur puis, en suivant les contours de l'empreinte avec un crayon, l'artiste obtient un enregistrement des points de pression sur la surface de la peau.

Cette exposition au Musée d'art contemporain veut clairement énoncer une nouvelle pratique picturale comme réflexion, comme exploration matérielle, comme moyen de connaissance et comme outil critique de la société. Les œuvres de Luc BÉLAND sont structurées de parallèles diagonales émergeant des couches de couleurs successives. Les couleurs sont appliquées presque en aplat mais laissent voir la structure sous-jacente. Les tableaux de Lucio De HEUSCH jouent sur la dialectique fond/forme par la rencontre de bandes hard-edge et des contours flous de taches colorées. Jocelyn JEAN travaille quelque peu différemment puisqu'il tente d'expulser tout caractère expressionniste

des taches de couleurs. Christian KIOPINI répète sur la surface un même motif coloré qui, superposé, laisse voir le processus des «progressions chromatiques». Le regroupement des quatre artistes qu'on a voulu à tort ou à raison qualifier de «néo-plasticiens», sans avoir rien de fortuit, n'affirme pas une volonté scolastique ou normative.

Jocelyn JEAN devant une toile de Lucio De HEUSCH (167-A)

Luc BÉLAND Sans titre, 1977. Lithographie; 57 x 72 cm (168)

(...) Notre regroupement découle de la nécessité, mutuellement pressentie, d'effectuer un effort commun de réflexion et d'analyse sur notre pratique picturale individuelle, sur ses éléments actifs et sur ses résultats matériels.
Cet effort de regroupement se définit par la volonté d'agir dans le sens d'une interrogation sur la pratique picturale, d'un retour critique sur la

Lucio De HEUSCH
Peinture n° 28, 1977.
Coll. Banque d'œuvres
d'art du Conseil des Arts
du Canada. Photo : Yvan
Boulerice
(169)

Jocelyn JEAN
PJ 773, 1977. Acrylique
sur toile; 290 x 198 cm.
Photo : Yvan Boulerice
(170)

peinture et d'échanges multidirectionnels. Il se définit aussi par le refus de continuer à vivre une situation d'isolement, vide de confrontations et d'échanges, donc stérile.

Une juste compréhension de cette action qui s'échelonne sur deux années nécessite de nous apercevoir comme un groupe de travail qui tente de poursuivre une réflexion critique sur le travail pratique et théorique (selon le cas) de chacun des artistes; tout en admettant les différences d'opinions, les contradictions et les prises de position parfois différentes sur le plan théorique et pratique.

Le traval d'analyse, de réflexion et de critique que nous effectuons à l'intérieur de ce regroupement nous amène à refuser les solutions finales et dogmatiques qui catégorisent, annihilent et compromettent souvent l'effort créatif de l'artiste ou d'un groupe d'artistes.

Nous sommes un groupe de travail sans buts esthétiques et idéologiques prédéterminés, figés et rigides. Un regroupement dont une stimulation réciproque est la visée principale, ceci se basant sur un travail concerté d'une part, et parallèle d'autre part. Ce travail se manifestant par des rencontres, critiques, échanges et par notre continuelle remise en question de la pratique picturale et de ses composantes.

[Lucio De HEUSCH, extrait du catalogue d'exposition, Musée d'art contemporain, Montréal, 1977]

1977
Le Théâtre Expérimental de Montréal fonde la Ligue nationale d'improvisation (L.N.I.)

Robert Gravel et Yvon Leduc fondent, en 1977, la Ligue nationale d'improvisation dont l'originalité et la nouveauté consistent à opposer des équipes de comédiens en improvisation, à partir du modèle et des règles du jeu de hockey. La partie d'improvisation débute par une mise au jeu de la rondelle qui détermine laquelle des équipes amorcera la partie réglementée par l'arbitre. C'est ce dernier qui choisit au hasard les thèmes sur lesquels improviseront les comédiens des deux équipes dont le chandail rappelle celui des joueurs de hockey. Dès sa création, la L.N.I. jouit d'une popularité fulgurante. Cet engouement tient sans doute au fait que le public est invité à voter après chaque affrontement, afin de déterminer à quelle équipe ira le point.

La Ligue Nationale d'Improvisation (LNI) de Montréal (171)

Juin 1977
«Paris-New York»
Musée national d'Art moderne, Paris

15 juin-17 août 1977
«Nouvelle figuration en gravure québécoise»
Musée d'art contemporain de Montréal

Le commissaire général de cette exposition est Pontus Hulten. L'événement veut rendre compte des nombreuses relations entre les deux continents et entre les personnes qui ont marqué l'art de 1905 à 1968.

L'exposition «Nouvelle figuration en gravure québécoise» dresse un bilan des récents modèles d'expression dans le cadre d'une imagerie figurative par laquelle s'expriment dix-sept artistes associés à l'estampe. Parmi les artistes retenus, signalons la présence de huit artistes reliés à **GRAFF** : AYOT, BEAMENT, BOISVERT, DAGLISH, DEROUIN, FORTIER, LECLAIR et WOLFE. Le groupe d'exposants se complète de BRUNEAU, CHARBONNEAU, DUMOUCHEL, GECIN, GOODWIN, LUCAS, MONTPETIT, TÉTREAULT et TREMBLAY.

(...) C'est cette volonté de transformer notre conscience des choses sensibles qui nous entourent et de l'exprimer dans des termes différents qui a stimulé le travail d'un grand nombre de jeunes artistes québécois qui, à travers surtout le médium de la gravure, nous ont proposé ces dernières années de nouveaux modèles de figuration.
Certes l'action du grand pionnier en ce domaine, Albert Dumouchel s'y fait sentir dans des directions très diverses, prolongeant la profusion de sa curiosité et de son audace technique. Certains ont retenu ses dimensions poétiques et oniriques, d'autres ont fait écho à son sens de l'humour, à sa joie de vivre, à son intérêt pour les signes de l'actualité.
(...) Plusieurs autres, par ailleurs, davantage séduits par la force expressive des grands pans colorés explorés par les Plasticiens, ont trouvé plutôt dans la sérigraphie le moyen d'exprimer une réaction vive au monde ambiant. Mais chez les uns comme chez les autres, la figuration se transforme, se renouvelle, pour dire une réalité, une société en perpétuel changement.
Cette nouvelle exposition itinérante, tirée des collections permanentes du Musée d'art contemporain à l'intention des maisons d'enseignement, saura faire sentir aux jeunes générations la diversité des orientations, des tendances, des confrontations, qui font la vitalité de la gravure québécoise d'aujourd'hui.
[Fernande SAINT-MARTIN, extrait du catalogue d'exposition]

15 juin-13 juillet 1977
COZIC
«Surface vs Cylinder»
Canada House Gallery, Londres

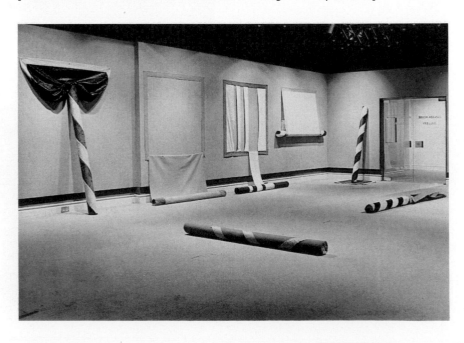

COZIC
***Surface vs Cylinder*(vue partielle),1976-1977.**
Sculpture-objet en 13 tableaux ; carton, pelon, peluche, vinyle
(172)

Été 1977
«L'art dans la rue»
Montréal

8-28 septembre 1977
Michel LECLAIR
Galerie GRAFF

Cinq panneaux-réclame commandités par la compagnie Benson & Hedges reproduisent les œuvres de Marcelin CARDINAL, Peter GNASS, Jacques HURTUBISE, Jocelyn JEAN et Robert SAVOIE. Les panneaux sont placés à des points stratégiques à travers Montréal.

Sans mettre de côté les expositions de groupe présentées sporadiquement depuis une dizaine d'années, **GRAFF** met en place, à compter de l'automne 1977, une programmation d'expositions individuelles et instaure ainsi son statut de galerie qui, désormais, complète la vocation des ateliers. Pour participer à la concrétisation de ce projet, le Conseil des Arts de la Ville de Montréal apporte son aide à **GRAFF** en lui versant une première subvention visant à instituer un calendrier d'expositions saisonnier. Michel LECLAIR inaugure la première saison régulière en présentant ses sérigraphies récentes.

(...) Ce qu'il m'importe de suivre aujourd'hui, c'est comment nos artistes québécois réagissent à la situation socio-politique qui prévaut, quels sentiments ils émettent. Au diable, les positions idéologiques, je veux voir d'abord comment on vit émotivement.
Michel Leclair, donc, lui, choisit les images de son quartier, une imagerie qui vient du pop, mais qu'il ressent très intensément «Un Dill-Pickle svp» est le titre d'une de ses œuvres de la période 1971-1974. À cette époque, il ironisait douloureusement sur la société de consommation. Une œuvre représente un rat, une autre un plat de viande hachée qui fait penser aux microbes du choléra. Ses œuvres récentes, 1975-1976, témoignent d'un autre sentiment. Imagerie très rapprochante, pizza abstraite, vitrines de marchandises sèches, mais il y aime maintenant son environnement, ou plutôt les gens qui l'habitent. Poteaux de téléphone, vieux murs, boîtes à poste, bornes-fontaines deviennent autant d'objets où les gens du quartier laissent leurs traces... l'ordre des graffitis... Des violets, des rouge- sang, rouge-brique, des mauves, des verts artificiels, beaucoup de douleur, mais également beaucoup de tendresse et d'espoir !
[Yves ROBILLARD, *Le Jour*, 30 septembre 1977]

15 septembre-23 octobre 1977
Paul KLEE
Rétrospective
Musée d'art contemporain de Montréal

Septembre 1977
Entrée du Viêt-nam aux Nations unies

Création à Montréal de la pièce *Une amie d'enfance* par Louise Roy et Louis Saia

23 septembre-11 octobre 1977
Robert WOLFE
«Noir est l'espace blanc»
Galerie UQAM, Montréal

Robert WOLFE présente un ensemble récent de tableaux qui proposent une redéfinition du champ pictural par des compositions où les plans noir et blanc, triangulaires, suggèrent un éventail de «sens» de lecture. La série *Noir est l'espace blanc* est entièrement élaborée avec une économie de couleurs au profit d'une exploitation optimum de l'espace bidimensionnel.

Un catalogue est publié pour l'occasion dans lequel André Vidricaire analyse cette série.

Règles de l'espace blanc
Question de composition devant produire un espace, une lumière, une atmosphère. Ce résultat doit découler non pas des couleurs réduites ici à leur plus simple expression (le blanc et le noir) mais de leur modulation et de leur densité, non pas de formes autonomes mais bien de leur rapport et de leur traitement. Pour ce faire, deux démarches concurrentes doivent être considérées. Sur un tableau, Wolfe tente une forme par une ligne ou une tache. Cette forme-ligne ou cette forme-couleur en appelle une autre, en supprime une autre ou encore conduit par divers détours à la composition initiale. Bref, cet appel ou cette suppression d'une forme consiste à agir sur l'une d'elle : ce qui a pour effet de modifier la nature et la fonction des autres. Par exemple, en changeant une couleur, tel plan qui était forme pleine devient forme en oblique et tel graphisme se transforme en triangle plein ou se développe davantage. Mais cette intervention sur un tableau n'est jamais isolée. Elle présuppose plutôt la présence et la juxtaposition de plusieurs tableaux en chantier. Tel élément qui ne marche pas sur un tableau peut provoquer quelque chose dans un autre. Il s'ensuit que dans l'exécution les tableaux s'alimentent les uns les autres, se parlent

Robert WOLFE
Série *Noir est l'espace blanc*, 1977. Acrylique sur toile; 51 x 67 cm (173)

Robert WOLFE
Au fond du noir il y a le
blanc, 1976. Acrylique
sur masonite ; 81 x 61 cm
(174)

les uns les autres pour produire une progression et un ensemble. De
même qu'en poésie, un recueil comporte sa propre cohérence malgré
l'autonomie des poèmes singuliers, de même cette exposition se
présente comme une combinatoire de possibles que chaque tableau
réalise de façon spécifique.
Cette combinatoire, qui est un terme différent pour parler des
problèmes de composition, vise à produire un espace, une lumière, une
atmosphère, disions-nous. De quoi s'agit-il ? Tout d'abord, aucun des
éléments (ligne, forme, couleur) n'a une seule fonction. Par exemple, le
noir et le blanc peuvent être un grand fond vide ou plein, un trou, une
forme triangulaire complète ou partielle ou encore un plan oblique; de
même, la ligne est soit le contour d'une forme, un graphisme dans
l'espace, soit encore un restant de forme-couleur. Il y a, en d'autres
termes, diverses possibilités combinatoires qui donnent des valeurs à
des éléments qui n'en possèdent pas par eux-mêmes. Cette loi des
combinaisons se ramène aux articulations suivantes : la surface du
tableau possède très souvent un axe vertical ou horizontal qui produit
deux plans de dimension très différente. Sur ces plans se superposent
parfois d'autres plans, soit étagés, soit en strates horizontales, soit en
rabattement. Ce traitement des plans et des sous-plans est alimenté par

diverses modulations et densités du blanc et du noir qui suggèrent des directions et des points d'«équilibre instinctif» à des espaces multidimensionnels.
[André VIDRICAIRE, *Noir est l'espace blanc*, catalogue d'exposition, Galerie UQAM, Montréal, 1977]

Pierre AYOT conçoit en 1977 un projet de murale intégré à l'architecture du pénitencier d'Amos en Abitibi
(vue de deux cours extérieures)
(175)

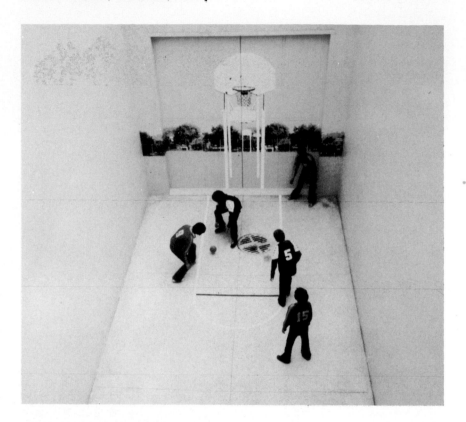

En septembre 1977, la revue de poésie *La Barre du Jour* devient, après un remaniement, *La nouvelle barre du jour (nbj)*

8 octobre 1977
«Mardi-graff»
Exposition d'affiches
Galerie GRAFF

La vente aux enchères de 1977, effectuée au profit des ateliers est animée, entre autres, cette année par l'écrivaine et monologuiste Clémence DesRochers. L'encan se clôture le 8 octobre 1977 par un événement sans précédent, sans doute le plus inusité qu'ait connu **GRAFF** jusqu'à maintenant : le «Mardi-GRAFF».

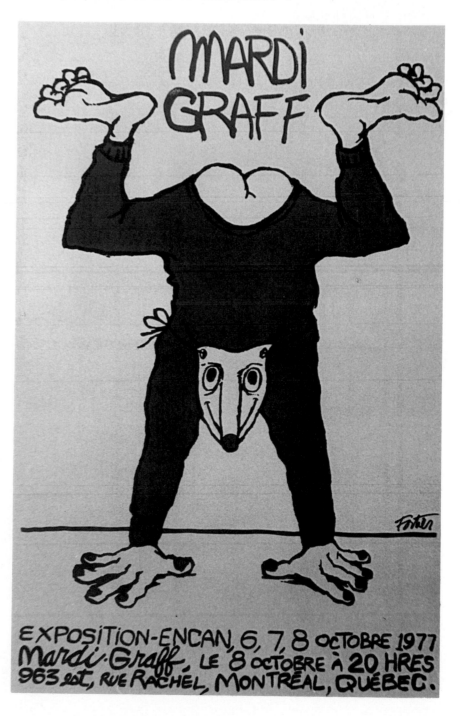

Affiche de Michel FORTIER, 1977. Sérigraphie (176)

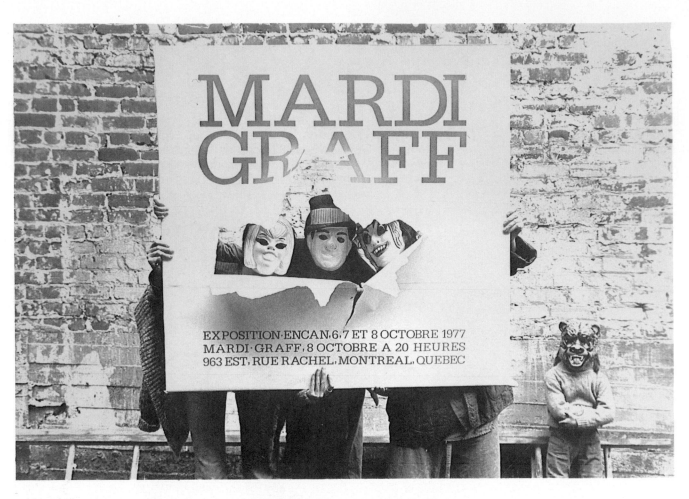

Mardi-GRAFF
(177)

Le «Mardi-Graff» avait été conçu comme une œuvre de participation où un grand nombre de personnes furent invitées à se joindre à Graff pour une grande fête masquée. On demandait aux gens de se présenter déguisés avec le souci de faire de leur costume une création unique. Une quinzaine de graveurs de l'atelier ont préparé pour l'occasion une affiche sur ce thème, affiches qu'on a exposées lors du grand bal.

Josette TRÉPANIER en statue de la Liberté.
Photo : Jacques Lafond
(178)

Jean-Louis ROBILLARD.
Photo : Jacques Lafond
(179)

Michèle COURNOYER en
Élisabeth II d'Angleterre.
Photo : Jacques Lafond
(180)

Louis PELLETIER.
Photo : Jacques Lafond
(181)

Claude ARSENAULT.
Photo : Jacques Lafond
(182)

*C'était complètement fou et drôle de voir comment chacun avait poussé
sa folie du jeu, du déguisement. Après toutes ces années passées et le
recul, je me dis maintenant qu'une telle participation avait quelque
chose d'unique et d'irremplaçable en termes de participation.*
[Entrevue, Pierre AYOT, avril 1986]

Automne 1977
«Cent que'q gravures
québécoises»
Exposition itinérante
présentée en France
(Meaux, Aurillac, Nemours
et Vallauris)

L'exposition regroupe des artistes tels que Pierre AYOT, Fernand
BERGERON, Gilles BOISVERT, Carl DAOUST, Michel LECLAIR, Indira
NAIR, Serge TOUSIGNANT et Robert WOLFE.

27 octobre-27 novembre
1977
Antoni TAPIES
Rétrospective
*Musée d'art contemporain
de Montréal*

10-24 novembre 1977
André PANNETON, Louis
PELLETIER et Christiane
VALCOURT
Lancement de trois albums
d'estampes
Galerie GRAFF

Louis PELLETIER
Album *Je sens voler,*
1977
(183)

1er décembre 1977
Louise Letocha est
nommée directrice du
Musée d'art contemporain
de Montréal

Décembre 1977
«Spécial graff»
Galerie GRAFF

1977
Principales parutions
littéraires au Québec

Appassionata, de Louise Maheux-Forcier
Le Bonhomme Sept Heures, de Louis Caron

Louis Caron

Flore Cocon, de Suzanne Jacob
Les grandes marées, de Jacques Poulin
La grosse femme d'à côté est enceinte, de Michel Tremblay
Journal de l'année passée, de Geneviève Amyot
Ruches, de Jean-Marie Poupart
Souvenir du San Chiquita, de Louis Gauthier
 Pour son roman *L'Emmitouflé,* l'écrivain québécois Louis Caron reçoit en 1977 le prix France-Canada et le prix Hermès (France) décerné par les récipiendaires de l'année précédente pour le meilleur roman.

1977
Prix du Québec

Jacques Ferron (prix Athanase-David)
Léon BELLEFLEUR (prix Paul-Émile-Borduas)
Félix Leclerc (prix Denise-Pelletier)

1977
Fréquentation de l'atelier
GRAFF

Claude ARSENAULT, Pierre AYOT, Angèle BEAUDRY, Francine BEAUVAIS, Luc BÉLAND, Fernand BERGERON, Hélène BLOUIN, Luc BOURBONNAIS, Carl DAOUST, Bernadette DELRIEUX, Francine DENIS, Louise ÉLIE, Denis FORCIER, Madeleine FORCIER, Michel FORTIER, Diane GERVAIS, Jacques HURTUBISE, Jacques LAFOND, Jacques LALONDE, Nancy LAMBERT, Raymonde LAMOTHE, Michel LECLAIR, Serge LEMOYNE, Gilbert MARCOUX, Pierre MERCIER, Diane MOREAU, Indira NAIR, André PANNETON, Jacques PELLETIER, Jean-Claude PRETRE, Bruno SANTERRE, Pierre THIBODEAU, Serge TOUSIGNANT, Josette TRÉPANIER, Hélène TSANG, Christiane VALCOURT, Bé VAN DER HEIDE, Robert WOLFE.

1977
Sélection d'œuvres
produites à l'atelier GRAFF

COZIC
Séance d'essayage,
1977. Sérigraphie;
57 x 72 cm
(184)

Hannelore STORM
*Double image - rue des
Érables,* 1977. Lithogra-
phie; 56 x 72 cm
(185)

Edmund ALLEYN
Est-West, 1977.
Sérigraphie; 72 x 57 cm
(186)

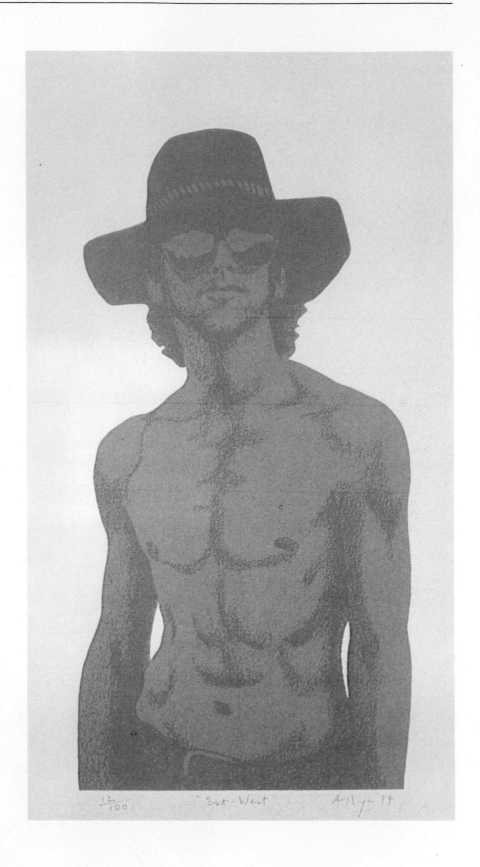

1978
GRAFF : l'estampe en transformation

La réputation de **GRAFF** à titre d'atelier libre de gravure et de collectif de production n'a cessé de croître depuis 1966 et son influence va s'étendre à toute l'échelle canadienne. Fondé pour la recherche, il va s'intéresser à l'édition et, graduellement, à la diffusion afin de représenter et de défendre des propositions nouvelles et encore méconnues. Dans l'apogée que connaît l'estampe en cette décennie, dans cette frénésie créatrice portée par la gravure, les artistes impliqués travailleront à conduire l'estampe à une plus grande visibilité. L'augmentation de la fréquentation de l'atelier est un signe de cette prolifération, un signe d'optimisme devant l'avenir de l'estampe.

GRAFF, vue du rez-de-chaussée (187-A)

En mettant sur pied un calendrier d'expositions régulières en 1977, **GRAFF** opère un premier changement d'orientation face à l'exclusivité qu'il avait jusqu'à maintenant consacrée à l'estampe. Du rôle d'ambassadeur de l'estampe, il passe à celui de représentant des diverses formes de productions artistiques contemporaines. Ainsi, en diversifiant son champ d'action, il précise l'importance qu'aura bientôt à prendre la *Galerie GRAFF*. Sans pour autant rompre avec l'estampe, il s'attelle à la machine du changement, à l'écoute de l'évolution de ses propres membres. Ces transformations graduelles entraînent une redéfinition de **GRAFF** comme organisme de diffusion et aident l'atelier à se structurer pour occuper une véritable place d'éditeur. Dans cette lancée, l'atelier produit cette année plus de seize éditions originales d'artistes tels que Edmund ALLEYN, Peter GNASS, Denis JUNEAU, Christian KIOPINI, Serge LEMOYNE, Don PROACH, Claude TOUSIGNANT et Serge TOUSIGNANT.

Denis JUNEAU
Rouge et bleu, 1978.
Sérigraphie; 57 x 72 cm
(187)

Pour sa part, le discours sur l'estampe va tout particulièrement s'appliquer à définir et à régir les modes de production et de diffusion de

l'estampe. À la recherche d'une éthique visant à protéger et à promouvoir cette compétence, diverses solutions sont avancées. Cette quête de définition inaugure une période de transition de l'estampe québécoise que le Conseil de la gravure du Québec aidera à préciser.

(...) Qu'il s'agisse du travail individuel des graveurs, des associations, des ateliers aussi bien privés que subventionnés, la gravure va son petit bonhomme de chemin dans une société qui ne paraît pas encore prête à l'accepter mais où on marque des points au fil des ans.
Des problèmes, il y en a, mais on semble décidé à en venir à bout. C'est ce qui ressort d'une entrevue avec trois graveurs engagés dans une action différente, mais visant tous un but commun : l'émergence et la reconnaissance de cette forme d'art dans le public. Il s'agit de Gilles Boisvert, membre du conseil d'administration du Conseil de la gravure formé récemment, Carl Daoust, attaché à l'Atelier Graff et Richard Lacroix, fondateur de la Guilde graphique.
Considérée comme un dérivé et dans certains cas comme un sous-produit de la peinture, la gravure acquiert progressivement ses lettres de noblesse dans le grand public. Sa diffusion reste cependant modeste et son audience limitée en dépit d'efforts répétés depuis une dizaine d'années. Pourtant, le marché de la reproduction lui, croît à une vitesse vertigineuse dans un marché qui jusqu'ici ignorait à peu près totalement l'art. (...)
Cette disproportion dans l'évolution des deux marchés pourrait-elle être imputable aux circuits de diffusion de la gravure ? Sur ce point, les graveurs s'entendent pour dire qu'il n'y a pas de circuit unique, comme les galeries par exemple, qui, contrairement à ce que l'on pourrait croire, ne s'intéressent guère à la gravure. (...)
Du côté du nouveau Conseil de la gravure, toute l'action reste à venir. «On voudrait, annonce Gilles Boisvert, rencontrer tous les gens qui s'intéressent à la diffusion de la gravure, rencontrer l'ensemble des graveurs et créer une animation pour trouver des solutions. (...) Les idées ne manquent pas et les suggestions fusent de partout. Concernés d'abord par leur production, les artistes se voient mal dans le rôle de l'administrateur de projets. Et puis s'ajoute à toute velléité d'action, l'impossible concertation des principaux intéressés et l'inévitable dépendance des subventions au point que, d'une direction, d'une administration, d'une politique culturelle à une autre, les gestes d'éclat demeurent sans grand lendemain, feu de paille souvent qui permet à la majorité d'espérer. «On a toujours plein d'idées, dit Carl Daoust, mais il n'y a personne pour les mettre en application.»
[Jean-Claude LEBLOND, *Le Devoir,* 13 mai 1978]

GRAFF se présente comme un centre d'animation et de formation ayant plusieurs raisons d'être. Il ne peut être considéré comme un simple centre de production offrant des services à une communauté de graveurs ni comme une galerie au sens où on l'entend généralement. Ce sont ses visées et les moyens qu'il prend pour y parvenir qui lui donnent son caractère propre - collectivement à la recherche d'une audience élargie. La formation que les ateliers dispensent - en eau-forte par Claude ARSENAULT, en lithographie par Fernand BERGERON, en sérigraphie par Denis FORCIER et en photographie par Jacques LAFOND - contribue à assurer une relève, à perpétuer et à approfondir un domaine de recherche spécialisé; plus les expositions qui permettent à des artistes de plus en plus nombreux de présenter publiquement leurs productions. Le dynamisme de **GRAFF** en tant qu'intervenant culturel est reconnu par la Société Radio-Canada qui lui décerne, le 16 juin 1978, le prix des «Annuelles» pour souligner son implication exceptionnelle dans le secteur culturel québécois.

19 janvier-2 février 1978
Jacques LAFOND
Photographies
Galerie GRAFF

Février 1978
GENERAL IDEA
Galerie *Lucio Amelio,* Naples

Première exposition du groupe en Italie, où sont exposées des photographies réalisées le jour même de l'exposition.

9-26 février 1978
Marc DUGAS
Gravures et dessins
Galerie GRAFF

1er-29 mars 1978
Jean-Pierre SÉGUIN
Photographies
Galerie Curzi, Montréal

9 mars-9 avril 1978
Dennis OPPENHEIM
«Rétrospective de l'œuvre,
1967-1977»
*Musée d'art contemporain
de Montréal*

Mars-avril 1978
Gérard TITUS-CARMEL
*Musée national d'Art
moderne, Centre national
d'art et de culture Georges-
Pompidou,* Paris

30 mars-20 avril 1978
Serge LEMOYNE
Peintures et sérigraphies
Galerie GRAFF

Serge LEMOYNE
Sans titre, **1978.**
Sérigraphie; 40 x 50 cm
(188)

En mars 1978, à Rome, le président Aldo Moro est enlevé par les Brigades Rouges. C'est en avril que celles-ci annoncent par un communiqué la condamnation à mort du politicien. Le 9 mai, le cadavre d'Aldo Moro est retrouvé à Rome

1er-29 avril 1978
Louise ROBERT
Galerie Curzi, Montréal

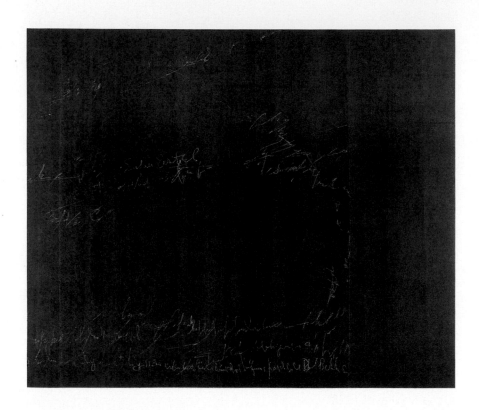

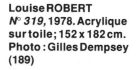

Louise ROBERT
N° 319, **1978. Acrylique sur toile; 152 x 182 cm.**
Photo : Gilles Dempsey
(189)

7 avril-7 mai 1978
NAM JUNE PAIK
Vidéo
Centre national d'art et de culture Georges-Pompidou, Paris

20 avril-12 mai 1978
Serge TOUSIGNANT
«Œuvres référentielles»
Galerie GRAFF

(...) Suite à des œuvres réalisées dans des environnements intérieurs, Serge Tousignant a poursuivi ses travaux en se servant d'environnements extérieurs déjà transformés par l'homme dans un but fonctionnel, qu'il recycle et utilise formellement pour créer des effets visuels par l'accumulation, la juxtaposition et l'interrelation d'images séquentiellement assemblées. Il se produit alors un phénomène de double lecture : une première perception abstraite et globale de l'œuvre et une seconde perception figurative, partielle et sérielle, qui rétablit l'ordre des choses. Ces images légèrement différentes entre elles se perçoivent cependant de façon identique dans leur structure, leur forme et leur couleur dans une première lecture, corrigée par la seconde.
[*Virus,* mai 1978]

Serge **TOUSIGNANT**
Affiche, 1978.
Sérigraphie; 71 x 51 cm
(190)

C'est en 1978 que le
Concorde effectue son
premier vol sur la ligne Air
France en trois heures et
quarante minutes, de
l'aéroport Charles-de-
Gaulle, à Paris, à l'aéroport
Dulles, à Washington

À Rome, le 18 mai 1978, le
Sénat adopte la loi pour le
droit à l'avortement

Dans le domaine du disque en 1978, le chef, compositeur, pianiste et chambriste Leonard Bernstein se distingue par la qualité et le nombre de ses enregistrements

Juin 1978
Jocelyn JEAN
«Espaces et cordes»
Galerie Sans Nom, Moncton

Les maquettes présentées sont une indication des diverses possibilités de transformation d'un espace par des cordes, selon les coordonnées propres de cet espace; diagonales des murs, du plancher et du plafond, les arêtes, les coins, les centres. En maquette, l'espace est idéalisé, il est un volume vide sans fenêtre, ni colonne, ni porte.
[Jocelyn JEAN, propos extraits de «Jocelyn Jean à la galerie Sans Nom», *L'Évangéline*, 5 juillet 1978]

22 juin-4 septembre 1978
«Avec ou sans couleur»
Jeunes peintres abstraits québécois
Pavillon Forum des Arts, Terre des Hommes, Montréal

Cette exposition est organisée par Léo Rosshandler et est subventionnée par le Groupe Lavalin. Les artistes suivants en font partie : Luc BÉLAND, Pierre BLANCHETTE, Lucio De HEUSCH, Denis DEMERS, Gilles GLADU, Christian KIOPINI, Christian KNUDSEN, Jean-François L'HOMME, Richard MILL, Kenneth M. PETERS, Louise ROBERT, Françoise TOUNISSOUX.

En juin 1978, le Théâtre Denise-Pelletier ouvre une nouvelle salle au 4353 rue Sainte-Catherine Est à Montréal

23 juin-31 août 1978
«Livres d'artistes, 1967-1977»
Bibliothèque nationale du Québec, Montréal

Sélection de 36 livres illustrés par des gravures ou albums d'estampes acquis par le dépôt légal de la Bibliothèque nationale du Québec depuis dix ans.
Parmi les artistes représentés : Pierre AYOT, Tib BEAMENT, Fernand BERGERON, Gilles BOISVERT, Peter DAGLISH, René DEROUIN, Marc DUGAS, Anne-Marie GÉLINAS, Roland GIGUERE, Pierre GUILLAUME, Richard LACROIX, Pierre OUVRARD, Nancy PETRY, Serge TOUSIGNANT, Josette TRÉPANIER, Christiane VALCOURT et Robert WOLFE.

Fondation en 1978 à Montréal du Café de la Place à la Place des Arts (sous la direction d'Henri Barras) et du Théâtre Petit à Petit

25 juillet 1978
Le premier bébé-éprouvette est mis au monde par madame Lesley Brown à Oldham en Angleterre

6 août 1978
Le pape Paul VI meurt à la
Cité du Vatican

Les cinéastes québécoises
Sylvie Groulx et Francine
Allaire présentent en 1978 à
Montréal un film
remarquable sur les
stéréotypes sexistes : *Le
Grand Remue-Ménage*

10 août 1978
Les évêques anglicans à
Canterbury acceptent
l'ordination des femmes-
prêtres par l'Église
épiscopale américaine et par
les Églises anglicanes au
Canada, en Nouvelle-
Zélande et à Hong Kong

26 août 1978
Élection du pape Jean-Paul
I^{er} qui décédera le 29
septembre suivant

7 septembre-22 octobre
1978
Sol LEWITT
Rétrospective
*Musée d'art contemporain
de Montréal*

22 septembre-11 octobre
1978
COZIC
«Réflexions sur une
obsession»
Galerie GRAFF

Avec cette exposition Réflexions sur une obsession, *Cozic prend une distance par rapport à sa production caractérisée par le toucher. «Nous avons senti le besoin de prendre nos distances par rapport à ce besoin physique de l'objet. (...)*
L'obsession des Cozic, c'est le pliage des cocottes en papier. Une sorte de réflexion dans les deux sens du terme, dira-t-il. Pour les Cozic, plier des cocottes en papier devient un peu le prototype du désœuvrement bureaucratique. (...) Une série de cocottes préparées à toutes les sauces : la cocotte historique, la cocotte carte postale, la cocotte «peinture de chevalet», la cocotte sandwich, la cocotte sculpture, les dessins... 30 œuvres en tout qui font l'anatomie d'une obsession.
[Gilles TOUPIN, *La Presse,* 11 octobre 1978]

1978
Création à Montréal de la
pièce de Gilles Maheu, *Le
Voyage immobile,* par la
troupe Les Enfants du
Paradis

Création en 1978 au Théâtre du Nouveau Monde de la pièce de Denise Boucher, *Les Fées ont soif*; mise en scène de Jean-Luc Bastien. La présentation de cette pièce fait scandale et entraîne une polémique sur la liberté d'expression

1978
Principales parutions cinématographiques

12-13 octobre 1978
«Encan graff»
Galerie GRAFF

16 octobre 1978
Karol Wojtyla est élu pape et prend le nom de Jean-Paul II

Le Théâtre du Rideau Vert de Montréal fête, en 1978, son trentième anniversaire de fondation

26 octobre-11 décembre 1978
«Tactile»
Sculpture québécoise contemporaine
Musée du Québec, Québec

27 octobre-27 novembre 1978
COZIC
«Surfacentres»
Musée d'art contemporain de Montréal

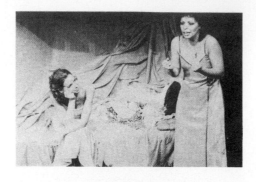

Présentation de la pièce
Les fées ont soif (1976),
de Denise Boucher
(191)

L'Arbre aux sabots, d'Ermanno Olmi
A Wedding, de Robert Altman
Dernier Amour, de Dino Risi
Interiors, de Woody Allen

Soulignons que Pierre AYOT présente lors de cette exposition une œuvre intitulée *Ploc... Ploc...Ting...Ploc*, et COZIC, une *Surface qui vous prend dans ses bras.*

(...) Les surfacentres sont donc en quelque sorte l'épanouissement d'une obsession de l'artiste pour le centre, dont plusieurs prémisses s'expriment tout au long de son œuvre. Cette nouvelle étape oriente le travail de l'artiste de plusieurs manières. Le problème de composition spatiale relie la notion de surface, notion picturale, de ces «bas reliefs mous», à un certain nombre de schémas bidimensionnels et tridimensionnels, qui intègrent l'objet, soit l'abandonnent au profit de structures planes, cruciformes jouant sur l'alliance de matériaux lisses ou veloutés. Les éléments privilégiés : centre, marge du carré, tendent à reléguer la surface totale à une fonction de «fond» dans la plupart des cas. Le point de focalisation du centre : croisement de cordes, surface rasée, liaison de boudins de peluche, amas de tissu ou nœuds, disque, se relie aux quatre coins du carré par des coutures en diagonales. Dans quelques cas, des bandes de vinyle se croisent sur un axe vertical-horizontal. Les velours rasés, les pelons, les peluches douces, les vinyles, ont une gamme chromatique atténuée de couleurs souvent plus sombres qu'auparavant (...) La picturalité des œuvres s'affirme, au détriment d'une fonction de participation. Faites pour être vues davantage que touchées dans leur intention, elles évoquent désormais

l'apaisement intime dans leur retenue, dans leur équilibre formel, leur recueillement (...)
[Alain PARENT, «Les Surfacentres de Cozic», dans le catalogue d'exposition, Musée d'art contemporain de Montréal, 1977]

COZIC
Surfacentre : 16, 1977.
Pelon, peluche, vinyle;
1,6 x 1,6 m. Photo : Yvan
Boulerice
(192)

Ouverture en 1978 à
Montréal de la salle Alfred
Barry par la Nouvelle
Compagnie Théâtrale
(N.C.T.) sous la direction de
Jean-Luc Bastien. La
première pièce présentée
est *Encore un peu* de Serge
Mercier

Novembre 1978
«Tendances actuelles au
Québec»
La gravure et la peinture
14 décembre 1978 -
14 janvier 1979
La photographie, la
sculpture et la vidéo
*Musée d'art contemporain
de Montréal*

L'exposition est accompagnée d'un catalogue dans lequel sont réunis des textes de Yolande Racine, René Payant, Sandra Marchand, Lise Lamarche et Gilles Godmer.
Quelques participants :
• En gravure : Pierre AYOT, Fernand BERGERON, Gilles BOISVERT, Carl DAOUST, Chantal DUPONT, Denis FORCIER, Michel FORTIER, Michel LECLAIR, Francine SIMONIN, Normand ULRICH et Robert WOLFE.
• En peinture : Miljenko HORVAT, Jacques HURTUBISE, Denis JUNEAU, Lucie LAPORTE, Serge LEMOYNE, Guido MOLINARI, Louise ROBERT et Robert SAVOIE.

• En photographie : Raymonde APRIL, Claire BEAUGRAND-CHAMPAGNE, Lise BÉGIN, Sorel COHEN, Sylvain COUSINEAU, Gabor SZILAZI, Sam TATA et Serge TOUSIGNANT.
• En sculpture : COZIC, Charles DAUDELIN, Peter GNASS, Michel GOULET, Pierre GRANCHE, Claude TOUSIGNANT et William VAZAN.

(...) Une exposition comme celle-là est primordiale. C'est un constat utile, une façon de faire le point (...) Il fallait un certain courage pour tenir une exposition regroupant 30 sculpteurs, 20 photographes, une quarantaine de peintres, une vingtaine de graveurs... bref, une partie des créateurs visuels du Québec dans une manifestation qui se veut «le reflet et l'affirmation de la situation artistique au Québec» (...)
[Gilles TOUPIN, «Tendances actuelles : deuxième et dernier volet», *La Presse,* 30 décembre 1978]

2-15 novembre 1978
René DEROUIN
Gravures sur bois
Galerie GRAFF

(...) dans la série de gravures qu'il présente aujourd'hui et dont l'imagerie évoque des terrains précambriens, il a poursuivi son travail de reconnaissance du sol québécois, avec une technique et une sensibilité qui donnent aussi à cette entreprise topographique des accents qui rappellent l'art précolombien.
[Gilles DAIGNEAULT, *Le Devoir,* 9 novembre 1978]

René DEROUIN
Suite fonderie «Bloc rouge», 1978.
47 x 61 cm
(193)

16 novembre-6 décembre
1978
Louis-Pierre BOUGIE
Gravures
Galerie GRAFF

18 novembre 1978
Un «congressman»
américain, Léo Ryan, et
quatre autres personnes
sont tués lors d'une visite à
une secte religieuse à
Jonestown en Guyane,
après quoi 912 membres de
la secte se suicident

20 novembre 1978
Le peintre Giorgio De
CHIRICO meurt à l'âge de 90
ans

Décembre 1978
«Spécial graff»
Galerie GRAFF

6-24 décembre 1978
«GRAFF Dinner»
Galerie GRAFF

Poursuivant ses projets collectifs sous le signe de l'humour, **GRAFF** s'engage, à compter de l'automne 1978, dans un «gargantuesque» projet d'album d'estampes. Ce projet d'édition (le troisième du genre après «Pilulorum» et les «Graffofones») va demander quatre mois de «cuisine» et réunir 27 membres de l'atelier **GRAFF**. Toutes les techniques d'impression pratiquées à l'atelier sont utilisées pour fabriquer des recettes rassemblées dans un boîtier de Pierre OUVRARD. Les participants sont : ARSENAULT, AYOT, BEAUVAIS, BLOUIN, BOUGIE, CHEVALIER, DAGENAIS, DAOUST, DESJARDINS, D. FORCIER, M. FORCIER, FORTIER, GIRARD, LAFOND, LAMBERT, LECLAIR, LEMOYNE, LEPAGE, LOULOU, MANNISTE, NAIR, PELLETIER, STORM, TÉTREAULT, VALCOURT, VAN DER HEIDE et WOLFE.

(...) Le projet du «Graff Dinner» était très valable en soi. D'une part, il rendait la production des artistes très accessible à un large public et, d'autre part, il permettait à Graff de jouer un rôle extraordinaire en tant qu'animateur.
[Entrevue, Robert WOLFE, février 1985]

(...) Le lancement du «Graff Dinner» a donné au projet toute son ampleur. Un grand banquet fut organisé où chacun s'était fait un devoir de fabriquer sa recette pour grouper sur une grande table un festin des plus inusité. Je me souviens très bien de l'album exposé au rez-de-chaussé, alors qu'à l'étage on mangeait le «vrai»... une ambiance incomparable.
[Entrevue, Hélène BLOUIN, mai 1986]

Avec l'esprit bon enfant qui le caractérise et son humour habituel, l'Atelier Graff vient d'éditer un album d'art constitué de 27 gravures : Graff Dinner - Recettes Graff 1978. Sans se prendre au sérieux, l'édition

Emboîtage de l'album
GRAFF Dinner, réalisé
par Pierre OUVRARD.
Coll. Bibliothèque
centrale de prêt de
l'Estrie
(194)

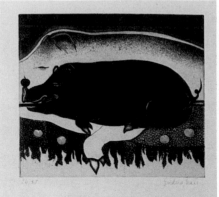
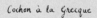

Indira NAIR
Cochon à la grecque.
Eau-forte
(195)

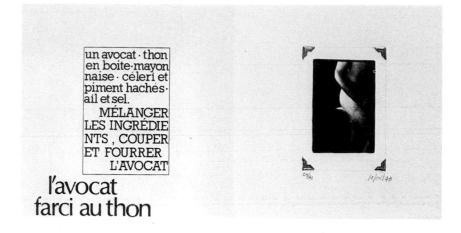

Denis FORCIER
Crème en Graff.
Sérigraphie
(196)

Jacques LAFOND
L'avocat farci au thon.
Photographie
(197)

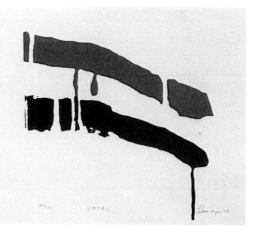

Serge LEMOYNE
Hot-dog du Forum.
Sérigraphie
(198)

d'art détourne ici une tendance marquante de l'édition tout court.
Démocratiquement, le livre d'art se fait ici livre de recettes. De
«l'hommage au Bagel» à la «crème en Graff»... C'est très drôle. Mais
pourquoi un album de recettes-gravures ?
«Parce que les graveurs sont gourmands. Parce que manger c'est
important dans la vie, parce qu'à Graff, il y a une tradition de soupers-
party, parce que les livres de recettes sont à la mode et surtout que ça
nous tentait...»
Les haricots en salade d'Hélène Blouin, embossés sur la gravure
voisinaient avec les hot-dogs de Lemoyne, les nids d'hirondelles de

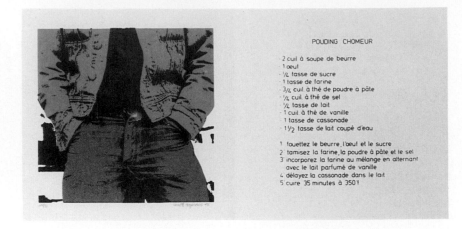

Benoit DESJARDINS
Pouding chômeur.
Sérigraphie
(199)

Michel FORTIER
*Deux œufs brouillés
(pour toujours).*
Sérigraphie
(200)

Pierre AYOT
Gâteau Béton.
Sérigraphie
(201)

Nancy Lambert, du lapin de Pierre-Louis Bougie, du congère ensablé (un feuilleté à la meringue) de Paule Girard, des œufs au miroir de Fortier, de la tourtière d'Arsenault, des grand-pères baignant dans la neige de Christiane Valcourt, du «poudigne» chômeur de Benoît Desjardins : un plat qui s'accompagne d'un petit chèque vert bimensuel au «prestataire» reproduit ici en sérigraphie. Certains artistes, c'est le cas de Louis Pelletier, n'ont pas eu à transposer en une matérialisation savante et fumante leurs prétentions culinaires. Avec sa gravure à l'eau-forte «L'œuf perdu», Pelletier n'a pas eu à prendre de risque ! Quant à Ayot, il s'est lancé dans des gâteaux «Duncan Hines» qui ressemblent à

Madeleine FORCIER
La vraie liqueur de fraises. Sérigraphie-collage
(202)

des parpaings de ciment.
Côté gravure : c'est très bien fait. Un monde d'humour et d'invention visuelle. Une imagerie simple et efficace. De quoi nous mettre l'eau à la bouche (...)
[René VIAU, *Le Devoir,* 12 décembre 1978]

Carl DAOUST
Manger sa misère. Eau-forte
(203)

«Graff Dinner», à l'instar des albums édités précédemment, est une trace vivante additionnée à la tradition de l'édition québécoise du livre d'artiste. Pour ses concepteurs, il demeure le témoin d'un défi à relever pour se confronter et s'affirmer individuellement au sein d'un groupe.

13 décembre 1978
Jacques et Louise Cossette
rentrent de Paris pour subir
un procès à Montréal, à la
suite de l'enlèvement du
diplomate britannique
James Richard Cross en
1970

1978
Prix du Québec

Anne Hébert (prix Athanase-David)
Ulysse COMTOIS (prix Paul-Émile-Borduas)
Bernard Lagacé (prix Denise-Pelletier)

1978
Principales parutions
littéraires au Québec

Le Cycle, de Gérard Bessette, (Quinze)
Mao Bar-Salon, de Claude Beausoleil (Cul-Q)
Le monde aime mieux..., de Clémence DesRochers (L'Homme)
Les Néons las, de Lucien Francœur (Hexagone)
Les nuits de l'underground, de Marie-Claire Blais (Stanké)
Tu regardais intensément Geneviève, de Fernand Ouellette (Quinze)
Une voix pour Odile, de France Théoret (Herbes Rouges)

Robert WOLFE
Guizou, **1976.**
Sérigraphie; 76 x 56 cm
(204)

1978
Fréquentation de l'atelier
GRAFF

Edmund ALLEYN, Claude ARSENAULT, Pierre AYOT, Francine BEAUVAIS, Fernand BERGERON, Hélène BLOUIN, Luc BOURBONNAIS, Alain CHERKEY, Louise COURVILLE, Lorraine DAGENAIS, Benoît DESJARDINS, Gilles DUCAS, Élisabeth DUPOND, Antoine ÉLIE, Louise ÉLIE, Denis FORCIER, Madeleine FORCIER, Francine FOREST, Michel FORTIER, Françoise FOURNELLE, Jean-René GAUTHIER, Diane GERVAIS, Paule GIRARD, Peter GNASS, Gilles GUITAR, Daniel HENNEQUIN, Jacques HURTUBISE, Denis JUNEAU, Christian KIOPINI, Jacques LAFOND, Robert LALIBERTÉ, Jacques LALONDE, Raymonde LAMOTHE, Marie LAZURE, Michel LECLAIR, Christine LEDUC, Linda LEDUC, Serge LEMOYNE, Christian LEPAGE, Claire LUSSIER, Reda MAKAUSKAS, Andrès MANNISTE, Gilbert MARCOUX, Josette MICHAUD, Indira NAIR, Don PROACH, Marie-Hélène ROBERT, Philippe ROY, Élise SAINT-AMOUR, Jeanine SAUVÉ, Hannelore STORM, Claude TOUSIGNANT, Serge TOUSIGNANT, Hélène TSANG, Normand ULRICH, Christiane VALCOURT, Michel VARIN, Robert WOLFE.

1978
Sélection d'œuvres
produites à l'atelier GRAFF

Jean Mc EWEN
Colonne de jour, 1978.
Sérigraphie; 40 x 30 cm
(205)

Robert WOLFE
Le spectre en cage,
1978. Sérigraphie;
56 x 76 cm
(206)

Carl DAOUST
La naissance d'un
nouveau monde, 1980.
Eau-forte; 51 x 41 cm
(207)

1979
GRAFF
Foisonnement d'une
imagerie éclatée

L'atelier **GRAFF** avec l'imagerie qui en émerge, s'impose de plus en plus comme l'un des chefs de file en son domaine. En un très court laps de temps (vingt ans à peine) l'estampe d'ici acquiert ses lettres de noblesse grâce au travail soutenu de ses meilleurs graveurs. Cet âge d'or prolifère en plusieurs milieux de production où les querelles de métier portant sur la définition d'une estampe originale et authentique vont en s'accroissant.

GRAFF en 1979
(208)

Sans même exclure la dimension traditionnelle de l'estampe, **GRAFF** est néanmoins identifié comme un lieu préoccupé d'expérimentations, plus tourné vers les nécessités d'avancement d'une imagerie personnalisée que vers le respect technique du «beau métier». L'évolution technique de la sérigraphie, procédé largement utilisé chez **GRAFF**, est sans doute redevable de certains «débordements» envers la tradition (en particulier pour les divers supports employés et les perfectionnements de la photomécanique). Alors que l'estampe s'interroge sur sa spécificité, les graveurs de l'atelier poursuivent et renouvellent avec imagination une pratique personnelle et engagée. Il nous faut voir dans cette attitude l'origine de ses antécédents; une conception spécifique de l'estampe et de la pratique artistique en général, où la technique ne peut être, même par sa virtuosité, une fin en soi. Il nous faut mettre en valeur un aspect prédominant dans l'entreprise que **GRAFF** poursuit, celui de la recherche. L'atelier est en plusieurs points comparable à un laboratoire où les découvertes les meilleures, techniques et iconographiques, font aujourd'hui encore mentir les critiques les plus sceptiques et les plus pessimistes. Il est vrai qu'à ne rechercher que l'unique effet de l'éclat, on ne trouve le plus souvent qu'un éblouissement qui n'informe en rien sur les antécédents des plus belles découvertes. Aujourd'hui encore, ce que les graveurs de l'atelier cherchent, c'est d'abord la force de l'expression, son efficacité, sa nécessité.

De par sa formule, l'atelier **GRAFF** est devenu le terrain *de jeu* d'une précieuse liberté d'expression, sans contraintes idéologiques ou directives techniques. Certes, une pratique plus affirmée que dix ans auparavant, plus distante de la «sainte étiquette» d'importation américaine de type pop art. Après les influences et les dominantes, l'atelier se libère graduellement du poncif dans lequel on l'avait confiné pour s'affirmer avec originalité dans le pluralisme, plus fermement enraciné dans ce qu'il avait toujours défendu.

Parmi ces graveurs qui fréquentent l'atelier cette année et qui, en quelque sorte, servent de locomotive à l'image que **GRAFF** véhicule, il y a les AYOT, BERGERON, BEAUVAIS, D. FORCIER, FORTIER, HURTUBISE, LECLAIR, NAIR, STORM, S. TOUSIGNANT, WOLFE auxquels s'ajoutent les plus jeunes et les nouveaux venus : ARSENAULT, DAGENAIS, DESJARDINS, JOOS.

Dans le sillon des idées neuves, **GRAFF** sent la nécessité de rendre compte de ce foisonnement exceptionnel dans le domaine de

l'estampe. Le calendrier d'expositions de cette année nous fournit l'exemple des propositions les plus représentatives de l'esprit de recherche et de ces débordements que permet l'atelier. Ici, l'estampe s'y taille une place de choix.

Inauguration en 1979 de la Collection Loto-Québec

Sous forme de concours annuel, Loto-Québec commande une édition à un graveur québécois. Les artistes sont invités à illustrer un conte ou une légende québécoise ou amérindienne. Loto-Québec décerne aussi un prix spécial à un étudiant en techniques de la gravure.

Le lauréat en 1979 est Louis PELLETIER pour le conte québécois *Le fantôme de Blanche de Beaumont.*

Janvier 1979
Sylvain P. COUSINEAU
Galerie Yajima, Montréal

Cette exposition de Sylvain P. COUSINEAU présente des photographies noir et blanc ainsi que des acryliques sur toile mettant principalement en scène un motif cher à COUSINEAU, celui du bateau à vapeur.

5-30 janvier 1979
«100 Years of Posters in Canada»
Exposition d'affiches réalisées au Canada depuis cent ans dont celle de Pierre AYOT pour les jeux Olympiques de 1976
Art Gallery of Ontario, Toronto

Janvier 1979
Giuseppe PENONE
Galerie Durand-Dessert, Paris

Lors de cette exposition personnelle à Paris, PENONE présente les *Souffles (Soffi).*

Le 16 janvier 1979, devant la montée de l'opposition, le chah d'Iran, Muhammad Reza Pahlavi, quitte le pays

Janvier 1979
«Un certain art anglais : Sélection d'artistes britanniques, 1970-1979»
Musée national d'Art moderne, Centre national d'art et de culture Georges-Pompidou, Paris

Exposition regroupant : ART and LANGUAGE, ATKINSON, BURGIN, CHARLON, FULTON, GILBERT & GEORGE, HEAD, LONG et McLEAN.

15 février-7 mars 1979
Pierre-Léon TÉTREAULT
Dessins
Galerie GRAFF

Suite à une scission au Théâtre Expérimental de Montréal, Robert Claing, Robert Gravel, Anne-Marie Provencher et Jean-Pierre Ronfard fondent le Nouveau Théâtre Expérimental tandis que Louise Laprade, Nicole Lecavalier et Pol Pelletier fondent le Théâtre Expérimental des Femmes au 1320 de la rue Notre-Dame Est. La première création collective du T.E.F., *La peur surtout,* est présentée au mois d'avril 1979

8 mars-22 avril 1979
Michel LECLAIR
Sérigraphies
Musée d'art contemporain de Montréal

Michel LECLAIR
La ruelle vers l'art, **1979.**
Sérigraphie; 56 x 72 cm
(209-A)

(...) Tranquillement, sa vision tributaire du pop art laissera aussi place à l'exploration des éléments formels présents à l'intérieur du paysage de la rue. Grossissant un détail, reproduisant en l'amplifiant une texture - cela peut être un appareillage de briques, les craquelures du trottoir autour d'une bouche d'égout, les écaillements de la peinture d'un graffiti -, Leclair s'est inspiré de signes plus discrets, de traces moins évidentes, plus fortuites. L'insistance sur le traitement de la forme et de la couleur s'est faite plus prononcée. Ces petites réalités découvertes au hasard d'une promenade se retrouvent grossies, transformées, amplifiées et maquillées par le traitement photomécanique où Leclair manifeste sa dextérité technique, ses talents de coloriste et son admiration avouée pour la force du geste expressionniste.
De la transposition d'un art populaire en tableaux de chevalet où jouait une certaine ambiguïté culturelle; de la fascination pour un monde visuel présent et quotidien, Leclair en arrivera tranquillement à privilégier quelques signes plus ou moins discrets : graffitis, arabesques créées par le savon blanc servant à nettoyer les vitres, qu'il juge intéressant. Le

commentaire social bien que toujours sous-jacent s'atténue. La couleur, souvent criarde a cédé le pas à un monde de gris, de rouges, de textures contrastées participant à l'étude générale de formes et de compositions.

Leclair a gardé, dans beaucoup de sérigraphies présentes, la photo d'origine d'où provient le détail visuel qui l'intéresse. Cela peut être le toit d'une maison sous la neige, la porte d'un garage déchirée par l'éclat de quelques coups de pinceaux, une fenêtre condamnée par un appareillage de briques tranchant sur la trame visuelle du mur, les dégoulinades d'un chiffre inscrit à la peinture fraîche, une boîte à lettres sur laquelle a été lacérée une affiche politique, une scène du métro new-yorkais où règne un réseau visuel intrigant... C'est, bien sûr, une façon d'indiquer le contexte. Leclair affirme ainsi que ce qu'il privilégie dans son «geste artistique» est à la portée de tous. Son art est avant tout un art d'observation. Sa démarche n'a rien d'intellectuelle.

Décrivant le cadre urbain montréalais : les ruelles du Plateau Mont-Royal, les rues du Centre-Sud tout aussi bien que le chaos de New York, les sérigraphies de Leclair sont l'expression directe de ce paysage des villes avec sa pétillance mais aussi sa grisaille. Une nature comportant ses rythmes, ses formes propres, ses couleurs tantôt douceâtres et effacées; tantôt criardes; un paysage tendre et impitoyable avec sa vie, ses publicités agressives, ses contrastes, sa fadeur. La laideur devient belle. Son œil emprunte des éléments du terroir urbain. Avec un instinct sûr, il les transplante ailleurs, isolant un détail, le recréant, y ajoutant ses tonalités, grâce au «haut-contraste» de la sérigraphie, d'une façon presque abstraite et gestuelle où le trait, la ligne, le geste et la tache palpitent.

[René VIAU, «Michel Leclair : l'art est dans la rue», *Le Devoir*, 17 mars 1979]

8-28 mars 1979
Claude TOUSIGNANT
Gravures
Galerie GRAFF

«Alternance»
Cinq expositions présentées
à l'atelier de Christian
KIOPINI
14-25 mars
Christian KIOPINI, peintures
28 mars-8 avril
Jean-Serge CHAMPAGNE,
sculptures
18-29 avril
Luc BÉLAND, peintures
2-13 mai
Lucio De HEUSCH,
peintures et dessins
16-27 mai
Claude MONGRAIN,
sculptures

(...) Le «regroupement» de ces cinq artistes n'est pas accidentel; comme ils le disent eux-mêmes, «cette suite d'événements ne saurait exister sans des liens d'amitié préalables, générateurs de cette jouissance, de ce plaisir partagé que les divers aspects de cette intervention ont pu et continuent à générer». On pourrait alors essayer, puisque cette rencontre est le résultat de nombreuses rencontres-conversations, de chercher quelle est l'esthétique que partagent ces cinq artistes. Mais cela exagérerait sans doute l'unité des cinq propositions car, en fait, elles contrastent assez fortement. Pourtant, je serais assez tenté de dégager quelques traits communs...; cependant, ces traits sont précisément des entrées qui nous mènent immédiatement vers des différences.

À la seule vue de toutes ces œuvres récentes, on peut dire que ce sont des artistes qui pensent. C'est-à-dire qu'ils savent qu'ils pensent et ils veulent nous le faire savoir. La réflexion qu'impose la présence des œuvres est exigeante : on ne peut se contenter de ce qu'on voit (nous sommes loin du crédo encore en vigueur il n'y a pas si longtemps : «What you see is what you see!»). Chacune de ces œuvres, mais à des degrés divers toutefois, nous oblige effectivement à osciller entre (au moins) deux «lectures» : celle de la perception et celle de la conception. Dire ceci est déjà trop réducteur. Mais quel discours (critique) ne l'est pas ?

[René PAYANT, «Alternance», *Parachute*, n° 16, automne 1979]

En 1979, mère Teresa reçoit le prix Nobel de la paix pour son implication dans les ghettos de l'Inde

Yves GAUCHER
«A Fifteen Year Perspective/ 1963-1978»
17 mars-29 avril
Art Gallery of Ontario, Toronto
1er septembre-28 octobre
Glenbow Museum, Calgary

(...) L'exposition, (...) recoupe en grande partie des œuvres qui ont pu être vues au Musée d'art contemporain de Montréal dans le cadre d'une exposition intitulée Perspectives 1963-1976 *sauf la série des grandes toiles* Jerichos *dévoilées pour la première fois à Toronto à l'occasion de l'exposition de Toronto.*
L'exposition s'ouvre avec la série de gravures grand format En Hommage à Webern. *Des gravures qui, selon l'artiste :* «... contiennent beaucoup plus que je ne pouvais aborder sur le moment, beaucoup d'éléments dont j'allais me servir à l'avenir». *Ces gravures, constituées de signes martelés à la surface du papier, se développent selon une progression où la disposition des signes passe de la symétrie à l'asymétrie (...)*
[René VIAU, «Une rétrospective Gaucher à Toronto», *Le Devoir,* 25 avril 1979]

26 mars 1979
L'accord de Camp David est signé à Washington, mettant ainsi fin à trente années d'hostilité entre Israël et l'Égypte. Début du retrait des troupes israéliennes du Sinaï

À Montréal, création de la troupe de théâtre Opéra-Fête

En 1979, l'Amérique s'entiche de la cuisine «sushi»

29 mars-18 avril 1979
Robert WOLFE
Sérigraphies
Galerie GRAFF

(...) L'exposition comprend la suite de dix sérigraphies de l'album Terre, tracée, *où l'on retrouve également des textes du poète Michel Clément. (...) Il s'agit pour Robert Wolfe, un peintre et un graveur d'expérience, de son premier album et de sa deuxième exposition à caractère thématique. À noter, au point de vue technique, que Wolfe a réalisé grâce à l'assistance des graveurs de chez Graff, des sérigraphies de format tout à fait exceptionnel. De belles pièces. Est-ce un retour vers la peinture ? Le propos de certaines sérigraphies débordent du cadre intimiste de la gravure et exige, pour être poursuivi, plus d'espace, une plus grande échelle.*
«Du reste, affirme Wolfe, le rapprochement entre peinture et sérigraphie se fait chez moi par un traitement des surfaces qui reste commun aux deux processus. Je procède par addition. Sur toile ou sur sérigraphie, il faut parfois cinq ou six couches de couleurs superposées pour arriver à cette pulsion, cette vie. Je bâtis par couche, utilisant glacis et transparences; un peu comme en peinture sauf que le tableau se construit alors par une superposition de touches» (...)
[René VIAU, *Le Devoir,* 12 avril 1979]

Robert WOLFE
Terre Tracée Six, 1979.
Sérigraphie; 50 x 65 cm.
Photo : Gilles Dempsey
(209)

Robert WOLFE
Kutub, 1979.
Sérigraphie; 72 x 56 cm
(210)

1er avril 1979
L'ayatollah Khomeyni
proclame l'Iran république
islamique

20 mars 1979
La comédienne québécoise
Louisette Dussault
présente un «one woman
show» intitulé *Môman,* à la
salle Fred Barry

19 avril-9 mai 1979
Pierre AYOT
Travaux récents
Galerie GRAFF

(...) Les sérigraphies qu'il vient de créer, toujours à partir de la photographie, non seulement reproduisent graphiquement ces objets usuels mais les prolongent dans l'espace de la galerie par les objets réels à trois dimensions - à moins que ce ne soit les objets réels qui se prolongent par les sérigraphies...

L'on songera sans doute, surtout avec l'œuvre intitulée La chaise jaune, où une image de dossier de siège avec son ombre est prolongée par une chaise véritable sur laquelle le visiteur peut s'asseoir, à des œuvres semblables des Américains, en particulier à la chaise véritable de Rauschenberg qui prolonge un tableau. Si le commentaire de Rauschenberg visait aussi à déconstruire la représentation traditionnelle, à mêler surtout le quotidien à l'art, il visait surtout à commenter l'action painting. De son côté, par le même petit jeu ironique, Ayot s'attaque lui à la sacro-sainte gravure traditionnelle et à tout son tralala technique et maniéré. Au Québec, cela revêt un sens particulier quand on sait le nombre d'artistes qui ont opté pour ce médium. Et, de plus, pour Ayot c'est là une façon d'affirmer qu'il n'est pas seulement un graveur mais aussi un sculpteur, un peintre et un concepteur.

Pierre AYOT
Nœud coulant, 1979.
Sérigraphie-montage;
71 x 56 cm. Photo : Yvan
Boulerice
(211)

Tout ce travail de déconstruction de la gravure jusqu'au point de déformer le cadre, de le scier, de le compresser, est paradoxalement accompli par l'entremise d'instruments de mesure et de construction. La thématique d'Ayot joue ici un rôle beaucoup moins anecdotique que dans ses œuvres antérieures. Elle fait directement allusion au «travail» sur la représentation et laisse de côté toute facétie reliée au contexte socio-économique. Ailleurs l'artiste n'hésite pas à mettre à l'épreuve nos habitudes de spectateur maniaque toujours poussé à redresser un cadre s'il est croche. Cette fois, si l'on redresse le cadre croche, on s'aperçoit que le fil de plomb représenté défie la gravité. Nous sommes faits !
[Gilles TOUPIN, *La Presse*, 5 mai 1979]

23 avril-19 mai 1979
«20 x 20 Italia-Canada»
Exposition présentée dans trois endroits : *Galleria Blu, Studio Luca Palazzoli* et *Dov'e La Tigre* en Italie

Eva BRANDL, David MOORE, Jean-Pierre SÉGUIN et Bill VAZAN, sont au nombre des exposants.

26 avril-10 juin 1979
Chantal DUPONT
«Histoires à voir debout»
Musée d'art contemporain de Montréal

3 mai 1979
Margaret Thatcher devient la première femme à occuper le poste de premier ministre de Grande-Bretagne

Mai 1979
«Paris-Moscou»
Musée national d'Art moderne, Paris

Cette exposition, organisée par le Centre national d'art et de culture Georges-Pompidou et le ministère de la Culture de l'URSS, met en lumière les relations artistiques entre Paris et Moscou de 1917 à 1930. Le commissaire général de l'exposition est Pontus Hulten.

1er juin 1979
La Rhodésie devient officiellement le Zimbabwe-Rhodésie, après avoir été pendant quatre-vingt-neuf ans colonie britannique

4 juin-26 août 1979
«Concours d'estampes et de dessins québécois»
Centre culturel de l'Université de Sherbrooke

7 juin-17 juillet
«Biennale II du Québec»
Centre Saidye Bronfman, Montréal

Les neuf lauréats de la *Biennale II du Québec* sont : Dean EILERTSON, Tom HOPKINS, Michel LAGACÉ, Raymond LAVOIE, Suzelle LEVASSEUR, Jean-François L'HOMME, Louise PAGÉ, Denis ROUSSEAU et Jean-Pierre SÉGUIN.

17-30 juin 1979
«Exposition d'enfants
d'artistes»
Galerie GRAFF

En juin 1979, **GRAFF** donne rendez-vous à 27 artistes pour composer une exposition d'œuvres originales et inédites. Au carton d'invitation figure le nom des artistes suivants : ALLEYN, BELLEY, BOISVERT, BRODEUR, COURNOYER, COZIC, DALLEGRET, DAOUST, DEROUIN, DIEMEL, DUGAS, DUPOND, FORTIER, GAUCHER, HURTUBISE, LAMBERT, LECLAIR, LUSSIER, MERCIER, MOLINARI, MONTPETIT, PELLETIER, PROULX, ROBILLARD, SÉVIGNY, STORM, TOUSIGNANT.

En fait, cette exposition regroupe une trentaine de travaux, dessins et collages, des enfants âgés de 5 à 14 ans. La conception de l'affiche est l'œuvre de Nicolas PROULX, 6 ans. Les œuvres, encadrées selon les normes prescrites, sont accrochées à l'échelle des enfants, à moins de 80 centimètres du sol. Le vernissage a lieu le 17 juin 1979 et pour l'occasion, le vin d'honneur est remplacé par de la limonade.

(...) Molinari's daughter Claire takes Cubism as a jumping off point for her vivid human figure. Julie Derouin, following in her father's footsteps, calls her print La Barbe à papa. *Nadja Cozic shows herself a budding cartoonist in two strips on the daily lives of a dog and cat. And Bernard Sévigny reveals himself an admirer of his dad in an impressive Olympic Games poster-like linocut (...)*
[Virginia NIXON, *The Gazette*, 30 juin 1979]

Le philosophe américain
Herbert Marcuse meurt en
juillet 1979

10 septembre-3 octobre
1979
Luc BÉLAND et Jocelyn
JEAN
Galerie Sans-Nom, Moncton

Jocelyn JEAN
Site, **1979. Encaustique;**
90 x 108 cm
(212)

Luc BÉLAND
Prodrome : les débats du cœur et du corps de François Villon, 1979-1980. Sérigraphie, collage, techniques mixtes sur papier; 4 x 5 pi. Coll. Banque d'œuvres d'art du Canada (213)

Création de la pièce *Bachelor,* de Louise Roy, Louis Saia et Michel Rivard, à Montréal

Le comédien Jean Duceppe se voit octroyer en 1979 le prix Molson du Conseil des Arts du Canada et le prix Denise-Pelletier

21-22 septembre 1979
«Encan graff»
Galerie GRAFF

(...) François Beaulieu, dramaturge épris de gravure, qui joue impeccablement le rôle de commissaire-priseur, vient de conclure une vente. Une, parmi les centaines de gravures offertes ces derniers soirs. Eaux-fortes, sérigraphies, lithos, pointes sèches. (...) À chaque automne, l'encan annuel de chez Graff est presque devenu une tradition, et ce, depuis six ans. Les œuvres mises aux enchères jeudi et vendredi soir provenaient de la collection de l'atelier et de dons de graveurs. Cette collection, on le sait, est constituée de deux exemplaires de chaque tirage effectué par les artistes travaillant à Graff. Ils assurent environ 20 % de son budget annuel. Ces encans sont l'occasion pour plusieurs jeunes graveurs qui commencent à travailler chez Graff d'être découverts.
[René VIAU, *Le Devoir,* 22 septembre 1979]

Le 25 septembre 1979, le *Montreal Star* cesse de publier après cent dix ans d'activités

3-6 octobre 1979
«Situations du formalisme
américain»
Colloque d'histoire et de
théorie de l'art
*Musée d'art contemporain
de Montréal*

Création à Montréal en 1979
de la pièce à succès *Broue*
(collectif d'auteurs) par la
troupe de théâtre Les
Voyagements

11 octobre-6 novembre
1979
Michel FORTIER
Sérigraphies
Galerie GRAFF

Au nombre des intervenants, figurent : Lawrence Alloway, Yves-Alain Bois, A. Bonito Oliva, Hubert Damisch, Thierry De Duve, Mikel Dufrenne, Michael Fried, Clément Greenberg, Rosalin Krauss, Marc Le Bot, Lucy Lippard, Louis Marin, Catherine Millet, Robert Pincus-Witten, Barbara Rose, Fernande Saint-Martin, Marcel Saint-Pierre, Leo Steinberg, Bernard Tesseydre et Pierre Théberge.

**Une représentation de
Broue, produit par le
Théâtre des voyage-
ments
(214)**

**Michel FORTIER
En attendant Mercier,
1979. Sérigraphie;
71 x 55 cm
(215)**

La cinéaste québécoise
Anne-Claire Poirier
présente un film choc sur le
viol : *Mourir à tue-tête*

12 octobre-10 novembre
1979
Serge TOUSIGNANT
«Géométrisations solaires
triangulaires»
Galerie Optica, Montréal

Serge TOUSIGNANT
Extension géométrique
triangulaire, 1978. Photo
couleur ; 70 x 55 po.
Coll. Musée d'art con-
temporain de Montréal
(216)

(...) Ses Géométrisations *solaires sont des compositions réalisées par l'assemblage de photographies couleurs. Tousignant y obtient, en captant l'ombre du soleil déployée sur un sol sablonneux par trois bâtonnets de bois, une sorte de dessin géométrique : quelquefois des triangles, ailleurs des carrés. Les photographies sont ainsi assemblées en fonction des dispositions qu'il obtient, servant de dénominateurs communs. Ceux qui sont familiers avec l'œuvre de Serge Tousignant y feront de nombreux rapprochements avec ses propositions antérieures obtenues par d'autres moyens, quelquefois aussi fortuits. Quoi qu'il en soit, ces constructions sont passionnantes. Elles se prêtent à mille jeux visuels. Ainsi, l'artiste fera varier la position des bâtons afin d'obtenir des figures géométriques pourtant semblables. Ailleurs ces variations se feront en vrac ou se feront d'une manière séquentielle selon une systématisation poussée. Quelquefois, la figure géométrique restera sensiblement la même mais les bâtonnets changeront subtilement de positions, dans d'autres pièces, toujours en limitant son intervention à des facteurs naturels, l'artiste utilisera par exemple l'accumulation de la*

Exposition de Serge TOUSIGNANT à la Galerie Optica en 1979 (217)

Serge TOUSIGNANT
Géométrisation solaire n° 1, 1978. Impression offset; 19 x 25 po.
(218)

neige sur une feuille de papier, photographiée à des intervalles réguliers, pour former d'autres structures graphiques géométriques qui disparaîtront petit à petit.

Ailleurs, il étudiera le déploiement d'un carré dans l'espace, formé par les branches d'un arbre. Des géométrisations sont aussi créées par sa propre intervention corporelle. En tenant avec les extrémités de son corps des bandes élastiques il forme des «dessins» aussi géométriques. Des carrés ou des triangles qui se conjuguent et diverses partitions rythmiques. Une des pièces les plus réussies de l'exposition reste celle où les photos de l'artiste formant des dessins carrés et des rectangles avec des bandes élastiques sont regroupées en un carré sur le mur. Le support devient ici en étroite correspondance avec les formes qui changent progressivement, introduisant une complexité plus intense. Une sorte de mouvement perpétuel.

[René VIAU, «Bogaerts et Tousignant», *Le Devoir*, 13 octobre 1979]

12 octobre-2 décembre
1979
«Six Propositions»
*Musée des beaux-arts de
Montréal*

Avec les artistes Luc BÉLAND, Lucio De HEUSCH, Christian KIOPINI, Chris KNUDSEN, Richard MILL et Leopold PLOTEK. Normand Thériault et Monique-Suzanne Gauthier signent le catalogue de l'exposition.

27 octobre 1979
Le premier ministre René
Lévesque inaugure la
centrale hydroélectrique de
La Grande, à la Baie James

4 novembre 1979
L'ambassade américaine de
Téhéran est prise d'assaut
par un commando
d'étudiants qui prennent les
fonctionnaires en otage et
demandent l'extradition du
chah de même que la
restitution de tous les biens
iraniens qui sont à l'étranger

8 novembre-4 décembre
1979
Indira NAIR
Eaux-fortes et dessins
Galerie GRAFF

13 novembre 1979
Antoine Blanchette ouvre la
Galerie 13 sur la rue Drolet à
Montréal. Les œuvres
diffusées sont celles de
Raymond LAVOIE, Denis
DEMERS, Albert
DUMOUCHEL, Francine
SIMONIN, Richard-Max
TREMBLAY, Jean-Pierre
SÉGUIN et Alex MAGRINI

Novembre-décembre 1979
Carl ANDRE
Sculptures
*Musée d'art contemporain
de Montréal*

21 novembre 1979-13
janvier 1980
«Estampes québécoises
actuelles»
Musée du Québec, Québec

Les œuvres de Pierre AYOT, Tib BEAMENT, Robert SAVOIE et Robert WOLFE y sont présentées.
Au nombre des événements inscrits au programme, se trouve une «Table ronde sur la gravure québécoise actuelle» qui a lieu le 5 décembre.

Robert WOLFE
Terre Tracée Quatre,
1979. Sérigraphie
(219)

6-22 décembre 1979
«Spécial graff»
Galerie GRAFF

1979
Expositions de GRAFF à
l'extérieur :
Centre d'art de Sainte-Foy,
Québec
Galerie d'art de Matane,
Matane
Gallery Graphics, Ottawa
*Galerie d'art du Centre
culturel du mont Orford,*
Orford

13 décembre 1979
La Cour suprême du
Canada établit
l'inconstitutionnalité de la
Loi 101

1979
Prix du Québec

Yves Thériault (prix Athanase-David)
Julien HÉBERT (prix Paul-Émile-Borduas)
Jean Duceppe (prix Denise-Pelletier)

1979
Principales parutions
littéraires au Québec

Blessures, de François Charron (Herbes Rouges)
La Cérémonie, de Marie-Josée Thériault (La Presse)
Les Chants de l'épervière, de Marie Laberge (Leméac)
Les Hommes de paille, de Jacques Brault (Éd. du Grainier)
Lueur, roman archéologique, de Madeleine Gagnon (VLB)
Nul mot, de Guido MOLINARI, (Obsidienne)
L'Outre-vie, de Marie Uguay (Noroît)
Le sourd dans la ville, de Marie-Claire Blais (Stanké)
La survie, du Suzanne Jacob (Le Biocreux)
Vertiges, de France Théoret (Herbes Rouges)

1979
Fréquentation de l'atelier
GRAFF

Atelier Arachel, Claude ARSENAULT, Pierre AYOT, Cal BAILEY, Francine BEAUVAIS, Irené BELLEY, Fernand BERGERON, Hélène BLOUIN, Renée CHEVALIER, Francis COPRANI, Marie CORRIVEAU, Lorraine DAGENAIS, Benoît DESJARDINS, François DUMOUCHEL, Élisabeth DUPOND, Antoine ÉLIE, Denis FORCIER, Madeleine FORCIER, Michel FORTIER, Paule GIRARD, Lucien GOBEIL, Jacques HURTUBISE, Alain JACOB, Juliana JOOS, Jacques LAFOND, Carole LAURE, Michel LECLAIR, Christian LEPAGE, Lorraine LESSARD, Claire LUSSIER, Andrès MANNISTE, Gilbert MARCOUX, Mary MUIR, Indira NAIR, Gérald PEDROS, Colette PÉPIN, Roland PICHET, Jaspal RANGI, Hannelore STORM, Serge TOUSIGNANT, Ghislaine TREMBLAY, Hélène TSANG, Christiane VALCOURT, Robert WOLFE.

Sélection d'œuvres
produites à l'atelier GRAFF

Jacques HURTUBISE
Tarozita, 1979.
Sérigraphie; 65 x 78 cm
(220)

Jean-Pierre GILBERT
Québec Underwood,
1979. Sérigraphie;
51 x 66 cm
(221)

Denis FORCIER
*Au revoir et merci
monsieur l'inspecteur,*
1979. Sérigraphie;
72 x 56 cm
(222)

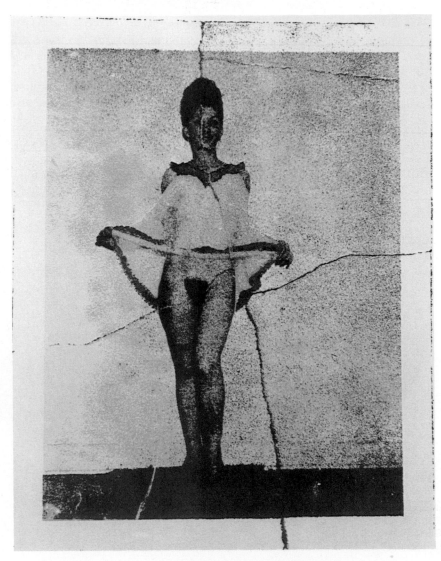

Fernand BERGERON
Essayez d'entrer voir,
1979. Lithographie;
56 x 76 cm
(223)

Jacques HURTUBISE
Tamakinac, 1979.
Sérigraphie; 78 x 65 cm
(224)

Bill VAZAN
Pression/présence, 1979-
1981. Sérigraphie;
121 x 80 cm
(225)

1980
GRAFF et la juste place de
l'estampe

À l'entrée des années 80, **GRAFF** précise la portée de ses engagements en regard de la dévotion presque exclusive qu'il avait jusqu'à présent consacrée au domaine de l'estampe. Ce qu'on baptise alors «le retour à la peinture» n'est en fait qu'un certain essoufflement de l'estampe en comparaison de la ferveur exceptionnelle qu'on lui avait porté au cours des années 70. Ce sont ses adeptes, ses graveurs, ceux-là mêmes qui auront consacré temps et d'énergie à l'art par excellence de *la cuisine*, lente et bien souvent laborieuse, qui se tourneront vers des pratiques moins médiatisées (dessins, peinture ...). Signe des temps ? **GRAFF**, institution fondée sur l'estampe, va demeurer dans l'actualité, à l'écoute de ses membres rentrés à l'école de la *peinture*. Plusieurs verront dans ce changement une rupture définitive avec l'estampe, alors qu'en réalité, ce domaine d'expression retrouve peu à peu une place plus juste et sans doute, plus authentique au sein des pratiques artistiques québécoises.

Depuis quelques années, l'estampe a ses défenseurs officiels. Le Conseil de la Gravure du Québec se donne pour but de représenter et de défendre les intérêts des graveurs auprès des secteurs impliqués dans ce domaine. À titre d'atelier consacré à l'édition et à la production, **GRAFF** a une brève implication dans les débats inhérents à la défense d'une éthique de l'estampe.

(...) Une association est souvent l'outil des plus faibles et c'est justement là que réside son rôle de défense des causes isolées. Mon passage à l'Association des graveurs du Québec, avant qu'il ne prenne l'appellation du Conseil de la Gravure du Québec puis du Conseil québécois de l'Estampe, visait spécifiquement à défendre avec des moyens clairs, des zones d'activités déterminantes pour les graveurs en particulier, mais aussi pour les ateliers de gravure au Québec et au Canada. Mon court passage à l'Association avait été motivé par la résurgence d'alarmes d'ingérence qui allait menacer l'autonomie respective de chaque atelier. Avec l'aide de certains autres membres de l'exécutif, nous sommes parvenus à remettre en place une meilleure compréhension entre les artistes, le marché de l'estampe et les organismes de subventions. Après cette étape, je me suis immédiatement retiré parce que je croyais que les débats prenaient une tendance politique, moins axés sur les problèmes immédiats des graveurs et des ateliers (...)
[Entrevue, Pierre AYOT, avril 1986]

6 janvier-2 mars 1980
Serge TOUSIGNANT
«Œuvres photographistes :
Environnements
transformés / Dessin de
neige et de temps»
*Musée d'art de Saint-
Laurent*

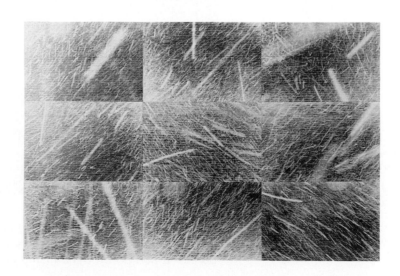

Serge TOUSIGNANT
*Dessin de neige et de
temps n° 1, 1977.*
5 x 7 pi.
(226)

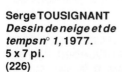

6 janvier-24 février 1980
Pierre AYOT
*Musée d'art contemporain
de Montréal*

Cette exposition particulière de l'artiste réunit des œuvres tridimensionnelles à caractère théatral. AYOT conçoit des sculptures recouvertes de tissu sérigraphié. Des objets usuels tirés du quotidien (caisses de bière, boîtes de légumes, blocs de béton, etc.) sont réalisés en trompe-l'œil, tout en gardant, un peu comme chez OLDENBURG, une «mollesse» due aux matériaux.

**Affiche de Pierre AYOT.
Offset. Photo : Yvan
Boulerice
(227)**

(...) Pierre Ayot s'est affirmé au cours des quinze dernières années comme étant un des artistes les plus stimulants du Québec. Il a su donner à son art un dynamisme constant en agissant à la fois sur sa

Pierre AYOT
Bottes de foin, 1980.
Sérigraphie sur tissu
(228)

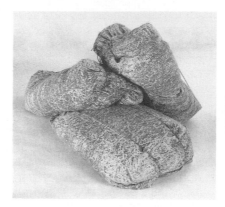

Pierre AYOT
La Presse, 1980.
Sérigraphie et matériaux
divers
(229)

forme et son contenu tout en y maintenant des caractéristiques personnelles.

Au plan formel, l'œuvre d'Ayot est passé de la lithographie, un objet bidimensionnel, à la sculpture sérigraphiée, un objet à trois dimensions, pour en arriver, dans le dernier élément de l'actuelle exposition, à une quatrième dimension, la création d'une situation dramatique.

Quelques dates importantes marquent cette évolution. À sa sortie de l'École des Beaux-Arts de Montréal en 1965, Ayot est d'abord un graveur et le médium qu'il utilise le plus est la lithographie. Il l'abandonnera au cours de 1967 au profit de la sérigraphie qu'il n'a pas délaissée depuis. C'est au cours de l'année suivante qu'il réalise ses premiers montages sérigraphiés avec la série des papiers pliés. Depuis, différents éléments réels s'incorporent au dessin imprimé : carton d'emballage, fil à coudre, papier-mouchoir «kleenex», sac en plastique, etc. Mais toujours à l'intérieur des cadres d'un objet destiné à être accroché au mur. En 1971, apparaissent les premiers plexiglas et moulages.

Puis en 1972, une étape importante : dorénavant, l'œuvre ne sera plus entièrement emprisonnée derrière la vitre de l'encadrement ou sous le plexiglas, mais une partie de celle-ci, et toujours un objet réel à trois dimensions, viendra se fixer devant la surface protectrice. L'année 1974 marque le saut dans l'espace. L'œuvre d'Ayot se détache du mur pour devenir sculpture; une sculpture construite à partir de matériaux rigides où le plexiglas reste l'élément dominant. Celui-ci disparaîtra peu à peu en 1979 au profit d'un matériau plus malléable, le kapok.

(...) L'aspect graphique de l'œuvre d'Ayot correspond à sa volonté de produire un effet visuel fort. Déjà en 1965, dans ses lithographies et dessins sur acétate, il centre son image comme pour en faire une cible. Je pense en particulier à «Faites-le vous-même» et certains travaux non titrés. Cette idée de cible d'ailleurs reviendra à au moins deux reprises : en 1971 dans «25-Yard Practice Target» et en 1976 dans l'affiche qu'il réalise sur le thème des Olympiques.

(...) À travers tous ces exemples, le point de vue frontal face à l'objet revêt un caractère particulier. La relation à l'œuvre se fait à angle droit : le voyeur devant être placé directement devant l'image pour jouir pleinement de l'effet. Il en est de même avec les premières sérigraphies-sculptures de 1974. Dans «Madame Blancheville rides again» ou «Boiler-room» ou encore «Ball-bearing», l'œuvre se lit mieux et s'apprécie davantage lorsque le spectateur se place pratiquement au-dessus de l'objet.

Il en est tout autrement dans la présente exposition. L'angle de vision du spectateur à l'objet s'est de beaucoup ouvert. Il est dorénavant possible de se situer à différents endroits dans la salle et de saisir pleinement l'œuvre qui nous est donné à voir. Les objets fabriqués

s'approprient ainsi les qualités traditionnelles de la sculpture à savoir qu'elle est un objet à trois dimensions pouvant être apprécié sous plusieurs angles. L'œuvre d'Ayot passe donc ainsi d'une sérigraphie-sculpture à une sculpture sérigraphiée. Le transfert est de taille.

Quelques essais isolés, mais non moins importants quant aux dates et à l'ampleur de leurs réalisations avaient annoncé les œuvres d'aujourd'hui : «Permis de démolir n° 1502» présenté au Musée d'art contemporain dans le cadre de l'exposition Québec 75 et «La Croix du mont Royal» couchée sur le terrain de l'université McGill, conçue pour le Corridart de 1976, le long de la rue Sherbrooke à Montréal, en sont des témoins.

Il aura toutefois fallu attendre le printemps de 1979, à l'exception des «bottes de foin» de1978, avant de voir Ayot s'approprier définitivement l'espace, c'est-à-dire penser en termes de volumes. Et cet espace, il ne l'aura pas saisi uniquement comme un lieu dans lequel il peut placer ses

Pierre AYOT
Compression, 1979-1980. Installation.
Sérigraphie, tissu, kapok
(230)

objets - dans ce sens, il s'éloigne des sculpteurs traditionnels -, mais
également comme un endroit où des individus circulent, vivent et créent
des situations. L'installation théâtrale placée dans la toilette des femmes
du Musée à l'occasion de la présente exposition en est un exemple
éloquent.

On peut se demander maintenant si l'objet, si important dans l'œuvre
passé, n'est pas en train de perdre sa place. Il risque tout au moins de
passer au second plan si l'artiste décide de poursuivre les idées qu'il a
énoncées dans ses productions les plus récentes, alors que l'effet
recherché passe dorénavant par l'ouïe plutôt que par la vue. En ce
sens, le disque inclus dans ce catalogue-objet en serait le premier signe
avant-coureur.

D'un autre point de vue, l'œuvre de Pierre Ayot se situe dans le
prolongement du pop art, en ce sens qu'il est construit à partir d'images
et d'objets de la réalité quotidienne produits dans un langage simple. Il
s'en dégage par contre au fur et à mesure qu'il se développe, grâce aux
subtilités qu'il contient et aux réflexes psychologiques qu'il exige des
spectateurs.

(...) Au contraire des artistes du pop art qui ont toujours cherché à être le
plus détachés possible de leur œuvre, en objectivant pour ainsi dire les
objets qu'ils ont utilisés ou représentés, Pierre Ayot, pour sa part, a
toujours cherché à les mettre en scène. Il crée des situations
particulières où sa sensibilité et sa perception des objets concourent à
produire l'effet recherché. Il n'est donc pas indépendant de l'œuvre; il la
marque, il la signe, il lui donne une orientation, une lecture.

Détail de l'exposition
Pierre Ayot au **Musée**
d'art contemporain de
Montréal
(231)

Nous pourrions donner plusieurs exemples de ce que nous avançons, pris tout au cours de la production des dix dernières années. Relevons-en seulement quelques-uns à même l'exposition d'aujourd'hui. Qu'il s'agisse de la disposition des blocs de béton vrais et faux, ou des ses 2" x 4", ou de la feuille de contreplaqué pliée, nous sommes placés devant une situation où nous ne pouvons nous contenter de constater un état de fait. Nous sommes amenés malgré nous à nous questionner sur les propriétés mêmes des matériaux utilisés, à réagir à l'installation présentée. C'est en ce sens que l'œuvre d'Ayot va au-delà des considérations du pop art.

Il en aura toutefois gardé une caractéristique bien particulière : celle de l'humour et du plaisir, de la joie provoquée par la surprise. Ayot est un artiste heureux et souriant; c'est de cette façon qu'il a su maintenir Graff comme centre de création dynamique et lieu de rencontres chaleureux. C'est un metteur en scène astucieux par qui les comédiens-spectateurs sont placés à mi-chemin entre l'illusion et la réalité.

La réalité est transformée, apprivoisée au gré de l'imagination et de la perception des objets et des situations vécues. Les dernières œuvres d'Ayot impliquent des êtres vivants. Leurs présences enfermées dans une boîte aux lettres (le bébé), ou une boîte en carton (le chat), ou la rencontre de deux femmes dans les toilettes du Musée poursuivent les mêmes préoccupations de l'artiste. L'objet s'est dématérialisé mais l'effet recherché est resté le même. Notre connaissance de la réalité sera toujours proportionnelle à la perception que nous aurons de notre environnement.

À travers tout son œuvre, Pierre Ayot nous fait comprendre que l'étonnement est partie de la connaissance. Et cette leçon il nous la donne avec optimisme et générosité.

[Claude GOSSELIN, «Les réflexes surprises des objets transformés de Pierre Ayot», catalogue d'exposition, Musée d'art contemporain de Montréal, 1980]

1980
GRAFF Diffusion

Dans sa double vocation d'atelier et de galerie, **GRAFF** a initié en quelque sorte un nouveau type d'institution dont la spécificité est d'avoir su jumeler les éléments essentiels de recherche, de production et de mise en marché.

Alors qu'une barrière «géographique» sépare habituellement les artistes et leur production des lieux de diffusion, nombre des artistes de **GRAFF** jouissent d'un même lieu pour créer et diffuser leurs œuvres. Les expériences successives de mise en marché amorcées en 1967 avec la Galerie de l'Atelier (rue Marie-Anne), puis la structuration de la diffusion par Francine Paul en 1973 et enfin l'implantation de saisons régulières d'expositions en 1977 se sont développées à un point tel qu'il devient essentiel, en 1980, d'attribuer à la galerie une autonomie. Ceci pour éviter d'une part que le secteur production ne soit négligé au détriment du secteur diffusion et pour permettre d'autre part à la galerie d'assumer pleinement son rôle de diffuseur. C'est à ce moment qu'est créé GRAFF Diffusion qui embauche Claudette Bonin à titre de responsable et définit les principes qui vont régir sa part d'activités.

L'objectif de GRAFF Diffusion est de fonctionner financièrement uniquement par les revenus générés par les ventes.

Comme par le passé, **GRAFF** dans sa démarche de *galeriste*, travaille à l'éducation du public. L'édition est certes l'un des atouts majeurs de la promotion de l'estampe; cette année, **GRAFF** en produit plus d'une vingtaine dont celles de Peter DAGLISH, Yvone DURUZ, Yves GAUCHER, Jacques HURTUBISE, Serge LEMOYNE et Serge TOUSIGNANT. L'apport de ces artistes venus de l'extérieur contribue à diversifier et à enrichir le corpus des œuvres produites à l'atelier. Par

ailleurs, le travail d'imprimeurs expérimentés comme Fernand BERGERON, Pierre AYOT, Indira NAIR, permet de renouer avec des pratiques qui contribuent à l'avancement des techniques. Ces collaborations extérieures aident aussi l'atelier à se confronter au monde des idées à acquérir une expertise nouvelle et à établir sa crédibilité.

Yves GAUCHER
Inversion 2, 1980.
Aquatinte; 68 x 113 cm.
Photo : Pierre Charrier
(232)

31 janvier-26 février 1980
Jacques PAYETTE
Dessins
Galerie GRAFF

(...) C'est à partir de toiles recouvertes au noir et à l'huile que Jacques Payette élabore ses dessins. Sur ce fond noir, Payette s'appliquera au crayon de couleur à la mine de plomb à faire émerger du fond, en clair-obscur, des objets, des visages qui baignent dans une qualité rare de lumière. Techniquement, la maîtrise de l'artiste est incomparable. Le résultat de ces dessins se rapproche énormément de la peinture. Le rendu en est parfait. Photographique ? Non. Payette emploie une gamme de gris, de blancs de tons brunâtres qu'aucun photographe n'a à sa disposition. Du reste, l'artiste laisse deviner la trame de la toile et sa texture apparente (...)
[René VIAU, «Jacques Payette et le clair-obscur», *Le Devoir*, 2 février 1980]

Février 1980
Giuseppe PENONE
Stedelijk Museum,
Amsterdam

C'est en 1980 que le mont
Saint Helens, dans l'État de
Washington, fait irruption.
Bilan : 60 morts

Création au printemps 1980
de la pièce *L'Impromptu
d'Outremont* de Michel
Tremblay au Théâtre du
Nouveau Monde, à Montréal

28 février-25 mars 1980
Suzanne PASQUIN
Dessins
Galerie GRAFF

6 mars 1980
La Galerie nationale du
Canada (Ottawa) fête son
centième anniversaire de
fondation

27 mars-22 avril 1980
Lucie LAPORTE
Dessins
Galerie GRAFF

2-26 avril 1980
Michel LECLAIR
Galerie A, Montréal

Printemps 1980
Assemblée des «Yvette» au
Forum de Montréal

PENONE présente au Stedelijk Museum des œuvres réalisées entre 1969 *(Arbre de 8 mètres* et *Arbre de 12 mètres)* et 1979 *(Houe, Courges, Feuilles)*.

*L'Impromptu
d'Outremont* de Michel
Tremblay. Photo : André
Le Coz
(233-A)

(...) Autour de ce thème qui fait écho à des préoccupations quasi psychanalytiques qu'est la déchirure sans cesse recousue, Suzanne Pasquin présente donc chez Graff une vingtaine de dessins dont des grands formats. Autour des entailles que retiennent des fils noués, Suzanne Pasquin se servira donc de ce point de départ aux très fortes connotations pour répéter, dédoubler, entrelacer, chevaucher un réseau linéaire reposant sur des hachures, des lignes marquées issues des fils des rehauts au pastel de couleurs. Les techniques traditionnelles du dessin donnent lieu à des compositions s'articulant et se déployant sur le fond surface où tantôt le blanc domine la lumière où ailleurs la couleur apparaît, parfois nuancée ou carrément expressionniste (...)
[René VIAU, «Le dessin à l'honneur : Pasquin, Gagnon», *Le Devoir*, 1er mars 1980]

Cette assemblée, organisée par le Parti Libéral, réunit 15 000 femmes venues protester contre le discours de la ministre péquiste Lise Payette qui avait maladroitement comparé les femmes au foyer aux «Yvette» des manuels scolaires.

9 avril-3 mai 1980
Louise ROBERT
Galerie Jolliet, Montréal

Louise ROBERT
N° 78-28, 1980. Acrylique
sur toile; 150 x 240 cm
(234)

15 avril 1980
Le philosophe et écrivain
français Jean-Paul Sartre
meurt à l'âge de 75 ans

Jean-Paul Sartre
(1905-1980)
(235)

En 1980, des photos prises
par le satellite américain
Voyager I montrent que la
planète Saturne est
entourée de plus de 1 000
anneaux éblouissants

24 avril-13 mai 1980
Peter DAGLISH
Lithographies
Galerie GRAFF

(...) *Daglish studied at the Ecole des Beaux-Arts in the late '50s and
early '60s., produced enough work to make a considerable mark here,
and then went back to England where he's remained, though he's
continued to exhibit in Canada.*
*Like Dowell, Daglish is involved with music. He plays jazz. His
involvement is vividly reflected in the Ofay Melody suite of wild, rough-
hewn, primitive-looking black and white lithographs he's exhibiting at
Graff.*
*It's a world of smoke-filled nightclubs peopled by shady and extravagant
characters with gangster hats, battered faces and piano key teeth. The*

Peter DAGLISH
Sans titre, 1980.
Lithographie; 65 x 48 cm
(236)

pictures, which often have crazy, semi-literate slogans like Meanwyle and Imagin written across them, can be put together in any order to make up whatever story you want. (...)
[Virginia NIXON, *The Gazette*, 10 mai 1980]

24 avril-15 juin 1980
«L'Estampe au Québec,
1970-1980»
*Musée d'art contemporain
de Montréal*

(...) *Le Musée d'art contemporain, dans le cadre de* La semaine de la gravure *organisée par le Conseil de la gravure du Québec, a mis sur pied une imposante exposition d'estampes québécoises qui rassemble quelque 136 œuvres de 48 graveurs. Les organisateurs ont ainsi tenté de faire le bilan des années soixante-dix dans le domaine en proposant au public cet aperçu des principales tendances qui ont marqué la décennie.*

Il y a dans la présentation une tentative évidente de clarification de ce qu'il faut bien appeler l'embrouillamini des courants et des engagements des artistes graveurs. Il est néanmoins dommage qu'une exposition de ce genre ne soit pas accompagnée d'un catalogue où le visiteur aurait pu être éclairé par un essai substantiel sur l'ampleur du phénomène. Reste que l'accrochage a été pensé dans un évident souci de regrouper par affinités plastiques et thématiques les œuvres choisies.

Cela nous permet de se rendre bien compte de l'emprise de la figuration - comme s'il s'agissait du retour du refoulé - sur la gravure des dix dernières années. Figuration liée de près à la culture de masse, figuration au service d'un jeu sur la forme, figuration tributaire de recherches conceptuelles; elle est omniprésente et symptomatique de la vieille problématique qui opposait les tenants de l'art figuratif à l'art abstrait.

Il est possible, se sont dit ces graveurs, de concilier un souci d'autonomie plastique des œuvres à des formes en étroite relation avec le monde des apparences. Je pense notamment, à la grande Suite nordique de René Derouin qui, au lieu de nous donner le sentiment que nous sommes devant un paysage réel, nous souligne, surtout par la frontalité de son espace, qu'il s'agit bel et bien d'une œuvre d'art faite de main d'homme. Il en va de même pour la figuration paysagiste d'un Lauréat Marois ou de Ann McCall. Les signes, les cadrages, les superpositions de structures nous signalent que ce sont là des images entièrement centrées sur le code représentationnel plutôt que sur le sujet de ces représentations.

L'esprit populaire qui s'est emparé de certaines branches de la gravure québécoise n'a d'ailleurs pas été non plus au détriment de la réflexion sur la perception visuelle. Pierre Ayot ou Michel Leclair ont certes utilisé des thèmes tirés du monde matériel de nos sociétés, mais ils les ont toujours fait servir avec humour et fraîcheur, à jouer avec la représentation, à la déconstruire et à la démystifier. Voir pour eux, c'est aussi s'amuser, rire de nos tares, de notre façon de vivre en société et de nos habitudes perceptuelles. Il y a nécessité chez ces graveurs d'établir une corrélation entre ces pôles qui, il n'y a pas si longtemps, semblaient irréconciliables.

Dans le cas d'un Serge Tousignant, d'une Suzy Lake ou d'un Jean Noël, l'utilisation de la photo se prête bien à la réflexion ludique ou purement conceptuelle : chez Tousignant, par exemple, la réflexion sur l'illusion et le concept de la vision prennent le dessus dans son œuvre réalisée à l'aide de photographies d'un coin d'appartement.

Bref, il n'y a rien d'alarmant dans cette surenchère figurative. Elle est même le signe encore frêle d'une volonté admirable de donner à notre gravure son caractère propre en tâchant le plus possible d'éviter les formulations régressives.

Et puis, il faut bien le dire, notre gravure a tout aussi le sens de l'humour

que celui du clandestin. Il n'y a qu'à voir les travaux à tendance caricaturale de Denis Forcier (en particulier son grand timbre intitulé Boubou t'es timbré) et de Michel Fortier. Sans compter les réflexions noires et délicieuses d'un Carl Daoust ou d'un Louis Pelletier qui, en quelques images, nous donnent une vision dantesque du monde.

Ailleurs, les choses se passent plus sérieusement. Cette fois c'est l'ordinateur ou l'utilisation d'un système logique qui régit la création de l'œuvre. Luc Bourbonnais et Jacques Palumbo représentent cette tendance.

Aussi, sous de multiples facettes, une gravure plus intimiste, rattachée à des visions parfois fort éloignées les unes des autres, connaît encore la faveur de plusieurs artistes. La gravure expressionniste au sens large du terme, voire lyrique, débordante de gestualité, est encore présente chez beaucoup de nos graveurs et sous de multiples formes. C'est un peu là que tout a commencé en gravure moderne chez nous et c'est là que nombre d'artistes désirent encore œuvrer. Certaines œuvres sont particulièrement frappantes dont Aire de femme I et II *de Francine Simonin et* Raphidia *de Robert Savoie.*

[Gilles TOUPIN, «L'art florissant de la gravure québécoise», *La Presse,* 3 mai 1980]

24 avril 1980
Le blitz américain pour libérer les otages de l'ambassade américaine à Téhéran, prisonniers depuis le 4 novembre 1979, se solde par un échec

26 avril-14 mai 1980
Pierre AYOT
Galerie Pascal, Toronto

2 mai 1980
«Spécial Encan»
GRAFF en collaboration avec l'Université du Québec à Montréal

La Grande Place de l'UQAM (237)

15 mai-15 juin 1980
Benoît DESJARDINS
Sérigraphies
Galerie GRAFF

(...) Si vous n'avez que peu d'idées sur les points de broderie vous pouvez toujours passer au centre de conception graphique Graff et jeter un coup d'œil sur les sérigraphies de Benoît Desjardins. Vous verrez de près ce qu'est le passé plat et le point de piqûre. Mais vous

Benoit DESJARDINS
Sans titre. Sérigraphie
sur tissu; 100 x 70 cm
(238)

verrez en même temps que ce jeune graveur n'a rien d'un couturier de
mode et que ces petits points font bel et bien partie de ses œuvres.
C'est que Desjardins reproduit par report sérigraphique de
photographies une suite de gros plans colorés de jeans et de
vêtements divers. Sur ces images plastiques, il brode par la suite, après
que la couleur fut distribuée dans l'image, les coutures importantes
comme s'il s'agissait d'un vêtement véritable. À vrai dire, le graveur
réussit son défi puisqu'il est clair que ce que l'on voit devant nous n'est
pas seulement une image brodée mais aussi un tableau brodé. De la
sorte Desjardins établit une adéquation de tout instant entre le
représenté et l'illusion représentative. (...)
[Gilles TOUPIN, *La Presse,* 31 mai 1980]

20 mai 1980
Victoire du «non» au
référendum. Le Parti
québécois met son option
souverainiste en veilleuse

Une assemblée du «oui»
en 1980. Photo : Journal
de Montréal
(239)

Mai-juin 1980
Le premier Festival de
créations des femmes se
tient au Théâtre
Expérimental des Femmes à
Montréal

4 mai 1980
Mort du maréchal Tito
(Yougoslavie) à l'âge de 88
ans

7-28 juin 1980
Serge TOUSIGNANT
Sable-Castelli Gallery,
Toronto

L'artiste y présente les *Géométrisations solaires* de 1979.

4-22 juin 1980
«Du neuf à cinq»
*Centre d'expression
créatrice contemporaine*,
rue de la Montagne,
Montréal

L'exposition réunit des œuvres récentes de Diane GOUGEON, Raymond LAVOIE, Alex MAGRINI, Robert SAUCIER et Jean-Pierre SÉGUIN.

Le chanteur John Lennon
est assassiné à proximité de
sa résidence new-yorkaise
en 1980

20 juin-27 juillet 1980
«Peinture contemporaine
du Québec»
Symposium
*Maison de la Culture de
Larochelle*, France

Parmi les participants, soulignons la présence de Luc BÉLAND, Lucio De HEUSCH, Jacques HURTUBISE, Claude TOUSIGNANT, Guido MOLINARI et Christian KIOPINI.

Luc BÉLAND, Jacques
HURTUBISE et le
ministre Denis Vaugeois
au Symposium de
peinture contemporaine,
à la chapelle Fromentin,
La Rochelle (France)
(240)

26 juin-20 juillet 1980
«A Selection of Canadian
Paintings»
*The Art Gallery,
Harbourfront*, à Toronto

Pierre AYOT, Paul Émile BORDUAS, Jack BUSH, Paterson EWEN, Gershon ISKOWITZ, Katja JACOBS, Kenneth LOCKHEAD, Jean-Paul RIOPELLE et Jack SHADBOLT sont au nombre des artistes présents à cette exposition.

4-7 juillet 1980
GRAFF participe à la Toronto
Art Fair

Été 1980
Premier Festival
international de jazz de
Montréal

Août-septembre 1980
«Sculpture au Québec,
1970-1980»
*Musée d'art contemporain
de Montréal*

Cette exposition de groupe met en évidence les engagements récents de la sculpture québécoise à travers les œuvres de Roland POULIN, Henry SAXE, Andrew DUTKEWICH, Claude MONGRAIN, Jean-Serge CHAMPAGNE, Peter GNASS, Jean-Marie DELAVALLE, Ronald THIBERT, Francine LARIVÉE, Yvon COZIC, Edmund ALLEYN,

Barbara STEINMAN, Irene WHITTOME, Jocelyne ALLOUCHERIE et Pierre GRANCHE.

Septembre 1980
«Irene Whittome, 1975-1980»
Musée des beaux-arts de Montréal et *Galerie Yajima,* Montréal

Alors que le Musée des beaux-arts de Montréal expose, dans quatre salles, la production des cinq dernières années de WHITTOME (*Le Musée Blanc, Vancouver, Paperworks* et *La salle de classe),* la Galerie Yajima présente des encaustiques de l'artiste.

Septembre 1980
Serge LEMOYNE
Galerie Véhicule Art, Montréal

L'exposition regroupe les œuvres «bleu-blanc-rouge» réalisées au cours des dix dernières années par Serge LEMOYNE.

L'artiste Serge LEMOYNE se présente dans le comté de Saint-Hyacinthe sous la bannière Rhinocéros (241)

En 1980, le Conservatoire d'art dramatique de la Province de Québec fête ses vingt-cinq ans d'existence

18 septembre-28 octobre 1980
Louise ROBERT et Michel GOULET
Musée d'art contemporain de Montréal

(...) Les récents tableaux de Louise Robert nous montrent donc que l'espace de la langue et l'espace de la peinture sont hétérogènes et irréconciliables. Si langage et peinture se heurtent ici c'est à la faveur de celle-ci (la couleur au féminin) qui ronge celui-là (le masculin de la signification). On apprend à écrire, à lire, mais on peint. Si on apprend à peindre c'est afin de transformer la peinture en langage, en «écriture» à déchiffrer (c'est-à-dire réservée à ceux qui savent et peuvent le faire), de dompter le corps. Quand la main, comme celle de Louise Robert depuis quelques années, laisse tomber crayon, stylet, pinceau et que pour écrire et peindre elle plonge directement dans la pâte et couvre la toile, la gratte, peut-être la griffe, ou encore l'essuie, et même la caresse, c'est que ses gestes redécouvrent (consciemment) par le poing, la paume, les doigts et les ongles tout le corps pré-sémiotique.

Louise **ROBERT**
N° 386, 1980. Œuvre sur
papier; 102 x 64 cm. Coll.
Doyon/Fleury
(242)

*En perdant son temps à faire une forme qu'elle s'empressera de nuit
(secrètement) à défaire, l'amoureuse Pénélope gagne du temps, gagne
sur le temps. Perte / gain, sens / non-sens, construction /
déconstruction sont des oppositions binaires dont la vigueur logique
s'abolit ici car les catégories s'interpénètrent et les signes qui les
représentent sont rendus confus, paradoxaux. Voilà le statut des
signes du discours amoureux, c'est-à-dire contre le temps. Peindre :
pénéloper.
(...) Les plus récents tableaux reprennent ce «conflit» avec l'écriture,
avec le langage, mais affirment avec plus de force la picturalité. De N° 78-
34 (5-1980), où la (presque) symétrie de la construction est
accompagnée du mot «replis», à N° 78-36 (6-1980), où peut se lire*

«démarque», le déséquilibre de la surface et l'hétérogénéité de la construction sont exacerbés. Paroxisme des contrastes ? Je ne le crois pas car il y a beaucoup d'autres possibles. Mais la voie semble tracée qui ne mène pas vers une réconciliation mais bien davantage vers une confrontation de la matière et du sens. La couleur des tableaux de Louise Robert refuse de devenir substance sémiotique, c'est-à-dire matière formée pour signifier. L'attaque des mots, qui sont une tentation de rationalité, est irréversible sans perte des acquis du pictural. «Alors le langage» (mots à lire dans N° 78-35 (6-1980) se retrouve au commencement, ramené avant le verbe, au lieu de l'action, au ras du plaisir et de la douleur. Et ce qu'il importe ici de souligner est que ce retour est opéré par une manipulation consciente (en quelque sorte conceptualisée) du langage et de la peinture. (...)
[René PAYANT, «Une peinture pour l'œil» dans le catalogue d'exposition, Musée d'art contemporain de Montréal, 1980]

Michel GOULET
Odd Ends, 1980. Acier peint; 61 x 396 x 61 cm
(243)

(...) Michel Goulet (...) manipule à sa guise divers matériaux sans se soucier outre mesure des principes d'addition et de soustraction. Il faut que ça tienne. Le travail se découpe ensuite selon cette exigence et la seule méthode possible est le tâtonnement, traduction boîteuse de ce que les Américains appellent le système de trial and error. Goulet doit trouver à chaque étape une solution, ce qui ne va pas sans perte ni sans cul-de-sac. Et la réponse, une fois trouvée, est continuellement soumise à la question puisque les sculptures sont démontables. Goulet a imaginé un jeu de meccano pour adultes avertis qui aimeraient aussi les échecs. Le sculpteur a déterminé les cases permises : à nous de s'y retrouver. Une toute petite marge d'incertitude est laissée au manipulateur. Goulet et les matériaux nous enjoignent de retrouver le moment d'équilibre de la structure. Remonter une sculpture après sa chute ou son démantèlement provisoire, pour cause de déménagement ou autres catastrophes signalées dans les polices d'assurances, permet au possesseur d'un Michel Goulet de mimer le processus de mise en situation, de vivre par procuration la recherche du point d'équilibre, toujours précaire.
Cette inconstance du montage renvoie au processus de fabrication de

la sculpture. L'artiste réalise d'abord le projet «dans sa tête» : à partir d'une faille décelée dans une œuvre ancienne ou d'un filon abandonné provisoirement, Goulet imagine la prochaine pièce et trouve à l'avance les solutions aux problèmes techniques prévisibles. Quelques croquis, des mesures et du café permettent de passer à l'autre étape. Ces préliminaires, quelque peu caricaturés ici, n'assurent pas toujours le résultat ou plutôt ne suffisent pas nécessairement à faire sortir un objet de l'atelier. Les réponses idéales aux problèmes anticipés sont parfois mises en échec par des impondérables. Inutile alors d'éviter la question ou de se résigner à des résultats bancals. Quelques pièces sont alors abandonnées en cours de route, d'autres sortent avec une allure inattendue. Une part de plaisir, envers joyeux de l'angoisse, vient justement de ce que l'objet a résisté et que de la rencontre émerge une structure inconnue. Michel Goulet ne réalise habituellement pas de maquettes sauf lorsque les conditions d'un concours l'exigent car, dit-il, «il n'y a plus alors qu'à fabriquer d'après ce modèle», à devenir un interprète d'une partition réglée. (...)
[Lise LAMARCHE, «Petit traité nostalgique à l'usage de l'amateur», dans le catalogue d'exposition, Musée d'art contemporain de Montréal, 1980]

18 septembre-2 novembre 1980
Claude TOUSIGNANT
«Diptyques 1978-1980»
Musée d'art contemporain de Montréal

(...) La perfection des figures (toujours au sens de la Gestalttheorie) s'observe jusque dans la constitution de l'exposition : la série exposée est en tant que série, simple, régulière et symétrique. Elle est simple et régulière à cause des douze ensembles de même format qui la composent. Elle est symétrique parce qu'elle comprend douze éléments répartis en deux séquences, une première séquence de six diptyques à trois zones et une seconde de six diptyques à deux zones. La symétrie se poursuit au-delà : le n° 6, dernier diptyque de la première séquence répond au n° 12, dernier diptyque de la seconde séquence. Chacun de ces deux diptyques livre la version gris et noir, simplifiée et démonstrative, de la séquence qu'il clôt.
Une attention plus prolongée révélerait sûrement dans le temps et dans l'espace de l'exposition, d'autres figures logiques - géométriques ou arithmétiques. Ce débordement de logique fait mieux apparaître son arbitraire et avec lui, l'arbitraire qui guide tous les choix, celui des formes parfaites, celui des cibles, celui de telle couleur ou de telle autre... autant de choix qu'il faut reconnaître comme tels et qui renvoient à un individu et à son histoire picturale personnelle. Une histoire ambitieuse, dans laquelle sont appropriées les formes symboliques les plus communes. La figure du peintre domine toutes les autres. (...)
[France GASCON, «Tousignant : la couleur incluse», dans le catalogue d'exposition, Musée d'art contemporain de Montréal, 1980]

25-26 septembre 1980
«Encan GRAFF »
Galerie d'art de la Bibliothèque municipale de Sainte-foy

9 octobre-5 novembre 1980
Denis FORCIER
Album de sérigraphies
Galerie GRAFF

(...) Denis Forcier présente un livre d'art qui s'intitule «Quelques-unes» et qui comporte six sérigraphies et six textes écrits par des amies qu'il décrit lui-même comme étant «une fonctionnaire, une mère de famille, une serveuse de restaurant, une script et une conceptrice visuelle». Forcier travaille à partir d'images photographiques qu'il reproduit en sérigraphies avec un métier impeccable. Ses sujets sont simples, directs et sans ambiguïté : un lit dans une chambre de motel, «Deux flounes au soleil», une femme à sa corde à linge, etc. Les images sont

travaillées sur le plan de la couleur de façon à leur donner véritablement une touche d'imprimerie, un caractère sérigraphique qui soit le plus loin possible de l'image photograhique. C'est volontairement que Forcier reproduit des scènes banales, qu'il les isole de leur contexte. «Isoler un sujet, le sortir de son contexte, écrit-il, reproduire une scène, c'est regarder ce que l'on voit tous les jours sans le voir, c'est s'adonner au plaisir pur de regarder.» Sur le plan du métier, il y a en effet un grand plaisir à voir ces travaux. Sur le plan du contenu, ce que veut nous faire partager Forcier ce sont des parcelles d'émotions qu'il a lui-même ressenties mais qui ne sont pas nécessairement transmises par ses images (...)
[Gilles TOUPIN, *La Presse,* 18 octobre 1980]

Denis FORCIER
Frigo 3-D, 1980.
Sérigraphie; 76 x 57 cm
(244)

En 1980, le Conseil des Arts
de la région métropolitaine
devient le Conseil des Arts
de la Communauté urbaine
de Montréal

2 novembre-3 décembre
1980
Raymond LAVOIE
«Dans l'atelier de Casimir M.»
Galerie 13, Montréal

L'exposition à la Galerie 13 regroupe les œuvres récentes de Raymond LAVOIE sous un titre qui se veut un hommage à MALEVITCH.
Voici ce qu'en dit l'artiste :

Raymond LAVOIE
Suite pour un souvenir.
Référence : la marche de
sept milles, Bourne-
mouth, **élément 2, 1979.**
Acrylique et pigments en
poudre sur toile;
72 x 108 po.
(245)

«Dans l'atelier de Casimir M.» est une série de peintures sur papier qui appelle une réflexion sur les divers sens et directions de la peinture.
On l'a dit, je le répète et ce, au risque de rendre cette sentence caduque : la peinture est vraiment plane et n'est, somme toute, qu'une articulation de la surface par plans successifs colorés. Ici et là, dans ces a-tableaux, la structure de la deux-dimensions nous révèle son épaisseur ou plutôt, nous indique que le plan est une accumulation de plans.
En effet pourquoi la peinture, quoique plane, serait-elle différente de la pensée qui la génère. Dans mon cerveau, ma pensée se déroule selon un flot continu et unitaire et pourtant, celle-ci semble être construite d'une accumulation de faits contradictoires.
Dans ces travaux parlant de lieux, vous y découvrirez donc une double lecture possible : la première sera celle de signes s'isolant les uns des autres, rendant ainsi la lecture acrobatique; la seconde sera unifiante et se portera alors exclusivement sur la surface. Cette dernière démontre donc, par le fait même, que seul le plan rend cette mise en représentation possible.
[Raymond LAVOIE, 1980]

4 novembre 1980
Ronald Reagan, du parti
républicain, est élu président
des États-Unis

Novembre 1980
Jannis KOUNELLIS
«Le *Cri* de Munch»
Sonnabend Gallery, New
York

6 novembre-3 décembre
1980
Danielle APRIL, Michel
ASSELIN, Paul BÉLIVEAU,
Jean CARRIER, Carmen
COULOMBE, Clément
LECLERC
Galerie GRAFF

(...) *«Six graveurs de Québec exposent leurs travaux récents» à Graff
(...) Il s'agit d'une production d'œuvres sur papier grand format, parallèle
mais complémentaire à leur activité principale qu'est la gravure. Ils
émanent tous les six de l'Atelier de réalisations graphiques de Québec,
fondé en 1972 par Marc Dugas (...)*
[Extrait d'un communiqué publié par GRAFF en novembre 1980]

Danielle APRIL
LT-LMT 132100, 1980.
Crayons, pastels et va-
porisateur; 84 x 120 cm
(246)

30 novembre-19 décembre
1980
Jean BRODEUR, Carl
DAOUST, Benoît
DESJARDINS, Jean-Pierre
GILBERT, Juliana JOOS
GRAFF à la Galerie Image,
Trois-Rivières

Jean-Pierre GILBERT
La ville s'endormait,
1980. Sérigraphie;
51 x 66 cm
(247)

Carl DAOUST
L'escalier. Eau-forte;
41 x 30 cm
(248)

Juliana JOOS
Les Burlesques, 1980.
Eau-forte; 56 x 70 cm
(249)

4-24 décembre 1980
«Spécial GRAFF »
Galerie GRAFF

(...) Graff nous propose des tirages de Wolfe, Villeneuve, Storm, Segnoret, Ranalli, Muir, Moreau, Lussier, Lessard, Lepage, Lemoyne, Leclair, Ladouceur, Joos, Jacob, Gilbert, Gélinas, Forcier, Elkin, Dupont, Dupond - comme dans Tintin -, Desjardins, Dagenais, Daoust, Brodeur, Blouin, Bergeron, Beauvais, Ayot et Arsenault. À noter le très beau Ayot avec les foulards en trompe-l'œil, l'univers de Diane Moreau et de Carl Daoust corrosif (...)
[René VIAU, *Le Devoir*, 13 décembre 1980]

Hannelore STORM
*Petit mouvement dans
l'espace,* 1980. Lithogra-
phie; 65 x 51 cm
(250)

Carl DAOUST
La migration, 1980. Eau-forte; 41 x 51 cm
(251)

Carlos CALADO
Hommage à Rembrandt,
1980. Lithographie;
76 x 56 cm
(252)

1980
GRAFF , la tradition des
encans

Hannelore STORM
Oasis, 1980. Lithogra-
phie ; 50 x 66 cm
(253)

Le rôle des encans de gravure est sans doute déterminant face à l'expansion des ateliers de production d'estampe. La formule d'encan que **GRAFF** institue dans le but de faire progessser l'atelier assure à ce domaine une évolution constante et saine. La participation de François Beaulieu, encanteur attitré de **GRAFF,** contribue à établir une véritable tradition des encans de l'atelier.

(...) Nous assistons depuis quelques années à une hausse de popularité des encans d'art au Québec. Que ce soit pour des fins charitables ou de financement d'un organisme culturel, il n'en demeure pas moins que de plus en plus de gens assistent à des encans et achètent. François Beaulieu, écrivain, professeur et encanteur d'art par plaisir depuis près de cinq ans, me raconte ses expériences et ses vues sur le phénomène.
Comment en êtes-vous venu à faire des encans ?
Par accident, dit-il. Micheline Calvé, peintre, me demande de remplacer quelqu'un. Ce que je fais pour une première. Puis alors qu'on me l'offre de nouveau, je refuse. Plus tard, j'assiste à l'encan annuel de Graff et, voyant l'encanteur, je décide que finalement je le ferai aussi à la prochaine occasion. Cette dernière ne se fit pas longtemps attendre car l'année suivante Graff me demande d'être leur encanteur. Les permis nécessaires ayant vite été obtenus, je suis depuis cinq ans l'encanteur de Graff, c'est presque une tradition ! Je le fais d'ailleurs par goût personnel et par goût des encans, étant moi-même collectionneur depuis fort longtemps. Sans être toujours encanteur, je cours les encans et j'achète.
Croyez-vous que les encans soient un bon moyen de diffusion de l'art actuel ?
Je ne dirais pas que c'est un tremplin. Non, le tout se fait trop vite pour que le public retienne les œuvres et les artistes qui les ont réalisées. Sur soixante-quinze pièces en vente, à quelques minutes d'intervalle, l'acheteur réagit de façon spontanée. L'œuvre doit donc plaire rapidement car on n'achète pas toujours pour le nom ou l'investissement, mais par goût. C'est d'ailleurs cette dernière raison que

je retiens le plus et qui justifie mes achats. J'ai déjà vu des artistes très peu connus, vendre beaucoup aux encans, à cause de leur type d'œuvre. On dira donc que les œuvres nécessitant un temps d'accoutumance de la part du spectateur ont peu de chances d'être vendues à très haut prix et en ce sens ce n'est pas un tremplin pour tous.

Acheter à l'encan, est-ce synonyme d'aubaine ?

En général, oui, on peut dire que c'est une aubaine. De toute façon, l'acheteur à l'encan achète vraiment parce qu'il veut la pièce en question. Personne ne l'oblige à mettre le prix. S'il le fait, c'est qu'il croit que l'œuvre en vaut la peine. Aucun acheteur ne sort insatisfait des achats qu'il a conclus lors d'encans. L'émotion et la presque sentimentalité qui prend naissance entre l'œuvre et l'acheteur font qu'il ne regrette jamais son achat et cela représente déjà toute une occasion. Acheter à l'encan, c'est savoir profiter des aubaines.

[Manon BLANCHETTE, entrevue avec François Beaulieu, *Propos d'art*, hiver 1980-1981]

Denise LAPOINTE
Sans titre, 1980.
Eau-forte, monotype;
50 x 65 cm
(254)

1980
Prix du Québec

Gérard Bessette (prix Athanase-David)
Guido MOLINARI (prix Paul-Émile-Borduas)
Ludmilla Chiriaeff (prix Denise-Pelletier)
Arthur Lamothe (prix Albert-Tessier)

1980
Principales parutions
littéraires au Québec

Au milieu du corps l'attraction s'insinue (1975-1980), de Claude Beausoleil (Noroît)
Dans la conversation et la diction des monstres, de Normand de Bellefeuille (Herbes Rouges)
En toutes lettres, de Louise Maheux-Forcier (Pierre Tisseyre)
French Kiss. Étreinte / Exploration, de Nicole Brossard (Quinze)
Garage Méo Mina, de Micheline Lanctôt (Inédi)
La mort vive, de Fernand Ouellette (Quinze)
La noyante, d'Hélène Ouvrard (Québec-Amérique)
Thérèse et Pierrette à l'école des Saints-Anges, de Michel Tremblay (Leméac)
La vie en prose, de Yolande Villemaire (Herbes Rouges)

1980
Fréquentation de l'atelier
GRAFF

Claude ARSENAULT, Pierre AYOT, Francine BEAUVAIS, Fernand BERGERON, Danielle BLOUIN, Hélène BLOUIN, Laurent BOUCHARD, Jean-Noël BOUDIER, Paul CARRIERE, François CAUMARTIN, Francis COPRANI, Marie CORRIVEAU, Lorraine DAGENAIS, Benoît DESJARDINS, Élisabeth DUPOND, Michel DUPONT, Yvone DURUZ, Antoine ÉLIE, Anita ELKIN, Denis FORCIER, Madeleine FORCIER, Michel FORTIER, Rachel GAGNON, Jean-Pierre GARIÉPY, Yves GAUCHER, Anne GÉLINAS, Colette GENDRON, Jean-Pierre GILBERT, Paule GIRARD, Guy HAKION, Denis HÉBERT-LEBLANC, Jacques HURTUBISE, Alain JACOB, Juliana JOOS, Christian LACOSSE, Louise LADOUCEUR, Jacques LAFOND, Jean-Yves LANDRY, Évelyne LAPIERRE, Denise LAPOINTE, Jacques LECAVALIER, Michel LECLAIR, Ginette LEFEBVRE, Christian LEPAGE, Lorraine LESSARD, Claire LUSSIER, Andrès MANNISTE, Indira NAIR, Claude-Philippe NOLIN, Gérald PEDROS, Denise RANALLI, Jacqueline ROUSSEAU, Francine SIMONIN, Monique THIBAULT, Ghislaine TREMBLAY, Hélène TSANG, Christiane VALCOURT, Robert WOLFE.

1980
Sélection d'œuvres
produites à l'atelier GRAFF

Jean-Pierre GILBERT
Représentation
supplémentaire, 1980.
Sérigraphie rehaussée;
56 x 72 cm
(255)

Serge TOUSIGNANT
Dessin solaire n° 1, 1980.
Offset; 56 x 76 cm
(256)

Andrès MANNISTE
Sans titre, 1980.
Sérigraphie; 66 x 51 cm
(257)

COZIC
Pliage vert pomme à bande verte, 1980.
Sérigraphie; 66 x 58 cm
(258)

Denise LAPOINTE
Sans titre, 1980.
Eau-forte, monotype;
50 x 65 cm
(259)

Carlos CALADO
Étreinte I, 1980. Lithographie; 76 x 56 cm
(260)

Luc BÉLAND
Anacoluthon : Artaud le mômô II, 1980.
Sérigraphie, techniques mixtes sur toile; 4 x 5 pi.
(261)

1981
GRAFF, atelier-galerie

GRAFF, comme une signature parafée au nom de l'estampe, devient dès sa fondation un collectif de production. Puis en 1967, il trempe dans le domaine de la diffusion avec la formation d'un des ancêtres de nos galeries parallèles, la *Galerie de l'Atelier Libre 848*. Émanant de la nécessité de structurer cette diffusion, *Média* sera une «expérience pilote» lors de laquelle l'atelier fera l'apprentissage des rouages du marché, avant de rapatrier ces énergies qui avaient pris naissance en ses murs. Débute en 1975 une programmation régulière d'expositions chez **GRAFF**. À l'entrée des années 80, **GRAFF** crée une distance face à la quasi-exclusivité qu'il avait jusque-là accordée à l'estampe. À partir de 1981, la situation se clarifie avec l'instigation de structures donnant à la galerie sa pleine autonomie.

Dans les coulisses, pour les inconditionnels de l'estampe, on parlera de rupture définitive et d'un changement de cap décisif pour se consacrer désormais aux aléas du marché de l'art. En fait, la réalité est tout autre. Les raisons qui poussent **GRAFF** à s'impliquer dans la production d'estampes et graduellement dans la diffusion d'œuvres diversifiées, sont liées à l'évolution même du contexte culturel québécois et canadien. En observant avec un peu de recul nos institutions, musées, écoles, galeries ou publications s'intéressant à l'art contemporain, nous remarquons leur très jeune âge par rapport aux pas de géant qu'ils ont ensemble accompli depuis les vingt dernières années. Ce qui caractérise **GRAFF** dans ces conjonctures, c'est sa volonté d'autodétermination à mi-chemin entre un fonctionnement collectif et privé. Le charisme et le dynamisme de l'initiateur de **GRAFF**, Pierre AYOT, sont sans aucun doute parmi les motifs essentiels de cette réussite de l'atelier et, comme on pourra le noter bientôt, du développement de la galerie. L'image de participation que forge l'atelier, sous le flambeau de l'art contemporain, favorise une forme d'implication bénévole où «l'école de **GRAFF**» travaille à l'avancement d'un objectif commun.

Plusieurs des adhérents de l'atelier proviennent aujourd'hui encore de l'Université du Québec à Montréal. Ce parrainage encouragé par **GRAFF** s'inscrit dans la poursuite de son rôle d'éducateur, par respect de la tradition et pour ces individus, les premiers sortis des ateliers de gravure de l'École des Beaux-Arts de Montréal, qui poursuivent avec conviction un modèle de progrès. Les *anciens*, ceux qui se sont ajoutés, puis ceux qui viendront, vivront individuellement et différemment l'expérience des chemins menant à la reconnaissance où

chacun pourra bénéficier de l'atelier-galerie comme ressource ou comme tremplin.

Au fil de son avancement **GRAFF** a défié le préjugé de l'artiste confiné à sa seule entreprise de création. Se prendre en main et se donner les moyens de concrétiser un rêve... La formule de **GRAFF** est celle de s'entourer d'individus concernés par la progression du domaine artistique. Puis le travail, la persévérance et le talent qu'il faut pour croire à l'envergure. Les changements qu'amène la consolidation de **GRAFF** à titre de galerie d'art contemporain vont certes transformer la vie des ateliers pendant quelque temps. Loin de se dissocier de la tradition implantée par les ateliers, la galerie va, au contraire, aider de façon significative à propulser le domaine de l'édition à un niveau jamais atteint auparavant. Les projets d'aménagement demeurent audacieux, surtout à cause de la crise économique sévissant au pays et des taux d'intérêts élevés. Ces considérations n'empêchent pas **GRAFF** de concrétiser son

Travaux de prolonge-
ment de GRAFF dans la
cour intérieure.
(263-264)

**Vue de la cour intérieure
lors des travaux
(265)**

projet d'expansion de la galerie. Depuis 1976, il présente plus d'une cinquantaine d'expositions et devant la demande toujours pressante, on s'attelle à transformer à nouveau l'espace d'exposition afin de répondre le mieux possible aux exigences des diverses formes de production artistique. Une fois de plus, on s'adresse au maître d'œuvre des précédents travaux, Pierre MERCIER, avec l'objectif de réaménager l'espace en un environnement fonctionnel répondant à la double vocation d'atelier et de galerie. Avec le souci renouvelé de faire communiquer les divers étages de l'édifice, MERCIER utilise la cour arrière, jusqu'ici demeurée vacante, pour créer une aile prolongeant la galerie au rez-de-chaussée, puis à l'étage de cette nouvelle construction, il conçoit un espace destiné à relocaliser l'atelier d'eau-forte. Pendant les travaux, la section de lithographie demeure à son emplacement original avant d'être déménagée deux étages plus haut à la fin de l'année 1982. Les travaux de construction débutent au cours de l'été pour se terminer au mois de septembre.

(...) Le renversement du même mythe : en pleine période d'inflation galopante, d'ascension vertigineuse des taux d'intérêt, de stagnation des grands chantiers de construction de catégorie olympique; alors que de grandes institutions culturelles montréalaises sont contestées par le milieu, que d'autres tout aussi culturelles se dessèchent dans le désert des compressions budgétaires; en ce temps où une clientèle déboussolée erre à travers les sentiers semés d'embûches de la forêt des art-dollars, Graff vient d'achever, par la force des poignets et des cellules grises d'un goupe d'artistes, la Phase III de son développement en tant que centre de création artistique, de diffusion et d'exposition.
Après 15 ans d'existence on peut sûrement parler de fidélité, de continuité et, sans doute, de planification. Du premier atelier de gravure de la rue Marie-Anne (...) en 1966, au déménagement rue Rachel en 1974 et enfin à l'agrandissement de 1981 qui a permis la création d'une

véritable galerie d'exposition, il y a incontestablement réussite, progrès et expansion d'une entreprise. Et cela s'est fait dans une ambiance constante de bonne humeur. Sans se prendre trop au sérieux, on fait sérieusement les choses ! (...)
[Germain LEFEBVRE, *Vie des Arts,* printemps 1982]

La revue québécoise *Vie des Arts,* dirigée par Andrée Paradis, fête en 1981 son 25e anniversaire de fondation. Le premier numéro de *Vie des Arts* paraît en janvier 1956 sous la direction de Gérard Morisset

Février 1981
Jacques HURTUBISE
Œuvres récentes
Art Museum and Gallery de l'Université de Californie à Long Beach, Los Angeles

4-26 février 1981
Serge TOUSIGNANT
«Pliages 1966-1971»
Galerie Yajima, Montréal

5 février-4 mars 1981
Pierre AYOT, Gilles BOISVERT, Yvon COZIC, Serge LEMOYNE et Serge TOUSIGNANT
«Estampes produites chez GRAFF»
Galerie GRAFF

La *Galerie GRAFF* ouvre l'année d'exposition 1981 en présentant une sélection d'estampes réalisées à l'atelier depuis 1966. Cette présentation se déroule en marge d'une exposition de ces artistes, «Cinq attitudes», qui se tient au même moment au Musée d'art contemporain de Montréal.

Gilles BOISVERT
En passant par là, 1981.
Lithographie; 56 x 76 cm
(266)

Serge LEMOYNE
Mais quoi!, 1981.
Sérigraphie; 57 x 76 cm
(267)

Fondation en 1981 de la
Société d'esthétique du
Québec dont le but est de
«favoriser la recherche et les
études en esthétique,
philosophie de l'art, histoire
de l'art, critique d'art et
pratique de l'art et
encourager par tous les
moyens le développement
de l'esthétique»

5 février-22 mars 1981
«Cinq Attitudes»
*Musée d'art contemporain de
Montréal*

Les membres fondateurs sont Pierre Gravel, Raymond Montpetit, Louise Letocha, Johanne Lamoureux, Pierre Granche, Suzanne Foisy, Louise Poissant et Francine Périnet.

(...) S'il faut souligner ici l'importante exposition du Musée d'art contemporain de Montréal pour l'intérêt qu'elle porte à quelques-uns des jeunes artistes qui firent oh! les beaux jours des années soixante, ce n'est cependant pas par l'originalité de sa présentation qu'elle retient l'attention, ni par les regroupements formels ou par les périodes des œuvres choisies de ces cinq artistes (Ayot, Boisvert, Cozic, Lemoyne et S. Tousignant) car, sur ce plan didactique, en les mélangeant dans la distribution et en rapaillant leurs objets par îlots, l'intention d'échapper à l'effet de rétrospective et d'éviter de personnaliser l'exposition, bien que louable, en brouille néanmoins le propos. S'agit-il de montrer les étapes formelles qui se dégagent des propositions plastiques de cinq artistes qui se manifestent sur la scène artistique montréalaise depuis à peu près le même moment ou s'agit-il de montrer le changement d'attitude qui s'est produit dans le champ socio-culturel des années soixante et dont les démarches respectives de ces artistes révèlent les effets plastiques diversifiés à partir très souvent de points de vue rapprochés? Je songe ici autant aux ambiguïtés perceptives propres à Ayot et Tousignant qu'aux choix de matériaux et références populaires de Lemoyne et Cozic. En résumé, si le premier mérite de cette exposition, et c'est mon opinion, est de remettre en selle des productions malheureusement méconnues et des conceptions artistiques jusqu'ici peu valorisées, pourquoi avoir choisi comme cheval

de bataille la formule du rassemblement d'objets qui, sans leurs documents d'accompagnement montre peut-être que cette «génération» d'artistes a produit des œuvres valables et nombreuses, mais n'explicite pas l'intentionnalité qui pourtant donna lieu au développement d'un anti-art montréalais et que d'ailleurs la parution de Québec underground en 1972 n'avait point davantage ramassée ou cernée. Là aussi, derrière les rassemblements, on cherchait les attitudes.

C'est particulièrement vrai dans cette exposition pour la période de 1963 à 1968 et dont l'effet de sens des œuvres accrochées diffère grandement de celui de leur genèse productrice parce qu'il manque précisément à ces œuvres leur contexte. Mais, tout cela n'est-il pas «normal», inévitable ? Comment une telle collection d'objets d'art pourrait-elle nous renseigner davantage sur la nature de ces attitudes quand sa présentation évite tout renvoi à autre chose qu'elle-même ? Comment cette fougue graphique et, par exemple, ces prélèvements imagés issus à la fois de l'expressionnisme gestuel et du pop art peuvent-ils rendre compte à eux seuls des désirs ou intentions confondus qui animaient ces jeunes producteurs dans leur volonté d'échapper aux conventions du moment, de décloisonner les arts et de mêler ces matériaux et techniques à ceux de la scène, de la science ou des innovations industrielles ? Si les intentions ne font pas l'histoire, celle-ci ne se contente pas davantage d'un alignement d'objets. C'est le reproche que l'on peut adresser à cette exposition qui cependant se proposait de faire voir le travail de cinq artistes, trop souvent mis en marge de la reconnaissance artistique et, plus particulièrement, d'une certaine histoire écrite en toute linéarité comme si elle allait de néo-ceci à para-ça sans passer par quelques distorsions, oublis ou refoulements.

Faisant retour sur cette période (obscurcie peut-être par un manque de discours) et retraçant des travaux trop longtemps pris au jeu dérisoire de leur propre humour et du mouvement de démystification de l'art qui les anime, il n'était pas facile, je crois, par cette exposition, de mettre en valeur les projets et implications socio-culturelles de cette «génération». Le piège, consistant précisément à ne valoriser que des œuvres dont on sait au bout du compte que la plupart n'étaient pas faites dans cette intention de contemplation esthétique. Au contraire, dans leur désir de les confondre à la consommation de masse et même de solliciter la participation active du spectateur à leur élaboration, ces efforts de désacralisation refaisaient à leur manière tranquille une révolution. Mais peut-être cette idéologie artistique nuit-elle à la reconnaissance et à l'appropriation socio-historique de ces objets puisque aujourd'hui, signe des temps passés comme de celui qui passe, cette réévaluation tant attendue s'est faite par réification presque complète des composantes idéologiques et sociales de ces pratiques autrefois progressistes. Tout se passe donc comme si, sans auréoles, les saints n'étaient plus que des pierres. Pas étonnant alors de voir une exposition sur cinq attitudes se changer en petites statues d'artistes dont, par exemple, l'amitié quasi légendaire suffirait à elle seule à justifier ou à dissoudre tout statement d'exposition dans un bouillon d'objets anciens rehaussés de souvenirs.

Cinq attitudes est donc une exposition rassemblant des œuvres de cinq artistes qui se manifestèrent sur la scène montréalaise dès 1963-1964 et que l'on a regroupés à cette occasion pour promouvoir une attitude particulière devant l'art ou la vie sociale. Mais c'est davantage une exposition qui, sous prétexte d'attitudes, valorise principalement les œuvres de ces artistes, insiste sur leurs seuls objets au détriment de leurs intentions ou contextes de production et, chosifie à ce point les efforts divergents de ces artistes en vue de populariser l'art et de le

rendre davantage présent dans la vie de tous les jours qu'elle ne fait aucun effort en vue de retracer, par exemple, les documents relatifs aux premiers happenings, spectacles d'improvisations, environnements et autres actions artistiques par lesquelles ces artistes justement cherchèrent à s'impliquer socialement. En ce sens, si pour Lemoyne, Boisvert et Tousignant, la Semaine A de 1964 fut par exemple leur première manifestation d'importance, si, après l'atelier de Dumouchel, c'est l'expérience d'un atelier collectif qui pousse Ayot à favoriser de nouvelles conditions de développement et de diffusion de la gravure québécoise, si la mise sur pied du Bar des Arts et des Trente A ainsi que l'organisation de spectacles comme ceux de l'Horloge ou du Zirmate n'est pas ou plus digne de figurer sous quelque forme dans cette exposition (et je n'entends pas ici ces quelques bribes égarées au loin, résolument à l'extérieur du parcours d'exposition), c'est qu'on y a délibérément choisi de réduire ces pratiques à leurs objets et, qui plus est, dans certains cas, à des restes. Ces pratiques qui dès 1963-1964 étaient déjà en quelque sorte parallèles à l'institution artistique et aux esthétiques tant néoplasticienne qu'automatiste voulaient pourtant donner une tout autre portée à l'activité artistique : déborder à la fois l'expressionnisme gestuel et l'imagerie de masse en élargissant l'objet et la finalité de cette activité spécifique par rapport aux autres pratiques du champ social. En refusant, par exemple, de reconstituer les premiers environnements, de retrouver les traces filmées des premiers happenings et autres tentatives d'art total, cette exposition écarte une fois de plus de l'histoire de l'art les gestes les plus significatifs de l'avant-garde montréalaise des années 1963 à 1968 pour n'en retenir que les objets produits. Bien entendu, eux aussi méritaient d'être mieux connus et valorisés. Mais, pourquoi cette option exclusive ? Une autre attitude aurait bien entendu produit une exposition différente dont le mérite serait peut-être, de doter par exemple les performeurs actuels d'un passé dont leurs productions ne devraient pas, comme c'est le cas, se passer.

[Marcel SAINT-PIERRE, *Parachute*, été 1981]

Création en 1981 au Théâtre Expérimental des Femmes de l'œuvre collective *La lumière blanche*

28 février-5 avril 1981
Umberto MARIANI
Internationaal Cultural Centrum, Anvers

L'artiste italien présente des œuvres tridimensionnelles qui épuisent le statut de trompe-l'œil en juxtaposant, par exemple, un panneau réel à un panneau peint. De caractère tantôt néobaroque, tantôt néoclassique, les œuvres de MARIANI lorgnent aussi du côté de l'*arte povera*.

5 mars-1er avril 1981
Andrès MANNISTE
Travaux récents
Galerie GRAFF

Le Conseil des Arts de la Communauté urbaine de Montréal fête, en avril 1981, son 25e anniversaire de fondation. Jean-Pierre Goyer en assure la présidence

16 avril-13 mai 1981
Jean-Claude PRETRE
Travaux récents
Galerie GRAFF

L'œuvre de Jean-Claude PRETRE (né en Suisse en 1942) se divise en grandes séries qui reposent sur un équilibre entre des oppositions formelles.

L'artiste présente à la *Galerie GRAFF* en 1981 un ensemble d'œuvres groupées sous le titre de «Japon 81 Série». Ces reports sur papier japon présentent tous des interventions individuelles au crayon, à l'encre de Chine ou encore au pastel. Le corps humain constitue, dans l'œuvre de PRETRE, un motif privilégié. En effet, on le trouve présent dans les séries «Ariane» (1984), «Danaé» (1984), «Suzanne» (1984), «Alpha Série» (1979), «Mimi, Montréal» (1975), «Japon Série» (1980-1981), etc. Dans «Japon 81 Série», la femme est surtout

Jean-Claude PRETRE
Japon Série, 1981.
Report sur papier;
56 x 75 cm
(268)

Jean-Claude PRETRE
Japon 81 n° 73, 1981.
Report sur papier Japon,
crayon de couleur;
52 x 67cm
(269)

dépeinte avec un érotisme glacial que le traitement délicat vient adoucir. La violence du propos s'y trouve équilibré par rapport au caractère intimiste et feutré du rendu; une sensualité se dégage de ces œuvres, de format relativement modeste, où la couleur est utilisée avec parcimonie notamment dans *Japon 81 n° 10, Japon 81 n° 54, Japon 81 n° 62* et *Japon 81 n° 76*.

Durant les mois qui ont précédé cette exposition, BÉLAND et De HEUSCH ont créé des œuvres de grand format en relation avec l'espace de la Galerie Optica. Ensuite, chacun d'eux a observé et enregistré sur bande sonore ses réflexions sur l'œuvre de l'autre. Le tout est présenté au public sous le titre «Observation / Commentaire». Lucio De HEUSCH présente deux grands tableaux rectangulaires, *Tableau n° 17* et *Tableau n° 18* couverts de petits signes brossés et colorés dont le caractère gestuel est indéniable. Luc BÉLAND propose le *Prodrome : Falsis verborum, Hubert Aquin,* constitué de trois toiles libres qu'un ventilateur fait bouger. Les œuvres de BÉLAND représentent des images de mains écorchées, des serpents, des pansements, des gants et toutes sortes de références aux mutilations et blessures du corps.

1er-28 mai 1981
Luc BÉLAND et Lucio De HEUSCH
Galerie Optica, Montréal

Carton d'invitation de l'exposition
(270)

Luc BÉLAND
Prodrome : Falsis Verborum, Hubert Aquin ou l'empêchement de...,
1981. Sérigraphie, collage, techniques mixtes sur papier Bond; plan 1, 102 x 153 cm (approx.)
(271)

6 mai-21 juin 1981
COZIC et Jean NOEL
Musée du Québec, Québec

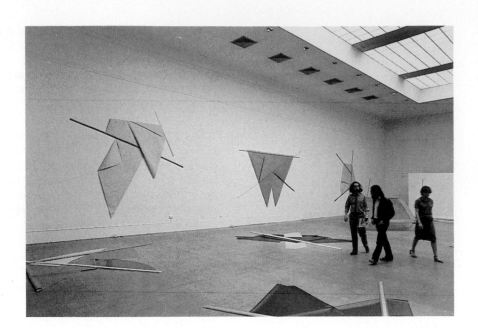

COZIC
Grand-pliages et
Ground-Pliages, 1980.
Pliages éphémères et
durables. Papier, ruban-
cache, vinyle, alumi-
nium, pelon
(272)

6 mai-6 juin 1981
Holly KING
Photographies récentes
Galerie Hasart, Québec

12 mai-6 juin 1981
Serge TOUSIGNANT
«Géométrisations»
Off Center Center, Calgary

Fondation à Montréal, en
1981, de la Troupe Circus par
Robert Dion et Rénald Laurin

C'est en 1981 que se tient au
Québec le colloque *Perçons
le mur du silence* qui analyse
la situation des femmes
journalistes et l'information
donnée aux femmes

Ouverture en 1981 à
Montréal de la salle Espace
Libre qui regroupe les
troupes Carbone 14, le
Nouveau Théâtre
Expérimental et Omnibus

Le compositeur canadien
Pierre Boulez est honoré lors
du Festival d'Automne de
Paris où l'on présente une
anthologie de son œuvre

14 mai-18 juin 1981
Lorraine DAGENAIS
Sérigraphies
Galerie GRAFF

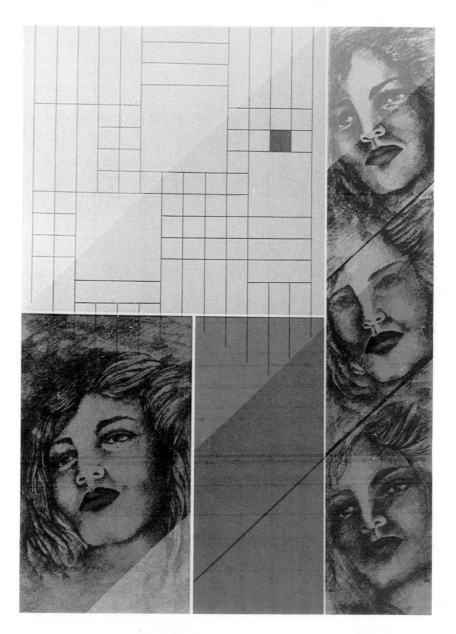

Lorraine DAGENAIS
Personnages, 1981.
Sérigraphie; 57 x 76 cm
(273)

17 septembre-1er novembre
1981
«Le dessin de la jeune
peinture»
*Musée d'art contemporain de
Montréal*

1981
Bourse GRAFF

Participent à l'exposition : Denis ASSELIN, Luc BÉLAND, Louis COMTOIS, Lucio De HEUSCH, Christian KIOPINI, Christian KNUDSEN, Richard MILL, Leopold PLOTEK et Louise ROBERT.

Au printemps de cette année, **GRAFF** annonce l'instauration d'une bourse destinée aux finissants en arts visuels des universités canadiennes. Même si l'expérience est délaissée l'année suivante, elle a du moins permis d'évaluer l'intérêt considérable manifesté par les jeunes graveurs du pays pour un tel projet.

(...) Graff dont la fonction première a toujours été, et demeure, de permettre au plus grand nombre possible d'artistes de venir y réaliser leur production en sérigraphie, eau-forte, lithographie, photographie et

bois gravé, a décidé en 1980 d'instituer une bourse annuelle qui permettra à un finissant de différentes écoles d'art et universités, de venir poursuivre pendant un an sa recherche à Graff.

Cette bourse comprend le logement pendant douze mois. Une pièce fort agréable a été installée au troisième étage pour accueillir le bénéficiaire avec, évidemment tout le confort possible. Au cours de ce séjour, l'artiste désigné pourra travailler librement en atelier et utiliser l'équipement. Tout le matériel lui sera fourni gratuitement. La bourse comprend aussi les frais de déplacement et l'assurance d'une exposition des travaux à la fin du séjour.

Cette année la bourse a été attribuée à Mlle Deidre Hierlihy, de l'université Queen de Kingston (...)

[Cécile BROSSEAU, «Une bourse Graff», *La Presse,* 11 septembre 1981]

Deidre HIERLIHY
Self portrait, 1981.
Linogravure; 65 x 50 cm
(274)

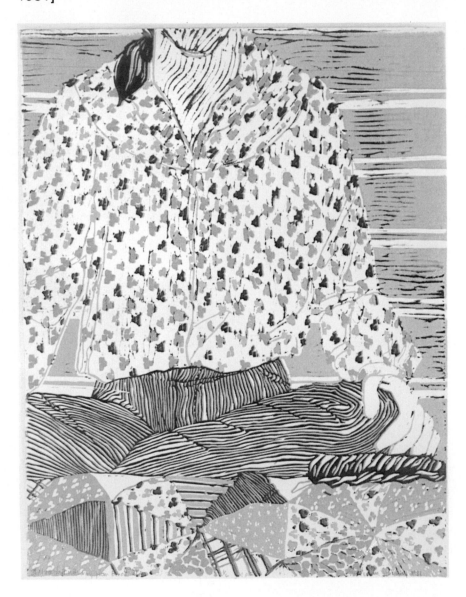

En 1981, le président américain Ronald Reagan est blessé lors d'une tentative d'assassinat

22 septembre-6 octobre
1981
Jacques HURTUBISE
Sérigraphies
Galerie GRAFF

Simultanément à une exposition des œuvres de Jacques HURTUBISE présentée au Musée d'art contemporain de Montréal, **GRAFF** réunit des sérigraphies de l'artiste, réalisées à l'atelier depuis 1971.

Jacques HURTUBISE
Silkimo, 1981.
Sérigraphie; 84 x 106 cm
(275)

23 septembre-11 octobre
1981
Pierre AYOT
Galerie Langage Plus, Alma

8 octobre-4 novembre 1981
Robert WOLFE
Peintures
Galerie GRAFF

En présentant les tableaux de Robert WOLFE, **GRAFF** ouvre officiellement son nouvel espace d'exposition au public.

Robert WOLFE
photographié par
Claire BEAUGRAND-
CHAMPAGNE, 1981
(276)

(...) Après quatre années d'absence, Robert Wolfe se manifeste une fois de plus dans la métropole avec de grands tableaux abstraits récents qui démontrent sans équivoque que le peintre est parvenu à donner à son œuvre une «signature» toute personnelle. C'est à la nouvelle galerie Graff qu'il a choisi de faire sa rentrée.
De grands champs colorés relativement homogènes sont brossés selon une gamme assez étendue de couleurs : des bleus, des bruns, des blancs, des rouges, etc. À cet égard le peintre s'en donne à cœur joie, refusant d'assigner en somme à l'œuvre une quelconque constante

chromatique. L'exploration en ce domaine est grande et, par conséquent, souvent déroutante. Reste que ces grandes surfaces sont traitées avec énergie. Des jeux de texture et de transparence donnent aux œuvres une grande vivacité et contribuent également à mettre en évidence un certain contenu expressif. Wolfe donne beaucoup d'importance dans ses tableaux à la trace; il met en évidence le traitement qu'il inflige à la surface afin que nous sentions sa présence derrière la mise en scène picturale.
Mais ce qui caractérise le plus ces tableaux récents, c'est cette passionnante et constante mise en échec de la géométrie. Wolfe insiste sur le caractère d'objet de ses tableaux sur leur autonomie picturale en somme. Il souligne souvent, à l'aide de marges colorées bien campées, ses bordures pour insister sur les limites de la toile, pour nous dire qu'au-delà d'elles il n'y a plus de tableau et que le tableau ne fait référence qu'à lui-même. (...)
[Gilles TOUPIN, *La Presse,* 31 octobre 1981]

14 octobre-3 novembre 1981
«GRAFF, œuvres de l'atelier»
Galerie Espace 7000,
Montréal

Octobre-novembre 1981
Jacques HURTUBISE
Rétrospective
Musée d'art contemporain de Montréal

André Brassard devient en 1981 le nouveau directeur artistique du Théâtre français au Centre national des Arts d'Ottawa

Octobre-novembre 1981
«Nicolas Largillière :
Portraitiste du xviiie siècle»
Musée des beaux-arts de Montréal

Parution en novembre 1981 du livre de Gilles Daigneault et de Ginette Deslauriers, *La gravure au Québec (1940-1980)* aux Éditions Héritage Plus de Montréal

21 octobre-14 novembre 1981
Louise ROBERT
Œuvres récentes
Galerie Jolliet, Montréal

La toute dernière exposition des œuvres de Louise Robert est une véritable naissance. Sortie enfin d'un univers hésitant et sombre où les œuvres nous baignaient dans des noirs espaces couverts de graffitis hésitants, cette artiste a cette fois-ci franchi le mur du son.
Neuf grands tableaux aux dominantes de gris et quelques œuvres sur papier occupent magistralement l'immense et bel espace de la nouvelle galerie Jolliet à Montréal (279 Sherbrooke Ouest, suite 211).
À la différence des tableaux presque noirs et timides qu'elle peignait

auparavant, ces œuvres récentes sont mille fois plus riches et extroverties. Louise Robert a cette fois donné à la surface de son tableau une telle vivacité que le changement est radical. Il y a tout d'abord ce gris, appliqué sans uniformité, trituré par un nombre impressionnant de petits signes, vestiges d'écritures, coups de pinceaux essuyés et écrasés qui laissent paraître un éventail nouveau chez elle de couleurs : véritable répertoire du spectre, donc prise de possession d'un des caractères les plus importants de la peinture et de son histoire. Il y a ensuite ce travail de collage et de couture de bouts de toiles pliés ou déchirés qui longent les bordures et parfois même les dépassent comme des excroissances organiques, qui s'inscrivent avec leurs accents chromatiques en travers de la surface première et brisent sa relative uniformité. Il y a enfin cette présence du texte - l'une des caractéristiques de Robert depuis longtemps - qui d'une part affirme la planéité de la surface et, d'autre part, inscrit dans l'ensemble de l'exposition une réflexion sur les thèmes de la parole et du regard : «Se taire longtemps», «Comme si», «Ne regarde rien», etc. Toutes ces surfaces ravivées et sorties des profondeurs de ce noir qui a longtemps hanté le travail de l'artiste concourent à nous donner une suite d'œuvres neuves qui témoigne d'une option enfin beaucoup plus picturale de Louise Robert. Lorsqu'elle écrit sur un de ses tableaux des mots comme «Oublier le mot» on se rend bien compte que ce ne sont pas des réflexions tracées là à la légère. La peinture a en effet pris le dessus sur la littérature et Louise Robert est sortie de son œuvre secrète pour entrer dans une peinture de l'exubérance.
[Gilles TOUPIN, *La Presse*, 7 novembre 1981]

29 octobre 1981
Décès du chanteur français
Georges Brassens à Sète
(France)

Georges Brassens en
compagnie de Charles
Trenet en 1961
(277)

Georges Brassens
(1921-1981)
(278)

Création en 1981 de la pièce
Vie et mort du Roi Boiteux de
Jean-Pierre Ronfard par le
Nouveau Théâtre
Expérimental de Montréal

5 novembre-2 décembre
1981
Jocelyn JEAN
Peintures
Galerie GRAFF

(...) Depuis sa dernière exposition montréalaise en 1977, le peintre de 34 ans a considérablement transformé sa peinture. Ses tableaux peints à l'acrylique et à l'encaustique, couverts de tonalités sombres et rapprochées, reposent sur une géométrie plane extrêmement dépouillée et classique. Quelques lignes gravées à même la cire délimitent les figures du cercle, du triangle, du carré ou de l'arc de cercle quand ce n'est pas tout simplement l'ajout de baguettes de bois ou de métal qui arrête un plan. Les surfaces sont constamment activées par ce chevauchement de l'encaustique sur la couleur. Cette cire appliquée avec force gestualité contraste ainsi avec le travail du géomètre. Mais le plus séduisant de tout cet ensemble, créé de 1979 à 1981, c'est justement cette présence sourde de la couleur. Sur les petites bordures de bois qui encadrent la toile ou sur les baguettes qui en font partie, Jocelyn Jean a laissé la couleur dégouliner et trahir son pigment véritable. Nous avons ainsi des vestiges ou traces de ce qui repose sous les couches d'encaustique, une prise directe en somme sur la genèse de l'œuvre et sur ses véritables composantes chromatiques. L'intelligence et le foisonnement d'événements plastiques de ces constructions font de ces tableaux récents de Jocelyn Jean des œuvres extrêmement personnalisées. Le peintre a ainsi trouvé un langage bien à lui et des plus originaux (...)
[Gilles TOUPIN, *La Presse,* 14 novembre 1981]

11 novembre 1981
Ouverture, par Michel
Groleau, de la galerie
Noctuelle au 333, rue Saint-
Laurent à Longueuil

C'est le 16 janvier 1983 que la galerie Noctuelle emménagera sur la rue Sainte-Catherine Ouest, à Montréal. Michel Groleau présente les œuvres de Danièle APRIL, Paul BÉLIVEAU, Denis CHARLAND, Aline BEAUDOIN, Sean RUDMAN, John MANGOLLA, Michèle HÉON, Todd SILER, etc.

12 novembre 1981
Fondation de la galerie
Aubes 3935, par Annie
Molin-Vasseur (3935, rue
Saint-Denis à Montréal)

La galerie est au départ spécialisée dans la présentation et la diffusion de livres d'artistes. Elle diversifie ultérieurement ses activités mais manifeste toutefois un intérêt pour cette pratique artistique par la tenue de deux concours de livres d'artistes : le premier, d'ordre national, en 1983, et le second, d'envergure internationale, en 1986. La galerie Aubes 3935 présente dès sa fondation les œuvres de Denis DEMERS, Pierre BRUNEAU, Louise PAILLÉ, etc.

14 décembre 1981
Ouverture de la galerie J.
Yahouda Meir, galerie-studio,
au 2160, rue de la Montagne
à Montréal

Joyce Meir diffuse dès le départ les œuvres des artistes suivants : Ilana ISEHAYEK, Laurent BOUCHARD et Harlan JOHNSON. La galerie emménagera au 3575 de l'avenue du Parc le 29 janvier 1986 sous le nom de Galerie Joyce Yahouda Meir. À cette date, Marc CRAMER, Linda COVIT, Daniel GENDRON, Karen BERNIER et Monique MONGEAU, se joindront aux artistes dont l'œuvre est diffusé par la galerie.

Décembre 1981
«Spécial GRAFF»
Galerie GRAFF

Comme chaque année **GRAFF** présente une exposition de fin de saison. Cet événement favorisant la participation de tous les membres de l'atelier amène, chaque automne, une véritable effervescence dans la production des ateliers. La galerie peut ainsi offrir au public un éventail d'œuvres nouvelles et contribuer à remplir son rôle de promoteur de l'estampe actuelle. C'est certes à l'intérêt croissant du public, de plus en plus sélectif, qu'il faut attribuer le succès que connaît annuellement le «Spécial GRAFF».

1981
Prix du Québec

Gilles Archambault (prix Athanase-David)
Jean-Paul RIOPELLE (prix Paul-Émile-Borduas)
Jean Papineau-Couture (prix Denise-Pelletier)
Pierre Lamy (prix Albert-Tessier)

1981
Principales parutions
littéraires au Québec

La Belle Épouvante, de Robert Lalonde (Quinze)
Le Canard de bois / Les fils de la liberté, de Louis Caron (Boréal-Express)
Cause commune, de Michèle Lalonde et Denis Monière (Hexagone)
Entre le souffle et l'aine, de Madeleine Ouellette-Michalska (Noroît)
Feu, de François Charron (Herbes Rouges)
Issue de secours, de Gilbert Langevin (Hexagone)
Le Nombril, de Gilbert Larocque (Québec-Amérique)
Satan Bellehumeur, de Victor-Lévy Beaulieu (VLB)
Les Têtes à Papineau, de Jacques Godbout (Seuil)
Visages, de Michel Beaulieu (Noroît)

1981
Fréquentation de l'atelier
GRAFF

Christiane AINSLEY, Claude ARSENAULT, Pierre AYOT, Luc BÉLAND, Nicole BENOIT, Fernand BERGERON, Ronald BERTI, Hélène BLOUIN, Louise BOISVERT, Denis BOUCHARD, Denise BOUCHARD-WOLFE, Hélène BOUDREAU, Carlos CALADO, François CAUMARTIN, Lise COUTURIER, Lorraine DAGENAIS, Benoît DESJARDINS, Élisabeth DUPOND, Michel DUPONT, Anita ELKIN, Leslie FARFAN, Denis FORCIER, Madeleine FORCIER, Rachel GAGNON, Yves GAUCHER, Anne GÉLINAS, Jean-Pierre GILBERT, Andrée GUERTIN, Deidre HIERLIHY, Alain JACOB, Juliana JOOS, Yves KENNON, Catherine KNIGHT, Louise LADOUCEUR, Jacques LAFOND, Denise LAPOINTE, Michel LECLAIR, Lucie LEMIEUX, Serge LEMOYNE, Christian LEPAGE, Lorraine LESSARD, Andrès MANNISTE, Nicole MORRISSET, Indira NAIR, Dominique PAQUIN, Flavia PEREZ, Wanda PIERCE, Denise RANALLI, Ginette ROBITAILLE, Klaus SPIECKER, Hannelore STORM, Martha TOWNSEND, Hélène TSANG, Normand ULRICH, Lyne VILLENEUVE, Robert WOLFE.

1981
Sélection d'œuvres
produites à l'atelier GRAFF

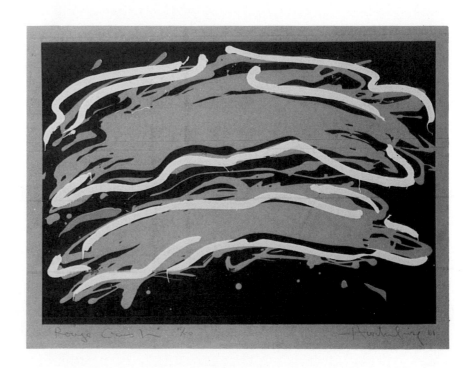

Jacques HURTUBISE
Rouge Crush, 1981.
Sérigraphie; 56 x 76 cm
(279)

Yves GAUCHER
Phase I, Phase II, Phase III (triptyque), 1981. Eau-
forte; 70 x 58 cm
chacune
(280)

Fernand TOUPIN
Sans titre, 1981.
Sérigraphie; 66 x 50 cm
(281)

Robert WOLFE
Bombay, 1981.
Sérigraphie; 71 x 56 cm
(282)

Christiane AINSLEY
Sonia, 1981. Sérigraphie;
57 x 72 cm
(283)

Carl DAOUST
Le célibataire endurci,
1981. Eau-forte;
51 x 41 cm
(284)

Jean-Pierre GILBERT
Intempériance, 1981.
Sérigraphie; 58 x 76 cm
(285)

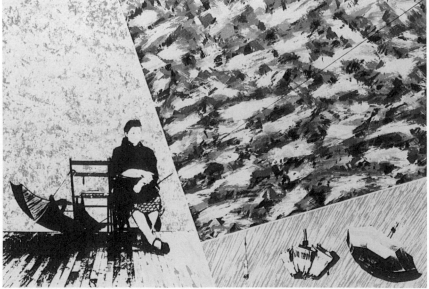

Paul BÉLIVEAU
*Pour composer notre
vie, le temps,* 1981.
Lithographie; 56 x 72 cm
(286)

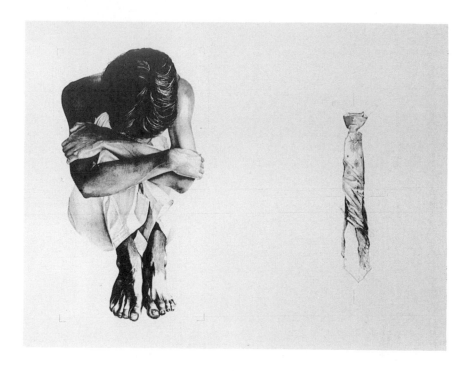

Louise LADOUCEUR
Partis pour la gloire,
1981. Bois gravé;
71 x 56 cm
(287)

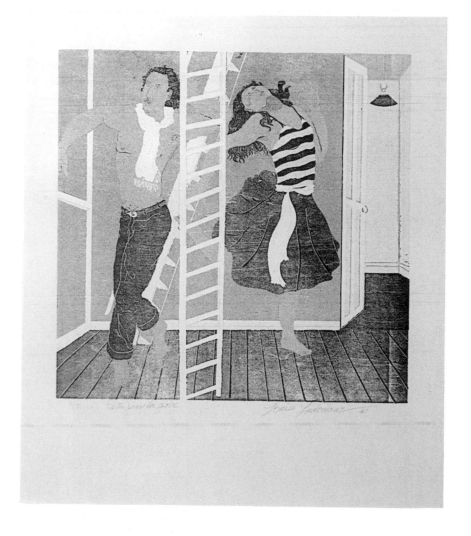

Pierre AYOT
Ze Flags, 1981.
Sérigraphie-montage;
76 x 56 cm
(288)

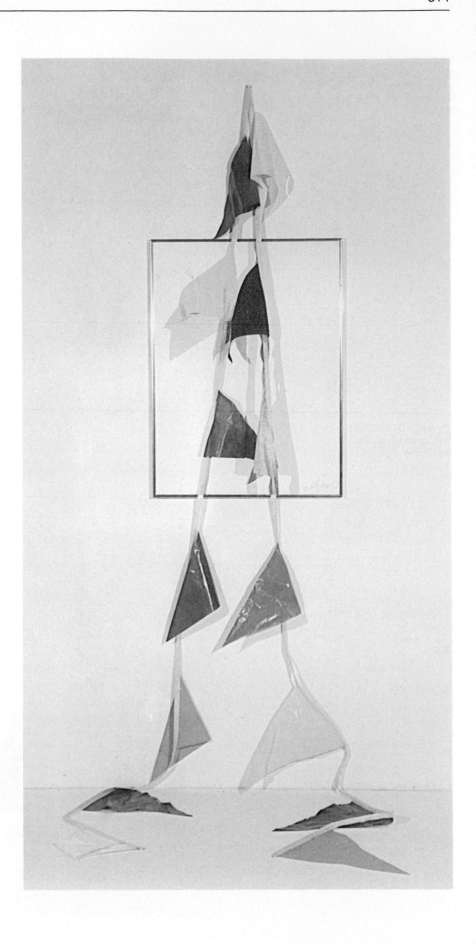

1982
GRAFF
L'impact des pratiques et des
discours

Les conditions de base à poser pour entrer dans une analyse du discours de **GRAFF** commencent par la pratique de l'art, et de l'estampe en particulier. De l'intérieur, à la suite de la production d'une imagerie éclectique, il n'est pas simple de dégager les effets réels qu'exerce l'engagement de l'atelier-galerie. L'influence de **GRAFF**, de même que l'impact des œuvres qui y sont créées, ne se revendiquent pas du respect des traditions, mais bien de la recherche et de l'innovation. Cet avancement de l'art contemporain ne se manifeste pas ici par l'expression d'énoncés théoriques, ni par l'éclat d'un discours public délibérément anticipé. En ce sens, faire confiance aux résultats d'une pratique soutenue devait, au fil des ans, imposer non pas *un*, mais *des* discours.

Il nous faut aussi considérer un certain abandon de la part des artistes du discours sur la pensée artistique au cours des dernières années. Cette période de laxisme au sein d'une prise en main du discours a transféré les pouvoirs des artistes aux spécialistes, critiques, historiens ou théoriciens de l'art qui, chacun dans leur «école de pensée», ont travaillé à l'avancement du discours sur l'œuvre. Les artistes, soudainement devenus parcimonieux au sein du dialogue sur l'art, vont graduellement reprendre la parole et débattre à nouveau cette question d'information sur l'œuvre actuelle. **GRAFF** n'échappe pas aux changements que connaît le discours critique, il va même y participer de l'intérieur en organisant entre autres des débats et des conférences, mais surtout en publiant dans ses cartons d'invitation des textes critiques.

Il est vrai que **GRAFF** a été jusqu'ici plutôt prudent quant à certaines pratiques intellectualisantes (certains penseront conceptuelles, mais ce serait à tort). Cette optique est sans doute tributaire du fait que l'atelier a attiré, plus souvent qu'autrement, des artistes profondément connectés dans l'agir de la création. L'atelier-galerie travaille maintenant à conjuguer pratique et discours et à s'imposer dans la réalité des débats, avec force de contenu. Dans cette perspective, **GRAFF** n'opère pas un changement de fond; il prend une place plus assurée, à l'heure de sa maturité. C'est ainsi, dans l'évolution culturelle rapide de la dernière décennie que la *Galerie GRAFF* s'entoure d'une équipe d'artistes et travaille à stimuler le milieu artistique.

Exposition *Serge
Lemoyne* à **GRAFF**, 1982
(289)

Ce portrait de **GRAFF** sert de témoignage de l'évolution et des changements apportés par les années 80. Ces jeunes artistes sortis des écoles d'art au début des années 60, voient la nécessité de donner vie à une nouvelle fonction artistique; ils voient aussi l'urgence de se doter de structures de production dans un contexte politique teinté de nationalisme, en quête d'un épanouissement du secteur des arts visuels. Individuellement ou en groupe, ils posent les bases d'une pratique engagée, socialement novatrice, puis ils s'étonnent de l'accueil réservé à leurs œuvres comme si le public ne les avait pas suivis dans la progression de leurs recherches contemporaines. Le défi de cette génération et de la suivante consiste à établir un rapprochement indispensable entre le public et l'œuvre. La *Galerie GRAFF*, en s'entourant d'artistes rattachés exclusivement à la galerie, définit des paramètres et travaille avec eux à la progression de pratiques et de discours engagés. L'atelier-galerie se délimite un champ d'action de plus en plus structuré et plus proche de ses nouveaux objectifs. L'atelier, la galerie, se lient pour faire équipe et aller respectivement encore plus loin dans la même aventure.

(...) J'ai eu l'occasion de vivre de près les transformations que Graff a connu entre les années 1981 et 1982. En tant que nouveau venu, je constatais que ce noyau d'artistes formait un groupe à part, un groupe de gens très stimulés et très stimulants. Je me suis vite senti très impliqué dans les projets qui visaient à faire de Graff une galerie bien organisée, comme les ateliers l'étaient déjà. J'ai tout de suite aimé le fonctionnement de Graff qui privilégiait le travail d'équipe, de collaboration saine entre les individus. Il y avait toujours quelque chose à l'état de projet et c'est, je crois, ce qui a créé une progression, un sens aiguisé de la recherche - ces espoirs d'avancement. À bien des époques, mais encore davantage au début des années 80, Graff s'inscrivait sous le signe de la jeunesse, d'une jeunesse et d'un dynamisme dans lesquels il trouvait ses plus belles motivations (...)
[Entrevue, Raymond LAVOIE, février 1985]

Aujourd'hui encore en 1982, **GRAFF** se fonde sur ces affinités dans le travail et entre individus et, ce qu'on nomme *la ferveur* au sein d'une entreprise collective, se renouvelle ici par son effet d'ouverture. Si la passion demeure au premier plan des motivations de **GRAFF**, c'est certainement parce que chacun peut se sentir concerné quant à la place qu'il y occupe. Mis sur pied quelques années plus tôt, GRAFF-Diffusion regroupe la majorité des membres de l'atelier (incluant des artistes de l'extérieur) et est l'un des exemples de gestion qui encourage une implication directe et soutenue. À l'origine, le tout premier noyau d'artistes à se joindre à l'insigne de GRAFF-Diffusion se compose de Pierre AYOT, Benoît DESJARDINS, Carl DAOUST, Denis FORCIER, Michel LECLAIR, Indira NAIR et Robert WOLFE. Jusqu'à cette année, ces sept artistes sont représentés en exclusivité à la galerie. De plus la production d'une trentaine d'artistes forme une banque d'œuvres en dépôt. Mais avec la restructuration complète de la galerie, **GRAFF** forme sa nouvelle *écurie* autour de Pierre AYOT, Luc BÉLAND, Lucio De HEUSCH, Jocelyn JEAN, Raymond LAVOIE, Michel LECLAIR et Robert WOLFE. À partir de ce moment, la galerie s'inscrit directement dans le réseau d'influences de l'art actuel en formant une équipée capable de rivaliser sur le marché de l'art national et international. Dans les années qui viennent, la galerie complètera ses effectifs autour d'une quinzaine d'artistes (1984). Cette politique ne confine pas pour autant la programmation de la galerie dans un cercle d'expositions exclusivement consacrées à ces artistes. Au contraire, on

va s'intéresser à la présentation des œuvres de nouveaux venus, autant québécois qu'étrangers, certains déjà bien implantés sur la scène locale, d'autres en pleine montée, en passant par les plus jeunes.

Dans ses transformations, **GRAFF** supporte désormais publiquement un éventail de discours auxquels il croit résolument.

Janvier-février 1982
Claude TOUSIGNANT
Sculptures
Musée des beaux-arts de Montréal

14 janvier-21 février 1982
René DEROUIN
Musée d'art contemporain de Montréal

21 janvier-17 février 1982
Raymond LAVOIE
«Effet cathédrale»
Galerie GRAFF

Carton d'invitation de
l'exposition *Raymond
Lavoie* à GRAFF. Photo:
Charlotte Rosshandler
(290)

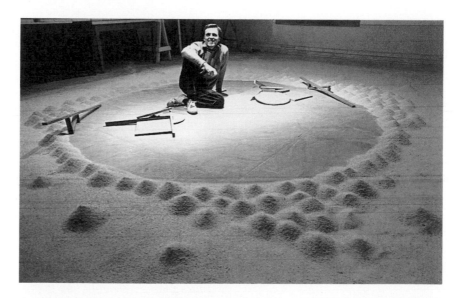

(...) La notion d'effet impliquée dans le titre confirme l'importance des formats verticaux; la concentration des interventions picturales dans la partie supérieure des tableaux attire le regard vers le haut, comme c'est le cas pour le visiteur des grandes cathédrales. Avec la représentation en trompe-l'œil des petites structures déjà mentionnées, cette série de toiles et de dessins à l'acrylique porte donc une double référence à l'architecture. C'est aussi une double description des formes architecturales, étant donné qu'une même œuvre renferme des fragments de plans, auxquels se superposent des perspectives : le fond du tableau conserve en effet la mémoire du plan au sol, qui suggère la cathédrale. Cette expérience perceptive marque une continuité avec Arènes et lices. L'angle de vue est souvent diagonal; la pulsation entre fond et forme, ici volontairement intermittente, rappelle les combats de l'image centrale avec la composition «all-over», mais cette fois pour aller plus loin...
La variété des matières picturales est encore plus grande dans Effet cathédrale, *et l'observation attentive des œuvres révèle qu'il y a contrôle des effets aléatoires. Différemment des* Brushstrokes *de Roy Lichtenstein, qui caricaturaient l'Action Painting en cristallisant le geste de peindre, les coulées, les taches réelles sont ici des éléments appelés à se géométriser, à devenir des parties d'un système rationnel.*

Raymond LAVOIE
Effet cathédrale-D, 1981.
Acrylique sur toile
(291)

L'œuvre de Raymond Lavoie, notamment, contient ce passage de l'antiformalisme au post-formalisme. Le recours à la perspective devient surtout un prétexte pour parler de la peinture. L'artiste aime jouer au faussaire, en créant délibérément des effets qui paraissent spontanés, au service d'une peinture qui pose l'énigme de sa fabrication. Quelle étape vient avant telle autre ? Quelle couche, quelle décision ?

La production de l'automne 1982, englobée sous le titre de travail Casablanca, insiste davantage sur les références à l'histoire de l'art en transformant des chefs-d'œuvre connnus. Avec une série préalable de maquettes, l'artiste approfondit les idées liées à la représentation d'architectures, et les structures se font plus définies dans l'espace : à partir des formes schématiques présentes dans Effet cathédrale, les murs pleins s'élèvent, les toits se ferment progressivement... Le travail d'installation prend une nouvelle forme : les objets sont disposés sur des petites tablettes murales. Cette expérience se transforme d'une manière surprenante dans les œuvres bidimensionnelles : les petites constructions en bois ou en masonite viennent maintenant s'ajouter au plan pictural, en périphérie surtout. Elles sont concentrées sur la bordure supérieure du tableau, justement comme si elles étaient posées sur un rebord, comme si les bords du tableau étaient aimantés. Dans les mêmes dominantes que le reste de l'œuvre, ces éléments établissent un nouveau rapport, celui de la peinture avec la sculpture. Une autre simultanéité s'installe : ce rebord est au-dessus du tableau en même temps qu'il en fait partie.

Les tableaux sont articulés selon un point de fuite qui n'est pas frontal, une fois de plus; ici, le déséquilibre de la perception est accentué par ces langues de terrain pictural qui semblent rentrer dans l'espace de la toile en même temps qu'elles s'en dégagent. Il reste toujours des détails à découvrir, comme ces collages de formes en papier découpé qui se fondent sur le plan de la toile, et dont seuls luisent les contours. Présence et absence, affirmation et discrétion, la démonstration n'est jamais autoritaire, mais alliée au pur plaisir du regard. (...)

[Denis LESSARD, «Les multiples étages de la peinture de Raymond Lavoie», *Vie des Arts*, juin-août 1983]

18 février-17 mars 1982
Michel LECLAIR
Œuvres récentes
Galerie GRAFF

**Affiche de Michel
LECLAIR, 1982.
Sérigraphie
(292)**

*Il y a une peinture qui réfléchit sur la peinture prenant son sujet comme
projet, menant le matériau sur son territoire essentiel, c'est-à-dire
peindre. Ce type de recherche met beaucoup l'accent sur le fait de
montrer ce qui pointe ses préoccupations picturales. Comme une
obsession le peintre peint la toile dans laquelle on trouvera
invariablement la toile, sorte de mise en abîme, de retour esthétique sur
ce qui fait le sens de la démarche choisie. Michel Leclair est un jeune*

Michel LECLAIR
Tableaux 4'x 6', 1980.
Techniques mixtes
(293)

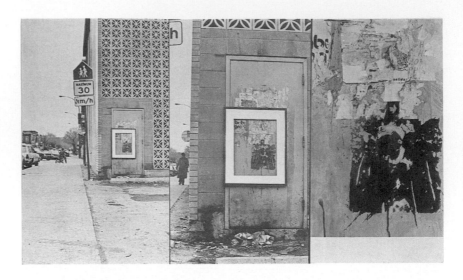

graveur déjà connu dans le milieu montréalais. Son travail toujours axé sur une certaine représentation déborde cependant le champ de la gravure traditionnelle. Souvent Leclair met en scène des morceaux du vécu urbain; de ces morceaux il isole un fragment qui devient centre du signe peint, posant l'illusion comme elle-même mimétique par rapport au référent. Ce n'est pas de trompe-l'œil qu'il s'agit mais bien plutôt de choix spécifique par rapport à l'œil. Je rappellerai son exposition de «vitrines», dans laquelle Michel Leclair présentait des vitrines de la rue Rachel; l'expo avait lieu chez Graff, ce qui évidemment rendait l'événement encore plus près des rapports étonnants que le graveur nous dit entretenir entre les référents et le produit fini. L'exposition «œuvres récentes» revient sur cette attitude. Le travail de Leclair diffère un peu ici cependant. On se retrouve face à des séries (le plus souvent de trois) qui racontent l'histoire d'une peinture toujours encadrée par la vision du peintre mais toujours émanant d'un fait ou d'un détail réaliste. Un coin de rue, une porte tachée. Dans la seconde image on se rapproche : il n'y a qu'une porte tachée de couleurs. Finalement dans le troisième volet un extrait de cette mixture de taches, de formes et de

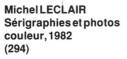

Michel LECLAIR
Sérigraphies et photos
couleur, 1982
(294)

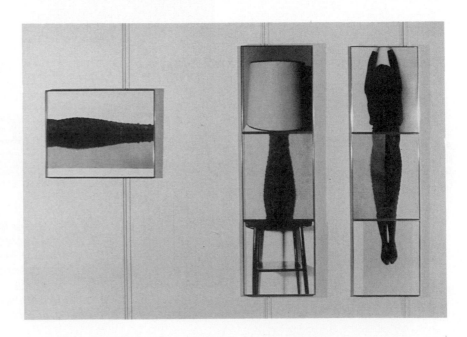

couleurs, deviendra la toile dont la série préparait le «zoomage». Le procédé se répète dans presque tout ce qui est présentement exposé chez Graff. Notons que Leclair utilise de plus grands formats qu'à l'habitude et surtout qu'il introduit diverses techniques dans ses œuvres photo, peinture, néon. Un désir traverse l'ensemble : indiquer la pulsion et les mécanismes d'une orientation, d'une affirmation singulière.
[Claude BEAUSOLEIL, «La peinture et l'anecdote», *Spirale*, 1982]

Février 1982
«Post-Pop Realism: The
Winnipeg Perspective 1982»
Winnipeg Art Gallery

Cinq artistes canadiens de la même génération participent à l'exposition : Pierre AYOT, David DORRANCE, John HALL, Gary OLSON et Charles PACHTER.

Twenty-five years ago the term "pop art" was coined to pigeonhole the works of artists who were drawing inspiration from object-images of the everyday world. Whether the Campbell soup can or the Marilyn Monroe face, these images were taken from their functioning repetitions, isolated and set into a new aesthetic repetition.

Winnipeg Perspective 1982 - Post-Pop Realism, a major show filling three galleries at the Winnipeg Art Gallery, takes a look at the work of five Canadian artists who were teenagers when the pop art movement began.

Post-pop realism isn't a revival movement but an ongoing extension by individual artists who make use of commercial art images and everyday objects from the immediate environment. Each differs in focus, method and effect.

Charles Pachter's portraits of the Canadian flag seem closest to the original movement and the least complicated works on view. The flagstaff serves more as a compositional prop than a literal support for the national logo, portrayed flying, fluttering, crumpled, in silhouette or fully lighted. In some, the flat matt of the sky background heightens the luminosity of the nearly photographic realism in the image. In others, this quality is transformed into an almost calligraphic application of pigment.

John Hall presents a series of souvenirs at once personal and universal. With loving attention, he portrays tasteless collections of bric-a-brac, postcards and snapshots seen in glimpses in tacky interiors. The result is a strange ambiguity between two or three dimensions and reality.

By contrast, David Dorrance's images are a literal accumulation of elements in full relief, coated with fluorescent color set into and hanging from a dun-grey folded surface. The whole construction is an elaborate sequence of modeling and casting so deliberate that it tends to focus attention on the skill and craftmanship required to create these.

Gary Olson demonstrates deft draftmanship in his self-portrait series of drawing. The biting black lines project a satiric imagery. Presenting these portraits as if squashed against the picture plane with the features distorted, especially when accompanied by banana peels and wads of bubble gum, is a kind of gross vulgarity not unlike Gulliver's experience in the land of giants.

The most startling effect, however, is the fence of the image being on the other side of the picture plane instead of on the surface. The result is a confrontational dialogue between the viewer and the artist.

The most exoiting works presented are the urbane and witty photographic engagements of Pierre Ayot. Cleverly set-up projections of slides or illuminations, in combination with photographic reproductions fragmented on broken surface sequences, tease the eye and require the active participation of the viewer. The very austere formality of the gallery space works against this kind of participatory art,

making it difficult for the viewer to cross the threshold from passive to active observation.
This problem can be eased by looking at the collection of Ayot's playful trompe-l'œil at the Brian Melnychenko Gallery. Il will also reveal the evolution he has traced from the object to its image and his breaking away from the limitations of the surface of the picture plane and its boundaries.
This small but revealing exhibition and the calatogue text by Winnipeg Art Gallery associate curator Shirley Madill illuminate much of the scope of Post-Pop Realism.
[John GRAHAM, «Five artists take separate paths to make pop art», *Winnipeg Free Press*, 20 février 1982]

11 mars-2 mai 1982
Judy CHICAGO
«Dinner Party» et «Art et Féminisme»
Musée d'art contemporain de Montréal

18 mars-4 avril 1982
Lucie LAPORTE
Œuvres récentes
Galerie GRAFF

24 mars-4 avril 1982
«Tridimension-Elles»
Galerie UQAM, Montréal

L'exposition organisée par Ghyslaine Lafrenière et Thérèse Saint-Gelais réunit les œuvres de Tatiana DEMIDOFF-SÉGUIN, Isabelle LEDUC, Manon THIBAULT, Blanche CÉLANUY, Louise GAGNÉ et Lucie LAPORTE.

Fondation en 1982 à Montréal de l'Association des Galeries du Haut Saint-Denis

L'Association des Galeries du Haut Saint-Denis publie à peine quelques mois après sa fondation un répertoire trimestriel des galeries de Montréal permettant une meilleure diffusion des programmations et des activités des galeries auprès du grand public.

Au printemps 1982, la galerie Olga Korper de Toronto emménage au 80 Spadina Street

Olga Korper ouvre sa nouvelle galerie dans un quartier particulièrement coloré de Toronto et y présente notamment la production de Kim ANDREWS, John NOESTHEDEN, Ron SHUEBROOK et Lucio De HEUSCH.

25 mars 1982
Le parlement britannique adopte le «Canada Bill» qui fait du Canada un pays souverain. Le 17 avril 1982, la reine Élisabeth II proclame à Ottawa la nouvelle constitution canadienne. Au même moment, à Montréal, 25 000 manifestants s'engagent à poursuivre la lutte pour la souveraineté du Québec

Le hockeyeur W. Gretzky
signe un contrat de 21
millions de dollars

7 avril-8 mai 1982
«Peinture montréalaise
actuelle»
*Galerie d'art de l'Université Sir
George William*, Montréal

Participants : Luc BÉLAND, Pierre BLANCHETTE, Bernard GAMOY, Jocelyn JEAN, Michael JOLLIFFE, Landon MACKENZIE, Daniel OXLEY, Leopold PLOTEK et Louise ROBERT.

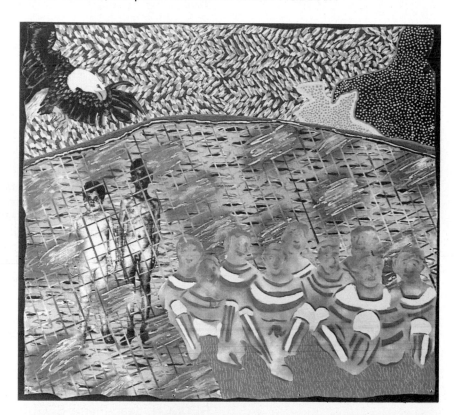

**Luc BÉLAND
Hypermnésie : La
différence et
l'indifférence, 1982.
Sérigraphie et tech-
niques mixtes sur toile;
7 x 7 pi. Photo : Centre
de documentation Yvan
Boulerice
Coll. privée
(293)**

15 avril-12 mai 1982
Joseph MARCIL
Dessins et installation
Galerie GRAFF

**Carton d'invitation.
Photo : Gabor Szilasi
(296)**

15 avril-29 mai 1982
Yves GAUCHER
«Tableaux et gravures»
*Centre culturel canadien à
Paris*

L'exposition réunit des gravures et des peintures des cinq dernières années. Toutes se rattachent au cycle amorcé en 1978 sous le titre général de *Jéricho : une allusion à Barnett Newman*.

L'exposition est ultérieurement présentée au Centre culturel canadien à Bruxelles et, à Londres, à la Galerie du Centre culturel de la Maison du Canada.

21 avril-12 mai 1982
«Corridart 1976»
Album d'estampes
Galerie GRAFF

Tiré du journal *Le Jour,*
**juillet 1976. Photo : Alain
Chagnon**
(297)

On se souviendra du démantèlement de l'exposition «Corridart»,
en juillet 1976, qui devait prendre place sur la rue Sherbrooke dans le
cadre des jeux Olympiques de Montréal. L'administration municipale,
qualifiant l'exposition de «pollution visuelle» décide, trois jours avant
l'ouverture officielle des jeux, de conduire les œuvres à la fourrière de la
Ville. Déterminés à poursuivre leur lutte pour sauvegarder «la liberté
d'expression», douze artistes de «Corridart» intentent des poursuites
en dommages et intérêts contre la Ville. On devra attendre au mois de
mai 1981 avant que le jugement du juge Ignace Deslauriers ne déboute
la cause défendue par les artistes. Les artistes lésés, insatisfaits des
motifs invoqués dans le jugement, décident de reconduire leur cause
auprès de la Cour d'appel du Québec. Pour réunir les sommes d'argent
nécessaires afin d'entamer cette nouvelle poursuite les douze artistes
impliqués, Pierre AYOT, Marc CRAMER, Laurent GASCON, Michael
HASLAM, Kevin McKENNA, Guy MONTPETIT, Jean NOEL, Kina
REUSCH, Jean-Pierre SÉGUIN, Françoise SULLIVAN, Jean-Claude
THIBODEAU et William VAZAN se rallient à la proposition de **GRAFF** de
concevoir un album collectif d'estampes réunissant une œuvre de
chacun. La sortie de l'album se complètera d'un encan d'œuvres d'art -
œuvres données par une cinquantaine d'artistes canadiens et une
sélection d'estampes de la collection de l'atelier **GRAFF**. L'album
contient douze sérigraphies réalisées par une équipe d'imprimeurs de
l'atelier **GRAFF** (Pierre AYOT, Jean-Pierre GILBERT et Robert WOLFE)
ainsi que des textes de huit experts ayant témoigné en faveur des
artistes lors du procès : Anne Brodsky, François-Marc Gagnon, Claude
Gosselin, Laurent Lamy, André Ménard, René Payant, Léo Rosshandler
et Fernande Saint-Martin.

Répéter, ne rien faire ou pécher
(...) Lorsqu'un juge, auquel de notre point de vue nous n'accorderions
pas des lauriers, oblige des artistes à accepter le sort meurtrier qui a été
fait à leurs œuvres sous le coup de l'autorité municipale, que fait-il ?
D'abord, et cela ne peut qu'étonner, il juge sur des questions qui
relèvent de l'esthétique. Ensuite, et cela est de plus grandes et graves
conséquences, il sanctionne, il légitimise l'opinion d'un maire offensé.
Que se passe-t-il dans cet «acte de justice» ? Un déplacement, un
glissement pernicieux de l'ordre de l'opinion à l'ordre de la prescription.
Autrement dit, la conversion d'une situation en référence absolue -
comme la mise sur pieds d'une religion indéfectible - car il y a

Impression de l'album
Corridart à l'atelier
GRAFF, avril 1982. De
gauche à droite : Pierre
AYOT, Jean-Pierre
GILBERT, Robert
WOLFE et Madeleine
Forcier. Photo : Benoit
Desjardins
(298)

effectivement dans la reconduction légale de l'opinion de l'agent du pouvoir l'inscription d'une obligation. Un maire n'aime pas, un juge approuve, une loi s'édicte par conséquent qui dicte aux artistes l'attitude à adopter pour faire des œuvres qui soient «bonnes», c'est-à-dire recevables du point de vue de l'image que se crée et que veut maintenir l'agent du pouvoir.

Toute œuvre non conforme à l'idéologie de cette loi qui surveille les contenus et les formes de l'expression artistique, de ses diverses expérimentations, tombera éventuellement sous le coup de la «justice». Justice dont on oubliera qu'elle origine précisément d'une opinion. Ce qui s'oublie cependant à la fois, dans le même mouvement, et qui cause le malheur, c'est que l'opinion elle-même, d'ailleurs toujours juste en elle-même car elle ne concerne et n'engage que celui qui l'émet, est subtilement devenue une loi, fait force de loi, c'est-à-dire fait pression sur la création artistique, l'oriente, la programme, donc l'opresse, la tue. D'immanente, la justice devient ainsi référentielle et le jugement assure la survie d'un modèle. Du côté d'une telle justice, le modèle est cependant construit, fictif comme tout récit fondateur, et consolidé par la mauvaise foi d'énoncés assertoriques, descriptifs, objectifs, d'énoncés qui composent le jugement sans recours, sans faille, qui ne se laissent ébranler d'aucun doute. Du côté de l'art, d'autres genres d'énoncés cherchent à se produire qui viennent s'ajouter, plus hésitants, équivoques, interrogeant les certitudes et l'histoire - celle des modèles justement - mais ils seront dédaignés pour leur hésitation même, pour la révélation qu'ils sont des mécanismes de production de modèles absolus, oppressifs.

Parce qu'ils ne répètent pas fidèlement le modèle obligé, qui s'infiltre du reste partout sous mille formes dirigistes dans le tissu social, les artistes sont condamnés à se taire. Autrement dit, ou bien les énoncés artistiques s'intègrent souplement à la totalité sociale sans la troubler, c'est-à-dire représentent aux lieux convenus par cette totalité ses idéaux programmés - qui prévoient aussi les espaces disposés à la transgression autorisée -, ou bien c'est le silence, l'absence d'énoncés nouveaux, imaginés, inquiétants parce que inactuels, c'est-à-dire inintégrables dans l'ensemble des systèmes qui régissent actuellement les codes de production, de distribution et de réception des énoncés artistiques. La production mimétique et le silence reviennent ici au même. L'autre attitude sera de proposer qu'il faut nécessairement pécher.

Bill VAZAN
Sérigraphie tirée de
l'album *Corridart*, 1982;
50 x 65 cm. Photo :
Centre de documenta-
tion Yvan Boulerice
(299)

Kina REUSCH
Sérigraphie tirée de
l'album *Corridart*, 1982;
50 x 65 cm. Photo :
Centre de documenta-
tion Yvan Boulerice
(300)

J.-Claude THIBODEAU
Sérigraphie tirée de
l'album *Corridart*, 1982;
50 x 65 cm. Photo :
Centre de documenta-
tion Yvan Boulerice
(301)

Pécher, c'est-à-dire produire des énoncés artistiques qui révèlent de la loi ses fondements réels et l'illusion de sa vérité.
Mais quand la loi réagit plus fortement, affirme son autorité et l'intégrité intouchable de sa totalité - à sauvegarder coûte que coûte - elle se fait très explicitement terroriste et installe contre l'art la violence.
[René PAYANT, extrait de l'album *Corridart 1976*, 1982]

(...) Les images toniques, qui composent cet album n'ont rien de larmoyant ou de déclamatoire. Les artistes n'ont pas tenu à reproduire leur œuvre, rue Sherbrooke, bien que l'exposition contestée n'a pas duré assez longtemps pour permettre aux Montréalais de la voir. Jean-Claude Thibodeau y reprend ses compositions caractéristiques où le cerf-volant se fait objet d'art. De sa manière familière, Kina Reusch intègre bandes de couleurs et étendues gestuelles inspirées de l'Orient. Jean Noël, Françoise Sullivan, Guy Montpetit, Bill Vazan, Marc Cramer, Laurent Gascon et Jean-Pierre Séguin y voient également un prolongement à leurs préoccupations plastiques courantes. Subtilement, Pierre Ayot aborde le thème de la censure, Kevin McKenna celui de l'olympisme monumental. Michael Haslam rappelle la victoire contestée, d'un athlète noir Jessie Owens aux Olympiques de Berlin en 1936.
Chacun des experts critiques et historiens d'art ou conservateurs de musée qui ont témoigné en faveur des artistes lors du procès signe un texte. René Payant écrit : «La loi installe contre l'art, la violence» dans ses commentaires réunis sous le titre Répéter, ne rien faire ou pécher. Claude Gosselin, Pour la liberté d'expression se joint à François-Marc Gagnon «La beauté Votre Honneur, c'est passé de mode» et Fernande

*Saint-Martin de même qu'André Ménard, Léo Rosshandler et Ann
Brodsky. «Au petit matin, il ne restait que la stupeur», écrit Laurent
Lamy.
Au local de Graff, 963 rue Rachel Est, devenu, pour la circonstance,
presque le quartier général de cette «cause» dons en argent, lettres
d'appui et encouragements ne cessent d'affluer. Cette affaire, estime-t-
on, est loin d'être morte et concerne tous les créateurs (...)*
[René VIAU, «Corridart : pour continuer le combat», *Le Devoir,* 17 avril
1982]

En guise de support pour «la cause Corridart», plus d'une centaine
de lettres d'appui sont adressées à **GRAFF** par divers intervenants de la
communauté artistique canadienne. Nous en reproduisons ici
quelques-unes.

*Je dis, je pense et je crois que la censure odieuse de l'exposition
«Corridart» est un signe du manichéisme de ceux qui sont au pouvoir,
qu'elle exprime on ne peut mieux les caractères réducteur et simpliste
de leur vision du monde alors que tout ce qui bouillonne autour de nous
exige, pour le comprendre, de plus en plus de complexité.
Je dis, je pense et je crois que cette ignorance qui a mené au
démantèlement de l'exposition «Corridart» est dangereuse et qu'elle
mène tout droit au totalitarisme.
L'exposition «Corridart», conçue au sein d'un monde organisé où les
idées sont de plus en plus rationalisatrices, ne correspondait pas à
l'image que le bon maire Jean se faisait de l'art. Elle était - et c'est là sa
force ! - l'expression de réalités de plus en plus incertaines. Elle était,
elle, réaliste. Elle se refusait à nous faire penser «culturellement» de
façon conventionnelle et stéréotypée. Elle nous mettait en garde
contre les croyances et incroyances établies, contre les confiances et
méfiances qui sont de règle. Si on l'a sournoisement fait disparaître de la
surface de la terre avant que le monde entier ne la voie, c'est qu'elle
était un de ces éléments de culture qui avait pour seule tare de nous
permettre de penser par nous-mêmes.
«Corridart» est la représentation de ce qui nous reste de liberté dans
nos sociétés, une liberté interstitielle pour laquelle il faut se battre de
toutes nos forces. C'est pourquoi dans cette bataille je me range du
côté des artistes lésés par le geste d'intolérance de Jean Drapeau. Ce
n'est d'ailleurs pas exclusivement pour eux que je me bats mais pour la
liberté qu'ils représentent.*
[Lettre de Gilles TOUPIN, critique d'art à *La Presse,* 8 avril 1982]

Pierre AYOT
Sérigraphie tirée de
l'album *Corridart,* 1982;
50 x 65 cm. Photo :
Centre de documenta-
tion Yvan Boulerice
(302)

Whether the work in Corridart had become the property of the City of Montreal or whether it still belonged to the artists seems to be the major legal and tactical question in this matter.
What is important here is undeniably a defence of "freedom of expression" but the implications of the City of Montreal's clandestine destruction of the work, that is to say the product of several of its citizens labours are horrifying.
Every citizen should consider the danger to his or her right to work at their chosen metier. Apparently the results of ones work (the product) can be destroyed by the City of Montreal if a representative of the City Government "dislikes" it!
I have read the court transcript and judgement and in my opinion the judge's comments consist largely of matters of taste not of law and his subsequent decision is therefore based on (in legal terms) prejudice.
I am pleased that the victims of this wanton destruction of their work and of the strange court decision are going to appeal it.
Good luck.
[Lettre de Michael SNOW, 26 mars 1982]

L'occasion est vraiment trop belle pour la laisser passer, et le geste beaucoup trop grossier pour qu'on s'abstienne de le rappeler et même de l'exposer.
Tous ces messieurs qui permettent et qui d'une certaine manière encouragent de telles hypocrisies (détruire la propriété des autres la nuit en cachette) font un tort immense à notre société. Ne peut-il en être autrement lorsqu'on soutient sciemment la censure aujourd'hui encore.
Ma foi, il faut un certain culot mais surtout un bonne dose d'ignorance et d'absence à l'actualité pour être si défavorable aux artistes. Ils s'attirent bien des misères et elles sont pour le moins justifiées.
Quant à eux, les artistes et ce pour leur plus grand bien, ont plus de courage que de culot et savent s'organiser. C'est ainsi que malgré toutes les petites et grandes tracasseries, ils vont en appeler de cette décision.
Mon sentiment le plus vif est que ça va fonctionner et pour une fois enfin nous devrions assister à un vrai précédent c'est-à-dire la reconnaissance de la liberté d'expression et la condamnation de cette peste qu'on nomme censure.
Toute cette histoire est bien pénible et draine l'énergie de nombreux artistes mais son issue est combien lourde de signification.
En ce sens je vous soutiens sans réserve.
[Lettre de Raymond LAVOIE, 19 mars 1982]

Parmi les droits fondamentaux, la liberté d'expression en est un des plus précieux. Il a fallu des siècles pour la conquérir.
Avec le démantèlement de Corridart, quelque chose paraît s'achever. Il renaît des craintes que l'on croyait révolues comme l'insécurité et l'usage unilatéral de la force.
Ainsi s'effondrent des certitudes, telles que : l'intégrité, la justice, pour faire place au désarroi.
Par la volonté d'un homme, en une nuit, nous laisserons rogner ce droit...
Par la voie unidirectionnelle d'une justice, nous laisserons tomber ce droit par un jugement qui défie la rationalité juridique. C'est impensable !
Ce combat dépasse le cadre d'une simple lutte, c'est une mission...
[Lettre de Luc MONETTE, directeur de la Galerie UQAM, 19 avril 1982]

The suppression and destruction of Corridart was a deplorable example of government censorship. It is not the kind of action that can be

Marc CRAMER
Sérigraphie tirée de
l'album *Corridart*, 1982;
50 x 65 cm. Photo :
Centre de documenta-
tion Yvan Boulerice
(303)

Michael HASLAM
Sérigraphie tirée de
l'album *Corridart*, 1982;
50 x 65 cm. Photo :
Centre de documenta-
tion Yvan Boulerice
(304)

Jean NOEL
Sérigraphie tirée de
l'album *Corridart*, 1982;
50 x 65 cm. Photo :
Centre de documenta-
tion Yvan Boulerice
(305)

tolerated in a free society. My colleagues involved in L'Affaire Corridart have my full support.
[Télégramme de Greg CURNOE, 5 avril 1982]

Il est des jours, et des nuits, où Montréal rate la chance de montrer l'âme qu'on lui soupçonne, qui affleure, tant de fois endommagée. La nuit de Corridart l'a touchée, mais elle résistera, plus libre que ceux qui la craignent.
Aux artistes de Corridart, aux autres des corridarts d'hier ou de demain, je dis mon appui dans leur lutte contre une des formes de la barbarie.
[Lettre de Lise BISSONNETTE, rédactrice en chef du journal *Le Devoir*, 29 mars 1982]

Ce mépris de l'art...
L'opération de destruction des œuvres de Corridart, en 1976, révélait la terrible persistance au Québec des idéologies passéistes, sécuritaires et à courte vue, que les hommes politiques offrent aux Québécois, en lieu et place d'une créativité qui permettrait de s'affronter aux défis du XX^e siècle.
[Note de Fernande SAINT-MARTIN, historienne d'art]

I am writing to indicate my support for your attempt to appeal the decision levied against you.

Françoise SULLIVAN
Sérigraphie tirée de
l'album *Corridart*, 1982;
50 x 65 cm. Photo :
Centre de documenta-
tion Yvan Boulerice
(306)

**Jean-Pierre SÉGUIN
Sérigraphie tirée de
l'album *Corridart*, 1982;
50 x 65 cm. Photo :
Centre de documenta-
tion Yvan Boulerice
(307)**

*This ruthless act of censorship and violation of rights perpetrated
against artists and their art is repugnant and an outrage in an ostensibly
free society.
I am sending a print for the auction to support your fundraising efforts for
the appeal (...)*
[Lettre de Chris FINN]

*J'appuie et je sympathise avec tous les créateurs qui ont subi l'arbitraire
du maire Drapeau lors de l'affaire dite «Corridart». J'espère et je
souhaite qu'ils obtiendront justice.*
[Lettre de Raymond LéVESQUE, poète, 14 avril 1982]

Avril-mai 1982
Serge Lemoyne
Peinture
*Délégation du Québec à
Paris*

1982
L'écrivain espagnol Gabriel
Garcia Marquez reçoit le prix
Nobel de la littérature

4-22 mai 1982
COZIC
«Grands Pliages»
Galerie Optica, Montréal

Le record de durée d'une
mission humaine dans
l'espace est battu par les
cosmonautes Valentin
Lebedev et Anatoly
Beredovoy qui séjournent
près de sept mois en orbite à
bord de la station *Salyout-7*

13 mai-2 juin 1982
Christiane AINSLEY, Jean-
Pierre GILBERT et Deidre
HIERLIHY
Galerie GRAFF

Carton d'invitation.
Photo : André Maheux
(308)

Bien que composé en majeure partie d'artistes confirmés, ce groupe s'est fait une tradition d'aider les jeunes à démarrer. Le fait n'est pas si usuel qu'il mérite d'être souligné. Fidèle à sa réputation, Graff met donc sa nouvelle galerie à la disposition de trois artistes qui n'ont encore jamais eu l'opportunité de montrer leurs travaux (...)
[Jean DUMONT, «Une chance pour les jeunes», *Montréal ce mois-ci*, mai 1982]

Jean-Pierre GILBERT
Central Park, 1982.
Acrylique sur toile;
137 x 184 cm
(309)

Mai 1982
Giorgio De CHIRICO
«Rétrospective de l'œuvre»
Museum of Modern Art, New
York

Bonnie Klein présente à
Montréal en 1982 son film
C'est surtout pas de l'amour,
qui dénonce la pornographie
et la violence faite aux
femmes

Les 21, 22 et 23 mai 1982, se
tient la Rencontre du théâtre
français en Amérique, au
Théâtre du Nouveau Monde à
Montréal

3-29 juin 1982
Claire BEAUGRAND-
CHAMPAGNE, Marc
CRAMER, Pierre AYOT,
Charlotte ROSSHANDLER,
André PANNETON, David
STEINER, Gabor SZILASI et
André MAHEUX
«Portraits d'artistes»
Galerie GRAFF

L'exposition «Portraits d'artistes» regroupe huit photographes
invités à participer à l'illustration des cartons d'invitation produits au
cours de la saison d'expositions 1981-1982. En plus de suggérer un
échantillonnage des portraits de chaque artiste exposant, les
photographes nous proposent des œuvres récentes de leur
production.

**Autoportraits de: André
PANNETON(1), Marc
CRAMER(2), André
MAHEUX(3), Pierre
AYOT(4), Claire
BEAUGRAND-CHAM-
PAGNE(5), David
STEINER(6), Gabor
SZILASI(7) et Charlotte
ROSSHANDLER(8)
(310, 311)**

Dépot en 1982 du Rapport
Applebaum-Hébert sur la
situation de l'industrie et de la
recherche en matière
culturelle

La comédie musicale *Pied de poule* remporte en 1982 un succès phénoménal à Montréal. Nathalie Gascon, Normand Brathwaite et Geneviève Lapointe font partie de la distribution

Démission de Louise Letocha à la direction du Musée d'art contemporain de Montréal en juillet 1982. André Ménard assumera l'intérim jusqu'en novembre 1984

Le célèbre linguiste et co-fondateur du Cercle de Prague, Roman Jakobson s'éteint à l'âge de 86 ans. Ses recherches auront porté principalement sur la phonologie, la psycholinguistique, la théorie de la communication et l'étude du langage poétique

24 juin-29 août 1982 «Canadian Contemporary Printmakers» *Bronx Museum of the Arts*, New York

En 1982, l'URSS envoie deux sondes sur Vénus qui photographient pour la première fois en couleurs la surface de la planète. Ces photos permettent aux savants de découvrir que le ciel de Vénus est jaune

Le comédien-performer Michel Lemieux remporte en 1982 un succès foudroyant avec son spectacle *L'œil rechargeable* présenté à Montréal

La Compagnie Jean Duceppe célèbre en 1982 son dixième anniversaire de fondation

Cinq artistes québécois participent à cet événement regroupant des estampes canadiennes récentes : Pierre AYOT, René DEROUIN, Rita LETENDRE, Lauréat MAROIS et Robert SAVOIE. L'exposition poursuit son itinéraire à travers les États-Unis durant l'année 1982.

**Michel Lemieux
(312)**

24 août 1982
Décès à Québec de
monseigneur Félix-Antoine
Savard à l'âge de 85 ans.
Mentionnons qu'il signa le
fameux roman *Menaud,
maître-draveur* en 1937, et
L'Abatis en 1945

14 septembre 1982
Gilles Vigneault reçoit le prix
Molson du Conseil des Arts
du Canada, tandis que le prix
Jules-Léger, pour la musique
de chambre, est attribué au
compositeur québécois
Walter Boudreau

23 septembre-27 octobre
1982
Claude TOUSIGNANT
«Une exposition»
Galerie GRAFF

**Claude TOUSIGANT à
la Galerie GRAFF en
1982
Photo : Sam Tata
(313)**

(...) Dans l'esprit de l'art de l'installation et en jouant en même temps sur le sens commun du terme «installation», «une exposition» - du nom que Claude Tousignant lui donne - commente à sa façon la salle qui la contient, la galerie Graff. Elle fait écho à cet espace vivant, multiple, complexe et donc - nous comprenons le peintre de l'avoir choisi - des plus intéressants à commenter. Le commentaire de Claude Tousignant est discret, respectueux pourrait-on dire de la salle : il consiste surtout à re-dire cet espace. D'abord, les panneaux de plexiglas font une ligne bleue discontinue qui ceinture tout l'espace Graff, y compris les fenêtres, pour une fois utilisées comme espace d'exposition. Cette ligne bleue souligne dans son tracé, le tracé même des limites de l'espace, elle en reprend la configuration en «P». Le concept de l'exposition, qui est global, prend en compte la totalité de l'espace de la galerie. Le plan de «une exposition» est à l'image de l'espace réel d'exposition. Le matériau des œuvres, le plexiglas, fait aussi écho à une des principales caractéristiques de l'espace Graff, la plus notoire, la présence et l'importance des fenêtres. La semi-transparence des plexiglas de l'artiste rejoint la transparence des fenêtres et il se joue sur

le plexiglas ce qui se joue d'habitude dans ou à proximité des fenêtres de la galerie : effets de lumière, de transparence, reflets, découpage rectangulaire et effet de cadrage propre à la fenêtre. Finalement, par la nature très classique de l'accrochage - les œuvres sont centrées sur leur mur et distribuées également tout autour de la salle - «une exposition» redit aussi l'espace Graff dans sa fonction d'espace d'exposition. Le mur (ou la fenêtre agit comme le cadre de l'œuvre : l'œuvre prend place en son centre comme un dessin prend place au centre d'un encadrement. Cette mise en place, où le mur joue le rôle d'encadrement, ramène à elle seule la référence à une situation plus traditionnelle et commune, celle d'une exposition de «peintures», même si rien n'est peint, même s'il n'y a aucun châssis, aucune toile, que des plexiglas bleus découpés et tous de la même dimension. La mise en place nous convie à une image d'exposition, à un schéma de ce qu'est habituellement une exposition (cf. le titre générique : «une exposition»).

Commenter cet espace, quel que soit le mode du commentaire, c'est inévitablement attirer l'attention sur lui, ce que fait «une exposition». On ne peut parler de Graff seulement en termes d'architecture et de forme car il n'y aurait alors à parler que d'un espace en long, étroit, qui aboutit à une pièce plus carrée dans le fond. Et les fenêtres ? et la cour intérieure ? et l'enceinte où travaillent les graveurs ? et le bruit ? et le non-bruit ? et les raccordements entre ces espaces ? et la distance, qui est créée ici et niée là entre les différents espaces et les différentes activités ? La galerie Graff offre un curieux mélange d'espace de travail et d'espace d'exposition, d'espace en long, ouvert, et d'espace carré, quasi-fermé, un mélange d'agitation et de calme, une combinaison aussi d'espaces d'exposition (les murs) qu'on ne regarde pas spécialement et d'espaces en exposition (la cour intérieure vitrée et les fenêtres) qu'on regarde et qui sont à voir. Comment une fenêtre peut-elle ne pas être le clou d'une pièce ? On comprend Claude Tousignant, le peintre, d'avoir déjà jugé la galerie Graff comme ayant trop de fenêtres : elles sont en concurrence avec les tableaux. L'architecture comme concurrente de la peinture ? Historiquement il semble bien que oui, mais la peinture le lui a bien rendu, et pendant longtemps. Les galeries modernistes - les galeries pour la peinture moderniste - toutes blanches, carrées et aux murs aveugles, ont amené le vocabulaire architectural à un seuil limite d'appauvrissement. L'architecture a maintenant repris quelques-uns de ses droits (Graff en témoigne ici) mais ne serait-ce pas parce que la peinture actuelle les lui a redonnés ? En théâtralisant les rapports entre architecture et peinture, Claude Tousignant amorce ici un débat qu'on a trop longtemps voulu ignorer.

Lorsque Claude Tousignant parle de «une exposition», il dit effectivement qu'elle lui a été inspirée par l'espace Graff. Cependant il serait abusif de voir là une explication du geste de l'artiste. Il n'y a pas que l'anecdote de l'«inspiration» qui unisse le peintre et le lieu où il expose. La même attitude qui pousse Claude Tousignant à prendre en considération l'espace où il expose et à en faire l'analyse, prévaut lorsqu'il choisit un matériau, en fait ressortir les principales caractéristiques, qu'il décrit et énumère pour les synthétiser dans un seul objet. (Ceci est l'essence de la démarche du peintre abstrait. Cézanne ne faisait pas autre chose avec ses pommes : il commentait lui aussi inlassablement à la fois l'aspect physique de son environnement - chez lui, le visible - et l'aspect physique de son matériau - chez lui, la peinture.) Chez Claude Tousignant l'attention portée à l'aspect physique de l'espace Graff, espace d'exposition, est aussi grande que l'attention portée à l'aspect physique des panneaux de plexiglas : l'épaisseur et les diverses propriétés de ce matériau sont très clairement exposées dans la mise en scène préparée par Claude Tousignant.

Éloigné du mur, la possibilité qu'a le rectangle de plexiglas d'encadrer est encore plus évidente. L'épaisseur et la matérialité du plexiglas sont réitérées par le fait qu'il soit avancé dans l'espace ainsi que par l'ombre qu'il projette sur le mur. Les blancs ménagés dans la salle font percevoir la qualité qu'a ce plexiglas de diffuser de la lumière bleue, qui se répand progressivement autour de chaque œuvre. Finalement c'est dans la position qu'a décidée Claude Tousignant, à hauteur d'yeux, comme pour faire un miroir vertical dans lequel on se mirerait de la tête aux pieds, que le plexiglas bleu démontre et nous convainc le mieux de la propriété qu'il a de réfléchir des images. (...)
[France GASCON, «Suite à Graff», extrait du carton d'invitation, septembre 1982]

Septembre-Octobre 1982
Pierre GRANCHE
«De Dürer à Malevitch»
Galerie Jolliet, Montréal

Au cours d'un remaniement ministériel au Québec, Pauline Marois devient ministre déléguée à la Condition féminine

4-22 octobre 1982
Carl DAOUST et Normand ULRICH
«La série noire»
Simon Fraser Gallery, Vancouver

En 1982, Steven Spielberg réalise *E.T.* qui remportera un énorme succès auprès du public américain et européen

7 octobre-5 décembre 1982
«Printmakers '82»
Art Gallery of Ontario, Toronto

Au total, 73 artistes participent à l'exposition dont huit Québécois : Fernand BERGERON, René DEROUIN, Benoît DESJARDINS, Yves GAUCHER, Michel LECLAIR, Rita LETENDRE, Lauréat MAROIS et Serge TOUSIGNANT.

26 octobre-5 décembre 1982
«Repères»
Art actuel du Québec
Musée d'art contemporain de Montréal

L'exposition regroupe des œuvres récentes de Pierre BOOGAERTS, Peter GNASS, Christian KIOPINI, Christian KNUDSEN, Richard MILL, Leopold PLOTEK, Roland POULIN, Rober RACINE, Serge TOUSIGNANT, Irene WHITTOME. L'exposition voyagera en 1983 et 1984 à travers le Canada. Réal Lussier et France Gascon signent les textes du catalogue.

27 octobre 1982
Ouverture de la galerie Michel Tétreault/Art contemporain au 4260 de la rue Saint-Denis à Montréal

Font partie de l'exposition inaugurale, les artistes suivants : Irenée BELLEY, Louis-Pierre BOUGIE, Kittie BRUNEAU, Charles DAUDELIN, Peter GNASS, Richard LANCTOT, Lise LANDRY, Tin Yum LAU, Lauréat MAROIS, Jack WISE, François VINCENT, Louis PELLETIER.

27 octobre-20 novembre
1982
Irene WHITTOME
Galerie Yajima, Montréal

28 octobre-23 novembre
1982
Serge LEMOYNE
«Super positions»
Galerie GRAFF

Affiche de Serge
LEMOYNE, 1982.
Sérigraphie; 66 x 74 cm
(314)

SERGE LEMOYNE 82 DU 28 OCTOBRE AU 23 NOVEMBRE 1982.
GALERIE GRAFF, 963 RACHEL, MONTRÉAL

(...) Vous serez d'abord peut-être surpris de ne pas retrouver sa célèbre palette tricolore, regroupant le bleu, le blanc et le rouge empruntés à l'ordre symbolique du sport national des Québécois. Cette gamme réduite et chargée émotivement a pourtant été délaissée il y a quelque temps. De même que les fragments de motifs, aussi empruntés à l'iconographie du hockey ont été remplacés par des figures entières : d'abord des croisements, puis, comme cela domine ici, par des triangles et des constructions rectangulaires. Ces figures ne sont pas nouvelles car, par exemple, les triangles se retrouvent dans les travaux sur papier des dernières années et, aussi, dans des productions beaucoup plus anciennes. On n'insistera pas ici sur cette continuité dans l'œuvre de Lemoyne mais on soulignera plutôt la dérive présente comme une de celles qui composent l'ensemble de cette œuvre hybride et extravagante.

(...) Voyez, entre autres choses, le bord vierge, réservé comme un cadre, écho du châssis dont la toile pendante signale l'absence. Bordure évidemment encadrante, qui sous-entend une organisation interne, une composition, et qui insiste dès lors sur la clôture de l'espace peint, et sur la spécificité du lieu délimité; qui laisse peser le rôle de la composition comme constitution du lieu pictural. Lieu physique bien sûr, lié à la matérialité des composantes de l'œuvre, mais surtout espace où quelque chose arrive qui est sans comparaison. La composition n'est pas ainsi une construction représentative, une reproduction d'une idée ou la production d'une analogie, mais une construction instauratrice où ce qui est ne saurait être ailleurs ni autrement. Alors la composition n'est ni bonne ni mauvaise : elle est.

Serge **LEMOYNE**
Superposition, 1982.
Sérigraphie; 56 x 76 cm
(315)

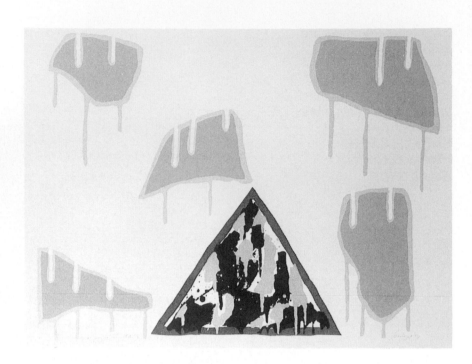

Comme présence excédante dans la réalité sociale, présence d'un désir intervenu pour faire naître des formes.
Voyez aussi la façon dont la couleur a été appliquée : le tachisme opposé aux coulures qui rappellent la position verticale de la toile. La relation couleurs, coulures, couches est à comprendre d'une double manière : d'abord comme production de strates (en même temps que les formes), puis comme générosité du geste et de la matière. Ou vice-versa. La stratification de la composition donne à lire chaque signe comme un indice où sont signalés les étapes de la transformation du tableau (objet) en lieu pictural (optique et psychologie) et le temps même impliqué dans le procès de transformation. Il s'agit donc de lire dans ces tableaux une qualité et une quantité de travail; lire le travail comme excédant dans l'image, interférant avec la figure composée. Qualité et quantité du travail que valorise une lecture naïve de l'œuvre d'art lorsque le travail se range au registre de la virtuosité, ou de l'artisanat, mais qui trouvent difficilement leur justification (leur rentabilité sémantique, symbolique, commerciale) lorsque, comme ici, elles apparaissent de l'ordre de l'accident, de l'inattention, de la négligence ou de la gratuité tolérés. C'est qu'ici le travail, motivé par l'esprit de la répétition, s'exhibe comme travail et comme jeu qui ramène à la matérialité de la couleur, qui ouvre l'espace de la fantaisie et de la fascination. De là la générosité et l'euphorie chromatiques comme autres excédents. Ce qui trouve alors à s'exprimer dans cette volupté picturale, c'est le rapport intime d'un corps avec le matériau, avec la matière colorée, c'est-à-dire l'expérience d'une ex-cavation du rapport de la couleur à la sexualité, à la jouissance, à l'indicible, à l'incommunicable de la jouissance. C'est pourquoi ces tableaux conviennent à une relation affective, mettent entre parenthèses l'ordre de l'intelligible. Il ne faudrait pas confondre cet effet, cette portée des œuvres, à l'exhibitionnisme expressionniste d'une subjectivité blessée ou tourmentée. Ce qui s'exprime dans ces formes joyeuses, riantes aux éclats, c'est la nature ambiguë du geste pictural lui-même : ses craintes, ses désirs, ses pouvoirs, ses plaisirs... sans finalité.
Les récents tableaux de Lemoyne sont une expérimentation sur la matérialité picturale, à travers des paradigmes connus, invitant au regard

nomade, à l'aventure du regard, à sa perte, plus qu'à un déchiffrement du sens. Ils signalent l'inutilité actuelle de faire sens et l'urgente nécessité d'agir, d'essayer, pour maintenir la vie. Les lieux clos de ses compositions s'ouvrent et offrent la profondeur, le creux, la béance favorables au surgissement de l'affect. Il n'y est pas question d'économie, de restriction, mais au contraire d'un débordement généreux de la matière colorée qui remue le spectateur. Les formes s'amollissent, s'écoulent; le rigide se trouble pour laisser place au flou, au fluide, au flux. La composition, plus texturante que tectonique, l'accumulation des gestes condensés, la couleur éclatante ouvrent ici la peinture à un versant refoulé : la sensation.

Tout cela, il n'est pas facile d'y penser sans questionnements, de l'accepter sans quelques bouleversements. Allez-y voir.

[René PAYANT, «La générosité picturale», extrait du carton d'invitation, octobre 1982]

Serge LEMOYNE dans son atelier, 1982 (316)

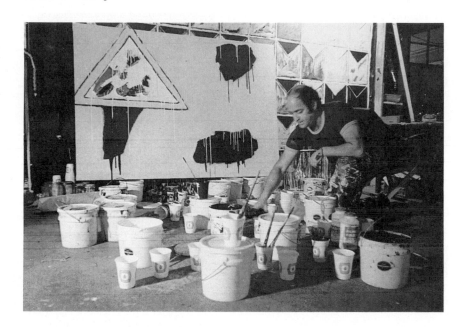

Les 28 et 29 octobre 1982, Diane Dufresne remporte un énorme succès avec son spectacle «hollywoodien» au Théâtre Saint-Denis à Montréal

Novembre 1982
Jean-Pierre SÉGUIN
Œuvres récentes
Galerie Langage Plus, Alma

Novembre 1982
Premiers cas de SIDA
diagnostiqués au Canada

En 1982, des médecins de l'Hôpital Sainte-Justine de Montréal demeurent perplexes devant le décès d'une enfant de sept mois, victime d'une maladie contre laquelle son organisme n'a pu se défendre. La mère avait été emportée par la tuberculose et le cancer peu après l'accouchement. Le décès de l'enfant est attribué à une déficience immunologique d'origine inconnue, un syndrome qui ne se présente qu'une ou deux fois par année dans cet hôpital pour enfants où l'on compte 645 lits. Mais quelques mois plus tard, trois autres

enfants, présentant les mêmes symptômes que le premier meurent à leur tour. Dès lors, les médecins comprennent qu'ils ont affaire à un phénomène nouveau. Au mois de juin 1983, dans un rapport adressé à la Société canadienne de pédiatrie, le docteur Normand Lapointe affirme que les quatre enfants ont été victimes du SIDA. Fin novembre, le Laboratoire de lutte contre la maladie à Ottawa rapporte que, depuis 1980, 51 Canadiens ont contracté le SIDA et que 27 d'entre eux sont décédés. Le Québec est le plus touché avec 23 cas chez les adultes.

Olivier Reichenbach accède, en 1982, à la direction artistique du Théâtre du Nouveau Monde de Montréal

24 novembre-18 décembre 1982
Serge TOUSIGNANT
«Photoglyphes»
Galerie Yajima, Montréal

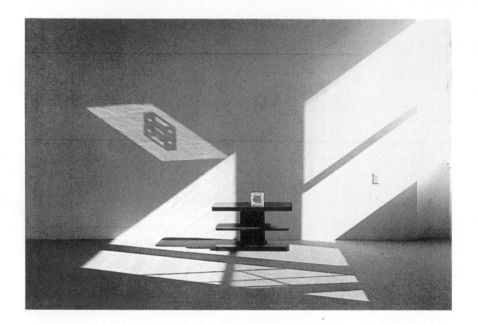

Serge TOUSIGNANT
Réflexion intérieure, 16 variations (détail n° 12), 1982. Photo couleur; 14 x 20 po.
(317)

25 novembre-22 décembre 1982
«Spécial GRAFF»
Galerie GRAFF

(...) l'exposition juxtapose les œuvres des vieux routiers de la maison et celles de jeunes graveurs qui viennent d'y entrer.(...) Francine Beauvais en bois gravé, Fernand Bergeron en lithographie ou Carl Daoust en eau-forte, et aussi les peintres qui transposent ingénieusement en sérigraphie leurs plus récentes recherches picturales : Jacques Hurtubise, Serge Lemoyne ou Robert Wolfe. D'autres estampes retiennent l'attention : les petits formats de Marc-Antoine Nadeau et de Hannelore Storm dont la nouvelle image est plus éclatée, les envois de trois jeunes habitués des lieux dont l'œuvre commence à prendre de l'assurance : Lorraine Dagenais, Benoît Desjardins et Alain Jacob, la sérigraphie de Michel Fortier qui marque le retour à l'estampe de ce brillant dessinateur et coloriste, et l'eau-forte de Lucie Laporte (...)
Parmi les plus belles surprises de l'exposition, signalons la plus récente sérigraphie, très dépouillée, d'un Michel Leclair plus conscient de ses moyens plastiques depuis sa grande exposition de l'année dernière, les photographies en couleurs de Claude Tousignant qui font bien plus que documenter les deux dernières installations de l'artiste et, surtout, la remarquable lithographie modifiée de Raymond Lavoie qui, tout en reformulant les acquis des dernières années, laisse pressentir toute l'importance de l'œuvre à venir de ce jeune peintre. (...)
[Gilles DAIGNEAULT, *Le Devoir*, 4 décembre 1982]

Création en 1982 à Montréal
de la pièce *L'Homme rouge,*
texte et mise en scène de
Gilles Maheu

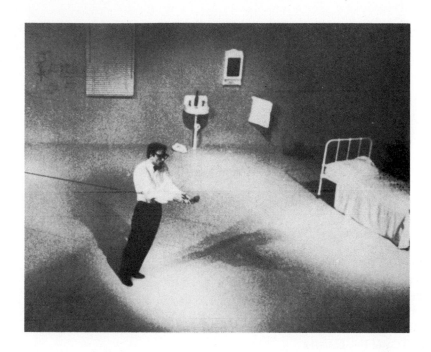

L'homme rouge de Gilles
Maheu
(318)

La Galerie Libre, fondée à
Montréal en 1958, ferme ses
portes à la fin du mois de
décembre 1982

24 décembre 1982
Décès de l'écrivain français
Louis Aragon

En 1982, la revue *Time*
choisit l'ordinateur comme
«personnalité de l'année»

1982
Pierre AYOT, artiste-invité au
Centro di Sperimentazioni
artistiche Marie-Louise
Jeanneret, à Boissano (Italie)

On connaît déjà quelques centres internationaux où les artistes sont invités à séjourner pour des périodes plus ou moins longues. Que l'on pense à la Cité Internationale des Arts, à Paris, à P.S.I., à New York, ou même aux programmes d'artistes en visite des universités canadiennes et américaines.

Le Centro di Sperimentazioni artistiche Marie-Louise Jeanneret, à Boissano, en Italie, réunit certaines caractéristiques des centres déjà nommés. D'une part, Il offre à des artistes internationaux sélectionnés par un jury la possibilité de séjourner gratuitement, pendant une période de six à douze mois, dans un des dix ateliers-appartements du centre. Il offre également le voisinage d'artistes de différents pays qui travaillent dans des domaines divers de l'art contemporain.

De juin 1982 à mai 1983, Pierre Ayot sera le premier artiste canadien invité à travailler à Boissano. L'Université du Québec à Montréal lui a accordé une année sabbatique, tandis que Graff sera dirigé par Madeleine Foroier. Depuis bientôt quinze ans, Pierre Ayot aura été un initiateur infatigable du milieu artistique québécois. À la fois professeur, directeur des ateliers de gravure à Graff, artiste et polémiste (l'affaire Corridart), Pierre Ayot quittait Montréal, le 3 juin dernier, fortement décidé à consacrer l'année qui commençait à sa production personnelle et à la réflexion.

Le centre d'expérimentation artistique de Marie-Louise Jeanneret a déjà permis, en ce sens, à des artistes célèbres de se ressourcer de façon très dynamique. Ainsi Andy Warhol y aurait réalisé ses premiers portraits et Mario et Marisa Merz y ont produit, l'année dernière, des œuvres significatives en installation et en vidéo. Actuellement, il s'y trouve des artistes des États-Unis, de Hollande, d'Israël. D'autres doivent s'ajouter sous peu. C'est un passage permanent où l'information circule généreusement.
[«Pierre Ayot en Italie», *Vie des Arts,* mars-avril 1983]

1982
Expositions de GRAFF à
l'extérieur :
Centre d'art du mont Orford,
Orford
*Centre des Études
canadiennes françaises,*
Plymouth (New Jersey)
«Printmakers '82», *Art Gallery
of Ontario*, Toronto
«Spécial GRAFF», *Galerie
Langage Plus*, Alma

1982
Prix du Québec

Marie-Claire Blais (prix Athanase-David)
Roland GIGUERE (prix Paul-Émile-Borduas)
Lionel Daunais (prix Denise-Pelletier)
Norman McLaren (prix Albert-Tessier)

1982
Principales parutions
littéraires au Québec

La Corne de brume, de Louis Caron (Boréal Express)
Le Crime d'Ovide Plouffe, de Roger Lemelin (Téléphone Rouge)
La Duchesse et le roturier, de Michel Tremblay (Leméac)
Les Fous de Bassan, d'Anne Hébert (Seuil)
Nous parlerons comme on écrit, de France Théoret (Herbes Rouges)
Les pays étrangers, de Jean Éthier-Blais (Leméac)
Picture Theory, de Nicole Brossard (Nouvelle Optique)
Thérèse, de Jean-Pierre Boucher (Libre Expression)
La Ville aux gueux, de Pauline Harvey (Pleine Lune)
Visions d'Anna, de Marie-Claire Blais (Stanké)

1982
Fréquentation de l'atelier
GRAFF

Christiane AINSLEY, Claude ARSENAULT, Pierre AYOT, Luc BÉLAND, Fernand BERGERON, Marie BINEAU, Danielle BLOUIN, Hélène BLOUIN, Louise BOISVERT, Denise BOUCHARD-WOLFE, Peter BRAUNE, Nicole BRUNET, Carlos CALADO, François CAUMARTIN, Renée CHEVALIER, Lorraine DAGENAIS, Carl DAOUST, Benoît DESJARDINS, Martin DUFOUR, Claude DUMOULIN, Élisabeth DUPOND, Frédéric EIBNER, Anita ELKIN, Leslie FARFAN, Denis FORCIER, Madeleine FORCIER, Gwen FRANK, Rachel GAGNON, Anne GÉLINAS, Jean-Pierre GILBERT, Hary HAYOUN, Deidre HIERLIHY, Chris HINTON, Jacques HURTUBISE, Alain JACOB, Juliana JOOS, Holly KING, Suzanne KUHN, Louise LADOUCEUR, Jacques LAFOND, Richard LAFRAMBOISE, Pierre-André LAMOTHE, Denise LAPOINTE, Lucie LAPORTE, Raymond LAVOIE, Michel LECLAIR, Serge LEMOYNE, Élyse LÉPINE, Lorraine LESSARD, Dominique PAQUIN, Jacques PAYETTE, Flavia PEREZ, Denise RANALLI, Ginette ROBITAILLE, Daniel TREMBLAY, Hélène TSANG, Normand ULRICH, Line VILLENEUVE, Robert WOLFE.

1982
Sélection d'œuvres
produites à l'atelier GRAFF

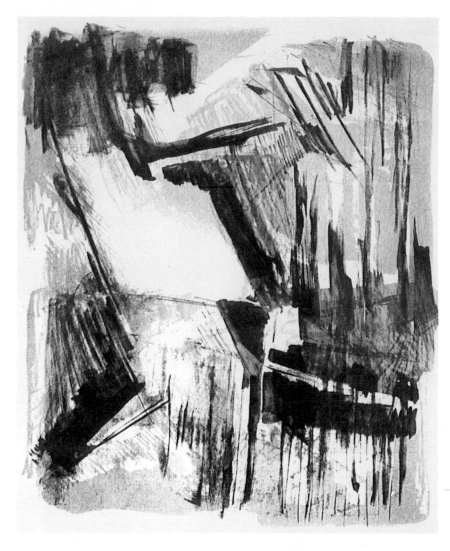

Élisabeth DUPOND
À suivre, 1982. Lithogra-
phie ; 45 x 58 cm
(319)

Jean-Pierre GILBERT
Vingt siècles..., 1982.
Lithographie ; 57 x 76 cm
(320)

Louise **BOISVERT**
Échelle des valeurs,
1982. Lithograhie;
65 x 50 cm
(321)

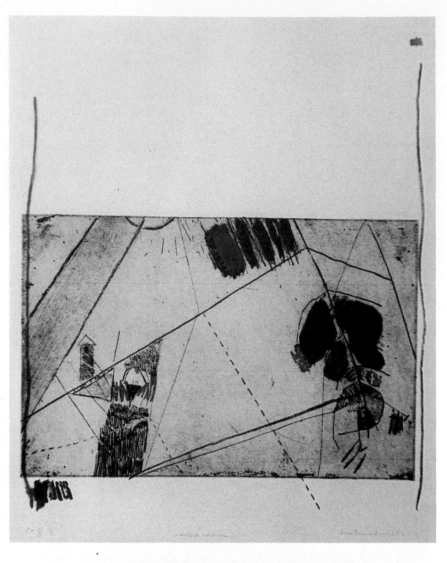

Jacques **HURTUBISE**
Vapona, 1982.
Sérigraphie; 58 x 76 cm
(322)

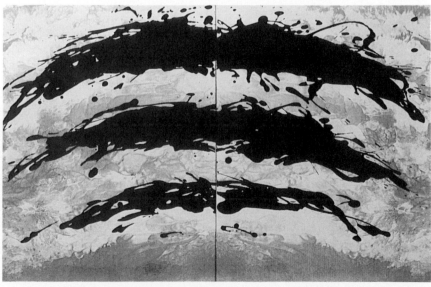

Fernand TOUPIN
Sans titre, 1982. Eau-
forte; 50 x 66 cm
(323)

Serge LEMOYNE
Joyeux Noël, 1982.
Sérigraphie; 56 x 76 cm
(324)

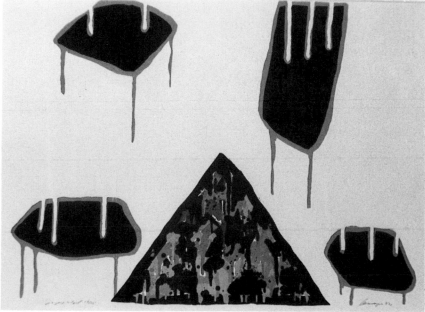

Carl DAOUST
La connaissance. Eau-
forte; 51 x 41 cm
(325)

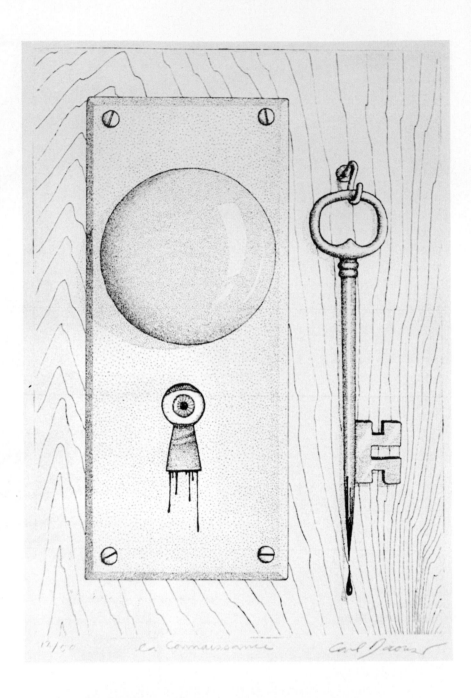

1983
Galerie GRAFF
Aménagement des espaces
d'expositions

**GRAFF à l'occasion d'un
vernissage**
(326, 327)

Davantage par besoin que par coutume (bien que cela devienne une tradition) **GRAFF** va s'atteler à la transformation de son espace d'expositions. Pendant les deux premiers mois de l'année, on procède au déménagement définitif de l'atelier de lithographie du rez-de-chaussée au dernier étage du bâtiment. L'espace ainsi laissé vacant prolonge la superficie d'exposition de la galerie et permet l'aménagement d'un bureau de réception destiné à la direction de la galerie. À partir de ce moment, chaque secteur aura une place déterminée dans l'édifice de la rue Rachel.

On retrace trois grandes périodes de changements dans l'évolution de l'atelier-galerie **GRAFF**, périodes qui coïncident avec l'aménagement d'un lieu ou sa réaffectation. La première phase est, bien entendu, celle de la création de l'*Atelier Libre 848* alors situé sur la rue Marie-Anne. C'est là qu'un petit groupe d'artistes voit à la structuration d'un instrument de travail motivé par un idéalisme culturel et social, politiquement teinté d'un nationalisme montant propice aux changements. C'est là que **GRAFF** prend pied sans interdits idéologiques, mieux habilité pour assumer le discours d'un «Refus Global» et lui construire une application «post-révolution tranquille».

La seconde phase de transformation de l'atelier-galerie se situe au cœur des années 70 avec une intention claire d'édifier de nouveaux modèles susceptibles d'assurer à la «machine **GRAFF**» une continuité dans le temps. C'est à ce moment qu'on procède à l'achat d'un bâtiment et qu'on le remodèle selon une philosophie importée de la rue Marie-Anne. Durant cette décennie, l'art «d'avant-garde» se fait auto-réflexif,

**Vue de la Galerie
GRAFF, salle 1
(328)**

**Vue de la Galerie
GRAFF, salle 2
(329)**

tandis que l'estampe connaît son apogée. C'est aussi à cette époque que le mot *parallèle* s'accole à toute tentative d'autogestion, période truffée de définitions et de changements rapides.

Le troisième champ d'investigation va dans le sens de la maturation et de l'affirmation. Le prolongement de la *Galerie GRAFF* en 1981 lui fournit tous les attributs d'une galerie d'art à part entière. C'est dans ce contexte que la diffusion prend son élan véritable, coïncidant avec une perte de vitesse de l'engouement jusque-là réservé à l'estampe. L'atelier-galerie **GRAFF**, parti des honneurs réservés à l'un des hauts lieux de l'estampe au Canada, formalise désormais ses efforts vers toutes les formes de l'art actuel, y compris l'estampe.

Il est encore très tôt en 1983 pour analyser avec un jugement éclairé la portée future de la prolifération de l'engagement de **GRAFF**. Solidement imbriqué dans chacun des édifices de notre récente évolution artistique, **GRAFF** (Atelier Libre 848) héritier de DUMOUCHEL, continue à attiser la flamme du progrès. Et pour y parvenir, il s'inscrit dans la continuité, par ses expositions, ses cours, ses éditions, ses publications, son animation, etc.

Pous saisir le point de départ de **GRAFF** et potentiellement analyser son point d'arrivée, il faut sans doute revoir l'éclosion de l'art contemporain au pays. Le grand pôle d'attraction qu'était Paris jusqu'à la fin des années 40, s'est graduellement déplacé tout près de nous à New York vers le début des années 50. La proximité d'un art en pleine ébullition influencera virtuellement la progression de notre système artistique. Mais les pulsions les plus fortes (ou peut-être les plus définitives) qui vont parvenir à ébranler les derniers bastions d'un art et d'une culture traditionnels viendront d'un manifeste *automatiste* déclamant un changement fondamental pour la liberté. Cette quête d'indépendance culturelle, examinée dans le contexte actuel nous porte à croire qu'il y avait à l'époque beaucoup plus à contester et qu'un tel déclic était résolument indispensable. Parti d'une «préhistoire», le *Refus Global* est parvenu à exercer une influence déterminante sur la culture et la pensée de l'art d'ici. Plus encore, ce manifeste a permis de remodeler en profondeur les aspects des pratiques artistiques, du discours, de même que des rôles et des statuts de l'artiste. L'influence de ce groupement, puis des nombreux autres qui se formeront par la suite participera à l'émancipation, voire même à l'éclatement de certaines idéologies traditionnelles. **GRAFF**, formé autour de cet héritage, consciemment ou non, va développer une idéologie d'application, revendicateur d'un idéal d'expression, d'une autonomie et d'une place réelle dans le tissu social. Bref, la quête d'un pouvoir créateur.

Janvier 1983
Jean-Claude VIALLAT
Rétrospective
*Musée des beaux-arts de
Montréal*

6 janvier-6 février 1983
«The Quebec Connection :
New Art»
The Art Gallery, Harbourfront,
Toronto

Luc BÉLAND, Melvin CHARNEY, Pierre-Léon TÉTREAULT, Richard MILL, Harlan JOHNSON, Pierre GRANCHE, Raymond LAVOIE et Landon MACKENZIE participent à cette exposition.

11 janvier-10 février 1983
«Photographie actuelle au
Québec»
Centre Saidye Bronfman,
Montréal

Mentionnons la participation de ces artistes : Raymonde APRIL, Lise BÉGIN, Sorel COHEN, Pierre GUIMOND, Holly KING, Gabor SZILASI et Serge TOUSIGNANT.

27 janvier-22 février 1983
Luc BÉLAND
«Dire»
Peintures récentes
Galerie GRAFF

(...) Je parle d'antithèse parce qu'il y a dans l'œuvre de Béland certains clivages marqués, repoussés aux extrêmes, «écartés». Ainsi parfois (dans, par exemple, Hypermnésie : la différence et l'indifférence), *une opposition entre figuration et abstraction : les personnages typés sont reproduits mécaniquement (par sérigraphie) et collés-décollés au cœur d'une vraie tourmente, d'un foisonnement de gestes et de couleurs. Les deux personnages jouant alors dans la peinture sans en être, la matière picturale devient leur aire, leur scène. Dans cette même œuvre, la référence théâtrale est particulièrement explicite à cause du redoublement et du renversement de la forme de l'arc grillagé, récurrente dans l'œuvre de Béland, qui évoque ici une espèce de rideau relevé de chaque côté, d'indice de révélation qui est en soi l'objet même du dévoilement. Car le travail est dans la trame, dans l'ambiguïté de surfaces qu'il propose en un plan que se disputent une clôture Frost, une vaporisation de rouge (voilage plus littéral) et un réseau de tachelures. Rien derrière. Les personnages sont devant. Pas de jour «J», pas d'apocalypse. Plutôt une allusion, un indice sur la notion d'indice telle que Béland l'achemine au sein du trop : ainsi le rideau dans l'œuvre révèle l'œuvre comme rideau, dans la souplesse de son support, toile sans châssis, rideau sans tringle, toile «démontée» (comme une mer !) dont le pourtour s'assume comme espace à coudre, à faufiler, à raccorder (histoire d'être un peu derridien).*
Toutefois, le côté systématique du recours à l'antithèse n'est qu'apparent; autre part, les œuvres s'efforcent de démentir la clarté des limites entre motif figuratif ou abstrait, figuration et réalisme, stéréotype et invention : ce démenti procède cependant d'une dérive qui n'a rien à voir avec l'inarticulation d'un certain éclectisme «stylistique». Il semblerait donc que la fonction de l'antithèse n'ait pas pour but chez Béland d'instaurer une structure dichotomique stable, close, mais de réactiver, par sa présence à plusieurs niveaux et surtout par l'exagération inhérente à sa nature, le caractère hyperbolique de ce travail; l'antithèse résultant souvent de la distance exagérée des extrêmes, chacun d'eux présenté la plupart du temps sous une formule hyperbolique plus ou moins évidente.
Bref, cet enfant «indigeste», exagéré dans le cliché, le seuil du neutre, opère une sorte de pendant, sur le plan iconique, au mode excessif du travail pictural et le contraste entre ces deux pôles du prévisible et de l'accidentel est de surcroît exagéré de façon hyperbolique. La question

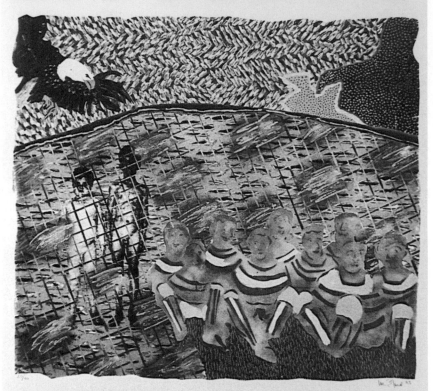

**Affiche de Luc BÉLAND,
1983. Sérigraphie
(330)**

qu'il faut maintenant effleurer en conclusion, c'est celle latente depuis l'exergue. L'hyperbole chez Béland, est-ce bien ce qu'en dit Fontanier. À relire celui-ci, on voit que chez lui l'hyperbole aurait donc à voir avec le satis, le seuil du comblement; «elle n'amène point la satiété mais ne laisse aucun vide». Ainsi, plus je t'en donne, plus il te reste de place pour en redemander. J'accumule du déficit. Cet état de fait s'articule à partir d'un malentendu : quand je te dis que le cheval court plus vite que le vent, tu souris, tu penses que j'exagère, tu entends que le cheval court très très vite. Or, Béland attaque le statut de figure de l'hyperbole et pose la question : et si le cheval courait plus vite que le vent ? Son

Luc BÉLAND, 1983.
Photo : Jacques Lafond
(331)

recours à l'hyperbole n'est pas préventif, cherchant à convaincre d'un «moins» qu'il exagère pour être sûr d'être compris : il est expérimental. Qu'advient-il de la crédibilité du «trop» sinon qu'à se demander ce qu'il est possible de croire, on se trouve à déplacer la question de la vérité et du mensonge. Que fait le regardeur quand ce n'est pas «croyable» ? À quoi pense-t-il ?
Cette perversion de la figure hyperbolique chez Béland explique peut-être que les discours critiques tendent à métaphoriser son travail comme «théâtral» puisque le théâtre est une des rares formes d'expression où nous ayons culturellement appris et accepté de faire signifier le trop, l'excès, sans y voir l'équivalence rhétorique, figurée, d'une mesure à retrouver. Et s'il y a, à cette heure toute enchantée des travaux subtils et des notations éparses, quelque chose de la grande machine qui surprend dans la production récente de Béland, c'est peut-être dans cette perspective qu'il nous est permis de nous en approcher. [Johanne LAMOUREUX, «Essai sur le thème du cheval qui court plus vite que le vent à partir de la différence et l'indifférence», extrait du carton d'invitation, janvier 1983]

La peinture de Luc Béland est à la fois excessive et lucide, ce qui l'amène fréquemment dans des culs-de-sac qui, sitôt identifiés, la propulsent toujours plus avant. Et qu'importe que la trajectoire soit mouvementée, les voies de la (bonne) peinture sont généreuses. D'ailleurs, l'œuvre est moins changeante qu'il n'y paraît à première vue. Seulement il arrive que des tentations soient mises en veilleuse, que d'autres soient exacerbées.
Bien sûr, pour qui le nom de Béland évoque une écriture acharnée à soumettre la peinture à une analyse rigoureuse de ses moyens, les tableaux que l'artiste expose actuellement chez Graff sont déconcertants. Mais on sait moins que ce «pilier du formalisme» fut d'abord, il y a une dizaine d'années, un graveur résolument figuratif, aussi préoccupé par le contenu symbolique de ses propositions que par les modes de communication de ce contenu et, dans cette perspective, le travail récent de Béland se présente non plus comme le résultat d'une rupture dans sa démarche, mais comme un retour critique autant sur ses premières tentatives pour constituer visuellement un discours explicite que sur sa fulgurante incursion du côté de l'art

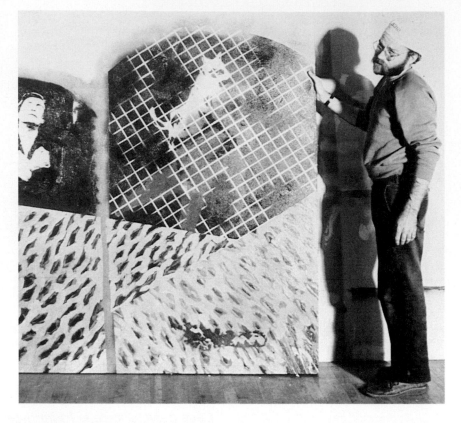

Luc BÉLAND
Artaud le mômô, 1982-
1983. Sérigraphie et
techniques mixtes;
80 x 122 cm
(332)

*tautologique. Du reste, il est significatif que le titre de l'exposition
actuelle, «Dire», aurait pu coiffer tout aussi bien la première production
du graveur (...)*
[Gilles DAIGNEAULT, «Béland : une peinture à fleur de mémoire», *Le
Devoir*, 5 février 1983]

Le ministère des Affaires
culturelles du Québec
annonce en 1983 la création
d'une collection d'œuvres
d'art destinée à être
présentée dans les édifices
gouvernementaux au
Québec et à l'étranger. La
direction de cette collection
est confiée à Guy Mercier

En 1983, le «stand up
comic» est dépoussiéré par
les fameux Ding et Dong
(Claude Meunier et Serge
Thériault, anciennement du
groupe Paul et Paul). Les
deux comédiens animent
avec succès les «Lundis des
Ah ! Ah !» qui constituent, en
1983, les soirées humoristes
les plus courues à Montréal

27 février 1983
Mikel Dufrenne
«Art et politique»
Conférence
Galerie GRAFF

MIKEL DUFRENNE
CONFERENCE: "ART & POLITIQUE"

Galerie Graff
963 est. rue Rachel, Montréal

27 février 1983 à 15h 30

Affiche Mikel Dufrenne.
Sérigraphie
(333)

Mikel Dufrenne, philosophe et esthéticien présente à la *Galerie GRAFF* une conférence suivie d'un débat sur le thème «Art et politique». Après une carrière d'enseignant à Poitiers et à Nanterre, Mikel Dufrenne anime des séminaires dans les facultés d'histoire de l'art, notamment au Québec à l'UQAM.

Il a en outre publié *Phénoménologie de l'expérience esthétique, La poétique, Pour l'homme*. Il est également co-directeur de la *Revue d'esthétique* publiée à Paris.

24 février-22 mars 1983
Lucio De HEUSCH
«Portes / Arches / Mémoires»
Œuvres récentes
Galerie GRAFF

D'une part des tableaux encore ravivés et déchaînés qui repoussent un peu plus loin les limites des œuvres antérieures du peintre. D'autre part des objets entièrement nouveaux, déconcertants, qui côtoient les tableaux et soutiennent avec brio la confrontation : des boîtes colorées accrochées au mur comme autant de petites vitrines qui permettent de voir des assemblages divers et curieux. L'exposition «Portes/Arches/Mémoire» du peintre montréalais Lucio De Heusch à la galerie Graff s'articule autour de ces deux aspects extrêmement dynamiques de sa récente production. Que l'artiste se dédouble ainsi dans une même exposition, cela est nouveau chez lui et inusité.
De Heusch, ces dernières années, avait concentré son travail uniquement dans le domaine de la peinture. Pourquoi ressent-il cette fois-ci le besoin de lorgner du côté de l'objet sculptural ? Besoin d'élargir ses possibilités expressives et créatrices ? Sentiment d'une certaine limitation de la peinture ? Une chose est certaine, la cohabitation des boîtes et des tableaux dans cette même exposition soulève des questions vives et intéressantes (...)
[Gilles TOUPIN, «Autour de quelques boîtes heureuses», *La Presse,* 12 mars 1983]

The intense energy of Lucio De Heusch's works has an immediate impact on the viewer. The exhibition Tableaux : Portes/Arches/Mémoire *is made up of nine boxes/containers and seven relatively large canvasses. Although the boxes are more explicitly metaphoric than the*

Lucio De HEUSCH
Notion de dérive, 1982.
Boîte n° 2; 14 x 10 x 4
po. Photo : Centre de
documentation Yvan
Boulerice
(334)

paintings, the continuity of the creative process and colour gestures overrides any sense of possible disjuncture. The boxes - an innovation within De Heusch's past exclusively two-dimensional production - are not solely the formal or even logical, extension of the pictorial research of his paintings. Rather they serve as another means for the artist to explore and elaborate the concerns preoccupying him. The boxes with their glass doors are actually mises en scène of simple objects in powerful colours. These intimate spaces also seem to offer us a reflection on the notions of time and civilization.
The spectator is fully aware of De Heusch's process in fabricating his boxes which themselves contain direct references to architecture and the act of construction. The basic gesture of stacking and packing materials into a restricted space is repeated again and again. This cramming of physical and metaphoric substance opens up numerous levels of investigation.

Lucio De HEUSCH
*Nos maisons sont des
volcans,* 1983. Boîte
n° 17; 24 x 14 x 7 po.
Coll. Musée d'art con-
temporain de Montréal
(335)

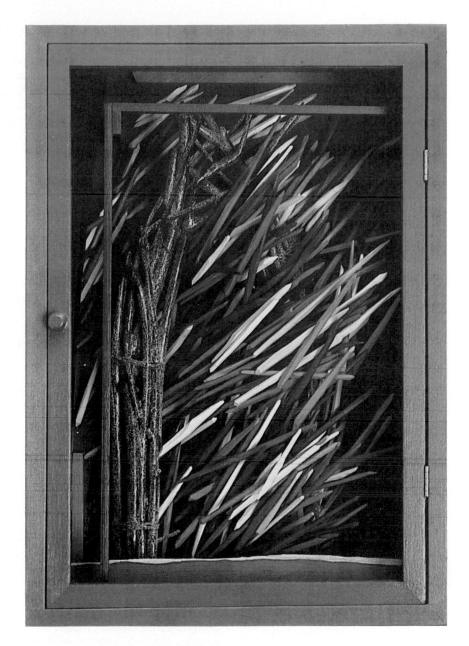

Although isolated details in both the boxes and canvasses are
potentially meaningful, they are above all elements inseparable from the
whole. In the boxes structured around the compact layering of small
whittled sticks, the crowding of details seems to release an almost
palpable energy.

Because of their glass door/windows into the interior space, the boxes
seem to require frontal viewing, but this initial confrontation remains
insufficient to grasp all the implications of the works. Moreover De
Heusch's utilisation of the boxes' interior walls and the complexity of the
extended metaphors force the viewer to move about more actively, both
physically and intellectually. Active participation and a form of re-
experiencing of the creative process are required. The boxes' intimate
and restricted space appears to condense the artist's concerns.
Through simplicity of materials (wood, stone, rope) and references to
primitivism co-existing harmoniously with references to classical culture,
De Heusch proposes that we look at the vestiges, the traces of man as

mark maker and builder. Doors/Arches/Memory: in accessible ways, the boxes deal with the notion of memory, memory of a mythic as well as concrete space. The painter appears to stand witness to a collective "passage" rather than to present personal memories.

The geometrically structured paintings, whose surfaces are layered with networks of signs/gestures/traces/ colours/energy, deal with the same concerns as the boxes. The brush strokes are precise, repeated, crammed. The ever present arches and doors, symbolic links with light as well as echoes of the basic shape of the boxes, convey the interior/exterior duality of the works. The arches, at once individualized and generic, appear to originate from real and distinct places and at the same time to belong to an inherited aggregate "floating" memory, dream-like and historical.

De Heusch's work is both refined and primitive: the gestural quality of the paintings and the materials in the boxes are primitive, but his intentions and language are sophisticated. It reminds us of the primitive vitality of some otherwise refined colour field paintings of the New York School. The individualistic and generic properties of these works enable the viewer to share in defining the extended metaphor, not only through analysis and intellectual comprehension but also by analogy and imagination.

[Guilhemme SAULNIER, *Vanguard,* mai 1983]

Mars 1983
L'écrivain Arthur Koestler se suicide à Londres. Koestler revendiquait depuis plusieurs années le droit à l'euthanasie et au suicide pour tout individu : il était membre d'une société internationale pour le droit au suicide

4 mars 1983
Décès de Georges Rémi alias Hergé, créateur de Tintin

«Les jeunes de 7 à 77 ans ont perdu Hergé» titre le quotidien belge «Le Soir» pour annoncer à ses lecteurs la mort de Georges Rémi, alias Hergé, le créateur de Tintin, mort vendredi matin au service des soins intensifs à la clinique universitaire de Saint-Luc à Bruxelles. Hergé atteint depuis plusieurs années d'une leucémie est mort d'une défaillance cardiaque. Il avait 75 ans.

Apparu pour la première fois le 10 janvier 1922 dans un quotidien bruxellois Tintin fut kidnappé dès 1930 par un collaborateur de Louis Casterman, qui dirigeait une des grandes maisons d'édition catholiques de Bruxelles. Le premier album de cette nouvelle équipe sort en 1934 : «Les cigares du Pharaon». Louis Casterman est mort à 87 ans en août dernier. Soixante pour cent de son chiffre d'affaire est réalisé dans le secteur de la BD : plus de la moitié de ce chiffre est dû aux aventures de Tintin. L'hebdomadaire «Tintin» paraît en 1946 et s'il n'a rien à voir avec la maison Casterman, c'est lui qui assurera la promotion des albums et son triomphe.

On estime à 70 millions le nombre d'albums vendus par Hergé-Casterman en France uniquement. Il était traduit en 30 langues et venait de l'être en chinois.

Tout Belge a deux familles dit-on à Bruxelles : la sienne et celle de Tintin. Il était naturel qu'à l'annonce de la mort de son créateur, trois ministres belges réunis en conseil restreint interrompent leurs travaux pour s'adresser à la presse et commenter «cette perte irréparable». En

1979, le ministre belge de la culture d'alors avait même déclaré : «Hergé mérite le prix Nobel».

Cette gloire de la francophonie fut consacrée par le général de Gaulle lors d'une conversation avec André Malraux : «Mon seul rival international c'est Tintin». Et le philosophe Michel Serres actuellement en voyage aux États-Unis nous a déclaré : «C'est lui qui a le plus marqué la culture contemporaine».

[«54 ans avec Tintin», *Libération*, 6 mars 1983]

6 mars-10 avril 1983
Robert WOLFE
«Peintures récentes»
Musée d'art de Joliette

(...) *La présente exposition regroupe vingt toiles (acrylique) réalisées depuis 1980, dévoilant la démarche et l'évolution picturale du peintre dont la carrière s'est amorcée au début des années 60. Chez Wolfe, cette exposition marque une étape extrêmement importante résultant d'années de recherche et expériences plastiques.*

Les œuvres exposées actuellement au Musée d'art de Joliette témoignent d'une transition importante tant au niveau de la composition que du choix des couleurs ou du traitement pictural. Les œuvres de

336

Robert WOLFE
Lobularia, 1983.
Acrylique sur toile;
4 x 4,5 pi. Photo : Centre
de documentation Yvan
Boulerice
(336)

24 mars-19 avril 1983
Jean-Pierre SÉGUIN
Œuvres récentes
Galerie GRAFF

1980-1981, telles «Ruth» et «Habaquq» de compositions similaires indiquent une volonté de remise en question du support et du cadre traditionnel de la peinture. La présence du triangle est récurrente mais tantôt discrète («Judith»), tantôt violemment agissante comme dans cette magnifique toile de 1981 «Isaac» toute de noir et blanc composée et exacerbée par un seul triangle rouge.
Dans les trois toiles récentes «Kniphofia», «Lobularia» et «Tiarella Cordifolia», le triangle disparaît et la composition se simplifie ne laissant que deux ou trois plans colorés envahir toute la surface; le rythme étant donné dorénavant par la gestualité du traitement pictural qui voile et dévoile avec exubérance l'intimité du créateur. (...)
[Jocelyne LUPIEN, «Robert Wolfe au Musée d'art de Joliette : la couleur comme force créante», *L'Action*, 5 avril 1983]

(...) Jean-Pierre Séguin ne se contente pas de disloquer l'image, d'éveiller le regard aux composantes des différents dispositifs juxtaposés ou superposés dans ses œuvres, il ruse aussi avec le référent lui-même. L'ensemble des œuvres récentes ressemble à première vue à quelque étude scientifique d'anthropologie, d'écologie... Quelques petits objets, que l'on peut associer rapidement à des formes primitives reliées à des rituels, semblent analysés de manière attentive et minutieuse. Mais la précision de l'analyse accompagne cependant une évanescence du référent car on remarque - on soupçonne - bientôt que ces menus objets sont «sans histoire» (sinon celle, toute simple et anecdotique, de leur récente fabrication en atelier, du récit autobiographique qui rappelle quelques promenades en forêt, ponctuées de la cueillette ludique de petits bouts de bois, d'épines...). Ces œuvres miment donc l'approche scientifique sans la pratiquer. Elles restent néanmoins une analyse attentive et minutieuse, mais des modalités de la représentation elle-même.
C'est là que se joue toute l'intervention de Jean-Pierre Séguin, c'est-à-dire dans l'anatomie des moyens de la représentation, anatomie qui démembre par conséquent l'image. Tout tourne alors autour de la photographie, prise comme paradigme ultime ou premier, comme principe. La photographie entendue comme le moyen technique actuellement le plus adéquat pour ordonner le référent, l'unifier en vue d'une reconnaissance. Jean-Pierre Séguin produit dès lors une série de mises en scène détaillées qui occasionnent des décalages, des déplacements et des interruptions, formelles et conceptuelles, à partir

Jean-Pierre SÉGUIN
Analyse 19.10.82, 1982.
Techniques mixtes;
3 x 5 pi.
(337)

des données photographiques. Les spécialistes de la photographie y reconnaîtront d'emblée des détails qui pour d'autres spectateurs resteront plus ambigus. Comme, par exemple, cette croix verte et les angles droits de même couleur placés respectivement au centre et aux coins d'un des tableaux : signes qui permettent d'ajuster, de centrer l'image dans le viseur de la caméra, qui ne sont pas habituellement visibles dans le produit final, mais qui se trouvent ici amplifiés. (...) Il y a encore beaucoup à voir et à comprendre dans ces œuvres, mais il faudrait surtout remarquer la qualité technique de l'exécution. Il y a une virtuosité qui ne peut laisser insensible. Récemment surtout, beaucoup de spontanéité dite «néo-expressionniste», abstraite ou figurative, a fait oublier qu'il n'est pas si facile de «bien» représenter un objet quand on vise en peinture ou en dessin l'illusion comme effet. Malgré son extrême habileté, son savoir-faire efficace, Jean-Pierre Séguin n'oriente cependant pas son travail vers la prouesse du parfait trompe-l'œil, mais réfléchit plutôt lucidement sur le faire même. Autrement dit, il nous force à en savoir plus sur le faire (-croire) et son pouvoir.

[René PAYANT, «(Dé)peindre le photographique», extrait du carton d'invitation, mars 1983]

2-30 avril 1983
Louise ROBERT
«Topos»
Galerie Yajima, Montréal

En 1974, à la galerie Bourguignon, Louise Robert exposait des tableaux aux couleurs criardes - notamment les verts et les roses - qui furent copieusement décriés par la critique. L'année suivante, elle réalisait de grandes toiles brutes, non montées sur châssis, à partir de vieilles bâches de camion trouées et rapiécées, qui ne furent jamais montrées (malgré l'assentiment qu'elles reçurent d'un ami critique d'art très informé). C'est alors que l'artiste se mit à griffonner, sur papier et sur toile, d'austères dessins-peintures qui lui valurent une certaine notoriété.

Louise ROBERT
N° 78-76, 1983. Acrylique sur toile; 200,7 x 221 cm. Coll. Musée d'art contemporain de Montréal
(338)

Aujourd'hui, elle expose chez Yajima. On y voit que six tableaux, mais qui sont assez riches pour nous persuader que Louise Robert n'a décidément plus peur ni de la couleur ni de la toile, qu'elle assume intelligemment aussi bien ses premiers gestes d'artiste que les influences qu'elle a connues, et que son œuvre est plus intransigeante et plus exigeante que jamais.

Fait inusité chez Louise Robert, l'exposition porte un titre, Topos, un mot grec extrêmement chargé de sens qui désigne, entre autres, un lieu ou un espace et le fondement d'un raisonnement ou le sujet d'un discours. Les tableaux, eux, ne portent toujours qu'un titre numérique (N° 78-71, N° 78-76, etc.), même si on est porté à les nommer par la courte inscription qu'on trouve sur chacun : «Mémoire sans lieu», «Quel tableau ?», «Dedans-dehors», «... un reste de mur», «Rides et plis» et «Sur des mots».

Cette fois-ci, les mots sont moins voyants que dans les séries précédentes - par exemple, les tableaux gris du début des années 80 où de grosse lettres colorées interpellaient le regardeur : «À ne pas lire !» ou «Oublier le mot» - mais Louise Robert nous a habitués à commencer par là la lecture de ses travaux.

(...) D'une œuvre à l'autre, ces mots occupent tous les lieux possibles de l'aire picturale, sont grattés avec les ongles ou peints avec les mains, inscrits en négatif ou en couleurs violentes ou bien métalliques, etc. Toujours, ils sèment le doute, créent des ambiguïtés, parfois injectent un peu d'humour, et renvoient le regardeur au support de cette drôle de peinture-écriture.

(...) Mais la véritable révélation de l'exposition consiste dans l'éclatement de la couleur qu'on prévoyait - et qu'on espérait ! - depuis 1980. Il est assez émouvant de penser que toutes ces couleurs magnifiques, qui hurlent aujourd'hui dans les tableaux de Louise Robert, n'ont jamais cessé d'y être, mais qu'elles étaient occultées par des noirs et des gris qu'elles coloraient à peine. Parfois, elles affleuraient en des sortes de coulées verticales que ménageaient les couches supérieures, ou l'une d'elles était reprise dans l'inscription des mots sur le gris et le noir, mais leur apparition a vraiment accompagné la libération progressive de la toile de son carcan de bois.

Ainsi, revenant à la toile libre de ses débuts, Louise Robert revient elle aussi aux couleurs frondeuses qu'elle avait d'abord choisies pour construire ses tableaux. Il lui aura fallu près de dix ans pour les accepter. Mais, dans l'intervalle, elle n'aura pas perdu son temps : elle sera devenue une de nos plus grands peintres.

[Gilles DAIGNEAULT, «Louise Robert, l'explosion de la matière», *Le Devoir*, 9 avril 1983]

21 avril-17 mai 1983
Holly KING
Travaux récents
Galerie GRAFF

Holly King construit pour l'appareil photo des scènes qui n'entretiennent des rapports qu'avec l'imaginaire. Elle façonne des réalités en fonction de la prise de vue, conférant à la photo sa réalité propre.

Dans ses travaux antérieurs, l'artiste s'était intéressée au performatif, au sens d'un corps placé dans un décor plus ou moins intime et qui explore son univers intérieur et celui qui l'entoure. Les œuvres récentes, réunies pour cette exposition, ne mettent pas en scène Holly King comme personne; elles composent des tableaux qui réfèrent à différentes périodes de l'histoire : la Renaissance, le Moyen-Age. Le corps y agit donc comme véhicule puisqu'il figure des attitudes et des comportements propres à l'esprit de chaque époque. Il y a une volonté de répertorier un vocabulaire de gestes. Ainsi, dans la série «Vista/Visitation», les postures du corps (concentration, ouverture vers...) s'allient à des éléments tels que le compas, le globe terrestre,

*pour illustrer une manière d'être face à l'état des connaissances
pendant la Renaissance : les progrès de la science, la découverte de
nouveaux continents. Dans l'autre série, «Mystérium/Towers», des
personnages incarnent les hantises de l'époque médiévale, lesquelles
se traduisent par des attitudes de repli sur soi, ou de rêverie.*
*L'artiste a voulu figer le mouvement de ces gestes ancestraux afin de
les rendre plus prégnants. Il s'agit en fait ni plus ni moins de rejouer des
gestes oubliés, enfouis en nous comme des archétypes. On peut
presque parler d'une performance pour la mémoire dans des espaces
très théâtraux.*
[Chantal BOULANGER, «La photographie de l'imaginaire», extrait du
carton d'invitation, avril 1983]

21 avril-17 mai 1983
Shelagh KEELEY
Dessins
Galerie GRAFF

22 avril-20 mai 1983
Louise ROBERT
«Œuvres sur papier»
*Délégation générale du
Québec à New York*

1er mai 1983
René Payant
«La critique d'art post-
moderne»
Conférence
Galerie GRAFF

René Payant est professeur d'histoire et de théorie de l'art à
l'Université de Montréal. Membre de comités de rédaction de plusieurs
revues spécialisées en art actuel, il peut être considéré comme un des
intervenants les plus engagés dans la cause de la diffusion de l'art
depuis les quinze dernières années. Figure dominante dans le milieu
de l'art montréalais, René Payant opte pour un type d'écriture où
s'amalgament théorie et littérature, faisant de la critique d'art non

seulement un outil d'analyse de l'objet d'art mais aussi un genre littéraire sensible, lieu de plaisir intellectuel et poétique pour le lecteur.

René Payant est l'auteur de centaines d'articles, de textes de catalogues et coordonnateur notamment de *Vidéo*, paru chez Artexte à Montréal en 1986.

7-25 mai 1983
Lucio De HEUSCH
Olga Korper Gallery, Toronto

Lucio De HEUSCH
(340)

L'Orchestre symphonique de Montréal et son chef, Charles Dutoit, se voient attribuer le Grand Prix mondial du disque pour l'enregistrement, réalisé en 1983, de deux pièces du compositeur espagnol Manuel de Falla, *Le Tricorne* et *El Amor Brujo*

Orchestre symphonique
de Montréal, 1983
(341)

Dans le domaine du disque, l'année 1983 est marquée par l'apparition du disque au laser ou «disque compact»

Le ministre des Affaires culturelles du Québec, Clément Richard amorce en 1983 une tournée de consultation populaire sur le thème : «Le Québec, un enjeu culturel»

19 mai-16 juin 1983
Alberto SARTORIS
«Projets / Perspectives / Axonométries»
Sérigraphies d'architecture
Galerie GRAFF

On se souvient qu'Alberto SARTORIS (né en 1901 à Turin) fut signataire du *Manifeste de la Saraz* avec Le Corbusier et fut le constructeur du premier édifice rationaliste en Italie à Turin en 1927-1928. Il devient rédacteur en chef de *La citta futurista* en 1929 et, par la suite, auteur de plusieurs ouvrages sur l'architecture et l'urbanisme. Il participe à l'Archifête de Montréal en 1983. L'œuvre créatrice et critique d'Alberto SARTORIS est la réunion d'un esprit baroque irrationnel et d'une logique fonctionnelle de type méditerranéen.

**Alberto SARTORIS,
dessin d'architecture
(342)**

(...) Il y a un magnifique côté artisanal chez ce graphiste parfait. Dans une conversation avec Jacques Gubler, Sartoris attache une importance primordiale aux aspects techniques de son métier : table, papier. «Pendant les années vingt, je composais mes projets sur des cartons de papier satiné, réservé généralement aux aquarellistes. Je dessinais en pensant exposer mes projets, à les faire reproduire.» Le choix des outils : crayons, tire-ligne, encre, compas, équerre,... rien n'est laissé au hasard, tout comme la projection architecturale sur la feuille qui n'est aucunement geste d'exploration mais bien vérification d'une lente méditation formelle. «Je n'aime pas travailler par superposition. J'ai pris l'habitude de travailler directement sur le calque. Pour cela, il fallait que mon dessin fût entièrement préconçu, prémédité et que chaque trait vînt à sa place au moment de l'exécution. Je passais des jours entiers à réfléchir, à me représenter mentalement le projet. Avant de dessiner, je voulais voir l'architecture dans l'espace. Je m'arrangeais pour ne pas effacer. Je savais où je voulais en venir. Si je passais à l'encre un dessin construit d'abord au crayon, je laissais le crayon et j'obtenais un effet de vibration. À mes élèves, je disais de ne pas effacer, de réfléchir longtemps avant de dessiner, même une semaine s'il le fallait, et de garder ensuite les fautes d'orthographe du dessin. Il m'est arrivé une fois de perdre un dessin qu'il m'a fallu reconstituer séance tenante. J'ai pu vérifier plus tard que cette deuxième version, recomposée de mémoire, correspondait exactement à la première dans toutes les cotes.»

Alberto SARTORIS
Monument au poète Marinetti, 1954-1983.
Sérigraphie; 56 x 76 cm
(343)

En revalorisant le travail manuel de l'architecte, Sartoris fait de la projection axonométrique l'expression totale de sa pensée architecturale. Cette représentation graphique, on le sait, permet d'associer dans un même dessin des vues en plan, en coupe et en élévation. Efficace, le dessin devient synthèse, démonstration. Sartoris lui confie ses idées architecturales dans des objets mis en scène isolément. Hors de tout contexte environnant, l'accent est avant tout placé sur la chorégraphie toute sculpturale des éléments constituants, donc sur le déploiement dynamique des volumes et des espaces. L'architecture, pour lui, c'est avant tout cette disposition horizontale et verticale des masses : parallélépipèdes allongés et trapus, cylindres mouvants, pilotis, géométrie des plans, tantôt droits, parfois courbes, et des surfaces rythmées. Ce polémiste de l'architecture moderne pouvait ainsi, sur papier faire triompher ses idées sans s'attacher par aucune concession.

Les bâtiments ainsi dessinés apparaissent comme des scénographies idéales. Plus que jamais, l'architecture devient «le jeu magnifique des volumes sous la lumière». Animateur et publiciste de l'architecture moderne, Sartoris voulait dans ces dessins dont beaucoup datent de la fin des années vingt, établir autant de professions de foi et de plaidoyers à l'égard de cette nouvelle architecutre. Ces œuvres seront exposées dans le monde entier.

Sartoris, né en 1901, croyait à la métamorphose de l'art par «la sensation intensive de la dimension». Son modernisme n'a rien de réducteur ou de desséché. Il ne s'encombre pas des dictats de la norme. Il tente de conjuguer la couleur à la plastique des formes, misant en outre sur l'animation rythmée des surfaces, réconciliant la droite et la courbe. Sa perception de l'espace n'est jamais monolithique. (...) Pour lui, la maison n'est pas «une machine à habiter», et Sartoris se méfie de toute systématisation. Fonctionnaliste certes, Sartoris s'écarte toutefois de toute monotonie, et ses enfilades de volumes sont enjouées, vivantes. Réflexion théorique sur papier, le dessin d'architecture, avec Sartoris, dépasse de très loin l'étiquette d'exercices de style qui reste trop souvent, hélas, accolée au genre. Il nous rappelle que ce support à l'imagination qu'est le dessin reste le ferment de toute créativité. Qui plus est, le dessin de mise en place, comme ici, peut même pointer un doigt accusateur sur la banalité de l'environnement quotidien que trop souvent nous subissons.

À l'heure récente où ce moyen d'expression reprend de plus en plus ses droits, il convient de replacer le rôle de Sartoris dans l'émergence du phénomène auquel ont adhéré musées et galeries.

Ce rôle en fait un précurseur. Maître de la projection axonométrique, Alberto Sartoris, dans ses dessins, reste pourtant tout autant sculpteur qu'architecte, théoricien qu'animateur.

[René VIAU, «Alberto Sartoris, un maître de l'axonométrie», *Vie des Arts,* juin-août 1983]

18 août-18 septembre 1983
«Premier coup d'éclat»
Galerie Michel Tétreault,

Cette formule d'exposition estivale sera reprise annuellement par la galerie. En 1983, les participants sont : David ELLIOTT, Christiane GAUTHIER, Sylvie GUIMONT, Tom HOPKINS, Robert HOLLAND-MURRAY et Susan SCOTT.

1983
GRAFF, la personnalité d'un groupe

Ce qu'on identifie généralement comme la «gang de GRAFF» doit avant toute chose être perçu comme l'effet d'une perception extérieure, sans doute fondée sur la présomption. Certes, l'image s'est graduellement imposée, par plus de 500 artistes qui fréquenteront **GRAFF** en vingt ans, parmi eux, il y a certainement à extraire ces «irréductibles» - ceux qui ont fabriqué l'âme de l'atelier-galerie. Il est délicat de répertorier ces moteurs de **GRAFF**, de crainte d'en oublier (ce qui est inévitable). Ceux-là se sentiront simplement visés par leur appartenance. Cette «gang», en considérant qu'elle a réellement existé

Atelier GRAFF, 1983.
Photo : Benoit Desjardins
(344)

Carla Prina SARTORIS,
Alberto SARTORIS,
Nicolas Proulx, Raymond LAVOIE, Benoit
DESJARDINS, Francine
Paul, Madeleine Forcier,
Fernand BERGERON,
Lorraine DAGENAIS et
Élisabeth MATHIEU
Photo : Benoit Desjardins
(345)

au sens où on l'entend généralement, s'est renouvelée à trois reprises, en trois générations successives durant les trois grandes phases de transformations soit en 1966, en 1975 et en 1981.

Il était admis de qualifier **GRAFF** d'une expression de désinvolture (approximativement jusqu'en 1978) émanant entre autres des vernissages, fêtes, bouffes, projets collectifs, etc. Cette perception se transforme au début des années 80 pour laisser voir le «sérieux» de l'entreprise. Mais de l'intérieur, **GRAFF** n'avait rien de changé, simplement, il s'était entouré d'intervenants capables de soutenir une pratique engagée. En 1983, l'objectif collectif de **GRAFF** visant le progrès de l'art contemporain se renouvelle en encourageant l'autonomie des individus et la liberté du groupe. En ce sens, il devient un révélateur des diverses tendances de l'art actuel comme il le démontre par la variété des exposants qu'il présente cette année : Luc BÉLAND, Lucio De HEUSCH, Jean-Pierre SÉGUIN, Holly KING, Alberto SARTORIS, Raymond LAVOIE et Jocelyn JEAN.

Le groupe de **GRAFF** est une réunion en changement constant, un changement provoqué. Participant au rythme accéléré de la vie

artistique il va s'investir en énergies et en idées en mettant sans cesse de nouveaux projets de l'avant.

Graff est le fruit d'une structuration complexe. On ne le cerne pas d'un seul coup d'œil parce que ceux qui le fabriquent ou l'ont fabriqué sont le fait d'une coalition en constant changement. La gang de Graff est peut-être même un mythe qu'on se plaît à cultiver, pour le résumer, l'englober et finalement le réduire à une entité qu'il dépasse largement. Pour moi Graff est un milieu dynamique, polyvalent et fort bien organisé. Il a ses assises dans une pratique engagée et soutenue et c'est là, à mon sens, qu'il forme un passionnant groupe de recherche. Par ailleurs, les artistes qui le composent ont l'opportunité de se confronter au niveau des formes et des idées, mais aussi et surtout dans l'immédiat d'une pratique. Chez Graff comme ailleurs, il persistait à une époque donnée une certaine méfiance envers le théorique qui consistait à évacuer toute forme de «scientisme verbalisant»; il n'en demeure pas moins que ce milieu restait ouvert à la venue d'idéologies en transformation.
Encore aujourd'hui, je continue à vivre chez Graff l'expérience de la maturation aux côtés de ceux qui me prouvent que cette expérience ne se termine que par démission.
À chercher un mot pour me rapprocher de ce qu'est Graff, l'atelier et la galerie, il me vient celui de l'incubateur, là où il y a toujours un projet qui pense...
[Entrevue, Jean-Pierre GILBERT, août 1986]

Septembre 1983
Marcel SAINT-PIERRE
«Replis»
Galerie Jolllet, Montréal

En 1983, le prix Nobel de la paix est décerné à Lech Walesa (Pologne)

18 septembre-16 octobre 1983
Sylvain P. COUSINEAU
Galerie Yajima, Montréal

21-24 septembre 1983
«Colloque sur les rapports culturels entre le Québec et les États-Unis»
Université du Québec à Trois-Rivières

22 septembre-23 octobre 1983
Louise ROBERT
Centre culturel canadien à Paris

(...) l'écriture et la tache sont ici liées par une opération plus enfouie, qu'il faut déduire du jeu des formes : l'association. Même s'ils sont finalement inscrits en clair sur la surface, les mots de chaque tableau sont d'abord choisis avant la production et interviennent ensuite tout au long de l'élaboration des formes. Glanés au fil de lectures, de conversations, de monologues écoutés ou de rêveries, ils sont moteurs, matrices, motivations pour les tableaux, éveillant couleurs et formes, petit à petit, en créant une atmosphère personnalisée où sont possibles des enchaînements inattendus et inouïs. Cette opération

Louise ROBERT
N° 78-71, 1982. Acrylique
sur toile; 7 x 6,10 pi.
(346)

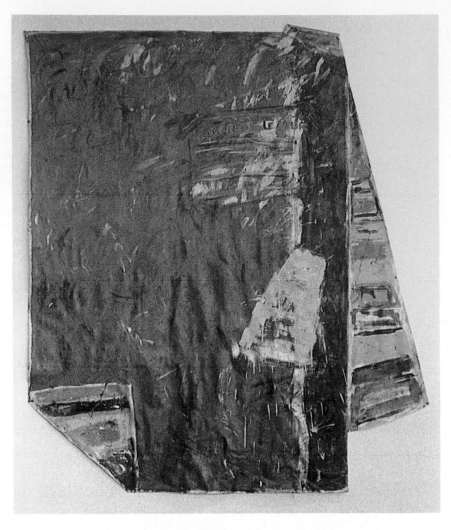

*témoigne de l'intervention et de l'importance de l'affect et implique dans
la construction une logique qui ne peut être celle de la cohérence
discursive, du langage diurne, fonctionnel. Elle tiendrait davantage de la
poésie. Mots surdéterminés, inducteurs, qui permettent des parcours
libres dont le fil reste invisible. Les éléments picturaux, comme les mots
dans la langue, s'associent aussi aux mots choisis et entre eux, sans
comptabilité évidente, comme des greffes succcessives tentant des
rapprochements que seule justifie une cohérence profonde, une
mémoire sans lieu mais infaillible. (...)*
[René PAYANT, extrait de la préface du catalogue d'exposition, 1983]

29 septembre-25 octobre
1983
Raymond LAVOIE
Œuvres récentes
Galerie GRAFF

*(...) Trois groupes de tableaux composent l'exposition. Ceux de la série
intitulée «Casablanca», d'un bleu violacé intense. Ceux qui ont pour
titre : «Ça c'est Piazzola ne l'oublie jamais», «Danser avec vous à
Casablanca et vous aimer toujours», et «Romance del diablo, Milonga»,
où le turquoise et l'orange rosé se mêlent progressivement au bleu déjà
plus pastel. Enfin, les plus récents, encore sans titre, où le rose est
devenu la teinte dominante. Plutôt que par la couleur, on aurait pu
distinguer ces groupes par les transformations du format et du cadre :
accentuation du rectangle horizontal, découpe de la bordure
supérieure, assemblage en diptyque et en triptyque. Ou encore, à partir
de l'iconographie : présence d'une représentation miniature de la*

Photo pour le carton
d'invitation à l'exposition
Raymond Lavoie
Photo : Stéphane Giraldeau
(347)

célèbre *Vénus de Milo*, disparition de ce motif au profit de l'augmentation du nombre des petites constructions architecturales, puis réapparition de l'image de la Vénus, fantômatique, mêlée aux taches abstraites qui composent la surface. Ce sont effectivement les trois composantes majeures des tableaux; mais plutôt que de former une unité homogénéisante, elles sont en relation tendue, de telle sorte qu'elles conservent une autonomie et un degré de visibilité qui maintiennent dans les tableaux une certaine discontinuité. Le caractère hybride de la surface vient du fait que ces composantes y coexistent, témoignant de points de contact, d'affinités qui rendent possibles des branchements, mais révélant surtout leur incompatibilité. Ainsi, la discontinuité qui morcelle la surface, y maintient des différences irréductibles, est à la fois le moyen pictural utilisé et l'objet de la recherche auquel il est appliqué. Autrement dit, elle est ce qui délimite le champ dont elle est l'effet. Autrement dit encore, la discontinuité est le système relationnel sur lequel expérimente le tableau, qu'il met en scène comme objet d'expérimentation, en utilisant la discontinuité comme système compositionnel.

Depuis longtemps Raymond Lavoie place, au sein du réseau de taches qui compose majoritairement la surface, de petites constructions en perspective où s'imbriquent paradoxalement des volumes et des plans, avec ou sans ombres portées, pour donner simultanément à lire le «fond» tachiste comme un terrain sur lequel reposent les constructions, un espace où elles logent, tout en conservant à ce «fond» son caractère bidimensionnel. Tout se passe comme s'il mettait en scène les signes du système perspectiviste dont il court-circuite les effets. Dans

Raymond LAVOIE
(première version), 1983.
Acrylique et crayon sur
panneau et toile; 6 x 4 pi.
Coll. privée
(348)

les récents tableaux, les ombres portées disparaissent, mais l'ambiguïté spatiale persiste à cause des constructions qui se sont en quelque sorte raffermies puisqu'elles sont devenues des volumes plus massifs.
(...) En composant un système de relations qui insiste sur la discontinuité, qui implique un temps de lecture indéterminé, Raymond Lavoie nous offre des tableaux qui invitent à une perception pulsative, qui favorisent une temporalisation dilatoire, de sorte que les éléments, au sein d'un coloris qui excite l'œil, pointent comme des appels à l'imagination, c'est-à-dire sont à lire en profondeur plus que dans l'enchaînement syntagmatique que le contexte maintient fragilement. Il ne s'agit pas de compléter ou d'affirmer leur identité, mais de profiter de leur indécision pour s'engager, hors des impératifs du savoir, vers les bonheurs de la rêverie et des sensations. Ainsi, au lieu d'avoir la force persuasive du simulacre ou du trompe-l'œil (la parfaite représentation), ces tableaux ont le charme des travestissements (la double présence) :

Raymond LAVOIE
Casablanca n°1 ,1982.
Techniques mixtes sur
toile; 160 x 221cm
Coll. privée
(349)

Raymond LAVOIE
*Ça, c'est Piazzola, ne
l'oublie jamais,* 1983.
Illustration de la page
couverture de la revue
Vie des Arts, été 1983.
(350)

350

VIE DES ARTS

variations épidermiques, signes de volubilité, où la surface des tableaux est encore ce qu'elle était avant le travail de la couleur, tout en étant autre par ce travail modificateur de la couleur. C'est sans doute là l'irréalité de la réalité picturale - dont il est toujours trop tôt de vouloir parler.
[René PAYANT, «Le charme des quasi-sites», extrait du carton d'invitation, septembre 1983]

(...) Essentiellement, l'exposition raconte une histoire à deux personnages - la Vénus de Milo et une drôle de construction architecturale qui lui sert d'habitacle (si on en croit un des petits dessins) - dans laquelle sont abolies les distinctions entre le passé et le présent, l'intelligence et l'intuition, les ruptures et la continuité, la figure et le fond, la bidimensionnalité et la tridimensionnalité, etc.
En effet, Lavoie opère des prélèvements dans l'histoire de l'art ancien, qu'il intègre dans une proposition qui, elle, jongle avec des espaces propres à l'histoire de la peinture récente. Ainsi, d'une part, des éléments comme la perspective, le trompe-l'œil, la forme du polyptyque et, bien sûr, la Vénus de Milo et, d'autre part, le all over, les transgressions du plan et du rectangle, et un tachisme contrôlé se télescopent joyeusement, d'une façon à la fois savante et fantaisiste, et manifestent la puissance d'une peinture qui ne s'inféode à aucune idée de la peinture (précisément parce qu'elle en contient trop, et passionnément).
Le jeu est aussi très étourdissant entre la frontalité de l'image et la profondeur de l'objet, l'une et l'autre se niant et s'épaulant alternativement; il arrive même que, dans la série la plus récente, la figure de Vénus se lise comme un fond. Le tableau apparaît tantôt comme un support qui contient des objets en représentation, tantôt comme un objet qui est lui-même mis en scène (par exemple, l'œuvre - magnifique ! - de la série Casablanca qui s'enchâsse dans un recoin de la galerie aussi naturellement que la Vénus dans son habitacle.
Bref, cette aventure passionnée est aussi passionnante et dénote chez ce jeune peintre une maturité qui, loin de l'assagir, le pousse à l'exubérance et à l'insoumission. (...)
[Gilles DAIGNEAULT, «Lavoie chez Graff : les métamorphoses d'une déesse», Le Devoir, 1er octobre 1983]

Michel LECLAIR remporte le prix Loto-Québec 1983 pour l'œuvre L'Esprit du chef

Automne 1983
La Galerie GRAFF participe au Premier Salon national des Galeries d'art de Montréal
Palais des Congrès, Montréal

16 octobre 1983
Aaron Milrad
«Art and Law»
Conférence
Galerie GRAFF

Aaron Milrad pratique le droit depuis 1962. Une grande partie de son activité couvre les domaines des arts visuels et des arts d'interprétation. Il gère les affaires juridiques de nombreuses galeries, de musées, d'artistes et d'organismes à caractère culturel. On a vu le nom de Monsieur Milrad associé à la Art Gallery de Harbourfront de Toronto, à la Art Gallery of Ontario, à The Professional Art Dealers Association of Canada ainsi qu'à The Koffler Centre for the Arts. En plus de sa pratique de droit, de son rôle en tant que membre de conseils d'administration au

sein d'organismes culturels et de l'enseignement de l'administration des arts à l'université York de Toronto, à l'Art Gallery of Ontario, à l'Ontario College of Art, au Banff Centre for Fine Arts et à l'université Concordia de Montréal, Monsieur Milrad est l'auteur de nombreux ouvrages et articles sur l'art et le droit.
[Extrait du communiqué, octobre 1983]

23 octobre-9 novembre 1983
Pierre AYOT
Troisième Galerie, Québec

Novembre 1983
Concours national de livres
d'artistes du Canada
Galerie Aubes 3935,
Montréal

Face à l'importance de la production de livres d'artistes au Québec en 1983, Annie-Molin Vasseur (en collaboration avec Jocelyne Lupien et Marie-Jeanne Musiol) organise un concours où les artistes sont invités à soumettre leurs œuvres inédites dans trois catégories distinctes : le livre d'artiste à tirage limité, le livre à grand tirage et le livre-objet. Une cinquantaine d'artistes participent à l'exposition itinérante à travers le Québec et le Canada dont les lauréats du concours, Denise GÉRIN, Louis-Pierre BOUGIE et Lise LANDRY.

La cinéaste Léa Pool signe
son premier film en 1983 : *La
femme de l'hôtel.* Distribution :
Louise Marleau, Paule
Baillargeon, Marthe Turgeon
et Serge Dupire

3-29 novembre 1983
Jocelyn JEAN
Œuvres récentes
Galerie GRAFF

(...) Cette géométrie apparemment débridée est pourtant un élément clarificateur ici; Jocelyn Jean aime dire que la géométrie lui permet «une meilleure compréhension» de la peinture. Déjà en 1977, il avait créé

**Affiche de Jocelyn
JEAN, 1983. Sérigraphie
(351)**

Carton d'invitation de
l'exposition *Jocelyn
Jean*
(352)

quelques œuvres à l'aide de découpages géométriques de papier. En
1981, il découpe certains tableaux. Aujourd'hui, il a le sentiment de
s'être débarrassé avec ses œuvres récentes des parties non opérantes
dans les tableaux. Ne pouvant plus s'astreindre au sempiternel cadre,
s'y sentant coincé, il cherche à donner à son œuvre par l'entremise du
«shape canvas» une autre dimension. En fait Jocelyn Jean invente à sa
façon une sorte de cubisme élargi, version synthétique, où le
découpage bien mis en évidence par le mur de la galerie souligne qu'il
s'agit bien là d'un objet d'art, séparé, relativement autonome et que cet
objet se distingue des autres objets environnants. Les formes internes
ou zones chromatiques, les lignes issues de la juxtaposition des
couleurs, les formes très souvent hiérarchisées, les plans convexes et
concaves, les relents d'illusionnisme, tout cela n'entrave nullement la
bidimensionnalité de l'œuvre, sa spécificité d'objet d'art. Si certaines
structures sont plus ou moins déductives comme dans «Six pointes»,
s'il y a adéquation du motif et du support comme dans «Figures et
métal», le peintre aime bien en cours de route laisser tomber ce plan de
départ pour le subvertir, voire le saboter. Encore une fois, grâce à la
minimisation des rapports figure/fond, grâce au recouvrement de la toile
bord à bord par l'encaustique, grâce encore à la spatialisation de la
couleur selon une certaine opacité, ces tableaux du géomètre sont
d'essence tactile; autre subterfuge, autre manière de gommer les jeux
tonals et fragmentés de l'action painting (...)
[Gilles TOUPIN, «La vigie et le géomètre», extrait du carton d'invitation,
novembre 1983]

(...) les nouveaux tableaux de Jocelyn Jean arrivent à nous persuader
que la rencontre - voulue - d'un carré et d'un cercle (ou d'une spirale) sur
un panneau d'encaustique colorée peut être aussi belle et émouvante
que celle - fortuite - de la machine à coudre et du parapluie sur la table
de dissection de Lautréamont.
Investissant une sorte de lieu géométrique inédit, situé quelque part
entre le travail de Frank Stella et de Jasper Johns, ces tableaux-objets

Jocelyn JEAN
Compas, 1983. Encaustique sur aggloméré;
87 x 61 po.
(353)

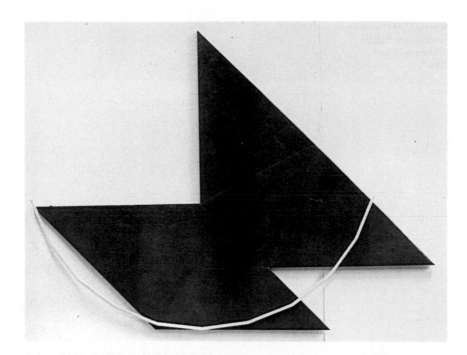

(encore !) évoluent avec une élégance certaine sur une corde raide tendue entre des pratiques picturales qu'on a la fâcheuse habitude d'opposer.
En effet, c'est d'abord une impression d'équilibre subtil, de sagacité, de salubrité et d'ouverture qu'on ressent en présence de cet accrochage de formes parfois «extravagantes» qui auraient dû être déconcertantes. Mais celles-ci utilisent un vocabulaire qu'on connaît bien, celui des figures géométriques élémentaires, qu'elles réchauffent de mille manières tantôt par accumulation tantôt par soustraction d'éléments et ce, aussi bien pour ce qui concerne la configuration du support que le travail de la surface - et dont elles font ressortir le pouvoir d'évocation de réalités moins... géométriques (...)
[Gilles DAIGNEAULT, *Le Devoir,* 12 novembre 1983]

14 novembre-3 décembre
1983
Pierre AYOT
«Propos et projections»
Atelier rue Sainte-Anne,
Bruxelles

15 novembre-3 décembre
1983
Pierre AYOT
Rétrospective
Centre culturel canadien à
Bruxelles

Ces deux expositions de Pierre AYOT, tenues simultanément à Bruxelles, présentent de manière complémentaire la production de l'artiste préoccupé par les thèmes du trompe-l'œil et de la présence dans une même œuvre tridimensionnelle de la peinture et de la projection de diapositives. Le Centre culturel canadien réunit notamment les sérigraphies aux cadres déconstruits et éclatés de 1979; l'exposition a un caractère nettement rétrospectif alors qu'à l'Atelier rue Sainte-Anne, Pierre AYOT expose des tableaux récents réalisés au cours d'un séjour en Italie ainsi qu'une installation dédiée au philosophe Mikel Dufrenne. Une bande sonore avec la voix de ce dernier est intégrée à l'installation.

Dufrenne y analyse l'œuvre d'AYOT en ces termes :

(...) On vous a laissé le temps de jeter un premier regard autour de vous sur les projections de Pierre Ayot. Et comme promis me voici de nouveau avec vous, pour la suite et fin de mon propos. Mais me voici sous les espèces d'une voix désincarnée : le prestidigitateur m'a escamoté, ou, si vous préférez, coupé en deux : une voix bien réelle par la grâce de l'enregistrement, et un corps irréel. Je ne suis plus là qu'en image; en image, mais pas au sens où l'entendent les

Pierre AYOT devant
l'installation *Mikel
Dufrenne*, 1983
(354)

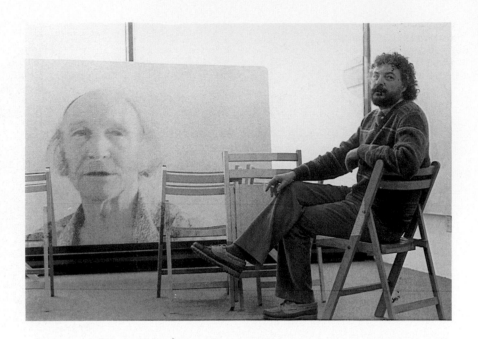

*psychologues : pas comme un fantôme dans votre bric-à-brac privé. Car
cette image à quoi se réduit ma présence n'est pas mentale, elle est
matérielle; c'est un portrait, mais ce portrait lui-même échappe aux prises:
il n'est pas captif d'un cadre, il semble projeté sur une surface, mais
cette surface n'en est pas une, puisqu'elle est volumineuse et qu'elle
se peuple de chaises; mais ces chaises sont à la fois des chaises réelles
et des chaises peintes; ainsi allons-nous de mais en mais... Pierre Ayot
se joue de nous. De moi aussi, qui ai accepté de jouer avec lui. Pour
tout dire il s'est payé ma figure en la faisant tomber dans son piège. Je
me permettrai donc de prendre ma revanche : je ne fabrique pas de
piège pour lui tendre, je n'ai à ma disposition que des mots. Mon seul
recours est de le prendre dans les rets de mon propos. Eh bien oui, je
crois que sa pratique, telle que vous en voyez ici les produits, illustre
bien mon propos. Qu'il le veuille ou non - mais je pense qu'il le veut, très
délibérément - cette pratique est révolutionnaire au sens où j'ai entendu
ce mot de révolution formelle d'abord : à son tour et à sa façon elle est
bien évidemment en rupture avec la tradition, ici avec la tradition du
portrait. Ne dites pas que c'est par manque de métier, parce qu'il serait
incapable de peindre un portrait, incapable de capter la ressemblance;
cette gageure, il l'a tenue : il a peint un portrait, et vous en conviendrez,
il l'a très bien peint. Mais il ne s'est pas reposé sur ses lauriers : sitôt
après avoir peint, il a imaginé un dispositif qui déconstruit sa peinture,
autrement dit qui subvertit l'art du portrait. Et cette révolution formelle a
bien un impact politique. Certes elle ne communique pas un message
explicite sur la lutte des classes, les contradictions du capitalisme ou
l'avenir du Tiers-Monde. Mais Pierre Ayot nous invite à entrer, au moins
pour un moment, dans une nouvelle relation avec le monde, ce monde
que nous vivons le plus souvent sur le mode du sérieux, mais aussi de
la passivité et de la crédulité.
Si cette peinture-fiction nous mystifie, c'est pour notre bien, car en
même temps elle nous instruit, ou plutôt nous déniaise; elle éveille
notre vigilance. En trompant l'œil, elle nous enseigne que l'œil se laisse
tromper, et qu'il a toujours un effort à faire pour retrouver le réel. Et du
coup nous voici mis en garde contre les pièges qui nous sont tendus
ailleurs. Par qui ? Avant tout par les préjugés de l'idéologie dominante
qui fonctionne à coups de tautologies - un sou, c'est un sou, la patrie,*

c'est la patrie (traduction américaine : right or wrong, my country is my country) ou encore un portrait c'est un portrait. Cela pour nous faire croire à l'immuabilité de l'ordre établi, comme l'a bien montré Barthes. Piège tendu aussi, osons le dire, par la science, ou du moins par une interprétation positiviste de la science qui lui laisse le monopole de la vérité, comme si elle-même ne relativisait pas ses énoncés selon l'ordre de grandeur des phénomènes qu'elle approche, et comme si après tout la vérité ne se modulait pas aussi selon d'autres ordres d'approche, comme si l'opposition des riches et des pauvres n'était pas aussi vraie que la théorie des rapports de production ou comme si la lune des poètes n'était pas aussi vraie que la lune des astronautes. Défions-nous d'une image réductrice et autoritaire du réel. Pierre Ayot nous y aide; il combat le mal par le mal : il nous inocule un illusoire innocent pour nous guérir d'illusions malsaines et asservissantes. Il nous dit : et si le réel n'était pas ce que l'on veut nous faire croire qu'il est ? Essayez donc d'être lucide, apprenez à vous défaire de l'illusoire.

De l'illusoire, oui, mais pas de l'imaginaire. Car ce réel qu'il nous faut découvrir ou retrouver, et dont parfois nous pouvons jouir, n'est pas tout d'une pièce. Il ne l'est pas dans notre perception : le sensible a toujours une certaine épaisseur, de l'invisible adhère au visible, la vision, comme dit Merleau-Ponty, est intérieurement tapissée par une texture imaginaire. Cet imaginaire peut être en nous du virtuel, comme le trésor de nos souvenirs où la perception ne cesse de puiser, mais le virtuel n'est pas totalement subjectif, il est aussi suggéré par le perçu et s'accroche à lui. Il ne fait pas pour autant sombrer le réel dans l'irréel, il le promeut à la surréalité, celle de la lune des poètes. De plus, le réel n'est pas seulement riche de cette aura qui nous le rend plus proche, plus fraternel, il est gros de possibilités réelles, comme dit Ernst Bloch. Et par là il nous appelle à imaginer un monde autre, et qui pourrait être plus humain, plus vivable. Un monde où serait désarmé le désir de puissance, où ne régnerait plus la violence. Un monde où nous serions plus libres, avec lequel nous pourrions jouer. En ce sens, comme dit Adorno, l'art peut nous offrir une promesse de bonheur. Et bien sûr, évoquer cette promesse, éveiller la nostalgie d'un monde autre, ce n'est pas faire la révolution, c'est tout au plus en appeler à elle. N'en doutons pas, c'est tout ce que l'art peut faire, mais c'est beaucoup déjà. Et c'est bien ce que fait Pierre Ayot. Il recharge le réel d'imaginaire, et nous ouvre un monde où le prévisible n'est pas toujours sûr. Quelque chose de neuf peut arriver. À nous de le vouloir. Et pour le dire très sérieusement, à nous de jouer.

[Mikel DUFRENNE, texte de l'installation *Certes l'art est jeu*, 1983]

René Payant signe le texte de présentation de l'exposition de Pierre AYOT au Centre culturel canadien à Bruxelles.

La Comédie-Nationale de Montréal devient en 1983 le Théâtre Félix-Leclerc

L'architecte montréalais Moshe Safdie est désigné pour concevoir les plans de la future Galerie nationale du Canada à Ottawa

En 1983, la troupe de théâtre Carbone 14 présente à Montréal la pièce *Pain blanc*

Novembre-décembre 1983
Giuseppe PENONE
Galerie nationale du Canada,
Ottawa

Œuvre de Guiseppe PENONE
(355)

Il s'agit de la première exposition particulière de PENONE en Amérique du Nord. On y retrouve des œuvres anthropomorphiques : *Patatae, Souffle de feuilles, Grand geste végétal,* etc. Germano Celant donne à cette occasion une conférence sur l'art italien actuel.

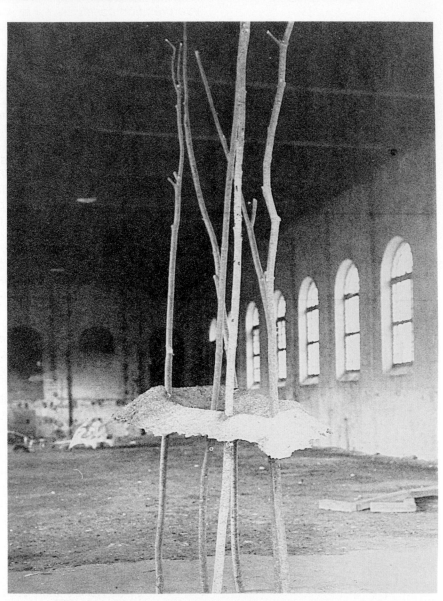

1er-21 décembre 1983
«GRAFF décembre 1983»
Galerie GRAFF

(...) Cette année, un des traits caractéristiques les plus voyants de l'accrochage est le retour à l'estampe de peintres qui ne l'avaient pas pratiquée depuis un bon moment : Béland, Cozic, Jocelyn Jean, Raymond Lavoie, Plotek, Louise Robert... Dans l'ensemble, le résultat, qui traduit les recherches picturales les plus récentes de ces artistes est très heureux et bouscule un peu les œuvres des graveurs-graveurs (à qui on a envie de suggérer une excursion hors de leur discipline).
Cela dit, quelques images de la jeune génération de Graff - qui comprendrait notamment Dagenais, Desjardins, Gilbert, Jacob et Villeneuve - se détachent de l'ensemble et donnent envie d'en mieux connaître les tenants et les aboutissants. Chez les anciens, la plus belle surprise est probablement la petite eau-forte en noir et blanc de Robert Wolfe.

Quant aux œuvres sur papier (qu'il faudrait pratiquement toutes mentionner), elles m'ont paru constituer une réflexion extrêmement pénétrante sur les ressources du dessin en même temps qu'elles indiquent la plupart des voies les plus fructueuses de l'art contemporain.
[Gilles DAIGNEAULT, *Le Devoir,* 3 décembre 1983]

Jocelyn JEAN
Plans et figures, 1983.
Sérigraphie; 56 x 76 cm
(356)

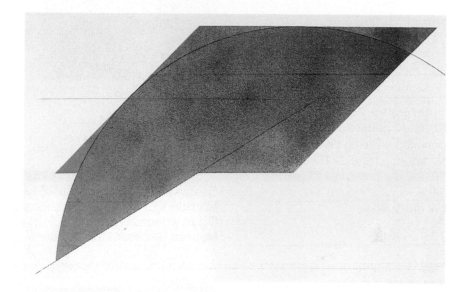

Luc BÉLAND
Non! D'après Monsieur Darwin, 1983.
Sérigraphie; 54 x 74 cm
(357)

11 décembre 1983
«Refus Global, mythe ou réalité ?»
Conférence-débat animé par René Payant
Galerie GRAFF

Cette conférence est organisée par un groupe d'étudiants en histoire de l'art de l'Université du Québec à Montréal. Les participants à ce débat sont : Françoise de Repentigny, Lise Lamarche, Guido MOLINARI, René Viau, Marcel SAINT-PIERRE et Marcel Fournier.

René Payant
(358)

25 décembre 1983
Décès du peintre espagnol
Joan Miró à Palma de
Majorque, à l'âge de 90 ans

1983
Prix du Québec

Gaston Miron (prix Athanase-David)
Marcelle FERRON (prix Paul-Émile-Borduas)
Gilles Vigneault (prix Denise-Pelletier)
Maurice Blackburn (prix Albert-Tessier)

1983
Principales parutions
littéraires au Québec

Architecture contemporaine au Québec, 1960-1970, de Laurent Lamy
(Hexagone)
L'Écran, de Denise Desautels (Noroît)
Femme, objet..., de Louis Geoffroy (Parti Pris)
Soudain la ville, de Claude Beausoleil (Élastique)
Tel un coup d'archet, de Jacques Grand'maison (Leméac)
37 1/2 AA, de Louise Leblanc (Quinze)
Une Volvo rose, de Jean-Yves Colette (Noroît)

1983
Fréquentation de l'atelier
GRAFF

Claude ARSENAULT, Pierre AYOT, Mario BEAUDET, Jacques
BÉDARD, Luc BÉLAND, Naomi BELLOS, Fernand BERGERON, Anne
BERTRAND, Marie BINEAU, Hélène BLOUIN, Louise BOISVERT,
Denise BOUCHARD-WOLFE, Ginettte BRASSARD, Nicole BRUNET,
Carlos CALADO, François CAUMARTIN, Renée CHEVALIER, Monique
COZIC, Yvon COZIC, Lorraine DAGENAIS, Benoît DESJARDINS, Yvan
DROUIN, Martin DUFOUR, Claude DUMOULIN, Élisabeth DUPOND,
Yvone DURUZ, Frédéric EIBNER, Anita ELKIN, Leslie FARFAN, Jocelyn
FISETTE, Denis FORCIER, Sylvie GAGNÉ, Rachel GAGNON, Anne
GÉLINAS, Jean-Pierre GILBERT, Suzanne GIRARD, Lise GOBEILLE,
Pierre GUILLAUME, Suzanne HARNOIS, Deidre HIERLIHY, Chris
HINTON, François HOGUE, Alain JACOB, Jocelyn JEAN, Juliana JOOS,
Holly KING, Suzanne KUHN, Andréa LACASSE, Bernard LACOURSE,
Louise LADOUCEUR, Lidia LAFLEUR, Marie-France LAMOUREUX,
Denise LAPOINTE, Ginette LAPOINTE, Jean-Pierre LAROCQUE,
Françoise LAVOIE, Raymond LAVOIE, Michel LECLAIR, Suzanne
LEDOUX, Serge LEMOYNE, Élyse LÉPINE, Jeanine LEROUX-
GUILLAUME, Lorraine LESSARD, Claire LUSSIER, Louise LUSSIER,
André MAHEUX, Élisabeth MATHIEU, Colette MEUNIER, Ann Julie
MITCHELL, Éva NEWMANN, Louisa NICOL, Dominique PAQUIN, Anna-
Maria PAVELA, Flavia PEREZ, Leopold PLOTEK, Monique PRUNAC,
Claude RENY, Louise ROBERT, Nelson ROSS, Yvan ROYAL, Birgitta
SAINT-CYR, Armando SARDINHA, Alberto SARTORIS, Sylvie
SÉNÉCAL, Stéphanie TÉTREAULT, Normand ULRICH, Line
VILLENEUVE, Robert WOLFE.

1983
Sélection d'œuvres
produites à l'atelier GRAFF

Leopold PLOTEK
Sans titre, 1983.
Sérigraphie; 56 x 76 cm
(359)

Lorraine DAGENAIS
Dune du sud I, 1983.
Sérigraphie; 51 x 66 cm
(360)

Line VILLENEUVE
L'intervention, 1983.
Sérigraphie; 65 x 50 cm
(361)

COZIC
Gulliver, 1983.
Sérigraphie-montage;
57 x 76 cm
(362)

Jean-Pierre GILBERT
Angélique, 1983.
Sérigraphie ; 76 x 56 cm
(363)

1984
GRAFF
Démarche de consolidation

Depuis sa fondation, **GRAFF** a connu une évolution progressive au sein du courant artistique québécois. Alors que les démarches individuelles se multiplient et se diversifient, que les institutions se consolident (maisons d'enseignement, musées, réseaux parallèles et privés, périodiques...) et qu'un public de plus en plus nombreux se forme autour des propositions de l'art contemporain, **GRAFF** s'inscrit aujourd'hui encore dans les pulsions de l'actualité. Depuis vingt ans au Québec on a vu s'implanter une dizaine d'ateliers de gravure, une vingtaine de galeries spécialisées en art contemporain, un musée d'art contemporain (créé à Montréal en 1964 par le gouvernement du Québec), une succession plus ou moins épisodique de Salons, Concours et Biennales, sans oublier le domaine critique des publications destinées à l'art actuel (hormis *Vie des Arts* qui fut créée en 1956, mentionnons l'arrivée de *Parachute, Cahiers des arts visuels au Québec, Intervention* qui deviendra *Inter, Spirale,* etc.). Au début de l'après-guerre, l'art contemporain quittait sa «préhistoire» pour s'attaquer à l'urgence d'une situation requérant une consolidation de ses réseaux de création et de diffusion. Les galeries privées, elles, ont dû démontrer une vitalité exceptionnelle pour soutenir et encourager l'art actuel avec des moyens réduits.

Cette démarche continue de diffusion, **GRAFF** s'y engage depuis 1967. Une brève analyse rétrospective nous montre les efforts mis de l'avant pour créer, à l'intérieur même d'un centre de production, une galerie coopérative autogérée par ces mêmes artistes. On se souviendra que l'idée des galeries parallèles ou centres alternatifs originait alors de Californie, dans la montée du mouvement «hippy» qui cherchait dans cette formule une voie d'autogestion. Localement, et grâce à l'aide du Conseil des Arts du Canada (qui n'avait d'autres solutions que de créer de «nouvelles structures» alternatives par rapport aux structures en place) les centres parallèles au Canada devinrent graduellement - presque par définition - des institutions non rentables et vouées à la dépendance des subsides de ce même Conseil. Dans sa démarche d'autogestion, **GRAFF** - l'atelier et la galerie - se souciera de cette dépendance pour se concentrer sur les impératifs de son devenir. En 1984, il pose toujours les destinées de l'art actuel entre les mains des artistes en les encourageant à mettre à profit leur sens créatif au service de l'œuvre et de sa divulgation. Le mythe de l'artiste confiné au seul pouvoir de l'expression est bien mort; ces artistes aujourd'hui sont de plus en plus amenés à intervenir directement dans le champ de réception de leur œuvre, depuis la galerie qui les accueille jusqu'au discours à mettre de l'avant. Structurer son contenu, l'ère de la communication aidant, ces artistes dans leur rôle actualisé articulent publiquement le discours de leurs œuvres. Cette autocritique est en réalité un certain raffinement de la pensée artistique, là où l'art veut participer en entier, non plus aléatoirement. En parallèle, ce que **GRAFF** autogère c'est le devenir public des œuvres en mettant de l'avant les moyens appropriés pour les valoriser.

En publiant à l'intérieur de ses cartons d'invitation des textes substantiels sur le contenu de ses expositions, **GRAFF** va encourager l'engagement critique comme un complément «articulé», un support visant à étendre la trop brève survie publique de l'œuvre. Et comme cela se produit annuellement au sein des ateliers, la galerie va s'adjoindre de nouveaux collaborateurs, de nouveaux artistes dont le suivi de la démarche va prendre une place importante. Vont se joindre au groupe déjà constitué de Pierre AYOT, Luc BÉLAND, COZIC, Lucio De HEUSCH, Jocelyn JEAN, Raymond LAVOIE, Michel LECLAIR, Robert WOLFE, les noms de Claude TOUSIGNANT et de Jean-Pierre GILBERT, puis, jusqu'en 1986, ceux de Louise ROBERT, Monique

RÉGIMBALD-ZIEBER, Jean-Serge CHAMPAGNE et Alain LAFRAMBOISE. De plus, la galerie va aussi travailler avec des artistes étrangers tels que Charlemagne PALESTINE, Georges ROUSSE et François BOISROND.

Avec ces *représentants* et l'équipe d'administration, plus les responsables des ateliers, **GRAFF** forme une équipe de travail comprenant Pierre AYOT, Madeleine Forcier, Francine Paul, Lorraine DAGENAIS, Benoît DESJARDINS, Élisabeth MATHIEU et plusieurs autres qui, occasionnellement, viennent s'ajouter pour prêter leur aide aux encans, aux montages d'expositions ou encore à l'impression d'affiches... Sans gouverne autocratique **GRAFF** poursuit un *motif* de progression en liant autour d'affinités une *science du partage* . Car cette alchimie est particulière, puisque fondée sur une idéologie commune à laquelle tout le monde n'appartient pas nécessairement : «l'esprit **GRAFF**». Quel est-il ? Et comment le définir ? Il n'existe ici aucune réponse toute faite, d'autant plus que cet institut se génère par

mutation. Par ailleurs, il ne représente pas un mouvement, mais des mouvements, des mouvements en fluctuation constante. Une entreprise complexe, certes, mais combien vivante ! Une formule sans formules...

Raymond LAVOIE
Artiste assoupi ayant une vision de son mariage à Agadir, 1984. Acrylique sur toile et éléments collés; 175 x 270 cm
(364)

L'irrémédiable est fait. Ça y est, les tableaux sont bel et bien accrochés aux cimaises de la Galerie Graff.
Madeleine et moi avons quand même passé au moins deux jours à changer la disposition des tableaux sur les murs. On ne parvenait pas à se décider si on en mettait peu ou beaucoup. Comme cela, ça fait sens ou ça ne fait pas sens ? Bon, on fume une cigarette tranquillement et puis on revient dans dix minutes voir si ça marche ou pas. On revient, on repart prendre un café dans la salle du fond, on se lève. Tiens, celui-là, je le range dans le dépôt, celui-ci, je le mets sur ce mur-ci, plutôt. Non, O.K., je ne le range pas et je laisse le grand rose à sa place, mais, par contre, j'élimine celui-là, tu sais le bleu, dans la salle devant. Qu'est-ce que tu en penses ? Tu ne penses plus rien. Moi non plus. On verra demain.
(...) Et puis, tout le monde est là, tout le monde travaille. Il y a, bien sûr, Élisabeth et Benoît qui travaillent à mon affiche et à d'autres choses aussi, Pierre s'était occupé des films. Il y a Francine et Lorraine qui s'occupent d'un paquet d'affaires en même temps. On est prêt à temps. C'est super bien organisé.
Tous ces petits moments sont très importants pour moi. J'ai l'impression de partager quelque chose. C'est un peu comme l'aboutissement d'une longue démarche. Je me rends compte tout à coup que je ne suis pas seul à faire mon «œuvre». Je pense aussi que, de temps en temps, ça fait plaisir d'en rendre compte...
[Raymond LAVOIE, «En tant qu'auteur il y a une Vénus dans mon atelier», *Cahiers,* hiver 1983]

11 janvier-4 février 1984
«Edge and Image»
Galerie d'art de l'univesrsité Concordia, Montréal

Mentionnons la participation à cette exposition collective de Pierre AYOT, David BOLDUC, Sorel COHEN, Sylvain P. COUSINEAU, Greg CURNOE, David DORRANCE, Vera FRENKEL, Charles GAGNON, Michael SNOW, Françoise SULLIVAN, Serge TOUSIGNANT, Bill VAZAN, Irene WHITTOME et Joyce WIELAND.

26 janvier-21 février 1984
Michel LECLAIR
Travaux récents
Galerie GRAFF

Carton d'invitation.
Photo : André Panneton
(365)

(...) Tourné vers le ciel, le regard cherche un repère qui soit directement inscrit dans son infini : il y guette l'acte de coupe qui instaurera un discontinu subit et net, plus tranchant, plus coupant que les nuages aux formes souvent trop vagues et trop mobiles pour donner à lire, à partir d'elles, le reste du ciel, pour en retenir ensemble la démesure. En ce sens, le trait d'avion, véritable trait tiré, tendu à la diagonale, est ancré plus solidement dans le plan, dans le pan du ciel; pour quelques instants, il lui donne avec force de la présence en tant qu'immensité et en tant que couleur. Ce trait est si actif qu'il provoque Leclair à trancher, en dépit de toute logique, même les pointes des édifices demeurés dans son champ de vision et devant lesquels, évidemment, l'avion n'est pas passé. En poursuivant cette trace au crayon blanc, c'est encore le soustrait à la vue qu'il nous restitue en se servant d'un argument pictural couvrant et creusant à la fois la surface. Dans l'effet d'une transparence, c'est tout le ciel qui nous est comme rendu et encore, au-delà de toute trace, c'est le papier même qui nous est indiqué, dont la marge s'est infiltrée dans cette fente et qui a servi de support final à toute cette aventure.
«Ceci est à voir», dit encore autrement l'angle du néon au coin de la photo de la plage surplombée d'un ciel maintenant marqué. «Ceci est à suivre», dit le trajet lumineux qui poursuit en trapèze les parcours d'avions éclaireurs d'espaces, dont celui de la galerie. «Ceci est à mettre en doute», nuance l'assemblage délicat des photos défiant l'utopie

Michel LECLAIR
Sans titre, 1983. Photo,
néon
(367)

d'un cercle-en-ciel; figure énigmatique nous conviant on ne sait trop à quel déplacement du corps pour en saisir la raison et, en même temps, nous conviant à la stabilité rassurante émanant du cercle, à l'immobilité de l'œil ajustant le champ de vision de sa lentille. En nous imposant une géométrie initiatique, un cadrage suspect, Leclair nous oblige ici à réviser notre rapport au réel en regard d'une véracité photographique à lire avec la manipulation de son re-cadrage.

Esthétique de la frontière, à partir de laquelle on distribue le sens des choses; esthétique du bord, de l'accident, qui créent des surfaces, qui permettent de voyager selon certaines trajectoires dans l'image et éventuellement hors d'elle, dans l'encore indéfini. Vaste proposition de repères, imposés par le code de représentation, mais en même temps permissifs et féconds lorsque l'exercice nous en fait exploiter l'efficacité pour nous situer dans un espace auquel nous ne pouvons nous dérober.

Impressionnante et dernière réponse à ce questionnement, les grands montages de Leclair, éblouissants de bleus se surprenant l'un l'autre, d'axes et de couloirs rythmant les espaces urbains et célestes, mettent en scène l'interaction entre différents niveaux de découpe, interaction provenant des référents entre eux ou encore de la logique du collage,

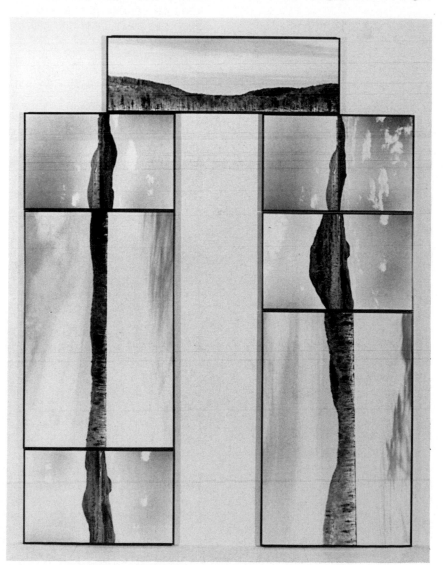

Michel LECLAIR
Monts de la vallée, 1984.
Photomontage;
264 x 203 cm
(368)

le tout dans une conjoncture faisant éclater les limites de l'encadrement. Le long de la bordure inférieure, le film énonce à son tour l'incontournable de sa propre limite et révèle dans sa découpe en ruban mal actionné, sur lequel les photos se sont accidentellement superposées, d'autres bleus inventés, d'autres sélections, d'autres rencontres amorcées.

Ainsi, l'acte de couper n'aurait de cesse de trouver une certaine résonance dans celui de nommer.

[Michèle DES CHATELETS, «Couper pour relier», extrait du carton d'invitation, janvier 1984]

À première vue, l'exposition des travaux récents de Michel Leclair chez Graff (...) confirme le fait déjà suggéré par les œuvres de 1982 exposées au même endroit, que l'artiste se donne maintenant des échéances beaucoup moins longues qu'à l'époque où il s'adonnait principalement à la gravure et, surtout, qu'il s'aventure dans des voies plus hétéroclites. Comme si Leclair voulait compenser un rythme (trop ?) lent par un rythme (trop ?) rapide.

Donc l'exposition ne mise manifestement pas sur l'unité. Elle affirmerait plutôt sa fonction transitoire en juxtaposant des images qui sont des «fins de séries» (par exemple les propositions modulaires qui jouent avec des traits dessinés par un avion), des «culs-de-sac» (celles qui intègrent des néons) et les dernières-nées, plus complexes et très prometteuses, où l'écriture photographique de Leclair lorgne la peinture et même l'installation. (...)

[Gilles DAIGNEAULT, «Un pot-pourri honnête», Le Devoir, 4 février 1984]

8 février-3 mars 1984
«F(r)ictions : en effet(s)»
Galerie Jolliet, Montréal

Johanne Lamoureux, conservatrice invitée par la Galerie Jolliet, réunit des œuvres inédites de Louis BOUCHARD, Sylvie BOUCHARD, Anne FAUTEUX, Alain LAFRAMBOISE, André MARTIN, Laurent PILON, Monique RÉGIMBALD-ZEIBER, Louise ROBERT et Renée Van HALM.

Février 1984
Le Québécois Gaétan Boucher remporte deux médailles d'or et une de bronze en patinage de vitesse aux jeux Olympiques de Sarajevo

Février-mars 1984
Serge LEMOYNE
«Le triste sort réservé aux originaux»
Galerie Michel Tétreault, Montréal

23 février-20 mars 1984
Robert WOLFE
Peintures et dessins récents
Galerie GRAFF

(...) Le système pictural de Robert Wolfe est articulé à partir d'une préoccupation de l'artiste qui fait porter une dynamique de la composition sur un rapport dialectique entre le plan pictural et les bordures de la toile. L'espace fourni par le support matériel de la toile serait une donnée qui, pour le peintre, nécessiterait une réaffirmation, une redite de ces limites marginales par des traits de brosse indicateurs de cette finition du châssis.

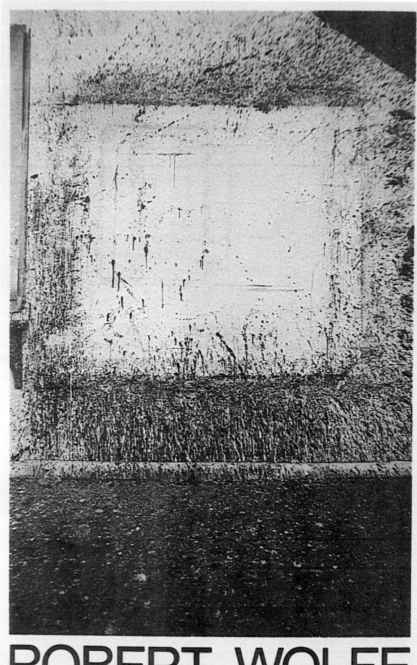

ROBERT WOLFE
du 23 février au 20 mars 1984
GALERIE GRAFF, 963 est. rue Rachel. Montréal

L'entrée en matière s'effectuerait alors depuis ce rebord du tableau,
démarqué au faîte et sur les côtés, ce qui indiquerait un passage de
l'extériorité de cet espace à une intériorité du plan. La mise en place de
cette structure, qui détermine une architecture du lieu par où
l'expression du geste entre dans le plan, déclenche toute l'activité
picturale.

Une suite de grands dessins, réalisée en parallèle à l'ensemble des tableaux de cette exposition, nous informe sur la fonction de ces marges doublées qui encadrent sur trois faces la surface et orientent l'étendue de la matière colorée. Cette édification du champ, sur laquelle la pâte sera déliée, différencie un centre et un extérieur au tableau, un dehors et un dedans. Elle marque aussi un début et une fin, du moins elle renvoie à la partie inférieure de la structure picturale, une assise qui se trouve confirmée par une référence naturelle à la gravité des choses. Les larges coups de brosse tirés de manière transversale à cet édicule, réaffirment une «planéité» de la surface et tentent de nier l'abîme qui paraît se creuser alors que les bordures font figure de portique. Mais cet espace «bord à bord» n'est pas coupé par ce qui entoure le cadre, comme dans une peinture de Jackson Pollock par exemple, ce n'est pas l'arête brusque du rebord qui fait rupture. Le rapport du centre avec le pourtour est conçu de manière plus classique, dans les travaux de Robert Wolfe, puisqu'il tient à border lui-même le lieu d'intervention de son geste pour nous signifier sa distinction par rapport à ce qui est dehors. La relation établie, entre la zone de mise en présence de la substance picturale et le contour, situe la démarche conceptuelle de Robert Wolfe. Elle fait du tableau, un lieu fictif où l'énergie se métamorphose de la matière à la forme et où l'essentiel du dépeint est localisé sans que nous cherchions ailleurs la référence. L'apparence d'une figure de portail, produite par l'insistance sur les marges, ne nous renvoie pas à une représentation d'une ouverture. Le peintre attire plutôt notre regard sur un contenu délibéré de la peinture dont nous recherchons toujours le sens spécifique, l'entrée en matière.
[Louise LETOCHA, «L'entrée en matière», extrait du carton d'invitation, février 1984]

**Photo du carton d'invitation pour l'exposition de Robert WOLFE à GRAFF en février 1984; Louise Letocha et Robert WOLFE
(370)**

Ceux qui connaissent bien Robert Wolfe le reconnaîtront dans les derniers tableaux qu'il présente à la galerie Graff; ils ont les mêmes caractéristiques que l'homme : réflexion, calme, réserve, sobriété, simplicité, qui cachent ou plutôt maîtrisent, contiennent un bouillonnement intérieur, une grande générosité, une certaine spontanéité et une pensée beaucoup plus complexe qu'il n'y paraît au premier abord. (...) Neuf tableaux dont trois doubles; de grandes surfaces où une couleur domine, jaune, blanc, rouge, mauve, par

Robert WOLFE
Nébuleuse
d'Andromède, 1983.
Acrylique sur toile;
147 x 140 cm
(371)

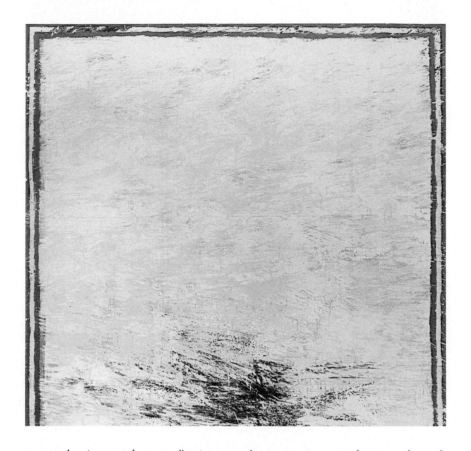

exemple, traversée par d'autres couleurs provenant des couches de peinture qui se sont succédé, gardant les traces des mouvements du peintre et leurs éclaboussures, assurant leur dynamisme. Sur trois côtés des tableaux, des bandes inégales, de couleurs différentes et en nombre différent, circonscrivent l'espace sans le fermer puisque le bas reste toujours ouvert. Ces bandes gardent des traces des différents moments de l'élaboration du tableau et reçoivent les marques de l'espace qu'elles délimitent. Les trois tableaux doubles portent eux aussi des bandes sur trois côtés. Une autre série de bandes verticales divisent les deux surfaces, une noire et une de couleur, et c'est là que les surfaces se rencontrent, s'interpénètrent, fusionnent et rivalisent. C'est fou ce qu'il y a d'activité dans ces minces bandes ! Par ailleurs, les titres des tableaux sont tous des noms de nébuleuses, ce qui donne au spectateur toute liberté de voir dans les espaces picturaux de Wolfe des espaces cosmiques, on ne lui en tiendra pas rigueur.
(...) Quelques dessins au graphite accompagnent les tableaux. Très différents des toiles, ils contiennent la trace d'un seul geste spontané, geste que l'on peut cependant retrouver dans les peintures. Ce sont des dessins très dépouillés, non retouchés où le blanc joue un rôle important. (...)
[Jocelyne LEPAGE, «Robert Wolfe chez Graff : *Je cherche la couleur*», *La Presse*, 25 février 1984]

En février 1984, la comédienne Louise Latraverse assume la direction artistique du Théâtre de Quat'Sous

L'Orchestre symphonique de Montréal reçoit en 1984 un disque platine pour son enregistrement du *Boléro* de Ravel

3-31 mars 1984
«Situational Photography»
University Art Gallery, San Diego State University

Le chanteur canadien Corey Hart s'impose sur la scène nord-américaine en 1984 avec son premier microsillon accompagné d'un vidéo-clip (135 000 disques vendus au Canada et 400 000 aux États-Unis)

7 mars-1er avril 1984
Peter GNASS
«Obscur/Suspect»
«Unklar/Verdächtig»
«Unknown/Suspect»
Galerie Michel Tétreault, Montréal

21 mars-8 avril 1984
GENERAL IDEA
«Caniche à la mode»
Galerie Langage Plus, Alma

22 mars-17 avril 1984
COZIC
«De plume et de soi»
Galerie GRAFF

Les dix artistes participants sont : Reed ESTABROOK, Suzanne HELLMUT, Holly KING, George LE GRADY, David MACLAY, Mark McFADDEN, William PARIS, Jack REYNOLDS, Joyan SAUNDERS et Serge TOUSIGNANT.

(...) Les œuvres de la série aztèque sont liées au passage du temps comme les banderoles ou les cocottes (...) Les feuilles de papier coloré et plié dont elles sont en partie fabriquées sont sensibles à la lumière et leurs couleurs se modifient dans le temps. Ces papiers furent pliés selon des règles aussi rigoureuses que celles qui présidèrent à la création des cocottes et ils sont retenus aux murs par des épingles et des bâtonnets qui forment en quelque sorte leur armature ou leur squelette. Les plumes attachées à ces bâtonnets évoquent avec un certain exotisme la légèreté, la gratuité et la générosité de la nature tropicale. L'analogie de ces objets avec ceux des cabinets d'histoire naturelle est là aussi pertinente. Tous leurs éléments, bois, papier, plumes, gardent quasi-scientifiquement leur intégrité et sont parfaitement visibles séparément, mais c'est de leur conjugaison que naît le sentiment de l'éphémère qui évoque une certaine mélancolie. La durée de ces œuvres est loin d'être assurée. Elles semblent prêtes à s'effacer et leur fragilité nous apparaît soudain analogue à la nôtre. Nous ne durerons pas longtemps non plus.
(...) Ce qui fait l'intérêt et l'originalité des œuvres de Cozic c'est justement l'incessant va-et-vient entre leurs caractéristiques purement formelles et leur pouvoir évocateur qui est lié à une conscience aiguë de la présence du temps et de la nature. La poésie les habite.
[Pierre THEBERGE, extrait du carton d'invitation, mars 1984]

Affiche de l'exposition
Cozic en 1984.
Sérigraphie
(372)

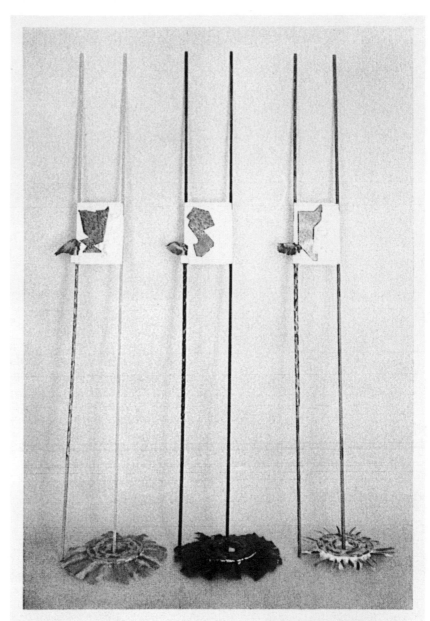

COZIC
"DE PLUMES ET DE SOI"
du 22 mars au 17 avril 1984
GALERIE GRAFF, 963 est, rue Rachel, Montréal (514)526-2616

(...) De plume et de soi, c'est le titre de l'exposition que les Cozic présentent jusqu'au 17 avril chez Graff, constitue une bonne synthèse des différentes étapes qui ont marqué l'évolution de leur œuvre. On y retrouve leur fascination pour les matériaux qui les touchent dans leur quotidien d'artistes, de designers, d'enseignants et d'individus (papier de soie, tissus, acétate, plumes d'oiseaux - ils vivent avec quatre tourterelles). «On apprivoise le quotidien pour le transcender» dit Monic. On y retrouve aussi des indices de leurs œuvres antérieures

COZIC
*Ptéryx and the silver
shadow,* 1984.
Sérigraphie, pliage;
57 x 77 cm
(373)

(peluche sur des baguettes, pliage de papier, plumes, couleurs) et leur
préoccupation la plus importante et la plus constante : l'action du temps.
«Il faut que le temps fasse sa part», précise Yvon.
Il y a indéniablement une valeur formaliste dans les œuvres des Cozic,
«mais là n'est pas le propos le plus important, explique Yvon. Le propos
est autre, l'œuvre parle des matériaux et aussi de la personne ou des
personnes qui la font». D'où le titre de l'exposition : De plume et de soi.
[Jocelyne LEPAGE, «Quand les œuvres ont des ailes», *La Presse,* 31
mars 1984]

Carton d'invitation, 1984
(374)

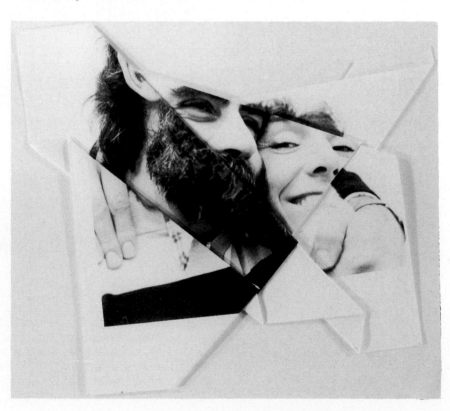

Création en 1984 de la pièce
de Michel Tremblay,
Albertine, en cinq temps,
d'abord au Centre national
des Arts à Ottawa, puis au
Théâtre du Rideau Vert à
Montréal

1984
GRAFF/Autogestion

Dans sa démarche d'atelier et de galerie, **GRAFF** nous fournit maintenant les preuves qu'il ne veut plus désormais jouer strictement un rôle d'atelier de production d'estampes comme un «service» offert à ses membres, ni non plus s'implanter comme galerie sur un modèle traditionnel. Quelque part entre le centre alternatif et l'entreprise privée, il se définit un statut qui sera de mieux en mieux compris dans le réseau artistique québécois.

Tout comme ses ateliers ne se relèguent pas à la simple vocation d'utilité, la galerie ne va pas se transformer en simple salle de montre. Le mouvement de mobilisation qui caractérise **GRAFF** tout au long de son histoire face aux besoins de l'art actuel naît d'une réalité collective visant à s'organiser pour donner à l'art la forme qu'on lui figure.

(...) Par son lien très étroit avec les milieux artistiques, Graff apparaît souvent comme une entreprise collective et est, dans l'image publique, associée aux galeries dites parallèles, c'est-à-dire à ces galeries qui, subventionnées par les gouvernements et animées par des artistes, proposent un art d'avant-garde (d'expérimentation, etc.). L'on peut donc s'étonner qu'en entrevue, son fondateur Pierre Ayot décrive son style de gestion en termes de «dictature» et qu'il affirme que «si l'atelier-galerie avait été dirigé par un collectif ou une coopérative, ça fait longtemps qu'il serait disparu». Ces mêmes propos il nous les tenait quelques jours auparavant, au moment où nous nous rendions à Graff pour interroger les responsables et visiter les lieux : «Ici, c'est la dictature», nous disait-il mi-sérieux, mi-blagueur. Pour celui qui s'intéresse aux modalités d'exercice en groupe de l'activité artistique, ces propos font l'effet d'une douche froide ! Aurions-nous frappé à la mauvaise porte ? Dès le moment où nous avons mis les pieds au Centre, nous aurions dû nous en douter : deux grandes salles d'exposition bien aménagées et bien éclairées (avec large puits de lumière), bureau pour la personne responsable, dossiers d'informations bien constitués, grands ateliers éclairés et propres où travaillent de jeunes artistes sérieux, etc. Bref, tous les signes du professionnalisme (...) Les temps ont changé ! Les artistes aussi : ils sont, semble-t-il, plus sérieux et plus «professionnels». L'accès à l'atelier ne se fait plus sous le mode de la cooptation mais d'une sélection sur la base d'une évaluation de la production antérieure (...). Même s'il n'est pas une entreprise coopérative ou communautaire au sens strict du terme, Graff a été très étroitement intégré au milieu artistique, à des artistes dont il a su traduire adéquatement le rapport à la pratique artistique. Ce centre de conception graphique est une œuvre collective en ce sens qu'il n'aurait pu s'implanter ou se développer sans la participation active - y compris le bénévolat : rénovation des locaux, etc. - de plusieurs artistes. Cette dimension est actuellement moins visible : il n'y a pas de projet esthétique de groupe, le travail se fait d'une manière plus individuelle, l'accent est mis sur la qualité des réalisations, etc. C'est aussi que les artistes, plus nombreux, sont plus manifestement préoccupés de la diffusion de leurs œuvres, de leur accès au marché de l'art. (...) De l'expérience de Graff, la tentation est grande de conclure que son

Jean-Pierre GILBERT
Temple de mots, 1983.
Dictionnaire et bois peint
(377)

un statut architectural. C'est ce même effet de monumentalisation, caractéristique des procédés de mutation que J.-P. Gilbert fait subir à tous ses tableaux que l'on retrouve par exemple dans Le Paradoxe du tableau. Prise au pied de la lettre, la toile y devient une ardoise encadrée par des bordures marbrées. Déposée sur la tablette inférieure, seule une brosse, également travestie en marbre, vient soupçonner cet étrange tableau d'école où se développe un dessin technique qui vient prendre au piège les récits de nos connaissances scientifiques, littéraires ou philosophiques. Véritables boîtes de Pandore, les tableaux de J.-P. Gilbert accumulent par strates des langages différents, des savoirs qui font histoire. En ce sens, qu'ils soient accompagnés des accessoires du peintre (palette, pinceau, chevalet) ou qu'ils affichent des attributs marmoréens ou des effets d'«all over», ces tableaux brossent en quelque sorte l'inventaire des procédés caractéristiques de différentes époques et de différents ordres. La confrontation de ces avoirs, dans leur généalogie comme dans leur théorisation, est le véritable enjeu des travaux récents de J.-P. Gilbert.

Dans Le Paradoxe du tableau, deux barreaux de balustrade en relief, comme deux colonnes à renflement, servent de base au tableau. Recouvertes de marbrures illusionnistes confondant leurs traits et couleurs avec les giclures qui s'étalent en continuité sur la toile, celles-ci font même déborder la surface sur une boiserie découpée à la manière d'un fronton. L'effet d'ensemble est à la fois celui d'un tableau retenu à son chevalet et celui d'une table dont la surface serait rabattue sur le plan du tableau. Allusion aux compositions cubistes, jeu de mot sur le tableau de chevalet, renvoi à la frontalité du «all over» et nombreuses références aux constructions architecturales, ces intertextes façonnent une culture savante et même très sophistiquée.

Un tableau stupéfiant comme Le Radeau de la Méduse viendra confirmer et infirmer cette manière de voir et cette façon de faire, cette procédure par emprunts et déplacements. Allusion explicite par son intitulé au célèbre tableau de Géricault, celui-ci tire davantage son

Jean-Pierre GILBERT
Le paradoxe du tableau,
1983-1984. Acrylique sur
masonite.
Coll. privée
(378)

étrangeté du fait qu'il ne reprend ni le tableau en question ni son propos, mais les déplace : la belle mer orageuse est remplacée par une marine dont les effets atmosphériques pervertissent la netteté du champ coloré, mais en concentrant l'attention, par la tension diagonale du tableau, sur l'agitation de cette surface colorée, sur cette action de peindre où basculent depuis la fin des années 40 tous les drames, toutes les histoires, tous les sujets, la citation culturelle est mise en abîme. Quant aux restes du radeau, tout comme la représentation classique, il est venu s'écraser à la surface du tableau. Il en émerge une colonne en relief suivie d'empreintes fossilisées, restes pétrifiés d'un souvenir.

(...) Nous restons médusés, sans réponse à ces questions, tout comme nous étions précédemment médusés devant ce radeau qui, évoquant notre culture romantique, nous frustrait d'une reconnaissance par escamotage du sujet même et, par la substitution d'une référence culturelle plus contemporaine, mais pourtant de statut historique équivalente, l'Expressionnisme abstrait, nous fait glisser du sujet pictural à la picturalité du sujet. En s'appropriant littérairement une œuvre d'époque et en se réappropriant formellement un style plus contemporain, ce tableau, tout comme ceux de cette exposition, nous renseigne sur le constant travail de détournement culturel effectué par J.-P. Gilbert.

[Marcel SAINT-PIERRE, «Les tableaux de la Méduse», extrait du carton d'invitation, avril 1984]

À quoi bon bouder son plaisir ? L'exposition des travaux récents de Jean-Pierre Gilbert chez Graff (...) exerce d'emblée un pouvoir d'envoûtement qu'on trouve rarement chez un artiste aussi jeune.

(...) Avec une élégance et une intelligence qui rappellent à la fois Charles Gagnon et, plus récemment, Raymond Lavoie (dont le mémoire de maîtrise avait aussi donné lieu à une exposition exceptionnelle) Gilbert opère quelques détournements culturels en conviant, certains objets spécialement connotés (un livre, de petites colonnes, une palette, des pinceaux...), à se perdre dans la peinture. Dans sa peinture. Il s'appropriera avec la même désinvolture - la même tendresse ? - aussi bien de «grands styles picturaux» (comme la peinture romantique, l'expressionnisme abstrait ou les combine-paintings) que des objets «extravagants» (comme des commutateurs ou un parapluie).

Bien sûr, certaines mises en scène sont plus transparentes, par exemple l'œuvre intitulée Le Paradoxe du tableau, *qui mime un tableau scolaire, ou encore* Ton sourire est une table, *dont la configuration évoque un tableau posé sur un chevalet, mais il importe que toutes soient également accueillantes et invitent le regardeur à un dialogue aussi amical que celui qui a lieu, à l'intérieur des œuvres, entre la théorie et certaines formes de lyrisme.*

Malgré la diversité des situations et des supports, l'exposition dénote une remarquable cohérence plastique et intellectuelle en même temps que des flottements fertiles qui risquent de rendre le visiteur très exigeant par rapport à d'autres aventures plus anciennes, trop sûres d'elles-mêmes.

[Gilles DAIGNEAULT, «Jean-Pierre Gilbert : le jeu de la séduction», *Le Devoir,* 28 avril 1984]

8 mai-24 juin 1984
«Via New York»
Musée d'art contemporain de Montréal

En collaboration avec les galeries new-yorkaises Sonnabend, Leo Castelli, Sperone-Weswater, Mary Boone-Michael Werner, Holly Solomon, Tony Shafrazi, Nancy Hoffman et Blum Helman, le Musée rassemble les représentants de la peinture américaine et européenne actuelle : Nicolas AFRICANO, Georg BASELITZ, Jean-Michel BASQUIAT, James BROWN, Sandro CHIA, Francesco CLEMENTE, Enzo CUCCHI, Hervé Di ROSA, Rafael FERRER, Eric FISCHL, GILBERT & GEORGE, Keith HARING, Jorg IMMENDORF, Anselm KIEFER, Markus LÜPERTZ, Carlos Maria MARIANI, Robert MORRIS, Mimmo PALADINO, A.R. PENCK, David SALLE, Kenny SHARF, Julian SCHNABEL, Donald SULTAN et Terry WINTERS.

1984
GRAFF
L'humour en question

À bien des reprises tout au long de son histoire, **GRAFF** a déployé une image publique «désinvolte», autant pour ce qui touche l'esprit qui régnait entre les murs de l'atelier que pour l'imagerie qu'il a véhiculée. Bien que cette perception soit le fait d'une virtuelle généralisation, elle démontre tout au moins une tendance à chercher dans une forme humoristique des réponses à des questionnements culturels rigoureux. Réduire **GRAFF** à une dimension de légèreté par ses fêtes, ses vernissages, ses productions collectives ou individuelles, ce serait fabriquer un scénario clownesque qui ne raconterait qu'un fragment d'une histoire bien plus complexe. Une telle perspective, par ailleurs, poserait à l'arrière-scène tout le sérieux de propositions moins «éclatantes».

L'humour souvent présent chez **GRAFF** est sans doute tributaire d'un exercice spirituel propre à décanter le mythe sacro-saint de l'artiste et de l'objet d'art. Sous ses apparences un peu «dada», le **GRAFF** drôle, diablotin, ironique ou hilarant a malgré lui transporté une image prégnante d'un groupe qui s'amuse bien, fiévreusement. Sous certaines espiègleries il y a forcément des noms à accoler (au hasard ?)

DAOUST, LAFOND, AYOT, WOLFE, BERGERON (F. Bob), D. FORCIER, BÉLAND et bien d'autres. En y regardant de plus près, l'humour des individus ou celui des œuvres a aidé à donner une couleur, un «trade-mark» qui a probablement permis de s'introduire là où le sérieux avait toujours siégé. Qu'on pense aux albums collectifs (dont «Pilulorum», les «Graffofones», ou bien le «GRAFF Dinner») aux fêtes (Mardi GRAFF), aux événements collectifs («Pack-sack») aux publications (publicité du Salon des Métiers d'Art de Montréal ou au catalogue de l'exposition du Centre culturel canadien à Paris) autant d'exemples qui nous montrent cette recherche continuelle d'originalité. En un sens, la formule du rire devient ici le meilleur des mots de passe.

L'ambiance des années 70 est ce qu'on pourrait nommer chez **GRAFF** «la période des années folles». Avec l'arrivée des années 80, cette réputation de frivolité sera de moins en moins prégnante et laissera place à une analyse plus sérieuse du phénomène **GRAFF**; transfert de sanction qui explore une plus grande vérité. La primauté de l'humour fera alors place à une dimension ludique qui, dans cette visée, sera plus fidèle au réel sens de l'humour véhiculé par le groupe.

Par ailleurs, dans le tournant de la dernière décennie, l'éclosion de l'estampe québécoise conduit à une résurgence d'une pratique picturale, délaissant ainsi les pratiques des graveurs pour se tourner vers des procédés plus «instantanés». Cette transformation, **GRAFF** va la vivre de l'intérieur, par ses artistes. L'estampe, pour sa part, va retrouver une place plus proportionnée, moins prolifique mais tout autant engagée qu'auparavant dans le courant artistique québécois. Et curieusement, l'on verra les ateliers de la rue Rachel accroître leurs activités dans le secteur de l'édition d'œuvres de peintres, de sculpteurs ou d'artistes multidisciplinaires (Bill VAZAN, Betty GOODWIN, Gérard TITUS-CARMEL, François BOISROND, Giuseppe PENONE, Yves GAUCHER, etc.).

Le pape Jean-Paul II effectue en 1984 un voyage au Canada, souligné par des festivités d'envergure

Jean-Paul II
(379, 380)

Le poète québécois Gilbert Langevin publie en 1984 deux ouvrages : *Les Mains libres* (Parti Pris) et *Issue de secours* (Hexagone)

Mai 1984
«L'Art pense»
Université Laval, Québec

La Société d'Esthétique du Québec organise, parallèlement à son congrès annuel, une exposition de groupe qui réunit Sorel COHEN, Lucio De HEUSCH, Michel GOULET, Pierre GRANCHE, Jacek JARNUSZKIEWICZ, Gilles MIHALCEAN, André MONGEAU, Rober RACINE, Louise ROBERT, Françoise TOUNISSOUX.

Alain LAFRAMBOISE
Écho II, 1984.
152,8 x 118,4 x 78 cm
Photo : Centre de
documentation Yvan
Boulerice
(381)

16 mai-4 juin 1984
«Unconventional
Photographic Images by
Canadian Artists»
Alvin Gallery, Hong Kong

Pierre AYOT, Ken STRAITON, Phil BERGERSON, Serge MORIN, Sylvain COUSINEAU, Pierre BOOGAERTS, Barbara ASTMAN, David JOYCE, RICK/SIMON et Bill VAZAN participent à cette exposition.

24-27 mai 1984
«Encan GRAFF»
Galerie GRAFF

Printemps 1984 : Graff annonce son neuvième encan. La vente aux enchères se fera le jeudi 24 mai en soirée et le dimanche 27 en après-midi.
Le premier soir, la salle se remplit rapidement. Les gens vont et viennent, presque tous affichent une attitude décisive. Lorsque M.

Encan à la Galerie
GRAFF, mai 1984
(382)

François Beaulieu, l'encanteur de la soirée, annonce le début des ventes, nous sommes une centaine à parcourir la liste des œuvres, pour savoir sur qui, sur quoi nous sommes venus miser. Tant pis si plusieurs noms sont inconnus ! La surprise sera plus vive quand la demoiselle nous dévoilera l'œuvre au bout du bras.

Au total, 100 gravures sont mises à l'enchère. Toutes sont produites ou imprimées dans les ateliers de la galerie. En deux heures, l'encanteur en vend 98 et en retire deux. Belle moyenne ! me dit-on, le lendemain, chez Graff, grandement satisfait de l'événement de la veille.

(...) Intriguée de savoir pourquoi l'on avait pas inscrit sur la liste des œuvres le tirage de chacune des gravures, Mme Madeleine Forcier, directrice la galerie, m'explique : «La mention C.A., inscrite en bas de chaque gravure vendue lors de l'encan, indique Collection Atelier. Cette mention est suivie du chiffre un ou deux, car nous demandons à chaque graveur qui imprime ou produit ici de nous laisser deux copies de chaque tirage. Une que nous gardons dans nos archives et une autre qui sera vendue lors d'un encan. C'est, en outre, une façon de subventionner les ateliers. Ceci explique donc le tirage spécial des œuvres vendues à cet encan» (...)

[Ginette BERGERON, «L'encan printannier chez Graff», *Le Devoir*, 2 juin 1984]

26 mai-2 juin 1984
«Archifête 1984»
Festival de films d'architecture
Complexe Desjardins,
Montréal
Cinéma Parallèle, Montréal

La Société Saint-Jean-Baptiste de Montréal décerne en 1984 le prix littéraire Duvernay à l'écrivain Louis Caron

La revue *Parachute* fête en 1984 son dixième anniversaire

Tenue, en 1984, de la première édition de la Quinzaine internationale du théâtre à Québec à laquelle participent 19 troupes en provenance de 10 pays

Juin 1984
Ouverture de la Galerie 22 mars, au 1333 de l'avenue Van Horne à Montréal

De juin 1984 à juin 1986, Godefroy M. Cardinal, directeur de la Galerie 22 mars, organise 27 expositions dont 24 sont des expositions particulières d'artistes québécois tels que Louls JAQUE, Monique CHARBONNEAU, Giuseppe FIORE, Raynald CONNOLLY, Josette TRÉPANIER, Nycol BEAULIEU, Madeleine MORIN, Louis CHARPENTIER, Normand MOFFAT et Lili RICHARD. La galerie ferme en 1986, au moment où Godefroy M. Cardinal est nommé à la direction du Musée du Québec.

8 juin-7 septembre 1984
Louise ROBERT
*Centre culturel canadien à
Bruxelles*

Louise ROBERT
Sans titre, **1984.**
**Sérigraphie rehaussée à
l'acrylique; 56 x 65 cm.
Coll. Pratt & Withney
Canada
(383)**

14-18 juin 1984
GRAFF à «ART 15 '84»
Foire de Bâle (Suisse)

*Le Salon international d'art de Bâle existe depuis 1970 et est, à ce jour,
le plus important en son genre. Il s'agit d'une foire commerciale qui
réunit durant cinq jours quelque trois cents propriétaires de galeries du
monde entier qui y présentent et offrent des œuvres allant des «grands
maîtres» aux «nouvelles tendances».
C'est pour l'amateur et le collectionneur l'occasion de faire, en un jour
ou deux et en un seul lieu, un tour du monde de l'art contemporain.
C'est aussi pour les marchands une occasion de se rencontrer et de se
connaître, d'échanger expériences et produits et de planifier des
projets communs.
(...) La faible représentation du Canada est pour le moins désastreuse. Il
est évident que l'éloignement et les coûts très élevés de déplacement
et de transport des œuvres ne sont pas étrangers à ce phénomène. Le
fait également qu'aucun représentant canadien ne fasse partie du
comité qui accepte ou refuse les nouvelles galeries, n'aide pas les
choses.*

Vue extérieure, Foire de Bâle, 1984. Photo : M. Forcier
(384)

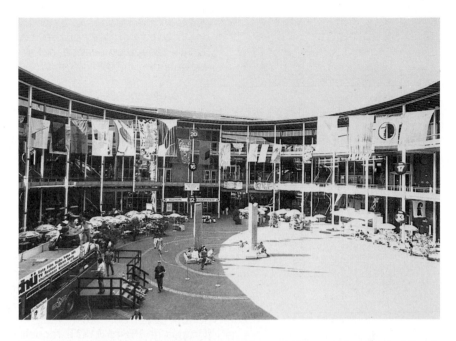

En 1974, neuf galeries canadiennes, certaines grâce à l'aide du gouvernement québécois, étaient présentes au Salon international de Bâle. Malheureusement l'initiative ne se répéta pas au cours des années suivantes et il est évident qu'on ne peut s'imposer dans une aussi grande foire par une seule apparition. C'est un travail à plus ou moins long terme et c'est surtout une présence accrue et régulière qui peut situer l'art canadien en Europe. Nous avons tous les atouts pour nous immiscer sur le marché européen : tout d'abord, quantité d'artistes dont l'œuvre est en tous points comparable à celui des artistes présents sur la scène internationale, des affinités de langue et de culture avec le milieu et de plus nous représentons pour les marchands et artistes d'Europe un point de diffusion intéressant, d'où possibilité d'échanges d'expositions et d'artistes.

(...) La présence de la Galerie Graff de Montréal à «Art 15' 84» est sans aucun doute un des éléments de départ pour cette entreprise de

Vue intérieure, Foire de Bâle, 1984. Photo : M. Forcier
(385)

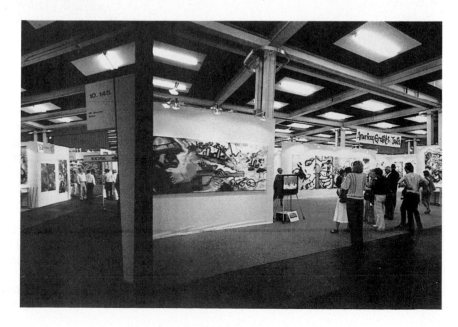

diffusion internationale. La conclusion de cette participation est en tous points extrêmement positive. La première étape et la plus difficile, celle d'avoir obtenu un espace, est franchie. Ceci est un acquis (...)
[Madeleine FORCIER, *Cahiers*, automne 1984]

La présence de **GRAFF** sur le marché extérieur ne s'est pas fait du jour au lendemain. Sa participation cette année à la très renommée Foire de Bâle est la résultante d'efforts antérieurs entrepris pour décloisonner le marché local de l'art contemporain. À la recherche d'un marché élargi, il s'engage à moyen terme dans une entreprise de diffusion sur ce réseau qu'on nomme international car il regroupe les grands collectionneurs, donc les grands capitaux.

(...) «Il faut absolument que les artistes québécois sortent du Québec où le marché est trop limité. J'ai vu plusieurs expositions en Europe et je peux vous assurer que ce que font certains artistes québécois ne dépareraient pas les galeries européennes. Inutile ou à peu près de songer à débloquer sur le marché américain, fermé sur lui-même, tandis qu'en Europe, le marché est bon et il est ouvert. Les expositions d'étrangers entrent au Québec à la tonne, dit-il, mais les artistes d'ici ne sortent pas, c'est inacceptable» (...)
[Propos de Pierre AYOT, recueillis par Jocelyne LEPAGE, *La Presse*, 25 février 1984]

Atelier GRAFF, *Italie rencontre États-Unis,* **Umberto MARIANI et Charlemagne PALES-TINE, 1984 (386)**

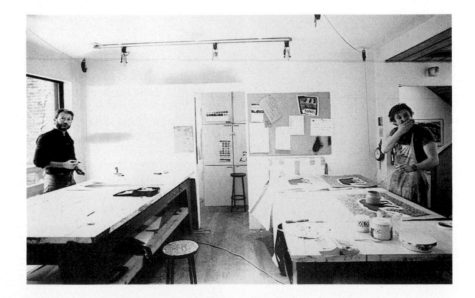

Réitérant son attitude d'ouverture face aux lois du marché de l'art contemporain, **GRAFF** se fait le déclencheur de collaborations avec les galeries européennes. De par sa situation géographique, il devenait une voie d'accès pour des artistes européens vers le marché nord-américain. Sous cet angle favorable il prend l'initiative d'inviter des artistes étrangers à venir présenter leur travail à Montréal. Ces séjours sont maintes fois l'occasion de produire à l'atelier une ou plusieurs éditions d'œuvres d'artistes dont le travail reste encore méconnu chez nous. Par ailleurs, en présentant ces nouveaux venus sur notre scène nationale, **GRAFF** stimule un esprit de découverte en même temps qu'il fait l'apprentissage des mécanismes de transaction et de mise en marché du réseau européen.
Pour concrétiser la venue au pays d'artistes étrangers, **GRAFF** va, à l'occasion, s'associer au département d'arts plastiques de l'Université du

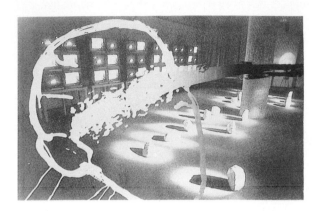

Gérald MINKOFF
Méduse c'est égal, 1984.
Sérigraphie (diptyque);
56 x 152 cm
(387)

Québec à Montréal ou avec le Conseil des Arts du Canada de concert avec le ministère des Affaires extérieures ou encore, il le fera privément. Des conférences et des séminaires sont mis sur pied dans les locaux de **GRAFF** ou à l'Université du Québec à Montréal auxquels participent des groupes d'étudiants et le public en général. Voici une liste partielle des artistes étrangers qui sont venus chez **GRAFF** ces dernières années :

Peter DAGLISH (Angleterre), en 1980
Jean-Claude PRÊTRE (Suisse), en 1981
Mikel Dufrenne (France), en 1983 à titre de conférencier
Alberto SARTORIS (Italie), en 1983
Dara BIRNBAUM (États-Unis) en 1984 dans le cadre de Vidéo 84
Charlemagne PALESTINE (États-Unis), en 1984
Gérald MINKOFF (Suisse), en 1984 et 1986
Giuseppe PENONE (Italie), en 1984
Umberto MARIANI (Italie), en 1984
Georges ROUSSE (France), en 1985
Gérard TITUS-CARMEL (France), en 1986
Muriel OLESEN (Suisse), en 1986
François BOISROND (France), en 1986

L'aventure du marché extérieur doit d'abord refléter l'ampleur d'un défi enrichissant de même qu'une tentative stimulante d'accroître l'auditoire de **GRAFF**. Ici encore, l'atelier-galerie opte pour un modèle d'animation. Même si ces investigations n'en sont qu'à leurs débuts elles ont le mérite de mettre en valeur la curiosité et la détermination de **GRAFF** devant ce qui se trame à l'étranger et, par conséquent, de permettre une comparaison et une évaluation de ce qui se dessine ici. Par cette démarche d'expansion **GRAFF** ne dissimule rien, ce qu'il cherche potentiellement c'est trouver une voie d'entrée pour les artistes qu'il a choisi de défendre. Les suites de cet ambitieux projet sont à venir; les prochaines années seront certainement déterminantes autant pour mesurer les résultats de cette visée que pour évaluer l'effet véritable de réciprocité des galeries étrangères en ce qui concerne le travail des artistes d'ici.

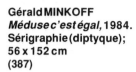

Donald Duck, le bouillant personnage de Walt Disney, fête son demi-siècle en 1984. La voix de Donald était celle de Clarence Nash

15 juin-14 juillet 1984
Symposium de sculpture de
Saint-Jean Port-Joli

En juin 1984, Clément
Richard, ministre des Affaires
culturelles du Québec, rend
publique *La Politique du
théâtre au Québec*

L'architecte québécois Jean-
Claude Marsan se voit
attribuer en 1984 le premier
prix de journalisme
architectural par l'Ordre des
architectes du Québec

Après avoir été pendant
seize ans premier ministre du
Canada, Pierre Elliott
Trudeau se retire. John
Turner lui succède à la tête
du Parti Libéral du Canada

**Pierre Elliott Trudeau,
Jean Marchand et Gérard
Pelletier à la fin des
années 60
(388)**

25 juin 1984
Décès du philosophe et
historien français Michel
Foucault

26 juin 1984
Inauguration de la Maison de
la Culture du Plateau Mont-
Royal, quatrième du genre à
Montréal

Le microsillon *Tension
Attention* du chanteur
québécois Daniel Lavoie
fracasse des records de
vente

**Album *Tension Attention*
de Daniel Lavoie, 1984
(389)**

Le compositeur et interprète montréalais Serge Garant est choisi comme interprète de l'année par le Conseil canadien de la musique

On observe, en 1984, l'émergence d'une nouvelle classe sociale de jeunes cadres américains qu'on baptisera «yuppies»

29 juin-8 juillet 1984
Tenue du Festival de jazz de Montréal, qui remporte un succès fulgurant

29 juin 1984
La Galerie nationale du Canada, à Ottawa, est rebaptisée Musée des beaux-arts du Canada

Georghes ROUSSE réalise une œuvre en août 1984 à l'invitation de Halle Sud de Genève. Une exposition suit au mois de septembre 1984

Halle Sud a demandé à l'un des artistes les plus intéressants de la jeune génération française d'exécuter un travail original à Genève. Georges Rousse expose simultanément cet automne à New York, Paris et Genève. L'exposition que nous présentons est un témoignage concret de son séjour dans notre ville, en août 1984, et les œuvres qu'il y a réalisées en sont la trace.
Georges Rousse exécute des peintures dans des lieux abandonnés, promis à la démolition ou à la rénovation. Les parois, les sols, les plafonds révèlent leur histoire et laissent apparaître leurs cicatrices. Peintures écaillées, tapisseries déchirées, boiseries délabrées, chaque lieu porte en lui sa propre inspiration. L'artiste l'investit et utilise les surfaces habitées comme d'autres la toile ou le papier. Enchevêtrement de corps ou de plaques cernées et numérotées, l'œuvre habille pour un instant - fugace squatter de l'art ? - le lieu déserté. Aucune confusion, évidemment, avec un quelconque acte de décoration : la peinture est éphémère; seule une photographie de l'œuvre (la peinture à la rencontre du lieu) témoigne du passage.
L'exposition de Georges Rousse à Halle Sud, au mois de septembre, présente pour la première fois des œuvres de très grande dimension. Le lieu peint (ou la peinture du lieu) sera restitué dans un format de trois mètres sur deux. Georges Rousse a été particulièrement sensible à son environnement genevois : l'ancienne usine de dégrossissage d'or

Georges ROUSSE
(390)

(U.G.D.O.), et ses superbes cuves de fonderie. Ainsi d'ailleurs qu'au lieu de son séjour, sur le Rhône : l'un des studios d'artistes des Halles de l'Ile, mis à sa disposition durant l'exécution de son travail. Au point de rêver de trouver à Genève, un jour, un lieu où il serait autorisé à orienter les travaux de démolition, afin de donner une dimension sculpture à son travail. (...)
[*Halle Sud Genève*, n° 4, 1984]

Août 1984
Bill VAZAN
«La dorsale atlantique»
Lévis (Québec)
Saint-Malo (France)

Aménagée simultanément au Québec et en France, *La dorsale atlantique* commémore le voyage de Jacques Cartier. La forme de l'œuvre évoque la chaîne de matières volcaniques situées à mi-chemin entre Québec et Saint-Malo.

Août 1984
«Reflets : l'art contemporain à la Galerie nationale depuis 1964»
Musée des beaux-arts du Canada (Galerie nationale du Canada), Ottawa

L'exposition se veut en quelque sorte un bilan des acquisitions de la Galerie nationale (maintenant Musée des beaux-arts du Canada) depuis vingt ans. Parmi les œuvres regroupées, soulignons celles de Joseph BEUYS, Richard HAMILTON, Hans HAACKE, Richard LONG, Guido MOLINARI, Claude TOUSIGNANT, R. RAUSCHENBERG, Jasper JOHNS, Andy WARHOL, Pierre AYOT, Michael SNOW et Charles GAGNON.

22 août-23 septembre 1984
«Montréal Tout-Terrain»
305 rue Mont-Royal Est,
Montréal

Un groupe de jeunes artistes exposent leur plus récente production dans une ancienne «clinique» du Plateau Mont-Royal. Ce sont, entre autres, Monique RÉGIMBALD-ZEIBER, Christiane GAUTHIER, Ormsky K. FORD, Ilana ISEHAYEK, Sylvie GUIMONT, Louis BOUCHARD, Joyce BLAIR, Su SCHNEE, Alain LAFRAMBOISE, Deborah MARGO, Robert SAUCIER, Sylvie BOUCHARD, Martha TOWNSEND, Roger PILON, Arthur MUNK, Raymonde APRIL.

On ne pourrait pas déjà parler d'une habitude, mais c'est une attitude qui commence à se répandre : des expositions sont présentées dans des lieux qui ne sont pas les espaces normalement consacrés à la diffusion de l'art. La dernière en date : Montréal tout-terrain, *dans une clinique désaffectée de la rue Mont-Royal. On pourrait pourtant déjà faire une histoire de cette attitude, en se rappelant les interventions de Betty Goodwin dans l'appartement de la rue Mentana, d'Irene Whittome ou d'Eva Brandl dans leur atelier, puis celles de Claude Simard et de Pierre Dorion dans l'appartement de la rue Clark et au restaurant La Paryse (rue Ontario Est), et celles de Lyne Lapointe dans une caserne de pompiers et, plus récemment (en collaboration avec Martha Fleming et Monique Jean), avec le* Musée des sciences *dans un ancien bureau de poste.* Montréal tout-terrain *a ceci de particulier qu'elle regroupe plusieurs artistes - une soixantaine, sélectionnés parmi près de 250 propositions. Les coordonnatrices de l'exposition (4 historiennes d'art et 4 praticiennes) ont insisté sur la diversité plus que sur un fil conducteur qui unifierait l'exposition en mettant de l'avant un choix ou thématique, ou stylistique ou encore de genres. (...)*
Pourtant, c'est du côté de la peinture que cette exposition soutient l'enthousiasme de la visite. Précisément lorsque la peinture déborde de son cadre traditionnel pour se faire peinture-installation ou... (faudrait trouver un terme qui rende bien compte de cette innovation stimulante autant pour l'œil que pour l'esprit). Montréal tout-terrain *trouve là sa plus fructueuse retombée esthétique et critique, car c'est l'espace même de l'ancienne clinique Laurier qui s'est ainsi trouvé reformulé en même temps que les limites historiques de la peinture ont été interrogées et franchies.*

(...) l'intérêt de Montréal tout-terrain réside aussi dans son lieu. La sortie hors du réseau institutionnel, si elle reste critique quant à ce réseau, ne l'est qu'indirectement. Il ne s'agit pas d'une entreprise systématisée comme l'a été le développement du réseau parallèle des centres dits alternatifs qui critiquèrent explicitement les galeries commerciales et la stérilisation-stagnation des musées. Cette sortie est spontanée, due à l'énergie des organisatrices et à la réponse chaleureuse des participant(e)s. Elle répond probablement à un besoin car, étant donné l'exiguïté du réseau actuel, il faut trouver des lieux de sortie pour l'actuelle abondance de production et pour la fièvre de diffusion qui se manifeste chez les jeunes artistes.

Les retombées principales ne me semblent donc pas à chercher du côté d'une problématisation de l'institution (car tous ces artistes s'y retrouveront probablement bientôt), mais plutôt du côté des effets sur le milieu de l'art lui-même, concentré des énergies, permis des révélations, et - ce qui n'est pas la moindre des choses - fait se rencontrer une soixantaine d'artistes qui ont travaillé, en sympathie ou en tension, dans un même espace. Pour le spectateur, cela aura permis des découvertes intéressantes quant aux nouveaux artistes qui ont présenté des œuvres solides, mais malheureusement décevantes quant à ceux qui se trouvèrent là prématurément. (...) La fréquentation constante de l'exposition par les gens du quartier est sérieusement à prendre en compte. Elle amène à penser que des interventions de ce genre, imprévues et spontanées, rompant temporairement l'uniformité du tissu urbain, valent peut-être mieux que certaines formes d'animation culturelle systématiquement militante et trop souvent dirigiste.

[René PAYANT, «Paysages multiples», *Spirale*, octobre 1984]

Septembre 1984
«Le primitivisme dans l'art du xxe siècle : Affinité entre le tribal et le moderne»
Museum of Modern Art, New York

En 1984, André Ménard est nommé officiellement directeur du Musée d'art contemporain de Montréal

27 septembre-4 octobre 1984
«Vidéo 1984 : Rencontres vidéo internationales»
Musée d'art contemporain de Montréal
Galerie Articule, Montréal
Galerie Esperanza, Montréal
Galerie GRAFF, Montréal
Galerie Jolliet, Montréal
Galerie Optica, Montréal
Galerie Powerhouse, Montréal
Galerie de l'UQAM

«Vidéo 84», organisé par Andrée Duchaîne, mobilise plus de huit organismes à Montréal (musées et galeries) présentant les plus récentes œuvres de vidéastes européens et américains.

Septembre-Octobre 1984
Serge TOUSIGNANT
Galerie Yajima, Montréal

30 septembre-21 octobre
1984
Dara BIRNBAUM et Philippe
POLONI
Dans le cadre de «Vidéo 84»
Galerie GRAFF

Dara BIRNBAUM. Photo :
Paula Court, 1984
(391)

La galerie **GRAFF** présente *Super Naturel* de Philippe POLONI ainsi
que *P.M. Magazine* de Dara BIRNBAUM. L'installation de POLONI crée
un lien étroit entre l'architecture de la galerie (sa vitrine) et l'installation
vidéo. Vingt-six moniteurs superposés et tournés vers la rue diffusent
trois sortes d'images en couleur : une jeune femme se dénude, et
révèle son dos; des vues de New York; des couvertures de magazines
de mode italiens.

La portée critique de *P.M. Magazine* de Dara BIRNBAUM s'effectue
par le biais d'une mise en rapport des émissions télévisées du type
«quizz» par exemple, et nos habitudes face à l'image télévisée.

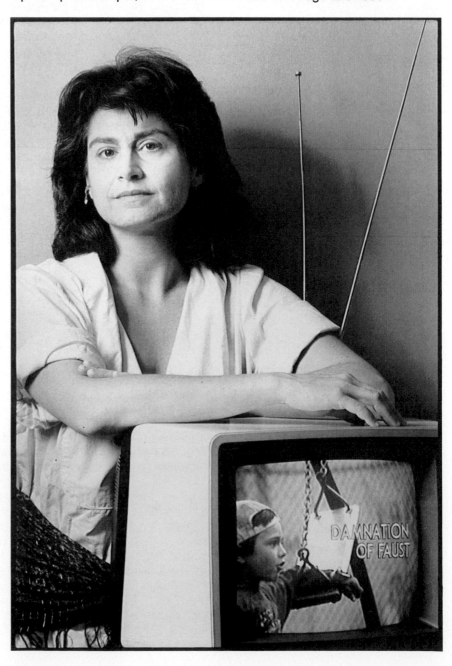

Monseigneur Desmond Tutu
(Afrique du Sud) reçoit en
1984 le prix Nobel de la paix

Diane Dufresne donne un
spectacle «rose» au Stade
olympique de Montréal en
compagnie de Jacques
Higelin et du groupe
Manhattan Transfer

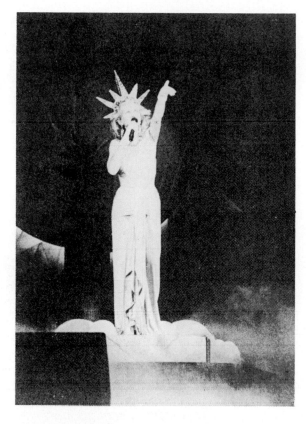

Diane Dufresne
(392)

Octobre 1984
Umberto MARIANI
«Opere 1975-1984»
Galerie Marie-Louise
Jeanneret, Genève

(...) Tout au long de sa carrière Mariani a eu plusieurs amours artistiques, peut-être même trop; de Funi à Goya, de Permeke à Sutherland Allen Jones et la pop anglaise, les peintres surréalistes de «phases», Christian Schad et «Neue Sachlichkeit», Daumier sculpteur, la métaphysique de De Chirico, Magritte, les Achromes de Piero Manzoni, Robert Indiana et on pourrait même ajouter Newman pour ses lignes perpendiculaires qui définissent la limite entre positif et négatif, entre «gracieux et anti-gracieux». Je ne pense pas que tout cela représente différentes phases d'une élaboration éclectique mais plutôt d'une série de rencontres qui permettent à l'esprit d'être plus lucide. Avec la «Main-esprit» (l'habileté de la main devient esprit) cette ambiguïté aborde des problèmes d'espace, de dessin, de peinture, mais aussi psychiques.
En définitive une œuvre de Mariani, et ce surtout après Alfabeto afono (alphabet aphone) que l'on peut considérer comme un point d'arrivée, mais même avant, lorsque son attention pour Daumier l'induisait à regarder un objet comme un masque, une âpre satire, ainsi que nous le verrons dans la série Il giudice imparziale (le juge impartial), révèle sa singularité grâce à son sens ambigu chargé d'ironie. D'ailleurs la réalité nous est déjà donnée dans Perfettamente alla moda (parfaitement à la mode) 1967-1968, œuvre dans laquelle l'ambiguïté de la douceur accueillante devient un métaphorique personnage féminin. Mais une telle ambiguïté naît d'une position anarchisante vis-à-vis de toute règle constituée en puissance, le rendant complice d'une certaine contestation sociale qui en réalité va se confondre dans les méandres de l'inconscient. Ce n'est pas un hasard si Mariani est plus proche de l'attitude anarchisante des symbolistes et plus tard des surréalistes,

Umberto MARIANI
Relitti di scena, 1983
(393)

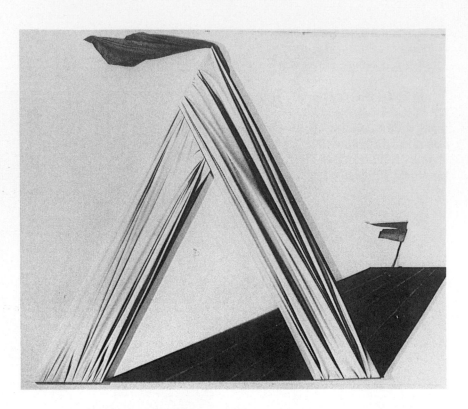

pour qui intérieur et extérieur, société et subjectivité en définitive se confondent, que celle des expressionnistes de la «Brücke» qui étaient de réels contestataires de peinture du début du siècle en Europe.

Même si on a considéré parfois la peinture de Mariani comme un jugement moral, elle s'est résolue dans une ambiguïté fantastique, dans une satire visant les personnages haut placés toujours rendus par analogies où, si la virtuosité ne frise pas la complaisance, elle nous est livrée en tant que domination parfaite des moyens techniques. Reste de ceci un moment qui débouche aussi bien en dilatation qu'en artifice baroque sur des séries comme Alfabeto afono *(alphabet aphone)*, Grazioso e antigrazioso *(gracieux et anti-gracieux)*, Teorema *(théorème)* et Relitti di scena *(épaves scéniques)*, œuvres de pure et rigoureuse fantaisie.

Personnellement, je me sens très attiré par Alfabeto afono *car ici Mariani rend l'art abstrait ambigu. Il ne nous suffit plus de voir des lettres se confondre dans les plis d'un tissu, pour juger de la figurativité d'une œuvre, car dans un certain sens il s'agit d'une abstraction de par la façon avec laquelle les lettres apparaissent et se confondent dans une lucidité extrême et froide et même froidement poétique. Cet* Alfabeto afono *est une invention originale qui semble exprimer la confusion dans laquelle se trouve le spectateur lorsqu'il perçoit le message des mass-médias et ceci lui confère une dimension emblématique, peut-être involontaire; il est à la fois émergé et submergé de notre inconscient tout en gardant sa lucidité.*

L'ambiguïté de l'abstraction est encore plus évidente (...) dans Grazioso e antigrazioso *de 1977, hommage, du moins de par la deuxième partie du titre à Boccioni, car autrement il reste assez loin de celui-ci du point de vue du langage. Ici l'abstraction est influencée par Newman qui divise en deux zones distinctes un tableau grâce à une coupure perpendiculaire; la zone de* Grazioso *qui est un tissu de plis, mise à côté de la partie de* Antigrazioso, *surface d'une couleur du même ton, étalée de façon inégale, sans aucune référence à un objet, est à l'origine d'une*

Œuvre d'Umberto
MARIANI
(394)

*œuvre non figurative où les lignes en tension deviennent abstraites,
purement significatives. Ici s'instaure un nouveau rapport entre positif et
négatif, thème déjà étudié par Boccioni dans ses plans concaves et
convexes et développé par les constructivistes russes jusqu'à Gabo et
Pevsner. Mais chez Mariani tout se résout au niveau de la surface, avec
rigueur picturale.*
En comparaison Zodiaco n° 3 *(zodiaque n° 3) de 1983, tout en restant
dans l'abstraction, devient plus scénique avec des rappels subjectifs de
l'illusoire qui va outre la scène elle-même et investit toute la réalité qui se
charge dès le premier instant de son ambiguïté.* Il luogo dell'illusione *(le
lieu de l'illusion) fait une année avant, acquiert une valeur scénique, qui,
avec* Dechirichiane : le spiagge d'Italia *(Dechirichiennes : les plages
d'Italie) se transforme en une sorte d'espace métaphysique, mais avec
une «emblématicité» onirique et spatiale différente.*
La série Teorema *(théorème) culmine avec* Teorema : la realtà
dell'illusione *(théorème : la réalité de l'illusion) 1983, acrylique sur toile
et acrylique sur carton; ici le thème de* Grazioso et antigrazioso *est repris
et développé avec un autre type de tension dans la ligne diagonale et
dans la glissante superposition du positif et du négatif, du blanc et du
noir avec des résultats d'élémentarité abstraite. Ces œuvres,
certainement parmi les meilleures de Mariani, représentent un autre
point d'arrivée.*

Le problème d'une réalité ambiguë où l'illusion est réalité se résout, non seulement dans la domination des moyens techniques, mais aussi dans des valeurs spatiales qui nous donnent une idée d'au-delà, en deçà des marges qui sont clairement définies. De par cette définition aussi bien plastique que picturale, l'intensité de l'ambigu s'affirme et devient symbole.

La série Relitti di scena *(épaves scéniques), qui encore en 1983 est une machine spatiale composée de divers éléments qui accentuent l'ambiguïté illusoire, dans l'édition de 1984 devient un point de fuite essentiel dans la perspective d'un grand lit noir, ou du moins foncé, sur lequel les deux éléments qui sont posés, donnent une idée renouvelée du provisoire, de la fausse réalité en fuite.*

Voici donc dans son ensemble une période extrêmement positive dans l'œuvre de Mariani qui a su trouver dans la rigueur une nouvelle synthèse qui soumet les détails analytiques à une structure toujours plus signifiante, née d'une conception singulièrement picturale de l'ambiguïté en tant que source existentielle de vie.

[Guido BALLO, «Umberto Mariani ou l'Ambiguïté fantastique», *Opere 1975-1984,* catalogue d'exposition, Marie-Louise Jeanneret-Art Moderne, Genève, 1984]

Le poète Normand de Bellefeuille reçoit en 1984 le prix Émile-Nelligan

Octobre-novembre 1984
René DEROUIN
«Suite nordique 1967/1981»
Musée du Québec, Québec
Galerie Estampe Plus,
Québec

1er-27 novembre 1984
Charlemagne PALESTINE
«Icônes-bestiaires»
Galerie GRAFF

De façon abrupte : les années 1960 à New York marquent le début de la création de l'artiste. Si le lieu de gestation est aux États-Unis, l'inspiration créatrice, elle, prend ses sources dans l'univers et dans

**Charlemagne PALES-
TINE,** *Bjoff,* **1982.
Techniques mixtes
(395)**

Charlemagne PALES-
TINE lors de son séjour
chez GRAFF en 1984
(396)

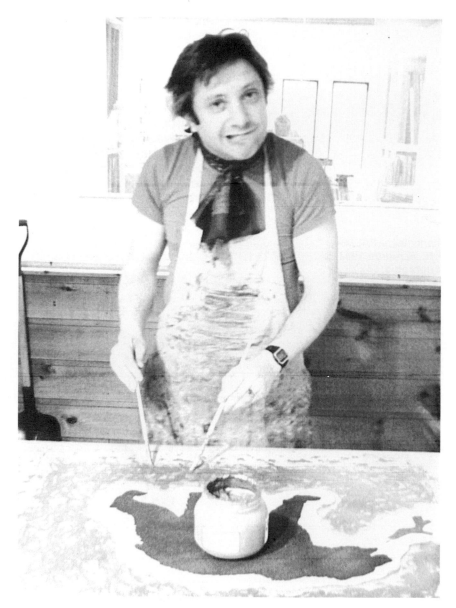

l'inconscient. Ce champ étendu, ouvert, «interprété» par Charlemagne
Palestine est, dès lors, ce qu'il nous offre en partage généreux.

Pour indiquer de façon tout aussi abrupte la différence entre
Charlemagne Palestine et les artistes new-yorkais qui au même moment
réalisent aussi performances, vidéos, installations, il faudrait distinguer,
ceux qui s'inspirent d'un environnement quotidien, ponctuel, urbain,
non dénué de richesses et de rythme, de ceux - dont fait partie
Charlemagne Palestine - qui «s'offrent» comme source d'inspiration le
champ universel non seulement géographique, mais également
«temporel», cosmique.

(...) Des mots, des lettres, parfois apparaissent, qui ne signifient rien,
mais nous renvoient à une langue inconnue, mystérieuse, musicale,
fascinante, ancestrale.

Vocabulaire simple en apparence... toiles, mots, animaux.

Placés à même le sol, les animaux, participent plus d'une pièce de
théâtre, voire d'un jeu. La majorité des jeux d'enfants ne se placent-ils
pas à même le sol ? Par contre placés à hauteur des yeux, les animaux
entrent dans le monde familier du spectateur, qui dès lors soit par

substitution, soit par rejet «font partie» de la mise en scène. Est-il utile de rappeler que l'appréhension de la position et/ou des dimensions d'un objet dépendent du vécu personnel et culturel.

(...) Le monde de Charlemagne Palestine est peuplé d'animaux dont on ne peut se libérer : ils ressemblent aux hommes. Leurs histoires sont les nôtres, d'amours et de haines. Histoires nostalgiques de terres promises, dans lesquelles les animaux citadins sont sauvages et apprivoisés. Des histoires de mille et une nuits, de récits d'explorateurs, de voyageurs d'aventures, de contes de fées. Des histoires universelles, planétaires, ancestrales ou bibliques qui content des sacrifices où hommes et animaux sont liés à la vie à la mort.
[Hendel TEICHER, «Qui a peur de Charlemagne Palestine ?», extrait du carton d'invitation, novembre 1984]

Charlemagne PALES-TINE, *Sans titre,* 1984. **Sérigraphie; 56 x 76 cm (397)**

Vous souvenez-vous de l'épisode de Coke en stock *de Hergé où un espion marche sur la queue du guépard apprivoisé de l'émir Ben Kalish Ezab ?* Prima Panther *et* Prima Leopard *de Charlemagne Palestine ont assurément été conçus dans une ambiance de nostalgie de l'enfance, puisqu'il s'agit de deux petites installations dont les éléments principaux sont une panthère et un léopard en peluche. Palestine leur a fait subir un rite initiatique pour qu'ils puissent faire partie de son bestiaire : il les a d'abord transformés physiquement, en traçant des lignes sur leur gueule (en guise de masque, comme faisaient les Amérindiens) et a semé des taches sur leur dos. Il les a installés ensuite devant un miroir aux arêtes vives dont l'arrière-plan est composé d'un fond très coloré de type «painterly».*

Mais Palestine n'utilise pas que des animaux en peluche, ils ne forment en fait qu'une partie de l'exposition. Les autres œuvres pourraient être reliées à la catégorie «peinture», bien qu'au moins un de ses éléments habituels, le canevas, ne soit pas nécessairement employé. La couleur, toutefois, est toujours présente, ainsi que l'animal, sous forme de masque, un animal miniature ou de fourrure. (...)
[Pascal BEAUDET, *Vanguard,* février 1985]

Novembre 1984
Pierre AYOT, Peter GNASS,
Pierre GRANCHE et Irene
WHITTOME
Galerie de l'UQAM

(...) L'exposition a été organisée dans le cadre d'un colloque qui a eu lieu la semaine dernière et qui réunissait des professeurs d'université, praticiens et théoriciens, pour discuter de la recherche en art et de l'enseignement. Pendant que les artistes montaient leurs installations, les étudiants étaient invités à aller les voir travailler et à prêter main-forte à leurs maîtres.

Sous les coups des quatre professeurs, la galerie de l'UQAM a changé radicalement d'allure. Dans la vitrine de la galerie, trois petites boîtes en verre ont été installées. Pierre Granche prépare ainsi les visiteurs à son œuvre «citative». Au fond de chaque boîte un symbole correspond à l'œuvre de ses trois confrères. Il suffit de faire le point pour comprendre que le camion renvoie à Ayot, le polygone à Gnass, et le troisième signe, un triangle, si ma mémoire est bonne, vise l'entrée de l'espace réservé à Whittome.

À l'intérieur de la galerie, Granche a construit une passerelle menant chez Whittome. Ce petit pont passe au-dessus de dalles en mousse d'uréthane recouvertes de cire, dans lesquelles sont gravées des formes citant des artistes connus ou des éléments que l'on retrouve dans la nouvelle figuration. La colonne en béton est munie de frises «citant» le post-modernisme en architecture. Deux maquetttes représentent, à gauche, l'UQAM, à droite l'Université de Montréal. Une petite vitrine contient des livres scientifiques sur l'art. La rampe de l'escalier est entourée de structures en bois, comme si elle venait d'être faite.

Pierre AYOT
Certes l'art est jeu...,
1984. Installation à la
Galerie UQAM
(398)

Tout n'est qu'illusion :
C'est en haut de l'escalier de la galerie que commence l'installation d'Ayot. Un appareil y est placé, projetant sur les murs, la colonne et le plancher de la salle réservée à l'artiste, une diapositive où il est écrit : «Certes, l'art est jeu» et, en lettres étirées sur plancher, «Mikel Dufrenne» (un historien d'art). En réalité le projecteur n'envoie que de la lumière et le message est écrit avec du ruban gommé noir et du carton. Illusion. Même chose pour les autres éléments de l'installation d'Ayot; l'image de Dufrenne qui a l'air projetée sur un mur et une chaise est en réalité une photo astucieusement découpée. René Payant,

professeur et critique, a droit à un traitement particulier. Le haut de sa tête paraît dans un écran vidéo tandis que le reste, qui a l'air projeté, mais ne l'est pas, tient dans une photo cartonnée. Au moment de mon passage cette semaine, il parlait d'installation, mais seuls ses yeux (qu'il a d'ailleurs fort beaux) bougeaient. Dans un autre écran, muet celui-là, il gesticulait. Que racontait-il ? Je ne sais pas.

De son côté, Peter Gnass m'a fait faire des folies. Un polygone déformé, en néon rose, repose sur un échafaudage. Dans un écran vidéo, le polygone reprend sa forme parfaite. J'ai cherché le point d'anamorphose qui permet de remettre le polygone dans son état normal, en vain. Comme il y avait là une échelle, j'ai grimpé dedans, malgré le vertige, inutilement. Ce n'est qu'en observant l'écran et en y voyant des silhouettes découper le polygone que j'ai compris. Le point de ralliement est dans la caméra, accrochée près du plafond. Gnass ajoute des dessins, des plans, à son installation, qui m'ont paru fort compliqués, sauf l'histoire des deux camions portant un polygone qui, à 80 m/h, entre en contact avec un bloc de béton, une sculpture-événement sur papier. Et bien sûr, les photos des œuvres de Gnass parlent d'elles-mêmes.

Au bout de la passerelle :

C'est par un énorme projecteur 16 mm des années cinquante qu'Irene Whittome nous reçoit au bout de la passerelle de Granche. Cette masse d'acier, émettant le bruit typique des vieux projecteurs, a l'air de projeter un film. En rélaité ce que nous voyons au mur, ce sont des diapositives de paysages israéliens, lancées par un autre projecteur, diapositives qu'accompagne une musique d'opéra. Au centre de la pièce, que Whittome a transformé pour lui donner une forme triangulaire, une série de pupitres d'écolier sont montés les uns sur les autres pour former une pyramide. La puissante lumière du gros projecteur, passant dans les pattes des pupitres, renvoie sur un mur l'ombre de barreaux de prison. Sur un autre mur sont accrochées, œuvres d'art, des notes de cours d'étudiants. Whittome a cette particularité de se servir des mêmes éléments (pupitres, notes de cours, etc.) dans ses œuvres.

[Jocelyne LEPAGE, «Certes l'art est jeu», *La Presse,* 24 novembre 1984]

En 1984, la troupe de théâtre montréalaise Carbone 14 présente, à l'Espace Libre, la pièce de Gilles Maheu, *Le Rail*

Le rail de Gilles Maheu
(Carbone 14)
(399)

Décembre 1984
«GRAFF décembre 84»
Galerie Langage Plus, Alma

1er-23 décembre 1984
«GRAFF décembre 84»
En complément, sélection
d'œuvres de Monique
RÉGIMBALD-ZEIBER,
Georges ROUSSE, Martha
TOWNSEND et Bill
WOODROW
Galerie GRAFF

Louise ROBERT
Où est le Yucatan, 1984.
Sérigraphie; 66 x 54 cm
(400)

**Charlemagne PALES-
TINE,** *Sans titre,* 1984.
Sérigraphie; 56 x 76 cm
(401)

Le «GRAFF décembre» de cette année, en plus de regrouper des
estampes des membres de **GRAFF**, présente aussi, en association avec
d'autres galeries, les estampes de Louise ROBERT, Sylvain P.
COUSINEAU et Charlemagne PALESTINE.

Monique RÉGIMBALD-
ZEIBER, *Tapis rouge et
mule bleue*, 1984.
Acrylique sur toile et
bois; 270 x 270 cm
(402)

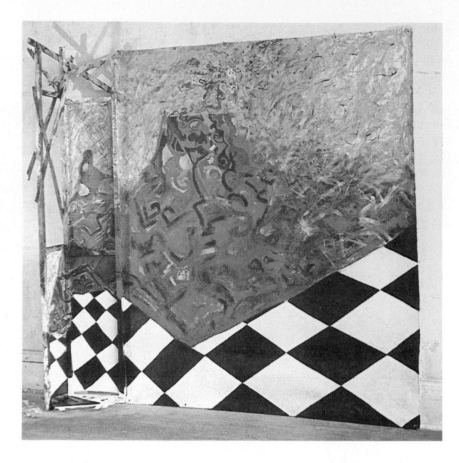

Sylvain P. COUSINEAU
Gâteau de fête, 1984.
Sérigraphie; 56 x 76 cm
(403)

10 décembre 1984-21 janvier
1985
Jean-Claude PRETRE
*Galerie Marie-Louise
Jeanneret*, Genève

L'artiste présente les récentes *Ariane, Danaé* et *Suzanne*, ainsi que
des œuvres choisies, réalisées entre 1963 et 1983.

*(...) Les œuvres présentes dans cette exposition forment un ensemble
homogène tant du point de vue de la poétique que de la mentalité, celle
de la citation du mythe, elles appartiennent à une même vision et*

Jean-Claude PRETRE
Danaé, 1984. Acrylique
sur toile; 114 x 146 cm
(404)

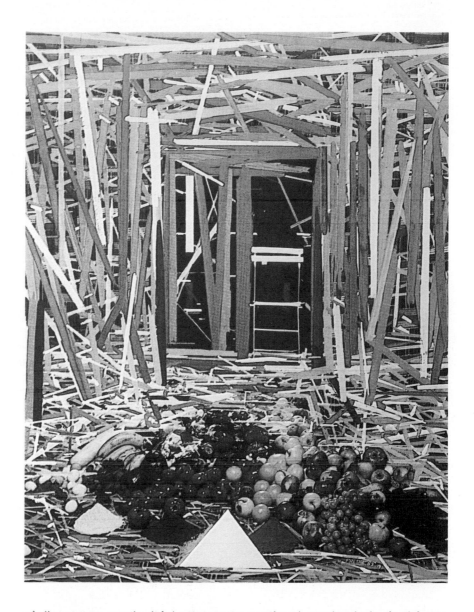

réalisent une continuité (un contatto continuo) par le choix de thèmes contigus : Ariane, Danaé, Suzanne. De cette manière, l'ancien est devenu une sorte de laboratoire créatif dans lequel ces œuvres produisent leur propre image.(...)
Prêtre utilise la peinture comme un instrument capable de mesurer et de construire un langage qui voit les formes de l'intérieur dans le sens où il trouve des relations cachées mais abordables à l'état palpable et objectif de l'image. Pour cela, il n'existe pas de séparation entre la nature et l'artifice, entre le paysage naturel et le paysage construit, tout ceci est possible d'être cité dans l'ordre de l'œuvre. Dans ce cas, citer ne signifie pas reproduire servilement un ordre préexistant, mais utiliser la mémoire comme force pour extraire et en même temps niveler (utilizzare la memoria come forza estraente e nello stesso tempo livellatrice).
De cette façon, ordre mécanique et ordre naturel sont interchangeables du moment que ce qui compte c'est la capacité transfigurante de l'artiste assumant l'attention particulière de celui qui veut extraire un fragment du panorama environnant de la mémoire culturelle qu'il conjuguera par la suite dans son œuvre au moyen d'une analyse systémique très évidente. L'art devient le dispositif qui travaille sur une sollicitation

particulière de l'attention (un particolare tiro dell'attenzione), capable d'illuminer un point de départ à partir duquel vont se mouvoir successivement ses propres trames.

Les trames linguistiques de Prêtre utilisent l'arme de la rigueur formelle qui se meut avec désinvolture au milieu d'éléments abstraits et de simples repères figuratifs, avec un regard qui sait utiliser les fragments comme des occasions de flottement sur lesquels se fixe l'attention de l'artiste. L'artiste est justement celui qui a la force d'extraire et puis de restituer au fragment la dignité d'un ordre formel, qui sait utiliser en même temps le sens proliférant de la nature et aussi le rythme de la machine.

La mémoire ne fonctionne pas en termes de régression culturelle, mais elle a la force d'aller de l'avant grâce à l'élasticité d'une méthode capable d'assumer des mouvements divers. Celui andante du paysage et celui rythmé de la pure construction. Mais les deux ensemble concourent à fonder un langage qui a la force de s'abstraire de toute référence concrète du moment que rien n'existe hors de la réalité de l'art (in quanto niente esiste fuori dalla concretezza dell'arte).

[Achille Bonito OLIVA, «Atelier de l'histoire», dans le catalogue d'exposition, traduit de l'italien par Brunella Colombelli, 1984]

La peinture de Jean-Claude Prêtre raconte d'abord l'histoire de la naissance des signes dans la peinture. Dans le ciel confus, ces étoiles. Cette île dans l'océan. Et, parfois, cette figure qui est un corps semblable à mon corps propre, qui est mon propre corps et, à la fois, le corps de l'autre, corps où je me reconnais en reconnaissant l'autre.

Le sens vient à la vue quand je me reconnais moi-même, dans le visible, comme un autre.

La venue des signes visibles à la vue est une des obsessions de la peinture que je reconnais comme ma contemporaine. (...)

[Marc LE BOT, «Le visible, par défi», dans le catalogue d'exposition, 1984]

Jean-Claude PRETRE
Offenbach Série 19,
1983. Polaroïd et gouache; 60 x 50 cm
(405)

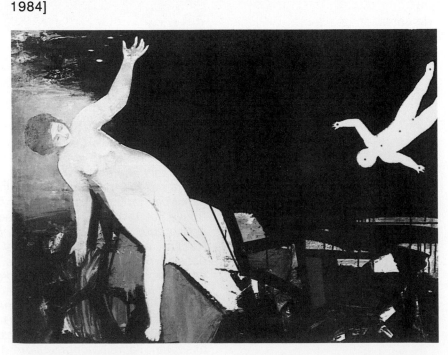

Tournages à Montréal en 1984

Le Matou, de Jean Beaudin
Night Magic, de Lewis Furey
La Guerre des Tuques, d'André Melançon

1984 Prix du Gouverneur général	Suzanne Jacob (écrivaine) Suzanne Paradis (écrivaine) René Gingras (dramaturge) Maurice Cusson (criminologue) Leon Rooke (écrivain) David Donnell (écrivain) Anne Chislett (écrivaine) Jefferey Williams (écrivain)
1984 Prix du Québec	Jean-Guy Pilon (prix Athanase-David) Alfred PELLAN (prix Paul-Émile-Borduas) Fernand Naud (prix Denise-Pelletier) Claude Jutra (prix Albert-Tessier)
1984 Principales parutions littéraires au Québec	*Blues clair,* de Patrick Straram (Noroît) *Compagnons chercheurs,* de Paul Chamberland (Le Préambule) *Jour après jour;* et, *Un si bel automne,* de Françoise Loranger (Leméac) *Kaléidoscope ou Les aléas du corps grave,* de Michel Beaulieu (Noroît) *Moments fragiles,* de Jacques Brault (Noroît) *Le murmure marchand,* de Jacques Godbout (Boréal Express) *Le piano-trompette,* de Jean Basile (VLB) *Plusieurs,* de Louise Cotnoir (Écrits des Forges) *Le vrai voyage de Jacques Cartier,* de Louis Caron (Art Global)
1984 Fréquentation de l'atelier GRAFF	Catherine ARSENAULT, Claude ARSENAULT, Pierre AYOT, Luc BÉLAND, Fernand BERGERON, Marie BINEAU, Hélène BLOUIN, Louise BOISVERT, Benoît BOURDEAU, François BOURDEAU, Jean-Luc BOURDEAU, Nicole BRUNET, Carlos CALADO, Janine CAREAU, François CAUMARTIN, Lucie CHICOINE, Sylvain P. COUSINEAU, Monique COZIC, Yvon COZIC, France-Andrée CYR, Lorraine DAGENAIS, Stéphane DAIGLE, Christopher DECKER, Ludovic DESALIS, Benoît DESJARDINS, Hélène DESLIAIRES, Suzanne DESMARAIS, Yvan DROUIN, Martin DUFOUR, Claude DUMOULIN, Élisabeth DUPOND, Frédéric EIBNER, Anita ELKIN, Francine ÉTHIER, Denis FORCIER, Claude FORTAICH, Marc FORTIER, François FOUERT, Rachel GAGNON, Anne GÉLINAS, Pierre GÉLINAS, Diane GIGUERE, Jean-Pierre GILBERT, Catherine GIRARD, Miljenko HORVAT, Louise HUDON-KAMPOURIS, Jacques HURTUBISE, Alain JACOB, Lorraine JEANNETTE, Juliana JOOS, Boghos KALEMKIAR, Holly KING, Louise LACROIX, Louise LADOUCEUR, Lucie LAFONTAINE, Christian LALUMIER, Claire LANGLOIS, Denise LAPOINTE, Guy LAPOINTE, Martin LAPOINTE, Michel LECLAIR, France LEGAULT, Doris LINDSEY, Odile LOULOU, Umberto MARIANI, Élisabeth MATHIEU, Rachelle MAYEU, Gérald MINKOFF, Vicky MITCHELL, Mariane MOISAN, Steve NELSON, Claude-Philippe NOLIN, Charlemagne PALESTINE, Dominique PAQUIN, Florence PICARD, Élise PION, Céline POULIN, Yves PRUD'HOMME, Maryse RIVEST, Louise ROBERT, Birgitta SAINT-CYR, Pierre SAINT-LOUIS, David SAPIN, Paul SÉGUIN, Martine SIMARD, Lisa TOGNON, Johanne TOUCHETTE, Line VILLENEUVE, Lars WESTWIND, Robert WOLFE, Deborah WOOD.

1984
Sélection d'œuvres
produites à l'atelier GRAFF

Jacques HURTUBISE
Noctule, 1984.
Sérigraphie; 56 x 76 cm
(406)

Robert WOLFE
Tanka, 1984. Taille-
douce; 50 x 66 cm. Coll.
Martineau-Walker,
avocats
(407)

Élisabeth **MATHIEU**
*Panorama X du sourire
de l'artiste,* 1984.
Sérigraphie; 50 x 66 cm
(408)

Fernand **BERGERON**
*Tantissimo tempo dopo
Giacomo,* 1984. Lithogra-
phie; 57 x 76 cm
(409)

Raymond LAVOIE
Sans titre, 1984.
Lithographie et
sérigraphie; 46 x 38 cm
(410)

Sylvain P. COUSINEAU
*Bateau rouge avec
fumée brune*, 1984.
Sérigraphie; 56 x 76 cm
(411)

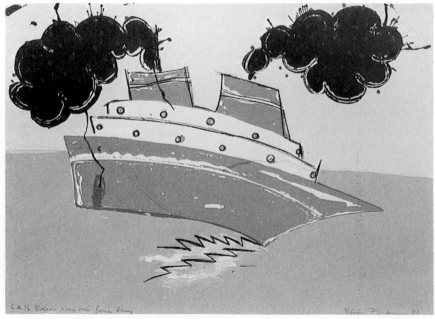

Louise BOISVERT
La piscine, 1984.
Lithographie rehaussée;
76 x 56 cm
(412)

Luc BÉLAND
Combinatio! Soudaine-
ment il se sentit menacé,
1984. Sérigraphie;
56 x 76 cm
(413)

Muriel OLESEN
*La vidéo je m'en
balance,* 1984.
Sérigraphie; 56 x 76 cm
(414)

1985
GRAFF
Modèle de gestion

En matière d'art contemporain, **GRAFF** se fonde sur un modèle de fonctionnement qu'il a dû lui-même se façonner (faute de modèle), selon une image à communiquer d'un art vivant, original et critique. Il démontre à sa manière qu'il existe un lieu de cohabitation apte à dessiner un trajet viable conduisant à une forme d'autogestion, de la création à la communication. **GRAFF** agit par synergie, il démontre qu'entre «l'artiste écorché», pris au jeu introspectif et angoissant d'une pratique isolée, et l'artiste capable de prendre un recul devant ses interventions créatrices, il existe une façon d'assurer une présence authentique. Au bord de ses vingt ans, il parvient à un stade de maturité, en réconciliant l'ombre devenue pesante d'un maternage de l'estampe et sa quête d'autonomie. Il se dote de structures de production et de diffusion, il développe son monde de curiosités, son bassin de collectionneurs et il s'engage à soutenir des artistes en présentant leurs productions. Les succès de **GRAFF** reposent donc sur sa capacité de retournement et de continuité à la poursuite d'un idéal de communication dans le domaine de l'art contemporain. Il se veut un laboratoire de recherche implanté dans le tissu social et son secret se loge là, dans cette réalité. À la fin des années 70, il devient impérieux de structurer l'appareillage de l'organisation. À la poursuite d'une récurrence de ses projets, il initie les instances lui versant des subsides à supporter sous forme de salaires le travail de gestion et d'organisation qu'une telle entreprise exige. Dans cette visée, il redevient primordial de sensibiliser à nouveau le monde des arts, en 1985, à la fragilité d'existence de nos institutions de diffusion et de production.

Madeleine Forcier

Définir la galerie Graff, c'est à la fois évoquer tout ce qu'implique la gestion d'une galerie d'art contemporain sérieuse et cette foulée lyrique, particulière à la galerie, qui en rend la gestion amusante. À commencer par l'humour, je veux dire le sens de l'humour nécessaire qu'il faut entretenir dans un milieu où tout est à bâtir tant culturellement que socialement. Ce lyrisme commun nourrit les espoirs, les rêves et les objectifs légitimes de chacun; cette poétique alimente jusqu'à nos dîners communautaires partagés journellement à la galerie. Le lyrisme d'un somptueux pâté chinois cohabitant avec les œuvres exposées, les machines à écrire, les plantes, les fleurs, le tapis, l'aspirateur, la cour ou les murs blancs... c'est amusant... non ? La galerie c'est un lieu familier,

un lieu d'amalgames où la création et l'imagination transpirent dans les moindres détails, comme l'indispensable vérité du jeu théâtral qui donne vie en même temps qu'il vit. Mais si la galerie joue de complicité, elle est aussi le lieu d'une scène plus terre à terre où il est urgent, pour tous, de développer le marché pour que le décor prenne enfin la place qui lui revient.

La galerie Graff, c'est en plus une volonté d'embellissement, une fierté partagée par toutes les personnes impliquées dans la galerie, une fierté communicative qui produit un dynamisme collectif. Le sérieux... un certain lyrisme... et le dynamisme. Des ingrédients contemporains mais vulnérables, et tant d'efforts déployés, et tant d'engagements individuels, tout à faire parfois et tout à recommencer, les responsabilités qui pèsent, de plus en plus, et l'humour épaule, puis on se félicite d'y croire encore parce qu'on est fou d'y croire encore, puis on continue, parce qu'on a raison d'y croire encore, lyriquement.

(...) Une galerie d'art contemporain a d'abord un rôle d'éducation envers le public. Cette fonction de formation est en parallèle avec le rôle de marchand. Car il faut le souligner, le produit de consommation que représente une œuvre d'art, produit de luxe, n'est pas toujours perçu comme un bien à consommer. L'une des difficultés principales rencontrées par les marchands d'art contemporain, c'est celle de se heurter à une absence d'éthique, à un manque de façon de faire et d'opérer dans les rouages du marché de l'art. Il faut mettre de l'avant certains principes à respecter, pouvant mener au développement d'une tradition, pour que nos efforts soutenus puissent un jour porter fruit. Le contrat entre l'artiste et la galerie évite certains malentendus; la galerie est ainsi mieux habilitée à représenter, avec un souci de personnalisation, chacun de ses artistes. Cette complicité entre artiste et galerie crée un effet d'entraînement qui transparaît face au public. Graff ne forme ni un clan ni un ghetto, il forme plutôt une équipe qui collabore à un idéal collectif où chacun trouve son compte. On travaille pour que la galerie se distancie d'une image strictement locale, pour s'ouvrir sur d'autres marchés. Nous sommes présents à la foire de Bâle depuis deux ans, et lentement mais graduellement, notre réputation en même temps que celle des artistes que nous représentons va de développements en développements. Il faut maintenir une constance dans nos efforts de promotion pour demeurer compétitifs sur la scène internationale. À court terme, le cloisonnement, à l'échelle du Québec, marque la disparition des galeries. On commence à peine à s'ouvrir et à défendre la qualité du travail de nos artistes sur les marchés extérieurs, il est donc normal que tout semble être à faire.

(...) Le choix prévalant à la composition des artistes de la galerie ne repose que sur des critères de qualité, de sérieux et d'engagement dans leur pratique. On ne choisit pas un artiste pour lui donner une chance. On travaille avec un éventail d'artistes provenant de plusieurs tendances et en qui l'on croit, simplement. Il est important pour nous de fonctionner avec des artistes qui ont une personnalité débordant les cadres de la simple production d'objets d'art; cette compatibilité d'esprit fait partie du sens de l'humour qui nous fait progresser ensemble. Nous souhaitons réciproquement nous survivre en étant connectés à tout ce que nous partageons actuellement. C'est un sens commun, autant moral que personnel. Et puis après tout, on rêve tous. Vous connaissez, la galerie Graff ? Bien sûr que je connais cette galerie de réputation internationale !

[Madeleine Forcier, extrait de «Les galeries d'art contemporain», *Cahiers*, n° 27, automne 1985]

9 janvier 1985
Le journal montréalais *Le
Devoir* célèbre son 75^e
anniversaire de fondation

Janvier 1985
L'Orchestre symphonique de
Montréal fête le 50^e
anniversaire de sa fondation

24 janvier-19 février 1985
Claude TOUSIGNANT
«Polychromes»
Galerie GRAFF

«*Quelle Siloë, nous marquant au signe de la Raison pure, mettre assez
d'ordre en notre esprit pour nous permettre de comprendre l'ordre
suprême des choses ?*»
 Gaston Bachelard

**Claude TOUSIGNANT
Affiche, sérigraphie,
1985; 66 x 102 cm
(415)**

Claude Tousignant : conflit analytique
*D'une part, ouvrir la question d'une situation historique. D'autre part, le
foyer secret de ces œuvres récentes : la couleur liée à son
émotionnalité. D'autant plus que ces grands tableaux soulevés avec
emphase du mur par des rebords peints, ces tableaux à côtés colorés,
ne relèvent pas du langage discursif. Alors, que nous reste-t-il,
«amateurs d'art», sinon les formes multiples, rationnelles ou poétiques,
de nos relations, de nos compromissions, de notre intelligence avec le
milieu ambiant de l'œuvre ? C'est dire combien ces œuvres sont
ouvertes, on ne peut plus ouvertes, dépendantes même comme
langage de ce «milieu social ambiant».
Rue Saint-Laurent, dans l'atelier, dans cet espace trop exigu pour
l'immense respiration de ces grands objets peints verticaux et
monochromes sur chacune de ses surfaces (les devants et les côtés),
parfois couplés, parfois uniques, Claude Tousignant aime bien parler de
sa guerre sainte. Iconoclaste, il dit vouloir «démolir» la notion de*

tableau, balayer la surface qui représente une image, gommer la peinture, établir un rapport d'objet au détriment de l'histoire des images. En vérité, ce qu'il veut «démolir», c'est une certaine idée de la peinture : l'idée surtout que la peinture est nécessairement chargée de significations extra-visuelles; qu'elle renvoit à d'autres langages, d'autres modes d'expressions, à la narration intelligible et transcrite verbalement.

Ce dépouillement ultime, cette mise en cause de l'histoire et de nos relations à l'art pictural est lié ponctuellement aux changements des valeurs de la société québécoise. Claude Tousignant surgit du tissage culturel que celui des autres grands noms de la peinture québécoise (Borduas, Molinari, Gagnon, Gaucher, McEwen, Pellan, etc.). Il s'est abreuvé aux grandes expériences plastiques de la modernité pour en tirer un modèle authentique et personnel. Il a aujourd'hui poussé son aventure à un point d'extrême tension dont les transformations formelles rendent bien dérisoires les qualificatifs de «formaliste» ou de «minimaliste».

Bref, c'est la condition chromatique qui détermine la surface de ces «polychromes». Les formats verticaux sont soulevés du sol, contrairement à certaines œuvres antérieures, et proposent des relations, lorsqu'ils jouent deux par deux, dont les rapports sont d'une extrême subtilité. Il suffirait d'un demi-ton pour changer l'équilibre chromatique d'un «Polychrome double» qui est atteint lorsque le peintre le juge atteint. Lorsque l'élément plastique est unique, la contemplation se résorbe dans la seule expressivité de l'entité picturale. Mais là où il y a entorse à ce dépouillement, c'est lorsque Claude Tousignant met l'accent sur les côtés du tableau, leur donnant une autonomie chromatique inattendue et une existence hypertrophiée qui insiste sur l'épaisseur du châssis et par là sur le caractère monolithique de l'objet pictural.

(...) Le vrai débat est donc un débat sur la couleur, sur l'utilisation illusionniste de la couleur telle que la pratiquent les peintres engagés dans la réduction phénoménologique et préoccupés d'éviter les problèmes du rapport de l'espace réel à l'espace symbolique.

Je sais évidemment qu'il s'en trouvera beaucoup pour décrier ce qu'ils appellent péjorativement les «purs effets décoratifs» de cette peinture, mais ceux-là oublient systématiquement que ces constructions plastiques s'interrogent avant tout sur ce qui travaille en son fond les lieux de jonction du réel et de la langue. La systématisation et la rigueur de Tousignant sont à la mesure des qualités de la problématique qu'il aborde.

Au fond, ce que j'aime dans ces œuvres où il ne reste plus rien, c'est l'accentuation de qualités spécifiques au langage pictural qui passeraient inaperçues sans une expérience semblable de contemplation plastique. Toute cette part des savoirs ésotériques alliés au jeu de sciences rationnelles font entrer en scène dans cette peinture ce tabou du formalisme : l'émotion. Et cette émotion prend naissance d'un tel dénuement - de la disparition de la couleur comme division du dessin ou du dessin comme division de la couleur - que cette couleur, encore une fois, fait place à la question du sujet.

Et que peut-on dire d'autre de la qualification d'une couleur sinon qu'il s'agit là d'une affaire émotive ?
[Gilles TOUPIN, «Claude Tousignant : "Refaire la peinture"», extrait du carton d'invitation, janvier 1984]

L'année 1985 est proclamée «Année internationale de la jeunesse»

27 janvier-21 avril 1985
«Les vingt ans du Musée à
travers sa collection»
*Musée d'art contemporain de
Montréal*

Le dramaturge québécois
Michel Tremblay se voit
décerner en février 1985 le
prix Québec-Paris

La tenue de cette exposition vient souligner le vingtième
anniversaire de fondation du Musée d'art contemporain de Montréal
(1965-1985)

**Claude Gai dans *La
Duchesse de Langeais*
de Michel Tremblay
(416)**

Robert WOLFE réalise une
murale et deux tableaux pour
l'édifice du siège social
d'Hydro-Québec à Saint-
Hyacinthe

Janvier 1985
Fondation de l'Association
des galeries d'art
contemporain de Montréal

Conscientes d'un besoin de regroupement, certaines galeries d'art
contemporain de Montréal fondent en janvier 1985, l'Association des
galeries d'art contemporain de Montréal. L'Association reprend le guide
des galeries de Montréal intitulé *Etc...*

8 février-7 avril 1985
«The European Iceberg»
Art Gallery of Ontario, Toronto

Cette exposition d'envergure, coordonnée par R. Nasgaard, donne
à voir au public canadien des spécimens originaux de la «Heltige
Malerei» (peinture véhémente) allemande et de la «Transavanguardia»
italienne. Germano CELANT, conservateur invité pour l'exposition,
choisit des artistes qui le touche de près et trois générations de peintres
et sculpteurs sont ici représentées avec des artistes comme Rebecca
HORN, Hanne DARBOVEN, Joseph BEUYS, Alberto BURRI, Mario
MERZ, Antonio VEDOVA, Nicola de MARIA, SALOMÉ, Ludger
GERDES, Enzo CUCCHI, Anselm KIEFER, Sigmar POLKE, Georg
BASELITZ, A.R. PENCK, Jannis KOUNELLIS, Mimo PALADINO et
Giuseppe PENONE.

19 février 1985
Réalisation du premier vol
d'essai d'un missile Cruise en
sol canadien

23 février-19 mars 1985
Jocelyn JEAN
«Visions partitives»
Galerie GRAFF

*«(...) la peinture a ses modes de pensées, ses problèmes propres et
ceux-ci viennent se jouer dans l'organisation de l'espace du tableau.»
Certes la géométrie, cette science que Kant définissait comme la
science de toutes les espèces d'espaces, plane en sous-couche dans
cette série de dessin. Les origines lointaines de la géométrie, son
histoire chargée, ses possibilités multiples et ses applications diverses
et persistantes sont pour moi plaisirs de l'esprit, moyens de
connaissance et instruments de travail. Je veux comprendre la
géométrie à la manière de Edmund Husserl, c'est-à-dire comme «un*

Carton d'invitation,
Jocelyn JEAN, 1985
(417)

acquis total de production spirituelle qui, dans le procès d'une élaboration, s'étend par des acquis nouveaux en de nouveaux actes spirituels.»

Je puise volontiers dans ce patrimoine universel, dans cet intarissable réservoir collectif. J'emprunte à la géométrie ses figures, ses constructions, ses démonstrations, sa logique. Je travaille avec la règle et le compas, l'équerre et le rapporteur. Je calcule, selon les dimensions et les proportions de l'espace choisi (ici quelques centimètres carrés de papier), diverses associations de figures et de constructions logiquement solidaires entre elles. Je me sers de la perspective comme une sorte de prolongement prenant naissance quelque part en dehors des limites du support; ou encore je recrée, par certains arrangements, des illusions optico-géométriques, ce qui, en provoquant des erreurs de perception, faussent nos estimations des mesures de longueur, de surface, de distance, de direction, (phénomène encore plus agissant lorsque le couleur est présente); parfois j'agence simplement selon un plan ou un autre, différentes figures que j'aime voir réunies. Pour résumer, car il est inutile de nommer tout ou de s'attarder plus que nécessaire, je dirai que j'utilise divers systèmes, conventions et moyens.

Visions Partitives (c'est le titre de cette série de dessins) sont un ensemble de démarches raisonnées et intuitives, d'actes et de manœuvres, destinées à offrir une substitution à nos espaces mentaux habituels, un espace ouvert aux expériences sensibles, ne serait-ce que pendant les quelques instants passées devant l'œuvre, comme pourrait l'écrire Francis Ponge, c'est ainsi une façon de rendre émouvante une portion du temps et de l'espace.

Évidemment tout n'a pas été dit : je n'ai presque pas parler couleur, nous sommes restés dans le noir et blanc et pour paraphraser certain critique je dirai «que faute d'espace, nous ne pouvons etc. etc.»

Voici ces quelques centimètres carrés de couleur et d'espace. (...)

[Jocelyn JEAN, extrait du carton d'invitation, janvier 1985]

(...) Les dessins récents de J. Jean marquent-ils un retour en force vers la structuration ? Certes, il s'agit encore d'une célébration d'un rituel illusionniste qui réside dans le passage de la deuxième à la troisième

Jocelyn JEAN
Visions partitives :
groupe équivalence III,
1984. Huile sur Arches;
48 x 32 cm
(418)

dimension malgré qu'il y ait eu entre les encaustiques et les dessins
actuels, un déplacement du centre phénoménologique. L'événement
ne se situe plus au niveau de la tactilité mais plutôt dans un appel
croissant à la vision pure. Avec l'encaustique, l'artiste désirait détourner
l'œil de la structure fondamentale déjà définie et contrôlée. Ici, elle
devient le principe des actuelles Visions partitives, puisque d'emblée
elle est mise de l'avant comme «valeur de modèle» (H. Damisch).
Dans un premier temps, le traçage du circuit est rigoureusement
effectué à l'aide du compas, de l'équerre et du rapporteur d'angles.
Ensuite est appliquée la couleur, à l'aide des mêmes outils, afin de
consolider ou de contester la proposition géométrique propre à chacun
des dessins. Ces derniers affirment d'évidentes filiations structurales car
celles-ci articulent une suite de variations réalisées à partir de quelques
«patrons» conceptuels d'où émergent non pas un seul mais des

groupes de dessins. Chaque dessin constitue ainsi une vision partitive d'un ensemble fermé cohérent.

Les tracés perspectivistes dont le point de fuite se situe en dehors des limites du support soutiennent et justifient l'accord ou la dualité des figures géométriques «coloriées» au crayon à l'huile (remplissage). Ces plans colorés transparents ou opaques dotent la surface d'une potentialité de jeux optico-perceptuels. L'œil est d'abord interpellé, puis le corps en entier, ensuite l'esprit et finalement le temps passé devant le dessin assure l'appréhension de la polymorphie et de l'ambiguité de sa nature. Ces dessins exigent virtuellement d'être expérimentés dans un «temps visuel» telles les œuvres d'un Van Eyck par exemple.

La perspective telle qu'utilisée par Alberti à la Renaissance, bien plus qu'une science spéculative, était l'expression d'une «philosophie pratique», d'une sorte de «projet visant à réorganiser à la fois l'espace réel et la représentation de cet espace. Elle correspond à l'avènement d'un idéal nouveau de rationalité. Elle est aussi dispositif régulateur, frein et gouvernail de la peinture». Toutefois, «loin d'imiter l'espace, la peinture ne peut que le feindre ou le (re)construire par la géométrie» (Damisch).

Dans le cas de J. Jean, la volonté n'est manifestement pas de faire étalage de connaissances en géométrie plane mais il s'agit, comme le définit Husserl «d'effectuer avec réussite un transfert du registre de l'optique naturelle à celui d'une représentation artificielle»; le système géométrique étant en fait l'acquis théorique que représente la construction perspectiviste.

Les Visions partitives opèrent ce niveau de transfert et en proposent une singulière utilisation des principes, raisonnements et preuves qui ici mettent en scène de «faux» espaces doublement illusoires. L'ambiguité des circuits colorés accusent le dessein de l'auteur d'amener l'œil à se délester des habitudes optiques pour se laisser prendre par la surprise de la découverte d'un lieu autre, d'un lieu équivoque.

Le recours à la géométrie et à la perspective s'effectue d'abord sur le mode illusionniste traditionnel, la première structure étant reconnaissable car familière au spectateur. Dans un deuxième temps, J. Jean sabote cette construction illusoire par l'ajout de tracés et figures contrariant l'unicité du circuit. Ces «vision partitives» relèvent d'un double désir de déstructuration et de renforcement du dispositif de représentation de l'espace perspectiviste pour nier et réaffirmer à la fois sa véracité...

[Jocelyne LUPIEN, *Vanguard,* été 1985]

23 février 1985
Ouverture de la Galerie Daniel au 2159, rue Mackay à Montréal

Décès en 1985 de l'actrice française Simone Signoret à l'âge de 64 ans

7 mars-7 avril 1985
Francine SIMONIN
Dessins et peintures
Galerie 13, Montréal

John Daniel dirige, dès 1972, un centre d'art au 5341 Queen Mary, mais emménage dans un local de la rue Mackay en 1985 où il présente Simon SEGAL, Yves TRUDEAU, Jean-Luc GUINAMANT, George CHEMECH, Nicole ELLIOTT... La galerie Daniel se distingue aussi par la tenue d'une exposition annuelle (en février) de sculptures contemporaines.

8 mars 1985
Pour la Journée
internationale de la femme, le
gouvernement fédéral émet
un timbre en l'honneur de la
défunte Thérèse Casgrain,
figure marquante du
militantisme québécois

9-27 mars 1985
Yves GAUCHER
Olga Korper Gallery, Toronto

The show of 12 grave, lovely abstract paintings by Yves Gaucher that opens this afternoon at the Olga Korper Gallery (...) is the first glimpse of this senior Montreal artist's work Toronto has been offered in five years. However, it is a glimpse that makes the wait worth while.
The rigorous formal lessons of yesteryear, which made the Art Gallery of Ontario's mid-career survey in 1979 an occasion of high, intelligent delight, appear to have been brought to a natural conclusion and left behind. Here, instead of the logician's disciplined Grey on Grey paintings - described by AGO chief curator as "one of the great achievements of Canadian art" - we are given the lover's discourse on the love of painting itself...
[John Bentley MAYS, «The welcome return of Yves Gaucher», *The Globe and Mail,* 9 mars 1985]

Mars 1985
Découverte d'un test sanguin
pour le dépistage du SIDA,
aux États-Unis

Le film *Amadeus* récolte huit
oscars en mars 1985

Pauline Julien reçoit en 1985
le Grand Prix de l'académie
Charles-Cros

21-31 mars 1985
«L'art est un jeu»
Atelier rue Sainte-Anne,
Bruxelles

Cette exposition collective réunit des artistes européens et canadiens dont Pierre AYOT, COZIC, Jack OX, Philippe DESJOBERT, Filip FRANCIS, Jacques-Louis NYST et plusieurs autres.

21 mars-23 avril 1985
Robert WOLFE
Travaux récents
Galerie GRAFF

Depuis sa dernière exposition de peintures à la Galerie Graff, au début de 1984, Robert Wolfe a produit un ensemble de dessins d'une grande richesse. La série qui suit immédiatement les tableaux représente une décantation presque fantômatique des œuvres picturales : les formats carrés sont subdivisés par des traits-partitions qui prolongent l'expérience amorcée sur la toile. On pense à des livres ouverts, à des quadrillages inachevés. La forme du support dicte l'unité de base : carrés ouverts ou fermés, pleins ou simplement délimités par des traits. Des boîtes qui retiennent une gestualité appelée à s'échapper sur toute la surface du papier, comme les graines emprisonnées dans une gousse.
C'est précisément l'étape suivante, qui se joue, cette fois, sur des moyens formats rectangulaires. La couleur intervient davantage; les traits, libérés maintenant quoique regroupés en faisceaux carrés ou

Robert WOLFE
55/34 = 1.617, 1984.
Graphite et couleurs;
70 x 100 cm
(419)

rectangulaires de densité variable, dynamisent la surface entière, même losqu'ils n'occupent que quelques points. La production suivante est réalisée sur des formats rectangulaires plus grands. Le geste est en général plus contenu, et la couleur tend à disparaître au profit de faisceaux noirs et de coins qui évoquent ceux des cartables, ou les gommettes qu'on utilisait autrefois pour coller les photographies dans les albums.
Face à la peinture, voici le laboratoire du dessin : c'est une promenade dans un champ de signes, mais comment les envisager à côté des moyens exclusivement sémiologiques ? Ces œuvres rappellent certainement des systèmes de communication, des énoncés de langage.
[Denis LESSARD, «Les dessins vifs de Robert Wolfe», *Vie des Arts,* printemps 1985]

Robert WOLFE
Sans titre, 1984. Graphite
et couleurs; 70 x 100 cm
(420)

Décès du peintre français
Marc CHAGALL à l'âge de 97
ans

Le film d'animation *Crac* du
Canadien Frédéric Back
remporte un Oscar à
Hollywood dans la catégorie
«court métrage d'animation»

Avril 1985
Le Musée des beaux-arts de
Montréal célèbre ses 125
années d'existence

Avril 1985
Discovery lance avec succès
le satellite canadien *Telesat-
1-Anik*

22 avril 1985
Décès du docteur Jacques
Ferron, l'un des plus
prolifiques écrivains du
Québec

25 avril-21 mai 1985
Pierre AYOT
«Perspectives et
projections»
Galerie GRAFF

(...) Deux des œuvres exposées réfèrent de façon explicite à des personnalités du milieu des arts. Charles Dutoit, chef de l'OSM est certainement la figure la plus dominante que présente Ayot dans Ébauche et répétition d'orchestre. *Nom propre qui représente, par un effet de métonymie devenue populaire, l'orchestre et dans une certaine mesure la Ville de Montréal, Dutoit est clairement assimilé à son institution dans cette installation. Son portrait dessiné par des lutrins et des partitions musicales exhibe la condensation de l'homme et de son lieu d'énonciation : la figure épouse la forme des lutrins qui servent de support au dessin aussi bien qu'au chef d'orchestre. La fragmentation de l'image et la difficulté de la voir homogène (il faut pour ce faire adopter un point de vue privilégié qui oblige à l'immobilité du spectateur, position insoutenable, ne serait-ce que parce que l'œuvre n'est pas exposée pour un seul spectateur), rendent visible à la situation non unifiée de sujet contemporain. Son éparpillement ou plutôt la diversification de ses investissements le constituent fragmenté, de même que les variations dans les points de vues qu'il suscite en donnent une image changeante. La bande sonore qui accompagne l'installation, une* Prova d'orchestra *amplifie la plurivalence et l'effet de dispersion des organes qui concourent à former, pour un temps et une écoute déterminés, une voie unifiée. La répétition d'orchestre, comme le dessin présentent par ailleurs un caractère d'ébauche qui rappelle que le sujet n'est pas une substance définitive et permanente mais qu'il est, au contraire, l'effet d'une élaboration continuelle et d'un processus complexe.*
(...) La dernière pièce ménage une surprise, une plage peinte selon les mêmes procédés, qui apparaît d'abord comme une projection étant donné que la pièce n'est éclairée que par le jet lumineux d'un projecteur qui découpe exactement le pourtour de la toile. Le motif de la mer et le titre de l'œuvre Tra Alassio et Ventimiglia *réfèrent au vécu de l'artiste, à*

Pierre AYOT
Tra Alassio e
Ventimiglia, 1984.
Acrylique sur toile, fibre
de verre et installation;
122 x 24 x 122 cm
(421)

l'installation récente d'un atelier en Italie. Ici encore, le privé et le professionnel se rencontrent et se fondent dans l'œuvre. Par ailleurs, ce paysage pose de façon exemplaire la question du sujet. Alors qu'apparemment le spectateur ne peut passer entre l'image réelle, la diapositive dans le projecteur sur laquelle est fixée la scène montrée, et l'image virtuelle projetée au mur sans craindre de faire interférer son ombre propre et de perdre l'image, il n'en est rien. Seule cette expérience du reste, permet de corriger l'illusion et de rétablir l'ordre des faits : une lampe éclaire une toile peinte et si la présence du spectateur interfère et projette une ombre, c'est sur une image indépendante du projecteur. Il est important de signaler que l'exécution de l'œuvre posait comme contrainte réelle pour l'artiste l'effet qu'anticipe le spectateur. En effet, Ayot ne pouvait jamais travailler face à l'œuvre puisqu'il perdait alors l'image virtuelle dont il avait besoin pour peindre l'image réelle. Cette présence problématique du sujet, peintre ou spectateur, actualise bien sa définition contemporaine : il est un effet de son lieu d'énonciation. Peintre et spectateur sont amenés à un cheminement parallèle mais essentiellement différent. Le peintre inscrit la trace de l'objet au prix de l'obsession continuelle d'effacer sa présence et produit ainsi les conditions qui vont permettre au spectateur d'étaler sa silhouette sur cette plage antique, sillonnée de fragments de colonnes. Le spectateur, au contraire, ne peut saisir la nature de lobjet qu'en se rendant visible. L'omniprésence biffée du peintre installe donc une scène sur laquelle le spectateur va se percevoir et se constituer, tout en découvrant le statut, réel ou illusoire de l'œuvre.

Ce dispositif de Pierre Ayot amène à des conclusions bien différentes de celles de Platon dans l'Allégorie de la caverne. Non seulement les ombres sont vraies, mais elles révèlent la nature du réel qui est en quelque sorte une conjugaison de ce qu'ont fait les uns et les autres, une rencontre constitutive du spectateur et de la trace du peintre.
[Louise POISSANT, extrait du carton d'invitation, avril 1985]

(...) Ayot présente actuellement six pièces chez Graff, regroupées sous le titre de Sevitcepsrep et projections. Des pièces qui jouent avec le trompe-l'œil à la moderne à partir de fausses projections de diapositives. Un travail de moine pour l'artiste qui a dû travailler dans une demi-obscurité pour reporter sur des supports, par petits points, les diverses trames (jaune, rouge, bleu, noir) qui constituent une photo couleur et qui représentent les étapes de la sérigraphie, une technique d'impression souvent utilisée par Ayot.
(...) À l'entrée de la galerie, nous sommes accueillis par quatre chevalets qui portent chacun une toile où une partie d'une œuvre de Braque est peinte. Il pourrait s'agir d'œuvres individuelles d'étudiants en art, mais plus on s'éloigne des chevalets pour rejoindre le point d'anamorphose, plus se reconstitue la nature morte de Braque. À côté, sur une petite table, Ayot a placé les éléments à partir desquels Braque a réalisé sa toile : une pipe, un emballage de cigarettes, etc., y compris un vrai journal daté de 1913.
Dans Prova d'orchestra, ce sont des lutrins qui remplacent les chevalets. Ils portent à moitié des partitions de musique (peintes) (Debussy 1913) et des morceaux du même tableau de Braque (1913). Au mur, trône un Charles Dutoit (inachevé) qui dirige l'ensemble. Chevalets, lutrins; partitions, tableaux, répétition d'orchestre, ébauche; musique, peinture, c'est une œuvre qui invite à de nombreux rapprochements et qui se voit au son d'une véritable répétition d'orchestre, dirigée par Dutoit interprétant ladite pièce de Debussy.
Mais allez-y donc voir par vous-mêmes, les mots n'arriveront jamais à faire le tour des tours de Pierre Ayot.
[Jocelyne LEPAGE, «Pierre Ayot : pour l'amour de Graff», La Presse, 11 mai 1985]

Pierre Ayot calls his show Perspective et projections and the six installations are clever and witty in the use of multimedia and in the dexterous manipulation of seemingly disparate elements.
They reflect a stay in Italy, blue waters, limpid sky and philosophical musings, as in Tra Alassio e Ventimiglia. Greek columns made of fibreglass are scattered across a photo of the sea which has been painted over lightly, so that the photo dots create a pointillist technique.
It could, of course, be a stage setting for a poetry reading, so fragile is the treatment.
Ébauche et répétition d'orchestre is both amusing and serious in concept. A painted photo of Dutoit faces five music stands on which are the music sheets of a real piece by Debussy - Six Épigraphes antiques - composed in 1914 and which are colored serigraphs, making it difficult to tell where a painted photo leaves off and a serigraph on canvas begins. Music is heard as the musicians scrape away in a warm-up prior to performance. The composition was taken from a Braque painting and the colors and elements rearranged.
Ayot does the same with Verre et bouteille 1913-1985, again with Braque as inspiration. Both works emerge as performance-installations, happenings with a vin rosée sparkle.
Qui se cache derrière la Joconde ? is a large wall sculpture wrapped with cord that momentarily recalls a Christo trademark, but the interest here

comes form the photo of the Mona Lisa projected on the canvas and then almost fleetingly painted over. It's a fresh approach to a subject that has been played around with for centuries. However, Duchamp's Mona Lisa *with a moustache seems to have said it best thus far, not that Ayot intends to be funny but at this stage the Joconda theme seems a little tired.*

[Lawrence SABBATH, *The Gazette,* 4 mai 1985]

5 mai-23 juin 1985
«Peinture au Québec : une nouvelle génération»
Musée d'art contemporain de Montréal

Seize jeunes artistes québécois sont choisis par les conservateurs Pierre Landry, Sandra Marchand et Gilles Godmer. Il s'agit de Christiane AINSLEY, Céline BARIL, Joseph BRANCO, Thomas CORRIVEAU, Mary-Ann CUFF, Michel DAIGNEAULT, Pierre DORION, Lynn HUGHES, Ilana ISEHAYECK, Alain LAFRAMBOISE, Jean LANTHIER, Guy PELLERIN, Alain PELLETIER, Monique RÉGIMBALD-ZEIBER, Michel SAULNIER et Claude SIMARD.

22 mai-4 juin 1985
Premier Festival de théâtre des Amériques, à Montréal

23 mai-24 juin 1985
Georges ROUSSE
Travaux récents
Galerie GRAFF

Les œuvres de Georges Rousse nous tendent des pièges. Pas les matériaux, pas l'iconographie, pas les sites qui lui servent de support... Pour la première fois exposées à Montréal, ses œuvres risquent une mésinterprétation : on y verra des photographies documentant des peintures-fresques in situ. Dès lors, nous serons au cœur de la complexité, et de l'intérêt de son travail dans le contexte de l'art actuel. Les photographies de Georges Rousse ne sont pas de simples documents mais un moment, le dernier élément, du matériau de ses œuvres. C'est pourquoi il y a peu de pertinence à vouloir préciser si Georges Rousse est peintre ou photographe. Il est un artiste qui utilise divers matériaux, dont la photographie, des pigments, mais aussi des architectures, la lumière... Même si chaque œuvre s'étale dans divers lieux (le site peint, la photographie, l'espace d'exposition), une dimension conceptuelle relie les diverses phases en un ensemble qui seul donne à l'œuvre son sens.
Voilà le premier piège. Le spectateur non familier avec ce travail risque d'isoler les étapes et de se concentrer sur ces éléments jusqu'à oublier les autres composantes. D'abord les photographies exposées, puisque c'est, uniquement, ce que le spectateur aura à voir de tout l'œuvre. Mais elles n'en sont pas des restes. Au contraire, les phases précédentes n'ont d'existence qu'en vue de leur production. Il s'agit donc de donner à voir, en photographie, des lieux composés que le spectateur ne visite pas. Ici, on risque de confondre ces photographies avec celles qui documentent des expériences de Land Art *ou des performances. Cependant je dirais que les photographies de Georges Rousse ne surviennent pas, à la fin, comme un dernier sursaut pour saisir une œuvre d'abord voulue liée au destin du lieu et à l'inévitable déroulement du temps. Pour Georges Rousse, il importe que la photographie soit* le lieu *de l'œuvre, comme photographie, c'est-à-dire comme* image *d'un* lieu. *Insistance de la photographie exposée comme signe (indiciel et iconique) mais s'indiquant aussi elle-même comme objet en gardant des marques de sa physicalité et de sa genèse technique (cf. les bordures). Les lieux que ces photographies où Georges Rousse a peint des grandes figures.*
Voilà le deuxième piège. Georges Rousse choisit comme support pour ses images peintes des architectures désaffectées, abandonnées à leur détérioration ou souvent vouées à la démolition. Ou encore ce sera

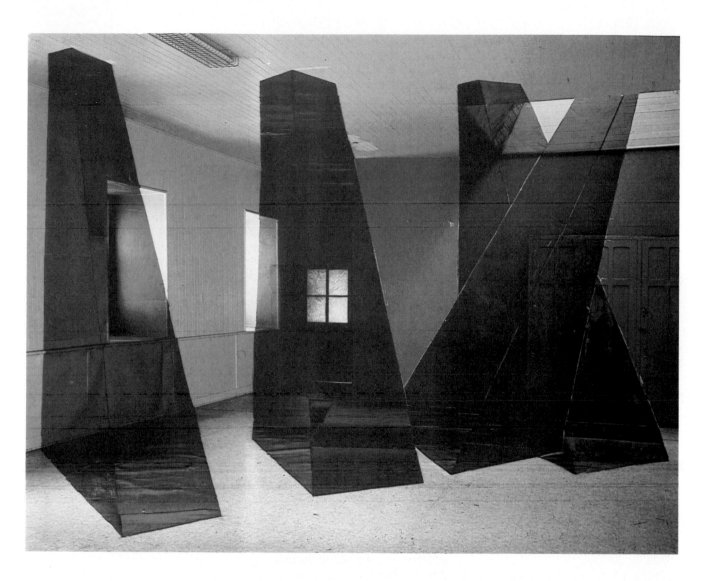

Georges ROUSSE
Sans titre, œuvre
réalisée à Montréal en
1985
(422)

un espace soumis, à court terme, à la restauration. Appartement vide, voûte, garage, usine... dont il utilise les murs, le plafond, les arcades selon les qualités de l'espace et de la lumière. On pense ici au travail décisif de Gordon Matta-Clark. Nous guette cependant un romantisme des ruines : site favorable à l'épanchement, au lyrisme et à la nostalgie. Attention les amoureux de vieilles pierres ! Ce que Georges Rousse pointe à travers ses très (trop ?) belles photographies, c'est l'incontournable réalité de ces lieux. C'est-à-dire leur disparition, qui entraîne avec elle l'inscription picturale. Les photographies sont donc la mise en scène, dramatique, de cette disparition (qu'elle soit effectivement accomplie ou pas). Il ne s'agit pas d'une éternelle présence de l'objet disparu, fétichisé par le pouvoir-capter de l'image photographique, mais au contraire de la mise en présence du à-tout-jamais-inaccessible de l'image, ou de ce qu'il y a toujours d'inaccessible dans toute image. La situation se trouve d'autant plus exacerbée que Georges Rousse nous donne à voir des figures peintes avec une minutie d'exécution et une attention au travail chromatique qui deviennent tragiques quand on pense à la précarité du lieu qu'elles épousent. Collant étroitement à l'architecture, sans l'intermédiaire de la toile, elles semblent peintes dans l'ignorance de leur sort. Cette pratique de la peinture est infernale.

Telles que le présentent les photographies, ces peintures-fresques apparaissent somptueuses. On regrette de ne pouvoir plonger notre œil dans les détails, dans la richesse du traitement, dans les nuances des factures. Ces figures sont ancrées dans leur support et elles restent pour nous à distance, inévitablement. Notre point de vue sur elles ne sera celui que nous donne (nous impose) la photographie. D'ailleurs, dans certains cas (et davantage maintenant), elles semblent faites dans la connaissance du point de vue photographique qui nous en révélera la composition en continuité ou discontinuité avec le mouvement du support. Rappelons-le, toute cette mise en situation picturale est faite en vue de la photographie.

Voilà le troisième piège. En rapprochant Georges Rousse des peintres français de la Figuration Libre - dont il a d'abord été le photographe - on risque de limiter le propos de son œuvre à l'iconographie de sa peinture. On ne doit pas abuser des points communs, mais plutôt insister sur ce qui fait de cette démarche singulière un projet conceptuel, plus dans le prolongement des expérimentations alternatives des années 70 qu'assimilable à l'actuelle vague de retour à la peinture. La peinture n'est pas l'unique élément du travail de Georges Rousse, ni la visée de l'œuvre. C'est pourquoi il ne faut pas tomber dans la séduction des figures qui ouvrent des espaces de fiction envoûtants. Il faut au contraire confronter la déception que l'image photographique organise à partir des figures.

Donc, œuvre paradoxale, qui articule réalité architecturale, fiction picturale et image photographique, pour que les photographies exposées donnent lieu à des tensions. Conjonction singulière où la figuration nous arrive par la médiation photographique pour nous protéger des délires néo-subjectivistes.

[René PAYANT, extrait du carton d'invitation, mai 1985]

Chez Graff (...), les neuf grandes photographies de Georges Rousse (né à Nice en 1947), qui est l'un des représentants les plus personnels, les plus ingénieux et les plus critiques de ce qu'on appelle en France la «figuration libre», confirme l'importance exceptionnelle de cette galerie dans le réseau montréalais au moment même où elle s'apprête à occuper le seul stand québécois à la prestigieuse Foire internationale d'art de Bâle.

Les œuvres de Rousse, qui représentent de grandes peintures murales faites - expressément pour être photographiées ! - dans des lieux désaffectés et voués à la disparition, posent une infinité de questions sur la nature et le statut de la peinture, sur les rapports qu'elle entretient avec son support et le lieu qui l'accueille, et sur son mode de diffusion.

[Gilles DAIGNEAULT, *Le Devoir*, 8 juin 1985]

1er juin-29 septembre 1985
«Ramsès II et son temps»
Palais de la civilisation, Terre des Hommes

1985
GRAFF
Situation de l'art actuel

De la rue Marie-Anne à la rue Rachel, **GRAFF** développe le *réflexe de l'actualité* alors qu'à chaque mois, toute son image a à se retransformer. Les murs se vident pour être revêtus de quelqu'un de nouveau et, conséquemment, de formes et de contenus différents. La préparation des expositions particulières ou de groupe demande de la part des artistes et de la galerie un long processus d'organisation. Le roulement d'une telle «machine» exige une programmation de plus d'une année qui, sans pour autant miner la spontanéité des propos les

plus actuels, va tout au contraire aider à hausser la qualité des présentations.

De l'isolement des artistes produisant chacun à l'extérieur de **GRAFF** dans leur atelier respectif, jusqu'à la réalité du marché, du public, des critiques... il y a certes là tout un monde à franchir. Les résultats escomptés ne sont pas toujours à la mesure des énergies déployées. Il faut croire que les motifs qui poussent l'atelier-galerie à poursuivre de tels objectifs vont dans le sens de la *passion,* bien loin du magma mercantile fondé sur la seule raison économique. Ce préambule nous amène à parler de l'aspect *magique* de **GRAFF**, de la *complicité.* Là comme ailleurs le concept d'appartenance à un groupe repose sur un certain idéal. Sur la rue Marie-Anne, à force de se marcher sur les pieds, on a instauré un dialogue, un *esprit.* Sur la rue Rachel, à force de se serrer les coudes, on parvient à remodeler cet *esprit.* C'est ainsi que les membres de **GRAFF** deviennent ses meilleurs ambassadeurs, ici ou à l'étranger. Dans le but de cerner avec plus de clarté cet «esprit», on peut évoquer un agissement par procuration où **GRAFF** se délègue porte-parole des artistes et que de leur côté ces artistes s'affirment comme les porte-parole de **GRAFF**. Une entente d'office, sans recours préalable à un drapeau ou à une idéologie où **GRAFF**, en toute apparence, a développé une hormone nouvelle pour sécréter des rapports d'affection. L'esprit **GRAFF** c'est essentiellement cette politique d'association et de participation. Certes, **GRAFF** n'existe que par les gens qui le composent ou l'ont composé, que par des liens particuliers d'attachement, puisque le bâtiment nu, vidé de ceux qui l'ont institué, n'a de valeur que pour l'aléatoire de la mémoire et peut-être même pour... l'histoire (comme c'est le cas pour les anciens locaux de la rue Marie-Anne, la première histoire).

À quelques mois de sa vingtième année d'existence, et bien qu'on soit instinctivement porté à le croire, aucun des acquis de **GRAFF** ne peut se suffire des conditions de durée. Une telle «institution affective», qui s'est constamment appuyée sur un ajustement au présent - au présent structuré mais demeuré libre - va aujourd'hui encore continuer à travailler à sa progression. L'espérance en une pérennité n'est ici qu'un énoncé abstrait, inapte à comprendre **GRAFF** dans ses actions et ses fonctionnements. Comme ils l'ont démontré par le passé, les responsables de **GRAFF** vont fonder le futur sur les préparatifs du présent. La fragilité de **GRAFF** se situe certainement dans ce devenir, là où la recherche est si exigeante.

Nous avons connu depuis ces dernières années des exemples de fermeture, d'éclatements de réseaux de diffusion qui semblaient institués pour longtemps. On n'a qu'à se souvenir de la disparition récente de certaines galeries montréalaises, de la Galerie France Morin à la Galerie Yajima en passant par la Galerie Jolliet... autant d'exemples que de motifs différents de disparition. L'avenir prochain de l'art contemporain et des galeries qui le représentent ne saurait être définitivement assuré, sinon par un travail constant de promotion et «d'audaces imaginatives». Que ce soit individuellement ou par le biais de l'Association des galeries d'art contemporain de Montréal, le secteur public de même que le secteur privé sont de plus en plus sensibilisés au besoin de soutien dont l'art actuel ne peut se passer. En ce sens, les subsides octroyés aux galeries d'art depuis 1976 et visant la tenue régulière d'un calendrier d'exposition annuel nous montrent que les efforts conjugués portent fruit et que pour cette raison, ils méritent de se renouveler.

Juin 1985
Des archéologues
américains, ouest-allemands
et turcs découvrent, en
Turquie, un village qui
daterait d'il y a 9 000 ans et
qui serait le plus vieux du
monde

22 juin 1985
Décès en 1985 du poète
québécois Michel Beaulieu

6-30 juin 1985
«Picasso vu par...»
Galerie 13, Montréal

Participent à l'exposition : Christiane AINSLEY, Pierre AYOT, Jean-Pierre BEAUDIN, Laurent BOUCHARD, Ulysse COMTOIS, Yvon et Monique COZIC, Denis DEMERS, René DEROUIN, Michèle DROUIN, Tom HOPKINS, Ilana ISEHAYECK, Raymond LAVOIE, Serge LEMOYNE, Peter GNASS, René Payant, Louise ROBERT et Serge TOUSIGNANT.

Été 1985
«Artistes de la galerie»
Galerie GRAFF

12-17 juin 1985
GRAFF à «ART 16 '85»
Foire de Bâle (Suisse)

(...) le stand de la galerie Graff, qui était présente pour une deuxième année à Bâle, m'a semblé attirer l'attention de plusieurs visiteurs, et, m'a-t-on dit, de quelques diffuseurs. Et pour cause : on sait que beaucoup d'artistes québécois valent plus que leur marché et, à bien y penser, il est peut-être plus opportun - et plus réaliste ! - d'investir de l'argent pour exporter leurs travaux vers des centres déjà sensibilisés à l'art contemporain que pour tenter de transformer ici un mlieu qui ne se déplace vraiment que pour les «expositions de prestige».
[Gilles DAIGNEAULT, «L'art 16'85 de Bâle : Un vrai Salon international des galeries d'art», *Le Devoir,* 22 juin 1985]

Seizième Foire de Bâle
(Suisse), 1985
(423)

15 juin-30 septembre 1985
«Aurora Borealis (100 jours
d'art contemporain)»
*Centre international d'art
contemporain, Place du Parc,*
Montréal

L'exposition «Aurora Borealis», organisée par Claude Gosselin, regroupe trente installations conçues par des artistes canadiens. Œuvre tridimensionnelle et multidisciplinaire, l'installation est généralement conçue en fonction d'un espace déterminé et exposée pour un temps limité. Elle se compose de deux ou plusieurs éléments en corrélation et peut comprendre des matériaux et des concepts empruntés à la peinture, à la sculpture, à l'architecture, à la vidéo, à la performance, au théâtre, etc.

Parmi les œuvres composant «Aurora Borealis», vingt-quatre sont inédites et ont été conçues spécialement pour l'exposition. Toutes ces œuvres sont présentées pour la première fois à Montréal et celles réalisées pour le site ne pourront jamais être vues ailleurs. Ces installations, pour la plupart monumentales, occupent une immense surface de près de 4 000 mètres carrés située à la Place du Parc. Conçue par les conservateurs invités René Blouin et Normand Thériault, l'exposition «Aurora Borealis» est accompagnée d'un catalogue comportant divers textes sur la notion d'installation ainsi qu'une documentation complète sur chacun des artistes.

Les participants sont Robert ADRIAN, Jocelyne ALLOUCHERIE, Geneviève CADIEUX, Ian CARR-HARRIS, Melvin CHARNEY, Robin COLLYER, Tom DEAN, Pierre DORION, Andrew DUTKEWYCH, Gathie FALK, Michael FERNANDES, Vera FRENKEL, GENERAL IDEA, Raymond GERVAIS, Betty GOODWIN, Pierre GRANCHE, Noel HARDING, Liz MAGOR, John MASSEY, Allan McWILLIAMS, Claude MONGRAIN, Rober RACINE, Henry SAXE, Michael SNOW, David TOMAS, Renée Van HALM, Jeff WALL, Irene WHITTOME et Krzysztof WODICZKO.

21 juin-10 novembre 1985
«Pablo Picasso : Rencontre à
Montréal»
*Musée des beaux-arts de
Montréal*

22 juin 1985
Le vol 182 d'Air India
n'atteindra jamais Bombay.
Parti de Toronto, il explose
en plein vol à 150 km au large
des côtes irlandaises; 303
passagers se trouvaient à
bord

7 juillet-8 septembre 1985
Giulio PAOLINI
*Musée d'art contemporain de
Montréal*

Juillet 1985
Le Festival de jazz de
Montréal est un succès
complet. Parmi les vedettes,
Tony Bennett, Miles Davis,
Pat Metheny, Thad Jones,
Dave Brubeck, Wynton
Marsalis et Jacques Loussier

Juillet 1985
Des momies sont trouvées au
Chili. Elles seraient plus
âgées que celles de l'Égypte
et leur remarquable état de
conservation serait imputable
à une pratique
d'embaumement différente
de celle utilisée en Égypte

Juillet 1985
Le gouvernement québécois
révoque la nomination du
président d'une société
d'État autonome, Gaétan J.
Boisvert, président du
Conseil d'administration du
Musée d'art contemporain de
Montréal. Début août, J.V.
Raymond Cyr est nommé
président du Conseil

19-29 septembre 1985
Premier Festival international
de nouvelle danse, à
Montréal

Septembre 1985
Les Parisiens découvrent leur
Pont-Neuf «habillé» par
l'artiste bulgare CHRISTO

Septembre 1985
Une équipe de chercheurs
franco-américaine retrouve
quasiment intacte l'épave du
Titanic, qui a coulé au large de
Terre-Neuve le 12 avril 1912,
à deux milles et demi de
profondeur

20 septembre-20 octobre
1985
Lucio De HEUSCH
Travaux récents
Galerie GRAFF

Chez Graff, la suite - et, nous dit-on, la fin - des boîtes de Lucio de Heusch pourraient raconter comment l'ancien artiste formaliste s'est laissé prendre au jeu de la «dérive» pour reprendre l'expression qu'il employait lui-même, il y a quatre ans, pour désigner ce nouveau mode de fonctionnement de sa peinture.
Cette fois-ci, l'accrochage comprend 21 boîtes et, en l'absence de tableaux, c'est à l'intérieur de celles-ci que se joue la tension entre les préoccupations formelles et les divers contenus plus ou moins «anecdotiques». À première vue, il ne semble pas possible de dégager un fil conducteur de ce corpus qui n'a que les apparences d'une série, chaque boîte constituant avant tout un univers autonome, complexe et irréductible qui n'entretient que des rapports indirects avec les autres.

Lucio De HEUSCH
Boîte n° 10 : Grèce,
espace intérieur, 1983.
55,9 x 35,6 x 12,7 cm
(424)

C'est dire combien l'expositon est exigeante pour le regardeur, en tout
cas qu'elle nécessite une visite assez longue pour être appréciée
adéquatement. (...)
[Gilles DAIGNEAULT, *Le Devoir,* 5 octobre 1985]

Lucio DE HEUSCH
Boîte n° 33 : Vertiges,
1984.
**Coll. Prêt d'œuvres d'art du Québec
(425)**

22 septembre-3 novembre
1985
«The 1984 Miss General Idea
Pavillion»
*Musée d'art contemporain de
Montréal*

Septembre 1985
Pierre-Marc Johnson
succède à René Lévesque
comme chef du Parti Québécois

23 octobre-19 novembre
1985
Luc BÉLAND
Travaux récents
Galerie GRAFF

Luc BÉLAND
Combinatio : double
bind (2ᵉ version, selon
James Ensor), 1984.
Sérigraphie et tech-
niques mixtes sur toile ;
188 x 210 cm
(426)

(...) *Ses toiles fonctionnent comme un collage d'éléments parmi lesquels se trouvent, dans les rôles principaux et de soutien, des images empruntées à des livres de médecine et à des documents sur les gens torturés par les Nazis au cours de la Deuxième Guerre mondiale. Pas gaies ces images, toutes noires et blanches soient-elles. Dans la plupart des cas, Béland les grossit et les sérigraphie directement sur ses toiles. Dans leur nouveau contexte où il est beaucoup question de peinture, d'histoire de l'art et de culture, ces images dérangent doublement.*

Et ce «collage» d'éléments fonctionne à son tour, comme me l'a expliqué Béland, à la manière d'un drame, en ce sens qu'une action s'y déroule : à la manière d'un opéra où un récitant dit ce qui arrivera et revient ensuite dans l'action. C'est un art récitatif, dit-il, plutôt que narratif, narratif selon lui étant un calque de l'anglais, Béland travaille par analogies.

Prenons, par exemple, Combinatio : j'ai la frayeur du viol. Quatrième version (avec l'aide d'Édouard). *Au centre de la toile remplie de motifs divers, abstraits et figuratifs, plus voyants les uns que les autres et dont certains sortent de la toile, deux hommes, un peu flous, empruntés directement au* Déjeuner sur l'herbe *d'Édouard Manet. La femme nue du tableau de Manet est remplacée par cette grande photo morbide en noir et blanc d'une vraie femme nue, une juive, la main sur le sexe, la peau violée par des expériences de greffes exécutées par les Nazis. Le déjeuner sur l'herbe, on le sait, a été «cité» par des générations de peintres et continue à l'être de plus belle aujourd'hui.*

Mais cette phrase, j'ai la frayeur du viol, qui la dit ? La femme juive violée dans tout son corps ? La femme du tableau de Manet, nue, au milieu d'hommes habillés ? Manet ? Ou Béland ?

Il n'y a pas que Manet dans les «drames» de Béland. Il y a aussi Le Greco jouant dans La Nativité, *un drame sur la maternité et le complexe*

Luc BÉLAND
*Combinatio : voir et ne
rien voir (avec l'aide de
Vincent),* 1984.
Sérigraphie et tech-
niques mixtes sur toile
(427)

*d'Œdipe. Il y a James Ensor, cet expressionniste belge du début du
siècle, dans une pièce où le message de tendresse envoyé est reçu par
des coups de bâton; James Joyce dans une pluie de grenouilles
adaptée d'un de ses romans, etc.*
*On rattache Luc Béland à la nouvelle figuration. Mais pour lui, l'art est
toujours abstrait, qu'il soit figuratif ou non. Il cherche, pour sa part, à
réaliser une synthèse entre le formalisme et la figuration. Homme
paradoxal (mot à la mode) Béland s'en prend d'un côté au «concert des
critiques, ces théoriciens de boudoir qui se parlent entre eux, comme ils
l'ont fait au colloque de la revue* Parachute, *et qui excluent les artistes et
le public.» De l'autre, il ajoute que «l'ennui avec l'art, c'est de toujours
vouloir le public de son côté».*
*Montage de concepts, de motifs, d'images, amoncellement d'éléments
qui prennent un ou plusieurs sens que l'on déchiffre ou intuitionne
selon son propre degré de culture, le travail, de Luc Béland parle
tellement qu'on finit par l'entendre...*
[Jocelyne LEPAGE, «Luc Béland chez Graff : Le pur (?) plaisir de
peindre», *La Presse,* 23 novembre 1985]

26 octobre-13 novembre
1985
Lucio De HEUSCH
Œuvres récentes
Olga Korper Gallery, Toronto

Cette exposition fait suite à l'exposition solo de Lucio De HEUSCH à
la *Galerie GRAFF* (20 septembre-20 octobre 1985). De HEUSCH y
présente une série de boîtes, réalisées entre 1984 et 1985, qui
intègrent des objets divers : cailloux, branches, morceaux de bois...,
organisés différemment dans ces véritables microcosmes que
constituent ces boîtes.

*(...) Que contiennent les «boîtes» ? Des objets hétéroclites : cailloux,
brindilles, branches, bâtonnets, morceaux de bois. Sont-ils fabriqués ou
trouvés, naturels ou artificiels ? Et que dire de la représentativité de leur
formation en porte, en arche, en lit, en autel, en escalier, en échelle ?
Les formes échafaudent des plans !*
*Quels sont, parmi tous ces minuscules objets ceux qui sont «vrais» ? Le
caillou peint, est-il «vrai» ou «faux» ? Cela a-t-il une importance ? Ne
sont-ils pas plutôt reconnaissables par ce qu'ils suggèrent de rappel à
des formes connues ?*
*Qu'est-ce qui est enfermé dans l'opacité de la couleur et qu'est ce que
ces «boîtes» enferment ?*
S'il faut parler de souvenirs ou de mémoires avec le contenu que la

Lucio De HEUSCH
Boîte n° 20 : Échafau-
dage, 1983
(428)

«boîte» narre, il faut reconnaître que ceux-ci sont fabriqués. Plus
même, avec la couleur qui fige les objets, il semble bien qu'ils en
viennent à perdre leur mémoire. Il faut se méfier de croire que nous
connaissons ces objets et craindre les accords symboliques. La couleur
est ob-scène.

Ouvrir la porte et observer un à un les détails qu'une perception trop
globale occulte. Car ce qui se trouve dans les «boîtes» ce ne sont pas à
proprement parler des objets naturels mais des transformations par la
couleur qui les discipline.

Transformations astucieuses et magiques par la couleur opaque qui brouille la reconnaissance et oblitère l'originalité de l'objet. En ce sens on ne peut se laisser aller (même si tout nous y invite) à l'idée d'une manière de dialogue avec la nature. Il n'y a plus de communion avec elle mais plutôt un rapport entre l'objet dit naturel et la couleur-culture qui vient lui donner une autre valeur et une autre fonction. Ce petit «caillou» qu'on croit savoir reconnaître tel, même s'il en est un, est détourné de sa nature première : la couleur le transforme en tache, en plan ou en surface et, le geste qui l'a ramassé dans un univers, le transporte dans un autre. Alors la fonction de l'objet devient plastique. Si nous avons l'intuition que ce petit élément fut ramassé au cours d'une promenade cela est de peu d'utilité pour la compréhension car, ce n'est pas en tant que fruit d'une cueillette qu'il est perçu mais par l'opération de transformation par la couleur qui le fait entrer dans un autre programme. Ici se rencontre l'expérience acquise par la peinture lorsqu'elle jouait de l'ambiguïté de perception...
[Christiane CHASSAY, «Transmutation» dans le catalogue d'exposition, 1985]

1985
GRAFF et l'UQAM
Stage en Italie

Depuis sa fondation, **GRAFF** met de l'avant un rôle d'éducateur. À commencer par la recherche en estampe, par la formation de graveurs ou d'imprimeurs qualifiés, par l'éducation du public face aux techniques et aux propositions contemporaines, en favorisant le passage de finissants en gravure des universités aux ateliers, en intéressant des artistes à des applications de leurs recherches en estampe, en proposant des conférences et des débats sur des préoccupations actuelles ou encore en s'associant avec l'UQAM pour la venue au pays d'artistes étrangers. Ce dernier exemple de collaboration entre l'UQAM et **GRAFF** va aider à créer un rapprochement entre deux mondes, d'une part celui de l'artiste, riche en expériences concrètes, et d'autre part avec celui du secteur de l'apprentissage des arts. Les efforts que **GRAFF** va mettre de l'avant de concert avec le département d'arts plastiques de l'UQAM vont permettre à des groupes d'étudiants de

Le groupe d'étudiants du programme de maîtrise en arts plastiques de l'UQAM au Centro Internationale di Sperimentazioni artistiche, Marie-Louise Jeanneret, Boissano (Italie) (429)

rencontrer des artistes de renommée internationale originaires d'Italie, de Suisse et de France. Ces rencontres organisées vont aider à tracer un lien direct entre l'art, son enseignement, la vie et la création. Avec l'objectif de mener plus loin encore ces rapprochements privilégiés, Pierre AYOT va mettre sur pied un programme de séjour en Italie destiné aux étudiants du programme de maîtrise en arts plastiques de l'UQAM. Ce stage, appelé à se renouveler annuellement, permet à des groupes d'une douzaine d'étudiants de visiter quelques-uns des hauts lieux de l'art actuel en France, en Suisse et en Italie.

Pierre AYOT et Jean-Claude PRETRE en Italie (430)

(...) C'est que Pierre «Graff» Ayot vient de réaliser un rêve : l'achat, en Italie, quelque part entre Milan et Turin, d'un bâtiment du XVIe siècle avec vue sur la mer. La maison sera aménagée dans les mois qui viennent en résidence pour artistes québécois et étrangers, lieu de rencontre, petits ateliers, pied-à-terre européen pour stocker des œuvres de Québécois. Ayot y donnera même des cours que l'UQAM a accepté de créditer pour ses étudiants au niveau de la maîtrise. Il s'apprête d'ailleurs à s'y rendre avec un groupe d'entre eux, même si la maison n'est pas prête.

Dans la même région, à Boissano plus précisément, existe déjà un centre accueillant des artistes de différents pays où Ayot a eu la chance de passer une année (sabbatique). Ce qui lui a permis d'élargir le cercle de ses amis et contacts et de réussir à faire un petit coin à Graff à la célèbre Foire de Bâle où les galeries québécoises brillent d'ailleurs par leur absence.

Il faut absolument, selon lui, que les artistes québécois soient vus à l'étranger. La Foire de Bâle est à cet égard un lieu essentiel. Il ne s'agit pas de mesurer le succès en termes d'œuvres vendues, dit-il, mais en termes de contacts établis. C'est en quelque sorte un investissement à long terme. Et, toujours selon Ayot, ce ne sont pas nos musées qui réussiront à imposer nos artistes à l'étranger, mais le galeries dites commerciales, à cause de l'intérêt qu'elles portent à leurs poulains, des investissements qu'elles font, de leur dynamisme...
[Jocelyne LEPAGE, *La Presse*, 11 mai 1985]

31 octobre, 1er et 2 novembre 1985
«Points de vue, points de fuite»
Colloque sur la situation des arts au Québec et au Canada, organisé par la revue
Parachute
Université du Québec à Montréal

28 novembre-21 décembre
1985
«GRAFF décembre 1985»
et Alain LAFRAMBOISE
Installation
Galerie GRAFF

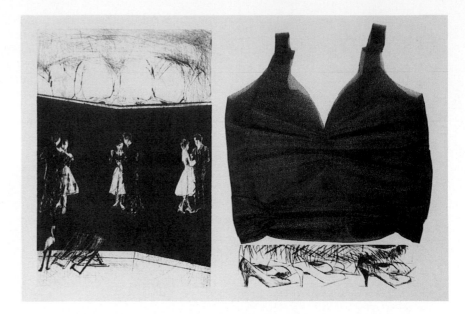

Françoise LAVOIE
Le réticule tue, le Jardin
d'Acclimatation, 1985.
Eau-forte; 50 x 65 cm
(431)

Le cadeau de Graff - Chaque année à l'approche des Fêtes, la galerie Graff cède son espace aux plus belles gravures de l'atelier du même nom qu'elle vend, encadrées, à des prix uniques et pratiquement imbattables compte tenu de la qualité et du tirage moyen de 20 exemplaires...
Mais cette année sont venues s'ajouter de belles petites œuvres uniques d'artistes qui, habituellement, sont moins faciles d'accès aux portefeuilles moyens. Il y a donc là des Claude Tousignant, Betty Goodwin, Pierre Ayot, Serge Tousignant, Robert Wolfe, Peter Gnass, Pierre Granche, Michel Goulet, Cozic, Louise Robert, Luc Béland, Raymond Lavoie, Sylvain Cousineau, Monique Régimblad-Zeiber et d'autres.
[Jocelyne LEPAGE, *La Presse*, 21 décembre 1975]

Alain LAFRAMBOISE
Blow-up (à R.P.), 1985.
Installation
(432)

Décembre 1985
Nomination de Marcel
Brisebois à la direction du
Musée d'art contemporain de
Montréal

Au stade du Heysel à
Bruxelles, lors de la joute de
soccer pour la Coupe
d'Europe opposant les
Britanniques et les Italiens,
une émeute éclate : 38 morts
et 260 blessés. Il s'agit là
sûrement du plus triste
constat sportif de l'histoire

2 décembre 1985
Élections générales au
Québec : défaite péquiste et
accession des libéraux au
pouvoir avec Robert
Bourassa à leur tête

L'année littéraire québécoise
1985 est exceptionnelle. Les
éditeurs étrangers
(allemands, britanniques,
espagnols, français) se
montrent de plus en plus
intéressés aux publications
québécoises

1985
Prix du Québec

Jacques Godbout (prix Athanase-David)
Charles DAUDELIN (prix Paul-Émile-Borduas)
Jean Gascon (prix Denise-Pelletier)
Gilles Groulx (prix Albert-Tessier)

1985
Principales parutions
littéraires au Québec

Cette langue dont nul ne parle, de Denis Vanier (VLB)
Dimanche : textualisation, de Denise Desautels (NBJ)
Encore une partie pour Berri, de Pauline Harvey (Pleine Lune)
Entre l'inerte et les clameurs, de Gilbert Langevin (Écrits des Forges)
La tentation de dire, journal, de Madeleine Ouellette-Michalska
(Québec-Amérique)

1985
Fréquentation de l'atelier
GRAFF

Christiane AINSLEY, Mirella APRAHAMIAN, Claude ARSENAULT,
Georges AUDET, Pierre AYOT, Luc BÉLAND, Sophie BELLISENT,
Fernand BERGERON, Camille BERNARD, Claude BERTRAND, Louise
BÉRUBÉ, Marie BINEAU, Dominique BLAIN, Michel BLAIN, Hélène
BLOUIN, Maurice BOISVEAU, Roberto BOLOGNESI, François
BOULET, Stéphane BOURELLE, Yolande BROUILLARD, Nicole
BRUNET, Carlos CALADO, Jacques CAMBAY, Bernardo CARRARA,
François CAUMARTIN, Normand CLERMONT, Marie-Christine COTÉ,
Michel COTÉ, Monique COZIC, Yvon COZIC, Lorraine DAGENAIS,
Stéphane DAIGLE, Carole DALLAIRE, Alain DAVIAULT, Thérésa
DEMOURA, Benoît DESJARDINS, Pierre DESROSIERS, Martin
DUFOUR, Claude DUMOULIN, Élisabeth DUPOND, Frédéric EIBNER,
Anita ELKIN, Angelo EVELYN, Ormsby K. FORD, Claude FORTAICH,
Marc FORTIER, Marc GAGNON, Rachel GAGNON, Anne GÉLINAS,
Jean-Pierre GILBERT, Claude GINGRAS, Thérèse HUARD, Louise
HUDON-KAMPOURIS, Alain JACOB, André JACQUES, Dominique

1985
Sélection d'œuvres
produites à l'atelier GRAFF

JEAN, Nick JOLICŒUR, Juliana JOOS, Holly KING, Louise LADOUCEUR, Claude LAFRANCE, Michel LAGACÉ, Denise LAPOINTE, Martin LAPOINTE, Judith LAURENT, François LEBUIS, Michel LECLAIR, Claire LEMAY, Odile LOULOU, David MARS, Élisabeth Mathieu, Lucie MEILLEUR, Colette MILLETTE, Rolande PELLETIER, Giuseppe PENONE, Yves PRUD'HOMME, Claude RENY, Marie-Pierre REYDELLET, Yvon RIVEST, Georges ROUSSE, Birgitta SAINT-CYR, David SAPIN, Jean-Pierre SAUCIER, Sylvie SÉNÉCAL, Pierre SIOUI, Claude TOUSIGNANT, Richard-Max TREMBLAY, Luc VALLIERES, France VALLOIS, Line VILLENEUVE, Robert WOLFE, Deborah WOOD.

Juliana JOOS
*K comme Keith, Karolin
et Knor,* 1985. Eau-forte;
565 x 76 cm
(433)

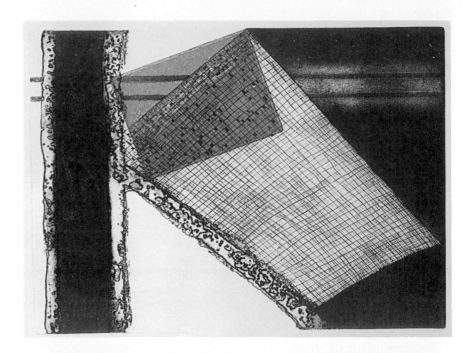

Claude FORTAICH
Fragment, 1985.
Sérigraphie; 50 x 65 cm
(434)

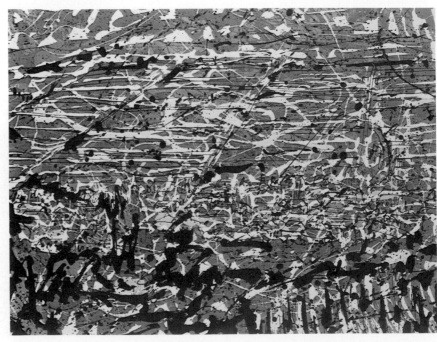

Michel LECLAIR
Castellame, 1985.
Sérigraphie; 76 x 56 cm
(435)

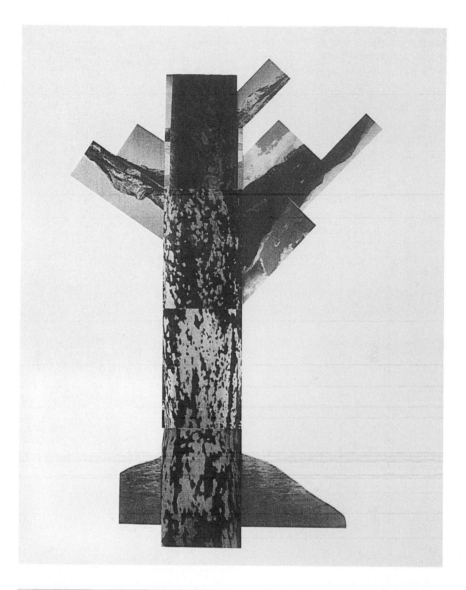

Lorraine DAGENAIS
Table à quatre, 1985.
Sérigraphie rehaussée;
57 x 76 cm
(436)

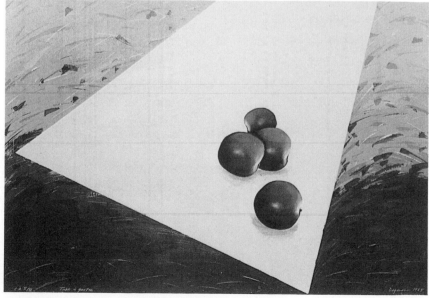

Guiseppe PENONE
Sans titre, 1985.
Lithographie; 56 x 38 cm
(437)

Richard-Max TREMBLAY
Sans titre, 1985.
Lithographie; 57 x 76 cm
(438)

1986
GRAFF, vingtième année
d'existence

Pierre AYOT, prototype,
affiches GRAFF 20 ans
(439)

Pour **GRAFF**, les mois de février 1966 et de février 1986 sont l'occasion d'un anniversaire en même temps que d'un bilan et, puisque l'histoire ne s'immobilise pas, nous allons terminer ce parcours chronologique jusqu'à la fin de l'année présente (vingt ans et dix mois !). Mais aussi dans le but de nous rendre jusqu'aux célébrations de cet anniversaire qui vont se dérouler au cours de l'automne et de l'hiver 1986 et qui auront exigés près de deux années de préparatifs, le tout comprimé dans l'activité régulière de **GRAFF**.

Dans notre parcours chronologique de l'histoire de **GRAFF** rien n'a pu nous autoriser à réduire sa dimension, son entreprise et ses acquis aux gestes mécaniques du quotidien, à une perspective «plate et ordinaire» d'un projet qui est parvenu à dépasser le stade des

balbutiements. Rarement vous aurez pu lire dans l'historique de **GRAFF** le terme «iconographie», même si c'est de cela qu'il fut le plus souvent question. Ce mot précis mais spécialisé, avait ici ce petit quelque chose d'«outre-GRAFF», si exceptionnellement entendu entre ses murs. Un exemple parmi d'autres pour souligner l'importance «du vocabulaire du monde de **GRAFF**». Des termes, il y en a aussi bien d'autres, bien moins précieux (c'est l'fun !) qui, vous le comprendrez, ne nous auront été d'aucune utilité. **GRAFF**, résultante d'une position critique éclectique, appelait ses mots et sa vérité. Entre les termes, les discours, **GRAFF** a vécu et continue à vivre son temps en lui donnant une forme et une couleur originales. Ce temps, s'il a semblé pour plusieurs défiler si rapidement, c'est sans doute parce qu'il n'était pas modelé pour être vécu à demi, même en bousculade. À propos du temps, citons à ce sujet Robert WOLFE, l'un des piliers de **GRAFF,** qui disait à l'occasion d'une émission radiophonique diffusée au réseau FM de Radio-Canada le 28 novembre 1986 : «C'est le temps qui me permet de me laisser habiter par le travail que je fais», voilà, en essence, une parcelle de la philosophie de **GRAFF**.

Cette année, plus que jamais, ce tumulte du temps reprend encore de plus belle, dans les ateliers et dans la galerie. Le «staff» de **GRAFF**, augmenté pour les célébrations en cours, regroupe Pierre AYOT, Madeleine Forcier, Jocelyne Lupien, Élisabeth MATHIEU, Fernand BERGERON, Esther Beaudry, Manon Lapointe, et Jean-Pierre GILBERT. Le calendrier d'expositions 1986 est aussi un exemple probant de cette forte animation et regroupe un éventail d'expositions d'artistes rattachés à la galerie (Michel LECLAIR, COZIC, Monique RÉGIMBALD-ZEIBER, Louise ROBERT et Robert WOLFE) en plus des participants européens de renom (Gérard TITUS-CARMEL, François BOISROND, Muriel OLESEN et Gérald MINKOFF). Sans oublier les expositions de groupe qui seront au nombre de six cette année grâce en particulier à l'inauguration d'une nouvelle aire d'exposition adjacente au bâtiment occupé par **GRAFF**. La salle 3 de la *Galerie GRAFF* sera officiellement ouverte au public le 17 avril 1986 avec la présentation des sculptures récentes de Jean-Serge CHAMPAGNE. Cette salle deviendra en 1987 un espace de montre consacré aux artistes que représente la Galerie.

Jean-Serge CHAM-PAGNE, *Ici et là. Ceci explique cela,* 1985-1986. Sculpture en bois (440)

Denis Cormier, Made-
leine Forcier, Albert
FLOCON, Claude
ARSENAULT, Luc
FLOCON, Françoise
LAVOIE, Élisabeth
MATHIEU
(441)

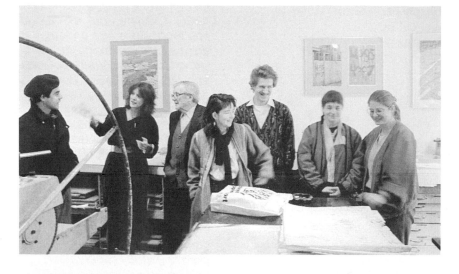

Luc et Albert FLOCON,
Madeleine Forcier, Anita
Elkin, Carlos Calado et
Élisabeth Dupond
(442)

(...) Il y a eu quatre grandes phases de travaux dans le bâtiment Graff qui
ont conduit aux résultats qu'on connaît en 1986. La première étape
consistait à reconvertir entièrement les trois étages d'un édifice
nouvellement acquis (1975) pour qu'il réponde à des exigences
industrielles. Le deuxième volet sera l'adjonction de deux espaces, l'un
prolongeant la galerie et l'autre devant accueillir l'atelier d'eau-forte dans
un espace laissé vacant dans la cour arrière (1981). La troisième phase,
la dernière à laquelle j'ai participé, a consisté à remodeler la galerie,
surtout au niveau des plafonds et en relocalisant les espaces de
bureaux (1983). La dernière étape à ce jour a consisté en
l'aménagement d'un nouvel espace d'exposition dans un bâtiment
adjacent à l'édifice original (printemps 1986).
(...) À cause de son aspect allongé, Graff est un espace capricieux, mais
malgré cette contrainte, on est parvenu à concevoir un espace aéré
avec des plans de recul, en gardant un souci d'esthétisme dans un
cadre fonctionnel.
[Entrevue, Pierre MERCIER, automne 1986]

En 1986, la Collection Lavalin
comprend 900 œuvres d'art
contemporain canadien

16 janvier-11 février 1986
Michel LECLAIR
Travaux récents
Galerie GRAFF

La démarche artistique de Michel Leclair a évolué constamment depuis 1966. L'artiste, qui expose chez Graff jusqu'au 11 février, ne se contente plus d'être un témoin des choses et de la façon dont l'homme dispose de celles-ci, notamment en imprimant sa civilisation dans l'environnement naturel. Si Leclair sent le besoin, depuis deux ou trois ans, de s'impliquer davantage dans sa création, une dominante demeure cependant : le silence...

La juxtaposition du réalisme - obtenu par procédé photographique - à l'abstraction creuse un silence entre les formes assemblées. Ce silence imprégnait déjà l'œuvre où il s'efforçait de faire voir une réalité qui pouvait passer inaperçue, en créant des tableaux en deux mouvements : la photo d'un paysage ou d'un objet représenté fidèlement, complétée d'une autre scène représentant l'agrandissement d'un détail. Par exemple, cette photo de deux wagons de chemin de fer perdus dans la grisaille de leur environnement, par rapport au gros plan d'un détail extrait d'une des voitures : des lettres, des nombres, des écorchures dans l'acier, un truc indéchiffrable, abstrait et même un peu troublant. Le silence gagne l'observateur.

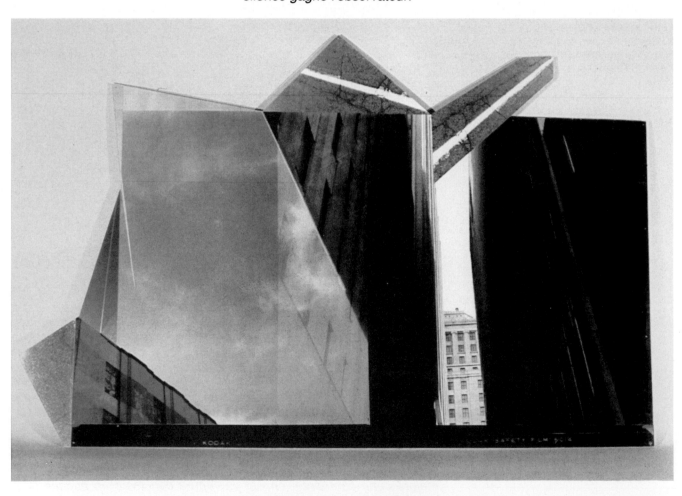

Michel LECLAIR
Kodak Safety Film 6014,
**1983. Photomontage en
couleur; 4 x 5 po.**
(443)

(...) Naturellement, l'œuvre de Leclair a ses moments purement techniques. Il a eu aussi sa période Pop art, période fascinante, de 1969 à 1971, marquée par la liberté totale pour l'artiste. (...)

Le tournant chez lui est apparu avec les années 1980. C'est là qu'il a commencé à intervenir dans ses tableaux. Les formes sont devenues graduellement plus importantes que les objets ou que les paysages photographiés. Il a travaillé avec trois images, par exemple à partir d'une

photo du mont Orford, fidèle à la réalité. Une deuxième photo portait des coups de pinceaux qui faisaient disparaître le paysage petit à petit, et, dans la troisième séquence, on ne voyait que la forme noire du mont... là encore, le silence. Sept exemplaires de cette gravure ont été choisies par Ottawa pour offrir aux sept grands qui ont participé au célèbre sommet nord-sud de Montebello, en 1981.

(...) «Je m'efforce de faire voir que l'abstraction et le réalisme font un. L'abstraction est déjà dans la réalité. Auparavant, je faisais ressortir un détail, maintenant je vais plus loin dans le dilemme abstraction-réalité. J'utilise des éléments figuratifs que je transforme en abstraction et où les formes prennent toute l'importance (...)»

[Gilles NORMAND, «Michel Leclair chez Graff : Le silence entre les formes», *La Presse*, 1er février 1986]

Michel LECLAIR
Monts-arbre, **1986.**
Sérigraphie; 76 x 56 cm
(444)

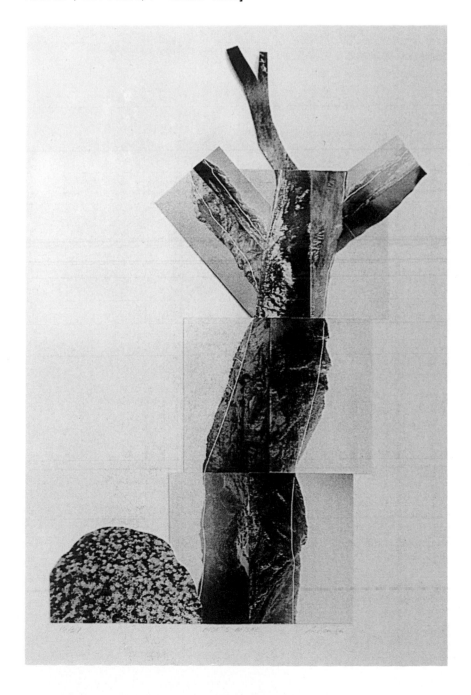

1986
Inauguration de trois
nouvelles galeries d'art
contemporain à Montréal :
Galerie René Blouin (372, rue
Sainte-Catherine Ouest),
Galerie Chantal Boulanger
(372, rue Sainte Catherine
Ouest), et Galerie Christiane
Chassay (rue Marie-Anne
Ouest)

28 janvier 1986
Aux États-Unis, la navette
Challenger est détruite en vol
quelques minutes après avoir
quitté la terre. Les sept
astronautes à bord de la
navette perdent la vie. Pour la
première fois une civile était
de l'expédition : Christa
McAuliffe, professeure à
l'école primaire

Janvier 1986
Création au théâtre de La
Licorne, à Montréal, de la
pièce *Thérèse et Pierrette à
l'école des Saints-Anges*
d'après le roman de Michel
Tremblay, dans une mise en
scène de Michel Forgues

24 janvier 1986
La sonde spatiale américaine
Voyager-2 survole les franges
glacées d'Uranus et révèle
l'existence d'un monde
étrange formé de lunes
criblées de cratères et
d'anneaux de débris gelés

Janvier-février 1986
Lucio De HEUSCH, Chantal
DUPONT, Raymond LAVOIE
Galerie de l'UQAM, Montréal

5 février-15 mars 1986
Betty GOODWIN
Dessins
*Galerie d'art de l'Université
Concordia*, Montréal

L'exposition présente la production récente de trois artistes récemment entrés en fonction comme professeurs au département des arts plastiques de l'Université du Québec à Montréal.

13 février-15 mars 1986
COZIC
«Ptéryx»
Galerie GRAFF

(...) Chez les Aztèques, l'art de la plume était pratiqué avec splendeur. Cet art était typiquement et exclusivement mexicain et a complètement disparu après la conquête espagnole. Pour faire ces fragiles chefs-d'œuvre, les plumassiers (Amanteca) fixaient les plumes précieuses des oiseaux tropicaux sur de légères armatures de roseau en les attachant une à une avec des fils de coton, ou bien les collaient sur du tissu ou sur du papier de manière à former des mosaïques où certains effets de couleur étaient obtenus par transparence. La plume et la pierre étaient préférées à l'or et l'argent. Plumes et pierres reviennent inlassablement dans le langage rhétorique et poétique. Le vert doré des plumes de quetzal, le bleu vert turquoise des plumes de xiulhtototl, le jaune resplendissant des plumes de perroquets s'alliant au vert translucide du jade, au rouge des grenats et à la sombre transparence de l'obsidienne ont fasciné seigneurs, poètes, négociants et artisans.
 Jacques Soustelle, *La vie quotidienne des Aztèques, Hachette*

«Les Ptéryx ont été faits comme on fait un film exotique, ce n'est pas un scénario qu'on emporte dans ses bagages, c'est une œuvre que l'on construit en route, avec les paysages que l'on rencontre, les caractères qu'on analyse, les incidents que l'on note. Exotisme : forme moderne de l'inquiétude, forme d'évasion spirituelle.»

En 1860, dans la région de Solnhofen, en Bavière, eut lieu une prodigieuse découverte : on trouva, dans une plaque de calcaire, la délicate mais indiscutable empreinte d'une plume de 7 cm de long. Elle gisait dans le roc, aussi éloquente qu'une plume trouvée dans une basse-cour, proclamant qu'il y avait eu là, un jour, un oiseau. Quelle sorte d'oiseau ? Sur la foi de cette unique plume, les scientifiques lui donnèrent le nom d'Achéoptéryx (ancien oiseau). Une année plus tard, dans une carrière voisine, on découvrit le squelette presque complet d'une créature de la taille d'un pigeon. Elle gisait étalée sur la roche, les ailes écartelées, une de ses longues pattes désarticulée et l'autre encore munie de quatre doigts griffus. Elle avait, tout autour d'elle, incontestables, les traces nettes de ses plumes.
 D. Attenborough, *La vie sur la terre, Albin Michel*

COZIC
Ptéryxonze, 1985.
Matériaux divers;
208 x 133 x 6 cm
(445)

«Le travail sériel dans Ptéryx fait voir une évidence de façon kaléidoscopique.»

COZIC
Maléak, 1986.
Sérigraphie/montage;
57 x 76 cm. Coll. Air
Canada
(446)

Dédale, artiste incomparable, architecte, statuaire, construisit le fameux labyrinthe. Il fut la première victime de son invention. Minos, roi de Crète, irrité contre lui l'y fit enfermer avec son fils Icare et le Minotaure. Alors Dédale fabriqua des ailes artificielles qu'il adapta avec de la cire à ses épaules et à celles d'Icare, à qui il recommanda de ne pas trop s'approcher du soleil. Puis ils prirent ensemble leur essor et partirent à travers les airs. Icare oubliant ses instructions, s'éleva trop haut : le soleil fit fondre la cire de ses ailes, il tomba et se noya dans la mer Égée.
 Mythologie grecque

«Dans Ptéryx, la plume s'intègre à l'ensemble visuel pour marquer une pause ou provoquer un suspens.»

Les plumes qui sont plus éloignées de leurs attaches seront les plus flexibles.
Les plumes des ailes auront toujours leurs pointes plus haut que leurs racines, nous pouvons raisonnablement dire que les os de l'aile seront toujours plus bas que toute autre de ses parties quand l'aile est baissée, et quand elle est levée, ils seront plus hauts qu'aucune de ses parties.
Un oiseau en montant place toujours ses ailes sur le vent, sans les battre, et se meut toujours en cercle. L'oiseau emploie ses ailes et sa queue dans l'air comme un nageur ses bras et ses jambes dans l'eau.
Les rangées de plumes superposées des ailes sont placées pour renforcer les plus grandes pennes.
 Les Carnets de Léonard de Vinci, *Gallimard*

«Les Ptéryx sont des objets de parade, les Ptéryx sont des objets de parure.»

Israfil est un ange d'une très grande importance. Il a quatre ailes dont l'une bouche l'Orient, l'autre l'Occident, la troisième lui sert de vêtement, le couvrant du ciel jusqu'à la terre et la quatrième lui sert de voile, le séparant de la Majesté de Dieu.
Gabriel est l'un des anges les plus éminents. Il a six ailes, sur chacune d'entre elles sont greffées cent autres. Derrière elles se trouvent deux ailes qu'il ne déploie qu'au moment de la destruction des villes.
Pazuzu est un démon babylonien, fils du dieu Hanbu, il est le «roi des mauvais esprits de l'air». C'est un démon ailé, ses jambes finissent en serres d'aigle, ses bras se terminent par des griffes, une queue de scorpion est parfois attachée à son corps.
 Génies, Anges et Démons, *Éditions du Seuil*

«La série de Ptéryx appartient à ce qu'Apollinaire appelait orphisme, c'est-à-dire une action baignée dans le rêve.»

[COZIC, «Ptéryx et propos sur la plume», *Cahiers*, été 1986, p. 32]

Création en février 1986, par le théâtre l'Eskabel, de la pièce de R.W. Fassbinder, *Les larmes amères de Petra Von Kant*

1er-23 mars 1986
Paul BÉLIVEAU
Galerie Noctuelle, Montréal

Création en mars 1986 au Théâtre de Quat'Sous à Montréal de la pièce de Robert Lepage, *Vinci*

Mars-avril 1986
Yves GAUCHER
Dessins et acryliques
Galerie Esperanza, Montréal
Olga Korper Gallery, Toronto

De même qu'en musique, les silences d'Yves Gaucher veulent autant dire et souvent même plus que les sons par eux-mêmes, en l'occurrence les rythmes - quelquefois les tensions - qu'il laisse se dérouler non seulement sur un même support, mais aussi d'un tableau, d'une œuvre à l'autre.
Comme on l'a constaté à sa récente exposition de Montréal et de Toronto, Gaucher fait un retour à ses sources, c'est-à-dire qu'il reprend son crayon là où il l'avait laissé depuis 1968-1969 avec une brève période de pointes sèches, en 1981. N'oublions pas que Gaucher est autant un graveur qu'un peintre et que tout son œuvre porte l'empreinte de cette formation acquise auprès d'Albert Dumouchel. Chez lui, le geste n'est donc pas son propre véhicule mais permet à la réflexion une modulation qui s'inscrit dans le champ du support.
Avec ces nouvelles séries de dessins et d'acryliques sur papier, résultat d'une recherche formelle de synthèse s'inscrivant en même temps dans une démarche à lecture complexe, Gaucher veut donner une définition explicite de son cheminement. Il s'agit toujours de rythmes comme à l'époque de la série Grey on Grey ou des Webern, où les tensions étaient implicites. En continuation des Jericho, elles sont devenues

explicites et se lisent au premier regard sans avoir besoin d'en chercher les valeurs sous-jacentes.

La période où il avait recours au triangle pour créer des rythmes, des tensions, est peut-être déjà loin et les diagonales créant des pressions en surface ne sont plus aussi visibles mais, dans son effort à la fois conscient et inconscient de synthèse, Gaucher reprend la problématique que lui permet la diagonale en donnant à la perception une lecture immédiate sur le plan de la ligne, de la masse, de la couleur. Tout concourt à ce moment-là pour exprimer, dans son dessin, le graphisme proprement dit, même si les modalités en sont plus variées et notamment plus souples que sur un tableau. La surface du papier autorise des jeux de champ que la toile limite souvent dans une recherche aussi synthétique.

En soi, le geste devient chez Gaucher l'expression d'une tonalité (graphisme, couleur, surface, etc.) et le rythme ou la tension s'en dégage ipso facto en devenant la conséquence du geste, réaction émotive née de la mise en place de l'ensemble de la proposition visuelle. Il s'en dégage une authentique sensibilité dont le sens musical transparaît en vibrations.

Ce retour au dessin et à son geste apporte à Gaucher le moyen de s'aventurer dans la lumière. Plus encore que dans ses Signals/Silences, *du milieu des années 1960, où le fond, monolithique, surgissait pour offrir «au champ (...) la possibilité d'expansion de l'imagination», il devient maintenant une surface d'où provient une lumière surgissant derrière les éléments rythmés immédiatement visibles. Par l'emploi de couleurs à résonance sourde pour les masses et le recours à l'oblique/diagonale, le rythme s'impose de lui-même; dans le dessin comme tel, les couches lumineuses vont se lire en superposition des différentes étapes graphiques par la transparence qui en permet les jeux en direct.*

À remarquer que, dans cette nouvelle production sur papier, le propos de Gaucher n'est toujours pas l'équilibre mais une continuation de sa quête du rythme qu'il associe volontiers à l'œuvre de musiciens comme Scarlatti, Bach, Mozart ou Webern, selon le cas. Ainsi, dans une œuvre comme SD-5, *la masse joue avec la ligne et, par mutation réciproque, les deux éléments se complètent mais sans tomber l'un sur ou dans l'autre, tout en amorçant une frise de mouvements. Dans un autre tableau, comme* SE-3, *il s'agit de deux masses qui entament un rythme avec tensions dans les obliques/diagonales; dans ce dernier cas, la ligne est intégrée et se fond en quelque sorte dans chacune des deux masses. En fait, l'idéal serait que Gaucher s'oriente vers une synthèse portant sur un jeu de réflexions masses/lignes ou encore de surfaces-couleur/surfaces-dessin, où le propos deviendrait carrément une pulsation de formes. La couleur, en communion avec le dessin, engagerait alors une mutation dans chacun des éléments qui iront s'interpénétrer sur le plan de la perception tout en gardant leur autonomie spécifique. C'est d'ailleurs dans cette voie que Gaucher semble se diriger, comme en témoigne la seule œuvre du genre dans sa récente production. Il est fort probable que, pour y parvenir, Gaucher, doive retourner à la toile, abandonnée par lui au profit de sa recherche graphique actuelle.*

En attendant, il continue de faire l'expérience sur papier du tableau achevé, chaque graphisme (linéaire et/ou massique) étant complet en soi sur son support de papier. Avec l'esprit de synthèse qui le caractérise, Gaucher continue sa quête de l'impossible, celle de sa propre vérité formelle.

[Jacques DE ROUSSAN, «Yves Gaucher ou La réalité de la perception», *Vie des Arts*, n°123, juin 1986]

20 mars-16 avril 1986
Gérard TITUS-CARMEL
Peintures, dessins et
estampes
Galerie GRAFF

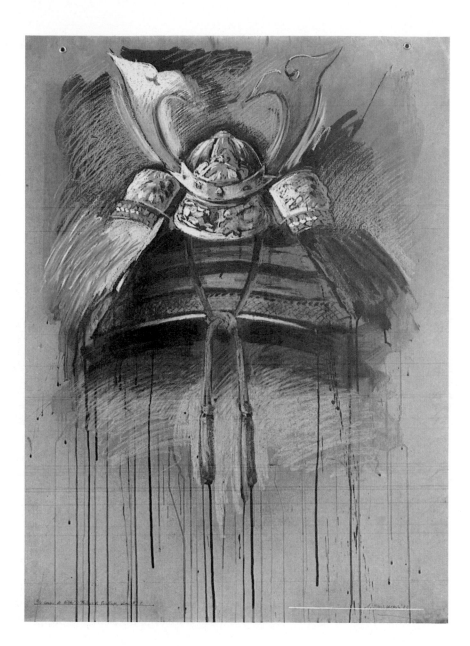

Gérard TITUS-CARMEL
Casque de Nikko,
théorie de printemps :
Dessin n° 2, 1983. Encre
de Chine et pastel gras
sur carton teinté;
134 x 100 cm
(447)

(...) *Bien que l'argument du peintre ne vise pas la représentation mimétique de la réalité, un objet réel déclenche systématiquement chaque groupe d'œuvres : un harnais d'ornement dont on équipait les chevaux pour les Caparaçons, 1980-1981; des reflets de lumière sur une lampe métallique pour les Éclats, 1982; un casque Yoroi pour les Casques de Nikko, 1983; une cosse de drisse pour les Ombres, 1984; l'obscurité nocturne pour les Nuits, 1984; et une statuette péruvienne représentant une jeune fille au crâne rituellement déformé pour la Suite Chancay, 1985.*
Parfois évident, parfois à peine évoqué en surface, l'objet peint de tableau en tableau est en tension non seulement avec la réalité du modèle premier trônant dans l'atelier de l'artiste, mais aussi, et comme pour nous seuls spectateurs, il entretient des relations nouvelles avec les multiples versions de la même série. À la limite, le modèle (la cosse de drisse, le petit casque Yoroi...) n'est plus l'unique référence qui dicte chacune des métamorphoses du motif dans la série; mais chaque tableau devient tremplin pour le suivant et ainsi de suite, dans le

désordre. L'artiste dit pertinemment à ce propos : «Il n'y a pas de modèle de réalité parce qu'il n'y a pas de réalité en soi».

Dans la récente Suite Chancay, 1985, présentée à Montréal, l'élément figuratif ne se relie à la statuette péruvienne que dans la mesure où le regardeur connaît la référence. Mais l'œuvre de Gérard Titus-Carmel ne présuppose pas, contrairement à celle d'un Poussin, par exemple, qu'on lise d'abord l'histoire puis, ensuite, le tableau. L'essentiel n'est pas de l'ordre iconographique mais c'est l'effet pictural, par la matérialité de l'application des ocres, des sanguines, des jaunes et des blancs, qui donne la lecture des surfaces. Les compositions bipartites ou tripartites de la Suite Chancay jouent sur les glissements et les déplacements des motifs qui traversent horizontalement le champ pictural, comme dans une chorégraphie, avec côté cour et côté jardin, les entrées et les sorties des danseurs se disputant tour à tour la vedette.

Gérard TITUS-CARMEL
Suite Chancay : Peinture n° 4, 1985. Huile sur toile ; 130 x 162 cm
(448)

Gérard TITUS-CARMEL
Suite Chancay : Peinture n° 8, 1985. Huile sur toile ; 89 x 116 cm
(449)

Théâtrale et dramatique, la Suite Chancay emprunte à l'univers architectural ses portiques, ses arcades et ses chapiteaux. Mais, comme s'il voulait les cacher, les annuler ou les faire se retrancher, le peintre marque ses figures de grands X évoquant d'immenses sabliers mais qui tiennent aussi lieu de substitut du nom propre qui signe un document. Et la rigueur omniprésente du dessin harcèle la peinture dans un espace non perspectiviste. Dans la Peinture n° 4 de la Suite Chancay, le crâne péruvien devient hache sacrificielle dans une aire traversée de lances. Les coups de brosse et de pinceaux et les jus coulant vers la bande inférieure inachevée poussent le pathos au paroxysme. (...)
[Jocelyne LUPIEN, «La rêverie démiurgique de Gérard Titus-Carmel», *Vie des Arts*, automne 1986, p. 53]

(...) Gérard Titus-Carmel, né à Paris sur la même rue qu'Édith Piaf et Maurice Chevalier, est aussi un poète.

Pendant des années, avant qu'il ne se tourne récemment vers la peinture, il était LE représentant de la France en dessin contemporain. Même si on n'a guère eu l'occasion de voir ses œuvres ici, sauf en fragments isolés (au Musée d'art contemporain, par exemple, en 1976), il exerce sur certains artistes québécois une grande influence. On l'imaginait même plus âgé dans la mesure où il fait partie depuis plusieurs années déjà de la galerie Maeght Lelong. Il a 43 ans et vient tout juste de vendre une grande peinture, pour la première fois, au Musée Guggenheim.

L'exposition qu'il présente à la galerie Graff jusqu'au 16 avril, regroupant plusieurs fragments de ses séries des dernières années (1981-1985) est donc une occasion unique de prendre connaissance de la partie la plus récente de son œuvre. Vingt-trois pièces des séries Caparaçons, Éclats, Casques de Nikko, Ombres, Nuits et Suite Chancay, une trentaine de gravures originales et des livres qu'il a illustrés. (...)

Titus-Carmel s'inspire parfois des poètes. Dans la série des Nuits, *par exemple, où il exploite un cercle symbolisant la lune, il a emprunté l'organisation des* Night Toughts *d'Edward Young, poète préromantique. Vingt-quatre tableaux pour les 24 nuits de Young. «Young, dit-il, ne s'adresse pas à la nuit pour ce qu'elle est, mais pour ce vers quoi elle mène. Il s'adresse à Dieu. Moi, je ne m'adresse pas à la nuit, ni à Dieu, je m'adresse à la peinture.» (...)*
[Jocelyne LEPAGE, «À la galerie Graff : Titus-Carmel, un phénomène», *La Presse,* 29 mars 1986]

Gérard TITUS-CARMEL, Madeleine Forcier et Yvon COZIC, 1986 (450)

Création en mars 1986 au théâtre de La Licorne du collectif *Bain public*

29 mars-18 mai 1986
Jean-Charles BLAIS, Gérard GAROUSTE
Musée d'art contemporain de Montréal

Pour Jean-Charles BLAIS comme pour Gérard GAROUSTE, il s'agit d'une première exposition à Montréal. Le conservateur, Gilles Godmer, rassemble pour l'occasion des œuvres récentes (1982 à 1985) prêtées pour la plupart par des galeries new-yorkaises et parisiennes.

29 mars-18 mai 1986
Raymonde APRIL
Musée d'art contemporain de Montréal

Crise politique en Haïti au début de 1986 : le président à vie Jean-Claude Duvalier fuit Haïti et se réfugie en France

Avril 1986
Catastrophe de Tchernobyl, URSS

Un réacteur nucléaire se fissure à la centrale de Tchernobyl en URSS et entraîne un désastre écologique touchant toute l'Europe. Une légère hausse du taux de radioactivité est également relevée d'un bout à l'autre du Canada, notamment à Montréal, Halifax et à Saint-Jean (Terre-Neuve).

Le premier prix du Conseil
des Arts de la Communauté
urbaine de Montréal est
décerné en 1986 à la troupe
du Théâtre Sans Fil pour sa
production *Le Seigneur des
anneaux,* adaptation du
célèbre ouvrage de J.R.R.
Tolkien

**Le Théâtre Sans Fil
(451)**

Pierre AYOT
*À tout seigneur tout
honneur,* 1987.
**Sérigraphie et bois
découpé; 114 x 59 cm.
Édition commandée à
l'artiste par la CACUM et
remise aux membres du
Théâtre Sans Fil. Coll.
Centre de documenta-
tion Yvan Boulerice
(452)**

Radio-Canada célèbre en
1986 son 50e anniversaire
(1936-1986)

Avril 1986
«Artist Power»
Vingt-trois installations
Interface III, 645, rue
Wellington, Montréal

17 avril-10 mai 1986
Monique RÉGIMBALD-
ZEIBER
Travaux récents
Salle 1
Galerie GRAFF

Une référence fonde tout le travail de Monique Régimbald-Zeiber : la nature morte hollandaise. Cette référence au passé n'est cependant pas servile; elle s'impose comme sujet mais laisse libre la facture de l'œuvre, qui s'aventure dans un double déploiement de toile et de bois et dans des développements picturaux lyriques.
Chez Régimbald-Zeiber, le support de la nature morte se divise en deux: la toile, espace qui lui est traditionnel et le contreplaqué découpé, animaux à l'étal - carcasses de bœuf, de lièvre, d'oiseau. La silhouette animale est suspendue devant la toile où est représentée la nappe et les autres éléments de la nautre morte; elle se reflète parfois sur la toile, reflet inversé ou transposition qui ressemble au contour découpé mais ne le copie pas exactement, effet de recul que prend l'objet peint. L'objet découpé est lui-même peint, et sa valeur plus réaliste est niée par cet ajout. La référence n'est donc pas à prendre au pied de la lettre, elle renvoie à la fiction qu'est toute peinture.
Si les objets peints sont minutieusement imités (de maîtres hollandais peu connus), si la carcasse de bœuf s'inspire manifestement de Rembrandt, le décrochement s'opère avec la composition. La profondeur s'efface, et l'artiste fait appel au foisonnement pictural dans les zones qui enserrent la nature morte et détiennent une autonomie qui ne date que du formalisme. Un certain espace bleu et vert situé au haut de certaines toiles peut être interprété comme une allusion à un champ agité par le vent; le paysage s'unit alors à la nature morte, autre genre prisé par les Pays-Bas du XVIIe siècle. Un troisième genre, le portrait, visite une (seule) nature morte et le tour des Pays-Bas est bouclé en une seule exposition. Il s'agit d'un Triptyque des pendus...

Monique RÉGIMBALD-ZEIBER
Carcasse n° 2, 1985.
Acrylique, graphite et bois; 100 x 200 cm.
Photo : David Bates
(453)

Monique RÉGIMBALD-ZEIBER, *Volailles,* 1986.
Acrylique sur toile et bois; 90 x 130 cm
(454)

des temps déraisonnables..., où trois corps se balancent. La somptuosité des couleurs et des formes de la nature morte (le tissu qui jouxte la nappe, les aliments, la coupe tarabiscotée) se heurte brutalement au rendu volontairement négligé des corps. Le regard est alors déséquilibré, désarçonné. Ces figures violentées rompent la relative sérénité des natures mortes et l'on en vient à se demander si c'est l'irruption de la figure ou la manière de la peindre qui perturbent le plus.

L'intervention du dessin au milieu du champ coloré des carcasses introduit une autre allusion à la peinture ancienne et complète le mélange des manières. Le chérubin dessiné réfère plutôt à l'Italie, et cette subtile différence laisse présager une autre époque revue par Monique Régimbald-Zeiber.

[Pascale BEAUDET, «Peut-on encore faire de la nature morte ?», *Vie des Arts,* automne 1986]

17 avril-10 mai 1986
Jean-Serge CHAMPAGNE
Sculptures
Salle 2
Galerie GRAFF

Jean-Serge CHAM-PAGNE, *A black hole on a black circle supported by five black curves,* 1986
Coll. Banque d'œuvres d'art du Canada (455)

Dans la série de trois sculptures que Jean-Serge Champagne exposait récemment ensemble sous le titre En pensant au mangeur de brume, *le spectateur était d'emblée pris au jeu du complexe assemblage des formes et des couleurs. Toutes trois empreintes d'un pouvoir de fascination remarquable, chacune de ces pièces se développe dans une très grande simplicité des moyens d'expression, alliée à une rigueur certaine.*

Noire, rouge et bleue, les pièces s'identifient d'elles-mêmes par la couleur d'abord. La rouge et la bleue s'étalent dans l'espace grâce à l'assemblage d'une suite d'éléments : cylindres allongés, arcs, poutres, boîtes rectangulaires, normalement géométriques ou amalgamés en un seul élément pour engendrer une forme inusitée (ce qui semble avoir été formé étant aussitôt déformé...).

(...) La couleur, nouvellement introduite dans l'œuvre de Champagne, en complexifie la poétique. Pour ce qui est de la sculpture noire, tout en se trouvant devant cet objet dont la présence est indéniable, le spectateur a l'impression de se retrouver au-dessus d'un puits dont la profondeur du vide produirait la noirceur, et l'eau au fond de ce grand

vide, quelques reflets de surface. Cette pièce toute noire produit des effets paradoxaux de présence et de vide. Le cône lui-même est une projection dans l'infini de l'espace. Comme dans chacune des pièces en présence, tout ici dérape vers le vide. Rappelons-nous qu'aucun des éléments n'a de prise directe au sol : toujours quelque arc viendra soutenir l'élément plus lourd pour qu'il évite de prendre racine, de s'incruster par terre.
La sculpture fait mine ici d'échapper à la gravité, cette grande force universelle avec laquelle son histoire a toujours voulu rivaliser. Elle y échappe par des moyens et des traditions millénaires, par des méthodes de construction simples, ingénieuses et une charpente habile.
La légèreté de la charpente, on la retrouve traduite dans l'utilisation de la couleur dans les sculptures rouge et bleue. La couche de peinture y a été sablée pour donner à la surface plus de perméabilité, plus de légèreté. Mais partout, la couleur répond à ce but ultime, jouer de la dialectique du plein et du vide : cacher ce qui est montré (le labeur) par l'évidence du bois travaillé, montrer ce qui est caché (la totalité des éléments réunis). La couleur pointe l'ambiguïté du travail : elle souligne le reste, elle est la limite visible entre ce qui reste et ce qui précède l'œuvre, le travail caché, la performance qui se perd dans le temps et que rien ne saurait rattraper. (...)
[Chantal PONTBRIAND, *Parachute,* n° 44, automne 1986]

Création en avril-mai 1986 de la pièce *Avec Lorenzo à mes côtés* par le Grand Cirque Ordinaire sur la scène du Quat'Sous à Montréal

Après de nombreuses années d'absence et alors que tous étaient persuadés de la mort de la célèbre troupe, le Grand Cirque Ordinaire refait surface dans un théâtre où il s'était précédemment produit. La formation originale fait partie de la distribution, à l'exception de Suzanne Garceau; Paule Baillargeon, Jocelyn Bérubé, Pierre Curzi, Gilbert Sicotte, Guy Thauvette et Raymond Cloutler.

14 mai-7 juin 1986
Pierre LAMARCHE, Guy LAPOINTE, Arthur MUNK
Salle 3
Galerie GRAFF

15 mai-15 juin 1986
«Aventure/Venture»
Centre Saidye Bronfman, Montréal

Le conservateur Jean Tourangeau organise une série d'événements multidisciplinaires regroupés sous le titre «Aventure/Venture (vidéos, performances, exposition)».
L'exposition réunit des œuvres de Gilles MIHALCEAN, Ilana ISEHAYEK, Danielle SAUVÉ, Claude MONGRAIN, Michel SAULNIER, John HEWARD, Luc BÉLAND, Suzelle LEVASSEUR, Lise BÉGIN, Serge MURPHY, Anne YOULDON. Performances : Denis LESSARD, Sylvie LALIBERTÉ et Yves LALONDE.

16 mai-18 juin 1986
Artistes de la Galerie
Salle 1
Suzanne ROUX
Salle 2
Galerie GRAFF

Chez Graff (...), il y a encore beaucoup à voir. D'abord, la patronne a sélectionné elle-même une douzaine d'œuvres de ses poulains les plus fidèles, histoire de bien montrer les couleurs de la maison qui fait preuve d'un éclectisme éclairé et costaud. Puis, on pense aux recrues possibles.
Dans la salle du fond, les dessins de Suzanne Roux respectent autant la matérialité de leur étrange support de plastique stratifié qu'ils détournent de ses fonctions habituelles ce matériau souvent déprécié. Ici, les œuvres entourent une savoureuse installation intitulée «Suzanne au bain» qui laisse deviner une autre envergure de cette démarche originale et prometteuse. (...) Enfin, dans le nouvel espace,

trois jeunes artistes visiblement fous de peinture - Pierre Lamarche, Guy Lapointe et Arthur Munk - arriveraient à nous convaincre que des tableaux (ne) parlant (que) de représentation picturale ne sont pas nécessairement tautologiques ou ennuyeux. À voir, donc, même par ceux qui sont allergiques à la peinture «de citation» (...)
[Gilles DAIGNEAULT, *Le Devoir*, 24 mai 1986]

Suzanne ROUX
L'entre-voir, 1986.
Techniques mixtes sur
plastique stratifié;
117 x 83 cm. Photo:
J.-F. Leblanc
(456)

25 mai-21 juin 1986
«Mobilier d'artistes»
Galerie Noctuelle, Montréal

Le directeur de la galerie Noctuelle, Michel Groleau, invite quelques artistes montréalais à réaliser des pièces de mobilier. L'événement est un amusant prétexte pour confronter le culturel et le fonctionnel. Les artistes : Danièle APRIL, Pierre AYOT, Jacques BILODEAU, Laurent BOUCHARD, Luc BOURBONNAIS, Yolande BROUILLARD, COZIC, René DESJARDINS, Pierre-Yves DUPUIS, Yvone DURUZ, Denise GIGUERE, Rose-Marie GOULET, Gilles JOBIDON, Marc LAURENDEAU, Yves-Louis SEIZE, John MINGOLLA, Michel NIQUETTE, Andrée PAGÉ, Jacques RANCOURT, Jean RANCOURT.

Juin 1986
Pierre AYOT dirige cette
année encore, en Italie, le
stage d'une douzaine
d'étudiants de maîtrise en arts
plastiques de l'UQAM

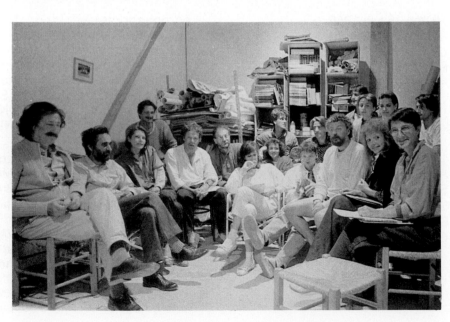

Le groupe d'étudiants de
maîtrise en arts plas-
tiques de l'UQAM en
compagnie de quelques
artistes présents cette
année : Gérald
MINKOFF, Mauro
STACCIOLI, Muriel
OLESEN, Jean-Claude
PRETRE, Umberto
MARIANI
(457)

12-17 juin 1986
GRAFF à «ART 17 '86»
Foire de Bâle (Suisse)

Pour la troisième année consécutive, **GRAFF** occupe un stand à la Foire de Bâle. En plus de présenter les artistes de la Galerie, **GRAFF** adopte une formule d'expositions individuelles qui met l'accent cette année sur le travail de Louise ROBERT, COZIC et Robert WOLFE.

Pierre AYOT
Héraklès. Installation
(458)

1986
Dixième anniversaire de fondation de la Galerie du Musée du Québec

En 1986, le comédien, auteur-compositeur-interprète Michel Rivard est honoré à deux reprises à la fin de la saison de la Ligue Nationale d'Improvisation : meilleur compteur de la saison (trophée Petro-Canada) et prix du public (trophée *La Presse*)

Parution, en 1986, d'un album de l'auteur-compositeur-interprète Michel Rivard
(459)

1er août-2 novembre 1986
«Lumières/Perception-projection»
Les Cent jours d'art contemporain

L'exposition est organisée par le CIAC (Centre international d'art contemporain de Montréal) dirigé par Claude Gosselin.

Les artistes sont Pierre AYOT, Claude-Philippe BENOIT, Christian BOLTANSKI, Chris BURDEN, Geneviève CADIEUX, Philippe CAZAL, Gérard COLLIN-THIÉBAUT, Marie-Andrée COSSETTE, Luc COURCHESNE, Jacqueline DAURIAC, Dan FLAVIN, John FRANCIS, Eldon GARNET, Marvin GASOI, Juan GEUER, Michael HAYDEN, Tim HEAD, Nan HOOVER, Paul HUNTER, Kristin JONES, Andrew JINZEL, Dieter JUNG, Jon KESSLER, Holly KING, Bertrand LAVIER, Ange LECCIA, Gilles MIHALCEAN, Gérald MINKOFF, Bruce NAUMAN, Muriel OLESEN, Giulio PAOLINI, Roland POULIN, Al RAZUTIS, Robert ROSINSKY, Todd SILER, Keith SONNIER, Barbara STEINMAN, David THOMAS, Serge TOUSIGNANT, James TURREL, Michel VERJUX, Krzysztof WODICZKO.

The Montreal International Centre of Contemporary Art (MICCA) is that rarest of cultural phenomena - an alternative to alternatives. What is more, MICCA has already produced two of the more important events in contemporary Canadian art in recent years. The first, Aurora Borealis (1985), presented installation works by 30 Canadian artists. And from August 8 to November 2, Light: Perception-Projection was this year's contribution to contemporary visual culture. The exhibition, which featured 43 artists from eight countries, was complemented by a modest display of pictures about light submitted by the Montreal public, four guided promenades that revealed the interaction between the city's architecture and the sun, and a scattering of performances and light workshops. Not bad for an organization that operates half the year with a full-time staff of two and no permanent facility.

MICCA is a case study of particular importance to the visual arts in Canada. One reviewer facetiously described Light: Perception-Projection as an "avant-garde upstart", an exhibition in a shopping mall that could only happen in Montreal. In reality, it is a rare example of what should be happening across Canada on a regular basis. Just as artist-run centres emerged in the '70s to support a burgeoning generation of visual artists, so in the '80s another alternative is needed to support this same, but now more mature, milieu.

Art is effervescent, but it needs much greater institutional commitment than Canada affords it. There is a lot of speculation about how this should be accomplished. Some say that several of the artist-run spaces should be encouraged to evolve into a better funded network of contemporary art galleries. Recognizing both the need and this potential themselves, artist spaces have produced a number of important events that have caught the attention of both media and public - Monumenta (in Toronto, 1982), The October Show (Vancouver, 1983) and Montreal tout-terrain (1984), to name three. Others point to regional museums as the place to look for the animation of contemporary art. The touring sculpture exhibition Space Invaders, produced by the Mackenzie Art Gallery in Regina, is a good example of regional programming that is having an impact both nationally and internationally. Still others reason that in some cities, the existing museums can no longer do justice to both historical and contemporary practice. So a third possibility is discussed: to create new centres for contemporary art. There has already been underground talk of doing just that in Calgary, and in Toronto another effort has been in the planning stages for more than a year. And then there is the alternative: MICCA.

The Montreal International Centre for Contemporary Art was formed by Claude Gosselin in 1983 as a non-profit organization, its objectives being to "organize artistic events relating to the contemporary arts, to encourage and facilitate research in the arts, to ensure communication between various disciplines through which we acquire knowledge, and to increase the population's awareness and appreciation of the creation and discoveries of the human mind." A year later MICCA had raised $250,000 and presented its first project. Wind and Water took place in 1984 in Quebec City. American and Canadian artists participated in this show, which included five major site-specific works, an exhibition of Quebec photography, an international video exhibition and a series of educational workshops.

Today, MICCA produces events under the banner of Les Cent Jours d'art contemporain (100 days of Contemporary Art). Les Cent Jours conveniently associates itself with other cultural spectacles, like the annual International Jazz Festival and this summer's China: Treasures and Splendours at the Palais de la Civilisation. It's a good marketing

strategy and it contributes to civic pride. MICCA doesn't cost the public anything: virtually all of its funds (half of Light's $850,000 budget came from the federal Department of Employment and Immigration) are reinvested directly in the local economy. MICCA is tax deductible, value-for your-dollar publicity for smart business people and a policitally astute investment for governments. It is the envy of many curators working in institutions where runaway administrative costs have constipated their programming.

The emergence of MICCA has been so timely that it has been difficult to come to terms critically with what it has done. No one questions MICCA's importance as a bridge between a TV-acculturated public and the research-and-development nature of contemporary visual art. But the art world has its own demands and asks, "What does this do for us?" It is this dimension, this rather severe criterion, that members of the art community brought to Light: Perception-Projection. *They knew in advance that Les Cent Jours would succeed again as a spectacle; the question was, would* Light:Perception-Projection *merit critical acclaim? (...)*

By including an international selection of 43 artists, Light *offered a rich spectrum of media and points of view. Photography, video, sculpture, painting, installation, and holography were represented (...)*

The sculpture of Quebec artist Pierre Ayot was more astute in its analysis of light and image representation. Ayot's aesthetic tableau Una giornata al sole *(1986), provided a place for the viewer in a fiction composed of three-dimensional elements and the projected image of an empty beach and oceanscape. Except the image was not projected. Instead it was painted across the surfaces of pure white-two-and three-dimensional elements that include a canvas beach chair and a life buoy. The rendering was executed in a systematic, pointillist technique that mimicked a photographic dot pattern of colour separations used in commercial picture printing. The projector in front framed and illuminated this dot tableau with its imageless white light. This deception was not hidden and the veiwer's discovery of it evoked the critical dimensions of Ayot's work. At the same time, however, the romantic and pictorial nature of the elements in the picture offered the viewer a more personal, less didactic interpretation. So after considering the tyranny of representation, maybe pictures and the event of seeing them can be fun again. (...)*

[Lorne FALK, «Lights Fantastic: Fresh illumination dawns at the Montreal International Centre of Contemporary Art», *Canadian Art,* hiver 1986]

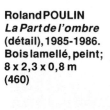

Roland POULIN
La Part de l'ombre
(détail), 1985-1986.
Bois lamellé, peint;
8 x 2,3 x 0,8 m
(460)

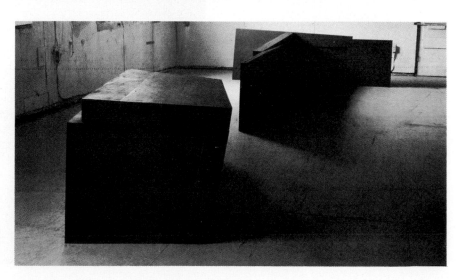

21 août-12 septembre 1986
Pierre AYOT, Gérald
MINKOFF, Muriel OLESEN
Travaux récents
Galerie GRAFF

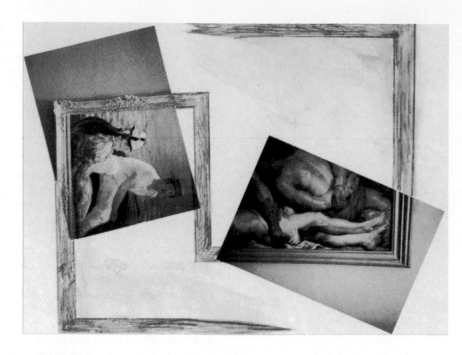

Gérald MINKOFF
Né désir, ris Eden ! 1984
(461)

Au milieu des expositions de Gérald Minkoff et de Muriel Olesen, chez Graff (...), on a épinglé une citation de Norbert Wiener : «Les aires les plus fécondes pour le développement des sciences ont été celles qui furent négligées comme un no-man's land entre les différents domaines établis.» Or, s'il prenait au mot le savant américain, le visiteur devrait concentrer son attention non pas sur les œuvres des deux artistes suisses mais bien sur les intervalles qui les séparent. Et il n'aurait peut-être pas tort. À condition de regarder entre les œuvres comme on lit entre les lignes : pour mieux les comprendre, elles. (...)
Chez Graff, je crois qu'il vaut mieux commencer par le travail de Minkoff, dont le propos est plus circonscrit; en tout cas, à première vue. Il s'agit d'un chassé-croisé assez étourdissant entre la photographie et la peinture où l'une et l'autre dissertent avec beaucoup d'humour sur leurs spécificités et, surtout, sur leurs limites (sur leurs cadres !) respectives.

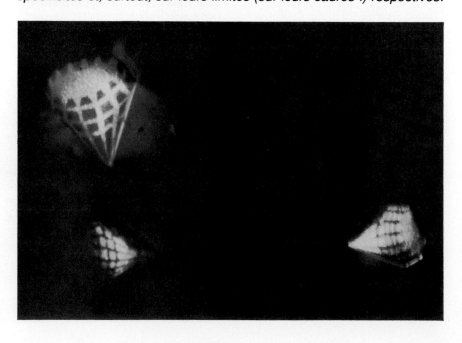

Muriel OLESEN
Carbone. Détail de
l'installation pour
*Lumières : perception-
projection,* Centre
International d'Art
Contemporain de
Montréal, 1986
(462)

Ici, les grandes photos couleur, qui représentent des fragments de tableaux célèbres, privilégient les laissés-pour-compte des musées (encadrements, couleurs des murs, fiches signalétiques, etc.) en même temps qu'elles reconstruisent de nouveaux espaces picturaux ou même sculpturaux (par exemple, une colonne ou une ziggourat); d'autre part, la peinture est présente sous forme de petites toiles à peu près monochromes qui servent paradoxalement de repoussoir. Et il y a encore d'autres ruses qu'il est préférable de découvrir soi-même.

Par comparaison, du côté de Muriel Olesen, la proposition est plus éclatée. Quelques objets - une rose, un couteau, des diamants et une coupe (parfois dédoublée) - sont pris en charge par diverses disciplines pour raconter des histoires elliptiques où il est question de lumière, de pièges, de désir et d'infini - peut-être de lumière piégée et de désir infini, ou vice versa. Tout cela, heureusement, dans une poésie plus fleur noire que fleur bleue. Et, là aussi, il faut se concentrer entre les objets si l'on veut saisir le climat qui les unit.

Enfin, «en complément de programme», on peut voir trois mini-installations de Pierre Ayot, dont une savoureuse sculpture vidéo faite dans un vieux poêle Westinghouse, qui constituent d'autres formes de pièges interdisciplinaires.

[Gilles DAIGNEAULT, «Minkoff et Olesen chez Graff : Laisser la proie pour l'ombre», *Le Devoir*, 30 août 1986]

27 août 1986
Décès de madame Andrée
Paradis, directrice de la revue
québécoise *Vie des Arts*

6 septembre-9 octobre 1986
Gérard TITUS-CARMEL
Peintures, œuvres sur papier
et gravures (1983-1986)
Galerie Binkman, Amsterdam

En 1986, Godefroy Cardinal
est nommé directeur du
Musée du Québec

7 septembre 1986
Création d'une nouvelle
chaîne de télévision à
Montréal

Après Radio-Canada, Télé-Métropole et Radio-Québec, la Télévision Quatre Saisons devient la quatrième chaîne commerciale à diffuser une programmation de langue française à Montréal.

Don Alberto SARTORIS en
1986

En 1986, l'architecte et professeur Alberto SARTORIS, membre fondateur des Congrès internationaux d'architecture moderne (CIAM), lègue sa maison de Cossonay et ses archives, un fonds documentaire majeur de l'architecture rationnelle et de l'art moderne, à la Confédération Helvétique (Lausanne).

Corazon Aquino remporte en
1986 les élections
présidentielles à Manille aux
Philippines

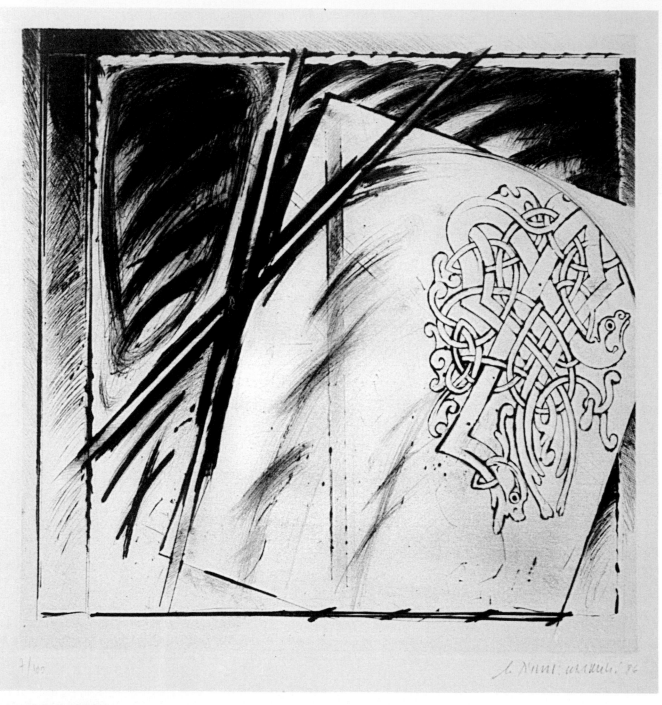

Gérard TITUS-CARMEL
Sans titre n° 1, 1986.
Pointe sèche; 66 x 55
cm. Coll. Martineau-
Walker, avocats
(463)

11 septembre-26 octobre
1986
Gérard TITUS-CARMEL
Galerie du Musée du Québec

Suite à l'exposition en mars-avril 1986 à la Galerie GRAFF, le Musée du Québec présente un ensemble d'huiles sur toile et d'aquarelles des séries *Suite Chancay, Casque de Nikko, Caparaçon, Éclat, Nuits* et *Ombre* de TITUS-CARMEL.

12 septembre-30 novembre
1986
Richard LONG
«Recent Works»
Guggenheim Museum, New
York

14 septembre-17 octobre
1986
Louise ROBERT
Peintures
Galerie GRAFF

Louise ROBERT
N° 78-113, 1985.
**Acrylique sur toile et
bois; 183 x 213 cm
(464)**

L'exposition permet de voir entre autres quatre sculptures en pierre et une en «boue» spécialement réalisée pour l'espace du musée Guggenheim. S'ajoutent aux sculptures, des photographies et des documents expliquant l'œuvre de l'artiste britannique depuis ses débuts dans les années 60.

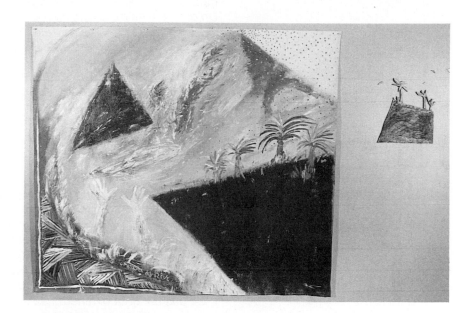

De l'espace, du Yucatan, voici que nous reviennent les temps éloignés, années-lumières, colorées, où se plante la fameuse flèche (du temps) et gravée dessus, le mot : «irréversible».
Mélancolie, qui ne dit pas son nom trop toujours déjà prononcé ailleurs, qui ne se montre qu'à peine, dans le déplacement léger des signes.
Ou qui incite à la gaieté, car il n'est pas triste de vieillir quand la lumière change de ton. Le temps ? Un simple frisson de la rumeur. On dit qu'il s'écoule, qu'il fuit (comme un robinet) qu'on ne le rattrape pas quand il est perdu, toutes des sottises.
Que Louise Robert connaît pour les avoir trop entendues, auxquelles elle se garde de souscrire ou d'écrire, ou de dire. D'en rajouter, quoi. À l'inverse elle propose du temps libre de pensée, du temps où tu peux te propulser sans culpabilité sans suivre une trace obligée.
On pourrait rêver l'Éden aux palmiers de l'île sans bords. Quelque chose qui n'a pas à surmonter dialectiquement *le cadre* - vieille pratique quelque peu moderniste que L.R. abandonna un jour, se disant : flûte après tout.
Tout simplement (mais est-ce si simple) partir, ne pas se *soucier*, le souci ronge et d'abord la couleur. La femme de Loth regarda derrière elle et la voilà de sel. Il ne faut pas pleurer. La peinture c'est cela : éviter les larmes et rester d'attaque à la surface de la peau lisse du mur.
Très peu femme de Loth, Louise Robert, elle, sème autour d'elle ses palmiers de bois, peints. Entre eux et le noyau organique de la toile, l'espace. Non, je veux dire : le temps. Ou bien, c'est tout un l'espace - le temps. Ou bien, il faut renoncer à parler de peinture. La rivière - quoi donc ? De l'eau qui va assez loin semble-t-il - coule alentour. Va vers la mer. Où ? on ne sait jamais bien.
(...) Cependant, vous me direz, moi qui suis à l'autre bout *du monde*, ici, à Paris, devant Beaubourg - ses tubulures se découpent sur le bleu gris du ciel parisien - installé aussi devant le macintosch, mon miroir - écran,

comment puis-je écrire (taper) ces lignes sans être en présence des œuvres peintes de L.R. ? Sans les voir ? N'est-ce pas imposture ? Mauvaise posture, scandale, impéritie, indignité ? Ne faut-il pas ligoter celui qui écrit et celui qui peint de liens bien serrés ? Si possible qu'ils ne puissent bouger ni l'un ni l'autre ? Car le sérieux de l'Art, s'il pense, exige qu'il pense dans la forme de la raison. Avec les instruments traditionnels : la référence, le classement, la causalité.

Un petit minimum, quand même.

Ainsi pour être crédible devrais-je tout connaître du peintre Robert, son parcours, la date des œuvres, les influences subies, et non seulement cela, mais les peintres de sa génération et ses aïeux dans une généalogie reconstituée. Alors, je pourrais aborder sa peinture récente, précautionneusement, sur la pointe des pieds. Et. généralement, ce passage à la chose même est fort court. Prudence.

(...) L'installation n'a rien à voir avec ces sottises de la raison. Ce qu'elle installe n'est pas une simple extension : comme à dire : «je vais plus loin, je franchis le pas, l'interdiction» - non, de fait, c'est d'in-tension qu'il s'agit. À considérer le lien des parties du temps et de l'espace comme un tout, paradoxalement ouvert sur lui-même. Ce qui est d'importance : le vide qui sépare la toile et les objets au loin - à distance - est réalité consistante.

Marque ainsi que le lien n'est pas cause en contact - «non contact théorie», disait Alix Roubaud - mais lien du réel invisible. Fait exister la distance comme une - et la première peut-être - réalité. Fait exister (met en vue) une liaison paradoxale : ce qui délie en vérité lie. Le fragment projeté au loin sur le mur (mais aussi bien à travers le mur de l'Atlantique) n'est pas un ajout extérieur : sa présence signe la tension des éléments à l'intérieur d'une totalité, peindre.

(...) Je me connais analogon, opus sive natura, œuvre comme nature, du même tonneau que ce paysage par lequel le projetant hors la toile, L.R. installe comme centre, au dedans du dedans, non une chose mais une relation.

Et ne me dites pas qu'elle ne le sait pas puisque le sachant, elle m'appelle - longue distance - ça sonne chez moi, à Paris, il est cinq heures; elle croit que c'est neuf heures, et elle dit : «Tu fais un article sur mes dernières toiles ?» Je dis oui. Elle m' installe une parole à distance, une écriture en l'air.

Elle inachève son installation, me transforme en palmier, lance un fil d'airain qui tient le tout ensemble et fait une mine étonnée devant mon texte : «C'est quoi tout ça ?»

[Anne CAUQUELIN, «Louise Robert : De l'espace du Yucatan», *Vie des Arts,* automne 1986]

14 septembre-2 novembre 1986
Michel GOULET, Michel MARTINEAU, Louise ROBERT, Serge TOUSIGNANT
«Cycle récent et autres indices»
Musée d'art contemporain de Montréal

France Gascon, responsable de l'exposition réunit quelques œuvres récentes des quatre artistes.

(...) Chacune de ces scènes constitue un «théâtre» créé de toutes pièces et dans lequel la science, le hasard, la nature et, plus généralement, tout ce qui est donné et non construit, y sont pour bien peu.

On vérifiera qu'il y a eu passage de l'écran à la troisième dimension, à travers cette variété, nouvelle chez Serge Tousignant, de points de vue sur la scène. Le point de vue est plus large, englobe autant le mur que le plancher ou alors offre des objets ou des scènes leur «profil», comme c'est le cas de Nature morte au chiffon.

Les illusions, parfois très sophistiquées, proposées par l'artiste, ont cessé d'intervenir pour nous permettre de percer leur secret : elles soulignent des effets et en créent d'autres, auxquels il serait dommage

de ne pas succomber. Les projections, les illusions et tout autre intervention de l'artiste laissent ici des formes, des taches de lumière et des textures, associées à des «situations d'art» - un coin de galerie, d'atelier ou de table de travail - qui semblent toutes plus vraies que les originales. Ces Natures mortes *font appel à une mémoire de l'art, celle de l'artiste d'abord à cause de plusieurs de ses œuvres anciennes qu'il y a incorporées, la nôtre aussi dans tous les rappels elliptiques faits ici à l'art moderne et à sa mise en scène la plus habituelle, avec socles et drapés. Le trompe-l'œil, que Serge Tousignant n'a jamais abandonné, se retrouve ici dans son élément naturel : l'œuvre d'art dont Serge Tousignant nous dit qu'elle est, avant tout autre chose, un effet d'œuvre d'art. (...)*

La peinture de Louise Robert est informée et traversée de nombreux signes de filiation qui prennent le plus souvent la forme d'une reconnaissance ironique, d'un clin d'œil, adressé aux maîtres et à qui sait les reconnaître. Johns, Stella, Twombly, ont, chacun, définitivement «signé», qui un motif en bâtonnet ou une surface «painterly», qui les écritures, qui les arcs de cercle ou les scintillements - qu'on retrouvera çà et là dans le cycle récent, plus particulièrement dans les bordures, là où ils n'affectent pas l'identité du tableau, sa syntaxe particulière. La structure profonde du tableau en demeure intacte et maintient cet espace graphologique personnel et donc, très certainement, abstrait. En effet, l'horizon et les éléments épars qui l'habitent ne suffisent pas à en faire une peinture de la figure : sa structure ne pourrait peut-être être rapprochée que de celle du paysage, à cause de la ligne d'horizon et de certains plans qui s'y dessinent. Ce n'est pas le fait du hasard si toutes les phrases choisies ici par Louise Robert font référence à des lieux, improbables et lointains, mais néanmoins des lieux : «Espace du rêve», «Lieux ailleurs», «Et tout près, l'Inde», et «Où est le Yucatan». Même si ces phrases n'ont pas de fonction de titre, elles entretiennent vis-à-vis du tableau une relation qui, loin d'être arbitraire, en fait émerger une image qui ne pourrait s'échanger contre aucune autre.

Louise Robert travaille beaucoup, presque autant que ce que ses mains (elle peint avec ses mains, directement dans la couleur) peuvent lui permettre. La suite des tableaux accuse une transformation toujours accélérée, comme si chaque tableau était une nouvelle page qui pouvait ignorer celle qui vient d'être tournée. Le cycle choisi ici suit immédiatement une période où la couleur était plus violente, alors que le dernier élément retenu, 78-117, précède des tableaux où la palette s'éclaircit encore davantage et où la surface laisse place à de grandes plages très unifiées, traitées presque comme des «fonds». À l'intérieur des surfaces encore très animées de cette série, intervient une très grande quantité d'«événements» que nous dirions inattendus et qui donne là encore une idée de la liberté et de l'inventivité dont fait preuve le peintre : ici des palmiers sur le flanc d'un trapèze dans 78-113 ou, en plein cœur du 78-114, un mini-tableau dans le tableau, telle une mise en abyme, ou encore des empreintes de mains dans 78-116, des écritures dans 78-117. On sent aussi que cela aurait pu être peint sur une simple page, avec une certaine indifférence au support, comme par exemple celle des graffitistes qui s'adaptent volontiers à tout support acceptable, ou celle de l'écrivain, qui travaille sur une page, quelle qu'en soit la forme. Louise Robert travaille ici sur des toiles de six pieds sur sept pieds, toutes de même format. En débordent cependant des notes, des renvois, que l'écrivain (le peintre) aurait mis en bas de page ou plus loin (ou plus tard); ceux-ci ont leur importance mais ne cachent pas leur caractère liminaire, périphérique. Louise Robert impose ici une topologie qui conserve la distinction de ce qui est dedans et ce qui est dehors, une hiérarchie dont il est étonnant de voir raviver ici l'effet et le

sens alors que l'art post-moderne a fait de l'éclatement du tableau la règle. Cela n'est qu'une des possibilités d'expression, parmi plusieurs, qui sont ouvertes dans le cas d'une peinture dont la cohérence est tout interne, et qui peut donc se permettre de jouir totalement de son indépendance. (...)

Avec ce cycle tout récent, formé par Trophée *et* Le nouvel angle, *la sculpture de Michel Goulet acquiert des propriétés, proches de celles du dessin, qui, sans lui avoir été étrangères jusqu'ici, n'avaient pas encore percé de manière aussi distincte.*

La photographie de Trophée *nous offre déjà, par le point de vue particulier qu'impose l'image photographique, une accentuation de certaines qualités propres à la bidimensionnalité : le contraste du foncé sur le clair, les contours, la ligne dynamique, le graphisme qui en quelque sorte anime* Trophée, *cette sculpture qui est pourtant, par les matériaux et les objets qui la composent, si loin du médium du dessin.*

Michel Goulet avait réalisé dans les années soixante-dix de très élégantes sculptures de plexiglas. Dès 1976, il adopte l'acier. Découpé, martelé, oxydé, celui-ci offre un aspect brut qui lui semble plus satisfaisant et permet un travail technique de soudure, de tressage ou d'empilage qui laisse des traces et enrichit d'autant la surface. Le cycle récent de ces sculptures renoue avec la légèreté des œuvres de plexiglas, leur graphisme parfait et aussi leur précarité, qui en était un des traits les plus attachants. (...)

Lorsqu'on s'approche de l'œuvre Le nouvel angle, *les montants du lit donnent l'impression de trembler comme si, en sculpture, l'artiste avait réussi à donner l'impression d'une image hors-foyer : l'objet devient, là aussi, image, en empruntant les qualités propres - et les défauts - d'une image. Plus près, on vérifie ce qui a créé cette impression : les montants ont été creusés et leur volume a été modifié, pas le tracé général cependant. Comme dans le dessin, le crayon était ébréché et la trame du papier ressortait, mais n'empêchait pas de saisir l'image reconstituée et de voir à la fois l'image, l'instrument et le support. Certaines sections de* Trophée *subissent un traitement très proche du dessin : des surfaces laissées vides dans l'armature du lit réel ont été comblées par une feuille de métal pleine ou par un tressage de bandes d'acier, procédé qui rappelle celui du «coloriage», encore là propre au dessin. Celui-ci se fait encore présent dans la construction très élaborée qui constitue le pied du support à globe terrestre, dans les volutes de la grille placée au mur et, finalement, sur la contrebasse dont les surfaces légèrement bombées acceptent toutes les nuances d'un dessin au tracé extrêmement fin. On ne peut pas ne pas voir non plus dans le fait que le lit soit, dans* Trophée, *basculé et monté sur le mur pour être vu comme en face à face, ce qui constitue un autre rapprochement avec le dessin, et cette fois avec sa frontalité et le point de vue ainsi imposé au spectateur...*

[France GASCON, extrait de l'introduction, dans le catalogue d'exposition, Musée d'art contemporain de Montréal, 1986]

Octobre-novembre 1986
Betty GOODWIN
Galerie René Blouin,
Montréal

Pierre Théberge est nommé
directeur du Musée des
beaux-arts de Montréal en
octobre 1986

9 octobre-4 novembre 1986
François BOISROND
Œuvres récentes
Salle 1
Galerie GRAFF

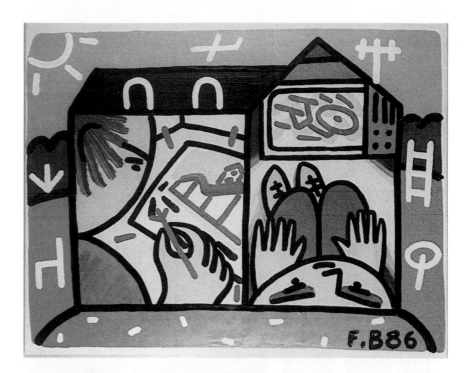

François BOISROND
Sans titre, 1986.
91 x 117 cm
(465)

In the past few years, the "French new wave" has been sweeping Quebec. Sometimes called "wild painting" or "citational painting," it is a wave that includes many trends, whose components are often very far apart.
(...) As for François Boisrond, we are struck by the way he fills a shape with a single vivid colour, much like Matisse. Moreover, some of Boisrond's pictures of women, using close-up and clear contour, mimic Matisse's composition.
In fact, the notion of surrounding a figure of almost geometrical, if not "industrial," precise contours with a softer, though equally expressive and intense, colour is reminiscent of Fernand Léger. The desire to communicate a candid and direct message to the largest possible audience is shared by both Léger and Boisrond, each drawing his language from popular messages linked to his own time.
Moreover, we could connect Boisrond with Adami if we also consider the black lines which, in the latter's work, render an even more psychological, indeed dyslexic atmosphere. At the risk of typifying Boisrond's work by its cultural origins, we can nevertheless infer that Matisse taught him colour, Léger brought him structure and Adami introduced him to narrative.
But Boisrond's work cannot be summed up by its origins, of course, since it corresponds to a period of permanent exchanges between national cultures and various determinisms. By comparison with the works of 1985, the acrylics on canvas or paper of 1986 are less heavy, less baroque, as if the signs sometimes borrowed from Keith Haring have disappeared or created a veritable dialectical balance with Boisrond's stock, comprising methods of transportation - car, bicycle, boat - and dwellings - houses, churches, skyscrapers.
In this vein, we will acknowledge that the comic strip is seen by the artist as a wealth of vocabulary, because of its capacity to communicate to a mass audience. On an initial level, the work can be read as follows: the position of the human face suggests a narrator, whereas the motifs tell the story. But on a second level the work is perceived as the citation of genres, such as the portrait, still-life, nude and landscape. The comic

François BOISROND
Sans titre, 1986.
Sérigraphie; 120 x 80 cm.
Coll. Moquin, Ménard,
Giroux et Associés
(466)

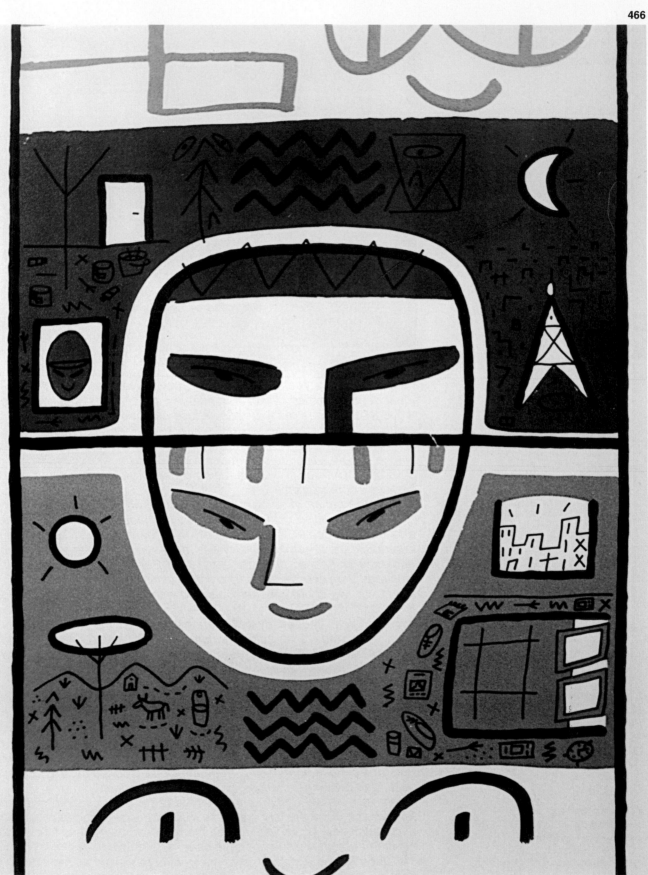

strip can thus allow the artist to go beyond national boundaries. In this spirit, we can understand why New York has responded so favourably to French artist Hervé di Rosa and why Paris values the work of American Kenny Scharf, both of whom have absorbed elements of the comic strip in their work (...)
[Jean TOURANGEAU, *Vanguard*, février-mars, 1987]

9 octobre-4 novembre 1986
Robert WOLFE
«Les Tombeaux»
Salle 2
Galerie GRAFF

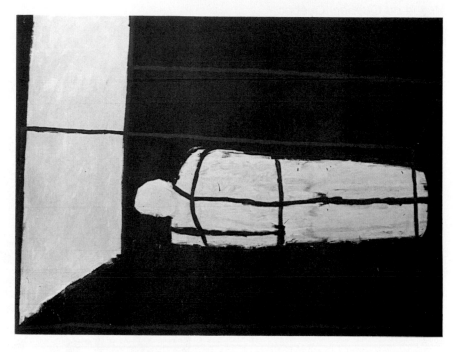

Robert WOLFE
Tombeau de Vincent,
1985. Acrylique sur toile
(467)

(...) Dans le domaine d'une peinture non figurative, préoccupée des problèmes posés par une surface à deux dimensions, la crédibilité de Robert Wolfe n'est plus à démontrer. Et puis voilà qu'une réflexion toute personnelle, sur la mort et le passage du temps, déclenchée, lors d'un voyage récent, par la vue des gisants dans les cryptes de cathédrales de France, il éprouve le besoin de l'exprimer, beaucoup plus pour lui-même que pour les autres, sous une forme peinte apparemment figurative. Il n'y a pas là contradiction. Pas plus qu'un quelconque sacrifice sur l'autel des modes. J'ai d'ailleurs parlé d'un point singulier dans la démarche, pas d'une rupture. C'est que le personnage mort, empaqueté et ficelé, qu'il a suggéré, plus que représenté, dans chacun de ses tableaux, a perdu son statut de sujet. Le temps de l'homme s'est arrêté : son cadavre n'est plus qu'un objet comme un autre, une forme. Et c'est qu'au fond, ce qui nous gêne dans la figuration, ce ne sont pas les lignes qui cernent la figure, mais c'est la narration que la forme soutient. Et, plus encore, je pense que ce n'est pas la narration, en tant que telle, qui rend l'art impossible, c'est la présence dans cette narration, d'un temps linéaire. L'art ne peut apparaître que dans les anfractuosités d'un temps brisé, mutliple et simultané. Les Tombeaux de Robert Wolfe sont une sorte de haut lieu de cette connaissance (...)
[Jean DUMONT, «L'art du temps et le temps de l'art», *Montréal ce mois-ci,* octobre 1986]

Le prix Robert-Cliche 1986
est décerné au romancier
québécois Jean-Robert
Sansfaçon

18 octobre-23 novembre
1986
«Tableaux de maîtres français
impressionnistes et post-
impressionnistes de l'Union
soviétique»
Musée du Québec, Québec

31 octobre-30 novembre
1986
«GRAFF 1966-1986»
Galerie UQAM, Montréal

L'exposition regroupe une quarantaine d'œuvres célèbres de MATISSE, MANET, MONET, CÉZANNE, Van GOGH, RENOIR, PICASSO, GAUGUIN, réalisées entre 1867 et 1913.

François BOISROND
Sans titre, 1986.
Sérigraphie; 76 x 56 cm.
En collaboration avec le
programme en arts
plastiques de l'UQAM,
l'artiste donne une
conférence à GRAFF
(468)

Au cours de son évolution Graff aura été un éducateur, un promoteur et un diffuseur de l'art actuel, un éditeur d'estampes et d'affiches, bref il aura été un animateur et se sera donné les moyens d'implanter sa vision personnelle de l'art. C'est sans doute pour son activité exceptionnelle et son rayonnement que nous avons voulu retracer l'histoire d'un groupement d'individus qui auront façonné une portion de notre passé culturel.
Si Graff a eu l'énergie nécessaire pour se ramifier sur autant de sphères de la scène publique, c'est qu'il a su confier à ses membres le soin d'exprimer leur diversité. En témoignage de cette particulière effervescence nous avons tenté dans cette exposition de relever les

points marquants de son histoire et nous avons opté de vous présenter Graff par le biais d'un parcours chronologique (de 1966 à 1986) puis en complément, actualité oblige, de dresser un tableau représentatif des propositions actuelles présentées chez Graff.

Vous remarquerez au cours de votre visite de nombreuses filiations entre l'Université du Québec à Montréal et Graff. Ce parallèle nous a en quelque sorte été dicté par un constat; ce qui nous a permis d'évoquer l'histoire d'une époque par le passage de finissants d'une institution universitaire (l'UQAM) et de leur accès à un milieu de production professionnel tel que Graff.

[Jean-Pierre GILBERT, dans le catalogue d'exposition, Galerie UQAM, 1986]

(...) Merveilleuse exposition que celle de l'UQAM (je n'ai pas vu les autres). Il faut dire que l'Université se devait de faire bien les choses étant donné que la plupart des artistes le plus étroitement associés à Graff, à commencer par le boss *lui-même, enseignent aujourd'hui à l'UQAM. (...)*

L'exposition à l'UQAM nous permet de faire un parcours chronologique très clair où chaque «station» représente une année de la vie de Graff. Photos bien identifiées, œuvres représentatives, coupures de presse agrandies, mise en évidence de quelques artistes, tracent l'évolution de la galère Graff. La période la plus excitante pour le visiteur est celle du milieu des années soixante-dix mettant en vedette, sous vitrine, les gadgets pop de la fabrique Graff. Cartes d'invitation en forme de sous-marin à plusieurs étages ou de vrais jeux de cartes, posters humoristiques, livres d'art magnifiquement farfelus, etc. «On est Graff, dit un chandail, on l'a la fraise».

Ce qui a changé chez Graff, parce que le destin de la gravure québécoise a changé c'est l'ouverture en 1980, d'une galerie d'art contemporain indépendante des ateliers et fonctionnant comme une galerie privée, ce qu'elle est d'ailleurs sur le plan administratif. Dans cette galerie, mis à part les célèbres encans annuels, la gravure n'occupe plus la place prépondérante qu'elle pouvait avoir autrefois. Et forcément, les élus d'une galerie sont peu nombreux par rapport à tous ceux qui auraient aimé au moins être appelés.

[Jocelyne LEPAGE, «Esprit de Graff es-tu là ?», *La Presse,* 15 novembre 1986]

5-30 novembre 1986
«Exposition GRAFF»
*Maison de la Culture du
Plateau Mont-Royal,* Montréal

Odille LOULOU
Ariuca et marguerites,
1986. Eau-forte;
50 x 65 cm
(469)

Bernardo CARRARA
Manhattan Blues, 1986.
Sérigraphie; 76 x 56 cm
(470)

Rachel GAGNON
99¢ la livre, 1986. Eau-
forte et sérigraphie;
76 x 56 cm
(471)

Cette exposition, présentée dans le cadre du vingtième anniversaire de **GRAFF**, va regrouper une sélection d'estampes réalisées à l'atelier **GRAFF** au cours de l'année 1986. Les participants sont Claude ARSENAULT, Pierre AYOT, Carlos CALADO, Bernardo CARRARA, COZIC, Lorraine DAGENAIS, Benoît DESJARDINS, Martin DUFOUR, Jean DUFRESNE, Élisabeth DUPOND, Ormsby FORD, Claude FORTAICH, Rachel GAGNON, GENERAL IDEA, Louise HUDON-KAMPOURIS, Julianna JOOS, Michel LAGACÉ, Françoise LAVOIE, Michel LECLAIR, Claire LEMAY, Odile LOULOU, Susan SCOTT, Richard-Max TREMBLAY et Line VILLENEUVE.

Claude FORTAICH
Sans titre, 1986.
Sérigraphie; 76 x 56 cm.
Coll. Pratt & Whitney
Canada Inc.
(472)

6 novembre-2 décembre
1986
Artistes de la Galerie
«Rétrovision»
Galerie GRAFF

L'exposition «Rétrovision» conçue par la directrice de la galerie, Madeleine Forcier, s'inscrit dans le cadre des événements de célébrabion du vingtième anniversaire de **GRAFF**. Pour l'occasion, les artistes de la galerie sont invités à présenter une œuvre «charnière», marquante dans leur production et qui est accompagnée d'un court

texte signé par chaque artiste. Les participants sont Pierre AYOT, Luc BÉLAND, François BOISROND, Jean-Serge CHAMPAGNE, COZIC, Jean-Pierre GILBERT, Lucio De HEUSCH, Jocelyn JEAN, Alain LAFRAMBOISE, Raymond LAVOIE, Michel LECLAIR, Charlemagne PALESTINE, Monique RÉGIMBALD-ZEIBER, Louise ROBERT, Georges ROUSSE, Claude TOUSIGNANT et Robert WOLFE.

Panther Papineau, 1984
For five years previously all works like this one were either constructed in Europe or for Europe. This one was the first life-size animal with mirror work that I built in North America, for North America.
As a superstitious artist creating Animistic artworks, or works with living invisible spirits inside them, I consider this one particularly special also because this work now remains in Montreal which is only 150 kilometers from the Mohawk tribal reservation; home of my woman's maternal family and ancestors.
This work is dedicated to the Akwasasne Reservation and to the Papineaus, the name taken by members of this groupe of the Mohawk tribe. This work is now called Panther Papineau.
It is an apt omen for him to live and remain in Quebec at this time.
 Charlemagne PALESTINE, 1986

Suite pour un souvenir. Référence : la marche de sept milles, Bournemouth, 1980
À bien des égards, cette suite de cinq tableaux fut déterminante dans l'élaboration des travaux qui ont suivi. Ce fut une suite très énergisante, très stimulante; j'y ai puisé toute la matière à penser le tableau, mon tableau idéal. Ce tableau parfait serait cette merveilleuse rencontre au carrefour de la couleur, de la forme, de l'écriture, du paysage, du souvenir et de tout ce qui est toujours important...
 Raymond LAVOIE, 1986

La ligne bleue, 1967
Premièrement, j'avais envie de revoir ce tableau. Ensuite, j'avais envie de le montrer.
J'y ai par la suite découvert quantité d'éléments qui sont, au cours des ans et à mon insu, revenus dans ma production. C'est ainsi que l'objet débordant le cadre, l'anamorphose, le point de vue idéal, l'aplat voisinant avec le photographique sont étroitement liés à l'expression picturale de presque toutes les séries réalisées depuis 1967. Selon les techniques et les sujets, ils ont pris des aspects différents mais je constate avec le recul et surtout en revoyant ce tableau que tout est parti de la ligne bleue...
 Pierre AYOT, 1986

9 novembre 1986
Jean Doré, chef du RCM, est
élu maire de Montréal

20 novembre 1986-15 février
1987
«GRAFF 1966-1986»
Musée d'art contemporain de
Montréal

L'exposition que présente le Musée vient clore une série de cinq événements entourant les célébrations du vingtième anniversaire de **GRAFF** soit à la Galerie de l'UQAM, à la Galerie GRAFF, à la Maison de la Culture du Plateau Mont-Royal, à la Place des Arts et enfin au Musée d'art contemporain de Montréal. L'exposition au Musée, montée par la conservatrice Josée Bélisle, a demandé plus d'une année de préparatifs et réunit près de 200 estampes en plus de 27 œuvres uniques : tableaux, sculptures, vidéos et installations spécialement conçus pour l'événement. De plus, **GRAFF** éditera prochainement un album d'estampes regroupant les esquisses préparatoires aux œuvres des 22 artistes qui présentent la section des œuvres contemporaines au Musée. Et pour ajouter la «touche GRAFF» au vernissage de l'exposition, Pierre AYOT met sur pied, chez **GRAFF**, des séances de photos qui serviront à la fabrication de masques que les invités se devront de porter à l'ouverture de l'exposition. Chacun portant le masque de son image en noir et blanc, les participants vont se rassembler et poser tous ensemble à la mémoire «du vernissage masqué».

Masque de Madeleine
Forcier, produit par
Pierre AYOT
(473)

Pendant près de cent jours, sous le titre de «Graff 1966-1986», le Musée d'art contemporain présente sa plus importante exposition de la saison.
En fait, Graff, l'atelier de la rue Rachel, et le MAC, l'institution de la Cité du Havre, sont de vieux amis. Les deux institutions montréalaises ont sensiblement le même âge, et il était normal que la deuxième (qui manquait peut-être d'idées, il y a trois ans) promette toutes ses salles à

la première (qui semble avoir toujours manqué d'espace, en dépit de son agrandissement continuel) pour lui permettre de fêter ses 20 ans avec tout le panache que méritent, au Québec, les «industries culturelles» qui connaissent quelque durée.

Conçu par Josée Belisle, l'accrochage comprend deux sections qui racontent, sur des modes différents mais également efficaces, la tonifiante histoire de cet atelier de gravure «pas comme les autres» qui, sans renier son état, a progressivement laissé la première place à l'une des plus solides galeries d'art contemporain en ville.

La conservatrice du MAC a bien compris que le nom de Graff était associé à une certaine idée de débordement et elle n'a lésiné ni sur la quantité des estampes - près de 200 ! - qui résument l'aventure du centre de conception graphique, ni sur le gabarit des 27 tableaux, sculptures et installations de 22 artistes qui démontrent la brillante actualité de la galerie.

La salle, consacrée à la gravure, fournit un excellent raccourci de toute l'histoire de cette discipline au Québec puisque, parmi la centaine d'artistes sélectionnés, on retrouve des personnages aussi différents - et aussi importants ! - que Fernand Bergeron, Gilles Boisvert, Louis-Pierre Bougie, Carl Daoust, René Derouin, Yves Gaucher, Betty Goodwin, Jacques Hurtubise, Michel Leclair, Louis Pelletier, Francine Simonin, Serge Tousignant et, bien sûr, Pierre Ayot qui fait ici figure d'héritier direct d'Albert Dumouchel; «Dieu le fils», en quelque sorte.

Vue partielle de l'exposition *GRAFF 1966-1986,* au Musée d'art contemporain de Montréal
(474)

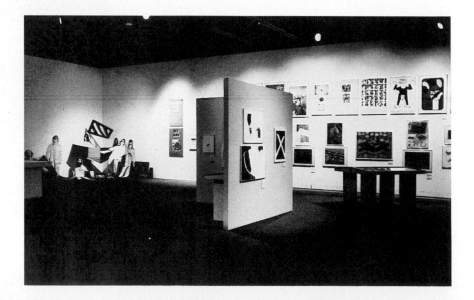

Par ailleurs, la présentation ne manquera pas de rendre nostalgiques les visiteurs qui se souviennent des éditions Graffofones (les premières à aborder en souriant le grave domaine du livre d'artiste), du projet collectif «Pack-Sack» (le premier véritable ambassadeur de l'esprit Graff, en 1971), de Corridart... Si besoin est, on apprendra que l'image de marque de Graff n'est pas commode à définir, que sa production gravée n'a jamais été aussi stéréotypée ni aussi superficielle que le laissaient entendre ceux qui la regardaient hâtivement, que ces sérigraphies photomécaniques enjouées, à l'américaine, n'étaient pas moins «profondes» que les sages eaux-fortes à l'européenne qui étaient produites ici à la même époque.

Mais c'est du côté des œuvres inédites que l'accrochage est le plus spectaculaire. Même si tout n'était pas en place au moment d'écrire ces lignes, j'ai vite compris que l'écurie actuelle de la galerie Graff - à peine

renforcée de deux ou trois sympathisants - n'avait aucun mal à occuper les lieux. Manifestement, la plupart des artistes se sont défoulés dans les magnifiques salles du MAC, et les bonnes surprises ne manquent pas. (...)

[Gilles DAIGNEAULT, «Avoir vingt ans rue Rachel», *Le Devoir*, 22 novembre 1986]

Pré-vernissage de l'exposition *GRAFF 20 ans*, au Musée d'art contemporain de Montréal. Thérèse Dion, Yves GAUCHER, Germaine Gaucher, Josée Belisle, Piere AYOT. Photo : Centre de documentation Yvan Boulerice
(475)

(...) Avec l'exposition Graff, montée par la conservatrice Josée Bélisle, le Musée d'art contemporain nous en offre assez pour nous garder deux heures chez lui, ce qui n'est pas toujours le cas. Il arrive même à nous faire oublier son éloignement du centre-ville.

Rappelons que Graff, né il y a vingt ans dans l'atelier de Pierre Ayot-fils-spirituel-de-Dumouchel, fut pendant quinze ans un lieu dynamique ouvert à tous les artistes qui désiraient s'adonner à un genre ou l'autre de gravure. Les ateliers de gravure existent toujours aujourd'hui, mais depuis cinq ans, Graff est aussi une des meilleures galeries d'art contemporain à Montréal.

L'exposition au MAC se divise en deux parties. Une partie historique où sont alignées sur les murs, selon un certain ordre chronologique, les meilleures gravures produites par une centaine d'artistes parmi lesquels se retrouvent à peu près tous ceux qui comptent depuis vingt ans dans l'art québécois, officiellement ou non. Et dans des courants très divers.

Les années soixante-dix sont les plus marquées par l'humour pop de Graff, l'esprit pack-sack qui a donné lieu à une production étonnante faisant sortir la gravure de ses gonds traditionnels pour l'appliquer à n'importe quoi ou presque. Dommage que les bonnes idées de Graff n'aient pas eu plus d'influence sur les designers montréalais.

Des partitions aménagées au centre de la salle permettent d'isoler sous vitrines ou autrement un autre type de production Graff, les livres d'artistes les plus farfelus, parfois enrobés comme des boîtes de chocolats ou des paquets de fromage Kraft.

L'autre partie de l'exposition est encore plus spectaculaire, il s'agit de la production actuelle des artistes affiliés à la galerie Graff. On n'y retrouve aucun anglophone canadien ou québécois, mais un Américain, Charlemagne Palestine; trois Suisses dont deux étaient à l'expo Lumières, Muriel Olesen et Gérald Minkoff, ainsi que Jean-Claude Prêtre; deux Français, Georges Rousse et Gérard Titus-Carmel, deux Italiens, Giuseppe Penone et Umberto Mariani, qui tous participent quelque part de l'esprit de Graff.

Luc BÉLAND
*Commentatio mortis : il
meraviglioso sepolcro,*
1986. Sérigraphie et
techniques mixtes;
183 x 300 cm. Photo :
Centre de documenta-
tion Yvan Boulerice
(476)

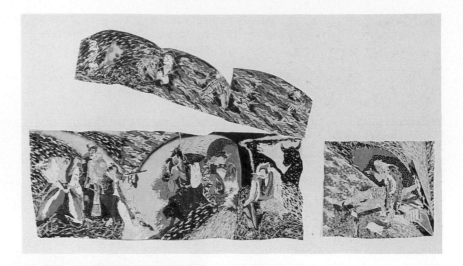

Robert WOLFE
Pour clore les paroles,
1986. Triptyque. Acry-
lique sur toile, trois pan-
neaux de 210 x 150 cm.
Photo : Centre de
documentation Yvan
Boulerice
(477)

Pierre AYOT
L'œuvre en chantier,
1986. Installation.
Techniques mixtes.
Photo : Centre de
documentation Yvan
Boulerice
(478)

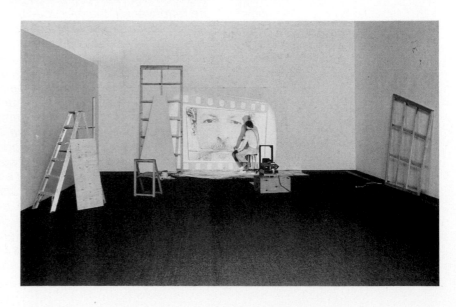

Les artistes québécois sont Claude Tousignant, Pierre Ayot (à Lumières lui aussi), les Cozic, Robert Wolfe, Lucio de Heusch, Michel Leclair, Jocelyn Jean, Louise Robert, Luc Béland, Monique Régimbald-Zeiber, Alain Laframboise, Jean-Pierre Gilbert. Deux amis de la galerie s'y ajoutent : Serge Lemoyne et Serge Tousignant (un autre de Lumières). Les artistes ont mis le paquet. La Musée cette fois n'a pas l'air d'un habit trop grand. Les œuvres, conçues spécifiquement pour l'occasion, se détachent clairement et spectaculairement des murs ou de l'espace, pour nous solliciter. Les artistes de Graff sont des jouisseurs, ils aiment les couleurs même celles de l'or et de l'argent, comme chez Mariani. En plus, ils sont intelligents et quand ils ont des messages politiques à lancer, ils le font avec un clin d'œil. Le public est vraiment invité, même par le sévère et minimaliste Claude Tousignant dont l'espace carré aux murs garnis de tableaux étroits et verticaux donne l'impression d'une cathédrale.

Jean-Pierre GILBERT
Stratagème, 1986.
Acrylique et glacis à
l'huile sur toile, plastique
peint; 427 x 173 cm.
Photo : Centre de
documentation Yvan
Boulerice
(479)

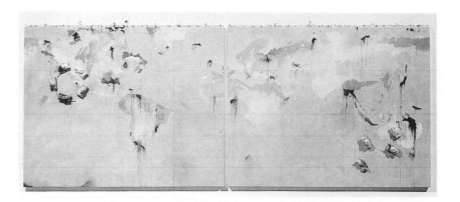

**Charlemagne PALES-
TINE**, *Bear on a love
Glacier*, 1986. Tech-
niques mixtes. Photo :
Centre de documenta-
tion Yvan Boulerice
(480)

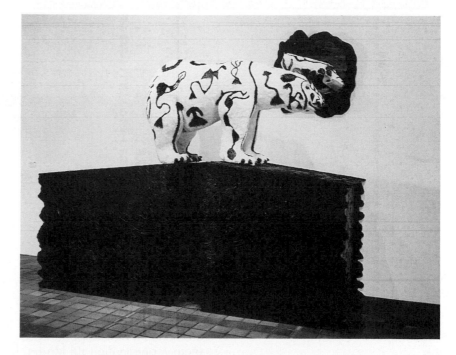

Il y a le gros ours blanc en peluche de Palestine, marqué de signes cabalistiques, qui se regarde, en couleurs, dans un miroir; des centaines de petits soldats de plomb (ou de plastique) peints des mêmes couleurs crémeuses que la carte de la Terre au-dessus de laquelle ils se battent (Jean-Pierre Gilbert, un jeune), l'intrigante

anamorphose spatiale de Georges Rousse, les mystères photographiques élégants de Serge Tousignant, les arbres faits de montagnes de Michel Leclair, la «démarche hors du tableau» de Serge Lemoyne (qui d'autre que lui aurait osé agir d'une manière aussi littérale et s'étendre ainsi sur le plancher ?).

Il n'y a pas de bad painting à la Torontoise, mais de la peinture cultivée à l'Européenne chez Régimblad-Zeiber (quelle luxure madame !) Alain Laframboise et Jean-Claude Prêtre; cultivée à la Japonaise, chez Luc Béland. Deux Suisses jouent du vidéo. Minkoff avec un billot suspendu et sculpté dont la pointe vidéographiée change de couleur dans l'écran. Olesen, avec des écrans qui nous suivent dans notre visite en marquant le temps à l'aide d'un sablier horizontal dont le mystérieux manipulateur, on finit par le découvrir, est un visiteur qui s'amuse au rez-de-chaussée. Et Pierre Ayot, grand maître de Graff, se paye une faveur : un double auto-portrait en deux et trois dimensions le montrant à sa tâche pointilliste dans une reconstitution minutieuse de son atelier. (...)

[Jocelyne LEPAGE, «De l'influence de Baudelaire sur l'art québécois», *La Presse,* 29 novembre 1986]

Lucio De HEUSCH, sérigraphie tirée de l'album *Esquisse* regroupant les croquis des 22 artistes invités à présenter des œuvres inédites au MAC (481)

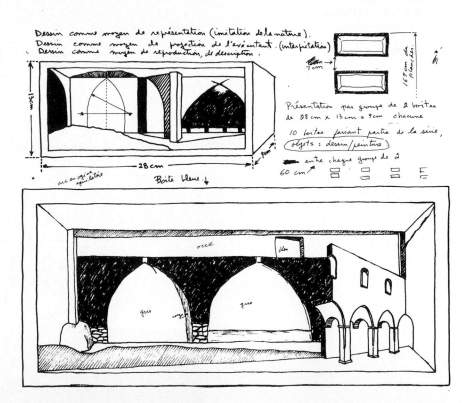

Lancement en 1986 à Montréal du film de Léa Pool, *Anne Trister*

25 novembre-21 décembre 1986
Concours international de livres d'artistes du Canada
Galerie Aubes 3935, Montréal

Le deuxième concours de livres d'artistes organisé par Annie Molin-Vasseur (coordination de Martial Grenon) accède en 1986 à l'échelon international. Une artiste italienne, Nicole MORELLO et une Canadienne de Vancouver, Marian TENNER BANCROFT, sont les lauréates du concours. Les œuvres d'une cinquantaine de participants sont exposées à Montréal, à Paris (Galerie Caroline Corre) et à New York (Center for Books Art Gallery).

4-24 décembre 1986
«GRAFF Décembre 1986»
Salle 3
Galerie GRAFF

Pierre AYOT
*De l'impressionnisme à
l'illusion,* 1986.
**Sérigraphie et bois
découpé; 114 x 59 cm**
(482)

4-24 décembre 1986
«Installations/Fictions»
En collaboration avec la
Nouvelle Barre du Jour
Salle 1 et 2
Galerie GRAFF

La *Galerie GRAFF* présente une exposition mettant en scène une correspondance entre les créations littéraires et artistiques. L'événement, organisé par Gilles Daigneault et Denise Desautels, soulève la question de l'installation de la fiction entre deux modes d'expression formellement différents. Le numéro 189-190 de la *Nouvelle Barre du jour* collige les entretiens des artistes et des

écrivains. Les participants sont :

Raymonde APRIL/Élise TURCOTTE
Anne-Marie ALONZO/Denyse DUMAS
Hugues CORRIVEAU/Raymond LAVOIE
Dominique BLAIN/Louise COTNOIR
Ilana ISEHAYEK/Denis LESSARD
Paul Chanel MALENFANT/André MARTIN
Eva BRANDL/Louise DUPRÉ
Jean Yves COLLETTE/Ariane THÉZÉ
Lise LAMARCHE/Louise ROBERT
Jean-Paul DAOUST/Marcel LEMYRE
Michael DELISLE/Rober RACINE
Pierre GRANCHE/Suzanne JACOB
Louky BERSIANIK/Francine SIMONIN
Michel GAY/Serge TOUSIGNANT
Betty GOODWIN/France THÉORET
Michel GOULET/Marcel LABINE
Normand De BELLEFEUILLE/Alain LAFRAMBOISE
Jocelyne ALLOUCHERIE/Louise DESJARDINS
Claude BEAUSOLEIL/Jean LEDUC
Pierre AYOT/Lucie MÉNARD
Richard BOUTIN/Pierre DORION
Denise DESAUTELS/Monique RÉGIMBALD-ZEIBER
Nicole BROSSARD/Irene F. WHITTOME

Les arts, les lettres. Deux mondes. Deux sacrés monstres. Dans le ring culturel qui est le nôtre, par exemple, les artistes et les écrivains se fréquentent peu. En fait, dans la plupart des cas, ils s'ignorent. Par paresse, indifférence, manque de temps, ou parce que trop occupés, chacun dans son coin, à faire lever l'ovation. «Ze show must go on», il faut payer l'hypothèque et faire en sorte que l'ego trippe. Ça pourrait être ça, le slogan néodandy de la fin du siècle. (...) Gilles Daigneault et Denise Desautels ont réuni 23 écrivains (12 femmes, 11 hommes) et 23 artistes pour leur proposer de travailler en tandem à l'élaboration d'une œuvre commune, de sa conception à sa finalisation. On a déjà vu des artistes se réclamer d'un auteur et des écrivains s'inspirer de tableaux ou d'images célèbres, mais il reste que des projets du genre, il n'en pleut que trop rarement.
Invités à revoir le livre comme un rectangle blanc, un espace à occuper et à transformer, selon le thème choisi de l'installation, les artistes et les écrivains témoignent à la fois des difficultés et des immenses possibilités de leur collaboration.
Inégaux mais, dans l'ensemble, stimulants, les résultats de cette première expérience de jumelage confèrent sûrement de nouveaux entendements à la notion même de livre d'artiste.
(À voir dans un numéro spécial de la Nouvelle Barre du jour *parrainé par Jean-Yves Collette. Dans leur version originale et tridimensionnelle, les pièces des 46 participants font également l'objet d'une exposition à la galerie Graff...)*
[Marie DECARY, «23 x 2», *Le Devoir,* 13 décembre 1986]

Décembre 1986
Le dissident russe Andreï
Sakarov est libéré ainsi que sa
compagne Helena Bonair

8 décembre1986-17 janvier
1987
Affiches réalisées à l'atelier
GRAFF
*Hall d'entrée de la salle Wilfrid
Pelletier, Place des Arts,*
Montréal

**Affiche produite par
Pierre AYOT pour
l'exposition à la Place
des Arts
(483)**

Décès en 1986 des
personnalités suivantes :
Simone de Beauvoir, Jean
Genet, Benny Goodman,
Cary Grant, Vincente Minelli,
Georgia O'Keefe, Jacqueline
Picasso, Coluche, Guy
Hoffman

Raymond LAVOIE
Série Parachute, 1986.
Acrylique; 31 x 25 cm.
Œuvre présentée à la
galerie d'art du Collège
Édouard-Montpetit
(Longueuil) à l'automne
1986
(484)

1986
Prix du Québec

Jacques Brault (prix Athanase-David)
Betty GOODWIN (prix Paul-Émile-Borduas)
Colette Boky (prix Denise-Pelletier)
Michel Brault (prix Albert-Tessier)

1986
Principales parutions
littéraires au Québec

Le déclin de l'empire américain, de Denis Arcand (Boréal)
L'envoleur de chevaux et autres contes, de Marie-Josée Thériault
(Boréal)
La Parole mangée et autres essais théologico-politiques, de Louis Marin
(Boréal/Clamecy)
Pellan, sa vie, son art, son temps, de Germain Lefebvre (Marcel
Broquet)
Terroristes d'amour; suivi de Journal d'une fiction, de Carole David
(VLB)
Trois petits tours, de Michel Tremblay (Leméac)

1986
Fréquentation de l'atelier
GRAFF

Christiane AINSLEY, Mirella APRAHAMIAN, Claude ARSENAULT,
Pierre AYOT, Gilles BAUDOIN, Claire BAUDRY, Jacques BÉDARD, Lise
BÉGIN, Luc BÉLAND, André BERGERON, Fernand BERGERON, Marie
BINEAU, Michel BLAIN, Hélène BLOUIN, François BOISROND,
Georges BOUDEREAU, Céline BOURBOIN, Stéphane BOURELLE,
Johanne BRUNET, Carlos CALADO, Bernardo CARRARA, Marie-

France CARRIER, Louise CLICHE, Yvon COZIC, Monique COZIC, Lorraine DAGENAIS, Carole DALLAIRE, Lucio De HEUSCH, Theresa De MOURA, Benoît DESJARDINS, Hervey DESROSIERS, Martin DUFOUR, Jean DUFRESNE, Claude DUMOULIN, Élisabeth DUPOND, Anita ELKIN, Claude FORTAICH, Ormsky FORD, Marc GAGNON, Rachel GAGNON, Yves GAUCHER, GENERAL IDEA, Jean-Pierre GILBERT, Betty GOODWIN, Suzanne GUAY, Massimo GUERRERA, Jean-François HOULE, Louise HUDON-KAMPOURIS, Alain JACOB, André JACQUES, Jocelyn JEAN, Juliana JOOS, Holly KING, Louise LADOUCEUR, Alain LAFRAMBOISE, Pierre LAMARCHE, Annette LANDOLT, Myriam LANDRY, Denise LAPOINTE, Guy LAPOINTE, Stéphane LAROSE, Françoise LAVOIE, Raymond LAVOIE, LAZO, François LEBUIS, Michel LECLAIR, Marie-France LÉGARÉ, Claire LEMAY, Lucie LEMIEUX, Serge LEMOYNE, Odile LOULOU, Umberto MARIANI, Jean MARTIN, Gérald MINKOFF, Gilles MORISETTE, Arthur MUNK, Louisa NICOL, Francine NOEL, Muriel OLESEN, Charlemagne PALESTINE, Rolande PELLETIER, Jacques PILON, Bobby POTVIN, Jean-Claude PRETRE, Jean RANGER, Monique RÉGIMBALD-ZEIBER, Denis REID, Claude RENY, Van Dick RETRONELLA, Marie-Pierre REYDELLET, Yvon RIVEST, Louise ROBERT, Georges ROUSSE, Jésus RUIZ, David SAPIN, Andrée SARRAZIN, Suzanne SCOTT, Pierre SIOUI, Manon SIROIS, Gérard TITUS-CARMEL, Serge TOUSIGNANT, Sylvia TRACY, Line VILLENEUVE, La Toan VINH, Robert WOLFE, Debbie WOOD.

Raymond LAVOIE
Sans titre, 1986.
Sérigraphie; 80 x 120 cm
(485)

1986
Sélection d'œuvres
produites à l'atelier GRAFF

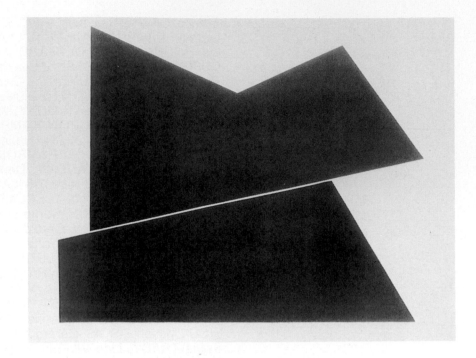

Yves GAUCHER
Sans titre, 1986.
Lithograhie; 56 x 76 cm
(486)

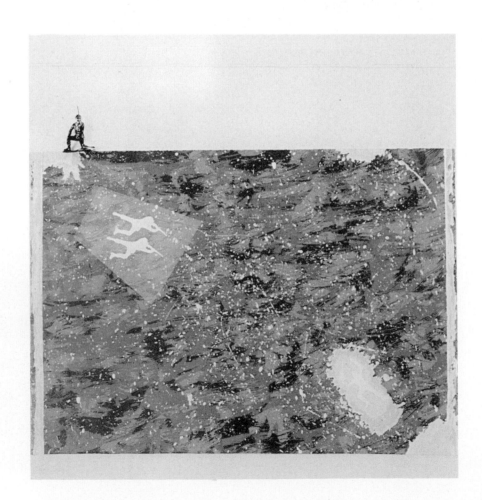

Jean-Pierre GILBERT
Leçon de violence, 1986.
Sérigraphie; 38 x 56 cm
(487)

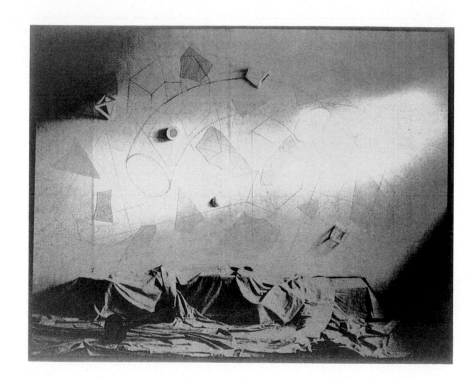

Serge TOUSIGNANT
Le long voyage, 1986.
Sérigraphie; 80 x 120 cm
(488)

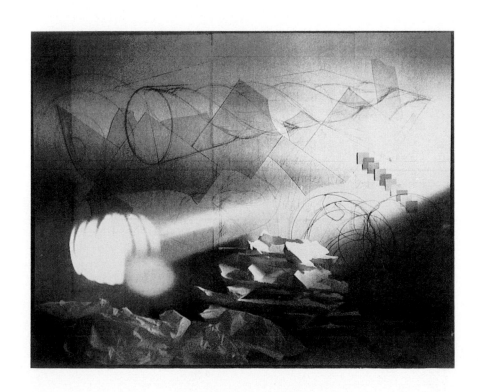

Serge TOUSIGNANT
Minuit sonne, 1986.
Sérigraphie; 80 x 120 cm
(489)

GRAFF
Fin de l'examen

Comme vous avez pu en juger, les premiers vingt ans de l'histoire de **GRAFF**, à l'image de celles des individus, n'étaient pas simples à raconter. Le moins qu'on puisse dire, c'est que cette institution a été généreuse dans son tumulte. L'histoire de **GRAFF** est celle de plus de 500 individus concernés directement par une appartenance; autant au niveau du travail, des idées, que des rêves. Pour ce qui est de l'avenir, il nous semble déjà dessiné, non pas dans ses surprises à venir, mais dans sa ligne directrice. La question bête mais essentielle de la survie, puis de la durée. La machine **GRAFF** demeure aujourd'hui encore productrice d'expression, essentiellement d'expressions. Voilà sa raison d'être et de son devenir.

L'histoire d'une scène construite dans le sous-sol de l'enfance, d'une adolescence à trois étages riche en expériences toujours nouvelles, jusqu'à l'âge adulte en quête d'affirmation sur une scène élargie, internationale. Le sentiment qui convient à vingt années d'une conviction soutenue pour l'art actuel, entre recherche, production et diffusion, c'est celui d'une fierté, complice à partager. *Le monde selon Graff* c'est une histoire critique, une histoire à suivre...

Né à Chicoutimi en 1957, **Jean-Pierre Gilbert** est artiste-peintre et graveur. Il a complété sa formation artistique par un baccalauréat ès Arts (1980) et une Maîtrise ès Arts (1984). Il est à terminer un Doctorat en sémiologie des arts visuels (1986-). À compter de 1983 il collabore à diverses revues spécialisées en art contemporain avant de prendre en charge le poste de rédacteur en chef de la revue ETC MONTRÉAL.

Née à Montréal en 1953, **Jocelyne Lupien** est historienne et critique d'art. Elle termine une Maîtrise en Étude des Arts (1985-) dans une approche sémiotique. Elle collabore depuis 1984 à plusieurs périodiques culturels et à ce jour elle a publié plusieurs textes analytiques dans des catalogues d'artistes canadiens.

GRAFF «in progress»

par Yolande Racine

Savoir se dessiner et entretenir un rôle moteur pendant vingt ans dans notre milieu artistique n'est pas une mince tâche ! C'est pourtant l'exploit que Graff a su accomplir et qu'il célèbre avec une fierté mêlée, il faut bien le dire, d'un soupçon d'incertitude face à l'avenir.

Notre société - qui connaît des problèmes d'identification et d'organisation multiples en tant que minorité culturelle et économique dans l'immense bassin nord-américain - exige de ses intervenants une clairvoyance et une détermination très particulières. La nécessité et la volonté, ces déclencheurs essentiels aux initiatives, doivent en conséquence être polarisés dans des projets ancrés solidement dans la réalité culturelle, sociale, économique. Ces actions doivent, de plus, s'adapter aux variations significatives de ce tissu instable que sont les besoins d'une collectivité en rapide évolution. C'est la loi même de la survie dans laquelle Graff inscrit son développement : Graff «in progress».

Sans doute parce qu'issu lui-même de la communauté artistique, l'initiateur du «projet Graff» fait preuve d'une écoute attentive des nécessités du milieu dès la fondation d'un atelier libre de gravure en février 1966, sous le nom d'Atelier libre 848.

En effet, Pierre Ayot ouvre un atelier collectif au 848 rue Marie-Anne, pour donner suite à l'enseignement de la gravure dispensé par Albert Dumouchel à l'École des Beaux-Arts de Montréal et pour faire écho à la renaissance que connaît l'estampe moderne. Cet endroit devient rapidement un lieu de rencontre important pour tous ceux qui s'intéressent à la pratique de l'estampe en dehors du cadre académique.

On sait le rôle déterminant de l'enseignement des arts graphiques par Albert Dumouchel dans le développement d'artistes spécialisés dans ce domaine. C'est avec lui que l'on voit naître une organisation judicieuse des ateliers de gravure dans les principales écoles d'art de Montréal. À l'École des Arts Graphiques, où il enseigne de 1942 à 1960, Dumouchel met progressivement sur pied un atelier de gravure regroupant quelques presses au cours des années 50. Ce cadre de travail lui permet de transmettre aux étudiants un large éventail de techniques dont certaines ne sont pas enseignées dans les autres institutions de formation. Dans cet ordre d'idée, il enseigne dès 1950 le procédé d'impression sérigraphique avec lequel il s'est familiarisé à l'usine de textile Montreal Cottons Ltd. de Valleyfield. À la fin des années 40, déjà, Dumouchel donne des cours de gravure sur linoléum, de photogravure et de lithographie sur pierre. Encore en 1950 s'ajoutent, outre la sérigraphie, la gravure sur bois et l'eau-forte. En 1956, des cours de taille-douce, de photographie, de sérigraphie photomécanique et de lithographie sur zinc sont intégrés au programme. D'autre part, de 1958 à 1960, il instaure une nouvelle pratique de fréquentation libre de certains ateliers de l'école. Jeanine Leroux-Guillaume et Françoise Bujold, notamment, profitent de cette formule sur une base régulière.

L'accent porte sur l'expérimentation et la création dans la pédagogie de Dumouchel. Il motive ainsi des élèves qui viennent apprendre un des métiers de l'imprimerie à s'orienter vers la création. Il forme, par détournement en quelque sorte, une génération d'artistes graveurs (Marie Anastasie, Françoise Bujold, Richard Lacroix, Jeanine Leroux-Guillaume, Gilbert Marion, Robert Savoie, Roland Giguère...) qui ont grandement collaboré par leur œuvre et par leurs initiatives à l'essor de l'estampe et de l'édition d'art au Québec.

Par la suite Robert Élie, alors directeur de l'École des Beaux-Arts de Montréal invite Albert Dumouchel à devenir chef de la section gravure et à réorganiser les cours et l'atelier. Il intègre donc, en 1960, quelques presses de l'École des Arts Graphiques à l'équipement rudimentaire qu'avait utilisé son prédécesseur, Alyne Gauthier-Charlebois. L'École

des Beaux-Arts est ainsi dotée d'une installation technique diversifiée peu courante à cette époque, que Dumouchel s'efforce de compléter au fil des années. Parallèlement à sa production artistique personnelle, il y enseigne les diverses techniques de l'estampe jusqu'en 1971. Il forme les graveurs qui deviennent professeurs à ses côtés. C'est à son dynamisme et à celui de ses assistants, que nous devons l'éclosion d'une importante population de graveurs au cours des années 60 et 70.

L'essor de la gravure s'est fondé, dans un deuxième temps, sur les recherches individuelles de ces jeunes artistes dont certains entreprennent des stages à l'étranger, entre autres à l'Atelier 17 dirigé par Stanley William Hayter à Paris. Le rayonnement de Stanley William Hayter se manifeste aussi bien sur le plan technique que social. Il stimule la recherche de nouvelles possibilités offertes par les techniques existantes, surtout en ce qui a trait à l'utilisation de la couleur dans la gravure à l'eau-forte, et il revivifie le concept d'atelier collectif.

Suite à cette expérience européenne, se développe chez les graveurs du Québec l'idée stimulante de se regrouper pour travailler, de partager un local et les presses - autrement inaccessibles en dehors des écoles - et d'échanger leurs idées et leurs expériences. La naissance de tels ateliers a pour effet de briser l'isolement et de créer un milieu artistique propre à l'estampe. Le premier atelier de ce genre, l'Atelier libre de recherches graphiques, est fondé à Montréal par Richard Lacroix à son retour d'Europe en 1964. Deux ans plus tard, Pierre Ayot ouvre le deuxième, l'Atelier libre 848, selon une formule sensiblement différente des points de vue de l'esprit de travail, de l'accessibilité, et de l'intérêt pour la sérigraphie et les techniques de la gravure dérivées de la photographie. Cet atelier se propose aussi de répondre à des normes d'expérimentation avancées.

Ayot fut l'élève de Dumouchel et son assistant-professeur à l'École des Beaux-Arts. Il retient de son enseignement non seulement la formation professionnelle, mais, par-dessus tout, un sens profond des valeurs humaines. La joie de vivre, un certain mode de communication en groupe et le travail dans le plaisir sont des valeurs qu'il cherche à adapter à son propre atelier collectif. Au-delà du partage d'un local et de l'équipement, il veut établir une atmosphère joviale propice à la création, un esprit de groupe dynamique, enthousiaste, et faciliter par des échanges amicaux la transmission de l'expérience du médium. Bref, un lieu où la recherche la plus exigeante puisse être menée dans une atmosphère de fête continuelle. L'humeur régnant à l'atelier et surtout l'acquisition d'outils adéquats ont su drainer une clientèle motivée, tout à fait disposée à se tailler une place sur la scène et le marché de l'art.

Mais pourquoi et comment un noyau d'artistes organisent-ils leur vie professionnelle autour de ce lieu qui, selon toute évidence, joue un rôle de catalyseur ?

La pratique de l'art est essentiellement individuelle mais les besoins de contacts, d'échanges, de discussions, de repères et d'intégration à un milieu n'en demeurent pas moins de première importance. De même, les frais considérables de l'équipement et la difficulté d'obtenir le matériel d'Europe à cette époque poussent les graveurs à s'organiser en groupe. Ces raisons indépendantes de la production comme la mise en circulation et la mise en marché des œuvres d'art justifient encore le regroupement des moyens et des compétences.

C'est au cours des années 60 que nous voyons se réunir les artistes graveurs pour ces fins. Un premier regroupement se forme à Montréal en 1960, l'Association des peintres-graveurs de Montréal, qui compte une dizaine d'artistes à ses débuts avec Yves Gaucher comme premier président. Après une courte période de fonctionnement, l'association des graveurs se modifie et cherche un mode d'opération plus viable. Suite à plusieurs tentatives d'expérimentation individuelle dont celles d'Albert Dumouchel, Peter Daglish, John Nesbitt, Huguette Desjardins, Jeanine Leroux-Guillaume, Françoise Bujold, Roland Giguère, Léon Bellefleur, Gilbert Marion, Yves Gaucher, Henry Saxe, Robert Wolfe, René Derouin..., au milieu des années 60, Lacroix et Ayot ouvrent leurs

ateliers libres. Cette dernière formule répond mieux que celle de l'association, semble-t-il, aux besoins premiers des artistes.

À l'origine du regroupement d'artistes autour de l'Atelier libre 848, se trouve l'atelier personnel de Pierre Ayot sur la rue Saint-André où quelques collègues et amis - notamment Lise Bissonnette, Jean Brodeur et Denis Lefebvre - se rencontrent parfois pour échanger autour d'une presse. Petit à petit, la synthèse des discussions s'opère et le besoin évident d'un espace de travail s'exprime. À ce moment, l'idée d'un atelier collectif, point de chute après l'étape de la formation scolaire s'amorce. Le local de la rue Marie-Anne est loué. L'atelier libre de Richard Lacroix ne reçoit que quelques artistes à la fois et ne peut satisfaire aux exigences de tous. Le modèle de Graff s'élabore donc sur une base différente, cherchant à répondre à un besoin d'appartenance. L'atelier, situé au sous-sol, est ouvert jour et nuit chaque jour de l'année et les artistes inscrits reçoivent une clé dont ils font usage lorsque bon leur semble.

Sur une période de trois ans, de 1966 à 1969, l'organisation matérielle de l'atelier se développe. Aux deux presses initiales, pour la lithographie et l'eau-forte, s'ajoutent en 1967 une seconde presse à eau-forte et une presse pour la linogravure grâce à une subvention du Conseil des Arts du Canada (1), un nouveau local de sérigraphie combiné à une chambre noire avec lampe à arc est aménagé au rez-de-chaussée en 1968. Les nouveaux équipements permettent une grande diversité dans l'expérimentation des médias : eau-forte, linogravure, lithographie, photographie, sérigraphie...

Après 1969, on se consacre encore à l'amélioration des différentes sections techniques en perfectionnant les outils. Vers 1972-1973, l'atelier se dote de grandes presses à lithographie et à eau-forte.

Il est important de mentionner ici la présence, dès 1967, d'un modeste lieu d'exposition appelé la «galerie de l'atelier» pour exposer la production des artistes qui y travaillent. Cet espace, réduit à l'entrée et à une petite salle attenante, évoluera selon une stratégie bien particulière dont nous discuterons par la suite.

Une période de consolidation débute avec la nouvelle décennie, après la mise sur pied d'une structure organisationnelle adéquate. L'atelier soigne son image et change de nom. Graff, centre de conception graphique est adopté comme nouvelle appellation. On réaffirme ainsi les objectifs premiers en accordant à nouveau préséance à l'atelier comme lieu de recherche pour la gravure.

Le manque d'espace suffisant afin de répondre à la clientèle grandissante d'artistes pousse les responsables de l'atelier à louer, en 1971, le 850 rue Marie-Anne pour installer la section de lithographie. Première expansion de la galerie, les murs de ce local servent à exposer un plus large éventail d'estampes. C'est à ce moment aussi qu'un atelier de menuiserie est mis sur pied.

Deux ans plus tard, la permanence étant assurée par Francine Paul comme coordonnatrice et agent de diffusion et par Normand Ulrich comme chef d'atelier, Graff ouvre ses portes au public cinq jours par semaine. On peut y visiter les ateliers et voir les artistes au travail. Cette démarche s'inscrit dans un processus d'éducation et de démocratisation de l'art et, vraisemblablement, de mise en marché.

À l'automne 1974, Graff fait l'acquisition d'un immeuble de trois étages sur la rue Rachel. L'année suivante, après réaménagement des locaux par l'architecte Pierre Mercier et le déménagement de l'équipement au cours de l'été, le Centre de conception graphique fête prématurément son dixième anniversaire dans un nouvel espace à la grandeur de ses projets du jour. Madeleine Forcier devient à ce moment la coordonnatrice de Graff.

Au cours de la première moitié des années 70, l'intérêt pour la gravure se développe de manière considérable : le nombre d'artistes pratiquant la gravure ne cesse de croître. En réponse à ce besoin, une expansion des locaux s'impose. Elle permet des modifications importantes, notamment l'aménagement d'un espace de vie pour des artistes invités. Une nouvelle galerie en enfilade, sous la direction de

Madeleine Forcier, voit également le jour en 1981. En 1984, celle-ci occupe la totalité de l'espace du rez-de-chaussée. La galerie devient graduellement l'image de marque du Centre au cours des années 80, suite à une récession importante dans la pratique de l'estampe.

Mais revenons pour l'instant, aux riches heures de l'atelier voué à la recherche, à la production individuelle et collective. Qui sont et d'où viennent les premiers utilisateurs de l'Atelier libre 848 ?

Parmi la douzaine d'artistes qui fréquentent l'atelier au début, on retrouve surtout des élèves de l'École des Beaux-Arts qui cherchent un biais par lequel poursuivre leur travail à la sortie de l'école (Pierre Ayot, bien entendu, Tib Beament, Lise Bissonnette, Lucie Bourassa, André Dufour, Chantal Dupont, Serge Tousignant et René Derouin qui pratique la gravure en solitaire avec des techniques strictement manuelles). Au cours des quatre premières années d'existence de Graff, les artistes suivants ont aussi gravité autour de l'atelier : Fernand Bergeron, Gilles Boisvert, Claudette Courchesne, Gloria Deitcher, Pnina Gagnon, Lucie Laporte, Francine Larivée, Louise Letocha, Paul Lussier, Diane Moreau, Madeleine Morin, Shirley Raphaël, Suzanne Raymond, Francine Simonin, Hannelore Storm, Robert Wolfe... Certains y travaillent avec assiduité, d'autres y font des séjours plus ou moins fréquents et prolongés. Le public des cours de sérigraphie photomécanique dispensés à l'atelier par Pierre Ayot pour le compte de l'Université du Québec à Montréal (2) en 1969 (3) s'ajoute à ces derniers.

À la fin de cette première décennie dans l'histoire de l'atelier Graff, un nombre important d'artistes y œuvrent. Les responsables de l'atelier constatent alors la nécessité de sélectionner plus sérieusement les candidats afin de préserver la qualité des œuvres qui y sont réalisées. On demande désormais aux artistes de soumettre des dossiers.

Trois autres générations de graveurs ont succédé aux pionniers dans les années 70 et 80. Mentionnons parmi le second groupe qui se manifeste au début des années 70, Freda Bain, Luc Béland, Jean Brodeur, Maurice D'Amour, Carl Daoust, Louise Élie, Denis Forcier, Diane Gervais, Jacques Laffont, Michel Leclair, Serge Lemoyne, Indira Nair, André Panneton, Nancy Petry, Lyne Rivard, Pierre Thibodeau, Josette Trépanier, Normand Ulrich, Bé Van Der Heide...

La troisième vague de participants est constituée principalement à la fin des années 70 de Claude Arsenault, Francine Beauvais, Lorraine Dagenais, Benoît Desjardins, Élisabeth Dupond, Julianna Joos, Louis Pelletier, Jean-Claude Prêtre, Christiane Valcourt...

Enfin, le début des années 80 amène la participation de Christiane Ainsley, Martin Dufour, Jean-Pierre Gilbert, Raymond Lavoie, Élisabeth Mathieu, et des peintres Léopold Plotek et Louise Robert. On note assurément, au fil des ans, une homogénéité décroissante des groupes. L'«esprit Graff», identifié à ses débuts à la culture et à l'imagerie pop s'estompe au profit d'une individualisation des démarches artistiques.

D'autres artistes ont également mené des recherches plus ponctuelles chez Graff. Serge Tousignant y développe entre autres sa série de papiers pliés. Claude Tousignant réalise là une série d'esquisses sur le thème de l'arche, Jacques Hurtubise y produit des sérigraphies, de façon non continue mais régulière, et Jean McEwen y imprime *Les îles réunies* en 1975. Edmund Alleyn, Peter Gnass, Denis Juneau, Christian Kiopini et Lucio de Heusch produisent aussi quelques œuvres à l'atelier.

À partir de 1972, Graff offre un service d'impression de gravures aux artistes qui désirent faire imprimer des œuvres. On introduit les éditions Graffofones en 1973, dans le cadre desquelles plusieurs albums de luxe sont réalisés en collaboration avec des artistes visuels et des écrivains. Ces éditions visent parfois aussi à la promotion des artistes de Graff. Ils constituent une source de motivation collective et, si minime soit-elle, une voie de rentabilisation pour l'atelier.

En toute logique, le second mandat important de Graff est celui de la diffusion. Il en prend la charge parallèlement aux efforts de Lise Bissonnette en 1969 avec Média Gravures et Multiples pour promouvoir

les œuvres de Pierre Ayot, Gilles Boisvert, Yvon Cozic, René Derouin, Jean Noël, Robert Savoie, Robert Wolfe, les siennes, et plus tard, celles de Francine Simonin.

C'est à travers les maisons d'édition que se déploient les premières tentatives de diffusion de gravures originales. Dès 1949, Roland Giguère fonde les Éditions Erta; en 1953, Claude Haeffely participe à l'élaboration de la collection «La Tête armée» dédiée à la production et à la diffusion d'œuvres graphiques et de poésie. En 1958, les Éditions Goglin sont créées par l'imprimeur et typographe Pierre Guillaume. Les Éditions de la Guilde Graphique, 1966, et les Éditions Graffofone, 1973, se développent au sein des deux premiers ateliers libres de Montréal pour répondre aux besoins manifestes de leurs membres. D'autres maisons telles les Éditions Art 2 000 de la galerie Média Gravures et Multiples, les Éditions Bourguignon... s'ajoutent au nombre (4).

Sur une base non régulière d'abord, à travers la programmation spasmodique de la petite galerie de l'atelier, des énergies considérables s'orientent dans ce sens. Le signe déclencheur de cette préoccupation fondamentale se manifeste avec la première exposition de l'atelier en 1968 : *Pillulorum*, un album regroupant les œuvres de sept artistes de la première heure (Ayot, Beament, Bissonnette, Bourassa, Derouin, Dufour et Dupont). Ce fut la première d'une succession d'expositions collectives.

L'année suivante, Média expose au Palais du Commerce les œuvres d'artistes de Graff et cinq artistes de Graff exposent dans une galerie de la Caroline du Nord. Ces initiatives ouvrent la voie aux efforts soutenus des organisateurs pour encourager les échanges avec l'étranger. En 1970, grâce aux contacts de Francine Simonin, une exposition des artistes à la Galerie des Grands Magasins à Lausanne, en Suisse, fait écho à la première expérience extra-territoriale pour s'inscrire dans un réseau non plus strictement national mais international. Cette première est suivie, en 1971, d'une présentation des œuvres de trois artistes suisses à la Galerie de l'Étable du Musée des beaux-arts de Montréal. L'année 1972 marque la première présence de Graff au Salon des métiers d'art du Québec et 1974, celle du premier encan annuel de Graff ouvert au public.

Sans oublier les expositions tenues en province dans l'est et l'ouest du Canada et celles des artistes de Graff à Montréal mais à l'extérieur de la galerie de l'atelier, signalons quelques-uns des événements significatifs des artistes de Graff hors du Québec ou à l'étranger : Centre culturel canadien à Paris en 1973, la participation au Festival de Bayreuth en 1974, l'échange avec l'atelier Grand Western Screen Shop de Winnipeg en 1975 et, ces trois dernières années, la participation de Graff en tant que galerie commerciale à la Foire de Bâle en Suisse.

C'est à partir de 1977 seulement que l'on voit apparaître chez Graff un programme d'expositions individuelles soutenu, couronné par une présentation collective d'estampes de petit format en décembre.

La semaine de la gravure, en 1980, sert de prétexte à faire venir un invité spécial à Montréal. Le choix de Graff se fixe sur un artiste britannique, Peter Daglish, ayant séjourné quelques années à Montréal puis établi à Londres, en Angleterre.

Dès lors, les invités se succèdent à l'atelier comme à la galerie. Cette dernière se donne un statut commercial en 1981 pour se consacrer non plus seulement aux œuvres sur papier mais à toutes les formes d'art contemporain. Pensons à la présence ces dernières années de Dara Birnbaum, François Boisrond, Umberto Mariani, Gérald Minkhoff, Muriel Oleson, Charlemagne Palestine, Giuseppe Penone, Jean-Claude Prêtre, Georges Rousse, Alberto Sartoris et Gérard Titus-Carmel. Chacun d'eux est intervenu à différents niveaux dans la communauté artistique montréalaise, soit en produisant une œuvre, en conduisant un atelier pour des étudiants en arts visuels, en prononçant une conférence, etc.

En 1986, à l'occasion du vingtième anniversaire de sa fondation, Graff déploie à nouveau ses brillantes ressources. Une suite d'expositions présentées en différents endroits de la ville font connaître

le travail réalisé entre ses murs et en marge de ses propres initiatives pendant cette période de vingt ans. L'ensemble de ces manifestations montre clairement l'orientation actuelle du centre, qui s'exprime en tout premier lieu par celle de sa galerie. Nouvelle tête d'affiche de Graff, la galerie se définit depuis quelques années, comme une galerie d'art contemporain international. C'est sur cette lancée que se joue le défi redoutable, mais fort bien amorcé, de l'ancienne petite galerie de l'atelier.

Notes

(1) Le Conseil des Arts du Canada subventionne l'atelier dès 1967, soit un an après sa création, le ministère des Affaires culturelles emboîte le pas en 1973, et le Conseil des Arts de la Communauté urbaine de Montréal en 1977.
(2) L'École des Beaux-Arts de Montréal est intégrée à l'Université du Québec à Montréal en 1969.
(3) Plus tard, des cours réguliers de sérigraphie, eau-forte et lithographie sont institués et donnés, aujourd'hui encore, par des professionnels de l'atelier : la sérigraphie par Michel Leclair, Diane Gervais, Denis Forcier et Benoît Desjardins; la lithographie par Fernand Bergeron et Jean-Pierre Gilbert; l'eau-forte par Carl Daoust, Indira Nair, Louis Pelletier, Claude Arsenault et Julianna Joos. Les chefs d'atelier successifs sont Normand Ulrich, Denis Forcier, Michel Leclair, Benoît Desjardins et, présentement, Élisabeth Mathieu.
(4) Ce paragraphe est extrait d'un article de l'auteure publié antérieurement : «La gravure», *Tendances actuelles au Québec*, catalogue d'exposition, Musée d'art contemporain de Montréal, 1980, p. 8.

Yolande Racine est titulaire d'une maîtrise en histoire de l'art de l'Université de Montréal - sujet : Albert Dumouchel à l'École des Arts Graphiques, 1942-1960. Responsable du Service d'éducation, d'animation et d'information au Musée d'art contemporain de Montréal en 1973 et 1974. Conservatrice au Musée d'art contemporain de Montréal de 1978 à 1981. Conservatrice de l'art contemporain au Musée des Beaux-Arts de Montréal depuis 1981. Travaille présentement à l'organisation d'une importante exposition de l'œuvre de l'artiste canadienne Betty Goodwin. Principales publications : *Avant-scène de l'imaginaire/Theatre of the Imagination*, catalogue d'exposition, Musée des Beaux-Arts de Montréal, 1984; «La gravure», *Tendances actuelles au Québec*, catalogue d'exposition, Musée d'art contemporain de Montréal, 1980; et, en collaboration, *Albert Dumouchel, Rétrospective de l'œuvre gravé*, catalogue d'exposition, Musée d'art contemporain de Montréal, 1974.

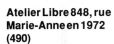

Atelier Libre 848, rue Marie-Anne en 1972 (490)

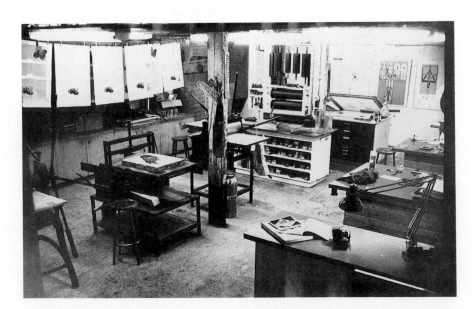

**GRAFF, espace
d'exposition en 1979
(491)**

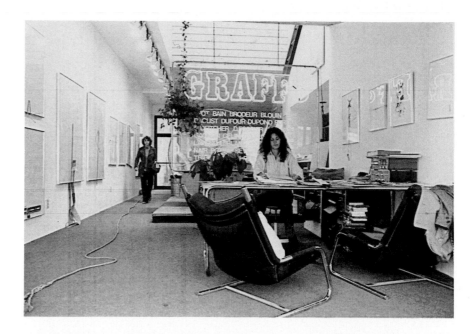

**Réaménagement de
l'espace d'exposition en
1983
(492)**

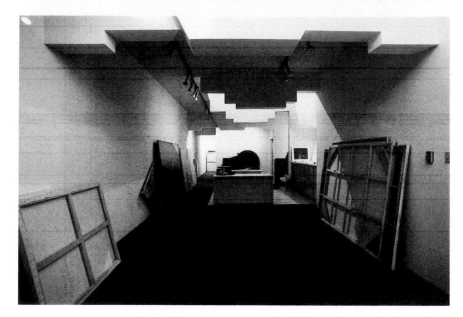

«Penser tout seul ensemble»

par André Vidricaire

Nous qui nous adonnons à la philosophie, nous sommes les enfants de Duplessis, de la scolastique et du *Refus Global* de Borduas alors en lutte «contre l'influence de Gilson». Aussi en 1960, au cœur de la Révolution Tranquille, du réveil culturel et du dégel idéologique, nous avons à peine 20 ans. Encore aux études, nous appuyons certains changements socio-économiques et politiques proposés par nos aînés en même temps que nous participons au grand dégel de la pensée.

Mais très rapidement, nous découvrons que ces changements sont frileux : nous ne sommes pas vraiment les maîtres de notre réflexion comme de notre société. Aussi dans la foulée des luttes politiques, puis syndicales, nous tentons de développer une «philosophie québécoise» qui s'avère, vingt ans plus tard, un vaste chantier de liberté.

Mais ce cheminement aura été tortueux, voire même parsemé d'échecs retentissants. C'était la saison de nos «amours pour la vie», de nos premiers jobs dans une société en mutation. Aussi, notre itinéraire personnel se confondait souvent avec l'une ou l'autre des forces sociales antagonistes. D'où ces jeux de faction, de solidarité aveugle, de luttes fratricides, de coalition stratégique, tandis que nos vies privées se transformaient, parfois, en désert solitaire momentané.

À l'inverse, en 1963, au temps de nos mariages dans les petites communautés chrétiennes, les premiers prisonniers politiques du FLQ sont condamnés jusqu'à douze ans de prison, tandis que Marcel Chaput qui faisait un jeûne de trente-trois jours pour, entre autres, propager la cause de l'indépendance nationale, se faisait traiter de sale séparatiste, de fou furieux et d'utopiste qui devait émigrer en Inde. De même, lors de la naissance de ma fille et de mon gars en 1968 et 1969, le FLQ, à nouveau, faisait éclater des bombes. Enfin, alors que les institutions m'offraient en 1970 de l'emploi, Bourgault se trouvait sur le chômage tandis que plusieurs croupissaient dans les prisons.

Comme dans *Les années de rêve* de Jean-Claude Labrecque, nos expériences privées et publiques étaient étroitement mêlées, voire indissociables. D'autre part, c'était un enchevêtrement d'actions radicales, traditionnelles, primaires, vitales : dénégation de celle-ci par celle-là, désaveu, condamnation. L'époque était à la fois une remise en cause continuelle aux niveaux politique, économique, social , culturel et une contestation globale de la vie privée. Il faut rappeler ici les grands mouvements sociaux d'ensemble pour situer le contexte des réflexions philosophiques en étroite symbiose avec ce brassage global.

Sur le plan politique, nous sommes la génération d'un nouveau nationalisme constitué de noms comme Lesage, Johnson, Bourassa, Lévesque. Ce sont aussi des dates et des slogans comme «C'est l'temps que ça change» et le «Maître chez nous», respectivement de 1960 et 1962 en passant par le «Québec d'abord» de 1966 et le «Québec : au travail» de 1970 pour finalement aboutir à «Demain nous appartient» de 1976. Ce soir-là, Félix et Vigneault étaient au rendez-vous des «gens du pays» avec leur «fleurdelisé». Mais cette euphorie d'un soir est loin d'être l'aboutissement «tranquille» d'une démarche linéaire. Une kyrielle de mouvements et de figures héroïques qui ont vécu ostracisme, perte d'emploi, chômage, bagarres, arrestations, procès, amendes, prison, auront contribué à radicaliser et à enraciner un projet irréversible.

De 1960 à 1966

Certes, le 22 juin 1960, nous participons à la victoire de Lesage qui, outre son laïcisme, propose une stratégie de développement nationaliste : Conseil d'orientation économique, Société générale de financement, nationalisation d'une partie de la production hydro-électrique, Sidbec, Régie des rentes et Caisse de dépôts et de placements, SOQEM. Les syndicats partagent les mêmes objectifs. La

Confédération des Travailleurs Catholiques du Canada (CTCC) devient la Confédération des Syndicats Nationaux (CSN), la Corporation des Instituteurs Catholiques (CIC), la Centrale de l'Enseignement du Québec (CEQ), l'Union Catholique des Cultivateurs (UCC), l'Union des Producteurs Agricoles (UPA). Outre cette déconfessionnalisation, ils participent aux organismes de gestion économique tels que le COE, la SGF et la Caisse de dépôts.

Mais cette coalition d'intérêts se trouve à ramener le nationalisme à un capitalisme d'État. En effet, à côté de la bourgeoisie compradore qui administre un nombre de plus en plus grand de filiales étrangères au Canada, voici que l'État, appuyé par une bourgeoisie autochtone, planifie et nationalise la croissance capitaliste et prend à sa charge les contradictions sociales comme le chômage, la santé, l'éducation. Après les années 1966, l'État s'associe au secteur privé dans des méga-projets comme l'Expo, la Baie James et les Jeux Olympiques. Aussi, l'émancipation politique et économique de la collectivité québécoise est apparue rapidement comme un alibi.

Une contestation politique

Déjà en 1957, Raymond Barbeau des Hautes Études commerciales (HEC), dans la foulée de Dostaler O'Leary, Paul Bouchard et Wilfrid Morin, avait fondé «L'Alliance Laurentienne» et fait des discours, en 1959, avec André d'Allemagne et Marcel Chaput. De son côté, le 8 septembre 1960, Raoul Roy, autour de la *Revue Socialiste* fonde l'Action Socialiste pour l'Indépendance du Québec (ASIQ). Enfin, le 10 septembre 1960, de jeunes intellectuels urbains de Montréal et d'Ottawa fondent le Rassemblement pour l'Indépendance Nationale (le RIN) dirigé provisoirement par André d'Allemagne et Marcel Chaput, Jacques Désormaux, Claude Préfontaine, Jean Drouin. Initialement groupe de pression idéologique, le RIN, en 1961, dénonce le colonialisme économique et politique par des assemblées, des manifestations et des tracts. Marcel Chaput publie *Pourquoi je suis séparatiste*, quitte une carrière confortable de chimiste à Ottawa pour s'occuper de la permanence du RIN. Comme ce mouvement appuie le Parti Libéral qui, en 1962, propose la nationalisation de l'électricité, Marcel Chaput qui se présente néanmoins candidat indépendantiste indépendant dans Bourget, n'a plus l'appui du RIN. Aussi, cautionné par Raymond Barbeau, il fonde en décembre 1962 le Parti Républicain du Québec (PRQ), tandis que le RIN devient lui aussi, en mars 1963, un autre parti indépendantiste. Pour assainir les finances du Parti et soutenir la cause de l'Indépendance, Marcel Chaput fait un jeûne de 33 jours (du 8 juillet au 10 août 1963) et un autre de 63 jours (du 18 novembre au 21 janvier 1964). Mais ces actions héroïques sont insuffisantes pour consolider le PRQ qui doit se saborder en décembre 1964 tandis que Chaput publie en février 1965 *J'ai choisi de me battre*. De son côté, le RIN qui connaît à nouveau, en 1964, une scission avec le Dr Jutras qui fonde le RN, nomme Pierre Bourgault président du parti. Celui-ci est à la tête de manifestations importantes à la Saint-Jean de 1964 et lors de la visite de la reine en octobre 1964 («samedi de la Matraque»). Aux élections de 1966, le RN qui devient le Regroupement National de Gilles Grégoire et le RIN présentent 76 candidats dont Marcel Chaput pour faciliter la victoire de l'U.N. dirigée par Daniel Johnson. Alors qu'André d'Allemagne publie *Le colonialisme au Québec*, 1967 est aussi le centenaire de la Confédération et l'année de l'Exposition où Charles de Gaulle - le 24 juillet - proclame le «Vive le Québec libre». Du coup, les événements se précipitent. Le 3 août, F. Aquin siège comme premier parlementaire indépendantiste; d'octobre 1967 à mars 1968, c'est la confrontation Bourgault-Ferreti. À la fin de novembre 1967, c'est au tour de René Lévesque de quitter le PLQ et de fonder le MSA. Durant l'année 1968, ce sont les tractations entre MSA-RIN-RN qui se compliquent avec «l'affaire Saint-Léonard», le Bill 63 et les bagarres entre manifestants et policiers, le 24 juin, qui se soldent par 250 blessés et 292 arrestations. Le 28 juillet 1968, Lévesque annonce qu'il suspend

toute négociation entre le MSA et le RIN. Le 14 octobre suivant le RN et le MSA se fusionnent pour fonder le Parti Québécois (PQ) tandis que le RIN, douze jours plus tard, vote sa dissolution.

La lutte armée

Que surtout parler d'octobre ne serve pas d'alibi à ceux qui n'ont que la parole.

Pierre Perrault

Déçus de la lutte politique légale, les jeunes entrent en action. Ils ne sont ni héros, ni saints, mais tout simplement d'ici. Pour s'en convaincre, il suffit de lire le témoignage d'Huguette Carbonneau qui a publié *Ma vie avec Marc Carbonneau*. La domination a fait jaillir une violence équivalente. Oui, la colère, l'impatience, le désespoir, l'indignation, l'impuissance. Mais il y a aussi l'OPPRESSION. Lisez les manifestes qui jalonnent le risque total de toutes ces vies singulières : un grand rêve de libération et pour l'atteindre, la lutte armée. Voici une simple chronique des premiers sabotages pour en sentir l'ampleur :

FLQ

• 7 mars 1963 : cocktails molotov dans trois casernes militaires (FLQ : premier communiqué).
• Mi-mars 1963 : vol de cartouches de dynamite sur un chantier de construction du métro (FLQ).
• 29 mars 1963 : renversement du monument de Wolfe à Québec (sympathisants).
• 1er avril 1963 : explosion d'une bombe à l'édifice du Revenu National (sympathisants); bombe désamorcée à la gare centrale de Montréal (sympathisants); explosion de dynamite sur la voie ferrée du CN près de Lemieux, Nicolet, qui aurait pu tuer Diefenbaker (FLQ).
• 8 avril 1963 : bombe désamorcée à l'antenne de télévision privée du mont Royal (FLQ : deuxième communiqué).
• Mi-avril 1963 : explosion d'une bombe sur un réservoir de Montréal-Est (FLQ).
•19 avril 1963 : explosion d'une bombe au quartier général de la GRC, quelques heures après une manifestation des indépendantistes (FLQ).
• 20 avril 1963 : explosion d'une bombe au centre de recrutement de l'armée canadienne, rue Sherbrooke à Montréal et mort de W. O'Neill, gardien de nuit (FLQ).
• Fin avril 1963 : explosion de bombes dans des boîtes aux lettres de Westmount où le sergent W. Leja est blessé (FLQ).
• 3 mai 1963 : explosion d'une bombe non amorcée à la Solbec Copper Mines en grève (FLQ).
• 8 mai 1963 : Drapeau offre une prime de 10 000 $; explosion d'une bombe à la caserne du régiment des Black Watch à Montréal (FLQ).
•13 mai 1963 : explosion d'une bombe à l'immeuble de l'aviation militaire, rue Bates, Ville Mont-Royal (FLQ).
• 20 mai 1963 : explosion d'une bombe à la Royal Canadian Electrical and Mechanical Engineers, Montréal (FLQ); Québec offre une prime de 50 000 $.

Mais cette lutte armée au nom du peuple du Québec a toujours été trahie par le journal, la radio, l'écran du soir. Tout le temps, ces militants sont traités comme des crimiels de droit commun. Mais la lutte se poursuit. Après le FLQ, c'est l'Armée de Libération du Québec (ALQ), puis l'Armée Républicaine du Québec (ARQ). En 1966, le FLQ revendique des attentats : Pierre Vallières et Charles Gagnon sont finalement capturés à New York. En 1968-1969, c'est l'action du groupe de Pierre-Paul Geoffroy qui se déclare coupable de tous les attentats et bloque ainsi toutes les procédures judiciaires. En février 1970, Charles Gagnon est libéré après 41 mois d'emprisonnement et Pierre Vallières,

après 44 mois. Néanmoins la cellule Libération kidnappe James Cross et la cellule Chénier, Pierre Laporte qui sera trouvé mort une semaine plus tard, soit le 17 octobre. Entre-temps, le 15 octobre, il y a un rassemblement de 3000 personnes au Centre Paul Sauvé où on déclare : «Le FLQ, c'est chacun d'entre nous». Le lendemain, c'est la déclaration de la Loi des mesures de guerre qui, suite aux arrestations, crée une véritable psychose populaire : la répression est à son paroxysme.

(...) et les prisons gros bâtons niaiseux dans nos roues et les barreaux verdâtres qui voudraient nous lobotomiser grandiront notre élan en nous enseignant la patience définitive. Chacun de nous a son amour à accomplir et chacun de nous l'accomplira et quand nous sortirons d'ici et que nous reprendrons pied sur terre parmi le vrai malheur, parmi la vraie douleur et parmi la vraie force et la vraie détresse et la vraie tendresse et la vraie puissance de nos frères nous reprendrons souffle aux lèvres de nos amours et nous continuerons d'inventer un pays qui soit digne de la force de nos rêves et de notre réalité. Nous partageons ici entre camarades un petit malheur inventé pour nous punir de penser tout seul ensemble.

Michel Garneau

L'infiltration est partout; les délateurs plus nombreux. Finalement, la libération de Cross survient le 4 décembre, alors que Marc Carbonneau et ses compagnons se rendent à Cuba. Le 28 décembre, c'est la capture de Rose. L'armée se retire le 4 janvier en laissant en chacun de nous des traces indélébiles.

De fait, nous sommes plusieurs, en cet octobre rouge, à questionner nos pratiques. Michel Garneau, de son côté, racontait comment il avait choisi d'essayer d'être un «écrivain solide» sans être une «tête folle ni une tête d'ivoire» : «En 1970, au cours de notre "session d'étude à Parthenais", je me suis posé la question : "Qu'est-ce que je fais en sortant d'ici ?" J'étais en beau maudit, j'étais en tabarnak. (...) Il y avait un gars qui proposait une action violente quand on allait sortir. Il m'a demandé si j'embarquais. J'ai réfléchi pendant une journée et je lui ai dit non ! En sortant je vais retourner à l'écriture, parce que c'est ça que j'ai à faire. Et il m'a dit : «T'as besoin d'écrire, mon osti !» Depuis ce temps-là je n'ai jamais arrêté.»

Une contestation socio-économique

De leur côté, les syndicats, fort de leur participation aux organismes économiques de l'État, obtiennent en 1965 le droit de grève dans les secteurs public et parapublic. Ainsi, en1966, la CEQ fera sa première grève légale suivie du Bill 25. En somme, malgré l'appui à l'État, le monde ouvrier profite peu de la croissance économique. Le nombre de grèves, sous le régime de Lesage passe de 38 à 137. En 1969, on compte 141 grèves dans le secteur privé, dont celle de Seven Up qui dure treize mois. Et partout, l'usage des injonctions, des lois spéciales, du gel des salaires est fréquent. Les syndicats qui n'avaient jamais remis en cause le système socio-économique, connaissent alors une phase de radicalisation. En 1971, la CSN publie *Ne comptons que sur nos propres moyens* et *Il n'y a plus d'avenir dans le système actuel* et la FTQ, *L'État, rouage de notre exploitation.*

Le 28 mars 1972, 210 000 travailleurs des services publics déclenchent une grève de vingt-quatre heures. Puis, ils font une grève illimitée qui dure dix jours, à cause des injonctions, puis d'une loi spéciale. Les trois chefs syndicaux Marcel Pépin, Louis Laberge et Yvon Charbonneau sont alors condamnés à la prison pour avoir défié ces injonctions. Les ouvriers débrayent : les chefs sont libérés deux semaines plus tard. Mais par décision de la Cour d'appel, ils retournent à nouveau en prison le 2 février 1973 pour y demeurer jusqu'au 16 mai... Ce premier front commun aura permis d'obtenir un salaire de base pour les 50 000 plus bas salariés des services publics.

À nouveau, en 1975-1976, un front commun organise des grèves de vingt-quatre heures et n'obéit pas à des injonctions et des lois spéciales. Mais finalement, seuls les employés des Affaires sociales votent une grève illimitée qui conduit à des gains appréciables. Toutefois, dans le secteur privé, il y a des grèves fort pénibles à Firestone (10 mois), à Gypsum (20 mois) et à United Aircraft (21 mois). L'année suivante, les syndicats luttent pour l'indexation des salaires au coût de la vie alors que le gouvernement Trudeau préconise un gel. Les ouvriers déclenchent le 14 octobre 1976 une grève générale à travers tout le Canada : 1,2 million d'ouvriers y auraient participé. Le PQ, qui gagnait l'élection le mois suivant, n'appliqua pas la loi 64.

La liberté philosophique des nouveaux clercs

L'institution philosophique québécoise n'échappe pas à ce branle-bas. Après une philosophie largement spiritualiste, des dominicains et des jésuites progressistes, qui occupaient l'espace de ce savoir, promeuvent l'historicité de la réflexion philosophique développée par Marrou, Gilson, Klibansky, Vigneau. De leur côté, des laïcs, de retour des États-Unis et de la France, juxtaposent à saint Thomas les pratiques de Heidegger, Gabriel Marcel, Merleau-Ponty, Russell. Existentialisme. Phénoménologie, personnalisme, herméneutique, logique analytique. À la surface, l'espace semble libéré. Dans la foulée de la Révolution Tranquille, tout apparaît possible dans le champ même de la philosophie !

Aussi plusieurs d'entre nous se détournent des professions libérales pour se lancer dans la recherche philosophique. Nous serons philosophes comme d'autres sont et deviendront avocats, notaires ou médecins. Considérant notre société québécoise comme un vaste chantier qui exige une variété innombrable de compétences, nous imaginons que notre philosophie sera une contribution à l'édification de cette nouvelle société. Aussi, dès 1963, nous créons une association, une revue et un recueil d'essais coupés de toute référence à la phisolophie scolastique. Nous organisons la «Semaine de Philosophie» où nous imaginons inviter Jean-Paul Sartre. Mais nos professeurs qui appuient nos initiatives, nous dissuadent gentiment en nous proposant plutôt Étienne Gilson. Du coup, nous sentons confusément les limites de ce changement qui fut d'ailleurs, dès cette année-là, sinon critiqué du moins soumis à de sérieuses réserves par Jean-Charles Falardeau, Guy Viau et Guy Frégault. Mais notre élan juvénile était si vaste que nous avons considéré ces voix discordantes comme «extérieures» à l'institution philosophique en voie de se laïciser. Fort du pouvoir académique que nous commencions à assumer dans une institution philosophique qui pourtant, depuis le Rapport Parent, venait de perdre son hégémonie sur la culture générale, nous jugions que leur critique appartenait à l'ère de Borduas. Consciemment ou non, nouveaux mandarins, nous faisions notre nid dans les cégeps et les universités anciennes et nouvelles. Mais paraphrasant Michel Garneau, «nous avions changé l'air, mais pas la chanson».

Aussi cette lune de miel néo-humaniste a été de courte durée. De même qu'il y a eu une remise en cause radicale du système politique, puis du système socio-économique, de même il y a eu un questionnement fondamental de la pratique philosophique.

Une philosophie québécoise à faire

La parole aura été parlée
une fois pour toutes
et il ne reste plus
qu'à prendre son parti
et à tenir le coup
jusqu'à cette extrémité de naître

Pierre Perrault

Le coup d'envoi a été donné par Jacques Brault quand, devant les professeurs de philosophie du Québec, il déclare en septembre 1964, le plus simplement et le plus calmement du monde : «J'estime qu'il n'y a pas d'avenir ici pour une philosophie qui ne soit pas enracinée dans notre sol culturel, social et politique.» Cette déclaration fut un véritable choc. Quoi ? Allions-nous laisser Merleau-Ponty, Sartre, Russell, Bachelard pour des problèmes philosophiques que nous poserions nous-mêmes à partir de l'ici et du maintenant ? En accolant ensemble «Philosophie québécoise», ne nous trouvions-nous pas à contester à la fois une propriété de la Fance, de Rome, de l'Angleterre et de l'Allemange, ainsi que les autochtones qui occupaient les appareils philosophiques du Québec à titre de représentants de ces courants étrangers ?

C'était demander ce qui ne nous appartenait pas, réclamer un droit non justifié et dès lors exiger un bien illégitime. En somme, Brault incitait à une sécession intellectuelle tout comme les premiers militants du FLQ, cette même année-là, poussaient à la sécession politique. De fait, les deux utilisaient le même langage : alors que ceux-ci réclamaient une «libération politique», Brault, dans sa conférence, parlait de «libération philosophique» !

À cette annonce, je dois l'avouer, nous avons découvert une double peur : la peur de l'autorité et la peur devant un chantier complètement en friche. En effet, dans nos enseignements, nous avions beau passer de la scolastique à Sartre, puis à «la philosophie québécoise à faire», nous débouchions sur un inconnu à cause de l'absence quasi totale d'outils conceptuels. D'autre part, comme les chaires d'Ottawa, de Montréal et de Laval étudiaient uniquement les modèles philosophiques européens, il demeurait évident que celles-ci refuseraient de sanctionner toute pratique non conforme à ce canon.

En effet, cette proposition est apparue très rapidement comme une impossibilité théorique. Invoquant le fait que les questions comme : qu'est-ce que penser ? qu'est-ce que croire en quelque chose ? qu'est-ce que raisonner ? etc., sont toujours générales et communes à l'humanité, pour un Jean-Pierre Trempe par exemple, tout projet d'une philosophie québécoise était la négation de la philosophie elle-même.

Mais comme un écho, Michel Pichette rétorquait : on ne rend compte de l'humain qu'en partant «de l'humain que nous connaissons, que nous expérimentons dans le quotidien». Or, au Québec, comme la philosophie est passée en dehors de la réalité concrète de l'homme québécois tout en y laissant sa marque de colonisation, il en est résulté une vision de l'homme jamais réconcilié avec lui-même, la nature et la société. C'est pourquoi, Pichette suggérait que la philosophie québécoise fasse une double critique : 1) une critique de la philosophie pratiquée au Québec qui, par ses définitions et ses principes spiritualistes a collaboré à l'ordre bourgeois pour faire oublier aux Québécois leur situation singulière de colonisés; 2) une critique aussi de l'homme québécois aliéné pour affirmer sa liberté politique, culturelle et proprement humaine. De son côté, André Major précisait que la *réflexion* ne deviendrait une véritable *pensée* québécoise que si elle débouchait sur des actes qui, en renversant les conditions faites aux Québécois, conduiraient la réflexion à se renier et à se dépasser dans ce nouvel élan. En résumé, il n'y aurait pas de pensée québécoise sans une action québécoise correspondante. En 1969, le livre *Nègres blancs d'Amérique* de Pierre Vallières est une bonne illustration d'une pensée critique liée à une action politique, tout comme, d'ailleurs, la revue *Parti Pris*, à partir de 1964.

Mais ce projet d'une philosophie québécoise ne s'est pas arrêté là. En réclamant une indépendance de pensée à l'égard des modèles philosophiques étrangers, ce projet invitait à revisiter et à réviser la très longue histoire de la philosophie au Québec qualifiée de Thomisme et le plus souvent tenue pour rien. Ainsi, ce qui ouvrait «sur l'inconnu et sur le risque», ouvrait en même temps sur un passé inconnu et méconnu.

Nous fûmes nombreux qui, à la façon de l'entomologiste, avons collectionné des portraits, des manuels et des textes philosophiques des

XVIII^e et XIX^e siècles. Comme les vieux meubles québécois, nous avons reçu comme un legs cette collection de figures cléricales et laïques qui ont participé à l'institutionnalisation de la phisolophie au Québec. Ce faisant, nous nous refaisions une mémoire «objective» et collective. Notre héritage philosophique, au lieu de nous apparaître comme une stérilité éhontée, montrait un ensemble de productions à significations multiples et souvent antagonistes. Enfin, en refaisant cette histoire, nous avons découvert que la conscience historique de l'activité philosophique canadienne française (ou québécoise) existe depuis au moins 100 ans et qu'elle a pris trois formes principales. Il y a eu vers 1860 l'abbé Isaac Desaulniers qui a écrit une histoire des systèmes uniquement européens et américains jugés à l'aune de la doctrine catholique. Puis, monseigneur Paquet a produit vers 1910 la première histoire de la philosophie canadienne française développée, elle aussi, à partir d'une évaluation catholique. Néanmoins, cette énumération fit apparaître une activité philosophique «autochtone» reprise par Hermas Bastien en 1935. Plus près de nous, des études de Y. Lamonde, V. Cauchy, S. French, de l'ISSH et du MEQ ont porté sur l'institution philosophique québécoise, notamment sur son enseignement tandis que M. Fournier, R. Houde, R. Hébert, H. Malouin, M. Chabot, C. Savary, L. Marcil-Lacoste étudiaient la philosophie d'ici dans son rapport avec la culture et d'autres disciplines.

Certes, ce retour aux sources nous éloignait de la fonction critique attribuée à la philosophie québécoise. Cette séparation sera désastreuse pour la pensée critique elle-même dans la mesure où, coupée de son contexte historico-social, elle s'est transformée en une scolastique désuète. Pour ce qui est de la philosophie québécoise, son sort fut très différent.

En effet, les recherches entreprises dans ce cadre ont débouché sur un colloque où des historiens, sociologues, politicologues, littéraires et philosophes intéressés à «l'histoire de la pensée au Québec» étaient conviés à échanger leurs travaux respectifs. On ne saurait trop souligner la portée de cet événement où tous discutaient du même objet. En effet, après à peine sept ou huit années de travail solitaire et parallèle, voici que ce qui était marginal et non scientifique trouvait un milieu d'accueil et une légitimité. Parmi d'autres discours qui font entendre leur voix, voici que les propos des philosophes sur la pensée réflexive au Québec furent aussi entendus, discutés, utilisés. Comme par hasard, nous sommes en 1975-1976 alors que le pays apparaît possible...

Mais c'est à partir de là que tout restait à faire ! En philosophie québécoise notamment, les recherches érudites de la première décennie aboutissaient immanquablement à des problèmes de méthode et de théorie. En effet, une fois reconnu l'existence de la pensée québécoise et de ses transformations historiques, se posait le problème de son analyse et des raisons de cette recherche. En effet, à quoi sert l'archéologie de la production théorique et/ou idéologique du Québec, pour qui veut aujourd'hui faire de l'histoire, de la sociologie ou de la philosophie ?

Pour Fernand Dumont, on n'étudie pas le passé pour y rechercher une vérité ou des méthodes de pensée qui serviraient de réponse à nos problèmes actuels. On étudie Jérôme Demers et Médéric Lanctôt aussi bien que Platon et Marx pour établir des solidarités entre nos questions et les questions posées à la fois par notre culture et par la tradition philosophique occidentale. D'un mot, tout concept est en rapport avec une expérience culturelle et avec un savoir constitué.

De son côté, Jean-Paul Brodeur répond que cette recherche ne vise certainement pas à retrouver un livre de génie qu'on aurait oublié ! Elle sert plutôt à réviser des interprétations fautives et plus généralement à faire accéder au statut théorique des problèmes entourant notre propre démarche réflexive (dogmatisme, orthodoxie, conformisme).

En somme, Brodeur, comme Dumont, dans le recours à la culture, promeuvent l'expérience de penser philosophiquement par soi-même. Au lieu de s'approprier des modèles philosophiques constitués, ils invitent à penser par soi-même un modèle philosophique à partir de

questions issues de notre contexte culturel et de la grande tradition philosophique.

Une telle perspective, déclarait Brault en 1964, «ouvre sur l'inconnu et sur le risque». J'ajouterais qu'un tel programme génère une polémique. À la différence d'autres pratiques d'écriture comme la littérature, la philosophie au Québec n'est pas encore une *patrie*, si ce n'est celle de clans, d'écoles ou d'institutions dotés d'appareils de sélection, de domination et de consécration. En effet, des écoles prétendent qu'il y a un savoir philosophique préexistant qui implique l'existence d'une vérité déjà admise. Aussi peuvent-elles rejeter et ne pas reconnaître les pratiques non identifiées explicitement à ce champ de connaissance et critiquer toute exploration qui s'écarte de ce savoir constitué. Ainsi, après la Loi des mesures de guerre de 1970, existent toujours les lois des mesures intellectuelles dont la violence est si grande qu'elle est un empêchement systématique et cynique au progrès de l'esprit en général. Sur le territoire du savoir, des gens sont des prisonniers intellectuels comme Rose et d'autres ont été des prisonniers politiques. Cela explique, me semble-t-il, le fait qu'un grand nombre parmi nous ont quitté ce lieu institutionnel pour s'adonner à la philosophie dans des disciplines comme la sociologie, les sciences politiques, la criminologie, la littérature, l'histoire de l'art...

L'enjeu d'une philosophie québécoise est littéralement le contrepied de ce mépris d'une autorité dont la légitimité vient d'ailleurs. Elle veut être plutôt un pays pour tous, un territoire commun habité par tous ceux qui en font. C'est dire qu'au lieu d'une philosophie dont l'Autre fournit les éléments, est privilégiée ici une philosophie dont les outils conceptuels, les instruments ont été forgés par les gens d'ici. Finalement, l'enjeu est la proclamation d'une indépendance de la raison philosophique qui conduit à se doter d'une légitimité propre, d'une identité et d'une solidarité.

Notre travail est d'indépendance
Je dis notre et je dis nous
Toutes et tous qui travaillent,
Québécois de tout cœur dans
tous les métiers tous les arts
Notre travail est d'indépendance de légitimité
Et du goût de commencer selon nos termes.

Michel Garneau

À noter : La plupart de nos références s'appuient sur les journaux et les revues du temps tels que *La Presse*, *Le Devoir*, *Parti Pris*, *Presse Libre*, *Quartier Latin*, *Cité Libre*, de même que sur les livres écrits par des prisonniers politiques et des militants. Seules les données sur le syndicalisme et les actions du FLQ de 1963 sont redevables à Céline Saint-Pierre et à Marc Laurendeau. Le lecteur verra que notre enjeu vise d'abord à établir, par des témoignages et des faits, que le développement continu de la philosophie québécoise s'inscrit dans un mouvement politico-culturel encore en marche.

André Vidricaire est professeur de philosophie à l'Université du Québec à Montréal. Il a déjà publié dans *Philosophie au Québec* (Bellarium, 1976), *Objets pour la Philosophie*, tome 1(Pantoute, 1983) et tome 2 (A. Saint-Martin, 1985), *Figures de la Philosophie québécoise après les troubles de 1837*, tome 1 (UQAM, 1984) et tome 2(UQAM, 1986). En art, il a écrit des textes dans le catalogue de l'exposition de Robert Wolfe (Galerie de l'UQAM, 1977), Lucie Laporte (Musée d'art contemporain, 1980) et de Raymond Dupuis (Galerie du 22 mars, 1985).

La transformation du roman québécois

par France Théoret

Il faut mettre en évidence le mot «transformation» pour parler de l'histoire du roman québécois depuis vingt ans. En 1986, il ne nous viendrait plus à l'esprit de lire les romans en termes comparatifs et dans des jugements excessifs : le chef-d'œuvre ou rien. Le progrès dans l'art du roman n'existe pas. Il existe un foisonnement, c'est-à-dire des tensions, des pôles inégaux quant au développement de l'art du roman, quant à la réussite plus ou moins grande des œuvres. Ce foisonnement, on ne l'a pas connu avant 1960*. Le roman est lié dans ses changements de forme et dans la multitude des questionnements, à une société qui n'est plus homogène. Il y a de moins en moins de dénominateurs communs pour définir la société québécoise et le roman le montre bien. S'il fallait poser maintenant la question : comment le roman peut-il s'écrire ? Il y aurait une diversité de réponses. Le roman traditionnel n'a jamais cessé de s'écrire. Le roman expérimental devient moins abstrait, rétablissant la valeur du signifié dans l'écriture. Entre ces pôles, de nombreux romans s'écrivent marqués par des quêtes, proposant des tableaux sociaux, questionnant les rapports des individus à la société. Le roman est en plein essor, éclaté, multiple, inscrit dans des tensions de formes et de contenus. L'art du roman comme tel, n'a pas vraiment donné lieu à des controverses et à des débats. Il se développe de manière hétérogène comme si la prolifération des langages était nécessaire pour exprimer un tissu social longtemps confiné à des paramètres étroits. La multiplicité des représentations sociales apparaît, toutefois, il est encore plus intéressant de constater que la langue est revisitée par certains romanciers, c'est-à-dire retravaillée, réassumée, renouvelée.

Est-ce un cliché de dire que dans les années 60, la vieille rhétorique vacille en profondeur ? Le roman comme art de la représentation est lié à la conjoncture politique et sociale sans qu'on puisse préciser des rapports de cause à effet. En 1965, le poète et essayiste Paul Chamberland écrit dans *Les Lettres Nouvelles* qu'il faut parler de littérature québécoise et non plus de littérature canadienne-française. Les années 1964, 1965, 1966 voient apparaître des romans marquants qui vont interroger la langue, la forme romanesque et l'imaginaire. En 1964, paraissent *Le Cassé* de Jacques Renaud et *Le Cabochon* d'André Major, en 1965, *Pleure pas Germaine* de Claude Jasmin. Ces romans écrits en joual racontent le prolétariat montréalais. Le roman est un art moins visible que le théâtre, si bien que la polémique autour de la question du joual prendra une dimension importante dans les médias en 1968, après la présentation des *Belles-Sœurs* de Michel Tremblay. Scandale chez les gardiens de la norme linguistique. Cette querelle va avoir des effets bénéfiques. Trop souvent posée comme une polarisation, ou bien, la langue idéale, livresque, normative ou bien, la langue dite populaire, urbaine, vernaculaire, des romanciers vont rechercher une troisième voie à partir de laquelle le roman empruntera à la langue écrite et parlée pour la renouveler. On peut penser à Réjean Ducharme et Victor-Lévy Beaulieu, entre autres.

Le nouveau roman naît en 1965, si l'on excepte *Quelqu'un pour m'écouter* de Réal Benoit paru en 1964. *Prochain épisode* d'Hubert Aquin, *Le couteau sur la table* de Jacques Godbout et *L'Incubation* de Gérard Bessette paraissent la même année. Seul Hubert Aquin conservera dans la structuration de ses trois autres romans des marques de cette esthétique. Godbout et Bessette qui sont également des romanciers majeurs, évolueront autrement. Au milieu de la décennie, il y a des changements profonds d'attitudes intellectuelles éminemment conscientes des changements sociaux. Dans les récits, les pères et les ancêtres disparaissent au profit de relations immédiates : libertés d'action, libertés amoureuses, voyages. De nouvelles figures de personnages autonomes, brillants et doués apparaissent. La question nationale est présente de façon explicite chez Godbout et Aquin. Elle se

double d'une histoire d'espionnage en Suisse dans *Prochain Épisode*, où le personnage séduit par l'ennemi perd son identité. L'action du FLQ trouve également un écho dans *La Nuit* de Jacques Ferron (1965), un romancier chez qui la narration s'apparente au conte. Ferron qui publiera, entre autres, *Le Ciel de Québec* (1969) nous remet sans cesse face à l'histoire.

Avec *Une Saison dans la vie d'Emmanuel* (1965), Marie-Claire Blais fait rendre l'âme au roman de la terre répudiant les personnages archétypaux du père et de la mère au profit des enfants mal engagés dans l'existence. Romancière prolifique, elle reste fidèle à la défense des mal lotis de la société, notamment dans *Le Sourd dans la ville* (1978) et des enfants dans *Visions d'Anna* (1982). La phrase de Marie-Claire Blais est devenue étonnante. Elle s'élabore dans un glissement constant qui va de la pensée intime des personnages à leur perception de la réalité se conjuguant pour donner sens à la représentation.

L'Avalée des avalées de Réjean Ducharme en 1966, ouvre sans réserve, le questionnement sur la perception de la langue. Ducharme fait éclater la langue par la prolifération verbale à la limite du jeu de mots. Il expurge de manière fondamentale l'idée que notre langue est ou était pauvre. *L'Hiver de force* (1973) confirmera de manière éloquente, la possibilité de conjuguer prolifération verbale et représentation sociale.

Au tournant des années 70, plusieurs romanciers écrivent leurs premiers romans : Hélène Ouvrard, Michèle Mailhot, Jacques Poulin, Jean-Marie Poupart, Paul Villeneuve, Gilbert Larocque, Victor-Lévy Beaulieu, entre autres, publient dans la collection des romanciers du Jour. Ainsi, des maisons d'éditions vont créer des collections de roman et partant, chercher une cohérence éditoriale. Chez les romanciers, on cherchera un nouveau dynamisme davantage issu d'influences américaines et de lectures revues de notre littérature.

La figure du père semblait s'être estompée au profit des camarades, des amis, des ennemis appartenant tous plus ou moins à la même génération. Le père dont il faudrait écrire le nom avec un «P» majuscule, revient, présence obsédante et ambiguë chez V.-L. Beaulieu. Le romancier a écrit plus d'une vingtaine de livres, principalement des romans. Autant *Un Rêve québécois* (1972) charrie fantasmes de haine sur fantasmes de meurtre, autant *Don Quichotte de la démanche* (1974), *Blanche forcée* (1976) et *Sagamo Job J* (1977) qui appartiennent à la série des *Voyageries* présentent non pas des réconciliations mais des tensions qui s'avouent, s'énoncent, pour devenir source de langage romanesque. Monologues intérieurs, langue parlée, longues phrases, tour à tour, régression et sauts qualitatifs, cette écriture envahissante témoigne d'un rapport inédit à la langue. Beaulieu s'obstine à dire la spécificité de l'âme québécoise. Il écrit sans fin l'impossible tension d'être écrivain tout autant que la saga familiale.

Les romans de Gilbert Larocque sont traversés par un flux de langage pourrait-on dire. Dans *Les Masques* (1980), par exemple, l'auteur ordonne ce qui appartient au corps et à la pensée, au passé et au présent dans un vaste mouvement d'écriture. Larocque, comme Beaulieu, rend tangible un certain tissu social.

Parmi les écrivains qui ont déjà une œuvre dans les années 60, Anne Hébert poursuit son travail de romancière avec, entre autres, *Kamouraska* (1970), un roman historique et *Les Fous de Bassan* (1982). La fine analyse des pulsions, entre raison et folie caractérise cette écriture, somme toute, classique.

Michel Tremblay entreprend sa Chronique du Plateau Mont-Royal avec *La grosse femme d'à côté est enceinte* (1978). Récits linéaires et traditionnels, les romans plaisent par l'humour et l'attachement de l'auteur pour ses personnages. On retrouve ce même désir de rendre le passé vivant dans les romans historiques de Louis Caron. C'est l'époque de Duplessis qui nous est racontée à la manière d'une longue fable fantaisiste dans le dernier roman de Roch Carrier, *De l'amour dans la ferraille* (1984). Dans *La Rose des temps* (1984), Claire de Lamirande parodie l'histoire d'un complot imaginaire au moment de l'Exposition

universelle de 1967. Signe des temps ? L'humour et la parodie sont au rendez-vous de l'histoire.

Autour des années 80, il apparaît de plus en plus difficile d'unifier les romans autour de grandes tendances. Ainsi, si je peux identifier *La Première Personne* de Pierre Turgeon (1980), *Petites Violences* de Madeleine Monette (1982), *Volkswagen Blues* de Jacques Poulin (1984) et *Voyage en Irlande sous un parapluie* de Louis Gauthier (1984) comme des romans de la quête, il conviendrait néanmoins de dire tout de suite, qu'il s'agit de langages très différents. Mais on se cherche ailleurs. Que ce soit à Los Angeles, à New York, dans la traversée des États-Unis ou en Irlande, on rencontre l'amour, la violence, parfois l'histoire ou la mort. Quitter, aller vers l'étrangeté, retrouver la part ignorée de soi-même, telle semble être la quête. L'attraction américaine est liée à l'urbanité chez Turgeon et Monette, à la minorité indienne, chez Poulin.

On a trop souvent masqué sous la seule question de l'identité, la problématique de l'écriture au féminin. Certes, dans la mesure où des romancières ont proposé des personnages féminins en quête de leur désir et de leur parole, on peut le dire. Mais il faut affirmer tout autant que les rapports sociaux sont relus et que la représentation est réinvestie au féminin. *L'Euguélionne* de Louky Bersianik en 1976, présente une extra-terrestre qui découvre avec étonnement les mœurs et les lois des terriens. Elle ne sera pas seule à réintroduire l'Histoire, en quête d'une nouvelle hiérarchie des valeurs.

Des romancières ont renoué avec les recherches formelles, travaillant le signifiant, elles ont réévalué le sens. On retrouve l'utopie de l'écriture tridimensionnelle dans *Picture Theory* de Nicole Brossard (1982), le récit archéologique, *Lueur* de Madeleine Gagnon (1979), le féminin confronté aux multiples réseaux culturels dans *Dieu* de Carole Massé (1979) et surtout *Nobody* (1985). L'écriture pulsionnelle et foisonnante de *La Vie en prose* de Yolande Villemaire (1980) peut s'apparenter à celle de Réjean Ducharme mais, chez elle, la déconstruction du langage et l'anarchie de la représentation nous livrent un univers où se rallient féminité, écriture et plaisir.

Si abstraite que soit devenue l'écriture de la modernité vers la fin des années 70, elle bifurque vers la représentation dans la décennie suivante. *La Constellation du cygne* de Villemaire (1985) indique bien le réinvestissement de la représentation. Le roman expérimental apparaît comme une interrogation pressante des coordonnées romanesques. Dans le meilleur des cas, il remet en question nos façons de lire. Toutefois, sans bouleverser les données principales du roman, des romancières comme Monique La Rue et Suzanne Jacob, entre autres, développent des écritures singulières éminemment conscientes du travail sur le langage. Dans *Les Faux Fuyants* de Monique La Rue (1982), le regard posé sur la désaffection des liens familiaux inscrit la fragilité du tissu social. Après des récits pouvant s'apparenter à la fable, dans *Encore une partie pour Berri*, Pauline Harvey (1985) présente des personnages qui vivent comme s'ils étaient des êtres de fiction, souvent heureux mais perdus parce que les liens sociaux sont inconsistants. Dans un roman paru quelques années auparavant, *La Mère des herbes* (1980), Jovette Marchessault tentait de trouver une nouvelle cohérence aux valeurs sociales, en référant à la lignée de la grand-mère. *La Maison Trestler* de Madeleine Ouellette-Michalska (1984) recherche dans la lignée des femmes révoltées contre le père, un art de vivre occulté par le patriarcat. Il ne s'agit pas d'un art de vivre inédit mais d'un ressourcement à même ce qui a été secondarisé dans la civilisation.

On peut dire que la majorité des romancières, qu'elles s'affirment ou non comme féministes, ont été marquées par les idées du féminisme. Ainsi, *Une enfance à l'eau bénite* (1985), le roman autobiographique de Denise Bombardier, réévalue l'idée de l'ambition féminine, sans remettre en question les liens sociaux, il interroge l'individualité au féminin. Dans le contexte actuel, on ne peut lire les romans écrits par des femmes, principalement, lorsque le personnage principal est une femme sans référence au mouvement des femmes. Aussi, un récit

parodique des romans Harlequin, *37 1/2 AA* de Louise Leblanc (1983) a-t-il été lu par la critique comme un roman marqué par le féminisme à cause de la distance parodique justement. Comme roman réaliste, chronique des années 1968-1975, *Maryse* de Francine Noël (1983) pose marginalement et de façon fort intéressante la question d'une lecture au féminin. L'ampleur du tableau de mœurs nous entraîne dans le labyrinthe d'une conscience qui se découvre à travers des rencontres et des confrontations où l'individualité se gagne durement. À y regarder de près, il est impossible de faire une lecture homogène de ces romans. Ici comme ailleurs, la réussite tient à la cohésion de la forme-sens, à la seule différence que le signifiant *femme* est parfois investi de significations inédites.

Signe des temps, le roman best-seller. *Le Matou* d'Yves Beauchemin (1981), un roman volumineux, fertile en intrigues et en rebondissements présente des personnages aux ambitions ordinaires qui ont su toucher l'imagination. Le roman obtient un succès sans précédent auprès des lecteurs. Il s'agit d'une bonne histoire racontée dans les paramètres du roman traditionnel.

Si l'on demandait, en ce moment, aux romanciers comment un roman peut-il s'écrire ? Il y aurait une multiplicité de réponses, chacun défendrait la voie où il s'est engagé, s'opposant parfois, aux expériences qui se font. La diversité actuelle est certes stimulante comme signe de vitalité. Cependant, il faut tenir compte des romans expérimentaux issus des pratiques textuelles de la modernité, car la pensée critique contemporaine a remis en question la notion de genre, y compris, le roman. L'influence restreinte de ces romans marginaux rappelle la nécessité de recentrer la lecture sur l'écriture elle-même, ce que le roman transparent cherche à nous faire oublier.

Néanmoins, on peut le dire, le roman est en plein essor depuis le milieu des années 60. Le pluralisme de la société a fait apparaître des tendances hétérogènes et des questions passionnantes. Quelle langue parlons-nous ? Quelles influences américaines et européennes traversent notre tissu romanesque ? Comment relisons-nous notre littérature ? Comment *la langue* témoigne-t-elle des individus et de notre société ? Il est clair que certains auteurs du passé influencent la littérature actuelle. C'est un signe de dynamisme. La question de la langue et de son remaniement mériterait à elle seule d'être approdondie.

La mort des genres littéraires annoncée depuis près de vingt ans a permis au roman de décentrer la question de la représentation au profit du langage. Le roman demeure un genre littéraire majeur dans lequel la voix narrative qui renforce le plaisir des faits racontés, prend une dimension plus autonome, plus inventive. En d'autres mots, au roman correspond la nécessité d'un risque : celui d'une écriture qui énonce une singularité.

Parmi les romans remarqués ces dernières années, il y a ceux des poètes Fernand Ouellette, Jacques Brault et Pierre Nepveu. Après une longue pratique de la poésie, ces écrivains marquent le roman de leur expérience globale du langage. C'est dire que le roman est bien vivant, on le remarque par une oscillation entre différentes lignes de force. Que des romancières aient pris la relève du roman expérimental dans la voie d'une écriture au féminin souligne que la question de l'identité, ça se pose à travers la réévaluation du langage et des rapports au langage. C'est probablement dans le roman que la problématique de notre américanité s'étaie avec le plus grand nombre de paramètres. Quant au fait que des poètes deviennent romanciers, on ne peut que souligner l'échange vital pour l'art du roman entre l'écriture et la narration.

Parmi les romanciers dont je n'ai pas parlé, il faudrait mentionner Dominique Blondeau, François Barcelo, Noël Audet et Jean-Yves Soucy. Il aurait fallu parler des romans intimistes de Gilles Archambault,ou encore de l'âpre folie du *Piano-trompette* de Jean Basile (1983). Dans ces pages, je n'ai pas parlé du roman de science-fiction et du roman policier qui sont, à eux seuls, des genres particuliers. La nouvelle a également donné des livres importants, ceux de Suzanne

Jacob, de Monique Proulx et de Gaétan Brûlotte, par exemple. Même si ces pages n'avaient pas pour but d'établir un relevé exhaustif des œuvres romanesques, je suis la première à déplorer ce que, compte tenu du délai et des limites, je n'aurais pas mentionné.

* Il paraît 21 romans durant l'année 1960, et 68 romans durant l'année 1970.

**Parmi ceux et celles pour qui la langue témoigne des individus et de la société :
Hubert Aquin
Photo Kéro
(493)**

**Victor Lévy-Beaulieu
(494)**

Yolande Villemaire
(495)

Carole Massé
(496)

France Théoret est née à Montréal. Elle enseigne au Cégep Ahuntsic depuis 1968. Membre du comité de rédaction de la *Barre du Jour* de 1967 à 1969, co-fondatrice du journal des femmes *Les Têtes de pioche* en 1976 et du magazine *Spirale* en 1979, elle en a été la directrice pendant trois ans. Publication de plusieurs recueils de poésie et d'un roman *Nous parlerons comme on écrit* en 1982, à la revue et aux éditions *Les Herbes rouges*. Récit en cours paru à la NBJ, *L'Homme qui peignait Staline*, en 1986.

Du ton et de la couleur locale d'une décennie, 1966-1976

par Marcel Saint-Pierre

Pour évoquer en quelques pages, pour ne pas dire en quelques mots, tellement la tâche m'apparaît réductrice, toute l'effervescence de cette période des années 60 qu'on a contradictoirement toujours présentée comme «tranquille», j'aimerais rapidement remuer quelques souvenirs et rappeler, au fur et à mesure des péripéties de cette «mission impossible», quelques faits sociaux et expositions qui, à mes yeux, ponctuèrent les actualités socio-culturelles de 1966 à 1976. C'est dire que j'entends brièvement, trop brièvement, signaler ici, par un retour historique sur la conjoncture de cette période, les principaux événements qui se sont déroulés sur la scène artistique montréalaise et qui lui donnèrent son ton et sa couleur sociale particulière.

Ce bon vœu a le sérieux des reliques scolaires et presque la saveur antique des moulins à prières radiophoniques qui, en ces débuts des années 60, agenouillaient encore en famille ou dans nos maisons d'enseignement la génération d'après-guerre. Celle du *baby boom* allait quelque peu échapper à ces ténèbres; d'abord, par une réforme scolaire profonde des classiques humanités qui allait, provisoirement du moins, mettre fin à un système privé, et ensuite, par l'implantation de l'actuel réseau collégial d'enseignement général et professionnel. Ce n'est qu'en 1963 que parut, disons-le avec humour, le célèbre Rapport Parent/ Élève. Dans le domaine des arts, le petit peuple des artistes commence lui aussi à agiter les drapeaux de la contestation. Sous le vent de l'île, le micro-milieu montréalais a toujours été sensible à l'influence du climat! Faisant suite à la grève générale des enseignants du Québec en 1965 et aux États généraux de la culture la même année, une réforme en profondeur de l'enseignement des arts avait été réclamée. En 1966, une «Commission royale» - s'il-vous-plaît! - sera formée, mais ce n'est qu'en 1968, sous la pression étudiante, que paraîtra enfin le fameux Rapport Rioux.

En convergence avec les USA, l'Allemagne et la France, un large mouvement de soulèvement s'empare alors du milieu étudiant. Cela commença au cégep Lionel-Groulx et s'étendit rapidement aux universités en passant par le cas exemplaire de l'École des Beaux-Arts de Montréal. Mais ce n'est qu'en octobre 1968 que celle-ci rattrape son retard sur celle de Paris. Paricitte! le printemps nous parvint comme d'habitude à l'automne. Il n'eut évidemment pas la même couleur politique ni la même ampleur populaire. Néanmoins, la *République des Beaux-Arts,* comme se plaisaient à l'appeler les principaux leaders de l'occupation (J.-F. Brossin, P. Monat, R. Richard) fit si souvent des étincelles en croisant le fer avec le ministère de l'Éducation que tout cela finit par faire un alliage bâtard avec le vieux rêve des Jésuites du Collège Sainte-Marie qui voulaient fonder une seconde université francophone à Montréal. L'Université du Québec avala donc tout ce qui restait de vestiges du cléricalisme déclinant et fit, dès 1969, grande consommation de conservatoires et d'anciennes écoles d'art. Quel appétit! Mais après l'heure sucrée du dessert, elle dut s'ajuster quelque peu à l'autre université.

Parallèlement, c'est sous le gouvernement Lesage qu'est créé en 1961 le ministère des Affaires culturelles, laissant loin derrière celui de l'Agriculture où jusqu'alors - ne riez pas! -, artistes et inventeurs enregistraient leurs droits d'auteurs. Par la suite seront respectivement inaugurés, non sans quelques éclaboussures bien sûr, le Grand Théâtre de Québec, la Place des Arts, le Musée d'art contemporain en 1964 et enfin le fameux Métro tant attendu dont on voulait les corridors aussi beaux que les galeries du Louvre pour accueillir fièrement l'*Exposition universelle* de 1967. Chacun de ces projets allait créer des remous. On se rappellera sans doute celui de Québec autour de Jordi Bonet-Péloquin-Lemelin, le débat Guy Robert-Robillard-Roussil et son manifeste sur le Musée d'art contemporain. Les démêlés caricaturaux

de Robert LaPalme avec les artistes impliqués dans ces projets municipaux d'intégration de l'art à l'architecture ne passèrent pas inaperçus. Il faudra attendre la Loi dite du *Un pour cent* en 1971 pour atténuer ces traditionnelles chicanes. Mais pour combien de temps ? Jusqu'au prochain Palais des Congrès, peut-être ?

Le site de Terre des Hommes ne fut pas exempt de tels anathèmes; on se souviendra qu'à l'automne 1967, bien avant que les Cozic entreprennent d'en revêtir les arbres nus, soit en 1973, le Service d'entretien de la Ville de Montréal avait peint tout en noir les sculptures métalliques restées sur les îles, véritables paradis artificiels. Il fallait bien apprêter pour l'hiver tout ce qui rouille! Quoi qu'il en soit, il faut reconnaître que l'Expo 67 contribua à l'effort d'ouverture du Québec sur la culture internationale. Elle confirma d'autre part l'effort de mise à jour de notre sculpture qui avait commencé en 1964 sur le mont Royal, par la tenue du Premier Symposium international de sculpture en Amérique du Nord. Ce ne fut pas sans heurts là non plus quand, tout à fait par hasard, lors d'une démonstration technique, Vaillancourt effaroucha quelques dignitaires. C'était dix ans après les célèbres agitations qu'avait suscitées cet étrange atelier qu'il avait fondé avec Roussil en 1953 et baptisé de manière prémonitoire *Place des Arts*. Par contre, les scandales que l'œuvre de Vaillancourt provoque à Asbestos en 1963, celui qu'il occasionne à San Francisco lors de l'inauguration d'une fontaine faite sous le signe d'un brûlant «Québec libre» et celui que lui vaut une autre inscription au Symposium de Toronto en 1967 - je m'en souviens! -, tout cela contribua à doter notre sculpture d'une tradition sensationnaliste que toutes les avant-gardes, mis à part l'épopée automatiste, lui envient.

Une nouvelle avant-garde !

Souvent marqués au sceau de la revendication politique, ces anciens «coups d'éclat» prirent une coloration différente dans les domaines de la peinture et de la gravure. Comme s'il s'agissait d'une épidémie de rougeole, tous en furent frappés, mais de ce côté-là, ce fut au niveau des lieux et regroupements d'artistes que les premières rougeurs apparurent. Serge Lemoyne en est le premier porteur. Non loin du légendaire local de Roussil, il met temporairement sur pied, en 1963, un lieu d'exposition et d'animation : Le Bar des arts. Maître d'œuvre en 1964 et 1965 de la célèbre «Semaine A» et des «Trente A» au Centre social de l'Université de Montréal, il anime et organise (avec Peter Gnass et quelques autres) expositions et spectacles d'improvisations pluridisciplinaires. C'est évidemment le phénomène *groupal* sous-jacent à ces spectacles qui les distingue de ceux pratiqués auparavant; je pense en particulier à l'environnement (musique-danse-sculpture) que Vaillancourt et Verdal produisirent à la Comédie canadienne lors du Premier Festival de musique contemporaine de Montréal en 1961.

Désirant, comme le relate d'ailleurs la presse du temps, «fonder un groupe anti-conformiste, en réaction contre l'académisme de l'art abstrait» - rien de moins! -, Lemoyne définit davantage son rôle d'artiste-peintre comme celui d'un organisateur d'événements, d'un concepteur et intervenant social. Il n'en continue pas moins de peindre, entre autres, sur des objets usuels recouverts de toile, dont il fait ensuite un arrangement surprenant dans une vitrine du *Grand National*, chose redevenue à la mode dans les vitrines de nos magasins. Mais ce sont surtout les spectacles plus ou moins improvisés du Groupe Nouvel Age qui l'imposèrent comme leader ou définisseur de situation. Que ce soit en plein air au parc Lafontaine, dans les cafés «zalamode» ou sur les ondes télévisuelles lors d'une émission de pop music qui s'appelait alors - tenez-vous bien - «Jeunesse oblige», ces manifestations ouvraient évidemment la voie aux happenings. Ils survivront en quelque sorte jusqu'à la fin 1969-1970. Péloquin prendra la relève avec le Groupe Zirmate et ce seront dès lors des spectacles plus structurés dans des boîtes à chanson fréquentées par la bohème montréalaise. C'était

hot ces soirs-là à la Casa ou ailleurs : au Mas, au El Cortijo, à La Paloma ou à La Hutte et même à La Catastrophe. Bref, ces mises en scène multidisciplinaires comportaient, bien sûr, toutes sortes d'effets de surprise - entre autres ceux du regretté Baron Philippe (Gingras) et des animations lumineuses de Gilles Chartier -, car c'est au sein de ces groupes que se pratiquaient en direct, «live on stage and in color» dirait-on maintenant, les premières soirées d'improvisations poétiques, musicales ou dansées. Aujourd'hui, la petite équipe est devenue Ligue nationale. En improvisation picturale, les splashs phosporescents sont également redevenus spectaculaires et, pour Lemoyne, le capitaine des *has been*, les coulissures sont devenues, elles aussi, une sorte de marque de commerce. Élevées au rang de signature dès la présentation de ses «objets cosmiques» à l'École d'architecture de Montréal en 1966, et mêlées depuis 1969 à ses représentations sur le thème du hockey, quoi de plus frappant que ces dix années de travail exclusivement consacrées au rapport bleu-blanc-rouge. Elles placent désormais l'œuvre de Lemoyne sous nos couleurs nationales. Qu'importe leur provenance populaire ou sportive (celle de sainte Flanelle, des Alouettes et de nos chers Expos qui, chaque année reviennent et répètent comme Youppi l'exploit des «Beautiful Loosers»), puisque, avec cette image de marque, notre histoire de l'art a doté son panthéon d'une nouvelle étoile.

Un changement de ton

Coïncidant avec la fondation des ateliers Graff, force est d'ailleurs de constater que depuis l'exposition «Présence des jeunes» au Musée d'art contemporain en 1966, l'institution artistique reconnaissait implicitement cette avant-garde. Elle s'est affirmée en opposition directe et déclarée avec la tendance abstraite dominante qui, bien avant la parution du livre de Guy Robert en 1964 sur le sujet, était de toute façon considérée comme l'*École de Montréal*. Depuis le point tournant des années 1954-1955 jusqu'à leur exposition de groupe tenue en 1959 à l'École des Beaux-Arts de Montréal et intitulée tout bonnement «Art Abstrait», la tendance néo-plasticienne avait si bien su imposer sur la scène artistique son hégémonie que la participation en 1965 de Molinari et Claude Tousignant à la célèbre exposition «Responsive Eye» qui, au Museum of Modern Art de New York, allait pourtant lancer sur la scène new-yorkaise le Op Art, passa presque inaperçue tellement elle allait de soi. Pistonnée par Bernard Teyssèdre, «Seven Montreal Artists» sera, en 1967, successivement accueillie par la Washington Gallery of Modern Art et le Massachusetts Institute of Technology - oui !, le *MIT*, ma chère ! À Montréal, la consécration viendra en quelque sorte de la très belle exposition «Espace dynamique» organisée par Yves Lasnier à la Galerie du Siècle.

À leur apogée, les néo-plasticiens tomberont cependant sous le feu des attaques de François-Marc Gagnon concernant une seconde vague de mimétisme en art québécois. Associant cette tendance au rattrapage de l'École new-yorkaise, cette polémique ravivait les rapports de forces entre internationalisme et nationalisme en art. C'est très certainement ce débat public qui marqua la scène artistique montréalaise au début des années 70.

Pendant ce temps, le Musée des beaux-arts de Montréal tente de faire revivre l'ancien Salon du printemps avec «Sondage 68» et plus tard «Forum 71». Du côté de l'École des Beaux-Arts, c'est alors l'occupation, mais ce sera aussi celle du Musée d'art contemporain et de la Bibliothèque nationale où la communauté artistique se rencontre et tient les débats de ce qu'on a appelé l'*Opération Déclic !* Organisée en majeure partie par les cliques rassemblées autour de Fusion des Arts, cette semaine allait mettre en valeur la problématique de la fonction sociale et critique de l'art et se terminer après une semaine de délibérations par l'énoncé de revendications diverses qui firent pour la plupart l'enjeu des politiques culturelles du Gouvernement. On y discute entre autres du rôle de l'État, du statut de l'artiste, de l'intégration plus

grande de l'art à la vie sociale et, tout compte fait, des thèmes qui seront au cœur des enjeux idéologiques de cette période.

Par la suite, Fournelle et Paradis feront scandale en interrompant cérémonies religieuses ou théâtrales par leur déclaration «Place à l'orgasme !». *Déclic !* survivra sous cette forme agitationnelle jusqu'à l'arrestation en janvier 1969 de ses principaux acteurs. Rappelons d'ailleurs à cette occasion que c'était l'époque des «nus-vite», du fameux «bed-in» de l'Université de Montréal et de la revue *Sexus* (sorte de *Playboy* ou plexus solaire critique). Mais c'est aussi celle de «L'Osstidcho» de Charlebois et Co., et du Quatuor du Jazz libre du Québec ou de l'affaire des Jeunes Canadiens et du p'tit train du centenaire de la Confédération. Cent ans c'est long ! Et Gilles Boisvert ne rata pas l'occasion puisque l'image qu'il en fit servit de couverture en 1969 au premier numéro de l'éphémère revue *Allez chier*. Oups ! j'arrête là, avant que ça ne devienne trop proche du *Nouvel Obsédé* des «soixantehuitards».

Les Expos 67

Revenons un court instant aux moutons de ti-Jean-Baptiste, au samedi de la matraque et à la visite de la reine en 1964. Ce n'est pas encore le cri de ralliement du général gaulois, mais cela a le mérite de nous replonger dans le cadre des festivités, spectacles et expositions qui, avant comme un peu après, font aujourd'hui apparaître comme exceptionnellement riche un lieu d'activités comme celui du Pavillon de la Jeunesse en 1967. C'est là que Marc-Antoine Nadeau et André Montpetit présentent sur un air des Beatles le *Sous-marin jaune de la force de frappe atomique du Québec.* Des profondeurs les plus obscures et bigotes, on entendit encore une fois les cris d'alarme d'un vieux film : *Help !* Richard Lacroix y présente en public ses «mécaniques musicales» et Luoar-Raoul-Yaugud-Duguay, l'homme orchestre, y fait quelques-uns de ses premiers shows. C'est là aussi qu'on peut entendre ce qui se fait alors de plus avancé en poésie avec les Chamberland, Lalonde, Brossard et que l'on pouvait lire dans des revues comme *Passe-partout* et bien entendu *La Barre du Jour*. Irène Chiasson y présenta également ses structures gonflables où prenaient place *Les métamorphoses d'Aphrodite* . Même Lemoyne y performa en public tous les soirs durant un mois. Bref, ce n'était là en quelque sorte que le point d'aboutissement de ce que l'exposition organisée par Gilles Hénault, «Présence des Jeunes» avait, pour tout dire, officiellement consacré ou identifié comme forces montantes.

Je me souviens encore de l'environnement que Boisvert y avait créé dans le plus pur style «TV Room», de la salle de jeux phosphorescente de Lemoyne, du «New Look» des figurations de Fortier, des dessins bédéistes de Montpetit et même des happenings qui eurent lieu à cette occasion. Le rôle que le Musée d'art contemporain joua durant la seule année 1967, par exemple, est assez symptomatique. Pour en avoir une petite idée, mettez à la file indienne les machines futuristes de Dallegret, les tableaux pulvérisés de Goulet, l'exposition «Pouvoir du noir» sur fond blanc de Giguère, une rétrospective Mousseau qui venait tout juste de créer les discothèques Le Crash et La Mousse-Spathèque, un très imposant «Panorama de la peinture du Québec de 1940 à 1966» et, bien entendu, ce qui était internationalement à la fine pointe de l'art cinétique, l'exposition «Art et mouvement». Réunissant des gens aussi variés que Soto, Agam, Vasarely et Max Bill, cette exposition était à elle seule comparable à tout ce qui se présentait de mieux dans les pavillons de France, d'Angleterre, des États-Unis, de l'URSS aussi et de Cuba, si ! Vous rassemblez tout cela et vous comprendrez pourquoi je dis qu'il se brassait dans ce carquois fleuri des flèches admirables.

Il va sans dire que cette éclosion ou effervescence trouva finalement un prolongement dans l'ombre portée de quelques rares galeries. En effet, on se rappellera que la Galerie 60 présentait les tableaux rotatifs de Mousseau ou les *Bataclans iroquois* de Alleyn et que Godard-Lefort montrait les Gaucher et Molinari. La réputée Galerie du Siècle

représentait alors les Barbeau, Sullivan, Gervais et Hurtubise. Seule la Galerie Denise Delrue et peut-être aussi la Galerie Libre, s'intéressent réellement aux créations de cette génération d'artistes-intervenants qu'ils présentent d'ailleurs parallèlement à celles de Rita Letendre ou Gaston Petit. Mais à partir de 1968, tout change ! Le réseau des galeries et institutions, de plus en plus étendu, s'ouvre à quelques-uns, comme Serge Tousignant qui expose en 1968 chez Godard-Lefort tandis que d'autres entrent au musée. Lemoyne, toujours pour garder le même exemple, choisit pour sa part le monde officieux de l'animation socio-culturelle, des interventions directes ou des manifestes-agit. Bref, cela va correspondre à ce que la *Documenta* de Kassel va consacrer comme «le nouveau changement d'attitude en art».

Commence alors pour lui une douzaine de «gestes» qu'il appelle «Événements» tandis que pour d'autres, comme Maurice Demers, l'avenir semble être du côté des environnements à la fois fictions ludiques et incitations à prendre conscience de sensations aussi bien que de phénomènes sociaux. Son exposition «Futuribilia», présentée en 1968 dans son appartement-studio est déjà caractéristique de ce désir d'aller animer des lieux différents. «Les Mondes parallèles» qu'il présente à Terre des Hommes, version 1969, est aussi typique de ses préoccupations concernant l'animation sociale de la «participation» des spectateurs. Ah ! le grand mot est lâché ! Par la suite, il s'orienta du côté du théâtre d'agitation avec par exemple les environnements-spectacles de 1970 sur *Le Monde ouvrier* et avec des créations de théâtre environnemental comme *Femme*, en 1971, sur le thème d'une redéfinition des rôles de la femme d'aujourd'hui. Mais cette voie de «l'anti-art», comme certains s'acharnaient à nommer ces pratiques artistiques alternatives, allait bientôt, soit vers 1972-1973, perdre sa vitalité et s'estomper au profit de la consolidation d'un réseau parallèle de galeries et centre expérimentaux subventionnés par l'État. Dorénavant, c'était là, du côté de cette sorte d'institution parallèle, que ça se passait !

Les soixante-huit-arts

De la révolution entre guillemets à la réaction tranquille de 1970, c'est toute la scène artistique montréalaise qui est malgré elle teintée d'une couleur sociale différente. Depuis 1968, elle est même devenue dans les faits plus politisée et il n'est donc pas étonnant de constater que durant ce temps fort d'autres formes de production artistique se développèrent. Tout en conservant d'ailleurs son sarcasme critique, elles s'inspirèrent davantage des pratiques situationnistes euro-péennes de détournement critique ou de dérive employées alors par le mouvement «hippique» de nos voisins All American... Ce type de pratiques que je qualifie ici d'activisme artistique en prenant aux Black Panthers ou aux YIP de la Californie fleurie leurs pratiques de guérilla urbaine, est, tout comme celui de la gravure, caractérisé par des regroupements et des lieux privilégiés d'intervention. Il se distingue cependant de celui de *La Guilde graphique* ou de *Graff* parce que les œuvres produites ne sont pas des objets d'art au sens conventionnel et parce que leur diffusion est totalement marginale ou en périphérie du réseau galeries-musées. Il serait même, en apparence, aux antipodes de toute fétichisation de la marchandise artistique ou de la plus-value de l'art et contraire à toute mentalité carriériste. Mais, allez-y voir ! Nous aurions peut-être des surprises.

La mise sur pied durant l'occupation de l'École des Beaux-Arts de plusieurs comités, tout en favorisant les idéologies participatives et cogestionnaires, entraîna également en art des attitudes plus agitationnelles ou interventionnistes. Cela favorisa, entre autres choses, la formation de plusieurs groupes plus ou moins mouvants dont certains eurent cependant dans le champ de l'art, des activités que je ne saurais taire ici sous prétexte qu'elles ne donnèrent pas toujours lieu à des expositions en bonne et due forme. Je fais ici allusion aux interventions de guérilla culturelle évoquées précédememnt à propos des actions

provoquées autour de *Déclic !* et du groupe Fusion, mais également à celles du groupe ULAQ, alias l'Université libre de l'art quotidien. Je pense aussi aux interventions ludiques et aux appropriations critiques d'objets pratiquées par le groupe Point Zéro qui, à partir de 1970, réalise des expositions ou environnements sur le modèle de nos magasins de «Variétés» et de quelques objets familiers, mais de consommation surtout symbolique. Ces pratiques d'animation environnementale au nombre desquelles il faut compter *Vive la rue Saint-Denis !*, *Québec Scenic Tour* et le *Salon Apollo Variétés*, ont souvent, par leur critique de la vie quotidienne ou le passé des Québécois, le ton des interventions ti-pop sur notre patrimoine «quétaine» ou notre imaginaire le plus kitch, pour ne pas dire «pepsi». Cette réalité populaire est toutefois assez similaire à celle qu'on retrouve dans certaines œuvres produites chez Graff, mais ces pratiques relèvent davantage d'une approche esthétique nettement plus agitationnelle, néo-dada, ou, si vous voulez, anti-art.

Les environnements réalisés par ces «arteurs» incitaient les spectateurs-participants à effectuer des parcours dans des labyrinthes divers dont la fonction première était de déclencher ou de provoquer par leurs assemblages, documents et objets de l'ordinaire, un certain travail d'association mentale ou de conscientisation sur des thèmes relatifs à l'histoire du Québec, au mobilier urbain de Montréal ou encore à l'imaginaire folklorique ou pittoresque des Québécois : les marches de l'Oratoire, la croix du mont Royal, les images pieuses de notre sainte enfance, l'Indien télévisé de Radio-Canada, la crème glacée napolitaine aux couleurs de nos patriotes de 1837, etc. Bref, tous ces trajets exigeaient du spectateur une dérive à travers une histoire aussi bien nationale que locale, un passé symbolique et un présent imaginaire qui n'en méritaient pas moins d'être identifiés comme éléments du folklore urbain.

En ce sens, «Montréal plus ou moins» fut une exposition pour ainsi dire charnière. Organisée par Melvin Charney avec la collaboration de Point Zéro, le déplacement qu'elle opérait de la réalité urbaine de Montréal et de ses habitants au Grand Musée de la rue Sherbrooke, avec ce que cela impliquait comme disparité «Cheap East-End» et «Chic West-End» avec la montagne au milieu, impliquait une reconnaissance ironique des contradictions et différences sociales des Montréalais. Cette quotidienneté du logement, des transports, de la pollution, des loisirs, de la santé, de l'alimentation et du travail y étaient en un sens investiguée et investie de dérision critique. L'installation faite à cette occasion par Réal Lauzon était peut-être la plus typique et humoristique. Faisant suite à son célèbre balcon-ville branlant-berçant style grosse Madame-Chose-d'à-côté, elle était à la fois une évocation du *Santa-Maria* de Jacques Cartier arrivant cahin-caha au Québec par un pluvieux lundi des Ha ! Ha !, comme s'il s'agissait du radeau de la Méduse - style Légaré II, pour ceux qui s'en souviennent. Mais elle faisait surtout directement penser au non moins fameux bateau-restaurant que notre maire avait fait couler dans l'or massif de Nelligan. Vous voyez l'auberge espagnole ! Cela m'étonne encore que notre Don Quichotte municipal n'ait pas fait échouer cette exposition qui, somme toute, rétrospectivement, apparaît comme une avant-première de *Corridart*; cette nef de la rue Sherbrooke qui échoua en 1976 sur le récif des olympiades.

Au tournant de 1972

Provenant en droite ligne de la série des «événements» de Lemoyne en 1968, cette tendance environnementale et sensible au questionnement politique et social se termine, avec cette exposition d'envergure, autour de 1972. Dès 1973, c'est en effet la fin d'expériences comme celles de Point Zéro et en même temps leur apogée, puisque sur le plan de la reconnaissance institutionnelle, ce seront les Fabulous Rockets qui seront choisis pour représenter le Québec, dans la section consacrée aux groupes d'artistes œuvrant au

Canada, lors de l'exposition organisée par Suzanne Pagé et Pierre Gaudibert au Musée d'art moderne de la Ville de Paris : «Trajectoire 1973». Préféré à N.E. Thing Co. et placé à côté de General Idea, ce fut en effet la toute dernière manifestation du groupe. Mais quoi qu'il en soit du couronnement parisien de cette succession de gestes artistiques et d'interventions environnementales qui depuis 1969 imposèrent à Montréal cette tendance, c'est l'année 1972 qui apparaît néanmoins être le point tournant de la conjoncture.

Elle marque à la fois le déclin de cet esprit situationniste qui animait ces pratiques d'anti-art et l'ouverture de la scène artistique à d'autres pratiques qui, pour être moins ludiques mais tout aussi interventionnistes, sont faites désormais dans le cadre spécifique des arts plastiques et d'un réseau de diffusion parallèle bien constitué qui préfère aux agitations locales de nos «arteurs» celles d'artistes aux mythologies personnelles ou subjectivités intimes plus exacerbées encore et qui, surtout, sont en train de bouleverser les avant-gardes internationales du moment. Je pense ici, bien sûr, à la galerie Média Gravures et Multiples où survivra un temps quelque chose des pratiques antérieures, mais également à Powerhouse, une galerie réservée aux femmes et elle aussi subventionnée depuis 1971. Je pense à Optica qui allait suivre également cette voie en se consacrant presque exclusivement à la photographie, mais surtout à Véhicule Art Inc. qui fut la première de toute. Ce lieu pluridisciplinaire fut fondé, sur le modèle du Western Front de Vancouver, par un groupe d'artistes dont le dynamisme allait complètement déplacer les forces en présence sur la scène montréalaise. L'art ou les productions artistiques présentées dans ce réseau officieux ne diffèrent malheureusement pas toujours de l'autre, mais il y a de très heureuses exceptions qui font justement que ce réseau est un véhicule tout aussi essentiel que l'autre à nos producteurs. Fin de la digression. À la ligne ! Cling !

Quant à Graff, sa présence active s'impose elle aussi de plus en plus et il n'est pas étonnant en 1972 de voir que son exemple est non seulement suivi par l'Atelier de réalisations graphiques à Québec, mais que ses efforts et son image de marque sont reconnus par une imposante exposition au Centre Saidye Bronfman intitulée «Pop Québec». À elle seule, cette exposition signale qu'il continuait à se faire quelque chose d'engagé de ce côté-là. Qu'il me suffise de rappeler «Les 19 premiers jours dans la vie d'Eustache» de Cozic passés en 1971 à la galerie Média. Transformée pour l'occasion en une sorte d'incubateur, la peau de peluche du p'tit doux y grandissait en sagesse et en taille chaque jour. Comment oublier des expositions aussi surprenantes que «Mamankécésâ ?» sur le thème de l'éducation sexuelle et que la bande des Cozic, Boisvert et associés y présentait tout de suite après «Pack-sack», cet ingénieux concept d'exposition itinérante de gravures et objets multiples ? Toujours chez Média, c'est aussi la présentation des sculptures étranges de Cournoyer et, les plus inquiétantes de toutes, celles de Jean-Marie Delavalle. Toutes minimalisantes qu'elles pouvaient être et luisantes de couleurs vinyliques, ces œuvres étaient faites, non sans un sourire ironique, sur le double modèle de la croissance des rhizomes et celui des relais entre les charges explosives. Ce sont là d'ailleurs parmi les très rares œuvres qui, avec l'environnement des Fabulous Rockets sur Trudeau, Bourassa et les Rose, furent produites et montrées durant la période suivant immédiatement la crise d'octobre. Seul autre cas d'exception du côté francophone, celui d'une œuvre marginale de Lise Landry. Fait surprenant toutefois, c'est du côté d'un groupe anglophone, Insurrection Art Co., qu'il faut se tourner si l'on cherche durant cette période des mesures de guerre une démarche politiquement articulée et en liaison avec l'implantation du nouveau réseau de diffusion. Les expositions de ce groupe, leurs œuvres conceptuelles ou les simulations relatives à l'assassinat de Laporte, restent donc tout à fait exceptionnelles.

Issu de l'université Concordia, ce groupe formé de Robert Walker, Michael Haslam (devenu par la suite Jo Beef), d'un photographe et d'un anthropologue, leur pratique artistique fut elle aussi empreinte de socio-

anthropologie urbaine. Ce point de vue «anthropolitique», pour reprendre le titre d'une revue de l'époque, est somme toute assez proche de ce qui se faisait alors en Angleterre avec *Art & Language* ou à New York avec *The Fox*. L'étonnant «Hommage à Courbet» qu'est leur projet conceptuel de faire sauter la colonne Nelson du Vieux Montréal à l'occasion du centenaire de la Commune de Paris en 1871 et les «Urban Planits Units», sorte de barricades enveloppées de barbelés qu'ils présentèrent dès les premiers mois de la galerie Véhicule sont typiques de leur parti-pris. L'avant-dernière exposition du groupe, toujours chez Véhicule, fut «Art-e-Fact». Vaste installation de caractère archéo-anthropologique, le dispositif de présentation était une sorte de fiction ethnologique élaborée à partir d'une œuvre, déjà présentée à «Montréal Plus or Minus», sur l'ancien emplacement, au centre-ville, de la bourgade Hosh-e-la-gà (nom indien de notre chère Ville-Marie). Leur toute dernière manifestation commémorait cette fois la tenue du procès des frères Rose au Palais de Justice de Montréal et fut présentée chez Média en 1972. Ce fut la dernière manifestation proprement dite du groupe, mais en même temps cela laissait entrevoir l'orientation particulière de cette galerie.

Quant aux œuvres individuelles de Walker comme *Le sacré et le profane* sur le rapport églises/tavernes à Montréal ou *Le cru et le cuit* sur celui de l'espace vert de nos loisirs/espace d'habitation gris-asphalte du centre-ville, ce sont des œuvres qui, comme la plupart des projets critiques du groupe, s'apparentent à l'esprit qui animait les autres groupes interventionnistes mentionnés plus tôt. C'est donc moins au niveau de leurs commentaires qu'en tant qu'objet ou document de nature conceptuelle qu'elles s'en distinguent. De même, tout en continuant à véhiculer des contenus sociaux et politiques, la pratique de ce groupe s'inscrit volontiers dans un réseau de diffusion de l'art qui, n'ayant de parallèle que le nom, n'a également plus rien d'underground. À titre d'exemple choisi parmi les nombreuses murales qui ornent Montréal, j'aimerais signaler à quel point celle réalisée par Haslam dans les années 70 contraste avec toutes celles dont on entend depuis longtemps déjà l'égrenage des «murs-murs». Simple mise en page géométrique d'un parallélogramme sur un banal mur de briques, cette murale unique en son genre est peinte en jaune et, à la manière des œuvres de Mel Bochner, fait ainsi, une à une, le décompte numérique des limites de sa figure comme de ses unités signifiantes. Pour un second exemple, s'il en faut, je réfère le lecteur au montage de photographies que Walker présentait à l'exposition «Québec 75». sur chaque chaque instantané, on le voit, bien cravaté, serrant la main, lors de multiples vernissages, à tout ce qu'il y a en poste dans nos institutions artistiques québécoises et fédérales. S'agissait-il de se faire du capital-artiste ou d'illustrer le *Comment se faire des amis* de Dale Carnegie ? Votre réponse sera certainement la bonne ! Seule, ma question fausse évidemment l'intention critique ou analytique de l'artiste.

Comme on le voit, quelque chose a changé, du moins sur la scène idéologique de l'art montréalais. En font également foi, deux importants sommets tenus au Centre culturel de Vaudreuil en 1971 et 1972. Rassemblant cinéastes puis artistes visuels, force est de constater, par ces sortes d'états généraux, que la situation a évolué : les uns discutent de lignes politiques à suivre, les autres se chamaillent, mais tous parlent d'actions concertées et d'organismes représentatifs. Bref, la tendance est à l'organisation. Déjà les sculpteurs avaient en 1971 refusé, une fois pour toute, de jouer le jeu des jurés du *Concours annuel de la province* en menant une campagne de boycottage; c'est l'opération «fourrage». Certains présentent donc au Musée d'art contemporain des bottes de foin, format standard, en guise de sculpture-socle minimaliste, tandis que d'autres en acceptent sans remords les récompenses. Voilà ! Presque en même temps a lieu au Musée Rodin de Paris et au Musée d'art contemporain une vaste exposition dont la formule pompeuse ne les embarasse pourtant pas; il s'agit du «Panorama de la sculpture au Québec de 1945 à 1970». Mais qu'importe ! Retenons surtout que dans le champ de l'avant-garde artistique cette tendance aux regroupements

et à l'organisation coïncide dans le champ plus vaste des pratiques sociales avec celle mise de l'avant par les forces progressistes.

Depuis les expériences de groupes marginaux antérieurs, des pratiques photographiques et vidéographiques nouvelles et différemment liées au social se sont implantées. Elles s'articulent de manière plus adéquate aux revendications et mouvement sociaux. C'est ainsi que seront successivement créés le Vidéographe en 1971 puis le Groupe d'Intervention vidéo qui sera à son tour suivi de Télécap. Mais déjà nous sommes loin des recherches formelles présentées par Chartier et Boyer lors de «Exploration vidéo» à La Sauvegarde en 1972. Il en va de même pour le Groupe Action-photo qui, suivi en cela par la revue *Ovo* va favoriser ici le développement de la photographie sociale. En peinture, il faudra attendre 1974-1975 pour que de tels regroupements réapparaissent. Succinctement, telles étaient donc, avec ceux que j'oublie très certainement, ce qui, en termes de groupuscules, organismes ou lieux de diffusion, prolongeaient l'approche sociale et critique amorcée vers 1968. Mais comme nous venons de le laisser entendre, la scène spécifique des arts plastiques était à toutes fins utiles désertée depuis quelque temps par les représentants de cette approche. C'est donc sans elle que pendant ce temps se restructurait, et certainement pas à tort, une scène parallèle d'expérimentation et de diffusion à majorité anglophone qui, idéologiquement du moins, souhaitait déborder des frontières jugées de couleurs trop locales. C'est d'ailleurs cette situation quelque peu écartelée que l'exposition et les tumultueux débats de «Québec 1975» reflétèrent malgré eux. Le ton avait changé; il fallait à a fois rendre compte, dans le libéralisme apparent de l'institution artistique canadienne, de son étonnante pluralité de pratiques et de sa nouvelle consolidation locale.

All International Art Fever

Dans le champ des arts plastiques, la réalisation simultanée en 18 pays et 25 endroits muséologiques différents de la *Ligne mondiale* de Bill Vazan est à la fois caractéristique de sa vision planétaire ou anthropologique et de ce virage que je qualifie de nouvelle poussée de fièvre avant-gardiste et trans-nationale. Déjà l'exposition «Inventory» qu'il avait rassemblée avec Bardo, Coward et Notkin à Concordia sous les coordonnées de Montréal, soit «43030' North - 73036' West», répertoriait un grand nombre d'artistes et de pratiques artistiques sans trop de liens avec ce qui s'était vu ou développé jusqu'alors. Sans rapport avec les actuelles expositions d'Immigration Québec, c'était déjà *Tout l'art du monde*. En résumé, le principal mérite de cette exposition fut donc de confirmer la présence en 1972 de pratiques redevables tout aussi bien de l'art pauvre ou conceptuel que du Land Art, etc. D'ailleurs, pour énumérer toutes les tendances actives à ce moment, le petit *Que sais-je ?* ne suffirait pas à la tâche. Je pense ici aux propositions plastiques de J.-F. Déry ou de John Greer, mais tout aussi bien aux premiers exemples locaux de Mail Art rassemblés dès 1970 par Tom Dean dans les albums *Cheap* et *Easy Cheap*. Sa piètre performance, pourrait-on dire, lors d'un combat de boxe livré au Musée d'art contemporain ou lors d'un duo de danse, majorettes à l'appui, passent encore pour des exemples de Body Art. Faits sans précédents, ils sont en tous cas l'indice d'une différence au niveau de la nature des objets ou pratiques artistiques et d'un déplacement profond des préoccupations et des intérêts de la scène locale des arts visuels vers celles, plus «branchées» ou «au boutte», comme on disait à l'époque, de Berlin, d'Amsterdam ou de Nouillorque !

S'il est apparemment possible de trouver dans la communauté francophone des expériences équivalentes à toutes ces approches artistiques, elles n'en paraissent pas moins minoritaires. Sauf exceptions, pour certaines cordes à linge et interventions des Cozic sur les arbres ou encore pour les toiles en lambeaux de Jean Noël, c'est exclusivement dans le cadre des programmes d'exposition de ces nouveaux centres expérimentaux et parallèles qu'on peut en retracer la

présence. Les travaux conceptuels de Sullivan présentés chez Véhicule et les photographies de Serge Tousignant chez Optica en sont peut-être les exemples les plus connus. Les interventions sculpturales de Delavalle à travers champs et ruisseaux, l'enregistrement sonore de son trajet cycliste en 1972 chez Média, ses séquences sur les filtres photographiques ou encore son surprenant *Projecteur projeté* chez Optica en 1974 font certainement de lui une remarquable exception. Ses productions repoussent dans l'ombre d'Oppenheim les timides performances d'A. Caron ou de je ne sais qui, car de telles tentatives ne sauraient concurrencer des démarches aussi consistantes que celles, par exemple, d'un Mark Prent en sculpture ou de Suzy Lake en photographie, maquillage et autres pratiques de travestissement des images. Ce ne sont là que quelques exemples qui, à partir de 1971-1972, contribuèrent à la fièvre internationaliste du moment. Dominée par la communauté anglophone qui est à cette époque très productive et, disons-le, mieux organisée, la scène artistique montréalaise est envahie par ceux qui gravitent autour de Concordia ou qui, en d'autres mots, sont allés à «l'école» de Véhicule. Qu'il me suffise de rappeler ici quelques noms qui firent souvent la manchette : Betty Goodwin, Gunther Nolte, Allan Bealy, Irene Whittome ou encore Dickson, Goring, Smith et j'en passe. À partir d'au moins 1973, ce sont eux qui dominent une scène essentiellement caractérisée par son ouverture internationaliste et multi-média. C'est une orientation qu'en 1975 *Parachute* viendra concrètement implanter. En 1977, l'exposition internationale qu'organise Normand Thériault, «03-23-03», viendra à son tour consolider ce qu'une série d'expositions d'envergure avait déjà confirmé en 1974. «Camerart», chez Optica, avait en effet rassemblée les principales démarches photo-artistiques et «Périphéries» toutes celles des principaux membres de Véhicule. En 1975, cette même équipe s'étend même vers trois musées de l'Ouest canadien avec «Vehicule in transit» pendant que nos institutions plus officielles et pour ainsi dire à l'heure des Maritimes se mettent aux bilans et rétrospectives.

Le premier pas avait été franchi en 1973 par avec «Les moins de 35». Par son envergure multi-régionale, cette exposition était le reflet disparate d'une diversité créatrice incomparable. Faisant suite à la Super franco-fête de 1974, «Québec 74» au Musée d'art contemporain fut un coup de sonde similaire. Il faut ajouter à ces premiers bilans celui des «Peintres canadiens actuels/The Canadian Canvas», toujours au Musée d'art contemporain, et les habituelles rétrospectives : celles de Guy Montpetit et de Claude Tousignant en particulier. Un cas exceptionnel toutefois, la très contestée exposition de Thériault appelée «Québec 75», dont les débats publics de l'automne 1975 avaient, disait-on grossièrement à l'époque, séparé une fois encore la gauche de la droite ou, en d'autres mots, re-déclenché des luttes idéologiques dans le champ des arts visuels. Le livre de Jean-Michel Vacher, *Pamphlet sur la situation des arts*, garde encore avec les trois catalogues de «Québec 75», un souvenir brouillé de l'état de ce moment charnière. Le catalogue de l'exposition «Art-Société, 1975-1980» au Musée du Québec en fournira rétrospectivement un portrait plus détaillé. Mais je m'en voudrais de clore cette période agitée sans souligner l'imposante exposition «Art Femme» tenue la même année, simultanément au Musée d'art contemporain, au Centre Saidye Bronfman et à la galerie Powerhouse. Il en va de même pour le «Musée blanc» de Whittome et pour «Processus 1975» au Studio du Musée d'art contemporain, dont le concept d'expo-atelier ou de «works in progress», comme disent nos voisins, sortait littéralement de l'ordinaire de nos musées et de nos galeries à la fine pointe de l'époque Yajima, Geerbrandt et compagnie.

À toutes fins pratiques

Si, tout compte fait, l'année 1975 se clôture, du moins en ce qui a trait aux événements culturels, par les constats de «Québec 75» au Musée d'art contemporain et la tenue, à la Bibliothèque nationale du

Québec, de la Rencontre internationale «de la contre-culture», force est de constater que ces manifestations mettent un point final à une situation que les perspectives panoramiques de 1976 comme «Trois générations d'artistes du Québec» ou encore, quoique plus intéressant, «111 dessins du Québec» au Musée d'art contemporain ne pouvaient que répéter. Il en alla d'ailleurs de même avec «Forum 1976» par lequel le Musée des beaux-arts de Montréal voulait refaire le modeste exploit de ses anciens sondages. De la même manière que l'ex-revue et les éditions *Médiart* avaient déjà enterré la fin d'une ère dans une exposition tenue en mars 1973 à la Casa Loma, et sous l'énorme pavé des trois tomes de *Québec underground,* toutes ces mises au point viennent redire une situation que «Québec 75» avait eu le mérite de cristalliser. À défaut d'un autre *Nouvel Age* , nous étions dans une nouvelle décennie où même *Le Solstice de la poésie* présenté en 1976 au Musée d'art contemporain apparaissait comme un pâle reflet de *La Nuit* de 1970. Certes, toutes ces manifestations de 1976 attirèrent l'attention et - comme les rétrospectives de Gaucher ou de Molinari, respectivement au Musée d'art contemporain et à la Galerie nationale du Canada - suscitèrent l'intérêt, mais elles conservent toutes, pour parodier l'exposition de 1974 de Alleyn, le ton suranné et la couleur sépia d'*Une belle fin de journée.*

Quoi qu'il en soit de ce crépuscule et de ces idoles, de nouveaux collectifs et ateliers de production allaient en ressurgir; certains tentant de prolonger une tradition «critique», tandis que d'autres étaient présentés comme la somme de l'héritage automatiste et néo-plasticien. C'est cette vision mécanique des choses qui allait pour ainsi dire polariser, au moins durant l'année 1976, des pratiques aussi distinctes formellement et idéologiquement que celles, pour fournir un exemple, de Francine Larivée avec le groupe GRASAM (Groupe de recherche et d'action sociale par l'art et les médias de communications) et celles que Gilles Toupin de *La Presse* qualifiait de «para-automatistes» et que d'autres enfin identifiaient méchamment comme «Bande des quatre» ou École d'Ottawa : De Heusch, Kiopini, Jean et Béland. En ce sens, leur exposition présentée au Musée d'art contemporain en 1977 contraste avec *La Chambre nuptiale* qui, en 1976, inaugurait au Complexe Desjardins une tournée de centres d'achat, et allait finir comme pavillon à Terre des Hommes devant abriter une équipe d'animateurs socio-culturels. Présentée bien avant le panthéon féminin de Judy Chicago, cette œuvre baroque et magistrale n'a malheureusement pas encore eu toute la place qu'elle mérite dans l'histoire de l'art des femmes comme dans celle plus générale de l'art du Québec. L'approche qui préside à sa réalisation provient très clairement des expériences critiques à saveur pop de la fin des années 60 et des animations environnementalistes du début des années 70. À ce propos, rappelons que Larivée avait d'ailleurs collaboré au projet «Montréal plus ou moins» et que, tout compte fait, c'est le rapport au social qu'entretiennent ces pratiques qui les distingue vraiment. Signe des temps !

Pour clore cette importante période, il serait utile d'évoquer rapidement au moins une autre exposition : celle des grandes bâches de Betty Goodwin au Musée d'art contemporain en 1976 et, dans un tout autre secteur du champ culturel, la parution, côté provinciale, du *Livre vert* de L'Allier et la création, côté fédéral, d'ANNPAC-RACA, l'Association canadienne des galeries parallèles. Ce sont là de brefs sons de cloche que je fais tinter comme s'ils étaient les mots de la fin, peut-être bien pour commémorer les élections de 1976, ou encore, pour tromper le souvenir laissé par la fatale ronde de nuit de notre ti-Jean Drapeau national démantelant selon ses propres critères esthétiques des échafaudages d'apparence disgracieuse et nuisibles à ses jeux. Censure, mise à l'index, quand on a sa fierté, on ne veut pas d'un second «Montréal ni plus ni moins». Bref, l'art ne descendit dans la rue qu'un très court instant, les bannières redevinrent vite tableaux et dès sa première chute au pied du mont Royal, la croix fut reconduite à sa place.

Tout fut remis à l'ordre. La loi, c'est la loi ! Mais l'affaire Corridart, oui ! nous l'aurons dans la mémoire longtemps.

Après des études à l'École des Beaux-Arts de Montréal en 1963, **Marcel Saint-Pierre** obtient un baccalauréat ès arts (1965), une licence en lettres (1968) et une maîtrise en histoire de l'art (1971) de l'Université de Montréal. Professeur en histoire de l'art à l'Université du Québec à Montréal depuis 1970, il fut directeur du département d'histoire de l'art de l'UQAM de 1976 à 1978.

Robert ROUSSIL près d'une de ses œuvres (497)

Serge LEMOYNE
(498)

GRAFF et les grandes expositions montréalaises de 1976 à 1986

par Gilles Daigneault

Une participation croissante

Soit quelques événements prélevés (à peu près) au hasard parmi ceux qui ont occupé le devant de la scène artistique québécoise de 1976 à 1985 : le beau doublé de Claude Tousignant - les grands diptyques au Musée d'art contemporain (1980) et les «structures» au Musées des beaux-arts (1982) - qui ont fait taire toute rumeur d'essoufflement chez notre plasticien chevronné; l'exposition au Musée d'art contemporain (1977) des recherches convergentes de quatre jeunes peintres - Luc Béland, Lucio de Heusch, Jocelyn Jean et Christian Kiopini - dont les années suivantes allaient confirmer tout le sérieux et la pertinence; l'affirmation, jamais démentie, des pouvoirs de renouvellement de l'écriture picturale de Louise Robert, notamment lors de la mini-rétrospective du Musée d'art contemporain (1980) mais, plus ponctuellement, dans les galeries les plus novatrices du Québec - Curzi, Jolliet et Yajima -; la montée, à peine plus récente, de Raymond Lavoie dont le travail propose une synthèse inédite et très convaincante des effets de l'intelligence et de la séduction...

Or, au moment d'écrire ces lignes, tous les artistes susmentionnés - à la seule exception de Kiopini - sont représentés en exclusivité par la galerie Graff, et leurs œuvres rentrent de Bâle où l'ancien Centre de conception graphique occupait le seul stand canadien à l'Art 16'85. C'est dire que beaucoup de choses ont changé, au 963 de la rue Rachel Est, entre la première «vraie» exposition de Graff - les visions anecdotiques de Michel Leclair, un habitué de l'atelier de gravure (septembre 1977) - et la plus récente - les photographies de Georges Rousse, un des tenants les plus inventifs de la Nouvelle figuration française (juin 1985).

Mais tout s'est déroulé sans heurt et avec élégance, en conformité avec les habitudes de la maison et, surtout, avec les changements qui sont intervenus dans le milieu québécois, et dont il fallait rendre compte (notamment la désaffection des artistes pour la pratique de la gravure et le regain de jeunesse de la peinture sous les formes les plus diverses).

Si on peut dire que le Centre de conception graphique avait donné un second souffle à notre gravure, vers la fin des années 60, il est également vrai que la discipline connaîtra là encore ses dernières bonnes manifestations, une dizaine d'années plus tard. En effet, à un moment où l'estampe se *vend* mal (dans tous les sens du terme) - comme en témoigne, entre autres, la tentative courageuse mais infructueuse de la galerie L'Aquatinte de lui donner alors un lieu de diffusion exclusif -, Graff proposera en quelques mois certaines des meilleures expositions de gravure de sa propre histoire, et probablement de celle de toute la gravure québécoise.

Mentionnons pour mémoire, outre les images vernaculaires des estampes de Leclair dont nous parlions plus haut, les bois gravés de René Derouin (novembre 1978) et les sérigraphies de Robert Wolfe (avril 1979) qui, dans les deux cas, allaient déboucher sur les œuvres ambitieuses et épanouies que l'on sait; les sérigraphies de Jacques Hurtubise (septembre 1981) qui fournissaient un heureux contrepoint à la grande exposition de tableaux du Musée d'art contemporain; l'ultime tentative de la gravure pour contenir les débordements de Pierre Ayot (mai 1979); les grandes estampes sur aluminium anodisé de Michel Fortier (octobre 1979) qui suggéraient de fructueuses utilisations de la discipline dans des projets architecturaux...

D'autre part, il convient de rappeler que des artistes comme Pierre-Léon Tétreault et Serge Tousignant, dont l'œuvre a connu en de multiples lieux un rayonnement remarquable au cours de la dernière décennie, ont l'un et l'autre tenu chez Graff (respectivement en février 1979 et mai 1978) de petites - mais suggestives ! - expositions éclatées

qui rendaient compte, avec originalité et efficacité, de certains à-côtés ou antécédents à peu près inédits de leur création du moment; et, inversement, que de «vieux fidèles» de la maison se sont manifestés brillamment à l'extérieur de Graff, au cours de la même période : qu'il suffise de citer, entre autres, les tableaux en noir et blanc de Robert Wolfe à la Galerie UQAM (1979) et, au Musée d'art contemporain, les *Surfacentres* des Cozic (1978) de même que le merveilleux chantier de Pierre Ayot (1980). C'est dire combien l'activité de Graff ne s'exerce pas - et de moins en moins ! - en vase clos.

Cela dit, l'art le plus stimulant des dix dernières années a souvent emprunté des formes - et des proportions ! - *encombrantes*, en tout cas qu'il n'était guère commode de présenter dans une galerie, et singulièrement chez Graff dont la configuration de l'espace est pour le moins capricieuse. C'est ainsi qu'un certain nombre d'événements marquants de la période qui nous intéresse ne se sont pas passés dans des lieux orthodoxes (musées ou galeries).

L'exemple le plus voyant de ce type de manifestations serait probablement *Aurora Borealis* , la colossale exposition organisée par le Centre international d'art contemporain de Montréal, au cours de l'été 1985, qui arrivait à faire le point sur l'art canadien le plus actuel par le seul biais de l'installation, et qu'aucun de nos musées n'aurait eu les moyens de présenter (pour toutes sortes de raisons évidentes).

Mais on ne saurait non plus oublier quelques-uns des projets de Betty Goodwin, qui apparaît de plus en plus avec le recul comme l'artiste la plus importante de la décennie, notamment les œuvres de la rue Clark (1977) et de la rue Mentana (1979); les expériences - encore plus démesurées ! - de Lyne Lapointe et de ses assistantes qui ont transformé successivement en œuvres d'art à part entière une caserne de pompiers (1983) et un bureau de poste (1984), des bâtiments également désaffectés mais dont l'histoire réaffleurait, pervertie, dans les propositions des jeunes femmes; le projet de Diane Gougeon intitulé *Une installation pour un jardin éventuel* (1983) qui avait trop partie liée avec le temps pour être imaginé ailleurs que dans la petite cour arrière où il se métamorphosait continuellement...

Ce dernier exemple nous amène à parler d'autres œuvres dont la réalisation devait compter avec le temps, et qui furent présentées par les artistes dans leurs ateliers mêmes (qui se transformaient ainsi provisoirement en espaces publics). Le cas le plus prégnant est, bien sûr, l'installation d'Irene Whittome *Room 901* qui constituait sa principale participation à l'importante exposition *Repères* organisée par le Musée d'art contemporain en 1982. Mais les dix dernières années ont aussi été marquées par les œuvres d'Eva Brandl, *Shore, Off Shore* (1982) et *The Golden Gates* (1984), réalisées toutes deux dans son atelier de la rue Clark; de Diane Gougeon - encore ! - dont l'espace privé s'est ironiquement appelé pendant quelques jours *A Better Home and Garden* (1985); de Raymonde April dont l'installation photographique intitulée *Jour de verre* ne fut nulle part aussi à l'aise que dans les lieux où elle avait été conçue et qu'elle commentait directement..

Certes, les galeries n'ont pas été complètement réfractaire à ce genre de travaux qui ont intéressé quelques-uns de nos artistes les plus innovateurs des dernières années - en plus de quelques étrangers de gros calibre -,et certaines œuvres marquantes ont largement pris en compte la configuration de l'espace de la galerie qui les accueillait.

Ici, c'est le nom de Pierre Granche qui vient d'abord à l'esprit en raison de ses deux interventions à la fois délirantes et très sérieuses, *De Dürer à Malevitch* (1982) et *Profils* (1985), qui restructuraient complètement les grandes salles de la galerie Jolliet; puis, celui de France Morin dont la très regrettée galerie, d'une part, jouait un rôle capital dans les installations du Torontois John Massey, *I Smell the Blood of an Englishman* (1981) et *Body and Soul* (1983), qui intégraient toutes deux une maquette des lieux, et d'autre part, conditionnait partiellement les projets spécifiques de Daniel Buren (1982) et de Hans Haacke (1983); enfin, il faut absolument rappeler quelques réussites de la jeune galerie Appart qui se voue exclusivement à des projets de cette

nature, particulièrement ceux de Pierre Dorion, de Céline Baril et de Sylvie Bouchard dont les fictions ont successivement habité et, chaque fois, renouvelé cet espace volontairement *prosaïque*.

Pour sa part, Graff a accueilli une fois une installation dont le propos était expressément un commentaire sur l'espace un peu tortueux de la maison. Il s'agit de l'œuvre que Claude Tousignant intitulait *Une exposition* (octobre 1982) et qui, pour être moins spectaculaire que les grandes machines créées au Musée des beaux-arts quelques mois plus tôt, n'en constituait pas moins une réflexion extrêmement ingénieuse sur (et de) tout l'environnement d'une œuvre d'art.

À ce propos, les austères panneaux de plexiglas bleu de Tousignant qui soulignaient les accidents architecturaux de la galerie parlaient aussi des difficultés d'y exposer de la sculpture, et on comprend que cette discipline ait connu ailleurs que chez Graff ses heures les plus glorieuses des dix dernières années. Qu'on pense, entre autres, aux expositions de Michel Goulet à la galerie Jolliet, de Roland Poulin et de Gilles Mihalcean chez France Morin - les trois sculpteurs ont également montré leurs travaux au Musée d'art contemporain -, à celles de Peter Gnass, d'Andrew Dutkewych et encore de Mihalcean chez Optica, de Henry Saxe chez Gilles Gheerbrant, d'Irene Whittome et, redisons-le, de Claude Tousigant au Musée des beaux-arts...

Mais là où Graff joue - et, semble-t-il, jouera de plus en plus - un rôle de premier plan, c'est dans les échanges avec les galeries étrangères, sans lesquels l'art québécois ne saurait respirer à l'aise encore longtemps. Or, on sait que les maisons québécoises qui s'acquittaient le plus généreusement de cette lourde tâche ont fermé leurs portes pour diverses raisons, et que la dernière décennie n'aurait sûrement pas été tout à fait la même sans la présence des galeries Gilles Gheerbrant, Jolliet, France Morin ou Yajima qui ont fait connaître aux Québécois des travaux étrangers importants, notamment de Joseph Kosuth, Barbara Kruger, Sherrie Levine, Manfred Mohr, François Morellet, Liliana Porter, Judit Reigl ou Keith Sonnier (pour ne retenir que deux exemples pour chacune).

Heureusement, Graff semble veiller au grain, et la programmation récente comprend de solides expositions de l'Américain Charlemagne Palestine (novembre 1984) et des Français Georges Rousse (juin 1985), et Gérard Titus-Carmel (avril 1985). De plus Graff s'est rendu à la Foire de Bâle avec une douzaine de ses meilleurs éléments qui, croit-on avec raison, mériteraient un auditoire international.

Tout bien considéré, si on ajoute à ce qui précède la très belle contribution de Graff - les installation de Dara Birnbaum et de Philippe Poloni (octobre 1984) - à l'événement Vidéo 84, un des temps forts de la période qui nous intéresse; la publication régulière de cartons d'invitation étoffés comprenant notamment des textes de nos meilleurs commentateurs de l'art actuel, une habitude qui tend à se répandre ailleurs; des conférences ainsi que d'autres formes d'animation, une habitude qui gagnerait à se répandre ailleurs; etc., on doit reconnaître que Graff, après avoir été un atelier de gravure «pas comme les autres», est devenu aujourd'hui une galerie «pas comme les autres» et que, sans elle, l'art québécois de la dernière décennie n'aurait pas été tout à fait le même.

Et tout indique que le meilleur reste à venir dans les locaux de l'ancien Centre de conception graphique... On en reparlera dans vingt ans.

Post-scriptum (décembre 1986)

Seize mois plus tard, on constate que les choses se passent comme prévu : tout indique que l'art contemporain s'apprête à aborder une période de vaches grasses, et Graff continue d'être dans le coup. La maison n'était plus seule à l'Art 17,86, à Bâle, tandis que trois galeries

montréalaises étaient invitées à la Foire Internationale d'Art Contemporain, à Paris; d'autres iront à Chicago...

Graff expose toujours des étrangers : les peintres français Gérard Titus-Carmel (avril 1986) et François Boisrond (octobre 1986), et les artistes multidisciplinaires suisses Gérald Minkoff et Muriel Olesen (septembre 1986). Et encore là, Graff n'est plus seule : l'automne 1986 a vu l'ouverture de trois nouvelles galeries d'art contemporain dont il est permis d'attendre beaucoup.

On sait déjà que René Blouin exposera des travaux récents de Jacqueline Dauriac et de Daniel Buren, et Chantal Boulanger ceux de Christian Boltanski; bien sûr, chacune des deux maisons a aussi réuni une très forte écurie d'artistes québécois et canadiens qui n'étaient guère représentés à Montréal (rappelons, par exemple, que Blouin a inauguré ses locaux avec une colossale installation de Betty Goodwin - la récipiendaire du Prix Borduas 1986 - et que Boulanger a rapatrié Paterson Ewen, un autre Montréalais de gros calibre «exilé» à Toronto). Quant à Christiane Chassay, elle accueillera principalement de la sculpture, ce qui vient combler un vide important. À ce propos, il faut dire que Graff compte maintenant un nouvelle salle, moins «capricieuse», tout à fait susceptible de présenter des œuvres tridimensionnelles, comme l'a prouvé Jean-Serge Champagne avec trois nouvelles pièces (avril 1986).

De son côté, le CIAC continue d'assurer une solide présence de l'art contemporain en face des grandes exposition estivales de Montréal, et son deuxième coup d'éclat, *Lumières : perception-projection* , est certes venu augmenter le public de l'art *qui se fait* (même s'il n'est toujours pas question de la comparer, en nombre tout au moins, aux adeptes de l'art qui se faisait il y a quelques années ou... quelques siècles).

Mentionnons que trois artistes de Graff - Pierre Ayot, Gérald Minkoff et Muriel Olesen - étaient présents à *Lumières...* (comme, au Musée d'art contemporain, Louise Robert participait à *Cycle récent et autres indices* de même qu'Alain Laframboise et Monique Régimbald-Zeiber, à *Peinture au Québec : une nouvelle génération*). Cette dernière, qui n'était qu'une «primeur» en 1985, s'est vite imposée comme une *vraie* peintre (avril 1986), et Graff a probablement déniché une autre primeur exceptionnelle en la personne de Suzanne Roux...

Bref, les arts GRAFFiques se portent bien.

Raymond LAVOIE
Sans titre, 1982.
Lithographie et collage;
56 x 76 cm
(499)

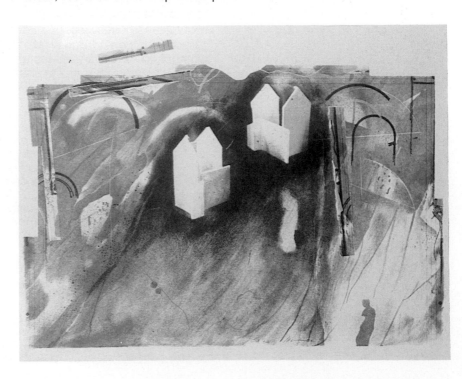

Serge TOUSIGNANT
Minuit sonne, 1986.
Sérigraphie; 80 x 120 cm
(500)

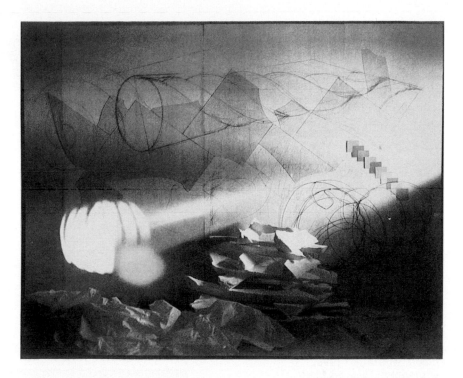

Pierre AYOT
*I pomodori verdi da
Boissano*, 1983.
Acrylique sur toile;
120 x 178 cm
Coll. Banque d'œuvres
d'art du Canada
(501)

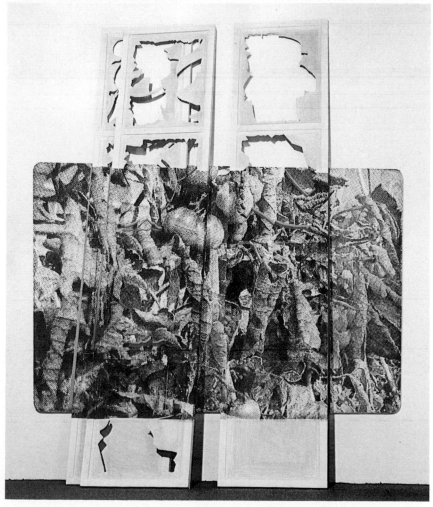

Robert WOLFE
Paritas, 1984. Taille-
douce; 56 x 76 cm
(502)

GENERAL IDEA
Phœnix with a P, 1986.
Sérigraphie; 75 x 56 cm
Coll. Musée d'art
contemporain de Montréal
(503)

Betty GOODWIN
O Burrow, 1986.
Lithographie rehaussée;
60 x 40 cm
(504)

Gilles Daigneault est né à Montréal en 1943. Il a été critique d'art au journal *Le Devoir* de 1982 à 1987 et il collabore à plusieurs revues québécoises et étrangères, notamment à *Vie des Arts* dont il est rédacteur en chef adjoint depuis 1983. Il est également chroniqueur à l'émission *Présence de l'art* (auparavant *L'art aujourd'hui*) présentée au réseau FM de Radio-Canada.

La chanson québécoise :
Pour rester dans l'avenir

par Bruno Roy

On a mis quelqu'un au monde
On devrait peut-être l'écouter
Où est allé tout ce monde
Qui avait quelque chose à raconter ?

Serge Fiori, Harmonium

Parler de la chanson québécoise suppose, en ces temps plaintifs, de fortes convictions. Les vingt dernières années n'ont-elles été qu'une révolution des rapports paroles/musique ? Objet de fierté puis source de dérision, elle a quand même fait naître un mot et une réalité : être québécois.

Depuis 1966, le comportement de notre chanson, s'il a confirmé la nature de notre être collectif basé sur la reconquête de soi, n'en perçoit pas moins les diverses façons de ressentir cette réalité. De Félix Leclerc à Joe Bocan, de Pauline Julien à Gaston Mandeville, traiter de l'expérience de notre chanson en territoire québécois, c'est ultimement, traiter de la spécificité identitaire du Québec. De la question du joual aux groupes qui chantent en anglais, le questionnement idéologique, s'il passe par des voies autres, reste le même. Que la culture soit notre unique force d'expression nationale ou pas, ainsi que le chantaient les Séguin : «nous n'en finirons jamais de naître».

De transitions en transistors

La chanson québécoise a d'abord été le geste social d'une jeunesse en quête d'identité. Elle a été un flot poétique qui a personnalisé la vie artistique québécoise. La voix de la poésie écrite a pris la voix de la chanson. Cette poésie chantée s'est réfugiée dans les boîtes à chansons dont la prolifération exprimait un engouement particulier de la jeunesse pour les chansonniers. Pour la seule année 1966, il ressort qu'environ 2 000 jeunes s'étaient lancés dans la chanson ou avaient sollicité une audition. Nous assistions à une prise collective de la parole. Les chansonniers exprimaient ce que la jeunesse pensait. Au regard de la décolonisation par exemple, le chansonnier fut essentiellement un phénomène d'expression populaire dont les assises se trouvaient dans la conscience des gens se reconnaissant sous les traits du *Grand 6 pieds* ou de *Bozo-les-culottes*. La chanson québécoise a créé une nation symbolique fondée sur une identité sociale qui trouvait son impulsion dans l'imaginaire collectif. Ainsi la nouvelle force d'expression politique que constitue la chanson devient le lieu d'une conscience collective renouvelée.

Toutefois, en 1966 et les années suivantes, ce regard politique de notre chanson évacue la dimension commerciale et met à jour les préjugés de l'époque. La scission est nette entre une production qualifiée de poétique et une production à caractère industriel. Pourtant, la chanson au Québec, dans sa double dimension (nationale et populaire) est un phénomène social directement lié à la jeunesse. C'est elle qui a défini la chanson d'ici. C'est elle qui l'a faite. C'est elle qui lui a rendu son écho. En fait, nous sommes devant une présence simultanée de deux formes de chansons : la chanson traditionnelle intégrée dans la vague du néo-folklore (qui fut celle des premiers chansonniers) et la chanson populaire qui a produit des vedettes locales sur le double modèle de la chansonnette française et de la chanson anglaise ou américaine. Au Québec, ce qui va donner un caractère autochtone à la chanson populaire, c'est son processus de «vedettisation» des interprètes locaux. Subtilement, il y a une distinction entre chanson populaire (les vedettes) et chanson populaire (les versions). Au chanteur de charme et à la diseuse classique, va s'ajouter un nombre croissant

de groupes-chanteurs identifiés au phénomène yéyé : les Baronets, les Classels, César et les Romains, les Sultans, les Hou-Lops, etc. La diffusion du disque populaire au Québec, reposant sur l'attrait amplifié des vedettes, va par ailleurs passer par une double pression, la radio et les journaux consacrés au vedettes de l'heure : Échos-Vedettes, Télé-Radiomonde, Journal des Vedettes; Michel Louvain, Michèle Richard, Pierre Lalonde, Margot Lefebvre, Donald Lautrec, Jenny Rock, Jen Roger, Rosita Salvador. En fait, phénomène nouveau, les chanteurs et les chanteuses populaires deviennent des substituts acceptables aux vedettes internationales. À peu de choses près, l'univers de la chanson populaire reproduit le modèle général de production-diffusion de la chanson mondiale.

Autre phénomène. Au milieu des années 60, ce qui réussit est d'inspiration américaine et prend la forme de versions. La chanson populaire va dans le sens musical de l'Amérique entière. Chez elle - cela est connu -, l'importance du texte est négligeable d'où le caractère anational de cette chanson, à l'inverse de la chanson poétique. La seule année 1967 dénombre un peu plus de 800 groupes «yéyé». En 1966, la chanson endisquée au Québec ne représente environ que 30 % de l'ensemble du marché québécois et les versions réalisées au Canada et apparaissant au palmarès représentent à elles seules 45 % (1). Il y a deux chansons au Québec qui se partagent deux publics, c'est-à-dire deux catégories de jeunes. Les analyses se multiplient accentuant une logique d'opposition : chansonnier/yéyé, chanson poétique/chanson populaire, chanson québécoise/chanson de consommation, boîtes à chansons/salles à danser, microsillons/45 tours. Les transistors sont au poste ! Parallèlement au succès de la chanson québécoise (Leclerc, Vigneault, Dor, Léveillée, Ferland, Gauthier, Leyrac, Julien, Desrochers, Renée Claude sont réellement populaires), il se produit une substitution croissante pour les chansons originales de langue anglaise vers les adaptations françaises de refrains étrangers. D'ailleurs, aussi bien le phénomène yéyé que celui des chansonniers n'existent pas en tant que tel aux États-Unis. Ce qui nous amène à penser que le phénomène de la chanson au Québec se présente, à l'époque, comme un cas très distinct par rapport au modèle en vigueur de la chanson mondiale. C'est l'émergence, au Québec, de nouveaux rythmes qui va montrer l'essoufflement d'un bon nombre de chansonniers dont on dit que leurs chansons sont en dehors de la musique populaire d'où pour plusieurs la recherche d'un déclic commercial dont Ferland en particulier. Il s'en vient au Québec une chanson tout court. C'est au spectacle de *L'Osstidcho* que revient le mérite d'avoir réalisé une jonction entre la chanson québécoise et la chanson populaire, c'est-à-dire entre le folk et le rock. Ce spectacle a conduit à une transformation radicale et de la forme et du contenu de la chanson d'ici.

L'accès à la modernité

L'Osstidcho, ce fut le symbole d'un état d'esprit proche des groupes psychédéliques. La publicité du spectacle annonçait une folie partielle, musicale et verbale. La première eut lieu au théâtre de Quat'Sous, un soir de mai 1968. En vedette : Robert Charlebois, Louise Forestier, Mouffe, Yvon Deschamps, le Quatuor du Nouveau Jazz libre du Québec, Louise Latraverse, etc. Les formes musicales et littéraires disparaissent au profit de mélodies dissonnantes accompagnées de mots sans liens logiques. Au pays du Québec et de la chanson, quelque chose a changé. Le spectacle de *L'Osstidcho* précipite la fin d'une époque et le début d'une autre. Il revient à Robert Charlebois d'avoir créé la première véritable tradition rock dans la chanson québécoise.

En effet, *L'Osstidcho* fut un lieu où s'est amorcé une profonde mutation. Nous assistions à la fin d'un code esthétique dont les chansonniers étaient les représentants. Car ce qui fut perçu comme un excès de langage, perçu aussi comme une provocation, ce fut d'abord la manière de traiter le texte poétique. Certes, *L'Osstidcho* n'est pas venu seul, il est inséré dans un contexte culturel et social soutenu de discours

pluralistes. Nombre d'analystes n'ont pas su voir dans ce spectacle la crise et de la chanson et de la société. Avec *L'Osstidcho*, on peut déterminer un point de rupture définissant un avant et un après. Il a désigné les différents changements dans les conceptions de la pratique de la chanson d'ici. Nous sommes devant un nouvel engagement : assumer en français notre américanité. Oui, *L'Osstidcho* a désigné une nouvelle autonomie du discours culturel québécois. La chanson des années 70 passe des images folkloriques aux images contemporaines et surréalisantes. Gilles Valiquette a bien résumé l'évolution : «Après l'ère des chansonniers, un vide attendait ceux que la musique intéresse». Et les groupes québécois sont venus : Beau Dommage, Harmonium, Aut' Chose, les Séguin, Octobre, Offenbach, Garolou, Corbeau. Les groupes incarnent l'image du rock qui se fait en français. Chaque groupe instaure une musique là où existait l'importation musicale, là où il y avait stagnation culturelle. Phénomène nouveau qui nous ramène une génération neuve d'auteurs et d'interprètes qui semblent de moins en moins obnubilés par la musique américaine mais qui restent ouverts aux idées nouvelles : Fabienne Thibault, Paul Piché, Michel Rivard, Marie-Claire Séguin, Louise Portal, etc. Or, un trait majeur définit cette génération d'artistes qui est de puiser dans le talent des autres la matière à leur propre évolution. Pour eux et pour elles, à l'inverse des «chantres du pays», la lutte réside dans l'espace des valeurs intimes et privées. En cela, ils appartiennent d'emblée au phénomène contre-culturel des années 70. D'une certaine manière, ils ont méconnu l'autre dimension pour la mutation de la civilisation, celle du combat nationalitaire que les analystes de la contre-culture greffent à une revendication culturelle sur une critique socio-économique.

«Québec mort ou vivant»

Le rapport indispensable du passé/présent vérifie ce que l'esthétique contemporaine a constaté : l'effondrement des genres et des anciens contenus. Que notre chanson ait été un définiteur de la nation, nul ne le contestera. Ce qu'il ne faut pas oublier, c'est que le «triomphe» du nationalisme est entouré à gauche des mesures de guerre d'octobre 1970 et, à droite, de l'échec référencaire de mai 1980. La revendication culturelle et politique de la chanson s'est-elle pour autant vidée de son sens ? «Pour la première fois de notre histoire, écrit Pierre Perrault, le pouvoir, le pouvoir sur la parole, tenait notre langage. Nous étions nés. Nous avions découvert le poème et la chanson. Octobre parlait politique en québécois (2).»

Oh ! cette parole fut sévèrement mise à l'épreuve. L'impact des mesures de guerre reste insoupçonné. Cela a créé le doute et comme l'a ressenti Gilles Vigneault, «... les gens ne me reconnaissaient pas en 1970. Ils étaient devenus méfiants. Et si «posséder ses hivers» devait mener à la guerre, eh bien !, ils n'étaient plus d'accord... (3)». Beaucoup de commentateurs de ces années ont vu là les indices d'un divorce entre les «intellectuels» et la population qui, après avoir mené le Parti québécois à la victoire, a conduit à la désillusion de mai 1980. «Je suis d'octobre et d'espérance» chante toujours Claude Gauthier...

Octobre 1970 a hanté les chansonniers car ce mois ramène la conscience collective à sa dimension dramatique. Dans un spectacle de Claude Léveillée, *Ce matin un homme*, les mois d'octobre se télescopent depuis l'insurrection de 1837-1838 jusqu'à la *Loi des mesures de guerre*. Quant à Félix, ses chansons ont quitté le «tendre parler des jours heureux» pour devenir *L'Alouette en colère*, *Mon fils* et bien d'autre. La honte des événements d'octobre, Félix la partagera avec les jeunes. De cette crise naîtra, également, une parole de femme, celle de Marie Savard qui opposera son *Reel d'octobre* aux événements du même mois. Avec Jacques Michel, elle est une des rares artistes à écrire directement sur le sujet. Leurs chansons le disent : tuer la peur, tuer la honte, en finir de survivre. Les titres sont nombreux à mettre en liaison les événements de notre histoire collective. Le peuple est prisonnier et tenu volontairement en marge de l'histoire.

Malheureusement, l'urgence nationale a obstrué certaines analyses. Trop souvent, on a fait appel au folklore, même renouvelé, parce qu'on voulait faire de la politique. Avec la venue du Parti québécois au pouvoir en novembre 1976, le courage n'était plus nécessaire. Nous ne sommes pas loin de penser, qu'à l'occasion, la chanson québécoise se pastichait elle-même. Dans ce contexte, le folklore rural, qui semble s'inscrire à contre-courant de la modernité (les Séguin, Garolou, Brault-Fréchette, Breton-Cyr et autres), développe des thèmes dominés par la volonté écologique de retour aux sources : la terre, la fête, la paix, la non-violence, le respect de l'environnement, etc. Cette renaissance folklorique au son électrique, cependant, portait sa propre ambiguïté : le maintien d'une certaine vision passéiste avec laquelle on venait à peine de rompre. Il a suffi que le chansonnier reprenne les rythmes traditionnels pour faire de *La parenté* ou de *La Danse à Saint-Dilon* des chants de ralliement national. Ce fut l'époque des grands rassemblements populaires (la Superfrancofête, la Montagne) et, dans la chanson québécoise au milieu des années 70, l'expression envahissante d'un nationalisme triomphant.

La chanson s'est-elle trop adressée à la puissance imaginative ? Si elle a permis une prise réelle de conscience collective, on peut difficilement comprendre pourquoi elle n'a pas permis le changement dont elle a tant parlé. L'échec référendaire de mai 1980 met fin au rêve politique manifesté par la chanson québécoise. Ce fut l'une des conséquences de notre mémoire amnésique. À montrer Pauline Julien moins «politique» qu'elle ne le fut réellement, cela participe du discours défaitiste qui a suivi cet échec collectif. Cette thèse (4) n'échappe pas au champ idéologique des années 80. Pauline Julien elle-même n'appelle plus la résistance : «Je ne sais pas si ça vaut la peine de faire une entrevue avec le vide (5)». La chanson québécoise existe mais comme le pays, elle est surtout absente.

Pourtant, c'est bien avec Pauline Julien que les femmes ont trouvé leur chronique dans la chanson québécoise. Depuis, à travers une redéfinition des rapports hommes/femmes se précise une volonté irréversible de la femme d'accéder à l'égalité et à l'autonomie. Quand la femme se met à écrire ses propres chansons, cela devient souvent une chanson de lutte, une forme même subversive qui vise, pour l'artiste féminine, à faire reconnaître le droit d'écrire, c'est-à-dire le droit à la création intégrale. Interdire le droit de parole aux femmes, c'est manipuler la culture. Or, cette conscience dans le milieu du show business ne semble pas exister. «L'homme crée, la femme exécute» conclut Renée Claude (6). Et, de renchérir Louise Forestier, «les femmes chantent, les hommes empochent» (7). Dans ce métier, une femme doit avoir plus d'énergie et avoir plus de talent. L'interprète féminine est rarement vue comme une créatrice authentique.

Plus largement, dans les années 1975-1980, la contre-culture est nettement du côté du féminisme. Nombre de paroles, écrites ou chantées, provoquent une prise de conscience de l'oppression et témoigne de cette influence historique et contemporaine. Le processus amoureux, par exemple, soulève le problème de la communication qui, ultimement, n'est pas sans rapport avec une redéfinition des rapports entre sexes. L'image stéréotypée de la femme est en train de se transformer. Provoquer le changement, non l'espérer. Le constat est féministe et politique.

La langue d'écoute

À l'été 1984, les résultats d'un sondage ont révélé que les étudiants des cégeps ignoraient l'existence de Félix Leclerc. L'absence de nos chanteurs sur les ondes tend à confirmer que notre chanson est agonisante. Le fait est là : les ondes servent à l'anglicisation de la langue d'écoute, voire de la chanson elle-même. Il faut pouvoir traiter de la chanson comme une industrie. Ce pouvoir nous échappe, nous a toujours échappé. Au plus fort du mouvement chansonnier, les chansons québécoises originales se trouvant sur le palmarès étaient

celles qui avaient la plus grande probabilité de connaître un très faible succès (8). Il ne faut pas se le cacher, le dumping culturel américain n'est rien d'autre que la manifestation d'un impérialisme dont l'empire pénètre le marché culturel (et économique) canadien ou québécois.

Qu'est-ce qui est impossible dans la chanson d'ici : la création ? la production ? la diffusion ? l'industrie ? La solution, c'est la création et le maintien d'une infrastructure qui assure de nouveaux moyens de diffusion de la chanson québécoise pour faire face à la concurrence des disques anglophones. Le seul fait, ces temps-ci, que les radios jumellent leurs efforts pour contribuer au succès du disque québécois illustre une nouvelle conscience débouchant sur de nouvelles responsabilités à partager, la première et la plus urgente probablement étant de faire entendre le produit québécois à la radio. La chanson québécoise doit circuler, c'est sa première condition de survie. Des efforts variés se multiplient depuis deux ans : la revue *Québec-Rock* ouvre ses pages aux artistes francophones, Musique-Plus offre un service français de vidéoclips, Musicaction, en tant qu'organisme de financement, veut offrir une solution au problème du disque québécois, la relève peut compter sur RIDEAU ou Rock-Envol, Québec et Ottawa ont mis des millions à la disposition des auteurs-compositeurs, etc. Mais pendant ce temps (cette croisade ?) le CRTC autorise une baisse de pourcentage minimal de chansons françaises à faire entendre à la radio : de 65 %, ce pourcentage passe à 55 %. De plus, le CRTC a accordé une modification de licence à Much-Music de Toronto lui permettant de diffuser dorénavant sur les ondes d'un canal payant en français. Au sein du système canadien de radiodiffusion, un service bilingue venant de Toronto créera toujours des doutes.

Et la sincérité dans tout cela ? Une station de radio de Québec (CJFM, FM 93) pour répondre à la crise de notre industrie du disque et combler l'absence de matériel à faire tourner, propose un microsillon (disque compilation) de rock québécois. La moitié des chansons sont en anglais et leurs auteurs viennent de Trois-Rivières, de Shawinigan, de Québec, de Jonquière, de Montréal.

Je suis juste un chanteur à deux pattes
qui jappe ses belles chansons
pour une race en voie d'extinction
If I was a cat

Jacques Michel

Serons-nous, un jour, privés de notre chanson faute de langue ? Chanter en anglais pour pouvoir dire pourquoi les jeunes existent : pour la musique. Si c'était si simple. Les jeunes sont-ils moins que la chanson qu'ils écoutent en anglais ? Chez eux, leur langue d'écoute fait partie d'un comportement appris. De plus, ils ne choisissent pas l'anglais comme écriture mais comme support à leur «marketing». Le choix de la langue anglaise apparaît comme l'effet d'un rapport de force. Rapport réel mais l'analyse qu'ils en font est faussée et leur conclusion illusoire. Gaston Mandeville a choisi d'écrire en français. Choisir, pour lui, c'est assumer. «De toute façon, ce n'est pas en écrivant «I love you, baby» que tu vas marcher aux États-Unis, contrairement à ce que plusieurs groupes semblent coire (9).» Notre «Amérique» deviendrait-elle le symbole patent de l'effritement d'une chanson francophone qu'on n'ose plus appeler chanson québécoise ? Et puis, l'air... est à la transculturalité ! Deux tendances s'imposent qui éliminent la voie québécoise de notre chanson : la réalisation d'un «son» universel américain ou la percée internationale en France. Le choix est clair : «Pour faire du rock français, il ne faudra plus parler de soi et de sa différence (10).» C'est la chanson qui fait carrière, de moins en moins l'auteur. Pour les Français, la chanson québécoise, c'est d'abord de la chanson française. Et pourquoi pas quand on aspire au succès. Les grandes vedettes désertent-elles le Québec ? Sont-elles les meilleures parmi toutes celles qui chantent en français dans le monde ? En tout cas, quelque chose a été clarifiée : c'est la qualité du produit et la force

des individus qui a permis le succès récent d'artistes québécois en France, et non plus le support paternaliste d'une identité collective.

Pendant ce temps au Québec, les adieux se mêlent à l'exode : Raymond Lévesque, Pauline Julien, Lucien Francœur, Corbeau, Offenbach; Fabienne Thibault, Gilles Vigneault, Daniel Lavoie, Diane Tell, Robert Charlebois, Diane Dufresne, Luc Plamondon, etc. Et l'humour qui prend toute la place. Mieux vaut rire que chanter ! Pourtant, certains et certaines ont persisté et leur «retour» réussi en témoigne : Richard Séguin, Pierre Flynn, Paul Piché, Michel Rivard, Serge Fiori, Marie-Michèle Desrosiers, Marie-Claire Séguin, Marjo, Renée Claude. La relève s'appelle Louise Portal (déjà plus), Chantal Beaupré, Joe Bocan, Jano Bergeron, Jean Leclerc, Michel Robert, etc. Certains jeunes croient encore à la chanson à texte : Céline Delisle, Anne-Marie Gélinas, Martin Lavoie, Micheline Goulet. Des groupes s'imposent : Madame, Nuance, Wonder Brass. D'autres comme Michel Lemieux ou Suzanne Jacob font, sur scène, l'illustration d'une nouvelle pratique de la chanson. C'est la chanson en recherche. La chanson québécoise progresse et continue d'exister.

Éléments de conclusion

La chanson québécoise n'aura-t-elle été qu'un accident de parcours ? L'accident de parcours, c'est l'amplification du discours nationaliste à travers ses refrains. Ce n'est surtout pas son existence. De toute façon, on parle tellement d'elle que, même traversée par une crise de confiance (qui est aussi celle de la chanson non anglophone), elle doit être vivante. La chanson que nous faisons est bien la nôtre; c'est celle que nous écoutons qui crée le doute.

Le véritable problème, c'est le rapport des Québécois à leur propre chanson. Celle-ci, par les temps qui courent, occupe un place plutôt étroite dans leur cœur. Le problème est comparable à l'absence d'un cours d'histoire. La chanson québécoise étant absente des ondes, il s'ensuit que ni son environnement musical, ni son univers culturel ou imaginaire favorise le développement d'une conscience historique. Sans cette conscience, précise Lucien Francœur (11), comment comprendre l'univers qui nous entoure; comment voir la filiation entre Félix Leclerc, Beau Dommage et Marjolaine Morin ?

La chanson québécoise a imaginé une modernité en français et elle paie douloureusement le prix de son audace. Pour l'instant, la chanson québécoise moderne n'est pas, à priori, un élément convergent d'une culture nationale constitutif de notre identité. Sa survie est liée à la problématique de la modernité. Celle-ci n'est pas devenue un phare pour l'expression de notre identité collective. Les bases de renouvellement de la chanson québécoise sont la langue et l'Amérique. Et cela n'a rien à voir avec la surprenante déclaration d'Yves Montand : «La survie du Québec passe par la langue anglaise (12).» Rester résolument moderne tout en préservant notre mémoire, ce n'est pas une absurdité, encore moins un aveu d'impuissance; c'est seulement assumer notre version du monde.

Notes

(1) Pierre Guimond, *La chanson comme phénomène socio-culturel*, Université de Montréal, 1968, thèse non publiée.
(2) Pierre Perrault, *Dossier Paul Rose*, Éditions du C.I.P.P., 1981, p. 141.
(3) Gilles Vigneault, *Passer l'hiver*, Paris, Le Centurion, 1978, p. 101-102.
(4) Thèse actuellement en préparation à l'Université de Montréal.
(5) *Châtelaine,* novembre 1985, p. 53.
(6) Renée Claude, *La Presse,* 26 janvier 1980, p. B-17.
(7) Louise Forestier, *La Presse,* 19 septembre 1979, p. C-1.
(8) Pierre Guimond, *op. cit.,* p. 141.
(9) Gaston Mandeville, *Le Devoir,* 5 avril 1986, p. 25.
(10) Paul Cauchon, *Le Devoir,* 28 décembre 1986, p. 17.
(11) À l'émission *Droit de parole,* Radio-Québec, 18 avril 1985.
(12) Yves Montand, *Le Devoir,* 4 octobre 1986, p. A-10.

Bruno Roy est né à Montréal en 1943. Il détient une maîtrise en études littéraires. Professeur de français au collège Mont-Saint-Louis, il est aussi chargé de cours à l'Université du Québec à Montréal. Administrateur depuis cinq ans, il est présentement vice-présicent de l'Union des écrivains québécois. Inscrit au programme de doctorat en études françaises à l'Université de Sherbrooke, il entreprend la rédaction d'une thèse supposant l'étude combinée des paroles, de la musique et de l'interprétation (la performance), temporairement intitulée *L'énonciation (manifestaire) de la chanson québécoise (1960-1980)*. Il a fait paraître des textes et poèmes dans divers journaux et revues et il a collaboré à des publications spécialisées. En outre, il déjà signé *Panorama de la chanson au Québec* (Leméac, 1977), *Et cette Amérique chante en québécois* (Leméac, 1979), *Imaginer pour écrire* (nouvelle Optique, 1984), *Fragments de ville* (Arcade, 1984); et à paraître : un essai d'analyse politque du phénomène de la chanson au Québec, *Pouvoir chanter*, de même qu'un deuxième recueil de poèmes, *L'envers de l'éveil*.

Les formes du compromis :
La poésie québécoise, 1966-1986

par Normand de Bellefeuille

Sans pour autant procéder à un découpage historique basé sur l'idéologie de la rupture absolue, non plus que sans nier qu'il existe - presque nécessairement - une certaine *continuité* entre l'actuelle pratique de la poésie au Québec et celle qu'exerçaient - et souvent exercent encore aujourd'hui - certains poètes de la génération précédente (je pense plus particulièrement aux poètes qui ont un lien avec le groupe des Automatistes, Paul-Marie Lapointe, Roland Giguère, Claude Gauvreau, Gilles Hénault, ainsi qu'à Gaston Miron par exemle),il nous faut bien l'admettre, l'écriture poétique québécoise a amorcé, précisément autour de 1965, un virage dont la radicalité et la passion n'ont pas encore fini d'étonner, de heurter parfois.

• 1965 : fondation de *La Barre du jour*, Nicole Brossard, *Aube à la saison*; Roland Giguère, *L'Age de la parole*;
• 1968 : fondation des *Herbes rouges*; Nicole Brossard, *L'Écho bouge beau*; Claude Gauvreau, *Étal mixte*;
• 1969 : numéro spécial de *La Barre du jour* sur les Automatistes.

Il nous reste maintenant, sans céder à cette «passion de l'amnésie» qui a trop souvent caractérisé nos premiers enthousiasmes - la «mise à mort» du père-poète - ou alors à cette auto-célébration gratifiante de la singularité enfin acquise - la jubilation du fils/de la fille affranchi/e - à évaluer ce *projet* poétique.

Car c'est bien d'un *projet* qu'il s'agit. Si le premier projet poétique québécois, celui qui avait rompu avec la traditionnelle imagerie du poète solitaire, marginalisé, voire proscrit et qui, du même coup, avait inscrit sa parole dans une démarche ouverte sur le monde, sur la société, sur le pays plus spécifiquement, s'était principalement articulé autour de deux lieux d'édition, l'Hexagone (1953) et Parti pris (1963), celui-ci, pour sa part, prendra surtout forme grâce à deux revues : *La Barre du jour* et *Les Herbes rouges*.

Il ne saurait être question bien sûr de dévaluer le travail de ceux et celles qui se sont depuis inscrits en marge le plus souvent de ces deux lieux majeurs de l'édition poétique - pensons par exemple aux trajets personnels et originaux de Gilbert Langevin, Paul Chamberland, Jacques Brault ou Michel Beaulieu - mais bien plutôt de mettre en lumière cette *démarche* que certains ont nommé *formalisme*, *nouvelle écriture* ou même - un peu légèrement sans doute - *modernité*. Car bien qu'il ne soit pas vraiment opportun de parler d'«école», de «chapelle» ou alors de «mouvement», tant les écritures y sont plurielles et variées, il ne fait dorénavant aucun doute que c'est dans cette *direction*, dans ce *projet* que s'est canalisée la grande majorité des énergies poétiques au cours des deux dernières décennies.

• 1970 : publication de *L'Homme rapaillé* de Gaston Miron qui se mérite pour ce livre le prix Études françaises; *Colloque Miron* dont *La Barre du jour* publie les actes; Nicole Brossard, *Le Centre blanc* et *Suite logique* ; Roger Des Roches, *Corps accessoires*; La Nuit de la poésie au Gesù.

Ainsi, 1970 aura été une année transitoire déterminante dans l'histoire de la poésie québécoise. D'une part donc, célébration de cette poésie dite «du pays», dont Gaston Miron fut certes le plus éloquent représentant et, d'autre part, publication de quelques recueils qui

seront parmi les plus importants dans l'élaboration de cette «nouvelle poésie» québécoise; ces livres sans pour cela renier les acquis et refuser toute antériorité, questionnaient vigoureusement et l'imaginaire poétique et l'écriture qui le machine.

On a souvent caricaturé - on le fait encore ! - l'ensemble de cette nouvelle production en disant qu'elle avait bêtement troqué la grande métaphore femme-pays de la génération précédente pour la non moins systématique collusion texte-sexe, qu'elle se désintéressait du signifié au plus grand, voire à l'exclusif, profit du signifiant, qu'elle procédait à une déconstruction de la syntaxe au détriment de l'élaboration du sens. D'autres mots encore ont été mécaniquement, et souvent parodiquement, associés à cette pratique d'écriture : illisibilité, fétichisme, quincaillerie formelle, bricolage, etc.

Le phénomène n'est ni aussi simple ni aussi homogène qu'il peut paraître à certains. Il ne constitue pas plus un retournement systématique des «valeurs poétiques» de la génération que l'on a dite «de l'Hexagone», qu'une entreprise avant-gardiste de dogmatisme et de négativité absolue. Beaucoup plus que sur une «stratégie esthétique» - il est même arrivé d'entendre le mot «complot»... - la «modernité» poétique québécoise est peut-être fondée sur une ambiguïté (on pourrait certes, avec plus d'élégance, parler de «paradoxe», mais ce dont je veux traiter tient indéniablement davantage du «malentendu» que de la culbute rhétorico-philosophique).

On a souvent parlé, à propos de cette écriture - et ce dans une imprécision métaphorique assez amusante -, tantôt d'*inconscient*, tantôt de *surmoi* français. S'il s'avère parfaitement juste qu'il y eut, dès la fin des années 60, une influence européenne sur une certaine écriture québécoise, il nous faut bien admettre que cet ascendant ne pouvait, dans la plupart des cas, être exercé par l'écriture poétique européenne elle-même. Les jeunes poètes québécois lisaient-ils vraiment, pour la grande majorité, les textes - déjà si mal distribués - des écrivains français de leur génération ? En connaissaient-ils seulement le nom ?

S'il y a eu empreinte, fascination même, ce furent avant tout celles produites par des théoriciens européens. N'oublions pas qu'à cette époque, ceux et celles qui travailleront - et dans certains cas travaillent déjà - à donner forme à ce nouveau projet poétique sont, pour la très grande majorité d'entre eux, aux études - d'ailleurs le fait que la plupart des écrivains de cette génération soient passés par l'institution universitaire est une particularité certes non négligeable; qui sait si un tel paramètre ne pourrait pas nous permettre de considérer cette démarche poétique comme un véritable phénomène de classe ? Mais ce serait là le sujet d'une tout autre analyse. Ils y sont donc confrontés aux travaux soit des philosophes (psychanalyse, marxisme, contre-culture principalement), soit des linguistes, des sémioticiens (les «structuralismes» au sens large). Cet enthousiasme théorique, qui a bien sûr largement débordé le cadre institutionnel et qu'il serait naïf de considérer comme un aspect parfaitement étranger à la démarche d'écriture que plusieurs ont déjà amorcée, aura eu pour effet de donner à la nouvelle poésie québécoise, d'une part, au niveau du contenu, une dimension plus «cérébrale», plus «intellectuelle», par là tranchant catégoriquement avec la portée souvent *naturalisante*, *symbolisante* de la poésie de leurs aînés - cette «nouvelle écriture» ne l'a-t-on pas dit «abstraite», «froide», «désincarnée», «philosophique» même ? -, mais équivoquement, d'autre part, au niveau de l'expression, une dimension plus «matérielle» : cette poésie, tout à coup si théoriquement consciente des mécanismes de son matériau, si au fait des possibilités de la langue qui la fabrique, on la dira - et dans le même souffle très souvent - «concrète», «matérialiste», «formaliste», «machinique», non moins

rigoureusement différente de la rhétorique «inspirée» des poètes de l'Hexagone.

- 1971 : Paul-Marie Lapointe, *Le Réel absolu*;
- 1972 : François Charron, *18 Assauts*;
- 1973 : Roger Des Roches, *Les Problèmes du cinématographe* ; André Roy, *N'importe qu'elle page*; Lucien Francoeur, *Snack Bar*;
- 1974 : François Charron, *Interventions politiques*; Nicole Brossard, *Mécanique jongleuse* suivi de *Masculin grammaticale*;
- 1975 : Claude Beausoleil, *Motilité*.

Ces années (1970-1975) auront été celles de l'exploration, de l'expérimentation des diverses modalités de ce dilemme entre ce qu'il conviendrait peut-être, non moins équivoquement, de nommer le *sens* du contenu et le *sens* de l'expression, entre une contradictoire dé-sémantisation du *fond* et sur-sémantisation de la forme.

Heureusement, cela aura donné lieu à presque tous les excès, toutes les «délinquances» : autant des textes (François Charron) qui, malgré leurs intentions militantes et progressistes, leur volonté d'inscrire l'acte d'écrire dans un combat social, n'arrivent, dans leur praxis totale au niveau du langage, qu'à révéler, paradoxalement, l'échec de la praxis révolutionnaire - n'est-ce-pas la théorie de Henri Lefebvre concernant la «modernité» française de la fin du XIX^e -, que des textes (Roger Des Roches) prétextant une connivence avec d'autres pratiques signifiantes (cinéma, science-fiction, publicité, etc.) afin de mieux prospecter encore tous les possibles d'une écriture qui avant tout *se* questionne, et d'autres (Denis Vanier, Lucien Francoeur) intégrant à leur langage poétique tous les éléments de la contre-culture américaine, ou alors (André Roy, André Gervais, Renaud Longchamps...) rupturant à ce point la langue (sens et syntaxe) que le texte devient un laboratoire minimaliste où les blancs sont, tout autant que cette écriture elliptique et serrée, convoqués à l'élaboration du sens. Beaucoup d'autres également qui, au grand thème du pays, auront substitué non seulement le texte lui-même, mais également la ville (Claude Beausoleil), l'érotisme (Jean-Yves Collette), le quotidien (Philippe Haeck), et dont les langages, les discours, les paroles s'interpelleront dans une intertextualité déjà bien menaçante pour le traditionnel cloisonnement des «genres» littéraires. En moins de 50 ans, la poésie québécoise sera passée de la ballade et du sonnet à l'écriture tantôt graphique, lettriste même, tantôt sonore, tantôt radicalement auto-réflexive, tantôt polyphonique.

- 1976 : fondation de la revue *Estuaire*;
- 1977 : *La Barre du jour* devient *La Nouvelle Barre du jour*; France Théoret, *Bloody Mary*;
- 1978 : Hugues Corriveau, *Les Compléments directs*; Madeleine Gagnon, *Antre*; Nicole Brossard, *Le Centre blanc*;
- 1979 : Marcel Labine, *Les Allures de ma mort*;
- 1980 : Colloque «La nouvelle écriture».

Dans la seconde moitié de cette décennie, nouveau paradoxe, d'une part les écritures se raffermissent, prennent de l'assurance dans cette voie expérimentale qui demeure, dans la plupart des cas, une préoccupation constante, mais, d'autre part, le genre «poésie» se voit de plus en plus «déstabilisé», tant par cette incessante exploration d'auteurs qui pour certains publient depuis plus de dix ans déjà, que par de nouveaux éléments extérieurs qui contribuent grandement à maintenir et à renouveler ce questionnement de la langue et de

572

l'imaginaire : France Théoret, Yolande Villemaire, Madeleine Gagnon, Josée Yvon, Hugues Corriveau, Marcel Labine, Michel Gay, Pierre Nepveu, pour n'en nommer que quelques-uns.

Autres auteurs, autres thèmes : le corps, la famille, les institutions et leur critique, le privé, le couple, la pensée, etc. Ces problématiques - retournement intéressant si l'on considère que la décennie précédente avait vu le plus souvent la forme conditionner le dit - imposent presque de fait la «prose» comme mode d'expression privilégié; le vers n'étant plus très fréquemment qu'un empilement de «lignes inégales» (Michel Butor) où la césure n'a finalement qu'une fonction ponctuante.

Cette «nouvelle prose», si elle introduit occasionnellement une dimension narrative dans le texte (personnages, lieux, temps, actions, dialogues parfois, etc.) ou même une dimension théorique (quelques éléments de discours méta-linguistiques ou plus généralement une pensée sociale ou idéologique au sens large), n'a pourtant rien à voir avec la linéarité et l'effet-réel du récit traditionnel et cette interdiscursivité ne nie en rien le niveau plus immédiatement poétique du texte, elle en développe bien au contraire minutieusement certains des aspects les plus «orthodoxes» : sonorités, rythmes, déploiements des figures, articulation des diverses formes-sens, etc.

Et pourtant, l'apport le plus novateur, et peut-être le plus déterminant pour le devenir de l'écriture «poétique» québécoise, fut certes, au cours de ces cinq ans, l'incomparable éclosion de l'écriture des femmes. Articulée autour de la prise de conscience féministe, cette écriture dénonciatrice, revendicatrice, mais sans pour autant négliger la prospection formelle et signifiante, est grandement responsable d'une réinsertion efficace du sens dans une «poésie» qui, aux instants les plus radicaux de son expérimentation, allait jusqu'à en suggérer l'exemption totale. Les travaux de Nicole Brossard, France Théoret, Madeleine Gagnon et Louky Bersianik sont éloquemment prémonitoires de l'importance tant qualitative que quantitative que revêteront les textes de femmes au cours de la décennie 80.

• 1981-1986 : Anne-Marie Alonzo, Germaine Beaulieu, Louise Cotnoir, Geneviève Amyot, Louise Dupré, Francine Déry, Élise Turcotte, Denise Desautels, Louise Desjardins, Francine Saillant, Sylvie Gagné, Danielle Fournier, Carole Massé, Louise Warren, Renée-Berthe Drapeau...

Pour plusieurs, dès cette date, les «expériences» sont devenues «œuvres»; un livre de Brossard, de Charron, de Des Roches ne peut plus être considéré, comme c'était si souvent le cas au début des années 70, comme une «erreur de jeunesse», une «délinquance passagère», c'est, chaque fois, un texte de plus dans une démarche qui, pour certains, compte déjà une quinzaine de titres.

D'autres, des femmes surtout - répétons-le -, sans pour autant renier ces acquis ni rompre avec ce qui s'annonce dès lors comme une «tradition» moderne, élaboreront une écriture où il y aura réinscription d'une subjectivité qu'un certain avant-gardisme avait sinon interdite, du moins rendue hautement suspecte. Il n'est pas faux de dire que la poésie de ces années a réhabilité à la fois une certaine forme de lyrisme, ainsi que le pronom *je* dont la «discrétion», au cours des années 1970-1975, aurait pu le faire croire tout simplement «illicite». Tout comme il ne serait pas inexact d'affirmer, et ce sans aucun jugement de valeur, que dès 1980 la vitesse de transformation textuelle s'est un peu ralentie, délaissant par exemple les sophistications savantes du signifiant pour porter la recherche ailleurs qu'au *lieu* même de la *langue*, ne repensant plus en priorité le mot à mot du texte, mais questionnant davantage les «constructions», réinventant volumes, voix, tensions, commotions,

rythmes, forces, toute la *machinerie du plaisir*.

Une telle «modération» dans la «vitesse d'écriture», si elle s'imposait à ce moment précis du devenir littéraire québécois, n'allait pourtant pas sans risque. Aussi a-t-on assisté durant ces mêmes années à un certain «retour» aux critères traditionnels du texte poétique: l'émotion à tout prix, l'image comme substance même du poème, la lisibilité pour ne pas dire la transparence, le vers comme paramètre formel le plus reconnaissable du texte dit «poétique»...

Il ne s'agit certes pas de discréditer ni l'émotion, ni l'image, ni la lisibilité, ni le vers comme dimensions et territoires possibles du «poème», mais d'appréhender - vigilance oblige... ce phénomène n'est pas propre à la poésie, n'y a-t-il pas retour à l'effet-réel en roman, à la figuration dans une certaine peinture, à la mélodie chez des musiciens qui ne nous y avaient pas habitué ? -, de se méfier de la proclamation de leur souveraineté dans la définition d'une éventuelle *pureté* du discours poétique. Ce qui aurait, encore une fois, pour conséquence de reléguer les formes redevenues «dissidentes» de l'expression poétique dans l'inconfortable catégorie «divers» ou alors sous la toujours flottante et bien «utile» bannière du *texte*...

• 1987 : ... ??

La fin des années 80 - sans céder ici aux tentations d'une futurologie facile - risque fort de voir d'une part se maintenir cette tendance à des modes plus conventionnels et plus respectueux de la «typologie» traditionnelle des discours, d'autre part se développer - les signes sont déjà là - ce qu'il sera peut-être opportun de qualifier de «néo-formalisme». Certains auteurs - Line McMurray, Michael Delisle, Alin Bourgeois, Patricia Lamontagne, par exemple - tentent depuis peu une nouvelle prospection de la matérialité textuelle. Leurs recherches s'articulent principalement autour des possibilités de l'objet-livre comme laboratoire signifiant et de la page en tant que territoire, espace à sémantiser; leur pratique vise particulièrement une réorganisation du «volume» des textes et possiblement une intégration des autres arts à leur activité plus immédiatement littéraire. Et entre ces deux pôles, se déploiera bien sûr le spectre de démarches de plus en plus singulières.

Ces livres, j'aime à le croire, seront sans cesse plus étonnants, résistant à la tentation d'une apologie du passé, à toutes sortes de formes de régression, réaffirmant, sans dogmatisme, sans interdits, mais sans congédier pour autant tout l'apport de la modernité des vingt dernières années, les exigences et les valeurs de l'invention. Il importe peut-être moins présentement d'«aller plus loin que» que de se prémunir contre tout «retour à».

Il nous reste sans doute encore à penser les formes du *compromis*.

Normand de Bellefeuille a fait paraître des textes de fiction, de critique et d'analyse dans la plupart des journaux et des magazines québécois, ainsi que dans plusieurs publications canadiennes et étrangères. Diplômé en littérature et en histoire de l'art, il a été co-fondateur du magazine culturel *Spirale* (1979) et occupe présentement le poste de secrétaire de rédaction à *La Nouvelle Barre du Jour*. Il a publié jusqu'à maintenant une vingtaine de titres dont *Lascaux* (1985), *Quand on a une langue, on peut aller à Rome* (en collaboration avec Louise Dupré, 1986), *A double sens, échange sur quelques pratiques modernes* (en collaboration avec Hugues Corriveau, 1986) et *Joies et variations de Robert Motherwell* (1987). Il s'est mérité le prix de poésie Emile-Nelligan 1984 pour *Le Livre du devoir*, ainsi que le Grand prix de poésie de la Fondation Les Forges pour *Catégoriques un deux et trois*.

Quelques hypothèses pour une histoire de l'art des femmes, 1965-1985

par Rose-Marie Arbour

Au milieu des années 60, Guy Viau définissait la double mission de l'artiste québécois : celle d'être une synthèse entre le Nouveau-Monde et l'Ancien, celle d'être un modèle singulier dont le courage, le réalisme, la capacité de vision peuvent seuls permettre de réaliser cette synthèse de l'Europe et de l'Amérique : «... et paradoxe, l'illustration de ce courage de cette virilité nous vient en particulier des femmes-peintres... (1)» Selon cet auteur, au Canada même, ce sont «les peintres du Québec qui donnent le ton». On n'aurait pu indiquer plus vigoureusement le sens du développement de l'art au Québec et sa place dans l'ensemble des courants artistiques au Canada.

Vingt ans plus tard, une telle affirmation provoque un sourire contraint car ni les artistes québécois ni les femmes-artistes n'ont réalisé cette mission historique à laquelle Guy Viau les avait conviés. Yves Robillard a fait une analyse des causes de ce rendez-vous raté des artistes québécois au sein de la scène artistique canadienne. Quant aux femmes-artistes, aucune recherche approfondie n'est encore venue éclairer leur rôle et leur position en tant qu'artistes dans le champ de l'art québécois actuel.

Afin d'évaluer rapidement l'apport des femmes-artistes au cours de cette période, je propose une lecture qui, je l'espère contribuera à faire entendre certains sons, à saisir certaines portées, à conjuguer certaines voix qui ne sont pas nécessairement évidentes au premier abord. À ce titre, le projet de parler séparément des femmes n'en est pas un plus critiquable qu'un autre; il est même toujours nécessaire car la grande utopie visant à abolir les inégalités envers les femmes ne s'est pas réalisée même si depuis une dizaine d'années elle a paru s'approcher d'une certaine concrétisation. Plutôt que d'inégalités à dissoudre, il faut davantage viser les hiérarchies qui sont à l'origine d'exclusions et d'oppressions de toutes sortes. En effet, la situation générale des femmes dans les domaines décisionnels et dans ceux de la création en général se résume encore à maintenir la tête hors de l'eau bien qu'il y ait, çà et là, quelques nageuses d'exception.

Problématiser l'histoire de l'art des femmes pourrait consister entre autres à situer systématiquement leurs œuvres par rapport à celles des autres artistes (hommes) reliés à tel mouvement ou à tel courant et à en saisir la particularité tant sur le plan esthétique que dans les domaines de l'imaginaire auxquels elles réfèrent. La recherche n'est pas encore faite mais je me permettrai d'émettre ici quelques hypothèses, d'avancer certains faits qui, s'ils sont sujets à critiques, n'en permettent pas moins d'aborder par un biais autre que strictement chronologique, l'art des femmes. Réintégrer les femmes-artistes dans l'histoire ne relève en effet pas seulement du redressement d'un ordre chronologique par un autre. Cela consiste surtout à comprendre pourquoi ces artistes avaient été minimisées ou ignorées et ce que ces omissions révèlent de la nature d'un mouvement ou de la valeur du discours des historiens et critiques qui ont participé ou contribué, consciemment ou pas, à normaliser ces oublis.

Nous aborderons donc cette «histoire» sous des angles divers : soit par le biais de l'importance du geste et de la gestualité chez les femmes-artistes, soit par l'intérêt marqué pour un art à «contenu» où l'expérience personnelle et l'autobiographie sont systématiquement incluses, la tendance à la communication sans pour autant faire de l'œuvre d'art un simple relais. En général, les femmes-artistes ont délaissé la voie formaliste réfractaire à tout contenu et la figuration narrative a été privilégiée chez plusieurs d'entre elles depuis les années 60.

Je tenterai de cerner les raisons de l'absence des femmes de certains mouvements et courants en art mais je ne prétends pas

déterminer la position réelle des femmes-artistes dans le champ de l'art québécois actuel. Ce texte est un bref tour d'horizon dont l'objectif est davantage d'ouvrir des perspectives que de bloquer des voies.

Le post-automatisme : situation et rôle des femmes

L'art abstrait des Plasticiens souleva toutes sortes d'oppositions de la part des jeunes artistes - dont des femmes - au cours des années 60. Ces dernières n'adhérèrent pas à ce mouvement, à l'exception de Rita Letendre. Même si chronologiquement il avait eu son origine au Québec dès les années 50, le groupe des Plasticiens s'était ultérieurement retrouvé sous influence américaine suite à une participation québécoise (Molinari,...) à l'exposition «The Responsive Eye» en 1965 au Museum of Modern Art de New York.

Par ailleurs, au cours des années 60, on sait l'opposition de certains milieux artistiques américains (dont celui des femmes-artistes) à la volonté hégémonique du courant formaliste, particulièrement celui chapeauté par le critique d'art Clément Greenberg. Lucy Lippard affirmait ainsi que l'apport le plus important des femmes à l'art du futur aura été son absence de contribution au formalisme (2). En effet aucune femme n'adhéra au mot d'ordre : «What you see is what you see» formulé par l'artiste américain Frank Stella qui consacrait la stricte auto-référentialité de l'art et l'exclusion systématique de tout ce qui n'était pas spécifique à la matérialité de la peinture.

Au Québec, entre 1955 et 1965, une forme d'abstraction lyrique avait été largement pratiquée par les femmes-artistes, l'émotion, la gestualité et l'expressivité de la couleur formant un tout. Marcelle Ferron, l'une des signataires du *Refus Global* en 1948, fut une précurseure. Cette artiste eut une présence continue sur la scène artistique : la force de son geste, l'énergie qui s'en dégageait et qui a déterminé l'organisation formelle de ses toiles, répondait à l'idée qui était à la base du mouvement automatiste. À la fin des années 60, elle s'engagea dans un travail de réconciliation de l'art et de la technologie en participant à la formation du Groupe Création où était sollicité le travail conjoint de l'artiste et de l'architecte, de l'artiste et de l'ingénieur, pour une meilleure intégration de l'art à l'environnement.

Les nombreuses verrières réalisées par Marcelle Ferron au Québec et au Canada depuis le milieu des années 60 ont témoigné de cette volonté de mettre l'art sur la place publique et de s'engager dans l'exploration des rapports entre art et technologie.

Une autre femme s'est manifestée quasiment sans interruption sur la scène artistique depuis les années 50 : Françoise Sullivan, autre signataire du *Refus Global*, eut une pratique artistique polyvalente. Danseuse, sculpteure, peintre, elle a participé à plusieurs courants d'art actuel, utilisant divers médiums selon l'exigence de ses options plastiques et disciplinaires. Elle se situe au sein de courants d'avant-garde auxquels la polyvalence de sa pratique l'ont rendue particulièrement apte à aborder les diverses problématiques et méthodes (art conceptuel, performance, ...). La notion de rituel a pris un sens particulier chez elle, il a sous-tendu son travail en sculpture : la croissance, la notion d'éternel retour, les mythes antiques, sont des thèmes qui ont fondé l'ensemble de son travail artistique et créateur que ce soit en danse, en sculpture, en performance, en peinture (3).

Dans les années 60, il faut rappeler les pôles d'attraction extérieurs au Québec (Paris et New York) qui contribuèrent à dichotomiser les tendances stylistiques et idéologiques dans les arts visuels. À New York, les Plasticiens avaient reçu une certaine reconnaissance qui fut de très courte durée. À Paris, étaient exposés les artistes québécois qui y vivaient déjà : depuis les années 50, ce fut le cas entre autres pour Marcelle Ferron. En 1961, une exposition «La Nouvelle École de Montréal (4)» qui avait réuni cinq artistes dont deux femmes, constitua une tentative marquée d'exportation de l'art québécois outre-mer au sein de laquelle les femmes étaient relativement bien représentées.

Au début des années 60, à la Galerie nationale du Canada, à Ottawa, avait eu lieu une exposition regroupant des membres de l'Association des peintres non figuratifs de Montréal qui incluait huit femmes sur un total de vingt-deux exposants, et en 1965, à quelques exceptions près, les mêmes artistes faisaient l'objet d'une exposition sous le titre «La femme imagiste» (Galerie de l'Étable, Musée des beaux-arts de Montréal) (5).

C'est dans ce contexte somme toute positif pour les femmes-peintres que l'affirmation de Guy Viau, face au rôle de pointe joué par les femmes dans le champ artistique québécois, s'explique.

On peut affirmer que les femmes-peintres se situèrent hors l'orbite des Plasticiens dont la reconnaissance officielle fut assurée dès le milieu des années 60; d'autres se tourneront vers des problématiques liées à la synthèse des arts (Micheline Beauchemin, Marcelle Ferron, Françoise Sullivan, Jeanne Renaud) à une période où l'intérêt grandissant pour les rapports entre l'art et l'environnement favorisait l'émergence des groupes interdisciplinaires et des intérêts polyvalents.

L'absence de femmes du groupe des Plasticiens (à l'exception de Rita Letendre) s'explique dans un tel contexte d'éclatement des disciplines et des hiérarchies entre les différentes pratiques qui particularisa le travail artistique de nombreuses femmes. Ce fut également le cas d'un nombre important de jeunes artistes dont l'objectif était le rapport de l'art au public et à l'environnement, l'expression au sein de leur art de leur réalité à la fois personnelle et collective; cela entraîna l'implication sociale de plusieurs d'entre eux à la fin des années 60 et au début des années 70.

Les aspirations et manifestations d'un Québec «underground»

La période artistique répertoriée par la publication en trois volumes intitulée *Québec underground* (6) est allée de 1962 à 1972; elle fut réalisée sous l'angle d'une conception de l'art conçue comme activité ludique et de participation où la préoccupation pour une intégration de l'art à la société était primordiale.

Curieusement, cette volumineuse publication n'a pas retenu l'activité des femmes qui commençaient alors à se manifester dans une optique d'implication politique de leur pratique artistique. Ainsi est à peine mentionnée l'activité polyvalente d'Irène Chiasson qui dès 1964 travaillait dans des spectacles audio-visuels, à réunir la poésie, la danse et le théâtre, à créer un environnement global. Ses gonflables, en ce sens, réalisaient une conception englobante, éphémère, d'un environnement total et facilement déplaçable. Dans une perspective plus politisée, le groupe Mauve (7) avait réalisé une vitrine au grand magasin Dupuis Frères (rue Sainte-Catherine à Montréal) où était dénoncée l'image de la femme objet et incitation à la consommation, dans le cadre d'une exposition de groupe «Montréal - ou -», présentée au Musée des beaux-arts de Montréal à l'été 1972. On constate que les groupes «underground» ont inclus très peu de femmes dans leur entreprise de subversion.

Plusieurs femmes contribuèrent néanmoins à réinterroger les fondements d'une culture québécoise par un examen des manifestations actuelles de certaines formes d'art populaire : Lise Nantel, Louise de Grosbois et Raymonde Lamothe publièrent *Les Patenteux du Québec* (8) suite à un travail et des activités issus d'une remise en question de l'enseignement des arts visuels, lors de l'occupation de l'École des Beaux-Arts de Montréal en 1968. C'est dans cette foulée que des liens explicites entre un art populaire traditionnel, un «art de femmes» et une forme d'art public sera élaboré par Lise Nantel et Marie Décarie dans des bannières qu'elles assemblèrent pour accompagner des manifestations politiques de toutes sortes comme signe de rassemblement des femmes. Enfin, il faut rappeler qu'aucune œuvre d'art à contenu politique ne marqua les événements d'octobre 1970 dont on connaît l'importance pour la destinée politique du Québec,

sauf cette double peinture de Lise Landry présentée au sein de la Société des artistes professionnels du Québec et qui se présentait comme suit : la toile en surface intitulée «Mensonges» était recouverte d'éléments gestuels. Elle fut déchirée par l'artiste, le soir du vernissage, pour dévoiler une seconde toile où un patriote était peint accompagné de quelques lignes du manifeste du Front de Libération du Québec. La toile fut réquisitionnée par la police.

Les femmes-artistes se regroupent

Dans la période effervescente du début des années 70 apparut la «question des femmes» qu'officialisera en 1975 l'Année internationale de la femme. La nécessité de repenser publiquement la position des femmes dans le tout social entraîna, sinon obligea, les institutions artistiques en place (musées, galeries) à rendre visible le travail des femmes-artistes.

La Galerie Powerhouse consacrée quasi exclusivement à la diffusion de l'art des femmes à Montréal, depuis sa fondation en 1971, répondait à un besoin urgent et à l'attente de nombreuses artistes pour qui l'accès généralisé à l'éducation et plus particulièrement à la formation en arts visuels des femmes depuis les années 60 avait fait que, dans les années 70, un nombre grandissant d'artistes était issu des écoles des beaux-arts et des universités ce qui mettait en évidence la difficulté d'accès au marché de l'art et aux institutions de diffusion pour les jeunes artistes en général et particulièrement pour les femmes.

En 1975, les institutions officielles de diffusion organiseront de grandes manifestations de groupe : «Art femme 1975» se produisit simultanément - à l'instigation de la Galerie Powerhouse et du YWCA - dans trois institutions de la métropole : le Musée d'art contemporain, le Centre Saidye Bronfman, et la Galerie Powerhouse.

En 1982, le Musée d'art contemporain présentait «Art et féminisme» exposition qui regroupait une quarantaine d'artistes dans des médiums divers et des artistes de la vidéo. Le «Réseau Art-femme» consista en des expositions et événements produits simultanément à Montréal, Sherbrooke, Québec et Chicoutimi, accueillis par les institutions officielles de diffusion en place (Musée du Québec, Galerie d'art de l'Université de Sherbrooke, Galerie de l'UQAM); une seule se produisit dans un lieu marginal au champ artistique (Chicoutimi).

À Québec, au printemps 1984, la Galerie La Chambre Blanche dirigée majoritairement par des femmes, organisa une exposition de groupe accompagnée de manifestations diverses sous le titre «Féministe toi-même, féministe quand même»; des voies plus interrogatives que démonstratives étaient pointées, soulignant l'importance d'un questionnement renouvelé et approfondi du rapport entre art et féminisme.

Les années 70 : cinq propositions

Contrairement à la cohérence de l'orientation stylistique des femmes-artistes des années 60, à partir des années 70 il n'y a pas d'option esthétique ni de stylistique commune pouvant catégoriser l'art des femmes (ni l'art des hommes). Aussi serait-il faux de tenter de synthétiser cette décennie par la mention d'un courant particulier ou bien de quelques noms de cheffes de file. Il n'y en eut pas et on constate en cela que les femmes-artistes s'inscrivirent dans une volonté généralisée d'éclatement des disciplines, d'introduction de l'hétérogène aux dépens de la stricte autoréférentialité dont le formalisme à l'américaine était le tenant principal. Certains noms permirent d'éclairer des positions nouvelles sur les plans esthétique et idéologique en arts : Betty Goodwin, Irene Whittome, Francine Larivée, Louisette Gauthier-Mitchell, Lise Landry. On ne peut dire que ces artistes aient été représentatives des artistes femmes des années 70, mais elles sont cependant indicatrices de positions novatrices. Ces artistes se démarquèrent des courants artistiques dominants soit par leur

opposition aux rapports hommes/femmes au sein du couple traditionnel et la volonté de communication par l'art (Francine Larivée), soit par l'introduction d'éléments subjectifs et autobiographiques (Betty Goodwin, Irene Whittome), soit par le recours à une culture de femmes (Lise Landry, Louisette Gauthier-Mitchell) dans leur art.

Betty Goodwin commença un travail vraiment créateur à partir de 1969 à l'âge de 46 ans. Sa série des «Vestes» fut exposée à Montréal en 1971. Manifestement issues de sa vie personnelle, ces sortes d'icônes marquaient une orientation esthétique où l'art était fondé sur la trame intime de la vie de l'artiste.

Un art biographique qui n'allait pourtant pas se limiter à un thème : la série des bâches fut exposée au Musée d'art contemporain de Montréal en 1976 et une autre série, celle des «Baigneurs» commencée au début des années 80, présente une figure archétypale surgie d'expériences personnelles(9). Betty Goodwin a reçu le prix P.Émile Borduas en 1986 après la seule femme artiste (Marcelle Ferron en 1983) qui ait eu cette reconnaissance avant elle.

Irene Whittome, qui s'était d'abord manifestée dans le domaine de la gravure, a situé son travail dans un espace tridimensionnel avec «Le Musée blanc» en 1975, intégrant des éléments de nature référentielle (emmaillottement, recouvrement, répétition) et archétypale. Artiste invitée à l'exposition «Québec 75» du Musée d'art contemporain de Montréal, elle s'est située d'emblée dans une perspective de rupture mais aussi d'affirmation de voies nouvelles, où les acquis de la modernité se sont pliés aux nécessités de l'intégration de la mémoire personnelle au sein du travail plastique; en 1980, des installations telles «Vancouver» et «La salle de classe», présentées lors de sa rétrospective au Musée des beaux-arts de Montréal, ont confirmé une telle orientation.

C'est dans un ordre esthétique et un contexte idéologique très différents que s'est situé le travail de Francine Larivée et celui de Louisette Gauthier-Mitchell. Aucun lien ne les relie, hormis une attention pour la figuration du couple homme/femme dans une perspective de critique et de déconstruction idéologiques.

Les gravures et dessins de Louisette Gauthier-Mitchell auxquels s'adjoignirent en 1980 des constructions tridimensionnelles en bois peints de couleurs vives (10) - sorte de tréteaux où évoluaient des figures de femmes, de couples, d'habitants d'un monde onirique et personnel - pointaient vers une mémoire collective et individuelle débordant les références particulières pour évoquer un univers épique.

C'est dans le contexte de la montée du mouvement des femmes au début des années 70 et de la nécessité de l'engagement social de l'artiste que fut réalisée et présentée la «Chambre nuptiale» sous la direction de Francine Larivée. Cette énorme tente (hauteur : 36,6 m; diamètre : 73,2 m) fut installée dans des centres d'achat de la région montréalaise (1976) et une dernière fois, en 1982, dans le cadre d'«Art et féminisme» au Musée d'art contemporain. De par sa situation excentrique, cette œuvre fut épargnée du démantèlement de *Corridart* ordonnée par le maire Drapeau lors des Jeux olympiques (1976). Cette œuvre se voulait un lieu et un moyen de conscientisation de l'art par la déconstruction, sur un mode à la fois épique et didactique, d'un des fondements de la société industrielle actuelle : le couple. Cet environnement soulevait la question de l'art comme moyen de communication et d'engagement social et prenait place au sein d'un questionnement plus généralisé sur l'efficacité des institutions de diffusion artistique à rejoindre un public élargi.

Enfin, le travail de Lise Landry a réhabilité des énergies et des moyens qui ont été violentés à travers des siècles d'exploitation du travail féminin. Elle a délivré des façons de faire et des gestes propres aux travaux manuels des femmes du champ de la domination économique et sociale où ils avaient été traditionnellement maintenus et, dans ses papiers tissés, cousus, épinglés, elle a exposé des valeurs positives et régénératrices habituellement exclues du domaine de l'art tout en s'inscrivant dans des problématiques actuelles telles celles du rapport support/surface, du décoratif en art, de l'éclatement des

disciplines.

Constance de la démarche chez les femmes-artistes depuis vingt-cinq ans

La figuration narrative avait été adoptée par un certain nombre de jeunes artistes au début des années 70 en opposition à l'art abstrait géométrique dominant. Cette figuration avait allié des aspects d'une figuration onirique à des éléments tirés d'un univers urbain assez proche de l'esprit du Pop Art dont Louisette Gauthier-Mitchell, par exemple, s'était rapprochée.

Nous trouvons, au début des années 70, un important regain de la figuration chez un nombre important d'artistes québécois et particulièrement chez les femmes-peintres. Kittie Bruneau a joué un rôle marquant dans cette option figurative : dès les années 50, l'introduction de l'irrationnel, des figures mythiques et populaires dans des espaces picturaux bouleversés et fragmentés, avait contribué à faire de la figuration une méthode et un programme formel qui permettait d'explorer les limites du conscient et de l'inconscient tout en s'attachant à une représentation de réalités et de figures reliées autant à l'histoire personnelle de l'artiste qu'à une certaine mythologie collective.

À la fin des années 60, l'esthétique Ti-Pop avait ouvert des perspectives à la fois critiques et humoristiques sur l'environnement urbain et plus particulièrement sur les attitudes des gens en milieu urbain. Des artistes telles Michèle Bastien, Madeleine Morin, Carmen Coulombe s'y inscrivent et Josette Trépanier se situe dans leur continuité par la mise en scène de mythologies personnelles. Actuellement, une pratique figurative chez de plus jeunes artistes n'est pas le seul fait d'une participation à un courant précis, identifié au terme par trop inexact de «néo-expressionnisme».

L'option figurative a constitué à la fois une esthétique et une méthode privilégiées pour de nombreuses artistes depuis les années 60 car elle rend possible la mise à jour de l'inconscient, d'une certaine mythologie humaine et animale, des figures archétypales reliées aux cycles des retours par exemple chez Nell Tenhaff, Nicole Jolicoeur, Landon Mackenzie ou bien, comme chez Marion Wagschal, elle permet le dévoilement des codes oppressifs de la figure féminine. La peinture de Suzelle Levasseur est un exemple de l'importance accrue, depuis le début des années 80, de la gestualité expressive indissociablement liée à la représentation de la figure humaine ou animale.

Dans un tel survol, malgré l'impossibilité de les présenter adéquatement ici, il est indispensable de citer les artistes plus jeunes telles Renée Van Halm, Sylvie Bouchard, Françoise Boulet, Monique Régimbald-Zeiber, Céline Baril, Carol Wainio, chez qui la représentation figurative est investie des valeurs expressives de la gestualité. Chez Sylvie Guimont, le débordement gestuel s'est transformé en débordement de la toile dans l'espace tridimensionnel.

Le geste dans l'abstraction

Certaines artistes ont reposé plus systématiquement la question de l'expressivité du geste en évacuant toute figuration. Si l'iconique cède le pas au pictural il ne disparaît pas nécessairement chez certaines artistes telles Hélène Roy, Francine Simonin, Louise Robert, Françoise Tounissoux.

Hélène Roy a intégré le graphisme et la gestualité comme trame à laquelle s'intégrèrent mais sans s'y confondre, des figures de personnages et d'objets liés à sa mythologie personnelle. Contrairement, Francine Simonin - à la suite d'un long travail sur le rapport entre le geste et la forme figurative - a finalement opté, à la fin des années 70, pour l'abandon de la figure au profit du geste qui a fondé dès lors l'organisation picturale de ses toiles. Chez Louise Robert, le rapport entre le geste et l'écriture, qu'on peut considérer ici comme figure, qui a concrétisé celui du geste et du support en réduisant la

couleur aux grandes oppositions de clair (geste/écriture) et de sombre (surface/support), jusqu'à récemment. Chez Françoise Tounissoux, la démarche s'est axée sur la quête du geste dans ce qu'il a d'originel, dans sa relation à la matière - ici le support est à la fois matière, surface et forme, et est considéré par l'artiste comme corps pictural au même titre que tout autre corps matériel.

Sculpture, environnement, installation

On le sait, le domaine de la sculpture s'est difficilement ouvert aux femmes. Si le travail de certaines artistes a été répertorié il n'en reste pas moins que les femmes, travaillant avec les médiums traditionnels de cette discipline (pierre, bois, métal) ont été relativement rares.

On retrouve en 1961 comme membre fondatrices de l'Association des sculpteurs du Québec deux femmes, Ethel Rosenfeld et Yvette Brisson (11) ce qui ne signifie pas néanmoins que les femmes aient été reconnues en nombre dans cette discipline. Les sculpteures furent peu nombreuses dans les expositions prestigieuses : ainsi la première Biennale de la sculpture canadienne, qui eut lieu à Ottawa en 1962, n'accueillit aucune sculpteure québécoise et la revue *Canadian Art,* qui consacrait à cette occasion un numéro spécial à la sculpture canadienne (n° 80), ne mentionna qu'une seule femme : Anne Kahane. L'exposition «Panorama de la sculpture au Québec 1945-1970», qui eut lieu respectivement au Musée d'art contemporain de Montréal et au Musée Rodin (Paris) en 1970 et 1971, comprenait seulement 7 femmes sur 74 artistes (12).

Ce fut plutôt par le biais de l'installation que se manifestèrent un nombre grandissant de femmes. En effet, l'installation a permis la polyvalence des matériaux et l'intégration des disciplines autrement séparées (peinture, gravure, photo, dessin, sculpture); elle a rendu désuète l'opposition historique entre abstraction et figuration et surtout a permis les références à la mémoire et à l'espace personnels.

Jusqu'au début des années 80, la méthode de Pierrette Mondou a été remarquable de simplicité et d'efficacité : elle enroulait, suspendait, disposait des tuyaux en plastique souple (de sécheuse à linge) emmaillotés de tissus ou fils dans les endroits les plus inattendus et prenait possession de l'espace et des éléments qui le structurent.

Dans une exposition solo au Musée d'art contemporain (1980), Jocelyne Alloucherie montrait une volonté de délaisser les rapports traditionnels entre peinture et sculpture, problématique qui se résoudra dans l'installation présentée dans l'exposition «Aurora Borealis» (Place de la Cité, Montréal, été 1985). Bien qu'il n'y ait pas de lien formel entre cette artiste et Hélène Gagné, ni avec Françoise Sullivan, une certaine filiation se percevait dans la recherche des mythes premiers, les références à l'irrationnel, et à l'inconscient vu comme source véritable de rationalité.

Dans un tout autre registre et dans des matières souples et anciennes (le feutre, les fibres de papier), Michèle Héon plonge dans la mémoire pour y saisir des formes significatives tels ses manteaux dressés qui réfèrent à une présence immémoriale, celle des femmes. Travaillant un matériau souple mais dur (le béton moulé), les sculptures de Tatiana Demidoff évoquent un espace et un temps mythiques, incluent une dimension anthropologique circonscrite dans les gestes et les parcours rituels que d'autres artistes ont également inscrits dans leur méthode créatrice.

Brigitte Radecki pointe une dimension de l'espace archaïque dans l'édification de ses enclos, rappelant les lieux sacrés tracés au sol par les augures. Dans une telle perspective, Françoise Sullivan apparaît comme celle qui a inauguré l'exploration de l'inconscient par la référence à l'archaïque, aux mythes, aux cycles naturels de croissance et de déclin, alliant ses propres gestes et sa mémoire intime aux rites de cultures anciennes et disparues et cela tant dans ses sculptures que dans ses installations et ses performances.

Le domaine de la mémoire intime et singulière a été exploré par deux artistes qui se produisent et travaillent ensemble : Manon Thibault, sculpteure, Ginette Prince, danseuse et photographe, réalisent des environnements et performances où l'intégration de disciplines diverses permet la mise en scène d'univers intimes et ésotériques.

La rencontre et la pénétration réciproque du monde de l'inconscient et du monde de la vie quotidienne a été la dimension majeure des environnements de Blanche Celanuy et de Barbara Steinman : chez cette dernière, l'image vidéo tient lieu de présence et d'absence tout à la fois dans des installations présentant des lieux désertés et anonymes. Monique Mongeau parle également de silence dans ses mises en scène où l'espace pictural et l'espace réel se confondent, jouant sur la fiction et la mémore d'un lieu autre (13).

À partir de 1983, c'est dans la dialectique nature/culture sous-tendue par une pensée écologique, que Francine Larivée a renoué avec les lieux publics, y amenant des environnements modulaires où des mousses vivantes, fixées sur une base en polystyrène, forment des territoires fictifs et utopiques d'où toute figure humaine est absente.

Comme plusieurs artistes qui ont ouvert leurs ateliers au public depuis le début des années 80 à Montréal afin d'y présenter leur travail dans et sur le lieu réel, Diane Gougeon et Eva Brandl ont plusieurs fois présenté leurs installations, qu'elles soient permanentes ou éphémères, dans les lieux mêmes de leur travail. La modification physique d'un logement de la rue Mentana (Montréal, 1978-1980) par Betty Goodwin, fut un précédent qui ouvrit la voie à plusieurs réalisations : ainsi, deux artistes qui travaillent ensemble depuis quelques années, Martha Fleming et Lyne Lapointe, ont orienté leurs interventions sur des édifices abandonnés ou du moins inhabités (14), matérialisant ainsi la critique institutionnelle qui fonde en partie leur travail artistique. Cette distance prise par rapport aux lieux institutionnels de diffusion questionne directement la légitimité des savoirs. Dans «Le Musée des Sciences», en collaboration avec Madeleine Jean, ces artistes posaient le rapport explicite entre l'aliénation du corps féminin et le pouvoir médical et scientifique.

Ces interventions constituent un pôle limite où le projet créateur est fondé en partie sur la modification des données architectoniques des lieux institutionnels. Elles mettent au jour des rapports autrement cachés entre la structure des édifices et l'organisation de l'imaginaire social et individuel.

Pour leur part, Geneviève Cadieux et Sandra Meigs, dans des installations spectaculaires mettent en scène des figures qui dévoilent des aspects de leur inconscient et de leur imaginaire (15).

Photo, vidéo, performance

Nous ne pouvons aborder ici la photographie sous son angle descriptif et communicationnel. C'est sous celui d'un travail sur le médium que nous pouvons ici la signaler. Cette approche a été pratiquée d'une façon remarquable par Sorel Cohen, Raymonde April, Freda Guttman chez qui le temps, si profondément inscrit dans la matérialité du médium photographique, et l'espace sont intrinsèquement liés.

Dans le domaine de la vidéo, Marshalore, dès le milieu des années 70 à Montréal, a eu un rôle marquant, tant du point de vue de la production comme telle que par sa contribution à l'organisation d'un réseau. Ann Ramsden, Joyan Saunders, Barbara Steinman, Corinne Corry, Colette Tougas, Michèle Waquant, ont produit des bandes qui témoignent de ce travail formel sur le médium, tout en maintenant une signification ayant trait au rapport intime de l'image de soi aux codes et stéréotypes sociaux qui ont été dénoncés et déconstruits.

Dans le domaine de la performance, au Québec, les femmes ont été peu nombreuses à se manifester : Marie Chouinard, Francine Chaîné, Sylvie Laliberté, Sylvie Tourangeau, entre autres issues de la danse, des arts visuels, du théâtre, représentent les approches qui ont marqué

ce domaine d'une façon substantielle.

L'intérêt remarquable qu'a soulevé l'exposition «Montréal Tout-Terrain» (Montréal, été 1984) a fait de cet événement un «précédent». Son comité d'organisation était composé de huit femmes et a réuni une soixantaine d'artistes dont la moitié était des femmes (16). Si on s'en remettait à l'importance du nombre de femmes et à celle des œuvres présentées à l'exposition «Montréal Tout-Terrain (17)», on pourrait croire que la présence des femmes est dorénavant assurée et reconnue au Québec. Il ne faut pas oublier néanmoins qu'en 1978, une enquête (18) soulignait le fait que les femmes n'occupent pas plus du quart du nombre des artistes qui sont exposés dans les musées, les galeries, qui font partie des collections publiques et privées au Canada. Et encore, ce quart est-il la proportion maximale de femmes-artistes dans ces différents secteurs.

En réalité, il est nécessaire de réévaluer les mouvements et courants artistiques comme tels en regard même de la place que les femmes-artistes y ont ou n'y ont pas occupée, en tenant compte du contexte social et historique dont elles font partie. Qui plus est, au-delà de questions stylistiques, ce sont les idéologies sous-tendant de façon voilée tel ou tel courant qui sont à mettre à jour, elles débordent la seule structure formelle de l'œuvre en tant qu'objet.

Par le biais d'expositions qui ont été respectivement présentées à Montréal («Via New York», au Musée d'art contemporain en 1984) et à Toronto («The European Iceberg», Art Gallery of Ontario, en 1985), on peut mesurer la chute spectaculaire de la présence des femmes dans les grandes expositions internationales : cela fut signalé dès le début des années 80 et des manifestations en ont dénoncé la tendance réactionnaire. En général, en Europe et en Amérique du Nord, les femmes qui avaient acquis une renommée certaine sont de moins en moins visibles malgré le renouvellement et l'importance de leur travail artistique. Pour le Québec, cela est un avertissement où, malgré des acquis certains, on ne peut parler d'irréversibilité : il faut se rappeler qu'une exposition telle «Repères, art actuel du Québec» organisée par le Musée d'art contemporain de Montréal en 1982 et présentée à travers le Canada jusqu'en 1984, n'incluait qu'une femme sur dix artistes.

Peu ou pas d'études ont été faites sur l'histoire de la présence des femmes-artistes dans le champ artistique au Québec (19) et leur apport spécifique. Les bilans sont trompeurs : celui-ci l'est ni plus ni moins qu'un autre car tout bilan chronologique détermine une linéarité qui limite, emprisonne sous un angle de vue nécessairement restreint la complexité qui sous-tend les démarches, les concepts, les engagements. Aussi faut-il ouvrir dans cette surface lisse des faits historiques une brèche : ayant ici inscrit certains noms, divers faits et événements qui autrement risquent d'être oubliés faute d'être nommés soit parce que n'allant dans le sens de la «marche officielle» de l'histoire de l'art, soit parce que non considérés comme déterminants, il faut marquer l'importance de certaines œuvres et certaines approches de femmes-artistes dont certaines ont à voir avec la psychanalyse (dans les œuvres de Nicole Jolicoeur et d'Isabelle Bernier par exemple), la sémiologie (dans celles de Jocelyne Alloucherie), l'anthropologie (chez Irene Whittome); d'autres se tournent vers des instruments tel l'ordinateur (Nell Tenhaff), vers des exigences d'une pensée écologique (Francine Larivée) et systématiquement critiquent l'histoire et la constitution des savoirs de domination (Lyne Lapointe, Martha Fleming). Les cloisonnements ne tiennent plus, ni entre les disciplines artistiques, ni entre ce qui est «art» et ce qui ne l'est plus. Si une mémoire est remise à flot elle ne constitue pas pour autant le but de la pratique artistique : elle est posée au sein des conventions formelles et esthétiques actuelles et de ce fait, les modifie, les ouvre à d'autres sens.

Plusieurs artistes ont puisé dans les modes d'approche et d'existence d'une culture propre aux femmes de nouveaux indices, elles ont de ce fait accédé à d'autres pistes, d'autres points de vue sans lesquels leur pratique actuelle n'aurait pu se définir ni s'orienter. Cette mémoire redécouverte n'est significative cependant qu'en fonction

même de ses possibilités à ouvrir de nouveaux domaines, à mettre à jour des modes de perception, une conscience d'où les hiérarchies et les décloisonnements ont sinon entièrement disparu, du moins ont été profondément perturbés et mis en cause.

La position des femmes-artistes dans le système de l'art et dans le tout social leur permet d'orienter leur projet créateur en fonction de valeurs autres dont on peut voir l'affirmation chez plusieurs artistes et qui, si assumée collectivement mais non uniformément ou dogmatiquement, permet et permettra de modifier la conscience artistique en proportion même de la modification d'une conscience individuelle.

Notes

(1) Guy Viau, *La peinture moderne au Canada-français*, Ministère des Affaires culturelles, 1964, p. 85.

(2) Lucy Lippard, «Sweeping Exchanges: The Contribution of Feminism to the art of the1970's», *Art Journal*, automne-hiver 1980. L'auteure écrit : «the 1970's might not have been 'pluralist' at all if women artists had not emerged during that decade to introduce the multicolored treads of female experience into the mal fabric of modern art».

(3) En 1981, sa rétrospective au Musée d'art contemporain de Montréal confirmait la place unique qu'elle a tenue et tient toujours au sein du champ artistique québécois.

(4) Exposition organisée par Jean Cathelin à la Galerie Namber. Elle incluait deux femmes : Tobie Steinhouse et Marcelle Maltais, aux côtés de Réal Arsenault, Germain Perron, Richard Lacroix.

(5) Au début des années 60 à la Galerie nationale du Canada (Ottawa) avait eu lieu une exposition regroupant vingt-deux membres de l'Association des peintres non figuratifs de Montréal dont huit femmes : Henriette Fauteux-Massé, Marcelle Ferron, Rita Letendre, Laure Major, Kittie Bruneau, Suzanne Meloche, Suzanne Rivard, Tobie Steinhouse. À l'exposition de Montréal (Galerie de l'Étable du Musée des beaux-arts de Montréal, 1965) s'ajoutèrent Françoise Sullivan et Monique Voyer aux peintres mentionnées plus haut.

(6) *Quebec Underground*, 1962-1972, Les Éditions Médiart, Montréal, 1973. 3 volumes (épuisés).

(7) Le Groupe Mauve était composé de Catherine Boisvert, Ghislaine Boyer, Céline, Claudette et Thérèse Isabel, Lise Landry, Lucie Ménard.

(8) *Les Patenteux du Québec*, Éd. Parti Pris, Montréal, 1974.

(9) Des dessins de cette série furent présentés à l'exposition «0 Kanada» à Berlin en 1982, d'autres firent l'objet d'une installation au sein de l'exposition collective «Aurora Borealis» à Montréal en 1985. Une rétrospective de ses œuvres depuis quinze ans aura lieu au Musée des beaux-arts de Montréal en 1987.

(10) Exposition «Œuvres ouvertes 1977/1980» au Musée d'art contemporain de Montréal, 1980.

(11) Cette dernière fut secrétaire de l'ASQ pendant trois ans de 1962 à 1964, de 1968 à 1969.

(12) Les sculpteures étaient : Yvette Brisson, Lise Gervais, Suzanne Guité, Claire Hogenkamp, Anne Kahane, Ethel Rosenfeld, Françoise Sullivan.

(13) Exposition collective «Actuelles», Place Ville-Marie, Montréal, 1983.

(14) Caserne des pompiers n° 14, rue Saint-Dominique à Montréal en janvier 1983. «Le Musée des Sciences», au Bureau de poste, rue Notre-Dame Ouest, février 1984.

(15) Exposition de groupe «Avant-scène de l'imaginaire», Musée des beaux-arts de Montréal, hiver 1985. Cette exposition regroupait Françoise Boulet, Geneviève Cadieux, Sandra Meigs.

(16) Des installations de Danielle Sauvé, Louise Viger, Renée Chouinard, Deborah Margo & Cynthia Van Frank, Ilana Isehayek, des montages de Monique Régimbald-Zeiber, Céline Baril, Mary-Ann Cuff, Sylvie Guimont entre autres, témoignaient d'une maîtrise remarquable de leurs moyens d'intervention et de leurs médiums, mettant à jour un imaginaire où les domaines de l'inconscient, de la mémoire intime, se croisaient.

(17) «Montréal Tout-Terrain», au 305 Mont-Royal Est, Montréal, été 1984. Le

comité d'organisation de l'exposition était composé de Céline Baril, Sylvie Bouchard, Janine Fisher, Christiane Gauthier, Diane Gougeon, Lesley Johnstone, Martine Meilleur, Claire Paquet.

(18) Avis Lang Rosenberg, «Women artists and the Canadian Art World: a Survey», *Criteria*, vol. 4, n° 2, automne 1978, p. 13-18.

(19) Un survol rapide a été tracé en 1975 par Rose-Marie Arbour et Suzanne Lemerise dans «Le rôle des Québécoises dans les arts plastiques depuis trente ans», *Vie des Arts*, vol. XX, n° 78, printemps 1975, p. 16-24.

Rose-Marie Arbour est professeure d'histoire de l'art à l'Université du Québec à Montréal. Depuis quelques années, l'auteure a orienté ses recherches sur la situation de l'art des femmes dans le système actuel de l'art, son inscription dans les courants artistiques et culturels, les rapports qu'il entretient avec une culture de femmes. Conservatrice invitée au Musée d'art contemporain pour l'exposition *Art et féminisme* en 1982. Membre du comité de rédaction de la revue *Possibles*.

Irene WHITTOME
Room 901, **1980-1982.**
Installation
(505)

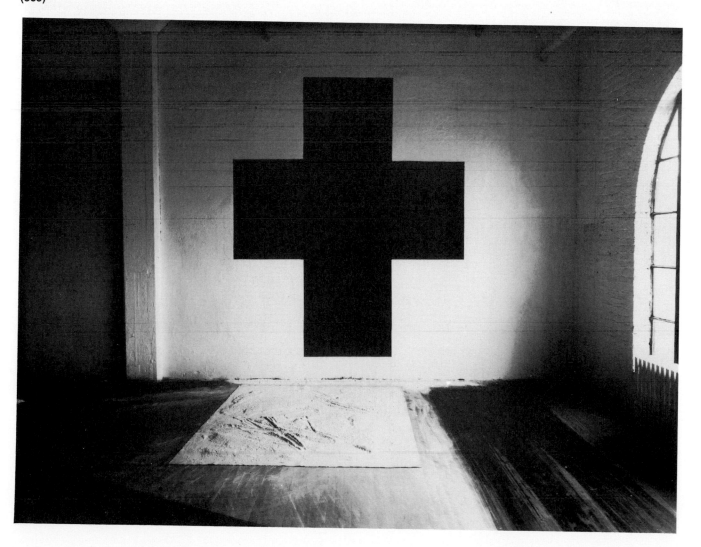

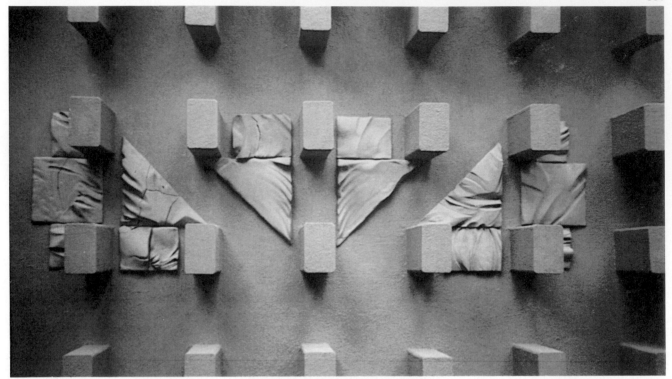

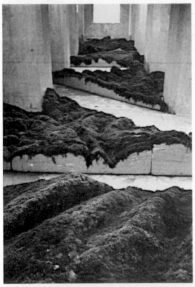

587

Francine LARIVÉE
Enfouissement de traces. Mousses en situation, 1984. Test 3.
Photo : Camille Maheux
(506)

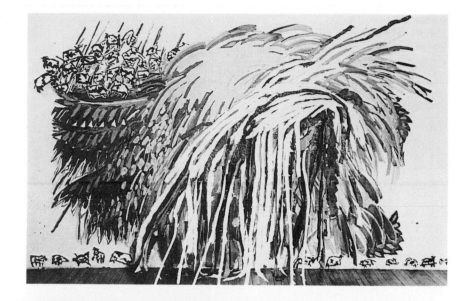

Sylvie GUIMONT
L'Islet-sur-mer, 1984.
Acrylique sur toile et bois; 88 x 132 po.
(507)

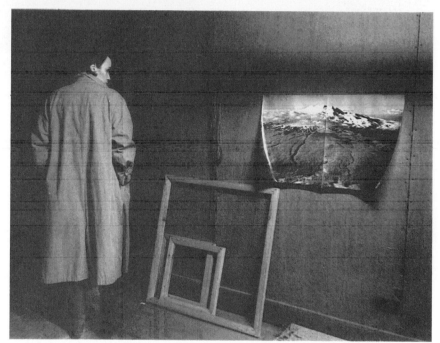

Raymonde APRIL
Portrait de l'artiste n° 1,
1981. Photographie;
16 x 20 po.
(508)

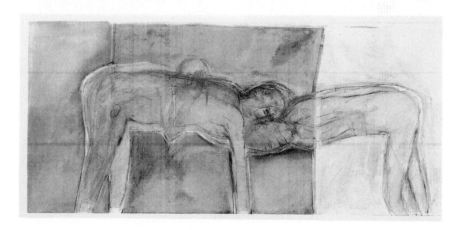

Betty GOODWIN
How long does it take for any One Voice to Reach Another, 1985-1986.
Graphite, pastel, ruban gommé sur Transpagra;
87,6 x 191,8 cm. Coll.
Daniel Arbour
(509)

Barbara STEINMAN
Sans titre, 1982.
Installation
(510)

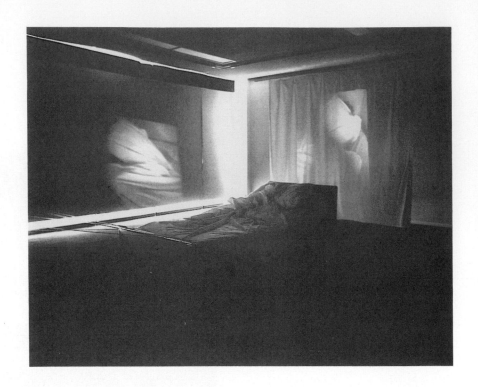

Critique d'art au Québec :
Prélude à une anthologie

par France Gascon

Tout se passerait autrement si l'art contemporain faisait partie intégrante de l'existence du plus grand nombre et pouvait de ce fait compter sur l'intérêt général. Or l'histoire de l'art contemporain - cet art qui se préoccupe avant tout de refléter les conditions de son époque - nous apprend que celui-ci s'est le plus souvent développé à contre-courant des goûts de son temps et qu'à la fin du XIXe siècle, les relations entre l'art contemporain et son public ont même pris un tournant dramatique, alors que le public a déserté cet art presque au même rythme où progressaient les recherches et les remises en questions qui ont marqué à leur époque, les travaux d'un Manet ou d'un Cézanne. L'origine même de ce divorce entre un art et son public coïnciderait avec ce moment de l'histoire de l'art où les artistes semblent s'être donné le mot pour forcer les conventions et couper les ponts, non seulement avec des traditions séculaires mais aussi avec les mécènes qui les avaient jusque-là soutenus et ne se sont plus trouvés au rendez-vous : c'était là un contrecoup de la révolution industrielle qui secouait profondément les fondements d'une organisation sociale et imposait un tout nouvel ordre de valeurs, rétrécissant d'autant la zone d'influence des mécènes traditionnels.

Atténuée, la rupture entre l'art contemporain et son public ne l'est encore que partiellement. Le fait que soient aujourd'hui convoitées et célébrées des œuvres hier encore rejetées, ne suggère que très superficiellement une réconciliation, d'ailleurs déparée par un constant décalage dans le temps qui ne semble pas prêt de s'amenuiser. Pourtant, par divers détours, les exclus d'hier semblent s'être gagné droit de cité et la culture de masse, à laquelle rien ne résiste, en a même adopté quelques-uns. Certains marginaux sont devenus la part respectable d'un patrimoine collectif. Les grandes collections nationales se portaient acquéreurs de leurs œuvres tandis que le marché, par des cotes très élevées, confirmait la direction de la demande. Quant aux artistes vivants, les contemporains proprement dits, on leur reconnaît depuis quelques décennies un droit d'accès à un soutien direct ou indirect de la part de l'État, que ce soutien prenne la forme de programmes de subventions ou de lois incitant à l'intégration des arts dans le tissu urbain, ou encore, qu'il emprunte les traits d'institutions plus permanentes qui ont pour mandat de diffuser l'art contemporain. On observe aussi que le public, de son côté, ne dédaigne pas, en certaines occasions, de s'associer à l'art contemporain pour marquer son appartenance à une certaine classe sociale et participer ainsi à l'intensification du jeu des signes caractéristique de notre fin de siècle. Cet attrait que représente l'art contemporain est loin d'être négligeable et se traduit parfois même par des succès économiques qu'il est difficile d'ignorer, comme celui du quartier de Soho à New York par exemple. Des phénomènes de ce type laissent croire que le rejet de l'art contemporain n'est qu'une condition passagère, puisque celui-ci a pu être récupéré et assimilé par certaines des formes les plus boulimiques de notre capitalisme nord-américain. On comprendra aisément pourquoi il est de bon ton dans le milieu de l'art de rester sceptique en face d'une telle jonction, plus que parfaite.

Le prix d'une rupture

À quelques nuances près, le bilan des rapports entre l'art contemporain et son public reste le même, le fond des choses n'ayant à peu près pas changé. Les créateurs d'aujourd'hui et la minorité qui les supporte sont marginalisés, même s'ils n'ont plus à subir l'ostracisme fier et tapageur que leur servait la fin du XIXe siècle. L'acceptabilité et l'indifférence ne constituent qu'un progrès très mineur, qui n'a peut-être

pour effet que de nous faire parfois oublier que l'art contemporain continue d'évoluer sans que le plus grand nombre n'y porte intérêt.

Des explications qui abondent, on ne retiendra qu'un seul fait : la conclusion même du processus historique révélé par la désertion du public et ayant eu pour résultat d'isoler le milieu de l'art et de le forcer à se replier sur lui-même. La désertion du public a privé le milieu de l'art de ce qui, dans nos démocraties libérales, régularise à peu près tous les rapports d'ordre social, économique ou politique : ainsi, n'a plus joué son rôle l'expression de l'intérêt des préférences du plus grand nombre, mécanisme par lequel on choisit (élit) un programme socio-politique plutôt qu'un autre et, l'ayant choisi, permet, par son appui (son vote, son adhésion ou son achat) qu'il subsiste. Ces décisions et la possibilité même qu'elles puissent se prendre librement et être remises en question sont presque entièrement fonction de l'information disponible pour se faire une opinion, ainsi que du fait même qu'un véritable choix soit offert. C'est ce que sont censés préserver des principes comme celui de la non-collusion ou celui de la liberté de presse, qui permettent l'un et l'autre, aux biens comme aux idées, d'être produits et de circuler librement, non par générosité de qui que ce soit, mais parce que ces lois ou ces principes régularisent le flux et le reflux de biens et d'informations qui fondent les démocraties libérales et l'économie de marché qui sont notre lot.

L'opinion du plus grand nombre, le droit de regard qu'il se donne l'autorise à révoquer un pouvoir accordé et à retirer une confiance déjà exprimée. Ceci signifie, qu'en théorie, tout pouvoir, du moins celui qui est sous le contrôle de cette opinion du plus grand nombre, n'est que provisoire et n'est accordé que conditionnellement, un droit de regard le surplombant à tout moment. Ce rempart prend une importance stratégique au moment où les craintes engendrées par le totalitarisme semblent être ravivées, d'une part par ses propres progrès, et d'autre part par le fait qu'il adopte de nouvelles formes qui, moins stéréotypées et moins folkloriques, se révèlent à la fois comme plus insidieuses et donc plus dangereuses.

Privé de ce rempart (ou, selon le point de vue, libéré de ce droit de regard), l'exercice du pouvoir ne connaîtra d'autres limites que celles qu'il s'impose à lui-même, selon l'éthique qui est la sienne. Si cette éthique est absente, rien ne pourra l'arrêter, à moins qu'il ne déborde de sa sphère et n'entre dans une autre, à laquelle il nuit d'une certaine façon et qui ne serait plus, quant à elle, hors de portée de ce contre-pouvoir que sont l'opinion publique et son seuil de tolérance.

L'isolement subi par le milieu de l'art contemporain place celui-ci dans une position qui, socialement, est extrêmement vulnérable. Hors de portée de l'opinion publique et soustrait de celle-ci - et donc en même temps de son support - l'art contemporain engendre de la part de ce public un sentiment d'aliénation et une méfiance qui constituent cependant une réaction on ne peut plus normale et prévisible face à ce qu'on ne connaît, ne comprend ni ne contrôle en aucune façon. Le défi quotidien des institutions et individus œuvrant entre le milieu de l'art et une entité plus large est précisément de tenter de vaincre cette méfiance et de créer des liens là où ils sont rompus (c'est le cas des galeries, des musées, de certains médias qui s'adressent à un public qu'ils ne voudraient pas voir limité au seul milieu de l'art). Une telle situation d'absence de droit de regard constitue une invitation ouverte à qui veut détenir un pouvoir sans limite, maintenu à tout prix.

C'est de cela que se méfie, un peu confusément, le public non spécialisé qui craint par-dessus tout, face à l'art contemporain, d'être la victime d'une fumisterie. L'aspect le plus visible du milieu de l'art, soit les œuvres que le public peut voir dans les lieux publics, les galeries et les musées, représente le mieux pour lui ce envers quoi il doit redoubler de prudence. Un sentiment semblable le guidera lorsqu'il se trouvera confronté à la critique d'art des journaux à grande diffusion : ceux qui font cette critique savent qu'ils doivent composer avec cette sensibilité et ils mettent tout leur talent de communicateurs à ne pas la prendre de front; certains, moins consciencieux, iront même jusqu'à la contourner

totalement et préféreront se laisser entraîner sur un tout autre terrain, plus sûr, pour eux comme pour le public.

Les aspects les moins visibles du milieu de l'art, les plus intérieurs à celui-ci, se ressentent plus sérieusement de la vulnérabilité dans laquelle l'a laissé la désertion du public. Un abus de pouvoir, de quelque instance il origine, perpétré dans un milieu soustrait des regards extérieurs est quasi impossible à dénoncer : les pairs, déjà désunis, et se sachant perçus comme tels, hésiteront à s'opposer ouvertement à un des leurs et préféreront offrir un front uni, tant qu'il demeurera possible de le prétendre. Dans une communauté marquée par l'individualisme, la solidarité ne se créera que sous le coup d'une menace qui vise avec évidence toute la communauté. La solidatiré y est un fait mécanique, fonction de l'ampleur de la menace et non de la possibilité qu'a le milieu d'y répondre avec force. Qui voudrait contester un abus dans un tel contexte doit le plus souvent le faire seul. C'est de cette façon qu'un acte individuel comme une démission est devenu ici une occasion exceptionnelle, presque la seule, de s'octroyer un droit de parole qui va permettre de révéler au grand jour des oppositions. Cela constitue bien évidemment une stratégie extrême car elle laisse entendre que la seule façon d'exprimer une dissension est de s'exclure physiquement de ce cadre. D'autres groupes et d'autres institutions ont donné l'exemple d'un exercice moins destructeur et moins coûteux du droit de parole des individus et ont montré qu'ils pouvaient laisser place à l'opposition et même coexister avec elle.

Parce qu'il fait échec à l'avance à sa propre opposition, le milieu de l'art peut facilement devenir la proie du premier manipulateur d'opinion venu et il risque peu, pour les raisons évoquées plus haut, de réagir. Quant au public, il est - est-il besoin de le rappeler - absent. Si on le convoque, en l'informant par exemple d'une situation de crise, il décidera soit de laisser faire - car il se sent étranger aux enjeux en cause - ou, s'il est convaincu que la situation doit être corrigée, il pourrait se contenter des solutions qu'on lui offrira car, là aussi, il n'est que très rarement en mesure de les juger.

On pourrait trouver, dans les mécanismes mis sur pied par les gouvernements pour distribuer les fonds affectés au soutien de l'art contemporain, un autre lieu où se confirme que l'autonomie nécessaire et tant réclamée ne va pas sans contrepartie : un isolement dont le prix à payer est très élevé. On sait que les subventions sont accordées par des jurés composés par des pairs, seule garantie de la non-partialité et du sérieux du jugement : partant du principe, qui s'avère d'ailleurs très juste, qu'il n'y a que le milieu de l'art pour juger le milieu de l'art, on a exclu de ce processus toute interférence avec ce qui est étranger au milieu et on en a fait une affaire de spécialistes pour se couper ainsi d'un support dont on voudrait tant par ailleurs bénéficier. Le dilemme semble insoluble et on devra encore pour quelque temps se contenter de solutions imparfaites dont les défauts nous sont bien connus, mais dont on n'imagine même pas cependant comment ils pourraient être corrigés.

Malgré toutes les difficultés qui se présentent, le milieu appelle de tous ses vœux une meilleure insertion dans le social. Les marchands souhaitent vendre; les artistes aussi. Survivre, aux crochets de l'État, ne suffit à personne et chacun cherche à recomposer les termes d'un véritable échange. L'ouverture réclamée presque unanimement par le milieu a rencontré, au moment où elle commençait à s'exprimer plus clairement, une récession économique et, par la suite, un climat social qui a commencé, au cours des années 70, à réclamer «moins d'État». La réduction de l'appareil gouvernemental et l'élargissement des libertés individuelles des entreprises ont rallié la grande majorité, alors qu'un petit nombre d'individus s'inquiétaient encore de savoir comment seraient maintenus les services que l'État leur semblait le seul à pouvoir assurer, et pour lesquels on ne voyait pas qui prendrait le relais. Dans cette conjoncture - amincissement des budgets de soutien fournis par l'État et opinion générale favorable à une moins grande mainmise de l'État - le milieu de l'art contemporain s'est trouvé confronté à ce que,

tout à la fois, il craint et recherche : une ouverture sur le social. Cette nouvelle confrontation, qui constitue une des conditions les plus déterminantes actuellement posées à l'art contemporain, n'est pas toujours facile et elle crée souvent chez la plupart un choc durement ressenti. Certains craignent le pire pour la communauté artistique car ils croient que l'art contemporain ne se gagnera pas un support libre de toute entrave du simple fait qu'il le cherche; l'art actuel ne saurait non plus, selon eux, sortir de son isolement par la simple magie de la confrontation, puisque cet isolement n'est pas dû à son caprice mais qu'il est plutôt le résultat d'un processus historique qui a relégué la pratique artistique à l'arrière-plan, avec les conséquences que l'on connaît et qui demeurent, aujourd'hui, tout aussi vraies.

Un rempart contre l'arbitraire

La critique rageuse et intraitable qui a accueilli les manifestations d'art contemporain à la fin du XIXe siècle a, avant de se taire, suscité son pendant : une critique plus éclairée qui prenait la forme d'une défense passionnée de l'art contemporain, par qui le comprenait et comme il peut se comprendre, c'est-à-dire de l'intérieur. Ceux qui feront la critique et ceux qui feront l'art contemporain ne seront, dorénavant, jamais étrangers l'un à l'autre - ce qui n'ira pas sans problème d'ailleurs, car ce jugement critique ne sera pas au-dessus des conditions que nous décrivions plus haut, mais bien au contraire il les partagera entièrement, y compris les écueils. Partie prenante de l'art contemporain, la critique en deviendra même l'extension naturelle, rôle qu'elle adoptera de plus en plus ouvertement. Cette caractéristique de l'engagement est précisément ce qui permet de ne pas assimiler à la critique ces échotiers, que les circonstances ont désignés comme critiques, mais qui se contentent de se laisser porter par la rumeur, celle qui les nourrit comme celle qui les accueille.

Presque à elle seule, la critique joue le rôle de régulateur, et elle se présente, en tant qu'institution, comme le seul contre-pouvoir efficace et le seul juge, crédible en ce moment, de l'art contemporain. Elle partage l'écueil subi par l'art contemporain que nous venons de souligner : l'importance énorme qu'elle a en ce moment et le quasi-monopole qu'elle exerce consacrent l'isolement de l'art contemporain et son repli sur lui-même. En effet, c'est presque entièrement sur elle que repose la responsabilité de juger et de faire la différence entre l'artiste et sa parodie, entre la qualité et la médiocrité, et aussi, par la suite, si sa crédibilité lui a créé une influence, entre le succès et l'échec. L'acte de juger, d'évaluer, est fondamental à toute pratique, et l'art n'y échappe pas. Il suffit que tout soit équivalent pour que le sens même d'une pratique la déserte.

Quoiqu'on le conteste (comme tout monopole d'ailleurs), aucun mécanisme d'évaluation plus opératoire que celui qu'offre l'institution de la critique, n'a été mis au point. Le succès critique demeure, aujourd'hui, l'indication la plus significative de la «performance» de l'artiste. Aucune autre donnée ne permet encore d'évaluer aussi bien l'art contemporain, les œuvres et les événements qui la composent, et de leur rendre justice. Le succès de marché ? Il est rare, en plus, malheureusement, d'apparaître comme suspect aux yeux de plusieurs, qui semblent ainsi renvoyer au public la méfiance qu'il leur témoigne. Ce sentiment est persistant au point que des succès critiques seront amoindris et mitigés - aux yeux de certains - du simple fait qu'ils auront eu le mauvais goût d'être accompagnés d'un succès de marché. Le succès de foule ? Il a, jusqu'à présent, dans ses grandes variations, permis principalement d'identifier les œuvres et les événements que le public jugeait spectaculaires - ce qui, on l'avouera, constitue un jugement très partiel sur la valeur d'une œuvre. Il ne reste plus alors, comme indication acceptable aux yeux de la communauté artistique, que le succès critique. Le pouvoir de la critique est donc d'autant plus grand qu'il n'y a pas d'autres instances pour l'exercer. Il serait plus normal que le marché, la critique et l'intérêt du public puissent, chacun, s'exprimer de

façon libre et significative. Mais ce n'est pas le cas, et le milieu de l'art, restreint par la force des choses, est le premier à regretter le monopole de la critique, qui est le symptôme même d'une isolation qui n'est pas proche d'être réglée.

Malgré ses écueils, la critique est le rempart le plus sérieux et le plus solide qu'offre le milieu de l'art face à l'arbitraire. L'importance démesurée que les circonstances ont accordée à la critique est un mal qui sera toujours moindre que l'arbitraire menaçant sans cesse l'art contemporain. Des conflits d'intérêt et de l'arbitraire, la critique elle-même n'est pas à l'abri mais, peu populaire (surtout si elle est pratiquée sérieusement et répugne aux effets charismatiques auxquels succombent certains), la critique se met en position, en jugeant, d'être jugée à son tour : elle appelle un droit de réponse qui est la garantie la plus sérieuse contre les abus qu'elle est elle-même si bien placée pour commettre.

La qualité d'un jugement critique se mesure essentiellement à la qualité de sa plaidoirie. Un jugement favorable ou défavorable qui ne prend appui sur aucun argument (soit parce que le critique n'avait pas recueilli les informations nécessaires soit parce qu'il n'a pas su les organiser) mais sur des seuls préjugés, favorables ou défavorables, ne contribue qu'à alimenter ces préjugés, en minant cependant, petit à petit, la crédibilité de son auteur. Celui-ci trouvera des sympathies chez ceux à qui il s'adresse, mais peu de respect de la part de ceux qui ne demandaient qu'à être convaincus et qui toléreront difficilement de se faire dicter une conclusion si l'on n'a pas pris la peine d'exposer des motifs raisonnables d'y adhérer. Le jugement ne tient alors que sur la seule autorité qui vous est accordée par les circonstances mêmes qui vous ont institué critique. La faiblesse des arguments, leur minceur, n'engendrera à la longue, de la part du public, qu'un désintéressement et une désaffection, dont tout le milieu de l'art devra payer le prix.

Dans les meilleurs cas, le jugement, favorable ou non, devient souvent secondaire par rapport à la plaidoirie qui est le moment où s'engage un véritable dialogue entre l'œuvre de l'artiste et un de ses spectateurs privilégiés. Les «meilleurs cas» se retrouvent aussi le plus souvent du côté des critiques favorables car celles-ci, plutôt que de s'employer à faire objection à une œuvre, vont, littéralement, la «découvrir» et aussi en faire émerger la dimension critique qu'elles ne font que prolonger dans une forme textuelle, la critique et l'œuvre ayant même tendance dans ces cas à se confondre l'une à l'autre.

Juger, plaider : le travail critique ne va pas sans l'un et l'autre à la fois, et c'est ainsi, par cette double responsabilité qu'elle exerce, que la critique contribue, peut-être mieux que n'importe quel autre moyen, à situer et à faire valoir les enjeux de l'art contemporain, si contradictoires semblent-ils souvent aux yeux du plus grand nombre. Le public a déserté l'art contemporain le jour même où celui-ci est devenu critique mais l'art contemporain, n'a, quant à lui, jamais déserté la réalité qui lui était faite, et son repli ne fut que stratégique. Il n'a jamais cessé de s'adresser à l'actualité la plus brûlante, par des détours qui lui furent obligés ou qu'il a choisis, mais qu'il ne faut pas confondre avec l'écran de fumée de la pseudo-littérature ou de la pseudo-scientificité ou encore de la pseudo-vulgarisation que nous sert une certaine critique, qui ne juge, ni ne plaide, et tente plutôt de se créer une crédibilité personnelle aux dépens de la littérature, de la science ou du journalisme à sensation dont elle recherche les effets.

Il est exceptionnel que la critique n'échoue pas sur l'un ou l'autre de ces écueils. La courte histoire de l'art contemporain québécois et celle de la critique l'ayant accompagné, regroupe un ensemble assez consistant de défenses touchant certaines démarches, qui montrent qu'il est plus facile d'éviter ces écueils lorsqu'on se situe d'entrée de jeu du côté de son objet. Plus passionnante encore cependant est l'aventure critique de ces auteurs qui ont multiplié les engagements et ne se sont jamais fixés sur aucun. Cette critique, la plus infatigable, a su se confronter aux objets les plus multiples et, surtout, elle a su se déplacer au même rythme que l'art actuel en assumant la

contemporanéité éphémère qui est le défi même de cet art. Ces trajets critiques mouvants, jamais indifférents, constituent une introduction exceptionnelle à l'art contemporain québécois. On pourrait faire à propos de certains critiques québécois des sommes qui, réunies, permettraient enfin de mesurer une distance parcourue, qu'on pourrait dès lors garder en mémoire. Cette anthologie, à faire, de la critique au Québec, nous renseignerait aussi sans doute, dans ses meilleurs moments, sur le sens même de cette activité qu'est la critique, si étrange aux yeux de la plupart et qui tarde à être reconnue pour ce qu'elle est : une forme très avancée, et très raffinée, d'exercice de sa liberté.

France Gascon est née à Montréal en 1952. Elle détient une maîtrise en histoire de l'art de l'Université de Montréal. Elle a enseigné l'histoire de l'art et la sémiologie des arts visuels dans diverses universités. Conservatrice au Musée d'art contemporain de Montréal depuis 1980 et responsable des expositions depuis 1983, elle a réalisé pour ce musée plusieurs expositions dont *Dix ans de propositions géométriques*, *Le dessin de la jeune peinture*, *Menues manœuvres*, *Art et bâtiment*, *La graphique*, *Écrans politiques* et *Cycle récent et autres indices*. Elle écrit régulièrement des articles sur la muséologie et l'art contemporain.

Carol WAINIO
Sans titre (détail), 1985.
64,8 x 99,5 cm
(511)

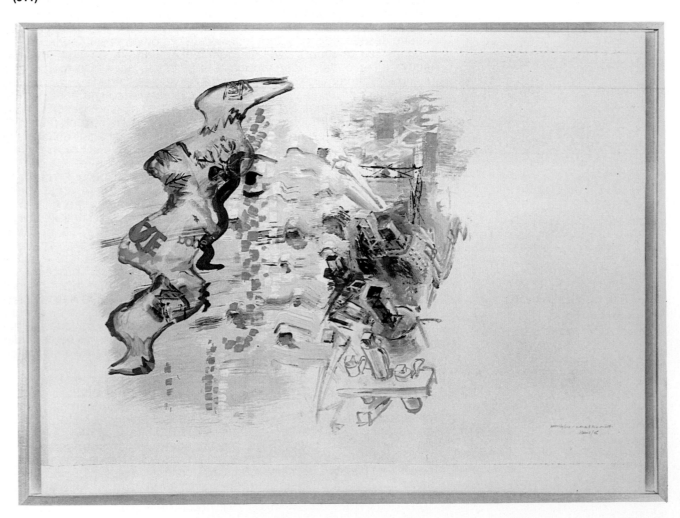

Serge TOUSIGNANT
Nature morte au cendrier
(La leçon) (détail), 1986.
127,1 x 101,6 cm
(512)

Raymonde APRIL
Parade (détail), 1986-
1987. 72 x 79,5 cm
(513)

Présence de la musique contemporaine

par Yves G. Préfontaine

1986 - Bien sûr, les vingt ans de Graff, mais également vingt ans de la Société de musique contemporaine du Québec (S.M.C.Q.); puis année internationale de la musique canadienne. Oui, la musique actuelle occupe fièrement une place sur le podium aux côtés de Graff.

Le cadre de cet ouvrage et l'occasion qui le fait naître m'imposeront une certaine rigueur, dans toutes les acceptions du terme; les choix seront onéreux : comment ne pas craindre, en ce décor, d'oublier, de blesser... qu'on ne m'en tienne pas rigueur.

J'entends aborder le sujet de la musique québécoise contemporaine sous de courtes rubriques ayant toutes pour objet ceux qui la font et la pensent.

Ceux qui ont fait naître ceux qui créent aujourd'hui...

Les jeunes compositeurs d'ici ont, pour la presque totalité d'entre eux, acquis leur formation auprès de trois pôles dont l'influence a été déterminante dans la création au Québec : ils portent les noms de Serge Garant, Gilles Tremblay et André Prévost. Le décès récent (novembre 1986) de Serge Garant nous contraint prématurément à parler de lui au passé; il professait à l'Université de Montréal où se trouve André Prévost. Gilles Tremblay enseigne au Conservatoire de Musique de Montréal.

Ce dernier, après des études à Montréal, ira, fort d'un premier prix, travailler à Paris de 1954 à 1961 avec son «père spirituel» (l'expression est de lui) Olivier Messiaen, ainsi qu'avec Yvonne Loriod. Il aura l'occasion de fréquenter les grands esprtis de la musique actuelle : Pierre Boulez, Maurice Martenot, K. Stockhausen, et Andrée Vaurabourg (épouse de Honegger). Un séjour au Groupe de Recherche musicale de l'O.R.T.F. lui permettra également de rencontrer P. Schaeffer, Boucourechliev, Ferrari et Xenakis.

Tremblay confiait à la revue *Dérive* il y a quelques années que «composer, c'est mettre en relation des idées et en même temps être à l'écoute d'une poussée de pensées sonores qui vont du cri de l'enfant jusqu'au pleur ou au rire. Il y a une très grande proximité, poursuit-il, entre ces pulsions instinctives et la composition, même si celle-ci est organisée par l'intelligence (1)». Une des caractéristiques de ce compositeur : l'intégration à son milieu, au temps présent, à celui qui voit se dérouler l'action; temps qui voit également évoluer l'homme, «l'homme qu'il ne peut séparer de sa responsabilité avec les autres hommes (2)».

La pédagogie de Gilles Tremblay passe par l'étude systématique de certaines œuvres; non seulement de musique actuelle mais de tous les temps et même de plusieurs civilisations. L'analyse crée un contact intime avec les œuvres et elle permet de les découvrir sous toutes leurs facettes; l'étudiant apprend son métier par un contact privilégié avec le répertoire.

André Prévost a eu, lui aussi, l'occasion de travailler à Paris avec Messiaen, après ses études au Conservatoire de Musique de Montréal. Il a également reçu l'enseignement de Dutilleux puis de Michel Phillipot. Une œuvre de grande envergure, *Terre des Hommes* cantate sur des paroles de Michèle Lalonde, nécessitant deux orchestres, solistes et chœurs, a été choisie pour les cérémonies d'ouverture d'Expo 67. Entre 1965 et 1986, André Prévost avait reçu et livré plus de trente commandes, ce qui en ce domaine constitue un excellent palmarès.

Ce compositeur fascinant - aucune de ses œuvres ne laisse indifférent - profite, dans son approche de travail, d'une grande liberté; il ne procède d'aucune école précise. Prévost est un humaniste, l'art en général retient son attention; mais également le sort du genre humain, l'avenir incertain qui s'érige avec arrogance et insouciance à la fois. «Pour le vrai compositeur, écrivait-il un jour, la toute première motivation

est ce besoin de s'exprimer par la composition. Il s'agit moins d'une vision pratique que d'un besoin abstrait (3).»

Il est professeur d'analyse et de composition à la Faculté de musique de l'Université de Montréal depuis plus de vingt ans maintenant.

Tout récemment, le monde de la musique contemporaine perdait en quelque sorte sa clef de voûte, un des premiers à croire que la musique actuelle pouvait et devait avoir sa place ici : Serge Garant. Depuis vingt ans, il a animé sans relâche les concerts de la Société de musique contemporaine, tout en enseignant, avec un zèle peu commun et une conscience très aiguë, l'analyse de la musique contemporaine et la composition.

La démarche de Garant, au plan de la composition, en est une d'équilibre «entre un langage qui est parfaitement cohérent, parfaitement logique et une forme qui est audible... il faut cet équilibre entre l'intellect et l'audition (4)».

Le critique Claude Gingras écrivait en novembre 1986 : «possesseur d'un métier vertigineux de l'écriture et de l'orchestration, il avait assimilé les fruits de ces diverses fréquentations (Stravinsky, Messiaen, Webern, Berg, Boulez) pour élaborer un langage personnel fait à la fois de rigueur et de sensibilité, et en évolution constante (5)».

Comme Gilles Tremblay, Garant ne croyait pas que la composition puisse s'enseigner. Le professeur est là comme personne ressource, comme référence, comme guide. Il sert à huiler la machine, à fournir les outils. Le dialogue avec l'étudiant représente une dimension essentielle dans le processus : questionner, ramener à l'intérieur du cadre, voir à obtenir adéquatement les effets souhaités...

Une des grandes réussites de ce pionnier de la musique actuelle s'est traduite dans son œuvre *Chants d'amour...* où il parvient avec un art consommé à rallier le sérialisme au lyrisme le plus éloquent.

Serge Garant avait été investi de l'Ordre du Canada et avait mérité le prix Jules-Léger pour une œuvre de musique de chambre (Quintette).

Avant de quitter la Faculté de musique de l'Université de Montréal, je veux souligner au passage le soixante-dixième anniversaire de naissance de Jean Papineau-Couture, éminent compositeur qui en fut le doyen.

Les anglophones représentent également une grande richesse dans l'univers musical actuel. Il conviendra donc de parler brièvement de John Rea, Bruce Mather et Alcides Lanza, tous trois actuellement à l'Université McGill.

Le premier, formé en Ontario et aux États-Unis, se joint en 1973 à l'équipe de l'Université McGill. Il est co-fondateur des Événements du Neuf. Véronique Robert écrit que «son œuvre se caractérise par l'originalité du langage et le souci constant de la strucutre (6)». Elle rejoint tous les genres.

Bruce Mather célébrait lui aussi un vingtième anniversaire : vingt ans de présence au sein de l'équipe des professeurs de la Facluté de musique de l'Université McGill. Compositeur prolifique, il a écrit pour les formations les plus diverses et pourtant, paradoxalement, assez peu pour l'instrument qui le servait comme interprète, le piano.

Alcides Lanza, d'origine argentine, assure depuis 1971 la responsabilité du Studio de musique électro-acoustique de la Faculté de musique de cette université. Il a étudié avec les plus grands : Ginastera, Messiaen, Malipiero, Maderna...

Les jeunes compositeurs d'ici

Nombreux. Ils sont nombreux les jeunes, et même les moins jeunes qui canalisent leurs énergies vers la création musicale. Un de ceux qui retiennent le plus l'attention actuellement est sans doute Michel Longtin de qui les récentes œuvres ont reçu un accueil enthousiaste, non seulement lors de leur exécution à Montréal, mais également dans le reste du Canada et en Europe. L'univers électro-acoustique le mobilise énormément et plusieurs pièces importantes utilisant ce support nous

ont été proposées. *La Trilogie de la Montagne* mérite certainement d'être soulignée.

Michel Longtin prend comme référence présente les plus grandes pages de Sibélius et de Mahler. C'est précisément un hommage à Sibélius, *Pohjatuuli,* qui lui a valu le prix Jules-Léger pour la musique de chambre, en 1986. Le langage musical de Longtin synthétise, en quelque sorte, ceux qui existent aujourd'hui; la musique sérielle ne l'attire pas : il considère cette «grammaire musicale très stricte».

Michel-Georges Brégent joue avec le son. Voilà son matériau de base. Il l'organise de telle sorte que le plus grand nombre possible de témoins participent à l'œuvre : l'interprète, bien sûr, mais également l'auditeur. «Je perturbe le silence qui est à la base de toute bonne musique», disait-il un jour (7). Lorsqu'on considère la production de Brégent, on constate une instrumentation, en général, assez sobre. Mireille Gagné, directrice du Centre de musique canadienne à Montréal, écrivait qu'«il tente de rendre le résultat musical le plus harmonieux et le plus juste possible (8)».

Pour Denis Gougeon, «il y a un abîme sonore à combler entre la page blanche et la Beauté», abîme qu'il veut combler «avec une simplicité d'expression sans rejeter l'utilisation d'une structure souple mais résistante (9)».

Il faut également mentionner un compositeur espagnol installé chez nous depuis 1969, dont les œuvres sont considérées avec respect : José Evangelista, ancien élève d'André Prévost; il est maintenant un de ses collègues à l'Université de Montréal. Nous pouvons apprécier le mieux sa démarche musicale dans son œuvre *Clos de vie* écrite en 1983 à la mémoire de Claude Vivier. Très féru de «musiques d'ailleurs», il n'hésite pas à en intégrer les éléments les plus caractéristiques à son œuvre propre.

À la suite de ceux-ci, il y a les plus jeunes encore : ceux qui en 1986 ont moins de trente ans; ceux qui en 1986 entretiennent des idéaux; ceux qui en 1986 débordent d'idées et de vitalité. Ceux qui vibrent profondément à l'idée d'être joués, qui n'ont pas peur d'aller de l'avant, de défoncer des portes, de requestionner la tradition, les modes contemporains. Ils ont pour noms : Dauphinais, Rose, Bouchard, Marcel, Patch, Mika, Dowdy...

Ceux qui interprètent la musique d'ici

La Société de musique contemporaine dont la responsabilité et le rôle consiste à faire connaître le répertoire actuel, tant québécois, canadien, qu'étranger, est née en 1966. Les pionniers en ont été Jean Papineau-Couture, Maryvonne Kendergi, Serge Garant (m. 1986) et Hugh Davidson.

Le nombre d'exécutants varie considérablement selon les œuvres retenues mais la direction musicale en a toujours été confiée, comme nous l'avons dit, à Serge Garant, sans doute la personne la plus apte à remplir cette fonction. Parfois la S.M.C.Q. se fait producteur et invite des musiciens et des formations étrangères parmi les plus célèbres.

On lui doit, d'autre part, d'avoir révélé au public montréalais un très grand nombre d'œuvres (près de 550) parfois très représentatives des courants musicaux actuels, sans parler des créations et commandes d'auteurs d'ici. Nous pouvons constater que, depuis vingt ans, la S.M.C.Q. n'a cessé d'évoluer; de même en est-il des musiciens auxquels elle fait appel. De plus en plus, ils s'impliquent dans la musique et emboîtent le pas avec une bonne volonté, voire une conviction qui n'a pas toujours tansparu...

Vingt ans Graff - vingt ans, la Société de musique contemporaine.

L'A.M.A.Q. (Association de musique actuelle de Québec) assure une part de la présence de la musique contemporaine à Québec. Ses activités, peu nombreuses, ne suivent cependant pas un calendrier très rigoureux.

Les Événements du Neuf déploient leurs activités et leurs manifestations parallèlement à celles de la S.M.C.Q. La réalisation la

plus importante en date est la présentation de l'opéra *Kopernikus* de Claude Vivier. Celui-ci fut avec Lorraine Vaillancourt, José Evangelista et John Rea, un des fondateurs de cette société dont on se demande pourquoi elle n'a pas vu le jour plus tôt tant son activité est nécessaire. Les présentations ont toujours lieu à 9 heures, le ou autour du 9 du mois de représentations. De façon générale, chaque manifestation, chaque événement - car c'en est un tant par la diversité, l'originalité et la qualité toujours renouvelées - gravite autour d'une thématique précise. Plus que la S.M.C.Q. dont ce n'est d'ailleurs pas le rôle, les Événements du Neuf sont en mesure de présenter des productions réunissant plusieurs médias, ne refusant pas à l'occasion d'utiliser les techniques électro-acoustiques.

Les organismes spécialisés

L'A.C.R.E.Q. (Association pour la création et la recherche électro-acoustique du Québec) a été fondée en 1976 notamment par Yves Daoust (actuel président, récipiendaire du Grand prix du Festival de Bourges en 1980), Philippe Ménard et Marcelle Deschênes. Comme son nom l'indique, l'association a pour principal objectif de faire connaître les résultats des recherches et des expériences électro-acoustiques réalisées au Québec comme à l'étranger.

Très active, elle cherche et réussit assez bien à percer divers milieux en organisant des séances d'animation et de formation sur ce type particulier de musique. Comme tout le monde intéressé par ce domaine ne peut profiter d'un outillage toujours adéquat, l'A.C.R.E.Q. est à mettre sur pied un centre de production de façon à prêter assistance au plus grand nombre.

L'A.R.M.U.Q. (Association pour l'avancement de la recherche en musique du Québec) a vu le jour en 1980. Son objectif est double : d'une part favoriser le développement de la recherche dans le domaine musical et d'autre part, corollaire de la première, diffuser les résultats de ces recherches.

Il faut bien dire cependant que les travaux des membres de l'A.R.M.U.Q. ne rejoignent pas seulement la musique actuelle. Par exemple, on a fait jouer des œuvres du XIXe siècle dénichées dans des archives... Les membres se recrutent dans des sphères connexes à la musique (musicologues, musiciens, archivistes, étudiants...) auxquels on ajoute des corporations (institutions, bibliothèques, etc.). Cette association organise annuellement un colloque de deux jours et publie à l'occasion des cahiers et des bulletins de liaison qui permettent de créer un lien entre ses membres.

Les grands disparus

Il ne serait guère séant de parler de la musique actuelle au Quévec sans évoquer l'absence de trois de ses princes. J'ai parlé plus haut de Serge Garant, décédé au moment même où je concluais ce texte. Il fut important non seulement par son œuvre, par ses responsabilités à la S.M.C.Q., par son métier de professeur, mais également, et il est un des rares à l'avoir fait, comme communicateur. Qui ne l'a pas rejoint à un moment ou l'autre, dans son activité radiophonique, où il présentait fidèlement, semaine après semaine, pendant de nombreuses années, le répertoire contemporain... cette voix s'est tue le 1er novembre 1986.

En février 1985, c'est Micheline Coulombe-Saint-Marcoux qui nous quittait. Je laisserai parler Mireille Gagné : «entière, dynamique, vive et sensible, elle a joué plusieurs rôles et sa vitalité n'a eu d'égal que sa générosité de temps et de cœur... Elle avait non seulement le talent de créer, mais aussi un besoin vital de changer, de faire évoluer aussi bien la musique que la société (10)».

Quelques mois avant son décès, on présentait son œuvre *Transit* dont on pourrait dire qu'elle ralliait les divers thèmes abordés au cours de sa carrière.

Enfin, deux ans plus tôt à Paris, c'est un jeune et remarquable compositeur de 34 ans qui mourait tragiquement. Personnage haut en couleur, Claude Vivier s'avérait être un chef de file. Indiscutablement. Tous s'entendaient et s'entendent encore-l'œuvre demeure, que diable ! pour louer l'originalité de ses créations.

Rarement a-t-on vu chez un compositeur aussi jeune, une personnalisation aussi marquée de l'expression. La mort de Vivier est un drame. Parce que nous sommes privés d'un être d'exception, au talent fou, à la culture inouïe. Il nous laisse des œuvres d'une grandeur telle qu'elles seront sans doute à court terme des classiques de la musique actuelle : *Kopernikus* (présenté en cette fin d'année 1986 par les Événements du Neuf), *Lonely Child*, les *Liebesgedichte*, *Orion*...

Comme on a pu le constater, dans le domaine musical comme ailleurs, les richesses naturelles abondent : on aborde tous les genres de musique, on explore énormément. Ici comme en d'autres sphères, les plus talentueux seuls perceront; les plus talentueux et les plus persévérants. Au risque d'énoncer un cliché, les débouchés se font rares pour les nouveaux visages. Ils doivent multiplier les cordes de leur arc, diversifier leur activité... le métier devient hasardeux.

Ne pas cesser de composer, voilà la consigne; persister, exploiter toutes les avenues possibles et permettre aux jeunes loups de s'exprimer.

Notes

(1) *Dérive,* n° 44-45, Montréal, 1984
(2) *Scène musicale,* mars-avril 1970
(3) *Scène musicale,* septembre-octobre 1983
(4) *Dérive,* n° 44-45, 1984
(5) *La Presse,* 8 novembre 1986
(6) Feuillet d'information sur les compositeurs, S.D.E.
(7) Cité dans «Célébration» 25e anniversaire, C.M.M., 1984
(8) *Idem*
(9) *Idem* (cité par Mireille Gagné)
(10) *Sonances,* avril 1985

Au terme de ses études musicales au Conservatoire de musique de Montréal avec Mireille et Bernard Lagacé, Scott Ross et Donald Thomson, **Yves G. Préfontaine** obtient des premiers prix d'orgue et de clavecin. Il aura l'occasion de perfectionner ce dernier instrument auprès de Gustav Leonhardt à Amsterdam. Pendant de nombreuses années, il a animé des émissions musicales aux réseaux FM de Radio-Canada et de Télé-Média; il collabore par ses écrits à la revue musicale *Sonances*. Il est chef du Département de musique au Collège Marie-Victorin de Montréal.

Claude Vivier.
Photo : Daniel Dion
(514)

Micheline Coulombe-
Saint-Marcoux
(515)

Serge Garant
(516)

Les mille et une nuits du théâtre au Québec : Visions, merveilles et désenchantements

par Gilbert David

Un nouveau pays théâtral

Dans le *Renouveau du théâtre au Canada français* (Éditions du Jour, 1961), Jean Hamelin comptait, en ce début de «révolution tranquille», quelque 30 spectacles professionnels à avoir pris l'affiche à Montréal en une saison : vingt ans plus tard, ce nombre aura au moins quintuplé et, à la grandeur du Québec, on a pu, ces dernières années, estimer à plus de 300 les spectacles théâtraux offerts annuellement, durant la saison régulière - de septembre à mai - et en été.

De la même façon, les compagnies théâtrales se sont multipliées - on en dénombrait, en 1984, autour de 200, en comprenant les théâtres estivaux (1) -, alors que les démarches artistiques se sont diversifiées et que les publics (2), notamment au cours de la dernière décennie, ont connu un taux de croissance très significatif.

Le *baby boom* d'après-guerre, la scolarisation de larges couches de la population, l'augmentation du niveau de vie - et, en conséquence, la diversification des sources de loisir -, conjugués à une vague néo-nationaliste sans précédent, ont été des facteurs d'ouverture culturelle et expliquent, en partie du moins, que la pratique théâtrale ait connu un développement sauvage qui l'a remodelée en profondeur.

À partir, notamment, de la fondation du Centre d'essai des auteurs dramatiques (C.E.A.D.) (3) en 1965, le théâtre au Québec deviendra un vaste laboratoire où se côtoieront le meilleur et le pire, les approximations généreuses comme les recherches les plus intenses et les plus pertinentes. Dans les notes qui suivent, je me propose de dresser un panorama de l'activité théâtrale des vingt dernières années au Québec, dans une perspective à la fois socio-historique et critique. D'abord, j'examinerai le champ des pratiques dramaturgiques; dans un deuxième temps, je me pencherai sur les pratiques scéniques, en me contentant d'identifier les compagnies marquantes et les courants déterminants. C'est là, on s'en doute, un partage commode qui vise à rendre compte des deux composantes majeures de toute activité théâtrale, et qui ne pourra pas faire directement saisir les multiples rapports texte/représentation inhérents au champ théâtral.

1. L'Explosion dramaturgique

Au milieu des années 60, le théâtre, à l'image de beaucoup d'autres pratiques artistiques au Québec, s'apprête à dénoncer son statut «canadien-français» pour s'affirmer comme «québécois». Des pionniers d'après-guerre, comme Gratien Gélinas (1909), Jacques Ferron (1921-1986), Marcel Dubé (1930), Anne Hébert (1916), Jacques Languirand (1930) et Françoise Loranger (1913), n'écriront plus pour la scène d'œuvres significatives après 1970... Un nouveau chapitre de notre histoire théâtrale va toutefois s'ouvrir avec la création des *Belles-Sœurs* [1968 (4)] de Michel Tremblay; en réunissant quinze personnages féminins de condition modeste, s'exprimant dans un idiome populaire, le joual, qui déchaîne aussitôt une controverse, Tremblay va en effet faire éclater le scandale de leur condition aliénante et, à travers ces colleuses de timbres-primes, celui de la situation tragique du Québec tout entier. Or, le coup de maître de Tremblay fonctionne aussi à la manière d'une force libérante, car l'activité dramaturgique commence alors à s'intensifier, ce dont le tableau suivant donnera une idée :

Nombre de créations à la scène de 1965 à 1981 (5)

1965	23	1970	77	1975	34	1980	62
1966	20	1971	80	1976	35	1981	50
1967	48	1972	90	1977	53		
1968	42	1973	83	1978	65		
1969	61	1974	.?	1979	72	Total	895

1.1 Un théâtre de l'identité : paroles de désaliénation

Avant toute chose, la période qu'inaugurait *Les Belles-Sœurs*, en fut une de décolonisation culturelle et d'émancipation collective. Le théâtre, dans un contexte de bouleversements socio-politiques et culturels, a pu contribuer à révéler la collectivité québécoise à elle-même, en dénonçant ses réflexes de minorité et son passé, marqué par la dépendance aux valeurs religieuses, rurales et familiales traditionnelles.

De la fin des années 60 au référendum de 1980 (6), un homme de théâtre, Jean-Claude Germain, a incarné, plus que tout autre, la volonté d'une«québécisation» de notre culture à l'encontre de tous les modèles étrangers que d'aucuns prétendaient plus universels - ce qu'il a volontiers taxé d' «ailleurisme». D'abord critique théâtral, puis dramaturge, metteur en scène et directeur de compagnie - le Théâtre d'Aujourd'hui -, Germain a écrit en une douzaine d'années 25 pièces dont les plus marquantes, à des titres divers, sont : *Diguidi, diguidi, ha ! ha ! ha !* (1969), *Dédé Mesure* (1972), *Les Hauts et les bas d'la vie d'une diva : Sarah Ménard par eux*-mêmes (1974), *Un pays dont la devise est je m'oublie* (1976), *Les Faux Brillants de Félix-Gabriel Marchand* (1977) et *A Canadian Play/Une plaie canadienne* (1979). Dans une écriture volontiers hyperbolique, criblée de références et d'allusions à l'histoire québécoise, Germain a souvent adopté un ton pamphlétaire, coloré par le recours à la parodie, voire à la fatrasie. Sensible à la dimension théâtrale de la vie sociale ou politique, cet auteur dramatique se montre habile à exploiter les jeux de rôles qui pèsent sur ses personnages; ceux-ci sont, du reste, présentés comme des créatures spéculatives, quand ils ne sont par carrément des comédiens pris dans le tourbillon de leurs simulacres, ce qui accentue la dimension caricaturale et satiriste de cette dramaturgie qui s'est voulue urbaine, actuelle et engagée, mais qui paraît aujourd'hui embarrassée par sa trop grande transitivité ou, si l'on veut, par l'univocité de ses messages... - ce qui explique peut-être l'espèce de purgatoire que connaissent cette œuvre et son auteur depuis quelques années.

L'importance de Germain n'en est pas moins indéniable : il a formé ou soutenu nombre de créateurs (auteurs et artistes de la scène), tant au Centre d'essai des auteurs dramatiques et au Théâtre d'Aujourd'hui qu'à l'École nationale de Théâtre du Canada - où il dirige une section d'écriture dramatique depuis 1975 -, en leur insufflant un esprit critique et en élaborant un discours programmatique qui vise à l'établissement durable de la dramaturgie nationale. Depuis son célèbre «C'est pas Mozart, c'est le Shakespeare québécois qu'on assassine» [1970 (7)], Germain a défendu à toutes les tribunes la nécessité d'une autonomie culturelle et politique pour le Québec et il a cherché à inscrire notre théâtre dans son histoire propre et l'Histoire (du Québec) dans notre théâtre.

Tout aussi prolifique - avec près de 30 pièces, parmi lesquelles on peut signaler *Ben-Ur* (1971), *Goglu* (1971), *Une brosse* (1975) et, plus récemment, *Le Grand Poucet* (1979) et *Les Gars* (1983) -, Jean Barbeau a brossé, sur le mode comico-dramatique, les portraits de velléitaires ou d'individus floués -surtout des hommes -, aux prises avec leurs illusions et les limites de leur existence à courte vue. Mais cet auteur à succès, de tempérament américain, paraît s'être arrêté à la seule description de comportements plus ou moins aberrants, dans des dialogues qui sont à peine décantés de la réalité; son œuvre, liée plus souvent qu'autrement à l'air du temps, semble vouée, à quelques pièces près, au même destin que le journal de la veille...

Barbeau est ainsi le représentant typique d'une dramaturgie populiste, légère ou quasi mélodramatique, qui fait l'ordinaire des théâtres commerciaux ou de ceux, comme la Compagnie Jean Duceppe, qui misent sur l'émotion et le rire pour distraire à partir de sujets à la mode, avec la bonne conscience d'être soi-disant d'actualité. Tout cela pour dire que la dramaturgie québécoise, en se popularisant, s'est aussi américanisée dans ses formulations dramaturgiques et que beaucoup de textes qui se créent depuis une bonne dizaine d'années reconduisent, délibérément ou non, les recettes éprouvées du *show-business* (off-) broadwayien - comédies musicales comprises - et de ses avatars télévisuels, le *soap opera* et la *sit-com*. En ce sens, les pièces, toutes écrites en collaboration, de Louis Saia - *Une amie d'enfance* (1977), *Broue* (1979), *Bachelor* (1979), *Appelez-moi Stéphane* et *Les Voisins* (1980); *Monogamy* [1982] (8) - accumulent à profusion les idiosyncrasies des banlieusards et autres petits-bourgeois actuels, en se refusant à tout approfondissement critique et en laissant aux spectateurs (qui en redemandent) la complaisante satisfaction de juger l'Autre en toute quiétude d'esprit. Théâtre en surface qui mise sur des effets de reconnaissance, ce type de comédies est très prisé par un public qui «jouit de ce que la représentation découpe et fige un fragment de réel» (9).

Cependant, d'autres dramaturges, durant ce qu'on pourrait appeler la période de remise en question de notre société à l'égard des normes et habitus hérités du monolithisme théocratique, ont contribué à nommer - et à nouer - l'identité québécoise naissante, souvent marquée au coin de la dérision et de l'absurde, ou présentée sous l'angle d'un réalisme satirique; c'est le cas, par exemple, de *La guerre, yes sir !* (1970) de Roch Carrier, *Aujourd'hui, peut-être* (1972) de Serge Sirois, *On n'est pas sorti du bois* (1972) de Dominique de Pasquale, *Wouf Wouf* (1974) d'Yves Sauvageau, *La Famille Toucourt en solo ce soir* (1979) d'Éric Anderson, *À qui l'petit cœur après neuf heures et demie ?* (1980) de Maryse Pelletier et *Bienvenue aux dames, Ladies Welcome !* (1983) de Jean-Raymond Marcoux.

D'autres auteurs, plus gravement sans doute, ont fouillé l'âme collective, du passé le plus lointain au présent le plus brûlant, pour en extirper des signes d'aliénation, accumulés par l'expérience collective depuis la Conquête britannique. Des pièces comme *Le Procès de Jean-Baptiste M.* (1972) de Robert Gurik, *La Sagouine* (1972) d'Antonine Maillet - d'origine acadienne, mais dont la carrière théâtrale fut essentiellement québécoise -, *La Gloire des filles à Magloire* (1975) d'André Ricard, *Le Temps d'une vie* (1975) de Roland Lepage, *Dernier Recours de Baptiste à Catherine* (1977) de Michèle Lalonde, *Songe pour un soir de printemps* (1981) d'Élizabeth Bourget et *C'était avant la guerre à l'Anse à Gilles* (1981) de Marie Laberge ont ainsi reconstitué différents épisodes de notre (petite) histoire pour en tirer, Maillet mise à part, le constat tragique de la «québécitude».

Toutefois, l'auteur majeur de toute la période couverte ici demeure sans contredit Michel Tremblay. Quand *Les Belles-Sœurs* sont apparues, ironie du sort, sur la scène qui représentait en 1968 le parisianisme théâtral dans toute sa splendeur - le Théâtre du Rideau Vert -, toute l'histoire du théâtre canadien-français n'a fait qu'un tour : tante Clara (10) et Antigone, Dubé et Ionesco, subitement, n'étaient plus joués sur des scènes séparées. Un «monstre» nous était donné. D'autres ont suivi... Car Tremblay a su pointer avec acuité le cul-de-sac que constituaient, pour sa collectivité, l'ignorance, l'hypocrisie sociale ou religieuse et l'incommunicabilité, dans des pièces dont le réalisme déconstruit ne se départit jamais de sa charge critique. Et puis, des *Belles-Sœurs* au chef-d'œuvre qu'est *Albertine, en cinq temps* (1984), en passant par *À toi, pour toujours, ta Marie-Lou* (1971), *Hosanna* (1973), *Bonjour, là, bonjour* (1974), *Damnée Manon, sacrée Sandra* (1977), son œuvre dramatique s'est imposée avec force, au Québec comme à l'étranger. Germaine, Marie-Lou, Léopold, Manon, Albertine, Sandra, Claude, Gabriel ou Carmen sont devenus de véritables mythèmes de notre théâtre et de notre culture; ces personnages ont une rare densité

et une portée universelle; avec eux, Tremblay a enclenché un important processus de saisie tragi-comique des valeurs dominantes, tout en provoquant une prise de conscience sans concession à l'égard des petitesses et du masochisme atavique du peuple québécois.

Moins populaires que Tremblay, des auteurs dramatiques comme Claude Gauvreau (1925-1971), Michel Garneau et Réjean Ducharme ont contribué à fonder une dramaturgie du verbe. Poète, essayiste et dramaturge, Gauvreau a connu la fin tragique que toute son œuvre annonçait; esprit libertaire et passionné, il a dénoncé, fidèle en cela à l'esprit de *Refus global*, le célèbre manifeste automatiste de 1948, une société qu'il sentait cruellement asphyxiante, dans des pièces féroces et un peu grandiloquentes - *La Charge de l'orignal épormyable* (1970), *Les oranges sont vertes* (1972), entre autres. De son côté, le poète Michel Garneau a plongé, pour ses pièces majeures, dans tous les matériaux langagiers disséminés dans la mémoire collective, avec ivresse et sensibilité aux nuances du cœur et de l'âme : *Quatre à quatre* (1973), *Gilgamesh* (publiée en 1976), *Émilie ne sera plus jamais cueillie par l'anémone* (1981) et sa traduction québécisante de *Macbeth* (1978) se détachent nettement d'une œuvre abondante et diversifiée, par leur thématique introspective, leur puissance d'envoûtement et leur sensualité prosodique. Réjean Ducharme, enfin, a pratiqué la parodie grotesque - *Le Cid maghané* (1968) et *Le Marquis qui perdit* (1970) - et, avec plus de bonheur, l'anti-épopée, burlesque ou dérisoire - *Ines Pérée et Inat Tendu* (1968) et *HA ha !...* (1978) : ce théâtre de la cruauté qui dissèque les actes de langage et met à nu le vide des consciences, culmine dans le dévoilement de la veulerie, assimilée radicalement chez Ducharme à la condition adulte.

Le théâtre engagé, dans un contexte d'effervescence politique et sociale, a attiré quelques auteurs - mais surtout des collectifs, dont il sera question en deuxième partie -; mentionnons ici les noms de Robert Gurik - *Hamlet, prince du Québec* (1968), *Le Tabernacle à trois étages* (publiée en 1972), *La Baie des Jacques* (publiée en 1978) -, d'André Simard - *Le Temps d'une pêche* (publiée en 1974), *En attendant Gaudreault* (publiée en 1976) -, de Gilbert Dupuis - *Les Transporteurs de monde* (publiée en 1984) - et, concernant le jeune public, de Louis-Dominique Lavigne - *Un jeu d'enfants* (11) [1979], *Un vrai conte de fées* (1982).

1.2 L'Affranchissement féministe ou quand le «e» n'est plus muet

Une autre facette de notre dramaturgie exige certainement quelques commentaires : l'émergence de femmes-auteures. Bousculée par un intense questionnement féministe, l'écriture dramatique s'est non seulement trouvée à être investie par un fort contingent de nouvelles auteures, mais elle a aussi connu une mutation idéologque considérable sur le plan des «rôles» féminins, autant dans la distribution de leurs traits caractériels et de leurs attitudes qu'à l'endroit de leur poids spécifique dans la structure des œuvres.

À vrai dire, la dramaturgie des femmes des années 70 en a d'abord été une de combat (12) : des auteures dramatiques ont dénoncé le pouvoir patriarcal et l'esclavage domestique des femmes, marqué une volonté de réappropriation de leur corps et réévalué leur identité sexuelle, remis en cause la dépendance économique des femmes et leur assujettissement aux représentations érotiques des hommes, etc.; tout cela a trouvé un écho dans de nombreuses pièces et continue d'être la substance du discours dramatique de plusieurs dramaturges actuels, hommes ou femmes au demeurant, car l'impact du féminisme s'est depuis, fait sentir sur l'ensemble du milieu théâtral.

Ainsi, dans la recherche d'une légitimité dramaturgique et théâtrale, les femmes-auteures se sont manifestées à même une thématique fortement engagée et par le recours à une formalisation, polarisée, d'une part, par un didactisme plus ou moins démonstratif et, d'autre part, par une approche symboliste, souvent lyrique. Prises de paroles dans

l'urgence du moment, mises en relief humoristique du quotidien le plus anecdotique - mais débusquant par là-même les symptômes les plus intimes du malaise féminin - et explorations d'archétypes jusque dans leur ancrage mythique ont été les fondements d'un regard incisif qui a embrassé tous le aspects problématiques de la vie des femmes-en-société.

Mais ce qui a eu toutes les apparences d'un courant identifiable, ne fut certes pas unifié sur le plan dramaturgique. Après les œuvres qui ont pris valeur de manifeste et donné le ton, comme *La Nef des sorcières* (collectif, 1976) et *Les fées ont soif* (1978) de Denise Boucher, sont apparues des pièces moins déclaratives et plus dramatiquement articulées, par exemple cette *Moman* (1979) de Louisette Dussault, une comédienne-auteure dont le témoignage, haut en couleur et distancié, a synthétisé avec éclat le questionnement socio-culturel de toute une génération de Québécoises à l'égard de la maternité. De leur côté, des auteures comme Elizabeth Bourget - *Bernadette et Juliette ou La vie, c'est comme la vaisselle, c'est toujours à recommencer* (1978); *Bonne Fête maman* (1980) -, Jeanne-Mance Delisle - *Un reel ben beau, ben triste* (1979) -, Marie Laberge - *Profession : je l'aime* (1979); *Jocelyne Trudelle, trouvée morte dans ses larmes* (1980); *Deux tangos pour toute une vie* et *L'Homme gris* (1984) - et Maryse Pelletier - *Du poil aux pattes comme les CWAC's* (1982); *Duo pour voix obstinées* (1985) - ont écrit des comédies de situation et/ou des drames psychologiques pour lesquels elles ont privilégié le mode réaliste en recourant à des procédés d'identification et, parfois, de distanciation.

D'autres auteures ont fait éclater le drame conventionnel et ont injecté dans leurs pièces des images et des partis pris scripturaux, inégalement convaincants, mais qui laissent percevoir un insatisfaction à l'égard des solutions dramaturgiques habituelles : France Vézina - *L'Androgyne* et *L'Hippocanthrope* (1979) - et Jovette Marchessault - *La Saga des poules mouillées* et *La terre est trop courte, Violette Leduc* (1981); *Alice & Gertrude, Natalie & Renée et ce cher Ernest* (1984); *Anaïs, dans la queue de la comète* (1985) - se rattachent, sans être elles-mêmes des praticiennes de théâtre, à un ensemble d'auteures, telles Pol Pelletier, Louise Laprade, Marthe Mercure, Michelle Allen, Alice Ronfard, Ginette Noiseux et Lise Vaillancourt, qui ont touché, seule ou en collectif, à l'écriture expérimentale, à la faveur de leur pratique de comédienne, de scénographe ou de metteure en scène; ensemble, elles partagent un même topo imaginaire : la mémoire des femmes, à la fois objet d'historicisation, inscription anthropologique et ouverture sur l'«autre scène».

1.3 Une certaine génération montante et les vertiges de la déviance

Ce qui frappe d'emblée dans la production dramaturgique, disons sérieuse, de ces dernières années, c'est le caractère foncièrement autoreprésentatif de plusieurs pièces : des auteurs comme Jean-Marie Lelièvre avec *Meurtre pour la joie* (1981), Claude Poissant dans *Passer la nuit* (1983) et René Gingras avec *Le Facteur réalité* (1985), laissent clairement entendre que la représentation ne va plus de soi et font de ce doute, ou du vertige qui l'accompagne, l'axe structurant de leurs œuvres. Plus largement, les textes, ou plutôt les «objets dramatiques», pour reprendre ici une expression de Gauvreau, ont tendance à se faire aléatoires, incertains, ambigus. Les personnages multiplient les béances de leurs discours ou, encore, se gonflent de paroles désordonnées et sont pris dans une spirale d'événements mi-réels, mi-fantasmés qui les étourdissent (et nous avec eux). Le terrain de l'affirmation textuelle est comme miné, mais, en même temps, les références culturelles y sont cultivées généreusement; une intertextualité affichée, avec ses jeux d'allusion, de connexion et de condensation, reprend du service et crée des effets spéculaires inusités et des métissages insolites. Jean-Pierre Ronfard - *Les Mille et Une Nuits* et *Don Quichotte* (1984) - et René-Daniel Dubois -*Panique à Longueuil*

(1980), *William (Bill) Brighton* (1984), *26bis, impasse du Colonel Foisy* (1986) - excellent dans ce genre néo-baroque, non sans parfois sacrifier l'émotion sur l'autel de leurs constructions quelque peu cérébrales.

Par ailleurs, on ne compte plus les œuvres qui mettent en scène l'une ou l'autre figure du déviant, qu'il soit artiste (peintre, musicien, écrivain, acteur...), criminel ou homosexuel; je pense à ce troublant John Benett, le meurtrier psychopathe des *Pommiers en fleurs* (1981) de Serge Sirois, au jeune prostitué assassin de *Being At Home With Claude* (1985) de René-Daniel Dubois, à l'auteur dramatique pris au piège de sa folie amoureuse dans *Provincetown Playhouse, juillet 1919, j'avais 19 ans* (1982) de Normand Chaurette, à l'adolescent épileptique et vitriolique de *Syncope* (1983) de René Gingras ou au couple d'homosexuels mâles, plongés en plein psychodrame, de *La Contre-Nature de Chrysippe Tanguay, écologiste* (1983) de Michel-Marc Bouchard. La nouvelle dramaturgie des années 80 paraît ainsi hantée par des créatures infernales ou sulfureuses; les pulsions de mort omni-présentes qui s'y logent, sont alors secouées par des exorcismes savants, des délires sardoniques ou des implosions dévastatrices, et les quêtes d'identité qui la traversent, sont frappées brutalement d'une chute dans la folie ou d'un réflexe d'abandon, souvent suicidaire.

L'Histoire universelle, comme dans *Vie et mort du Roi Boiteux* (1981-1982), l'impressionnante série de six pièces de Jean-Pierre Ronfard, se disloque en personnages fantoches, irrécupérables, ou se raidit en un affrontement funeste des superpuissances comme dans *Ne blâmez jamais les Bédouins* (1984) de René-Daniel Dubois. Ce «catastrophisme» fonctionne comme un avertissement et il renvoie sans doute au sentiment d'impuissance des créateurs qui n'ont plus guère que la raillerie ou le grotesque pour dire le monde tel qu'il va.

À côté de tels textes, extravagants et composites, les pièces de Marco Micone - *Gens du silence* et *Addolorata* (1983) - peuvent sembler d'une facture toute classique, quoiqu'elles témoignent d'une actualisation singulière des principes épiques, en décortiquant avec intelligence et sensibilité, par petites touches de sens, les mécanismes d'oppression subis par des Néo-Québécois d'origine italienne. Pour leur part, les œuvres de Suzanne Aubry - *La Nuit des p'tits couteaux* (1983) - et de Jocelyne Beaulieu - *J'ai beaucoup changé depuis* (1980), *Camille C.* (en collaboration avec René Richard Cyr, 1984) -, et d'Anne Legault - *Les Ailes ou La Maison cassée* (1985), *La Visite des sauvages* (1986) - confirment, plus qu'elles ne renouvellent, les choix dramaturgiques de leurs prédécesseurs.

On peut donc affirmer, au terme de ce survol de la dramaturgie québécoise, que nos auteurs dramatiques sont loin d'être une espèce en voie de disparition. La création d'une pièce originale qui faisait, il y a vingt ans à peine, figure d'exception, est maintenant un phénomène du passé. Il y a indéniablement, à ce qu'il semble, un dynamisme de la création dramatique lié au nombre. Cela ne signifie pas pour autant que notre dramaturgie soit aussi vivante qu'on pourrait le souhaiter. Trop souvent, des textes sont mis à l'affiche prématurément, ce qui laisse penser que nos directions de théâtre connaissent peut-être la même précipitation brouillonne que certains éditeurs de roman. En revanche, notre société prend du temps à reconnaître ses nouveaux dramaturges de talent, lesquels restent confinés aux petites salles et au public averti... Aussi, rien n'est aussi simple qu'avant : dans un presque-pays en train de redevenir «la Belle Province», dans un monde en passe de se pétrifier, le Québec n'aura-t-il pas, plus que jamais, besoin des ses écritures dissidentes ?

2. Pratiques scéniques : les tardifs apprentissages de la modernité

L'activité théâtrale d'après-guerre au Québec a d'abord consisté à être le reflet - fidèle ou flou, du reste - de ce qui se réalisait à Paris, à Londres et à New York, dans les théâtres conventionnels s'entend, ou, au mieux, dans le sillage des idées réformatrices du Cartel français de

l'entre-deux-guerres (Jouvet, Dullin, Pitoëff, Baty). En conséquence, de l'après-guerre à 1970 environ, la mise en scène, par exemple, est restée une pratique secondaire, soucieuse avant tout de «servir» l'auteur et de «respecter» le Texte, au point de lui réserver la quasi-totalité du sens de la représentation (13).

Tout cela commence à bouger et à se fissurer au tournant des années 70, aussi bien sous la pression interne d'une plus grande liberté expressive que sous les chocs externes des expériences du nouveau théâtre américain, en particulier dans sa composante anarchiste du type Living Theatre (14), des réflexions théoriques d'Artaud et de Brecht qui commencent à être mieux connus ou, encore, de l'enseignement, direct ou réverbéré, de praticiens européens, tels J. Lecoq, J. Grotowski, É. Decroux et E. Barba.

La scène québécoise est alors le lieu de multiples expérimentations qui permettent aux gens de théâtre avertis de renouer avec des courants de recherche, occultés par le théâtre officiel, et qui avaient pourtant marqué l'évolution du théâtre occidental au XXe siècle. Certes, ce «rattrapage» de la modernité théâtrale ne s'est pas fait sans confusion, ni sans tâtonnements, mais un net mouvement exploratoire a ainsi été lancé et, en durant, il s'est approfondi et a pris de l'épaisseur.

Parallèlement à ce grand appétit moderniste, s'est aussi manifestée une forte tendance à l'autarcie théâtrale, farouchement anti-internationaliste; cette approche visait à constituer une théâtralité ostensiblement québécoise et entendait puiser ses signes dans une stylisation de notre patrimoine spectaculaire (et, plus largement, culturel) pour les fondre ensuite à une symbolique tirée de l'observation directe de comportements socio-culturels immédiats. Mais une telle volonté de québécisation à tout crin a fait long feu - sauf en ce qui concerne la langue parlée par les personnages - et on a plutôt assisté à la fusion de langages et de processus créateurs exogènes à des traditions culturelles et artistiques particulières au Québec. Cette fusion a comporté des mouvements d'intégration, d'assimilation et de oonfrontation - et non pas, oomme on aurait pu le oraindre, de servile imitation - et elle ne fut pas parfaite, sans pli; mais peu importe, puisque l'impureté est devenue aujourd'hui la condition ordinaire de toute pratique théâtrale inventive, du moins en Occident.

2.1 Un théâtre d'acteurs-conteurs : monologues, créations collectives et jeux d'improvisation

La première rupture à s'être produite dans notre pratique théâtrale fut obtenue par l'introduction massive de la langue vernaculaire par des acteurs-conteurs, lesquels se sont placés à mille lieux du langage châtié et de la diction déclamatoire qui régnaient en maître sur les scènes traditionnelles. Or, le français québécois populaire, une fois en représentation, a joué à fond sa fonction d'exhutoire de toutes les paroles jugées jusqu'alors indignes du Théâtre. Un immense besoin de s'exprimer publiquement s'est donc répandu comme une traînée de poudre, sans apprêt ou, comme on dit, «à la bonne franquette». Après s'être rêvé humaniste et plus ou moins élitiste, le théâtre est ainsi devenu *public*.

Ce sont les acteurs de la génération d'après-guerre, précédés en cela par les chansonniers, qui ont bientôt voulu prendre directement la parole. Et, à défaut de toujours trouver des textes dramatiques qui auraient convenu aux nécessités du moment, ils les inventaient, les monologuaient, les improvisaient et les montaient. S'il n'a pas été question plus haut, dans la partie consacrée à la dramaturgie, des monologuistes - de Clémence DesRochers à Sol, sans oublier Yvon Deschamp -, c'est que ces comédiens - les anglo-saxons appellent *comedians* leurs monologuistes - tiennent plus de la bête de scène que de l'écrivain dramatique, procèdent plus des variétés que du théâtre. Pourtant, leur existence ne fut pas étrangère à la constitution d'un bloc compact de paroles scéniques qui, une fois mises bout à bout, pourraient bien être la version toute québécoise d'une geste, la

manifestation foncièrement orale d'«une quête d'identité et d'unité» (15).

Théâtre du constat et du contact, la création collective ne fut-elle pas aussi une tentative pour harmoniser des monologues d'acteurs ? Dans les voix dissonantes d'une collectivité qui se redonnait la parole, a en effet circulé comme un désir convivial dont l'acteur fut à la fois le médium et le message. Théâtre d'acteurs, donc. Théâtre instantané, ici et maintenant. Théâtre cru, voué à la récupération lettrée par les pillards que sont toujours les dramaturges, comme naguère Gozzi s'emparant de la *Commedia dell'Arte* ? Peut-être bien que Ronfard et Dubois nous jouent, en ce moment, ce tour de balancier historique...

Quoi qu'il en soit, parallèlement à l'écriture dramatique d'auteur, un phénomène à la fois dramaturgique et scénique a marqué, durant toutes les années 70, la pratique théâtrale; sous la poussée de groupes comme le Grand Cirque Ordinaire (1969-1977), le Théâtre Euh ! (1970-1978), le Théâtre de Carton (1972), les Gens d'en Bas (1973), le Théâtre Parminou (1973), le Théâtre des Cuisines (1973-1981), le Théâtre de Quartier (1975) et le Théâtre à l'Ouvrage (1978-1973), la création collective est rapidement devenue une forme populaire, en ce qu'elle permettait l'expression d'une multitude de gens - pas toujours de théâtre, d'ailleurs - qui se trouvaient ainsi à participer au brassage socio-culturel et politique d'alors.

Sous l'onde de choc de la contre-culture américaine, la création collective s'est trouvée d'abord à porter les espoirs et les utopies d'une jeunesse manifestement en rupture de ban; elle a, en outre, livré passage à des valeurs émancipatoires et nationalistes, mais elle a surtout incarné une volonté de changement social, parfois même radicale quand ses participants passaient par une analyse plus explicitement politique, d'inspiration marxiste.

L'«âge d'or» de la création collective peut se situer en gros de 1968 à 1978; au cours de cette décennie, plusieurs spectacles créés en collectif ont en effet eu un impact considérable et ont permis, en même temps, de remettre en cause les orientations esthétiques et civiques du théâtre «institutionnel» (16). Mentionnons, parmi les quelque centaines de créations collectives à avoir été présentées, quelques-unes des plus significatives : *T'es pas tannée, Jeanne d'Arc ?* (1969), *T'en rappelles-tu, Pibrac ?* (1971) et *Un prince, mon jour viendra* (1974) du Grand Cirque Ordinaire; *L'Histoire du Québec* (1971) et *Un, deux, trois...vendu!* (1974) du Théâtre Euh !; *La Complainte de Fleurdelysée Fortin* (1973) et *Un M.S.A. pareil comme tout le monde* (1976) du Théâtre de l'Organisation ô, *L'argent, ça fait-y vot'bonheur ?* (1975), *Partez pas en peur !* (1977) et *ô travail* (1978) du (toujours prolifique) Théâtre Parminou; *Moman travaille pas, a trop d'ouvrage* (1975) et *As-tu vu ? Les maisons s'emportent !* (1980) du Théâtre des Cuisines; *Les Marchands de balounes* (1975) et *On est partis pour rester* (1978) des Gens d'en Bas; *La Vie à trois étages* (1977) du Théâtre de la Marmaille; *À ma mère, à ma mère, à ma mère, à ma voisine* (1978) du Théâtre Expérimental de Montréal; *Si les ils avaient des elles...* (1978) du Théâtre de Carton; et, plus tardivement, *Enfin duchesse !* (1982) des Folles Alliées.

Réunis majoritairement sous la bannière de l'Association québécoise du jeune théâtre - fondée en 1958 sous le nom d'Association canadienne du théâtre amateur, elle vient de se dissoudre en avril 1986 -, les tenants de ce théâtre activiste aux visées populaires, modifiées dans une deuxième phase en objectifs davantage communautaires ou éducationnels, ont été les artisans d'une conscientisation agressive du public; ils ont ainsi pris le relais des revendications collectives les plus diverses, liées par exemple à la condition opprimée des femmes, aux besoins des personnes âgées ou aux classiques rapports de force entre patrons et salariés, propriétaires et locataires, décideurs et simples citoyens.

Certains des groupes nommés plus haut, notamment le Théâtre Parminou, se sont prêtés à l'exécution de commandes (par des syndicats, des associations et des regroupements divers) dans une perspective d'intervention auprès de destinataires spécifiques. L'objectif

de rendre le théâtre utilitaire, instrument de réflexion et véhicule de solidarité, ne fut pas toujours, en ce sens, exempt d'ambiguïté, car, dès lors que le théâtre se lie étroitement à un commanditaire idéologiquement intéressé, n'est-il pas menacé dans son invention même ? Où alors se termine l'engagement ? - et où commence la compromission ? (17)

Une autre voie, empruntée au Théâtre de l'Opprimé d'Augusto Boal, s'est manifestée ces dernières années : le théâtre-forum. Un groupe - le Théâtre Sans Détour (1977) - et un auteur engagé - Louis-Dominique Lavigne, notamment avec *Les Purs* (1985) - pratiquent cette forme de socio-drame qui n'a guère franchi à ce jour que le stade des premiers essais...

Mais, pour en revenir à la création collective, c'est, à la longue, la réception attiédie du public (vieillissant ?) et de la critique (devenue plus exigeante ?), qui a eu raison de la plupart des collectifs de création - ce n'était pas la première fois, non plus, qu'un courant était victime en quelque sorte de ses propres succès ! -; il semble bien aussi que la création collective n'ait pas été accueillie avec le même enthousiasme par la plus récente génération de Québécois que l'on dit plus individualistes... Sans doute, la création collective n'a-t-elle pas su réévaluer ses propres modes de création et on a pu, à bon droit, constater ici et là un essoufflement - ou un vieillissement précoce - des thèmes et des procédés scéniques originels; mais le théâtre est aussi un art très sensible à la température sociale du moment et il ne fait nul doute que l'espoir, entretenu puis déçu, en l'imminence de l'indépendance du Québec ou en celle de l'atteinte d'une plus grande justice sociale, n'ont pas franchi sans mal la période post-référendaire, frappée au surplus d'une récession économique qui a ravagé les convictions utopistes et collectivistes les mieux assurées.

«Davantage de bon sport», avait un jour réclamé Brecht pour le théâtre; le Québec lui en renvoie l'écho sous la forme d'une entreprise théâtrale qui parodie le hockey en faisant jouer deux équipes de comédiens à partir de consignes d'improvisation pigées au hasard. À sa manière, plus réglementée il est vrai, l'improvisation à la Ligue Nationale d'Improvisation (créée par le Théâtre Expérimental de Montréal en 1977) met à nu l'envers - ludique certes, mais laborieux aussi - de la création collective. Aussi, l'impact considérable sur la population du Québec de ce sport théâtral et son expansion dans la francophonie européenne, avec la Coupe Mondiale d'Improvisation, laissent songeur; phénomène d'époque, le jeu d'improvisation cherche-t-il ainsi à rivaliser avec le vidéo-clip, en misant sur des situations à l'emporte-pièce et sur des effets (parfois) éblouissants et voulus obsolètes ? Au-delà de la quête à la fois sérieuse et parodique de la spontanéité scénique, l'improvisation ainsi dérivée de notre sport national n'est-elle pas qu'un ersatz et du hockey et du théâtre ? On peut le croire... tout en saluant cette brillante tentative pour sortir le théâtre de ses rites habituels.

2.2 Ouverture d'un nouveau front théâtral : les jeunes publics

Un des aspects les plus réjouissants du théâtre québécois des vingt dernières années, c'est sans contredit la consolidation d'une pratique théâtrale tournée vers les jeunes spectateurs, enfants et adolescents (18). Timidement initiée, au sortir de la dernière guerre, par des compagnies qui consacraient, non sans nécessité, l'essentiel de leurs énergies au développement d'un public d'adultes, la volonté de produire des spectacles destinés essentiellement aux enfants s'est peu à peu affermie dans les années 50 et 60. Mais c'est durant les années 70 et au-delà que ce secteur d'activités théâtrales a connu un essor remarquable et une mutation idéologique qui ne fut pas étrangère au climat culturel ambiant.

Si le Théâtre pour Enfants de Québec (1967-1970), le Théâtre de l'Arabesque (1968-1973), le Théâtre des Pissenlits (1968-1984) et la

section jeunesse du Théâtre du Rideau Vert (1967-1979) ont pu donner une certaine consistance à ce qui n'avait été auparavant qu'une pratique sporadique, le jeune public est resté pour eux un destinataire qu'il fallait avant tout émerveiller et amuser : aventures, récits fantastiques et personnages clownesques composaient là un imaginaire assez homogène... et plutôt superficiel.

En 1973, à partir d'une expérience en atelier d'écriture, parrainée par le Centre d'essai des auteurs dramatiques, des enfants, des comédiens et des auteurs, animés par Monique Rioux, brisent ensemble le miroir aux alouettes et jettent les bases d'une nouvelle conscience théâtrale : celle-ci sera faite d'un esprit de collaboration avec les enfants eux-mêmes qui seront associés au processus de création théâtrale, selon des formules qui iront du partenariat structuré, avec enquête ad hoc, à la simple écoute complice.

Favorisés par des programmes gouvernementaux de création d'emplois, de jeunes praticiens fondent bientôt des compagnies, puis ne tardent pas à se regrouper pour faire front commun face aux subventionneurs et obtenir d'eux qu'ils reconnaissent ce segment culturel et son importance pour la pérennité de la vie théâtrale au pays. Un festival de théâtre pour enfants apparaît dès 1973 et s'est tenu annuellement, sous la responsabilité de l'Association québécoise du jeune théâtre, depuis 1974 jusqu'en 1985.

Le Théâtre de la Marmaille, le Théâtre de l'Œil (19), le Théâtre L'Arrière-Scène, fondés en 1976, vont contribuer à la régénération du théâtre pour enfants, aussi bien dans ses contenus que dans sa théâtralité. Ces compagnies seront aussi accompagnées dans cette démarche par des théâtres qui partageront leur programmation entre le public jeune et adulte, comme le Théâtre du Sang Neuf (1973), le Théâtre de Quartier (1975) ou le Théâtre Petit à Petit (1978).

Des prescriptions et des tabous jusque-là bien ancrés dans les mentalités - ce qu'il faut dire et ne pas dire aux enfants - vont, à partir de ce moment, être renversés par des productions audacieuses : *Cé tellement «cute» des enfants* (Théâtre de la Marmaille, 1975) de Marie-Francine Hébert, *On n'est pas des enfants d'école* (Théâtre de la Marmaille, 1979) de Gilles Gauthier, *Les enfants n'ont pas de sexe ?* du Théâtre de Carton [1979 (20)], *Pleurer pour rire* (Théâtre de la Marmaille, 1980) de Marcel Sabourin, *Les Petits Pouvoirs* (Théâtre Le Carrousel, 1982) de Suzanne Lebeau et *Dis-moi doux* (Les Bêtes-à-Cœur, 1984) de Louise Bombardier. Avec des pièces comme *Une lune entre deux maisons* (1979) et *La Marelle* (1984) de Suzanne Lebeau, *Le Cas rare de Carat* (1979) de Louise Bombardier, *Peur bleue* (1981) et *Le Cocodrille* (1985) de Louise LaHaye, *L'Umiak* (1983) du Théâtre de la Marmaille, le théâtre pour enfants s'est enrichi de dimensions poétiques et a exploré, sur le mode intimiste, des expériences enfantines liées à l'amitié, la peur, la soif de connaître, le besoin de tendresse, la nécessité du jeu et de l'imagination ou la chaleur de la solidarité.

Le théâtre pour adolescents n'est pas non plus en reste, quoiqu'il n'ait pas pris l'ampleur de celui qui s'adresse aux plus jeunes et, surtout depuis cinq ans, on a vu apparaître, après les tentatives inégales du Théâtre de l'Atrium (1974), des spectacles signifiants qui sont arrivés à toucher un public plutôt enclin, d'habitude, à préférer le cinéma et le rock au théâtre... Signalons dans cette nouvelle veine deux productions intéressantes du Théâtre Petit à Petit : *Où est-ce qu'elle est ma gang ?* (1983) de Louis-Dominique Lavigne et *Sortie de secours* (collectif, 1984).

Un autre théâtre se consacre depuis 1964 à un public d'adolescents, sans pour autant leur être exclusifs : la Nouvelle Compagnie Théâtrale; avec ses trois grandes productions saisonnières et ses opérations-théâtre, cette compagnie vise à initier les étudiants à la connaissance du grand répertoire comme du répertoire québécois en voie de constitution. Chaque spectacle est accompagné d'un cahier, *En scène !* (21), qui situe l'œuvre représentée et qui devient ainsi un élément-clé du savoir théâtral que l'on entend inculquer aux nouvelles

générations de spectateurs. Mais l'obstacle majeur qui attend ici la N.C.T. dans sa communication avec les jeunes étudiants, c'est justement le lien qu'elle a dû contracter avec l'appareil scolaire, souvent conservateur, et qui interpose ses propres valeurs dans le choix des œuvres et leur production scénique.

Comme la N.C.T., mais voués eux à l'itinérance, les théâtres pour la jeunesse ont également dû, pour survivre, trouver à l'École leurs interlocuteurs : les enfants ou les adolescents, bien sûr, mais aussi des professeurs et des directeurs, des parents et des commissaires, inégalement ouverts et sensibles à la qualité théâtrale; les pressions pédagogiques et le contrôle didactique risquent, dans ce contexte, d'étouffer la liberté créatrice ou de la dénaturer... L'ouverture à Montréal, en 1984, de la Maison-Théâtre, un lieu de diffusion autonome administré par des représentants de compagnies pour la jeunesse, est une initiative qui, si elle ne contre pas toutes les menaces d'une assimilation du théâtre par l'univers scolaire, confirme la volonté des praticiens concernés de rester résolument sur le terrain de l'art.

2.3 Créations et expérimentations théâtrales

On a vu, plus haut, à quel point la création dramaturgique fut dynamique et on peut maintenant se demander légitimement si elle l'aurait été autant sans l'implication de nombreuses jeunes compagnies qui ont sans relâche, du milieu des années 60 à nos jours, assumé les risques multiples de la création, contrastant par là avec l'attitude de leurs aînées qui ont cherché davantage à partir des années 50 à faire apprécier le répertoire classique et moderne - au Théâtre du Nouveau Monde à Montréal, au Théâtre du Trident à Québec et au Théâtre Populaire du Québec sur tout le territoire québécois -, à diffuser les succès américains et parisiens de l'heure - respectivement à la Compagnie Jean Duceppe et au Théâtre du Rideau Vert - ou alors à faire connaître les pièces françaises du théâtre dit de l'absurde - aux Apprentis-Sorciers (1955-1968), à L'Estoc (Québec, 1957-1967), à L'Égrégore (1959-1968) et aux Saltimbanques (1963-1968).

À partir du milieu des années 60, les compagnies qui vont naître auront la fibre plus nationaliste et leurs programmations vont s'en ressentir. Ce sont le Théâtre de la Place (1964-1968), le Théâtre de Quat'Sous, à partir de 1965, puis le Théâtre d'Aujourd'hui, à partir de 1969, qui lancent une activité théâtrale qui fait la part belle ou qui est consacrée entièrement à la création de pièces québécoises. Dans les années 70, on assiste ensuite à une importante éclosion de compagnies qui, à Montréal comme à Québec, se mettent à pied d'œuvre pour soutenir la dramaturgie naissante : on aura ainsi à Québec le Théâtre du Vieux Québec (1967), le Théâtre de la Bordée (1976) et le Théâtre de la Commune [à Marie] (1978), et à Montréal, Les Pichous (1973-1983), La Rallonge (1973), le Théâtre de la Manufacture (1975), Les Voyagements (1975) et Médium Médium (1982).

Mais, en marge de l'effervescence dramaturgique et scénique provoquée par la conquête de l'identité québécoise, des groupes sont nés avec de tout autres intentions.

En 1971, L'Eskabel est fondé et, après deux ans d'ateliers qui s'inspirent des approches du Living Theatre et du Théâtre-Laboratoire de Grotowski, présente au public *Création collective I* (1973). On y privilégie l'acteur-créateur et, au fil des productions, un traitement hiératique du jeu, avec Jacques Crête, ou la composition d'images environnementales oniriques et baroques, avec Pierre-A. Larocque. Plusieurs productions innovent aux plans de la scénographie et de la sonorisation et invitent les spectateurs à des itinéraires dépaysants dans des lieux multiples. Après le départ de Pierre-A. Larocque - qui fonde un autre groupe, Opéra-Fête, en 1979 -, L'Eskabel se recentrera en approfondissant son utilisation du volume spatial en en favorisant tantôt le statisme des acteurs, tantôt leur lente errance déambulatoire. On retiendra de ce groupe *Fando et Lis* d'Arrabal (crête, 1977), l'étonnant *Projet pour un bouleversement des sens ou Visions exotiques de Maria*

Chaplin (Larocque, 1977), *India Song* de Marguerite Duras (Crête, 1979) et *Plein Chant* [*sic*] (Crête, 1980) et *L'Hôtel des glaces* (Crête, 1983), ces deux derniers spectacles ayant été réalisés d'après *Mort à Venise* de Thomas Mann.

Un théâtre corporel s'est affirmé avec Omnibus (1970) et Carbone 14 (compagnie connue d'abord sous le nom des Enfants du Paradis, 1975); formés à l'école du mime, les animateurs de ces compagnies, respectivement Jean Asselin et Gilles Maheu, vont peu à peu intégrer la parole à leurs productions, en réalisant ainsi des objets où la frontière entre mime et théâtre devient poreuse. Relevant d'une véritable écriture scénique, des spectacles comme *Casse-tête* (1980), *Beau monde* (1982), *La Dame dans l'auto avec des lunettes et un fusil* (d'après Japrisot, 1985) d'Omnibus, *Le Voyage immobile* (1978), *Pain blanc* (2e version, 1983) ou *Le Rail* (1984) de Carbone 14 attestent la fécondité de l'investigation corporelle, avec ses ancrages psychiques particuliers, dans la représentation théâtrale actuelle.

Plus austère, la production du Groupe de la Veillée (fondé en 1973) a commencé par n'être qu'un décalque liturgique du travail grotowskien - et pour cause : Gabriel Arcand, le premier animateur de ce groupe, a fait un long séjour à l'école du Théâtre-Laboratoire du maître polonais. Mais, sans pour autant renier ses origines, la Veillée a pris, avec les années 80, un tournant significatif en délaissant les rituels qui confinaient au psychodrame, pour des spectacles, intenses certes, mais qui s'enrichissent de l'apport de l'humour ou de la distance ironique : *Till l'espiègle, le journal de Nijinski* (1982), *L'Idiot* (1983), d'après Dostoïevski, ou l'admirable *Dans le petit manoir* (1985) de Witkiewicz, dans une mise en scène inspirée de Téo Spychalski.

Pour sa part, le Nouveau Théâtre Expérimental (fondé en 1975 sous le nom de Théâtre Expérimental de Montréal) fait dans l'éclectisme. Assumées chacune par une cellule autogestionnaire, les productions de ce groupe n'ont pas toujours la rigueur souhaitée et sacrifient souvent au culte du dérisoire et de l'absurde bon teint. Parmi ceux qui y montent régulièrement des spectacles, Jean-Pierre Ronfard apparaît comme celui qui, jusqu'à maintenant, a proposé les démarches les plus fécondes et toniques. Déjà son *Lear* (1977) ne préfigurait-il pas l'extraordinaire anti-épopée qu'est *Vie et mort du Roi Boiteux* (1981-1982), cette saga théâtrale en six épisodes dont l'exécution en pièces détachées, mais surtout en journées de quinze heures n'était pas sans évoquer d'antiques dionysies, apprêtées à la sauce contemporaine; cette production a été, non sans raisons, l'événement du début des années 80. Depuis, le N.T.E. a eu du mal à imposer une quelconque ligne directrice à un travail scénique dont la liberté d'invention est souvent exemplaire, mais qui, hélas, n'est pas toujours sous-tendu par un sentiment d'urgence.

La situation pointée ici n'est pas sans désigner l'un des pièges qui attend toute aventure expérimentale : le formalisme. Or, au Québec, une conscience historique déficiente - qu'il s'agisse de l'Hisoitre proprement dite ou de l'histoire du théâtre en particulier - a une fâcheuse tendance à produire des représentations théâtrales déconcertantes par ses tenants et aboutissants socio-esthétiques. L'observateur est alors amené à osciller entre une réception accueillante pour des propositions scéniques neuves et rafraîchissantes dans un contexte où la médiocrité n'est pas rare, et un scepticisme devant la surenchère formaliste qu'affectent bon nombre de groupes expérimentaux. Le fait est que les jeunes compagnies qui revendiquent tacitement une nouvelle théâtralité, ont quasiment fait table rase - c'est de bonne guerre - de toutes les pratiques qui avaient eu jusque-là quelque résonance dans notre société, avec le danger que leur production se marginalise à outrance et n'arrive à toucher que des *happy few*.

Opéra-Fête et le Théâtre Expérimental des Femmes (fondés en 1979), le Théâtre Repère (1980), Agent Orange et Tess Imaginaire (1982), Théâtre Zoopsie (1983) ne représentent pas un courant unifié - ce serait plutôt le contraire -, mais ils partagent une même propension à

la déréalisation, en recourant à des procédés empruntés au cinéma (cadrage, montage, ralenti, *flash-back,* etc.), en incorporant à la représentation théâtrale la médiatisation vidéographique ou en adoptant une vision onirique ou, à tout le moins, métaphorique qui (se) joue des simulacres en posant couche sur couche des images abandonnées à la subjectivité interprétative du spectateur. Aussi, le sens est-il souvent la première victime de cette traversée des miroirs, au profit d'une fantasmatique échevelée... Le texte dramatique n'est plus toujours, dans cette perspective, la source vectorisante de la représentation : on empruntera volontiers à des textes narratifs que l'on adaptera librement ou on élaborera un scénario très lâche où les dialogues resteront épars, s'effaçant devant le jeu scénique, la composition d'atmosphères étranges et l'entrelacs des sons, des lumières et des métamorphoses scénographiques.

En prenant quelque peu leurs distances à l'égard du nationalisme dramaturgique de la décennie précédente, d'autres jeunes compagnies vont se mettre à jouer avant tout des textes étrangers contemporains, en ignorant étonnamment la dramaturgie francophone européenne - Cixous, Duras, Dutherque mis à part - : le Théâtre de la Grande Réplique (1976) jouera Brecht (collages et adaptations) et Krœtz, les Productions Germaine Larose (1978), Théâtre Ubu (1982) et Théâtre Acte 3 (1983), Fassbinder, Mishima, Handke, Sherman, Innaurato, Weiss, Bernhard, Poliakoff, Guare... C'est, si l'on veut, une réponse aux excès du «Québec sait faire», un slogan malheureux des années 70 qui stigmatise involontairement l'autoconsécration (compensatoire ?) ayant frappé une certaine période de notre destin collectif. Dans la même foulée, une jeune compagnie, la Compagnie théâtrale L'Échiquier (1981), n'est-elle pas allée jusqu'à s'attaquer, avec un bonheur inégal il est vrai, au grand répertoire (Euripide, Shakespeare, Witkiewicz) ou à des adaptations d'œuvres de Boccace (*Le Décaméron*) et de Dostoïevski (*Les Frères Karamasov*), comme pour mieux marquer le passage à une conscience élargie de l'acte théâtral dans ses rapports à sa mémoire propre ?

Rethéâtralisation, ouverture sur le monde et dépolitisation paraissent être ici les marques d'une mutation théâtrale en cours. Il est trop tôt pour dire si cette mouvance sera aussi puissante que celle qui l'a précédée. L'exploration de nouveaux champs perceptuels et la prise en compte de l'inconscient ont de quoi occuper encore longtemps les praticiens qui y retrouvent une matière insondable et un terrain propice aux plaisirs sensoriels; le moins que l'on puisse dire, c'est qu'une telle évacuation des problèmes immédiats de la société civile contraste avec la volonté antérieure de jeter les bases d'une mythologie et d'une «archétypie» québécoises. Ici, autrement, l'imaginaire scénique se rescinde et paraît fasciné par l'incandescence médiatique actuelle; le théâtre s'ouvre dès lors à d'autres territoires, ceux de la décadence, du codage corporel et de l'anomie de la civilisation judéo-chrétienne.

Signes de désenchantement

Il n'a pas été question dans les notes qui précèdent de l'institution théâtrale et il est maintenant nécessaire d'en toucher un mot, avant de conclure.

Même si notre vie théâtrale a déjà connu, au tournant du siècle notamment, quelques courtes périodes florissantes, elle ne s'est vraiment imposée qu'au lendemain de la Dernière Guerre. Il a donc fallu, devant l'indifférence des pouvoirs publics, beaucoup d'efforts et de persévérance de la part des artisans de la scène pour sortir notre théâtre de son espèce de préhistoire. De sorte que le développement fulgurant de l'activité théâtrale au Québec a de quoi étonner quiconque s'intéresse aux faits de culture - les gens de théâtre d'ici ont sans doute gardé l'entêtement des premiers défricheurs de ce pays !

La jeunesse relative de notre théâtre explique peut-être qu'il n'ait pas encore atteint le statut qu'on lui connaît dans des pays occidentaux où la tradition est mieux assise - je veux pointer ici l'aide étatique qui lui

est consentie aujourd'hui encore. Car les exigences de l'art fragile et difficile qu'est le théâtre, ne sont pas encore suffisamment reconnues par nos trois paliers de gouvernement [fédéral, provincial et municipal] (22) et il s'ensuit que les premiers «subventionneurs» de la production théâtrale restent, en tout état de cause, les artistes eux-mêmes... Jusqu'ici les gens de théâtre s'en sont accommodés tant bien que mal, mais voici qu'on parle beaucoup depuis quelque temps de rentabilisation de la culture et de l'implication souhaitable de l'entreprise privée dans le domaine des arts (par opposition au leadership étatique); pour l'heure, des coupures budgétaires ou des gels se sont abattus sur les programmes d'aide à la production théâtrale alors qu'un manque aigu de lieux théâtraux, à Montréal particulièrement, et que les niveaux actuels des subsides ne permettent pas aux compagnies (jeunes et moins jeunes) d'engager suffisamment d'acteurs et, ne disposant pas d'assez de temps pour les répétitions, de créer les conditions propices à l'approfondissement critique des savoirs théâtraux, à commencer par la mise en scène.

Pendant que certains organismes disparaissaient, de nombreux autres (23) ont été créés depuis 1980, sans doute en réaction à une situation théâtrale précaire et qui risquait de se détériorer encore; après la tenue des États généraux du théâtre professionnel en 1981, un Conseil québécois du théâtre est fondé en 1983 : c'est là, pour tout le milieu théâtral, un précieux instrument de concertation et un canal de pression politique de première nécessité, surtout dans le contexte néo-conservateur actuel.

En même temps, le milieu théâtral doit aujourd'hui s'inquiéter du nombre excessif d'écoles de formation - on en compte pas moins de cinq, sans y inclure le département de théâtre de l'Université du Québec à Montréal -, de la rareté et de la faiblesse du théâtre pratiqué en régions, hors des grands centres, et, enfin, de la commercialisation grandissante de l'activité théâtrale par des compagnies, subventionnées ou non, qui encouragent la paresse artistique et créent chez leur public (considérable) des habitudes de consommation passive - l'avenir du théâtre en tant qu'art ne se jouera-t-il pas en grande partie dans l'élargissement et la formation d'un public qui sera allé à l'école de la liberté et qui sera dès lors conscient de l'importance d'un théâtre responsable ?

L'état de menace permanent - allant de l'assimilation pure et simple au *melting pot* américain à la créolisation de notre univers mental par la langue - qui façonne depuis deux siècles l'espace-temps québécois n'est pas sans effet sur notre théâtre dont l'identité reste ambivalente. Entre la réussite toujours lucrative d'un théâtre de divertissement - en ce sens, il est bien la seule idéologie à être tolérée ici, toutes les autres étant devenues suspectes - et la résistance formaliste du travail théâtral au noir, se lit le destin des deux Québec aujourd'hui en coexistence. L'un, étourdi par l'*american way of life* et porté à la conservation de ses récents privilèges de parvenu, fabrique et consomme quantité de jeux théâtraux sans conséquence, vite faits et vite oubliés, et l'autre, perdu dans ses souvenirs militants (de tous ordres) ou dans ses nouvelles illusions d'une théâtralité pure, se cherche comme une raison d'être. Mais gageons que la prochaine découverte du théâtre vivant se fera avec les praticiens capables de nommer et de démonter un système qui, en cette nouvèle ère du *Big Business*, engourdit bien des consciences.

Notes

(1) D'après le *Répertoire théâtral du Québec 1984* , sous la direction de Gilbert David, Montréal, Cahiers de théâtre Jeu, 1984.
(2) Il faut parler du public au pluriel, ne serait-ce qu'en distinguant celui des théâtres commerciaux (Théâtre des Variétés et une majorité de théâtres d'été) de celui qui fréquente les théâtres expérimentaux; il n'y a pas, à ce jour, de véritables analyses des publics théâtraux au Québec. Pour des prolégomènes concernant cette question, voir l'article de Josette Féral, «Pratiques culturelles au Québec : le théâtre et son public», dans *Études littéraires*, «Théâtre québécois : tendances actuelles», vol. 18, n° 3, Québec, Presses de l'Université Laval, hiver 1985, p. 191-210.
(3) On consultera avec profit le plus récent *Répertoire du Centre d'essai des auteurs dramatiques, Des auteurs, des pièces : portraits de la dramaturgie québécoise* (sous la direction de Chantal Cusson, C.E.A.D., Montréal, 1985) où se retrouvent, classés par ordre alphabétique d'auteurs, la liste et/ou les résumés de pièces, écrites par plus de 200 personnes ayant touché à l'écriture dramatique.
(4) À moins d'une mention contraire, l'année qui suit, entre parenthèses, le titre d'une œuvre, est celle de sa première production professionnelle, *à l'exclusion* des écoles de formation théâtrale.
(5) D'après un décompte fait à partir de «Bilan tranquille d'une révolution théâtrale» de Pierre Lavoie, dans *Jeu*, n° 6, Montréal, Éd. Quinze, 1977, p. 52 et «Chronologie fragmentaire des créations québécoises depuis 1975» de Lorraine Camerlain, dans *Jeu,* n° 21, Montréal, Cahiers de théâtre Jeu, 1981, p. 129-169. Ces chiffres font état aussi bien des textes d'auteur que des créations collectives et ne prétendent pas à l'exhaustivité.
(6) En mai 1980, le gouvernement du Parti Québécois soumet à la population une question référendaire qui vise à obtenir auprès d'elle le mandat de renégocier le statut du Québec dans la fédération canadienne; le gouvernement obtient un peu moins de 40 % de «Oui», ce qui consacre la victoire des fédéralistes, toutes tendances mêlées, contre les tenants de l'indépendance du Québec.
(7) Ce texte a d'abord été publié dans *L'Illettré* (vol. 1, n° 1, Montréal, janvier 1970), puis repris dans *Jeu*, n° 7, (Montréal, Quinze, hiver 1978, p. 9-20).
(8) Dans l'ordre, ces pièces ont été écrites en collaboration avec Louise Roy; Michel Côté, Marcel Gauthier, Marc Messier, Claude Meunier, Jean-Pierre Plante et Francine Ruel; Louise Roy et Michel Rivard; les trois dernières l'ont été avec Claude Meunier.
(9) Paul Lefebvre, «Surfaces comiques, zones incertaines», dans *Études littéraires*, «Théâtre québécois : tendances actuelles», vol. 18, n° 3, Québec, Presses de l'Université Laval, hiver 1985, p. 152.
(10) Le personnage de la vieille fille dans *Tit-Coq* (1948) de Gratien Gélinas, une pièce considérée comme fondatrice de la dramaturgie nationale contemporaine.
(11) En collaboration avec Gilbert Dupuis, Lise Gionet et Jean-Guy Dubuc.
(12) Les luttes des féministes ont sans doute contribué à déplacer les enjeux de nombre de mouvements sociaux, et ce jusqu'au sein des groupes marxistes-léninistes, tels En lutte ! et La Ligue (1972-1982), qui ont tenté, sans succès, de reléguer la «question des femmes» au rang de «contradiction secondaire». Voir, pour un éclairage sur la période ultra-gauchiste du Québec d'alors, l'ensemble d'études publiées sous la direction de Jacques Pelletier sous le titre *L'Avant-garde culturelle et littéraire des années 70 au Québec,* Montréal, UQAM, coll. «Cahiers du département d'études littéraires», n° 5, 1986.
(13) Il ne sera pas autrement question de la mise en scène dans cet article. Qu'il me soit permis d'indiquer toutefois que celle-ci est en pleine phase d'approfondissement et que des figures nouvelles - avec Jean-Pierre Ronfard et André Brassard comme aînés - commencent à émerger, parallèlement au régime productiviste dominant. Pour une vue d'ensemble sur cette problématique, voir mon article, «La Mise en scène actuelle : mise en perspective», dans *Études littéraires*, «Théâtre québécois : tendances actuelles», vol.18, n° 3, Québec, Presses de l'Université Laval, hiver 1985, p. 53-71.

(14) Cette compagnie, fondée en 1951 par Julian Beck et Judith Malina, a préconisé dans les années 60 la création collective et a tenté de dissoudre la séparation entre la scène et la salle, le théâtre et la vie. Mais il ne faudrait pas attribuer au seul Living Theatre, l'impact des pratiques américaines sur le «jeune théâtre» québécois : des troupes comme le Bread and Puppet Theatre, le San Francisco Mime Troupe et les expériences au Performing Garage et au Café La Mama de New York ont aussi eu une résonnance dans les milieux théâtraux d'avant-garde du Québec.

(15) Voir l'excellente introduction de Laurent Mailhot, «Le Monologue ou Comment la parole vient au silence», pour *Monologues québécois 1890-1980* de Laurent Mailhot et Doris-Michel Montpetit, Montréal, Léméac, 1980, p. 11-34; la formule citée figure à la page 27 de cette introduction.

(16) Ces guillemets signalent qu'il n'y a pas de véritables institutions théâtrales au Québec, en ce sens qu'aucune n'a le statut de théâtre d'état, avec ce que cela implique d'ordinaire comme moyens, responsabilités, et statuts juridiques et organisationnels. Cependant, il est courant, depuis une quinzaine d'années, d'entendre désigner comme «institutionnelles», les compagnies théâtrales qui voient mettre à leur disposition par les différentes instances gouvernementales les subventions les plus substantielles; on compte dans cette catégorie, onze compagnies théâtrales : à Montréal, ce sont le Théâtre du Rideau Vert (1948), le Théâtre du Nouveau Monde (1951), le Théâtre de Quat'Sous (1955), le Théâtre Populaire du Québec (1963), la Nouvelle Compagnie Théâtrale (1964), le Théâtre d'Aujourd'hui (1969), le Centaur Theatre Company (1969) et la Compagnie Jean Duceppe (1975); à Québec, on trouve le Théâtre du Trident (1970) et le Théâtre du Bois de Coulonge (1977); à Ottawa, capitale du Canada, il y a enfin le Théâtre français du Centre national des Arts qui est, sans doute, l'organisme théâtral qui se rapproche le plus du statut de théâtre d'état.

(17) Aujourd'hui, ces questions agacent, plus qu'elles n'interrogent, ceux qu'elles visent. On ne peut être contre la vertu, mais le théâtre peut-il, sans dommage, se contenter d'être «positif» et brûler ainsi tous ses démons ?

(18) On consultera avec profit sur ce sujet la récente étude, pénétrante et très documentée, d'Hélène Beauchamp : *Le Théâtre pour enfants au Québec : 1950-1980*, Montréal, Hurtubise HMH, Cahiers du Québec, coll. «Littérature», 1985.

(19) Le Théâtre de l'Œil et le Théâtre de l'Avant-Pays sont des théâtres de marionnettes. Il ne sera pas question davantage dans mon texte du théâtre de marionnettes qui a connu, lui aussi, un développement important au cours des vingt dernières années. En plus des deux compagnies déjà nommées, le Théâtre Sans Fil (1971), un théâtre de marionnettes géantes, se détachent nettement de leurs pairs par leur invention et leur rigueur technique.

(20) Il s'agit en fait d'une adaptation par la troupe québécoise de la version américaine par Jack Zipes de *Darüber Spricht Man Nicht* du collectif allemand Rote Grütze.

(21) Fondée en 1966 sous le titre des *Cahiers de la N.C.T.*; la publication changera de titre en 1983.

(22) Sans entrer ici dans les détails d'une analyse chiffrée, une centaine de compagnies, subventionnées par l'un ou l'autre des paliers gouvernementaux, doivent aujourd'hui se partager la somme globale d'environ 12 millions de dollars.

(23) À côté de l'Union des Artistes (1937), doyenne des organisations au service des gens de la scène, et après l'Association québécoise du jeune théâtre (1958-1986), l'Association des directeurs de théâtre (1964-1984) et le Centre d'essai des auteurs dramatiques (1965), sont apparus, entre autres, l'Association canadienne du mime (1978), l'Association québécoise des marionnettistes (1981), le Centre québécois de l'Institut international du théâtre (1979), Théâtres associés (1985), l'Association des professionnels des arts de la scène (1984) et Théâtres unis jeunesse (1985).

Gilbert David est né à Montréal en 1946. Après des études universitaires en lettres et en théâtre, il enseigne durant dix ans la littérature et le théâtre au collège de Rosemont. Il publie un roman, *Presqu'Il*, en 1970. Il est co-fondateur des *Cahiers de Théâtre et Jeu*, qu'il dirige de 1976 à 1983; il est aujourd'hui chargé de cours dans diverses universités québécoises. Il prépare présentement un ouvrage sur le théâtre contemporain au Québec.

Théâtre de la
Manufacture. *Macbeth* de
Michel Garneau
(Shakespeare), 1978.
Mise en scène de Roger
Blay. Les sorcières :
Anouk Simard, Andrée
Boucher, Ginette Morin
et Louise Saint-Pierre.
Photo : Anne de Guise
(517)

La comédienne Louisette
Dussault
(518)

Le Grand Cirque
Ordinaire, *T'es pas
tannée, Jeanne d'Arc ?*,
création collective, 1969.
Photo : André Le Coz
(519)

Michel Tremblay, *Les
Belles Sœurs.* Mise en
scène d'André Brassard
au Théâtre du Rideau
Vert en 1971. Photo :
Daniel Kieffer
(520)

L'esprit graffien :
un point de repère

par Gilles Toupin

Ça a commencé par une étincelle. Comme tous les brasiers. Pierre Ayot, avec sa manie des gangs et des copains, avec sa passion pour les images imprimées, pour l'encre, la saleté des ateliers de graveur, avec presque rien dans ses poches, décide de prendre le taureau par les cornes et de mettre en commun avec ses copains une presse et un local dans un sous-sol de la rue Marie-Anne.

L'Atelier Libre 848 est né. Nous sommes en février 1966. La semence est mise en terre. Vingt ans plus tard, l'arbre est immense. Graff, qui a pris ce nom en 1970, a suscité un nombre incalculable d'événements artistiques, de vocations d'artistes, de manifestations, d'œuvres et d'expositions. Graff a fait mouche. Graff a fait des p'tits.

C'est cette vocation de catalyseur qui donne au centre de la rue Rachel cette auréole dont n'ont pas réussi à se nimber bien des galeries d'art montréalaises plus anciennes et plus prospères. Mais Graff c'est presque une affaire de famille qui a pris des proportions inattendues.

L'art s'y est développé selon un esprit «graffien» bien particulier dans l'art québécois. Sans qu'il y ait chez les artistes qui ont fréquenté ou fréquentent encore l'atelier une allégeance bien déterminée à un style ou école discernable. L'esprit «graffien» c'est une histoire d'émulation collective, de mise en place d'événements qui ont permis à beaucoup d'artistes, dans le milieu artistique famélique montréalais, de se trouver un milieu, un public, une communauté de création libre et ouverte. Les artistes québécois du début des années 70, vivant dans l'indifférence d'un peuple peu sensibilisé aux arts plastiques, avaient un immense besoin de «feed-back». Les «graffiens» se sont donné eux-mêmes ce «feed-back» que l'indifférence générale leur refusait.

Pour moi, lorsque j'ai fait mes débuts de critique d'art à *La Presse* en 1972, Graff était synonyme de gravure. Je n'oublierai jamais l'aventure inouïe et folle des quinze albums de gravures lancés en 1973 d'un seul coup par Graff sous le titre de «Graffofone». C'était dément. Quinze albums de quinze artistes différents, quinze albums superbes, montés avec soin, travaillés avec une énergie folle et une richesse d'invention époustouflante. Je n'avais jamais entendu parler d'une telle chose au Québec. Rétrospectivement, je peux dire aujourd'hui que la gravure québécoise était en plein essor. Et Graff voulait en faire un «événement» pas comme les autres, une manifestation qui se détacherait des autres. C'est toujours comme ça que Ayot et ses «graffiens» ont procédé; en faisant pas comme les autres, en frappant un grand coup pour secouer tout le monde et en arrosant le tout de bouffe et de bière. On se serrait les coudes rue Rachel.

Je me souviens aussi que le coup «Graffofone 1973» avait fort impressionné mon patron Jean-Claude Dussault à *La Presse*. Jean-Claude avait le sens de ce qui était important et de ce qui ne l'était pas. Écrivain et poète ayant fréquenté les Automatistes à l'époque, connaissant fort bien ce que c'était que de travailler en marge, il avait eu du flair et avait accepté que le cahier Arts et Lettres consacre toute sa page une à l'événement. J'avais attrapé la fièvre Graff et j'écrivis fébrilement un long papier sur «Graffofone 1973».

J'ai retenu ce passage : «Ceux dont la sensibilité est à fleur de peau, ceux qui ont capté avec leurs antennes spéciales le rythme de l'Amérique et qui ont rejeté les traditions paralysantes, ceux-là qui ont su extraire de cet Amérique ce qui leur paraissait bon (une espèce de nouvelle culture qui n'est pas nécessairement celle de la facilité), ceux qui ont fait de la vie urbaine le lieu d'un état d'esprit constructif ont permis à notre art de planter ses racines avec un langage qui ressemble peut-être à celui de beaucoup d'autres mouvements internationaux mais qui est avant tout tributaire de nos réalités et de nos obsessions.»

L'originalité de Graff c'est d'avoir non seulement créé l'événement mais aussi de l'avoir publicisé, inséré dans le milieu culturel

montréalais. Entreprise certes au premier chef artistique, Graff a aussi réussi à se donner des assises sociologiques.

La liste des manifestations et des événements suscités par Graff est longue. Vous la retrouverez ailleurs dans ces textes. Ce que j'en retiens, c'est un climat, une attitude, un effet d'entraînement non négligeable dans l'art montréalais des deux dernières décennies.

Car l'atelier Graff a vite fait de ne plus être qu'un atelier. Le lieu de production et de création, ce point de repère matériel pour bon nombre de graveurs québécois, s'est transformé en un lieu d'exposition et de diffusion de l'art. À un point tel qu'aujourd'hui le grand public et même ceux qui orbitent dans le «milieu» parlent toujours de «la galerie Graff» et non plus du Centre de conception graphique.

Mais ce n'est pas d'hier que les artistes de Graff exposent leurs œuvres. Ils n'ont pas attendu que l'atelier se transforme en galerie pour créer l'événement. Rappelez-vous Pack-sack en 1971, ce déballage saugrenu d'objets de tout genre qui circulait un peu partout dans une dizaine de centres culturels du Québec et à travers le Canada. Ceux qui remuaient un peu le monde de l'art avec cette remise en question du concept de l'exposition statique se nommaient Ayot, Wolfe, Bergeron, Boisvert et Cozic. Pack-sack n'est pas le premier happening de l'art québécois mais certainement l'un des plus originaux.

Et puis, pour faire toujours un peu plus de bruit que les autres, les artistes de Graff aimaient bien exposer en groupe. Il y a eu dès le début, soit en 1972, l'exposition «Pop Québec» au centre Saidye Bronfman, l'exposition «Nouvelle gravure» la même année à la galerie Marlborough-Godard. Et depuis ça n'a jamais arrêté. Ce souci et ce besoin de se montrer le bout du nez en dehors de l'atelier a conduit les «graffiens», sans pour autant cesser de se faire valoir à l'extérieur, à ouvrir en janvier 1973 l'atelier au grand public. Cela les a conduits aussi à agir sur le milieu selon diverses formules, par exemple en s'organisant à douze pour faire de l'animation à Percé.

Mais encore là, la création, la diffusion, les expositions collectives, les happenings, les lancements et la galerie ne suffirent pas à satisfaire les ambitions graffiennes. Sans trop se creuser la tête, ils ont décidé de faire un encan de gravures qui n'a pas mis long à devenir une habitude annuelle. Encore là, l'idée n'était pas de faire des gros sous mais de susciter un événement pas comme les autres, de permettre aux petites bourses de se procurer des œuvres d'art de qualité dans une atmosphère décontractée. C'est la même chose avec le «Graff décembre» que la galerie organise chaque année. Le public achète des œuvres d'art uniques ou à petit tirage pour des prix dérisoires. C'est un peu le cadeau de Noël que Graff fait chaque année aux Montréalais. Et je vous défie de trouver des œuvres d'une telle qualité pour un si petit prix. C'est pour dire que l'affaire n'est pas exclusivement commerciale.

Donc, Graff fait bouger le milieu. Il le fait avec passion et en s'amusant. Je me rappelle avril 1978 où encore là le petit groupe de la rue Rachel décide d'accroître l'éventail de ses activités en présentant la première exposition de peinture de son histoire dans ses locaux avec les tableaux de Serge Lemoyne. Par la suite, et ça commence avec l'exposition de Robert Wolfe, Graff publie des cartons d'invitation grand format pour les vernissages avec photos et textes de critiques d'art montréalais. Autre façon encore de susciter l'événement, d'animer le milieu.

Aujourd'hui, Graff a gardé sa fraîcheur d'antan. La galerie et l'atelier ne se sont pas encore embourbés dans une mécanique administrative complexe et lourde. Les processus de décision sont spontanés et fondés sur l'enthousiasme. Ce sont surtout Pierre Ayot et Madeleine Forcier qui sont au cœur de Graff. Cela n'empêche pas que les idées et les projets viennent de partout, des membres et des non-membres et les décisions se prennent à la bonne franquette, au mérite.

Les gens de Graff n'ont pas perdu en vingt ans ce goût du plaisir et de la fête. Ils s'amusent toujours et leur entreprise n'en a pas pour autant manqué de sérieux. Graff est toujours aussi dynamique et il a fait sa marque dans le milieu de l'art contemporain québécois. Il agit et fait réagir. C'est là sa force. Les artistes que la galerie présente

régulièrement au grand public se sont fait une place au soleil chez nous et ils sont aujourd'hui ce que l'on peut appeler des artistes solides. Je pense à Lucio de Heusch, Louise Robert, Raymond Lavoie, Claude Tousignant et à tous les autres.

On m'a demandé, en écrivant ce texte, d'analyser la portée des événements mis sur pied par Graff depuis sa fondation en 1966. Je me suis trouvé dans la position de quelqu'un qui doit expliquer pourquoi un cercle est rond. Le problème est que Graff est tellement imprégné dans le milieu qu'on ne se rend plus tellement compte de son caractère exceptionnel.

Graff est indéniablement un point de repère dans le milieu artistique montréalais, et ce, depuis vingt ans.

Critique d'art, **Gilles Toupin** a tenu pendant plus de onze ans, de 1972 à 1983, la chronique des arts plastiques au journal *La Presse*. Il a publié en 1977 chez VLB éditeur, en collaboration avec Jean-Claude Dussault, un ouvrage intitulé *Éloge et procès de l'art moderne*. Il dirige présentement la Division politique au journal *La Presse* et fait de nombreux reportages à l'étranger, couvrant principalement les points chauds en politique internationale. Il occupe également la chronique de poésie québécoise dans le cahier «Arts et spectacles» de *La Presse*.

Index des artistes dont les œuvres sont reproduites

SARTORIS, Alberto
342,343

SÉGUIN, Jean-Pierre
307, 337

SÉVIGNY, Albert
87

SIMONIN, Francine
63

STEINER, David
311

STEINMAN, Barbara
510

STORM, Hannelore
108, 113, 185, 250, 253

SULLIVAN, Françoise
306

SZILASI, Gabor
311

THIBODEAU, Jean-Claude
301

TITUS-CARMEL, Gérard
447, 448, 449, 463

TOUPIN, Fernand
281, 323

TOUSIGNANT, Serge
12, 22, 51, 131, 140, 146, 171, 190,
216, 218, 226, 256, 317, 488, 489,
500, 512

TREMBLAY, Richard-Max
438

TRÉPANIER, Josette
104

ULRICH, Normand
103

VAN DER HEIDE, Bé
107, 123, 128, 147

VAZAN, Bill
50, 225, 299

VÉZINA, Christiane
161

VILLENEUVE, Line
361

WAINIO, Carol
511

WARHOL, Andy
72

WHITTOME, Irene
505

WOLFE, Robert
9, 19, 49, 57, 114, 135, 173, 181, 204,
206, 209, 210, 219, 282, 336, 369,
370, 407, 419, 420, 467, 477, 502

Principaux ouvrages consultés

ADHEMAR (Jean): *La gravure originale au XXe siècle,* Somogy, Paris, 1967.

BEGUIN (André) : *Dictionnaire technique de l'estampe,* 3 volumes, Bruxelles, 1977.

BERSIER (Jean-Eugène) : *La Gravure—les procédés, l'histoire,* Éditions Berger-Levrault, Paris, 1963.

CASTELMAN (Riva) : *La Gravure contemporaine depuis 1942,* Office du Livre, Fribourg, 1973.

DAIGNEAULT (Gilles) et DESLAURIERS (Ginette) : *La Gravure au Québec (1940-1980),* Héritages Inc., 1981.

HELLER (Jules) : *Printmaking Today,* Holt, Rinehart & Winston, New York, 1972.

MALENFANT (Nicole) : *L'Estampe,* Éditeur Officiel du Québec, Québec, 1979.

MONIERE (Denis) : *Les idéologies au Québec,* Québec-Amérique, Montréal, 1978.

ROBERT (Guy) : *L'art au Québec depuis 1940,* Éditions La Presse, Montréal, 1973.

STAFF (Donald) et SACILOTTO (Deli) : *Print Making—History and Process,* Holt, Rinehart & Winston, New York, 1978.

VACHER (Laurent-Michel) : *Pamphlet sur les arts au Québec,* Édition de l'Aurore, Montréal, 1974.

«Les automatistes», *La Barre du Jour,* nos 17 à 20, 1969.

Québec underground 1962-1972, 3 tomes, Éditions Médiart, Montréal, 1973.

Rapport de la Commission d'enquête sur l'enseignement des arts au Québec (Rapport Rioux), Éditeur Officiel du Québec, Québec, 1979.

Catalogues

Art et féminisme, sous la direction de Rose-Marie Arbour, Musée d'art contemporain de Montréal, 1982.

Automatisme et surréalisme en gravure québécoise, Musée d'art contemporain de Montréal, 1976.

Cinq attitudes, Musée d'art contemporain de Montréal, 1981.

Code d'éthique de l'estampe originale, Conseil de la Gravure du Québec, 1982.

L'estampe au Québec, 1970-1980, Musée d'art contemporain de Montréal, 1986.

GRAFF, 1966-1986—aperçu historique, Galerie UQAM, 1986.

Gravures contemporaines au Québec, 1965-1975, catalogue publié dans le cadre des jeux Olympiques de Montréal, 1976.

Identité italienne, L'art en Italie depuis 1959, sous la direction de Germano Celant, Centre Georges-Pompidou, Paris, 1981.

Nouvelle figuration en gravure québécoise, Musée d'art contemporain de Montréal, 1977.

Québec 75, Musée d'art contemporain de Montréal, 1975.

Tendances actuelles au Québec, Musée d'art contemporain de Montréal, 1980.

Vidéo, sous la direction de René Payant, Artexte, Montréal, 1986.